MÉMOIRES ET JOURNAL

DE

# JEAN-GEORGES WILLE

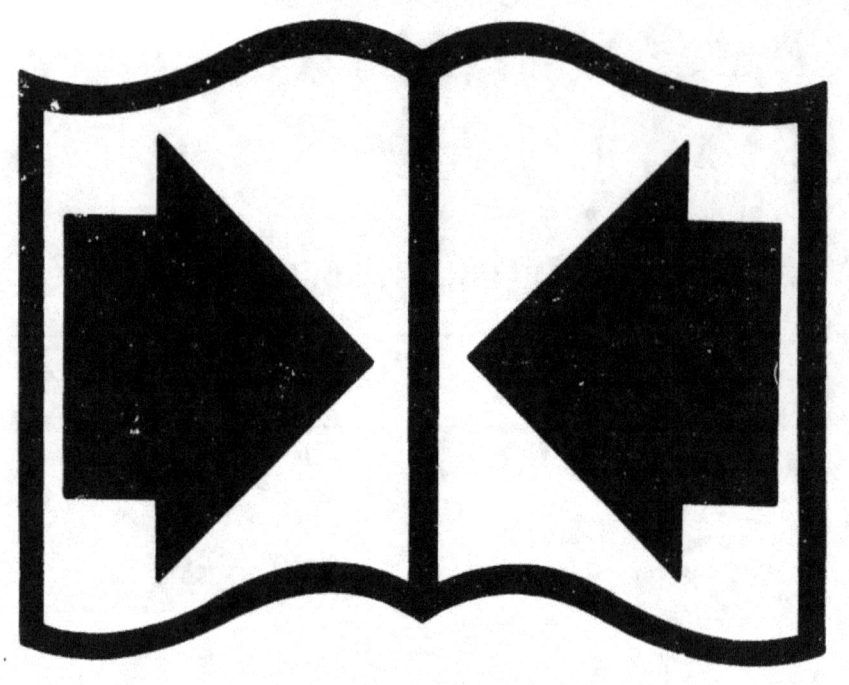

Reliure serrée

PARIS. — IMP. SIMON RAÇON ET COMP., RUE D'ERFURTH, 1.

# MÉMOIRES ET JOURNAL

DE

# J.-G. WILLE

GRAVEUR DU ROI

PUBLIÉS

D'APRÈS LES MANUSCRITS AUTOGRAPHES DE LA BIBLIOTHÈQUE IMPÉRIALE

PAR

GEORGES DUPLESSIS

AVEC UNE PRÉFACE

PAR EDMOND ET JULES DE GONCOURT

TOME SECOND

PARIS

Vᵉ JULES RENOUARD, LIBRAIRE-ÉDITEUR

6, RUE DE TOURNON, 6

1857

# JOURNAL

DE

# JEAN-GEORGES WILLE

---

JANVIER 1775.

Le 1<sup>er</sup>. Grand concours chez nous.

J'ay assisté à la vente des tableaux de M. le duc de Grammont, mais je n'en ai acheté aucun.

M. Palmeri, Italien, m'a fait deux desseins, un peu dans le goût du Guerchin. Je les lui ay payés un louis pièce.

M. Haumont, que je connois depuis nombre d'années, m'a donné deux petites monnoies d'argent et une d'or, frappées pendant la minorité de Louis XV. Je lui ay donné, en revanche, un ducat d'or du Rhin.

Le 22. J'ay dîné chez M. Haumont, avec MM. Chéreau, Prévost et Roi. Après le repas, M. Haumont nous montra une quantité de médailles antiques, dont il possède un grand nombre, et de fort curieuses.

M. Kamm, peintre de Strasbourg, étant venu à Paris avec M. Dietrich, m'est venu voir tout aussitôt. J'ay revu cet ancien ami avec plaisir.

Le 29. M. Crayen, de Leipzig, est venu m'apporter, de la part de M. Bause, douze portraits de M. de Hagedorn [1]. Je n'y étois pas.

Répondu à M. de Mertz, à Nuremberg. Je lui dis que j'ay fait partir aujourd'hui les derniers volumes des planches de l'*Encyclopédie* et autres, qu'il m'avoit demandés, et dont je lui envoye le compte. Je lui dis aussi de recevoir pour moi environ cinquante livres, que M. Wirsing me doit.

Répondu à M. de Murr [2], à Nuremberg (cette lettre est dans celle à M. de Mertz). Je le remercie de son livre, qu'il m'a envoyé en présent, et je lui dis que j'ay distribué ses divers imprimés et lettres aux personnes à qui ils étoient destinés; que M. de Montucla m'avoit remis un volume, *Maison rustique*, pour lui, qui étoit dans la caisse à M. de Mertz, comme aussi la sœur de la *Bonne femme*, que je le prie d'accepter de moi.

Répondu à M. Wirsing, à Nuremberg. Je lui dis que le livre de M. Buchoz sera de douze volumes de planches et douze de texte; que les volumes de planches se vendent trente-six livres, le texte douze livres. Des premiers il y en avoit cinq au jour. Je lui dis aussi de remettre ce qu'il me doit à M. de Mertz.

Répondu à M. le baron de Seckendorf, à Anspach. Je lui dis que M. Riederer m'avoit payé de sa part cent quarante-quatre livres dix sols contre ma quittance, pour les estampes que j'avois remises à celui-ci en forme de

---

[1] Christian-Louis de Hagedorn est représenté de trois quarts; sa physionomie est bonne, mais peu intelligente. Ce portrait a été gravé par J.-F. Bause, en 1774, d'après Ant. Graff.

[2] Ce M. de Murr est l'auteur d'une bibliographie des beaux-arts fort bien faite pour l'époque où elle parut. Voici son titre : « Bibliothèque de peinture, de sculpture et de gravure par Christophe-Théophile de Murr. Francfort et Leipzig. Krauss. 1770. 2 vol. in-12. »

rouleau, et de l'expédition desquelles il s'étoit chargé. J'ay rendu compte du tout à M. le baron, et, comme il m'avoit prié le plus poliment du monde de lui acquérir les nouvelles estampes, je lui offre ce petit service avec plaisir dans ma réponse.

### FÉVRIER 1775.

M. le baron von der Saala a pris congé de nous.

M. Jean Köchlin fils, qui a une fabrique d'indiennes à Mulhouse, en Alsace, m'est venu voir.

MM. Benel, Rost et Crayen, négociants de Leipzig, m'ont apporté de ce pays bien des lettres et autres choses.

Le 25. M. Kamm a encore dîné chez nous. Il doit partir le mardy gras. Je l'ay chargé d'un petit paquet contenant cinq monnoies d'or, que je l'ay prié de remettre à M. Eberts, à Strasbourg. Dans une lettre à celui-cy, que M. Kamm emporte, je le prie de l'envoyer à M. de Lippert, à Munich. J'ay aussi remis sept médailles romaines à M. Kamm, pour les remettre de ma part à M. Silbermann, facteur d'orgues à Strasbourg, auquel j'ay écrit qu'il me feroit plaisir de m'envoyer en revanche un ancien ducat de la ville de Strasbourg.

### MARS 1775.

Le 3. M. Jean Köchlin fils a pris congé de nous. Je l'ay chargé de me trouver un ducat de sa ville, de Narbonne, de Biel et de Saint-Galle. C'est ce qu'il m'a promis avec plaisir.

M. le baron de Haugwitz, Silésien, m'est venu voir. Il vient d'Italie, d'où il m'a apporté une lettre de recommandation de M. Hackert, à Rome.

Le 5. Répondu à M. Stürz, conseiller d'État du prince-évêque de Lubeck, duc de Holstein, à Oldenbourg, mon ancien ami. Je lui dis que les estampes qu'il m'a demandées sont parties pour Strasbourg, etc.

Répondu à M. D. Röntgen, ébéniste à Neuwied. Je lui dis que MM. Solikofer et Brenner m'ont payé de sa part les estampes qu'il m'avoit demandées, et qui leur ont été remises selon ses désirs.

Le 10. M. le baron de Knebel, gouverneur du prince de Saxe-Weimar, m'est venu voir, de même que M. de Koch, conseiller du landgrave de Hesse-Darmstadt, le médecin du duc de Saxe-Weimar, et le fils de M. Vos, libraire à Berlin. Ces messieurs ont vu l'entrée du comte d'Artois, qui eut lieu ce jour-là, par mes fenêtres; c'est-à-dire ils ont passé plus de trois heures avec moi.

Le 12. M. Hanger, gouverneur du jeune comte de Czernicheff, me vint prendre dans sa voiture pour aller dîner chez M. Haumont. M. Weisbrodt y dîna aussi, de même que M. le chevalier de Montaigle, cousin de M. Haumont. Après le dîner, je m'amusai à voir des médailles, et M. Hanger des estampes, dont il est grand amateur; il est de Breslau, en Silésie, et a servi dans les hussards prussiens dans la dernière guerre.

Le 15. J'ay écrit deux lettres en faveur de M. Godefroy[1], graveur; l'une à M. de Sonnenfels, secrétaire de l'Académie impériale à Vienne, et l'autre à M. Schmuzer, directeur. M. Godefroy, désirant avec ardeur être de cette Académie, y a envoyé de ses ouvrages par le cour-

---

[1] François Godefroy naquit à Rouen en 1748; il était élève de J.-Ph. le Bas, et grava un assez grand nombre de paysages. Son burin est froid, et rend bien peu les maitres qu'il tente de reproduire.

rier impérial, pour être mis sous les yeux de l'assemblée; je voudrois bien que cela pût réussir, d'autant plus que M. Godefroy a non-seulement du talent, mais il est aussi d'une conduite très-régulière.

Le 16. J'ay acheté à la vente d'estampes de la succession de M. Mariette[1] le *Couronnement d'épines*, gravé par Bolswert, d'après Van Dyck. Superbe épreuve. Elle m'a coûté deux cent trente-neuf livres dix-neuf sols[2]. Il y avoit longtemps que je désirois posséder une parfaite épreuve de cet ouvrage magnifique.

Le 20. J'ay répondu à M. Geyser, graveur à Leipzig, qui m'avoit envoyé de ses ouvrages pour savoir mon sentiment, que je lui dis sans détour. Je lui envoye, dans un rouleau remis à MM. Benel et Rost, plusieurs eaux-fortes de M. Weisbrodt, qui peuvent lui être utiles à cause de leur intelligence et bonté. Je lui envoye aussi

---

[1] On peut consulter un grand nombre d'ouvrages sur Mariette. MM. Philippe de Chennevières et Anatole de Montaiglon publient en ce moment son précieux *Abecedario* chez le libraire Dumoulin. Il y eut trois catalogues différents de la collection de Mariette : le premier parut le 1er février 1775; le second, au mois de mai de la même année, et le troisième, le plus important, le 24 juillet, encore de la même année. M. Jules Dumesnil a publié récemment, sur cet amateur célèbre, un curieux volume plein de documents. Il a su habilement grouper autour de cette grande personnalité les amateurs de l'époque, Crozat, Caylus, Julienne et quelques autres. Ce travail, le plus complet, mérite la plus sérieuse attention; mais nous ferons un léger reproche à son auteur, c'est de ne s'être pas suffisamment servi des notes manuscrites de Mariette conservées au cabinet des estampes; il eût trouvé là de curieuses indications sur les travaux non publiés de Mariette, et eût donné ainsi plus d'intérêt à son livre, déjà plein de faits et de renseignements. M. Charles Blanc, dans son *Trésor de la Curiosité*, a aussi donné une biographie de Mariette; elle est faite avec le goût fin que l'on est accoutumé à rencontrer dans tous les ouvrages de cet ingénieux historien.

[2] C'est le n° 121 du premier catalogue de Mariette. Il y en avait encore une épreuve dans la vente du mois de mai de la même année. Celle-ci se vendit trois cent vingt-trois livres.

les deux vues de Meissen, pour qu'il voye le fini avec l'eau-forte; dans son rouleau les mêmes estampes finies pour MM. Huber, Weiss et Kreuchauf.

Répondu à M. Kreuchauf, à Leipzig, à qui j'envoye mon portrait, gravé par Ingouf, qu'il m'avoit demandé, et deux paysages que j'avois gravés autrefois à l'eau-forte pour m'amuser, et dont la planche me paroît perdue[1]. M. Geyser est prié de lui remettre ces pièces.

Répondu à M. OEser, le fils, peintre, qui m'avoit envoyé plusieurs paysages à gouache de sa façon, par MM. Benel et Rost, me priant de les vendre. Je lui envoye par la même voie trois de ses gouaches, comme peu propres à convenir icy, et je lui demande le prix des huit qui restent entre mes mains. Je lui dis aussi un peu mon sentiment sur ses ouvrages, qui ont bien du bon, et sont faits avec assez bon goût. — M. Crayen s'est chargé de ces trois lettres aujourd'hui.

Répondu à M. Steinauer, qui m'avoit prié de lui acheter quelques estampes. Je les ay envoyées roulées chez MM. Benel et Rost, qui s'en sont chargés avec plaisir.

Répondu à M. Bause, graveur à Leipzig. Je lui dis

---

[1] Nous lisons, à propos de ces deux paysages, une curieuse note ajoutée par M. Rudolph Weigel au livre de M. Charles Blanc sur Wille : « Deux paysages sur une planche, dessinés et gravés par J.-G. Wille dans sa jeunesse, petit in-folio (catalogue d'Einsiedel). Le catalogue Kreuchauf fait observer qu'ils sont probablement de Wille, l'exemplaire qu'il cite étant signé par Wille lui-même avec cette note d'envoi : *Pour monsieur Kreuchauf, de la part de son ami Wille.* Ce sont des pièces détachées de la planche gravée au burin par J.-F. Schmidt, J.-H. Rode et J.-G. Wille, dont quelques pièces sont d'après Sadeler et Mellan. La planche entière, petit in-folio, contient neuf sujets. On en rencontre, quoique assez rarement, des morceaux détachés, que les artistes semblent avoir envoyés à leurs amis en Allemagne. Les épreuves de la planche entière sont excessivement rares. » Ce passage du journal de Wille est d'autant plus curieux, qu'il ajoute deux nouvelles pièces à l'œuvre du graveur, et qu'il trouve sa sanction dans le catalogue Kreuchauf cité par M. Rudolph Weigel.

que les dix-huit épreuves du portrait de M. Ramler[1], qu'il dit m'avoir envoyées, ne me sont pas parvenues; mais que j'ay reçu douze épreuves de celui de M. de Hagedorn, directeur général des académies de Saxe. Je le remercie de celle dont il m'a fait présent.

Le 21. Monseigneur le prince de Saxe-Weimar m'a fait l'honneur de venir chez moi, accompagné de son digne gouverneur, M. le baron de Knebel, homme d'esprit et rempli des plus grandes connaissances. Son Altesse, prince aimable s'il en fut jamais, resta avec plaisir, comme il me parut, longtemps avec moi. Je fus enchanté de ses discours, de ses manières et de ses connaissances et sentiments. Il voulut même bien monter chez mon fils pour y voir son grand tableau, qu'il vient d'achever, et dont le prince parut très-satisfait, ainsi que M. le baron de Knebel. De telles personnes sont chères à mon cœur, et je les honore sincèrement et avec plaisir.

Répondu à M. Huber, professeur de langue françoise à Leipzig. Je le remercie de son livre en françois sur l'éducation, qu'il a fait imprimer et qu'on dit être l'ouvrage d'une dame de Paris, comme aussi d'un livre allemand qui a pour titre : *Die Leiden des jungen Werthers*, par M. Gœthe, à Francfort, auteur original qui fait beaucoup de bruit, et dont ce livre-cy est une preuve. C'est un ouvrage presque unique dans son genre. Cet auteur a l'art de manier la langue allemande avec un avantage étonnant et sublime. Sa manière attaque l'âme et le cœur, dans ses descriptions douces et énergiques

---

[1] Charles-Guillaume Ramler est représenté en buste et de trois quarts dirigé vers la gauche. Ce portrait est gravé par Bause, en 1774, d'après Ant. Graff.

des diverses situations où son héros se trouve. Je l'ay lu avec cette sensation, et je crains de le lire une seconde fois, quoique je le désire, et je le ferai.

Le 25. Répondu à M. de Lippert, à Munich. Je lui mande aussi que M. Eberts doit lui avoir envoyé une petite boëte contenant cinq petites pièces d'or, dont je le prie d'en prendre une pour celle qu'il m'a envoyée et de m'échanger les quatre autres pour des monnoies d'évêques ou de villes impériales, que je lui nomme, etc.

M. Baader est revenu de Brunoy, où il a travaillé chez le marquis de ce nom pendant près de trois semaines. Il nous a fait rire à son ordinaire.

Le 26. Répondu à M. Weiss, à Leipzig. Je le remercie d'abord de sa bibliothèque, dont il m'a envoyé la continuation. J'insiste pour faire insérer dans cet ouvrage l'histoire de la vie des célèbres artistes : Dietrich, Wagner, Schmidt. Je lui dis aussi que M. Geyser lui remettroit deux paysages, que j'ay fait graver d'après Wagner. Je lui envoye par M. Crayen les *Amants généreux* et *Albert I$^{er}$*.

Répondu à M. C.-L. Troschel, conseiller du roy de Prusse et avocat à Berlin, qui m'avoit annoncé la mort de mon ancien ami, M. Schmidt[1]. Je lui dis que le peu d'argent que je dois à M. Schmidt, je le ferai passer cet été à ses héritiers.

---

[1] Crayen raconte la mort de Schmidt en ces termes : « Schmidt mourut d'apoplexie à Berlin, le 25 janvier 1775, au moment qu'il songeoit à faire son testament en faveur de plusieurs de ses anciens amis, et dans l'intention de léguer tous les objets qui concernent les arts à l'Académie royale de peinture de Paris. Ses héritiers, parmi lesquels se trouvent ses deux sœurs, étoient pour la plupart de pauvres artisans, à l'exception du commissaire royal Guericke. C'est ce dernier qui possède actuellement toutes les planches du fonds de Schmidt... »

Répondu à M. B. Rode, peintre du roy de Prusse, à Berlin, qui m'avoit aussi appris la nouvelle de la mort de M. Schmidt. Je le prie de m'acheter douze épreuves d'une planche que M. Schmidt doit avoir achevée peu avant sa mort.

Le 27. Répondu à M. G. Winckler, négociant à Leipzig. Je le remercie des trois petits desseins qu'il m'a envoyés et du portrait de son père, gravé par M. Bause. Je lui mande que je lui envoye en revanche un beau dessein de Verschuring, etc., par M. Crayen.

M. Weissenborn, jeune médecin d'Erfurt, m'est venu voir. Il me paroît un joli jeune homme.

M. le comte de Maréchal m'a apporté et fait présent d'une médaille d'argent, représentant d'un côté le portrait du prince Charles de Lorraine, grand maître de l'ordre Teutonique, et de l'autre le prince archiduc Maximilien, comme coadjuteur à la grande maîtrise de l'ordre Teutonique. Ce seigneur, fort aimable, a été voir les ouvrages de mon fils, dont il a paru fort content.

M. le comte de Werthern, allant en ambassade de la part de l'électeur de Saxe, en Espagne, nous a fait l'honneur de prendre congé de nous. Ce seigneur, que je connois depuis longtemps, est d'une honnêteté et en même temps d'une vivacité extraordinaires, et m'a constamment témoigné beaucoup d'estime.

M. Crayen a soupé chez nous en compagnie. Je lui ay donné deux desseins pour M. Bause, que celui-cy m'avoit demandés de ma main. J'ay aussi fait présent d'un petit dessein de moi à M. Crayen, qui m'en avoit déjà acheté six, presque tous coloriés, comme aussi deux de mon fils.

Le 28. M. Crayen est venu prendre congé de nous. Je

l'ay encore chargé d'une seconde lettre pour M. Bause;
il est chargé de presque toutes celles pour la Saxe, ex-
cepté de deux, dont M. Rost est chargé.

### AVRIL 1775.

Le 1ᵉʳ. Répondu et écrit à M. Köbell, peintre de l'é-
lecteur palatin, à Mannheim. Je lui dis mon sentiment
sur les soixante paysages qu'il a gravés à l'eau-forte
d'une manière très-spirituelle et de bon goût, et qu'il
m'a envoyés en présent. Je l'exhorte seulement à refléter
un peu plus les masures, etc. C'est M. Kruthofer qui
doit faire partir cette lettre.

Le 12. M. Ribotte, négociant de Montauban, qui est
connoisseur, peignant lui-même, vint chez nous; je lui
fis voir mon cabinet, qui lui fit beaucoup de plaisir. Il
m'avoit apporté une lettre de recommandation de M. Gier,
de Bordeaux.

Le 14. Répondu à M. Schmuzer, à Vienne. Je lui dis
avoir reçu les quatre ducats curieux qu'il m'a envoyés
par le courrier impérial, qui est aussi chargé de ma ré-
ponse. Je le prie de me chercher quelques-uns des an-
ciens roys de Hongrie et des princes de Transylvanie,
comme aussi de me dire ce que sont devenues les goua-
ches par Wagner que j'avois cédées à Weirotter. Il y a
une lettre dans la sienne pour M. Gaste.

Le 15. Répondu à M. J.-A. Silbermann, facteur d'or-
gues à Strasbourg, à qui j'avois envoyé, par M. Kamm,
quelques monnoies romaines, et qui m'offre en revanche
deux ducats anciens et curieux, que je le prie de m'en-
voyer le plus tôt possible.

Mercredy passé, on vint me dire, vers les neuf heures du soir, que M. Baader (qui étoit venu chez nous le matin très-gaillard), se trouvoit extrêmement mal chez lui, étant enflé considérablement et se grattant partout. Sur-le-champ j'envoye chez mon neveu Coutouli, pour aller en droiture chez M. Baader, et je partis également pour voir par moi-même l'état du malade. Je le trouvai au lit. Je le questionnai, et il se trouva qu'il avoit mangé des moules, qui font souvent le plus mauvais effet. Mon neveu lui fit prendre l'émétique. Le surlendemain il étoit guéri heureusement. Sans mes précautions, l'affaire pouvoit avoir de mauvaises suites.

Le 16. Répondu à M. Jean Péters (ma lettre adressée à MM. Tesdorph et Rodde, à Lubeck). Je lui mande que sa lettre pour Lyon y a été envoyée, et que celle à M. Péters lui a été remise. Je lui dis les prix des estampes de Baléchou et de quelques-unes des anciennes.

Répondu à M. Preisler, graveur du roy de Danemark, à Copenhague. Je lui dis entre autres choses que je n'ay pas manqué de remettre ses meilleures estampes de mon portefeuille à M. Cochin, et, comme il ne les a pas encore présentées à l'Académie, je lui conseille de lui écrire encore pour le même objet.

Le 21. M. le comte de Dönhof, venant d'Italie, m'est venu voir; il me paroît un aimable jeune seigneur. Il m'a apporté une lettre de recommandation de M. Hackert, et m'a cédé un ducat frappé par le cardinal Camerlingue, pendant la vacance du saint-siége.

Le 29. S. A. S. le duc régnant de Saxe-Weimar, accompagné de son frère le prince Constantin et de M. le baron de Knebel, m'ont honoré de leur visite. Ces prin-

ces sont aussi aimables qu'il est possible de l'être, et remplis de connoissances. Ils sont montés chez mon fils pour y voir ses ouvrages, et sont restés deux heures avec moi dans mon cabinet pour ma grande satisfaction.

Je présentai à ces princes M. Rivière, conseiller de l'ambassade de Saxe, qui se trouvoit par hasard chez nous lorsqu'ils y arrivèrent.

Répondu à M. Meil, dessinateur et graveur à Berlin. Je le remercie des estampes de sa façon qu'il m'a envoyées l'année passée par M. Voitus, chirurgien-major que le roi de Prusse a envoyé icy et qui est chargé de ma réponse, de même que de mes deux dernières estampes, que je lui envoye accompagnées des deux vues de Meissen que j'ay fait graver depuis peu.

Le 30. Monseigneur le duc de Saxe-Weimar m'a honoré de nouveau d'une visite. Il étoit accompagné de M. le baron de Knebel et de M. de Stein, son écuyer. Il est resté chez moi, dans mon cabinet, depuis dix heures jusqu'à deux heures; et, comme il avoit apporté, selon la promesse qu'il m'avoit faite, le poëme de Fingal en prose allemande, M. le baron de Knebel nous en lut plusieurs chants de la manière la plus expressive et la plus convenable. Plus je vois ce prince, et plus il me paroit affable et honnête.

La nuit du ... au ..., mourut Marie Deforge, âgée de quinze ans et neuf mois, chez M. et madame Chevillet, qui avoient élevé cet enfant depuis l'âge de cinq ans, n'en ayant pas eux-mêmes. On soupçonne que c'est d'un coup qu'elle s'étoit donné à la tête et qu'elle avoit caché dans le temps.

MAY 1775.

M. le comte de Dönhoff m'a cédé un quart de ducat de Venise qu'il avoit apporté d'Italie.

Le 3. Il y eut un soulèvement à Paris : le peuple se portoit partout dans les marchés au pain et s'en saisissoit de force, ainsi que chez les boulangers de la ville, dont les boutiques furent forcées aussi et le pain enlevé.

Le 7. M. le comte de Grammont et son gouverneur, M. Cacaut, lettré, de même que M. le baron de Knebel, me vinrent voir et y restèrent longtemps. M. le comte est très-aimable; M. Cacaut, qui a beaucoup voyagé en Allemagne, m'a fait des compliments de beaucoup de personnes de ma connoissance qu'il y a rencontrées. Il m'a dit qu'on imprimoit actuellement les poésies de M. Ramler, qu'il avoit traduites de l'allemand en françois. Il parle très-bien l'allemand.

Écrit à M. Abau, chez M. le comte Joseph Potoski, à Varsovie. Cette lettre est la première de cette espèce que j'aie jamais écrite. Je lui fais formellement la demande de mademoiselle Abau, sa fille, pour notre fils aîné; nos jeunes gens étant très d'accord et nous n'étant pas opposés. Ma lettre est écrite avec cette effusion de cœur qu'un père qui aime ses enfants peut sentir seul très-vivement.

M. Silbermann m'a envoyé de Strasbourg un ducat de Georges Ragotzki, prince de Transylvanie, et un de saint Wladislas, roi de Hongrie; l'un et l'autre rare et curieux.

Le 10. J'allai chez monseigneur le duc de Saxe-Wei-

mar pour lui souhaiter un bon voyage, ainsi qu'au prince Constantin, son frère; mais ils étoient allés à Marly. J'y laissai un petit rouleau pour M. le baron de Knebel, gouverneur de ce dernier.

Le 11. M. le baron de Knebel a pris congé de nous. C'est un bien digne gentilhomme, que j'estime infiniment. Il m'avoit prêté *die Blumenlese*, qu'il m'a obligé de garder. C'est une excellente collection de poésies allemandes.

M. le baron de Dahlberg, frère du gouverneur d'Erfurt, m'est venu voir. Je l'avois déjà connu à Paris il y a quatre ans. Il est arrivé avec madame la baronne son épouse. C'est un gentilhomme instruit, et je l'ay revu avec grand plaisir.

Répondu à M. Lienau. Je luy fais mes compliments sur la naissance de son second fils, et je lui envoye le compte de ce qu'il me doit, puisqu'il me l'avoit demandé. Je le prie aussi de faire payer pour moi cent cinq livres douze sols à M. Rode, à Berlin. Je lui parle du grand tableau : *Danse de villageois*, que mon fils vient de finir.

Répondu à M. le conseiller d'État Stürz, à Oldenbourg. Je lui dis que tout est chez M. Eberts. Je lui parle du grand tableau de mon fils, et je lui dis de penser à ma collection.

Le 14. Ce jour, j'ay écrit la lettre suivante à l'empereur [1].

J'ay écrit à monseigneur le prince de Kaunitz-Rittberg, chancelier de cour et d'État de Leurs Majestés Impériales et Royales.

J'ay prêté mon portrait, peint par M. Greuze, à M. Müller, qui veut le graver pour lui.

---

[1] La lettre manque dans le manuscrit.

Le 16. M. le baron de Dahlberg, avec madame la baronne son épouse et M. le comte de Schall, me sont venus voir, toutes personnes aimables. Madame la baronne a examiné toutes mes curiosités avec attention. Ils ont vu les tableaux de mon fils avec plaisir. J'ai eu de M. le comte un ducat de l'électeur palatin en troc

Le 17. M. d'Inghem, de Douay, et M. de Gricourt, son frère, celui-cy capitaine du régiment du roi, aussi à Douay, me sont venus voir. Ils sont fort curieux, fort aimables, et braves gentilhommes.

J'ay acheté treize monnoies d'or, dont dix françoises. La plus ancienne est du roy Jean, qui monta sur le trône en 1350. C'est un mouton d'or. Il y a aussi un Warin; d'un côté est Louis XIV encore jeune, et, de l'autre, Anne d'Autriche, sa mère. Ces pièces proviennent de la succession de M. Mariette, et me coûtent deux cent quatre livres.

Le 21. Répondu à ma sœur, veuve du greffier au bailliage de Hohen-Solm, près de Giessen, résidence du comte de Hohen-Solm. *Ich habe ihr die zwanzig begehrete Gulden angewiesen*[1].

Écrit à M. Strecker, peintre du landgrave de Hesse, à Darmstadt. *Ich bitte ihn die zwanzig gedachte Gulden meiner Schwester nach Giessen zuübermachen, und sie abzuziehen von dem was er mir schuldig ist*[2].

Répondu à M. de Lippert, à Munich. Je lui parle de ma collection de monnoies, à laquelle il a déjà contribué. Je le remercie d'une très-petite pièce qu'il m'a envoyée.

---

[1] Je lui ai envoyé les vingt *gulden* demandés.

[2] Je le prie de faire parvenir à ma sœur, à Giessen, les vingt *gulden* en question, et de les retirer de ce dont il m'est redevable.

Je le prie de me faire faire par M. Winck, dont il me parle avec éloge, un petit croquis de dessein, pour juger si je dois faire peindre quelques tableaux par ce peintre ou non.

Le 25. Un jeune peintre en miniature de Dresde, nommé M. Schubert[1], m'a apporté plusieurs lettres de recommandation de quelques amis de Hambourg, où il a été pendant quelque temps. Je lui ai prêté un petit tableau : *Joueuse de luth*, de mon fils, qu'il veut copier.

Le 28. Répondu à M. Silbermann, facteur d'orgues à Strasbourg. Je le remercie des deux ducats qu'il m'a envoyés, dont un de saint Wladislas, roi de Hongrie, et l'autre du prince Ragotzki, prince de Transylvanie. Je lui dis que je chercherai parmi mes connoissances encore quelques monnoies romaines qui lui manquent.

Répondu à M. B. Rode, peintre du roi de Prusse, à Berlin. Je lui dis que M. Lienau, à Hambourg, a ordre de moi de lui payer cent cinq livres douze sols pour solde entre nous. Je le prie de m'envoyer quelques estampes de feu M. Schmidt et son catalogue, de même de voir s'il y a moyen de trouver quelques Wagner à gouache.

Le 29. M. Witwer, jeune médecin de Nuremberg, m'est venu voir, simplement pour pouvoir dire qu'il m'a vu.

Le 30. Répondu à MM. Flittner et Müller, libraires à Leipzig. Je leur dis, puisqu'ils veulent établir un commerce d'estampes, que nous ne donnons rien en commission; de s'expliquer s'ils demandent également des autres graveurs pour l'envoy; de combien doit être la

[1] Jean-David Schubert, peintre et dessinateur, né à Dresde en 1761, mourut dans la même ville en 1822.

somme à employer pour la première fois; que je leur donne crédit de foire en foire, c'est-à-dire de six mois en six mois.

Répondu à M. Terry, marchand d'estampes à Valenciennes, qui me demandoit quand ma nouvelle estampe seroit au jour. Je lui dis que je pense que ce sera vers la fin d'aoust prochain, sauf empêchement. Il y avoit dans sa lettre une autre à M. Greuze, et qui lui sera remise.

M. le comte de Marschall m'a fait l'honneur de venir prendre congé de moi. Il part pour les eaux de Spa, par rapport à sa santé. C'est un excellent seigneur, rempli d'humanité et de connoissances; je l'aime beaucoup.

JUIN 1775.

Le 3. M. le comte de Dönhoff est venu prendre congé de moi. J'ay donné plusieurs de mes estampes à ce seigneur, qui m'avoit fait présent d'un ducat du cardinal Camerlingue et un quart de ducat de Venise. M. le comte de Dönhoff étoit avec M. le baron de Horst, qui aime les arts, ayant dessiné plusieurs années à Berlin d'après nature, même chez mon ami M. Rode. Ils vont ensemble au couronnement du roi, à Rheims. M. le baron reviendra après icy.

M. Kümlich, peintre pensionnaire de l'électeur palatin, étant arrivé de Mannheim, m'a apporté des lettres de recommandation de MM. Köbell et Brandt, tous deux peintres de l'électeur. Il me paroît fort joli garçon. Il a gagné le prix à l'Académie de Mannheim, c'est-à-dire la médaille d'or.

Le 5. Seconde fête de la Pentecôte, mon fils aîné ayant

été, selon la parole donnée, chez M. de la Borde pour convenir du prix de son tableau (*Fête de Village*, de vingt-trois figures) avec cet amateur, il fut reçu le plus honnêtement du monde, et il lui fut compté ce qu'il avoit demandé, c'est-à-dire trois mille livres, que mon fils rapporta au logis, très-content de sa sortie, d'autant plus que M. de la Borde lui a commandé le pendant et une autre pièce plus petite. Il a été obligé de lui promettre de ne travailler que pour lui pendant longtemps. Mon fils l'a promis. Tout cela l'encourage et me fait le plus sensible plaisir. Sa maman et son frère Frédéric en auront également lorsqu'ils en seront instruits, car ils sont partis ce matin, avec M. et madame Chevillet, pour Thiays, près de Choisy. Le temps invitoit, car il est des plus beaux.

M. Weisbrodt, qui m'a gravé encore deux petits Wagner à l'eau-forte, me mena M. Linand, jeune graveur flamand, pour les finir. Je suis convenu de prix avec lui, et il a emporté et la planche et la petite gouache.

Le 8. Je me suis rendu chez un jardinier du nouveau boulevard avec ma femme et nos deux fils, pour y donner un petit dîner champêtre à madame et mademoiselle Abau, à M. et à madame Chevillet. Nous y passâmes jusqu'au soir. Il faisoit le plus beau temps du monde. Nous nous partageâmes cependant en nous en retournant. Je conduisis madame et mademoiselle Abau chez elles, rue Saint-Jacques, où mon fils aîné nous attendoit dans leur logement, comme amant fidèle et impatient.

Le 9. Une pauvre femme qui vend du pain d'épices depuis du temps sur le parapet, devant nos fenêtres, gagna avec peine notre allée, où elle accoucha, assistée par ma femme et madame Chevillet, sa sœur. Ma femme

eut cependant la prévoyance de faire chercher une sage-femme, et, l'accouchement étant fait, ma femme donna du bouillon et un écu à l'accouchée, et paya des porteurs de chaise pour la transporter chez elle, et lui envoya encore des secours.

J'ay été très-enrhumé pendant plusieurs jours, mais tout est passé. Je ne l'avois pas été depuis une couple d'années.

Un peintre en miniature, né en Saxe, m'a apporté des lettres de recommandation de MM. Lienau et Meyer, mes amis, à Hambourg, d'où il est venu par mer. Il se nomme M. Schubert, et a grande envie de se perfectionner.

Les 23 et 24. Beaucoup de monde m'a fait l'honneur de venir avec des bouquets pour me souhaiter ma fête. Mes deux fils et M. Pariseau m'ont présenté des desseins de leur façon; cela m'a fait plaisir.

Le 23. J'ay répondu à une lettre remplie de politesse que M. le baron de Dahlberg, chambellan de l'électeur palatin, m'avoit écrite de Mayence, où il demeure. Il m'avoit demandé, entre autres choses, quel avoit été le premier artiste qui avoit gravé au burin. Je lui ay nommé Israël von Meckenem, qui demeuroit à Bocholt, mais qui étoit né à Mecheln, ou Meckenem, qui est le même bourg, dans l'évêché de Munster, en Westphalie. Il inventa la gravure au burin (car celle en bois est plus ancienne) vers le même temps que l'imprimerie fut inventée à Mayence; car, d'après des recherches récentes, Israël vivoit vers 1450. J'indique à M. le baron plusieurs ouvrages imprimés très-utiles pour son instruction.

Répondu à M. Ab. Soutanel, libraire et marchand d'estampes à Montpellier, rue du Gouvernement. Il m'offre du vin muscat; je le prie de m'en envoyer soixante bou-

teilles, moitié rouge, moitié blanc, et que nous compterons après la demande de mes estampes.

### JUILLET 1775.

Le 4. A quatre heures du matin, notre fils aîné, Pierre-Alexandre Wille, fut marié à Saint-André-des-Arts, notre paroisse, avec mademoiselle..... Abau, fille unique de M. Abau, homme de confiance du comte Potoski, écuyer tranchant de la couronne de Pologne, et actuellement à Varsovie. Cette célébration devoit se faire à Saint-Benoît, paroisse de madame Abau la mère; mais, en y payant les droits, nous avons unanimement mieux aimé, pour plusieurs raisons, qu'elle se fît à Saint-André. Dieu bénisse nos nouveaux mariés en tout et partout! Après cette célébration, nous avons donné un repas dans ma maison, quay des Augustins, à nos parents et à plusieurs amis, qui, y ayant servi de témoins, nous firent l'honneur de s'y trouver. Nos parents étoient : M. et madame Chevillet, M. et madame Coutouli les jeunes; du côté de la mariée, il n'y en avoit point. Nos amis étoient : M. Bioche, secrétaire du roy; M. Rivière, conseiller d'ambassade de la cour électorale de Saxe, avec madame Rivière, mademoiselle leur fille et leurs trois fils; M. Kruthofer, secrétaire de l'ambassadeur de Leurs Majestés Impériales et Royales; M. Messager, qui a signé : bourgeois de Paris; M. et madame Coutouli père et mère; M. le Jay, libraire, qui a mené la mariée; M. Baader, peintre du prince évêque d'Eichstädt et de l'Académie de Saint-Luc, de Paris; M. Pariseau, graveur; M. Wroczinski, mon élève, pensionnaire du prince Adam Czartoriski. Notre fils Frédéric et le fils aîné de M. Rivière ont tenu le poêle sur les mariés.

M. l'abbé Heiss, M. Landerer, imprimeur en taille-douce de l'Académie impériale de Vienne, et un jeune graveur....., me sont venus voir en arrivant avec des lettres de recommandation, entre autres une qui m'a été écrite au nom de l'impératrice-reine par rapport à M. Landerer. Il y avoit une belle médaille d'or destinée, de la part de cette princesse, pour le meilleur imprimeur d'icy, à mon choix, qui voudroit enseigner à M. Landerer ce qui pourroit lui manquer encore dans son art; j'ay donc remis cette médaille à M. Beauvais l'aîné, qui est un de mes imprimeurs depuis plus de trente années, et il fut si sensible à cette marque d'honneur de la part de l'impératrice et de ma confiance en lui, qu'il me promit tout. Outre sa grande capacité dans l'art d'imprimer, c'est un très-excellent homme, que j'ay toujours estimé. M. Landerer en est des plus contents, et, comme il ne parle pas françois, M. l'abbé Heiss lui sert d'interprète.

Le jeune graveur venu de Vienne, nous l'avons placé, M. Weisbrodt et moi, chez M. Lebas [1], engagé pour trois

---

[1] Jacques-Philippe Lebas naquit à Paris, le 8 juillet 1707. Il était fils d'un maître perruquier et de Françoise-Étiennette Lecoq. Son père était mort jeune, après avoir dissipé le peu qu'il possédait; il laissait à sa femme, pour toute fortune, une petite rente de cent cinquante livres. A l'âge de quatorze ans, Lebas quitta sa mère pour se livrer exclusivement à l'étude, et ne rentra chez elle que lorsqu'il put, au moyen de son travail, apporter quelque soulagement à sa misère. En 1733, Lebas épouse une demoiselle Élisabeth Duret sans la moindre dot, et, voyant ainsi ses dépenses augmenter, il ne songe qu'à travailler davantage; il adjoignit à sa maison un atelier de graveurs occupés à travailler pour lui, et il vendait au rez-de-chaussée les estampes qui se gravaient dans la maison. Non content de vendre les planches qu'il faisait faire, il achetait aux artistes leurs travaux et les vendait dans sa boutique. C'était un véritable éditeur d'estampes. Les amis de Lebas lui conseillèrent bien souvent d'abandonner le commerce pour se livrer exclusivement à son art, mais ils ne purent jamais le décider. Sans enfants, avec une petite fortune acquise par son travail, il aurait pu mener

ans. Il n'y sera pas logé, mais il aura la table de M. Lebas, pour y dîner seulement; mais, la première année, il aura deux cents livres, la seconde trois cents, la troisième

une vie heureuse et exempte de préoccupation; mais l'agitation et le mouvement lui étaient indispensables; il lui fallait toujours agir, et il ne pouvait vivre sans avoir quelque motif d'inquiétude. En 1730, Lebas se présenta pour être reçu membre de l'Académie royale de peinture et de sculpture; on lui donna à graver les portraits de Robert le Lorrain, sculpteur, peint par G. Drouais, et celui de Cazes, peintre, d'après Aved. Ce genre ne convenait nullement au talent de Lebas, et il s'acquitta assez mal de sa mission pour que l'Académie ne l'admit pas dans son sein. Quoique vivement contrarié de ce refus, il consentit à se représenter comme agréé, mais il ne se mit sur les rangs, pour être reçu académicien, que beaucoup plus tard. On lui donna à graver, pour sa réception, la *Conversation galante* de Lancret, et il fut reçu le 23 février 1743. En 1744, il fut nommé graveur du cabinet du roi; le 12 mars 1748, il fut admis, comme associé, dans la classe des arts de la Société des sciences, belles-lettres et arts de Rouen; en 1758, il reçut le brevet de graveur du prince des Deux-Ponts; en 1771, il fut nommé conseiller de l'Académie royale; et enfin, le 24 juillet de la même année, la pension de cinq cents livres accordée par le roi à Laurent Cars lui fut transmise.

Lebas était d'un naturel gai et enjoué. Un témoin oculaire nous rapporte, dans une notice manuscrite, le fait suivant, qui dénote que, jusqu'au dernier moment, son caractère ne changea pas. « La veille de son décès, nous dit-il, je fus le voir avec un de mes amis, qu'il connoissoit. Aussitôt qu'il nous vit, il voulut se lever; nous lui aidâmes, et mon ami, se trouvant incommodé par l'odeur et la chaleur de la chambre du malade, passa dans la pièce voisine pour prendre l'air à la fenêtre. Quelques instants après, Lebas me dit : « Appelez votre ami, je veux lui jouer un tour. » Mon ami étant entré : « Je veux me coucher, » dit le malade. Nous le conduisons jusqu'à son lit, en le soutenant chacun par un bras. Arrivé devant son lit, il s'y jette à plat ventre en travers. Aidés de la plus forte de ses deux domestiques, nous eûmes une peine inexprimable à le tirer de cette posture, dans laquelle nous appréhendions de le voir expirer. Quand il fut bien couché, sans même se donner le temps de se remettre de la secousse qu'il venoit d'éprouver, et pouvant à peine articuler, il me dit en souriant : « Elle est bonne, la « niche! »

« Il mourut le lendemain, entre la troisième et la quatrième heure de l'après-midi. Vers les deux heures, il dit : « Voici l'édifice qui s'écroule. » A trois heures et demie passés, on lui présenta un bouillon; il en répandit en le buvant, et, croyant que c'était par la faute de celle qui le lui faisoit boire, il lui dit : « Tu ne peux pas me donner un bouil.... » Il n'acheva pas

quatre cents. Ce jeune homme en est enchanté, et compte en profiter beaucoup.

Le 24. Répondu à M. le directeur Schmuzer. Je lui dis tout ce qui s'est passé entre son imprimeur, M. Landerer, et M. Beauvais, qui sont des plus contents l'un de l'autre. M. Landerer part demain, chargé de cette lettre, et aujourd'hui il doit souper chez nous avec M. l'abbé Heiss, qui reste encore quelque temps icy.

Répondu à M. J.-Chr. Brandt, peintre de Leurs Majestés Impériales et Royales, conseiller et professeur de l'Académie impériale, qui me demande pardon à cause de sa négligence de me faire des desseins; il m'en promet; j'en demande de huit pouces de large sur six de haut, et lui promets de le faire payer à Vienne. Je lui mande aussi que les marchands de Paris voudroient auparavant voir ses *Cris de Vienne* complets avant d'en faire venir. M. Landerer est également chargé de ma réponse.

M. l'abbé Heiss, après avoir été présenté à la reine, est parti aussi pour Vienne. Il porte à M. Schmuzer douze burins de la part de M. Chevillet, qui vient d'être reçu à l'Académie impériale de Vienne. Je l'ay aussi

---

le mot, et ses yeux, dont il avait fait un aussi admirable usage, furent fermés pour toujours à la lumière. »

Lebas exécuta un grand nombre de planches; son travail est facile et son burin léger. Lorsqu'il gravait un tableau, il savait bien se pénétrer du genre de talent du maître qu'il traduisait; et, quand il gravait d'après ses propres compositions, ses eaux-fortes étaient toujours fines et spirituelles. La *Conversation galante*, d'après Nicolas Lancret, est gravée avec une élégance et une distinction remarquables; le peintre y est reflété en entier, et c'est le plus grand éloge qu'on puisse faire d'une gravure tentant de multiplier un tableau. Nous reprocherons, par exemple, un peu trop de monotonie et de froideur dans les nombreuses planches d'après Téniers; c'est toujours la même chose, et c'est toujours pâle. L.-J. Cathelin a gravé, d'après Ch. Cochin, le portrait de Lebas, et il a su lui donner un grand air de distinction.

chargé de quelques estampes pour MM. Schmuzer et Brandt, et à M. l'abbé j'en ay fait présent de plusieurs.

### AOUST 1775.

Plusieurs voyageurs me sont venus voir ces jours-cy, mais il ne m'a pas été possible d'en parler dans ce journal, ayant été accablé de nombreuses affaires.

Le 23. J'allay à l'assemblée de l'Académie royale. Je me suis arrêté dans le salon où mon fils a placé quatre tableaux [1] pour la première fois.

Le 24. J'allay, avec ma femme, notre fils Frédéric et

---

[1] Wille fils avait exposé une *Danse villageoise*, le *Retour à la vertu*, deux *têtes d'étude* et *six dessins coloriés*. Un critique, Lesuire, s'occupe longuement de cet artiste dans : *Coup d'œil sur le Salon de 1775, par un aveugle*, à la page 48 :

« Un jeune artiste paroît dans la lice avec des talents très-estimables et qui promettent beaucoup : c'est M. Wille le fils. Son tableau d'une *Danse de paysans* fait un bon effet; il est bien composé et bien dessiné, à l'exception de quelques incorrections dans la figure dansante qui a un jupon jaune. Les têtes sont fort bien peintes, vraies et très-variées. Cependant j'y crois voir encore un peu trop d'attachement aux premières règles d'effet qu'on indique aux artistes pour faire sortir les principales figures; il a trop sacrifié à ce besoin. Pourquoi la lumière qui donne sur les figures n'oseroit-elle plus frapper qu'à peine sur les chaumières, les terrains et le tonneau? Il a craint sans doute que les figures n'en brillassent moins; au contraire, des lumières généralement répandues, comme la nature les distribue, les auroient soutenues avec douceur en s'y liant, et auroient empêché qu'elles ne fissent en quelque sorte des taches dans le tableau.

« Le progrès visible qu'a fait M. Wille dans ce tableau, et la différence qu'on y aperçoit d'avec celui du *Retour à la vertu*, me dispense d'entrer dans aucun détail au sujet de ce dernier. Ce n'est pas cependant qu'il n'y ait beaucoup de mérite, des têtes agréables, de l'expression et des détails bien rendus; mais son second tableau fait voir qu'il a aperçu lui-même combien une exécution vétilleuse est superflue, et combien des fonds trop obscurs nuisent au bon effet d'un tableau. Au reste, cet artiste annonce des talents et des dispositions qui font espérer de lui voir porter ce genre à un degré distingué et capable de satisfaire à la fois les amateurs du beau fini et les gens de goût. »

plusieurs de nos parents qui avoient dîné chez nous, au nouveau boulevard, pour y voir les dispositions que fait faire l'ambassadeur de Sardaigne pour la fête qu'il y donnera à l'occasion du mariage de madame Clotilde, sœur du roy, avec le prince de Piémont, dans le Wauxhall, et des illuminations immenses dans cette superbe allée.

Le 25. Toutes les maisons de Paris sont illuminées, à cause du mariage de madame Clotilde avec le prince de Piémont.

Le 26. Nous avons dîné, pour la première fois, dans le nouveau logement de mon fils, rue de la Comédie-Française, moi, madame Wille et Frédéric. M. Baader y étoit aussi. De là j'allay à l'assemblée de l'Académie royale pour y donner ma voix dans le jugement des grands prix.

Le 27. Répondu sur deux lettres de monseigneur l'évêque de Callinique, à Sens. Je lui dis qu'une partie de ses affaires est prête; que je suis sensible aux soins qu'il a bien voulu prendre en me cherchant dans sa ville d'anciennes monnoies, etc.

Le 29. Répondu à M. Auguste Crayen, négociant à Leipzig. Cet ami m'avoit prié de lui envoyer le catalogue du cabinet de M. Mariette, par M. Basan, et quelques autres livres que je lui ay fait porter, selon ses désirs, chez M. Vauberette, rue de la Grande-Truanderie, qui doit les faire passer à Leipzig. Il avoit désiré ma grande estampe d'*Agar*, mais elle n'est pas imprimée. Je lui envoye une petite misère, que j'ay gravée à l'eau-forte pour tuer le temps [1].

[1] Quelle est cette *petite misère*? M. Leblanc ne nous le dit pas, et ne

Nous avons dîné chez mon fils, moi, ma femme, Frédéric, madame Braconnier, M. et madame Chevillet, et le frère de ma femme.

## SEPTEMBRE 1775.

Le 3. Je partis de Paris dans un carrosse de louage pour Longjumeau, accompagné par MM. Baader, Pariseau et Kimli. Mon élève Bervic[1] avoit pris les devants à

paraît pas même avoir vu cette phrase dans le journal de Wille. Ne se serait-il pas servi de ce manuscrit pour son travail?

[1] Nous avons donné plus haut la date de naissance et de mort de Bervic (tome 1er, page 456); mais ne serait-il pas bon de consacrer quelques lignes à cet artiste célèbre, qui a formé un grand nombre de nos graveurs contemporains? Bervic montra dès l'enfance un goût bien décidé pour le dessin; il s'amusait à copier toutes les estampes qui lui tombaient entre les mains; et, à force de patience, quoique n'ayant nullement appris cet art, il y réussissait avec assez de bonheur. Voyant ces dispositions, sa famille le fit entrer dans l'atelier de Jean-Baptiste Leprince, et c'est là que l'on vit son talent se développer. Bientôt Bervic aspira plus haut : il voulut apprendre à peindre; mais, craignant de ne pas le voir réussir, son père s'opposa formellement à ce désir et l'envoya à Paris étudier la gravure, chez J.-G. Wille. Bervic se consola facilement de ce refus et se mit à graver avec ardeur. La première planche qu'il publia fut d'après Wille fils; elle porte pour titre le *Petit Turc*, et est gravée d'une manière qui dut singulièrement plaire à son maître, car elle a tout cet éclat métallique que Wille mettait dans ses propres gravures. on croit même y reconnaître en plus d'un endroit la main du maître. Cette planche fut bientôt suivie d'un grand nombre d'autres, car la mode était fort, à cette époque, à ce genre de gravures. Sans vouloir passer ici en revue toutes les estampes de Bervic, il en est une qui devra nous occuper; nous voulons parler de son *Portrait de Louis XVI*, d'après Callet. L'original est à Versailles, et chacun sait combien il est mauvais : Bervic a su en faire un chef-d'œuvre, et, quand on ne connaît que la gravure, on est tenté de croire l'original fort remarquable. Louis XVI est debout, appuyé sur son sceptre, vêtu du manteau royal doublé d'hermine et retroussé sur le bras gauche. L'aspect général de la gravure est absolument beau; le ton en est toujours juste, et les détails sont cette fois préférables au sujet principal; l'accessoire y est traité avec une rare habileté, et cette estampe est certainement une des plus complétement remarquables des temps modernes.

Otez des œuvres de Bervic le *Portrait de Louis XVI*, l'*Education d'A-*

pied. Cette fois mon fils n'y étoit pas : un nouveau marié ne quitte pas aisément sa femme; mais M. Godefroy, graveur, vint nous y joindre le mercredy. Nous avons fait quelques desseins à Longjumeau et auprès de cet endroit. Pendant deux jours, nous avons été à Grand-Vaux et un jour à Sceaux-les-Chartreux. Le vendredi 8, qui étoit la fête de Notre-Dame, madame du Parc, notre hôtesse, nous mena, dans une charrette couverte, à Belair, près le château de Soucy, par un beau chemin, mais une pluie continuelle. De là, le mauvais temps cessant, un chaudronnier nous mena à Brie-sur-Orge, pour y voir et dessiner les ruines d'un château cy-devant très-fort et ayant

chille et un petit nombre de portraits, et il ne vous restera que quelques pièces gravées froidement et sans énergie. Les tableaux que Bervic reproduisait étaient généralement froids, mais il leur donnait encore un ton plus uniforme et plus monotone. L'*Innocence*, gravure très-répandue, une des plus connues peut-être de l'œuvre de Bervic, n'a aucune des qualités qu'on s'attend à trouver chez un graveur célèbre; la composition d'abord est absolument insignifiante; cela ne regarde pas le graveur, mais la gravure paraît mécanique; il semble que Bervic se soit servi d'un instrument qui indique les contours sans faire sentir les ombres et les lumières : les herbes, les rochers, les chairs, l'eau, tout est du même ton, et d'un ton flasque et frêle. Le *Laocoon* est peut-être un peu mieux réussi, mais le travail du graveur est encore trop apparent.

Bervic eut tous les honneurs que son talent pouvait lui attirer. Il fut nommé membre de l'Académie de peinture et de sculpture de Rouen le 5 décembre 1783; de l'Académie de Paris le 29 mai 1784; de l'Académie de Copenhague, en 1785; il fut logé au Louvre en 1787; il obtint, en 1792, le prix d'encouragement pour la gravure; il fut fait membre de l'Institut le 28 février 1803; en 1804, membre de l'Académie de Berlin; en 1805, de celle de Bologne; en 1809, de celle d'Amsterdam; en 1811, de Milan et de Turin; en 1812, de Vienne et de Munich; en 1813, il est décoré de l'ordre de la Réunion; en 1814, l'Académie de Saint-Pétersbourg l'appelle dans son sein, et enfin, en 1819, il est nommé chevalier de la Légion d'honneur.

Nous avons relevé, dans le catalogue de la vente de Bervic, les noms de ses élèves, et nous en donnons ici la liste. Adolphe Caron, François Garnier, Henriquel Dupont, Zachée Prévost, Jean Berseneff, Antoine-Joseph-Paris Chollet, Joseph Coiny, Armand Corot, Joseph Meulemeester, Manuel Esquivel, Forsell, Louis-François Mariage, Nicolas Outkine, André-Benoît Taurel, Paolo Toschi, J.-Conrad Ulmer.

appartenu au comte de Dampierre. Ces ruines me plurent beaucoup, et, malgré le vent et la pluie, je ne laissai pas que de dessiner un donjon délabré. Le même jour, nous retournâmes à Longjumeau comme nous étions venus, mais partie du chemin dans l'obscurité; de cette manière, nous fîmes environ dix lieues de chemin en plaisantant et riant comme font ordinairement des artistes voyageurs. Le lendemain, samedy, ma femme vint avec un remise, accompagnée de notre fils Frédéric et de Joseph, pour me chercher; et, comme il y avoit une place à remplir dans notre voiture, MM. Pariseau et Baader, comme les plus anciens, tirèrent à la courte paille. Le sort favorisa M. Pariseau, qui vint avec nous. Arrivé à Paris à la nuit fermante, je trouvai dans ma maison tout en bon état.

Envoyé une caisse avec des desseins et volumes d'estampes reliés à monseigneur l'évêque de Callinique, à Sens. Il a été, pendant mon absence, à Paris, et a laissé entre les mains de ma femme seize monnoies d'argent, la plupart aux coins d'anciens rois de France, dont il m'a fait présent, et dont plusieurs me font plaisir.

Écrit à monseigneur de Callinique, par rapport à ladite caisse.

M. le baron de... et ses deux neveux me sont venus voir. Il a été gouverneur du duc de Mecklembourg-Strelitz.

M. Charles le Mesle, négociant du Havre, m'est venu voir. C'est mon correspondant pour presque tout ce que j'envoye à Hambourg. Il m'a apporté quelques journaux que M. Nicolaï, de Berlin, avoit envoyés à M. Lienau, à Hambourg, et celui-cy à M. Ch. le Mesle.

Le 24. Répondu à monseigneur l'évêque de Callinique. Je lui dis que M. Pariseau fera ses deux vignettes

pour deux louis; que si le particulier de Sens qui possède des médailles vouloit me laisser choisir, je pourrois m'accommoder de quelques-unes.

M. Tiemann, de Brême, venant de Bordeaux, et ami de M. Lienau, m'est venu voir.

### OCTOBRE 1775.

Monseigneur l'évêque de Callinique m'a envoyé les monnoies du particulier de Sens en présent. Elles sont presque toutes de bas aloi, des anciens roys de France; mais plusieurs me font plaisir, étant assez bien conservées, et pouvant entrer dans ma suite.

Le 14. MM. Orelli, de Zurich, me sont venus voir, mais je n'y étois pas. Ils ont laissé une lettre de recommandation de M. Usteri, l'aîné, mon ancien ami.

Le 15. Écrit à M. de Stengel, conseiller intime de S. A. S. l'électeur palatin, par rapport à ma nouvelle planche.

Écrit à M. Köbell, peintre de l'électeur palatin, concernant la même chose.

M. Debesse, étant revenu de la Bourgogne, m'a apporté une monnoie de Perse, de Schach-Abbas le Grand, et une de Charles le Chauve, qu'il a trouvées pendant son voyage.

J'ay troqué avec M. Haumont une monnoie d'or de Charles VII contre un des desseins que j'ay faits en dernier lieu près de Longjumeau. J'en ay eu aussi plusieurs en argent de lui.

*Ich habe meiner Schwester geantwortet, aber ein wenig troken* [1].

---

[1] J'ai écrit à ma sœur, mais un peu sèchement.

## NOVEMBRE 1775.

Le 5. Répondu à M. Strecker, premier peintre de S. A. S. le landgrave de Hesse-Darmstadt. Je lui dis que sa dette est soldée. Je lui promets une épreuve de ma nouvelle planche, et je lui demande l'occasion de lui envoyer les estampes et livres qu'il m'a demandés.

MM. Orelli, de Zurich, officiers dans le régiment de Lochmann, au service de France, me sont venus voir.

Répondu à monseigneur l'évêque de Callinique.

Le 15. Ayant obtenu de S. A. S. E. palatine la permission de lui dédier ma nouvelle estampe intitulée : *Agar présentée à Abraham par Sara*, j'en ay fait encadrer sous glace en bordure sculptée et dorée une parfaite épreuve; et, ayant mis dans un portefeuille, que j'ay fait faire exprès, vingt-quatre épreuves, le tout a été encaissé aujourd'huy et porté à la douane, pour y être emballé et plombé, et de là il sera porté au voiturier partant de chez M. de Ronceray pour Strasbourg, à l'adresse de M. Eberts, qui aura ordre de moi de le faire passer à l'adresse de M. de Stengel, à Mannheim. Dans ledit portefeuille il y a six épreuves de la même planche pour M. de Stengel même; une pour M. Köbell, peintre de S. A. S. E.; deux que M. Köbell m'a demandées et une pour madame Brandt.

Répondu à M. Huber, à Leipzig, en lui envoyant un écrit de MM. Cellot et Jombert fils, par rapport à son livre : *Considérations sur la peinture*[1], qu'il a traduit

---

[1] Le titre exact de cet ouvrage est : *Réflexions sur la peinture*, par Hagedorn, traduites de l'allemand par Huber. Leipzig, Fritisch, 1775, 2 vol. in-8°.

de l'allemand de M. de Hagedorn; et je le remercie de l'exemplaire en deux volumes qu'il m'a envoyé en présent.

Le 17. M. Duvivier m'a cédé une monnoie d'or de Louis XIV, moyennant quarante-quatre livres.

Tous ces jours-cy j'ay été incommodé d'un grand rhume, principalement au cerveau, et qu'on s'est avisé de nommer la grippe. J'en suis quitte, ayant pris médecine deux fois.

Ma femme et Frédéric sont incommodés de la même maladie.

M. Chrétien, junior, de Munich, gentilhomme d'Augsbourg, m'est venu voir. Il m'a paru très-aimable et instruit.

Le 23. *Geschrieben an H. Carl. August Grossmann, Kunsthändler auf dem untern Graben im Mezlerischen Hause. Ich frage ihn ob es ihm anständig wäre mir Zeichnungen von alten Meistern zum auswuhlen zu senden*[1].

Le 25. Répondu et écrit à S. E. M. de Stengel, conseiller intime d'État, etc. Je le remercie avec sensibilité des bontés qu'il a eues de m'obtenir la permission de dédier mon ouvrage à S. A. S. E. l'électeur palatin, et je le prie de vouloir bien présenter à ce prince l'estampe encadrée avec le portefeuille contenant vingt-quatre épreuves du même ouvrage, d'accepter six de surplus dans le portefeuille et d'avoir la bonté de distribuer les autres.

---

[1] Écrit à H.-Charles-Auguste Grossmann, marchand d'estampes dans la rue Basse, dans la maison Mezler. Je lui demande s'il lui conviendrait de m'envoyer pour les examiner des dessins de vieux maitres.

Répondu à M. Köbell, peintre de l'électeur palatin, qui a pris beaucoup de part, comme il me paroît par sa lettre, à ce qui pouvoit me faire plaisir par rapport à la dédicace de ma dernière estampe à son prince. Je l'en remercie, et le prie d'accepter une épreuve de cette estampe, qui est dans la caisse, ainsi que les deux qu'il m'avoit demandées, et de remettre la quatrième à madame Brandt. Je lui dis en outre qu'il aura les desseins en question en troc de ceux de sa main, selon sa proposition.

Répondu ou écrit à M. de Hagedorn, directeur général des arts et académies de Saxe. Je le prie de vouloir bien chercher les moyens d'augmenter la pension de M. Schülze, jeune graveur de Dresde, afin de le mettre en état d'étudier avec plus de tranquillité et plus efficacement. Au reste, je lui parle de plusieurs choses concernant les arts, et me plains un peu de la négligence de quelques artistes de Dresde à mon égard. Je vais remettre ma lettre à M. Schülze, pour qu'elle parte avec les lettres de la cour de Saxe.

Répondu à M. Stürz, conseiller d'État de S. A. S. monseigneur le prince évêque de Lubeck, duc de Holstein, et mon ancien ami. Je l'exhorte à ne pas m'envoyer les monnoies qu'il ramasse pour moi, par la poste, les frais étant trop considérables; quelque occasion par Brême ou Amsterdam pourroit mieux convenir. Je le prie de m'envoyer seulement un croquis du tableau dont il m'a parlé, pour voir la tournure ou la faire voir à un amateur.

### JANVIER 1776.

Le 1ᵉʳ. Grand concours chez nous.

Le 4. Répondu à M. Zick, peintre de l'électeur de

Trèves, à Coblentz. Je lui dis que je ne crois pas qu'il puisse réussir icy avec l'entreprise de faire graver six planches d'après ses tableaux, à moins qu'il ne soit icy lui-même.

Le 5. M. Weisbrodt m'a remis une eau-forte, qu'il m'a gravée d'après un tableau de Dietricy, dont le sujet doit représenter le *Matin*. Cette eau-forte est très-bien faite; je lui en ay donné dix-huit louis d'or. Je pense que M. Daudet la finira.

Le 6. Répondu à M. Dunker, qui s'est marié à Berne; je lui en fais mes compliments. Je le prie de me faire six desseins coloriés pour *hundert Livers*, et, en me les envoyant, d'ajouter de ses eaux-fortes, qu'il grave avec tant d'esprit. Il demeure *in der Keslergasse*, chez les demoiselles König, à Berne.

La nuit du 10 au 11 de ce mois, je fus réveillé, à deux heures moins un quart, par le son lugubre des cloches de toutes les églises de nos environs. En ouvrant les yeux, le ciel me parut tout en flammes, vis-à-vis de nous. Je saute en bas du lit et je vois le palais Marchand en feu, dans toute son étendue. L'aspect étoit terrible. Je réveillai alors ma femme et mon fils Frédéric, et il ne nous fut plus possible de nous rendormir de la nuit; je ne réveillai cependant pas nos domestiques, puisqu'il n'y avoit point de danger de ce côté-cy de la rivière. Heureusement il ne faisoit point de vent. MM. le Bas, Weisbrodt et Baader avoient soupé chez nous, et lorsqu'ils quittèrent il n'y avoit encore aucune apparence de ce malheur.

Le 11. Répondu à mon neveu Gudin, brigadier au régiment Dauphin cavalerie, compagnie de Saint-Sauveur.

en garnison à Schlestadt. Il m'avoit demandé vingt-quatre livres à emprunter; je les lui envoye par la poste en payant le sol pour livre. Je l'exhorte à être toujours honnête homme.

Le 28. Au matin, le froid étoit si horrible à Paris, que la liqueur du thermomètre étoit descendue à seize degrés et demi, par conséquent d'un degré et demi de plus qu'en 1709.

Le 30. M. Begoüen, du Havre-de-Grâce, Américain, me vint voir, m'apportant des lettres de recommandation de M. Ch. le Mesle. Il paroît bon connoisseur.

Le froid a été continu et si grand, qu'il s'en est fallu peu qu'il ne m'eût perdu plusieurs excellents tableaux. — J'ay perdu effectivement une très-belle tête par Rembrandt, dont toutes les couleurs ont éclaté, étant peint sur bois. Elle est absolument irréparable, perdue.

#### FÉVRIER 1776.

Le 1ᵉʳ. Ce jour j'ay fait paroître ma nouvelle estampe, qui a pour titre : *Agar présentée à Abraham par Sara*[1], qui m'a coûté deux ans et demi de travail. Il paroît que le public en est assez content.

Le 2. Vers sept heures du soir, S. A. S. monseigneur le margrave de Bade-Durlach, le prince héréditaire, son fils, MM. les barons de Palm et d'Edelsheim me firent l'honneur de venir me voir. Ce prince aimable et honnête resta avec nous jusque vers les neuf heures. Je lui présentai MM. Müller, graveur, pensionnaire du duc de Wurtemberg, et mon élève; Weisbrodt, excellent graveur en eau-forte, et Baader, peintre, qui se trouvèrent

[1] N° 1 du Catalogue de l'œuvre de J.-G. Wille, par M. Charles Blanc.

exactement chez moi. Cela leur fit plaisir de part et d'autre.

Le 6. Répondu à monseigneur l'évêque de Callinique. Je lui mande que j'ay envoyé, dans son rouleau de fer-blanc, chez M. Moreau, les deux épreuves de mon *Agar*, l'une avant, l'autre avec la lettre, que notre compte est juste et que je lui dois encore actuellement onze livres; que je n'avois vendu son portefeuille que deux livres.

Le 18. Répondu à M. Dunker[1], à Berne. Je le remer-

---

[1] Voici la lettre à laquelle Wille répond; elle nous est communiquée par M. de Montaiglon :

« Berne, ce 13 janvier 1776.

« Monsieur et très-cher ami,

« J'ai reçu votre lettre du 6 de ce mois, qui m'a fait un plaisir inexprimable. Ainsi donc vous ne m'avez point oublié; je ne suis point effacé de la mémoire de mes anciens amis; je suis même quelquefois le sujet de leur entretien : en voilà assez pour me faire revivre, pour faire circuler mon sang avec plus de rapidité. Toute la nature, couverte maintenant de neige et de glace, me paroit un objet fort gai, et je tomberai volontiers dans le défaut de notre poëte Jacobi, qui, dans un voyage d'hyver, ne voyoit que des roses et des *rosenzwanzigiährige-madgen*, où en effet il n'y croit que du verglas.

« J'avois déjà commencé une lettre pleine de lamentations sur votre silence et sur la négligence idéale de M. de la Flotte, que je soupçonnois injustement d'avoir perdu ma lettre; mais je la supprime, elle ne peut plus avoir lieu, et, de mon injustice commise envers M. de la Flotte, j'en demande sincèrement pardon à M. Ott.

« Un des articles contenus dans votre lettre a été exécuté d'abord, est d'avoir embrassé ma femme de votre part, en lui recommandant bien de se figurer que ce n'est pas moi qui l'embrasse pour le présent, mais un ancien ami à qui j'ai beaucoup d'obligations, et qui ajoute encore à ses bontés de vouloir bien s'intéresser à notre commun bonheur; et, là-dessus, elle m'a prié de vous bien assurer de ses respects, ainsi qu'à madame Wille, et de vous bien remercier de la bonté que vous avez de penser à elle. Si d'ailleurs, monsieur, nous venons un jour à Paris, il faudra qu'elle vous rende votre salut, et vous passerez par là, quoi que vous en fassiez, je vous assure. La pauvre femme est encore dans l'affliction; elle ne peut oublier notre fille, qui est morte il y a quelque temps, quoique je fasse de mon mieux pour la consoler;

cie des petits desseins et estampes de sa façon, qu'il m'a
envoyés. Je le prie de me faire les desseins coloriés qu'il

car je suis assez de l'avis de ce philosophe qui pleuroit les enfants quand ils
arrivoient dans cette vallée de misère, et qui se réjouissoit quand ils la quit-
toient. Enfin *Hin ist hin und todt ist todt, spahre die vergebne noth*, dit
le célèbre Gœthe dans une de ses admirables productions; et, malgré la peine
que cela m'a donnée au commencement, j'ai pris mon parti là-dessus.

« Vous ne sçavés point, monsieur et très-cher ami, comment me faire par-
venir de vos ouvrages, et moi je suis assez heureux pour avoir trouvé une
occasion, au moyen de laquelle je puis recevoir vos chefs-d'œuvre et vous
faire parvenir de mes humbles productions. M. Offenhaüssler, qui partira
dans peu pour Paris pour y faire ses emplettes, m'a offert de se charger de
cette commission, et voilà la meilleure occasion du monde toute trouvée.

« Venons à présent aux desseins que vous m'avez commandés. Je vous
promets de les faire, et pour le prix que vous avez marqué, et pour la gran-
deur approchant; car, pour le dernier article, ma mémoire se trouve un
peu en défaut. Il est vrai cependant que, quant au prix de mes desseins, je
ne fais ici la paire de cette grandeur à moins de trois louis, et que des des-
seins deux fois plus grands m'ont été payés jusqu'à huit louis la paire; mais
je ne veux point traiter rigoureusement messieurs les Parisiens; ils sçavent
du moins distinguer ce qu'il y a de bon dans un ouvrage et en faire du cas;
cela mérite des égards, et je ne veux pas leur en manquer. D'ailleurs, je
ne puis m'empêcher de regarder Paris comme ma seconde patrie, y étant
venu si jeune; mais, ce qui l'emporte sur toutes les autres raisons, c'est que
c'est vous qui m'avez commandé ces desseins. A propos, est-ce que M. Lem-
pereur fils est toujours dans l'intention de vouloir deux desseins qui soient
d'après des endroits dont les noms puissent être cités, et voudroit-il les gra-
ver? Cela me feroit plaisir. Ou faisons mieux : vous connoissez, monsieur,
tous les bons graveurs de paysages à Paris; eh bien, quand vos occupations
vous le permettront, faites-moi le plaisir de vous informer si quelqu'un d'eux
voudroit de moi deux desseins pour les graver; et, en ce cas, je lui ferai
deux desseins d'une bonne grandeur d'estampes, mais en hauteur, car les
études que je destine pour cela ne peuvent aller en largeur, à cause de la
proximité des horribles glacières ; je les ferai pour un prix d'artiste, et dans
le fini qui est nécessaire pour faire une estampe précieuse d'après; mais en
voilà assez quant aux desseins.

Je me trouverois assez bien dans ce pays si le guignon qui me poursuit
partout n'étoit cause qu'il faut que j'achète un droit de bourgeoisie dans
une des petites villes de ce canton, chose qui ne me coûtera pas moins de
cinquante louis, et pour lesquels cinquante louis je n'aurai pourtant que
la liberté de rester ici. Vous avouerez, monsieur, qu'il faut faire bien des
desseins pour former cinquante louis et pour vivre en même temps; aussi
la dureté de cette condition me fait encore balancer sur ce que je dois

m'a promis de faire pour le prix fixé, et de plus deux grands qu'il m'a proposés, etc.

faire; mais, comme vous dites : *Kommt Zeit, kommt Rath*, et voilà comme je pense aussi; et, de plus, il est sûr qu'il y a encore d'autres villes dans le monde que Berne, où quelquefois on vous donne de l'argent pour seulement y rester, comme cela est arrivé à MM. Schmuzer, Zingg, Weirotter, et à tant d'autres, au lieu qu'ici il faut encore payer pour seulement pouvoir y rester tranquillement. Il est vrai pourtant que si jamais je deviens citoyen de quelque ville ici, je serai inséré dans le catalogue des vies des peintres et graveurs suisses; de plus, ma triste figure sera au commencement de mon histoire, entourée de toutes les espèces de feuilles possibles; cela n'est pas à mépriser, mais cela vaut-il cinquante louis?

« Vous allez peut-être me dire que je suis devenu un babillard décidé, mais je ne sçais qu'y faire; j'ai encore des choses pour remplir cette page et l'autre, ainsi armez-vous de patience, s'il vous plait. Ne m'oubliez pas, je vous prie, pour une épreuve de votre *Abraham*. Quelle estampe cela doit être! Je connois le tableau, je me souviens de son effet, et la seule chose dont je ne me vanterai jamais moi-même, c'est d'avoir la faculté de voir en quoi vos ouvrages sont si supérieurs aux autres et pourquoi ils le sont, et d'en pouvoir pour ainsi dire analyser le mérite; de là vient qu'une de vos estampes m'occupe plus en la regardant qu'un volume d'autres estampes.

« J'ai lu, il y a peu de temps, une espèce de fragment d'une lettre insérée dans l'extrait des journaux, que l'on suppose être tirée du portefeuille d'un artiste. L'on veut que cela donne une idée de l'état de la gravure de nos jours, mais cela en donne une assez singulière, du moins par rapport aux artistes vivants, et quelquefois par rapport aux arts mêmes. Par exemple, tout homme qui dessine bien gravera bien à l'eau-forte : argument faux. J'ai connu, j'en connois encore, des artistes qui dessinent très-bien, et qui, non pas pour peu qu'ils s'y soient appliqués, mais pour beaucoup, restent toujours très-inférieurs dans leurs eaux-fortes à leurs tableaux et dessins. Il faudroit, je crois, dire que tout homme qui grave bien à l'eau-forte dessine bien aussi, et non pas que tout homme qui dessine bien grave bien à l'eau-forte. De ceux qui autrefois ont bien gravé à l'eau-forte, Callot est cité seul pour le petit, et, de nos jours, il semble que M. Cochin seul soit connu pour ce genre. S'il avoit nommé tous les artistes qui, de nos jours, gravent bien dans ce genre à Paris, il auroit eu grand tort, sans doute, d'oublier M. Cochin; mais oublier tous les autres et nommer M. Cochin seul, cela est injuste aussi, surtout par rapport à ceux qui ont bien gravé à l'eau-forte en petit sans l'imiter; car on pourroit dire que tous les imitateurs de M. Cochin sont compris sous son nom, comme qui diroit *Cochinianer*. Pour le paysage, c'est MM. Lebas et Aliamet; où sont donc les autres? Enfin la place et l'ennui que cela pourroit vous causer ne me permettent pas de relever toutes les choses qui me choquent dans ce fragment. Que diriez-vous

Contraste insuffisant
**NF Z 43-120-14**

M. le comte de Baudisin, fils du gouverneur de Dresde, et M. le baron d'Imhof me sont venus voir. Ils sont des plus aimables.

si, en voulant faire l'énumération des grands capitaines de l'antiquité, je disois « l'artiste Hannibal, » et « Hannibal, si célèbre pour savoir bien disposer son armée? » Ne voilà-t-il pas un style bien nerveux? Voilà Hannibal bien caractérisé! Eh bien : « M. Wille, si célèbre par sa coupe brillante, » est la même chose. C'est caractériser foiblement la beauté de vos ouvrages que de nommer une de vos perfections et de laisser dehors toutes les autres qui sont aussi essentielles. Je vous demande bien pardon de cette longue digression, mais je l'avois sur le cœur.

« Un homme de ma connoissance ici a six tableaux qu'il voudroit que quelqu'un achetât à Paris, et m'a prié d'en faire mention quand je vous écrirois. Ainsi, voici la copie de la note qu'il m'a donnée : deux tableaux de Dirck Maès, élève de Berghem, représentant des marchés de chevaux, environ de trois pieds de large sur deux pieds et demi de haut; deux Henri Roos, de Francfort, environ trois pieds de largeur sur vingt à vingt-deux pouces de hauteur; deux A. Ykens, fruits et enfants, deux pieds et demi de large sur deux pieds de hauteur : six tableaux précieux. Il m'a prié d'insérer ceci dans ma lettre et d'ajouter que le prix des six tableaux est trois cents louis; de plus, il prétend que je dois vous marquer par écrit les beautés de ces tableaux et les décrire; car il croit qu'on les achètera sur ma parole, ce que je ne crois pas, moi. Enfin, je veux vous dire ce que j'en pense, afin qu'il n'ait rien à me reprocher. Les deux Dirck Maès me paroissent d'une fort riche et belle composition, bien conservés, les chevaux dessinés dans la dernière perfection, d'une belle touche et bien coloriés et variés à l'infini; les fonds nobles, riches, d'un beau ton, et d'une touche extrèmement spirituelle. Enfin je crois que les deux Dirck Maès pourroient figurer dans quel cabinet du monde que ce soit. Pour les Ykens, il faut rendre justice aux enfants, dont la chair est coloriée dans la dernière perfection; ces mêmes enfants sont occupés d'attacher des guirlandes de fruits et de fleurs à des vases et à des colonnes; les fruits sont d'un grand précieux; de jolis perroquets veulent les happer, et de petits animaux domestiques ornent ou enrichissent le devant : le fond consiste en architecture, qui est d'une grande beauté. Pour les Roos, l'un me paroit fort beau, mais l'autre inférieur et comme pas bien achevé. Voilà, monsieur et très-cher ami, ce que j'en pense, mais je peux me tromper. Pour le prix, je ne puis absolument rien dire, car, si je voulois vous marquer ce que j'en pense, je mentirois; or je n'en pense absolument rien. Voudriez-vous avoir la bonté de marquer quelque chose dans votre réponse que je puisse lire à ce monsieur? car, sans cela, il ne manqueroit pas de me quereller pour cas d'oubli. Pour les Hackaert, je doute fort d'en trouver; mais pour cela je n'y renonce pas encore. Enfin, si j'en trouve, vous les aurez, cela est sûr. M. Aberli soit peu, et, depuis que j'ai

MARS 1776.

Ces jours-cy j'ay acheté deux médailles d'or, l'une pèse une once sept gros, et l'autre sept gros. Elles sont du célèbre Warin, et représentent l'une et l'autre Louis XIII. Très-parfaitement conservées.

M. Köbell, peintre de l'électeur palatin, m'a envoyé deux petites pièces d'or; l'une est un ducat d'Augsbourg, avec la figure de sainte Afra. Il me les a envoyées contre des estampes.

reçu votre lettre, il m'a été impossible de l'aller voir; mais, la première fois que j'irai le voir, je lui porterai votre salut. M. Mörikofer est beaucoup mon ami; je suis aussi fort dans les bonnes grâces de M. Handmann; il aime mes ouvrages et veut que je lui fasse deux desseins. Cependant il désireroit un peu plus de contre-fort sur le devant, ainsi que dans les ouvrages de M. Freudenberg; mais, depuis qu'il a composé du style de grain exprès pour nous, il ne doute pas que nous puissions un jour atteindre la chaleur de Schütz. Il est ennemi juré des beaux gris, et, quand nous lui en montrons dans Téniers ou dans d'autres grands peintres, il soutient que cela est brun et qu'une lacération de la rétine dans nos yeux peut être la cause de cette illusion. Pardonnez-moi ce badinage sur un homme d'ailleurs estimable. Quant à M. Ritter, qui d'ailleurs joint à du talent d'aimables qualités, il n'est pourtant pas sur son foyer, à Berne, ce qu'il est à Paris; cela est indubitable, mais cela arrive souvent aux Bernois. Il est temps, monsieur, de finir cette longue lettre et de vous demander pardon de l'avoir faite si longue; mais, avant de la finir, je vous prierai de témoigner à M. votre fils la part que je prends à tout ce qui lui arrive d'heureux; mais son talent et ses qualités aimables méritoient d'être récompensés. Je me flatte d'occuper toujours une petite place dans son souvenir; faites-lui bien mes compliments, non pas compliments de cérémonie, mais les assurances de l'amitié la plus parfaite et de l'estime la plus inaltérable. Je voudrois que ma femme eût le bonheur et l'avantage de connoître madame Wille; elle m'a prié de joindre ses respects aux miens pour les lui présenter, je vous prie, monsieur, de vous en charger. Assurez MM. Weisbrodt et Guttenberg que je pense souvent à eux et que je les aime toujours comme des frères.

« J'ai l'honneur, monsieur et très-cher ami, d'être votre très-humble et très-obéissant serviteur.

« DUNKER. »

M. Haumont, étant de retour de Picardie, nous est venu voir et a soupé avec nous, en bonne compagnie.

Le 17. Répondu à M. de Stengel, conseiller d'État intime de l'électeur palatin, qui m'a écrit au nom de ce prince pour me remercier de la dédicace de ma nouvelle estampe, *Agar*, en m'annonçant que l'électeur m'envoyoit de sa porcelaine de Franckenthal comme un souvenir. Cette porcelaine m'a été remise par M. David, secrétaire de légation de ce prince. Je remercie donc M. de Stengel des peines que je lui ay causées, et le prie de présenter mes remerciments les plus respectueux à l'électeur.

Répondu à M. de Stengel fils, conseiller de la régence. Il m'avoit remercié d'une épreuve que je lui avois envoyée, et je le remercie aussi des trois estampes paysages qu'il a gravées à l'eau-forte, qu'il m'avoit envoyées, et qui ne sont certainement point mal du tout.

Répondu à M. F. Köbell, à Mannheim. Je le charge, entre autres choses, de me négocier des médailles, que je connois depuis peu de jours, gravées par M. Schäfer, qui est habile homme. Les estampes qu'il m'avoit demandées sont parties par les soins de M. Kruthofer; leur montant est de quarante livres. Je le prie d'employer cet argent à acquérir pour moi quelques petites monnoies d'or, pour ma collection. Je le prie aussi de me faire un croquis d'un certain tableau.

M. Walter, de Strasbourg, qui voyage, m'est venu voir, m'apportant des lettres de recommandation. Il est amateur et dessine très-joliment le paysage.

M. le baron de Reder m'est venu voir en compagnie de MM. le comte de Baudisin et Imhof.

Le 27. Répondu à M. Dittmer, à Ratisbonne. Je lui

fais voir l'impossibilité où je me suis trouvé (par rapport aux prix que son ami, M. l'assesseur Hartlaub, m'avoit marqués pour divers articles dans la vente de M. Mariette,) d'acquérir ce que M. Hartlaub auroit désiré, et je lui fais un détail exprès du tout pour l'en convaincre.

Le 30. Je me rendis à l'assemblée de l'Académie royale, où M. J.-G. Müller[1], mon élève, avoit fait exposer deux portraits qu'il avoit gravés pour sa réception : l'un est celui de Leramberg[2], sculpteur, et l'autre celui de Galloche[3], peintre, dont l'Académie lui avoit confié les tableaux. J'y eus la satisfaction de voir recevoir mon élève avec applaudissement ; il n'eut pas une seule voix contre lui, et, après les cérémonies d'usage et avoir prêté serment entre les mains du secrétaire, il prit sa place à l'assemblée. M. Müller est grand et bel homme, très-régulier dans sa conduite. Il a fait des progrès rapi-

[1] Cet artiste se nommait Jean-Gotthard Müller, et naquit à Bernhausen, dans le duché de Wurtemberg, en 1747. Son burin est brillant, et sa taille habile. Il est de cette école de graveurs, dont Wille est le chef, qui visaient à rendre leur travail aussi métallique que possible. Considéré comme élève de Wille, et cherchant le même but que lui, il doit être mis au rang des premiers ; mais nous croyons que le graveur doit chercher autre chose qu'une propreté exquise et une absolue netteté, et alors nous n'approuvons pas entièrement la manière de graver de J.-G. Müller. Il mourut à Stuttgard en 1830.

[2] Louis Leramberg est représenté à mi-corps ; il a la main droite appuyée sur une sculpture. On lit au bas : « Louis Leramberg, sculpteur ordinaire du roy et garde de ses antiques, professeur en son Académie de peinture et de sculpture ; né à Paris en 1614, mort en juin 1670, âgé de cinquante-six ans. — Peint par S.-A. Belle, gravé par J.-G. Müller, pour sa réception à l'Académie. 1776. »

[3] Louis Galloche est de face, et regarde le spectateur. On lit au bas : « Louis Galloche, peintre ordinaire du roy, chancelier et recteur en son Académie royale de peinture et de sculpture ; né à Paris en 1670, mort en juillet 1761, âgé de quatre-vingt-dix ans et onze mois. — Peint par L. Tocqué, gravé par J.-G. Müller, pour sa réception à l'Académie. 1776. »

des, puisque, lorsqu'il vint chez moi, il n'avoit jamais manié le burin. Il est sujet du duc de Wurtemberg et son pensionnaire. Il doit retourner cette année à Stuttgard. ce dont je suis très-fâché; il auroit été très-utile à Paris, où il auroit fait revivre la bonne manière qu'on doit employer à graver le portrait.

### AVRIL 1776.

Le 2. Écrit à M. Silbermann, célèbre facteur d'orgues à Strasbourg. Je le remercie de son bel ouvrage la *Description de la ville de Strasbourg*, qu'il a écrit en allemand, et dont les recherches sont étonnantes. Cet ouvrage lui fait honneur. Je lui annonce, en outre, que M. Eberts lui remettra, de ma part, une *Agar présentée à Abraham*, que je le prie d'accepter.

M. le comte de Dohna, étant revenu inopinément à Paris, m'est venu voir, et je l'ai revu avec grand plaisir.

Le 11. Répondu à M. Schmuzer, graveur de Leurs Majestés Impériales et Royales. Je lui dis les prix de l'impression de mes diverses planches, qu'il m'avoit demandés. Je le prie de ne pas me ménager par rapport aux burins de Genève, dont il pourroit avoir besoin. Je lui mande la réception de mon élève, M. Müller, à l'Académie royale; et, comme il m'avoit dit beaucoup de bien de M. Füger, qui est connu de MM. Müller et Weisbrodt, et qui lui rendent la justice qu'il paroît mériter, je prie M. Schmuzer de lui faire nos compliments et de lui dire que nous désirons tous voir quelques desseins de lui. Je le préviens aussi que j'ay remis de nouveau un rouleau d'estampes pour Son Altesse Royale au courrier qui est actuellement icy. Ma lettre contient la quittance pour ce

prince de la dépense des estampes de l'année passée, dont j'ay reçu le payement.

Le 15. J'allay à l'assemblée de l'Académie royale, où M. le directeur général distribua les prix de quatre années aux élèves. Il y en avoit seize en or et environ soixante-douze en argent. M. Pierre, premier peintre du roy, me présenta à M. le directeur général, à qui je présentai M. Müller, mon élève, nouvellement reçu à l'Académie avec applaudissement.

Le 16. M. le baron de Buchwald m'est venu voir; je lui ay montré mon cabinet; il est amateur, mais tout amateur n'est pas connoisseur. Il me paroît fort doux, c'est déjà une bonne qualité.

Le 17. Écrit à M. de Lippert, à Munich. Je me plains de ne pas recevoir de réponse sur ma dernière lettre. Je lui renouvelle la prière de me commander un petit tableau à M. Winck[1], dont il m'avoit parlé avec éloge. Je le remercie du catalogue en allemand des tableaux du château de Schleisheim, en Bavière, qu'il m'a envoyé depuis peu. Selon ce catalogue, ce château contient, chose étonnante! mille cinquante tableaux. Le catalogue des tableaux de la résidence électorale doit paroître incessamment. Je dis aussi à M. de Lippert qu'il recevra, par M. Schropp, un rouleau contenant mes trois dernières estampes : *Sœur de la Bonne Femme, Bons Amis, Agar*, et que je le prie de les accepter.

Écrit et répondu à monseigneur l'évêque de Calli-

[1] Christian Winck naquit à Eichstadt, en Bavière, en 1738, et mourut à Munich en 1812. L'électeur de Bavière le nomma, en 1769, son premier peintre. C. Winck, outre son talent de peintre, gravait aussi à l'eau-forte, et ses rares planches sont fort recherchées des amateurs. On connait de lui : *Apollon assis sur le sommet du Parnasse* et les *Quatre Ages de la vie humaine*.

nique, à Sens. Je le prie de m'envoyer l'inscription et ses armes le plus exactement possible pour éviter jusqu'au moindre défaut de précision.

Le 28. MM. les barons de Dewitz et de Schönfeld me sont venus voir. Le premier est grand veneur du duc de Mecklembourg, l'autre gentilhomme du prince de Waldeck.

## MAY 1776.

Le 10. Monseigneur l'évêque de Callinique m'a fait remettre un beau tableau original par Pompeio Battoni, représentant la *Mort de Marc Antoine*, dont Cléopâtre étanche le sang de la blessure. Monseigneur me prie, dans une lettre, de l'accepter de sa part et de le conserver en mémoire de lui. Ce trait m'a sensiblement touché, et je ne l'oublierai jamais. Je pense que c'est à cause de la dédicace de mon *Repos de la Vierge*, qu'il a bien voulu me permettre.

Le 11. M. le comte de Baudisin et MM. les barons d'Imhof, de Dewitz et de Schönfeld, sont venus prendre congé de moi. Les deux premiers vont passer par la Hollande, les deux autres par la Suisse. Je leur ay donné quelques adresses pour ce pays-là.

Le 12. Répondu à M. le baron de Joursanvault [1], che-

---

[1] Nous donnons ici deux lettres adressées par M. de Joursanvault à Wille le 15 octobre 1780 ; elles sont très-curieuses, en ce qu'elles parlent de trois artistes dont un au moins est devenu tout à fait célèbre, Prudhon, Ramey et Naigeon. Ces lettres ont déjà été publiées par la Société des bibliophiles français ; mais le tirage restreint de cette publication nous autorise à les réimprimer. Voici donc ces deux lettres dans leur intégrité :

« Comme un second Eudamidas, mon respectable ami, je vous nomme exécuteur testamentaire, et vous donne des charges sans profit. Avant la fin de ce mois, vous recevrez deux de mes amis, enfants adoptifs tous deux de Bour-

vau-léger de la garde du roy, à Beaune (qui a établi une espèce d'académie dans sa maison, qui s'exerce dans les arts et qui fait du bien aux jeunes gens qui marquent de

gogne, tous deux peintres, tous deux élèves de l'Académie de Dijon. Voilà bien des parités, et malheureusement il n'y en a point dans le talent. J'oubliois de dire que tous deux sont honnêtes et probes; mais l'un, celui que j'ai le plus aidé, très-laborieux, très-désireux d'apprendre, très-ambitieux de talent, a un génie froid; l'autre, au contraire, a reçu de la nature ce feu, ce génie qui fait saisir avec rapidité une grande facilité dans l'exécution, une adresse peu commune. Voilà, je crois, leur talent défini; mais ils ont besoin de faire de sérieuses études, et l'Académie de Paris est le lieu que, sous vos auspices, mon ami, ils comptent le plus habiter.

« Les y faire admettre, les recevoir chez vous quelquefois, vous croyez peut-être que c'est tout ce que je vous demande? Eh bien, non, ce n'en est qu'une mince partie! Je vous ai dit que c'étoient mes enfants adoptifs, je vous ai dit vrai; je les aime très-sincèrement et presque également : l'un se nomme Naigeon; l'autre, Prudhon. Voici maintenant ce que je vous supplierai de faire, si vous m'aimez assez pour vous en charger : vous permettrez à ces élèves d'avoir l'honneur de vous porter une lettre de moi; vous leur ferez essayer leur talent, en leur demandant de dessiner d'idée un sujet quelconque, vous verrez s'ils sont assez avancés pour travailler à l'Académie, et vous me direz à qui je dois écrire pour solliciter la grâce de dessiner d'après nature, enfin d'aller à l'Académie. Ils iront de temps en temps, monsieur, vous porter leurs études, afin que vous ayez la bonté de juger de leurs progrès et de leur dire votre avis sur leurs défauts. Je suis garant de leur docilité et de leur reconnoissance.

« M. Naigeon, sage et froid, logera chez une tante à lui, qui le surveilleroit s'il en avoit besoin; M. Prudhon, né avec un caractère moins fort, se livrant avec facilité à l'amitié, sans défiance de ceux qu'il aime, peut tomber dans le précipice le plus affreux, et des sociétés qu'il se fera à Paris dépend le bonheur ou le malheur de sa vie. Son goût dominant est l'ambition de sortir de la foule des peintres médiocres; il travaille avec ardeur, mais il faut que quelqu'un lui dise de travailler. Si quelque sujet médiocre s'empare de son esprit, ce qui est très-facile, il gagnera son cœur avec aisance, et M. Prudhon l'ouvre à la débauche avec moins de plaisir qu'au travail, mais avec autant de docilité. Il est incapable de déréglement par lui-même; mais, s'il y est conduit, il peut y être entraîné, et cette idée me feroit frémir, si je n'osois me flatter que, par amour pour le bien, par amitié pour moi, par pitié pour cet enfant, déjà marié depuis trois ans, vous daignerez vous l'attacher, lui permettre de vous parler avec confiance, de vous consulter, et de ne rien faire sans votre aveu et votre avis. Je lui ai montré vos lettres, je lui ai laissé voir la vénération que vous m'avez inspirée; son cœur a été attendri; il vous a nommé son père, il vous respecte et vous aime déjà comme

l'inclination pour les talents). Je lui mande que la proposition qu'il m'a faite de me fournir du vin de ses possessions pour des estampes de ma façon me convenoit très-bien. Je lui envoye donc deux notes, l'une de portraits,

tel. Choisissez-lui ses sociétés, et souffrez que la vôtre et celle de M. votre fils soient des plus habituelles.

« Convenez qu'il faut compter aussi fort que je fais sur votre bonté et votre indulgence pour vous prier d'une chose aussi délicate; mais c'est moins ici l'artiste célèbre que j'invoque que le très-parfait honnête homme, que l'homme humain et voulant le bien. Que de titres, mon respectable ami, pour m'enorgueillir de l'amitié que vous m'accordez!

« JOURSANVAULT.

« Beaune, le 15 octobre 1780. »

« Envoyer à Paris deux peintres et peut-être un sculpteur, c'est jeter de l'eau dans la mer; il n'en est pas moins vrai, monsieur et respectable ami, que j'ose vous demander vos bontés pour MM. Naigeon, Prudhon et Ramey. Ce jeune artiste, victime de la subordination, de l'injustice, vient de perdre le prix de Rome, pour lequel il a concouru à Dijon, et, ne pouvant plus habiter un pays où l'espoir de quatre années de pension à Rome le retenoit, il va chercher à paroître moins médiocre à Paris qu'il n'a paru à notre professeur de Dijon. Je suis sûr qu'il sera goûté; il le mérite par son caractère, ses vertus et son talent; vous en avez un léger échantillon dans le buste en plâtre que j'ai eu l'honneur de vous envoyer. L'éloge que je fais de M. Ramey n'est point emprunté de l'honnêteté; il est vrai et bien senti. Voici son histoire : au concours pour Rome de l'année 1776, son bas-relief, plus suave, mieux composé que celui de ses deux concurrents, ne fut jugé meilleur que de quelques personnes : le plus grand nombre fut pour M. Renaud, et il eut le prix. La distance d'un de ces morceaux à l'autre étoit si peu considérable, que l'on n'a pu crier à l'injustice. Cette année, deux élèves ont concouru, et on leur a associé un troisième, uniquement pour faire nombre; il est arrivé des malheurs à la figure de M. Ramey, dispute entre les concurrents, et on a ordonné un nouveau concours. Les figures finies, et celle de M. Ramey surtout, parfaite autant qu'une figure peut l'être en province, on a vu se réaliser la fable de l'*Huître et les Plaideurs;* ni l'un ni l'autre des concurrents n'a eu le prix, et on l'a adjugé sans rime ni raison à ce troisième, que l'on a pris comme supplément. Quatre personnes, séduites par le professeur, qui lui-même l'avoit été, ont eu à peine donné leurs voix, que deux s'en sont repenties, et ont avoué qu'elles n'avoient pas voulu contre-carrer le professeur. Voilà, cher ami, le sujet du départ de M. Ramey, départ qui fait d'autant plus de tort à l'Académie, que cet artiste est reconnu pour être le meilleur de notre petite province.

« Vous connoissez les deux autres, et j'ose vous les recommander tous

l'autre de mon œuvre particulier, avec leurs prix, tant de quelques premières épreuves que des épreuves ordinaires, que je le prie de me renvoyer rayés ou choisis.

Le 15. Répondu à M. Schmuzer, à Vienne. Je lui dis que le courrier impérial actuel est chargé d'un rouleau contenant mon *Agar* pour lui, d'une pareille épreuve, que je le prie de donner de ma part à M. Füger, de même que les deux portraits faits par M. Müller pour sa réception à l'Académie royale, et plusieurs eaux-fortes par M. Weisbrodt, qui ont particulièrement connu M. Füger à l'académie de Stuttgard, et sont charmés qu'il ait désiré quelque chose de leurs productions. Je dis de plus à M. Schmuzer que la rame de papier grand aigle qu'il m'avoit demandée étoit chargée, par les rouliers de Strasbourg, à l'adresse de M. Eberts; que mes déboursés, y compris la caisse, emballage, etc., étoient de cent dix-neuf livres, douze sols (rame, cent douze livres; caisse, sept livres douze sols), et qu'il pourroit prendre chez M. de Fries une petite lettre de change pour me rembourser. — Ladite somme m'a été payée de la part de M. Schmuzer.

J'ay remercié monseigneur l'évêque de Callinique du beau tableau de Pompeio Battoni, représentant la *Mort de Marc Antoine*, qu'il a eu la bonté de m'envoyer en présent, et dont je lui marque toute ma sensibilité. Je lui réponds, en outre, que ses trois cuivres de vingt-sept livres onze sols sont vernis, mis dans une boëte, et doivent partir lundy prochain par le coche de Sens.

trois; mettez-moi à même, mon ami, de prendre ma revanche du soin que je vous donne et de vous témoigner d'une manière sensible la vénération et l'attachement tendre avec lesquels je suis,

« Monsieur,

« Joursanvault.

« 15 octobre 1780. »

Le 17. Répondu à M. le baron de Ray de Breukelerwaert (ma lettre adressée à M. Lamb. Thym, sur le *Prince-Gragt*, à Amsterdam). Il m'avoit demandé mon œuvre particulier. Je lui dis l'avoir ramassé, et lui envoye la note et les prix.

Le 25. J'allay à l'assemblée de l'Académie royale pour assister à la réception de M. Beauvarlet[1], graveur, comme

---

[1] Jacques-Firmin Beauvarlet naquit à Abbeville le 25 septembre 1751. Il y avait alors dans cette ville une espèce d'école de gravure; un certain nombre d'artistes y travaillaient, et Beauvarlet entra dans l'atelier de Robert Hecquet et Lefèvre, graveurs peu connus, mais bien assez capables pour apprendre à un jeune artiste les premiers éléments de l'art. Sitôt qu'il se sentit aussi avancé que ses maîtres, il se rendit à Paris pour pouvoir étudier avec plus de facilité, et, guidé par Laurent Cars, il ne tarda pas à acquérir une certaine réputation. L'Académie le reçut bientôt comme agréé, sur quatre estampes d'après Jordaens, l'*Enlèvement d'Europe*, le *Jugement de Pâris*, *Acis et Galatée*, *Persée combattant contre Phinée*, le 29 mai 1762, et il fut nommé académicien le 25 mai 1776. Ces estampes, qui, à cette époque, plaisaient singulièrement, n'ont guère de valeur aujourd'hui aux yeux des véritables amateurs; les types des têtes sont absolument différents de ceux du tableau, les yeux ont été agrandis, la bouche diminuée, et le genre de gravure adopté par Beauvarlet n'a plus qu'un nombre très-restreint d'admirateurs. Multiplier les tailles, surcharger sa planche de travaux, ne pas respecter les maîtres qu'il traduisait, tels sont les principaux défauts de cet artiste. Beauvarlet a cependant gravé assez largement une planche bien peu connue aujourd'hui, dont le souvenir méritait plus qu'aucune autre d'être conservé; c'est le *Testament de la Tulipe*. On lit au-dessous les vers suivants :

> Tiens, garde ma pipe  
> Et aussi mon briquet,  
> Et si la Tulipe  
> Fait le noir trajet,  
> Que tu sois la reule  
> Dans le régiment  
> Qui ait le brûle-gueule  
> De ton cher amant.

Cette estampe, gravée d'après un artiste presque inconnu, P. Lenfant, est une de celles où l'on retrouve le plus grand goût de gravure des artistes du dix-septième siècle; mais encore est-il bien défiguré.

Les portraits convenaient mieux au talent de Beauvarlet que les sujets; il l'a bien prouvé dans ceux qu'il a gravés. Celui de Molière, d'après Sébastien Bourdon, conservera toujours un rang honorable dans l'histoire de la gravure; il y a une certaine largeur et une couleur qui rendent bien le talent du peintre. Celui de la comtesse du Barry — là, Beauvarlet se trouve bien dans son siècle et rencontre une tête comme il aimait à les

il m'en avoit prié. C'étoit le portrait de feu Bouchardon qu'il présentoit, et il fut reçu, quoiqu'il y eût sept fèves noires.

Un jeune homme nommé Liebetraut, Lorrain de nation, mais ayant été élevé à Vienne, m'apporta des lettres de recommandation de la part de M. Schmuzer, chez qui il a dessiné plusieurs années. Il se destine à la peinture.

Le 26. Répondu à M. Gericke, commissaire dans la maison de feu M. Schmidt *in cölln am Wasser*. Je lui dis de remettre les vingt-cinq livres que j'ay avancées pour lui à M. Troschel, conseiller du roy, que je les rabattrai sur ce que je vais envoyer à celui-cy, chargé par les héritiers de M. Schmidt de recevoir.

Répondu à M. Bause, à Leipzig. Je lui dis que M. Crayen lui remettra mon *Agar* et soixante-neuf livres à compte de ma part.

Répondu à M. Crayen. Je lui mande que M. Müller lui remettra son rouleau, et je le prie de remettre les soixante-neuf livres qu'il me doit à M. Bause, de même que mon *Agar*; la pareille estampe à M. Huber et à M. Weisse.

Le 30. Répondu à M. le baron de Joursanvault, qui m'avoit donné avis qu'il avoit fait partir le vin qui m'étoit destiné, selon notre convention, pour des estampes

---

faire, — est fort finement et fort habilement gravé. Pourquoi ne s'est-il pas toujours adressé à ses contemporains, et pourquoi a-t-il tenté d'aborder les maîtres du dix-septième siècle? Le graveur prouve son habileté dans le choix des œuvres qu'il reproduit, et il a manqué à Beauvarlet de savoir ce qui convenait à son talent et ce qui ne lui convenait pas. Cet artiste mourut à Paris, le 7 décembre 1797. Regnault-Delalande a consacré une longue et curieuse notice à Beauvarlet, en tête de son Catalogue de vente, publié en 1798.

de moi; je le préviens donc que les estampes en question ont été mises à la diligence le 29. J'avois ajouté trois desseins de mon fils et deux de moi : M. le baron en avoit désiré, et il mérite singulièrement cette attention de ma part, car je trouve qu'il a agi généreusement avec moi.

### JUIN 1776.

LE 3. M'est arrivé le vin de Volnay en deux tonneaux, faisant ensemble quatre cent quatre-vingts bouteilles et un panier de douze bouteilles de vin rare. Le tout m'a été envoyé par M. le baron de Joursanvault, à Beaune, en échange de nos estampes, qui sont parties le 30 du mois passé. Les entrées ont coûté quatre-vingt-douze livres, la voiture soixante-deux livres et environ cent sols ou six livres d'autres frais.

LE 5. Répondu à M. le baron de Ray, à Amsterdam. Je lui dis que la collection de mes épreuves avant la lettre qu'il m'avoit demandée de mon œuvre, et qu'il étoit difficile de rassembler, étoit partie pour le Havre à l'adresse de M. Ch. le Mesle, qui avoit ordre de l'envoyer pour lui et selon ses désirs à M. Lamb. Thym. Donc M. le baron me doit cinq cent vingt-quatre livres. — Ladite somme m'a été payée.

LE 13. Répondu à M. le baron de Joursanvault, à Beaune. Je dis à cet excellent gentilhomme que son vin m'étoit arrivé, et que, s'il paroissoit content de l'envoy que je lui avois fait, je l'étois supérieurement du sien. Les lettres de M. le baron sont remplies de franchise et d'honnêteté et j'y suis très-sensible. Son amour pour les arts me paroît digne d'un homme de bien ainsi que ses actions louables.

Répondu à M. S. Schropp, à Augsbourg. Il me fait, en qualité d'honnête homme, apercevoir d'une erreur de compte à mon désavantage, que je lui envoye rectifié, avec reconnoissance.

Reçu cinquante bouteilles de vin de muscat rouge et blanc que M. Soutanel, de Montpellier, m'a envoyées et dont je lui tiendrai compte.

Écrit à M. Soutanel à ce sujet.

LE 23. Répondu à monseigneur l'évêque de Callinique, qui est impatient d'avoir l'estampe que je lui ai dédiée. M. Ferrière Colk, négociant de Bordeaux, m'est venu voir. Il a des connoissances dans les arts.

J'ay mis au jour deux petits paysages d'après Weirotter : *Village de Picardie* et *Hameau de Picardie*[1].

### JUILLET 1776.

LE 1ᵉʳ. M. le comte de Brahé, jeune seigneur suédois, me vint voir. J'ay su depuis que c'est le fils du malheureux comte de Brahé, qui perdit la tête par rapport à une révolution qui manqua sous le feu roy de Suède.

LE 3. Répondu à M. le baron de Ray, de Breukeler-

---

[1] François-Edmond Weirotter naquit à Inspruck en 1730, et mourut à Vienne en 1771. Il grava à l'eau-forte de charmants petits paysages. Les sites sont généralement bien choisis, et la pointe spirituelle. Il sait animer ses compositions de personnages, habilement posés, et peut certainement prendre rang parmi les bons paysagistes du dix-huitième siècle. J. Schmutzer nous a conservé son portrait : il l'a représenté de face, avec des cheveux poudrés et frisés, un œil vif, une bouche fine, mais peut-être un peu moqueuse. Cela serait assez en rapport avec cette phrase de Huber (II, 181) : « Weirotter a eu plus d'un rapport avec Rosa, de Tivoli, pour les talents de la nature : faut-il qu'il ait eu encore tant de ressemblance avec lui pour les travers de l'esprit et du cœur ! » Wille, du reste, se plaint aussi du mauvais caractère de Weirotter. (Voir tome Iᵉʳ, page 476.)

waert. Je lui dis que j'ay tiré, comme il le souhaitoit, une lettre de change à vue, datée du 1ᵉʳ de ce mois, sur M. Lamb. Thym, sur le *Prince-Gragt*, de la somme de cinq cent vingt-quatre livres ou deux cent quarante-quatre florins dix deniers de Hollande, qu'il me doit pour des estampes; je lui envoye aussi une note de plusieurs autres que j'ay encore trouvées avant la lettre.

Écrit l'avis à M. Thym, de payer à l'ordre de M. Van den Yver la susdite somme. — J'ay été payé de la susdite somme.

Le 4. M. Feigel[1], jeune graveur de Vienne, élève de M. Schmuzer, étant arrivé à Paris, me vint voir aussitôt et me remit une lettre de recommandation de M. Brandt, peintre de la cour impériale et royale, avec une suite d'estampes, *Cris de Vienne*, que ce peintre a fait graver d'après ses desseins.

M. Ferrière Colk, de Bordeaux, m'est venu voir.

M. Dixon[2], exerçant cy-devant la gravure à Londres, mais étant devenu très-riche par son mariage et ayant abandonné son art, voyageant pour son plaisir, m'est venu voir.

M. Hegner, de Bordeaux, m'est venu voir. Il m'a apporté de Basle *die Ephemeriden der Menschheit*, dont M. de Mechel l'avoit chargé.

[1] Jean Feigel, ou plutôt Feigl, a gravé, d'après Carlo Bolognini, une *Blanchisseuse les deux mains appuyées sur un grand vase*, une *Jeune Fille en chemise, cherchant des puces* (1775); et, d'après J. Torenvliet, deux pièces en hauteur, représentant un buste d'homme et un de femme, et portant pour titre : *der Alt Deutsche und seine Frau*. Ces deux estampes sont mentionnées dans le cabinet de Paignon Dijonval, et c'est là que nous en avons pris l'indication.

[2] Cet artiste s'appelait Jean Dixon, et naquit en Angleterre vers 1740. Il gravait en manière noire avec un certain talent; son œuvre, fort peu considérable, contient cependant un certain nombre de planches importantes, parmi lesquelles on remarque le *Vieux Beau* et le *Nouveau Barbier*.

M. Vivarès[1], graveur de Londres, avec madame Vivarès, nous sont venus voir, et nous les avons vus avec plaisir.

Le 24. J'ay acheté quelques anciennes monnoies de M. Lange.

Je viens de commencer une nouvelle planche d'après Pompeio Battoni, représentant la *Mort de Marc-Antoine*.

### AOUST 1776.

M. Overmann, négociant établi à Bordeaux, venant de Hambourg, m'est venu voir. Il m'a apporté une médaille d'argent, que M. Lienau m'envoye, représentant M. Klefecker, syndic du sénat de Hambourg.

M. Verhelst[2], graveur de l'électeur palatin, est venu me voir, ayant fait, comme il m'assure, le voyage exprès pour cela. Il m'a apporté une lettre de M. Köbell, de même que deux monnoies d'or, dont j'en renverrai une, l'ayant déjà.

Ma femme, qui est d'un très-excellent caractère, m'a fait présent d'une chaîne d'or superbe, très-artistement travaillée en plusieurs ors de couleur. Je l'ay attachée sur-le-champ à ma montre.

---

[1] François Vivarès naquit à Lodève, près de Montpellier, en 1712, et mourut à Londres en 1782. Sa manière de graver est assez froide; mais le côté important de l'œuvre de cet artiste consiste dans la reproduction d'un grand nombre de tableaux de Claude Lorrain. Vivarès semble s'être attaché à la reproduction des œuvres de ce maître, et il nous a ainsi conservé des œuvres qui, sans lui, seraient demeurées inconnues. Vivarès apprit la gravure d'un artiste bien peu connu en France aujourd'hui, Jean-Baptiste Chatelain.

[2] Gilles Verhelst apprit d'abord la sculpture chez son père, puis ensuite la gravure de Rodolphe Staerkel, son beau-frère, établi à Augsbourg. Ses petits portraits sont gravés avec fermeté et adresse, et son œuvre est assez considérable. G. Verhelst, né à l'abbaye d'Étal, en Bavière, en 1742, mourut en 1818.

Le 17. J'ay acheté un très-beau tableau de Rubens[1]; je n'en possédois pas encore. Il représente un vieux père en robe de drap d'or, dans son fauteuil. Ses trois filles, dont deux font de la dentelle, sont assises d'une manière fort sage. Saint Nicolas, pour récompense, tend une bourse par une fenêtre vers le père. Je pourrois bien graver cet excellent tableau.

Le 18. Répondu à M. le baron de Ray, en lui marquant que le banquier m'avoit payé de l'ancien envoy, et je lui annonce le départ pour le Havre du nouvel envoy qu'il a désiré, faisant la somme de quatre cent cinquante-deux livres, tant de l'œuvre de Beaudouin (dont il ne manque que deux pièces) que du mien. — A été payé.

J'ay donné avis du départ de la boëte contenant lesdites estampes, à M. Ch. le Mesle, au Havre, le priant de la faire passer à Amsterdam à M. L. Thym, sur le *Prince-Gragt.*

J'ay acheté une monnoie d'or d'un des Charles, roys de France. Il faut que je cherche à présent du quantième, car elle est très-ancienne et les lettres sont très-gothiques.

Le 24, jour qui précède la fête de saint Louis, qui est celle de ma femme, il y eut grand concours chez nous pour la lui souhaiter et lui porter des bouquets. Plusieurs ont dîné et plusieurs ont soupé chez nous, et la journée s'est passée joyeusement.

J'ay fait présent à ma femme d'une épingle de diamant, qui m'a coûté trois cent soixante livres. Mon ac-

---

[1] Ce tableau ne se trouve pas indiqué dans le Catalogue de la vente de Wille, rédigé en 1784 par Basan.

tion lui a fait grand plaisir, et à la minute elle l'a attachée dans ses cheveux.

Je viens de mettre au jour ma nouvelle planche intitulée : *Repos de la Vierge*[1].

### SEPTEMBRE 1776.

Le 1er. Je partis de bon matin, dans une calèche, pour Port-Royal-des-Champs, accompagné de MM. Baader, Pariseau, Kimli, Choffard, Guttenberg et Schulze. Arrivés en cet endroit, où je comptois trouver à dessiner les ruines de cette abbaye détruite, nous n'y trouvâmes plus rien que quelque peu de mauvaises masures qui ne méritent aucune attention. Point d'auberge : mais il étoit quatre heures de l'après-midi et nous n'avions pas mangé la moindre chose. Heureusement je connois un fermier nommé M. Desvignes, demeurant près de là sur une hauteur; je m'adressai à lui, il nous reçut au mieux et nous fit faire à dîner complétement. Vers les six heures nous nous disposâmes pour aller à quatre lieues de là, c'est-à-dire à Brie-sous-Forge; mais M. Desvignes ne voulut jamais y consentir, vu l'approche de la nuit, les mauvais chemins par vaux et par monts, couverts de bois, quoiqu'il nous eût donné un guide. Enfin, nous fûmes obligés de rester chez lui. Grand souper, joye et bonnes mines. Le lendemain, il nous donna un conducteur (notre calèche ayant été renvoyée la veille) avec un âne, qui, dans un grandissime sac, portoit nos sacs de nuit, nos portefeuilles, etc. C'étoit la plus plaisante chose du monde que notre train. Ce sac long et roide, par ce

---

[1] N° 2 du Catalogue de l'œuvre de J.-G. Wille.

qu'il y avoit dedans, ne restoit jamais en équilibre sur le dos de l'âne; si bien que deux de nos gens étoient obligés de marcher, l'un à droite, l'autre à gauche de l'âne pour soutenir ce sac curieux. C'est de cette manière que nous arrivâmes, et qu'après avoir vu la chapelle de Saint-Lambert, qui est presque abandonnée, nous débouchâmes des bois. Je vis alors avec ma lorgnette la pointe d'une tour ruinée; je criai : Voilà de quoi dessiner; et, approchant de plus en plus, l'ancien château de Guise se développa à nos regards. C'est là que je renvoyai l'âne et son conducteur. Le garde-chasse, nommé M. Froisard, qui demeure dans ces superbes ruines, nous permit d'y dessiner. Nous dînâmes chez lui et logeâmes à Chevreuse, petite ville dans le vallon. Malheureusement le temps étoit si mauvais, que le mercredy, à midy, nous nous mîmes dans une charrette couverte qui nous mena à Versailles; là nous prîmes les voitures de la cour pour revenir à Paris, regrettant d'avoir séjourné si peu. Je ne pus y faire que trois desseins. Ma femme et Frédéric étoient très-joyeux de mon retour en bonne santé, et je trouvai tout en bon ordre chez moi.

Le 12. Répondu à M. Schmuzer. Je lui dis que les réceptions à l'Académie de Paris se font différemment que celles de Vienne. Je lui promets mon portrait gravé par M. Müller, mon élève, d'après le tableau de M. Greuze, qui est au jour, et que M. Müller a présenté tout encadré à ma femme, pendant que j'étois à la campagne.

Le 13. J'ay reçu de Vienne la nouvelle estampe que M. Schmuzer, mon ancien élève, actuellement directeur de l'Académie impériale, a gravée d'après Rubens, re-

présentant *Mutius Scævola*[1], et qu'il a dédiée à S. A. le prince de Kaunitz-Rittberg. Cette estampe m'a fait grand plaisir, étant librement et fermement gravée. C'est le meilleur ouvrage que M. Schmuzer ait jamais fait, et je l'en ai remercié par une lettre que j'ay ajoutée à celle d'hier. Je le prie de m'envoyer une épreuve avant la lettre. Dans le rouleau de M. Schmuzer il y avoit cinq desseins faits par M. Füger[2], jeune homme que l'impératrice fait actuellement aller en Italie. Je suis étonné de leur composition aisée et pittoresque, des mouvements des figures, des caractères beaux et nobles, de la manière de draper et de la facilité du faire. Ils sont à la plume et lavés largement à l'encre de Chine. Il y a un *Sacrifice d'Iphigénie*, un *Christ au tombeau*, une *Résurrection*; ces deux derniers, je les garde pour moi; les trois autres sont pour MM. Weisbrodt et Müller, qui ont connu à Stuttgard M. Füger, qui est de Heilbronn. Je dis à M. Schmuzer mon sentiment et le plaisir que m'ont fait ces desseins; car pour M. Füger il doit être actuellement en route pour l'Italie, comme il me l'a dit dans une lettre des plus polies qui accompagnoit les desseins, et à laquelle je répondrai avec plaisir lorsque je saurai où il s'arrête, et le remercierai de son beau présent.

Le 14. Répondu à M. le baron de Ray de Breukelerwaert, chez M. L. Thym, sur *Prince-Gragt*, à Amsterdam. Je lui dis que j'ay trouvé quatre épreuves que je lui

---

[1] Cette planche est gravée avec talent, mais dans un genre brillant bien peu séduisant. On lit au bas : « P.-P. Rubens pinx. Jacq. Schmuzer S. C. R. A. M. chalcographus sculps. et excud. Viennæ, 1776. — Dédié à Son Altesse Monseigneur Wenceslas-Antoine le prince de Kaunitz, comte de Rittberg, etc., protecteur de l'Académie des beaux-arts de Vienne, par son très-humble et très-obéissant serviteur Jacques Schmuzer. »

[2] Frédéric-Henri Füger, né à Heilbronn en 1751, mourut à Vienne en 1818.

nomme, avant la lettre ou non, finies par M. Schmidt et que j'ay mises à part; que je lui enverrai mon portrait gravé par M. Müller, puisqu'il désire le mettre à la tête de mon œuvre, et qui est le meilleur des cinq différents qu'on a gravés; que j'aurai soin de lui procurer celui de Rousseau[1] et de M. de la Tour[2] par M. Schmidt, et je je lui demande la *Cléopâtre*, avant la lettre, qu'il a en double.

M. Forster, physicien, Allemand de nation, mais qui a fait le tour du monde en dernier lieu avec des Anglois, et aux dépens de l'Angleterre, qui l'en avoit requis, étant arrivé icy de Londres, me vint voir. C'est un homme singulièrement intéressant. Il m'a conté bien des choses des peuples qu'ils ont trouvés, des nouvelles plantes qu'il a découvertes, et m'a montré les desseins à gouache faits par son fils, qui étoit du voyage, d'une trentaine d'oi-

---

[1] N° 44 du Catalogue de l'œuvre de Georges-Frédéric Schmidt, par A. Crayen.

[2] N° 50 du Catalogue de l'œuvre de Schmidt, par Crayen. Voici la description qu'il en donne, page 25 : « Le portrait de la Tour. Il est représenté à mi-corps, regardant par une fenêtre, sur laquelle il s'appuie, et montre de la main gauche une porte fermée qu'on voit dans le fond : il a la mine riante. Derrière lui il y a un chevalet. Voici l'occasion qui lui donna l'idée de se peindre dans cette attitude : M. de la Tour avoit parmi ses amis un certain abbé qui venoit le voir très-fréquemment et passoit souvent une partie de la journée chez lui, sans s'apercevoir qu'il l'incommodoit quelquefois. Un jour, notre peintre, résolu de faire son propre portrait, avoit fermé la porte au verrou, afin d'être seul. L'abbé ne tarda pas à venir et à frapper à la porte. M. de la Tour, qui l'entendoit et qui étoit dans l'attitude de dessiner, fit le geste de pantomime que nous voyons dans son portrait. Il semble se dire à lui-même : « Voilà l'abbé; il n'a qu'à frapper, il n'entrera pas. » Cette attitude ayant plu au peintre, il prit le parti de s'y peindre..... On a fait, en Angleterre, une copie plus petite de ce portrait, en manière noire; elle est assez fidèle, excepté dans les accessoires : au lieu d'une porte fermée, elle offre une femme vue par le dos, levant sa chemise et montrant le derrière. Nous laissons au lecteur à juger ce trait de satire. On aperçoit aussi sur le canevas du chevalet l'esquisse d'une femme qui lève sa chemise et montre son devant, ce qui n'est pas dans l'original... »

seaux inconnus jusqu'alors, de même que plusieurs poissons. Il m'a fait présent d'une pierre blanche taillée pour une bague de la Nouvelle-Zemble, sur laquelle je ferai graver quelque chose. Je lui ai fait présent en revanche de quelques-unes de mes estampes, entre autres de mon portrait gravé par M. Müller. Il a écrit son voyage, etc., en trois langues, en allemand, en françois, en anglois, et il doit paroître incessamment.

Monseigneur l'évêque de Callinique, étant arrivé de Sens, nous a fait l'honneur de venir d'abord chez nous. Nous l'avons revu avec effusion de cœur.

M. le baron de Karg m'est venu voir.

Un jeune homme de Wertzlar, peintre, m'est venu voir, il se nomme.....

Le 25. Répondu à M. Köbell, peintre de l'électeur palatin, à Mannheim. Je le remercie des desseins de sa main qu'il m'a envoyés, et je lui dis mon sentiment sur ceux de son frère. Je l'instruis que M. Götz est chargé des estampes qu'il m'avoit demandées, qu'une épreuve du *Repos de la Vierge* (quarante-huit livres dix sols) pour lui et une pour M. de Stengel s'y trouvent aussi, de même que mon portrait, gravé par M. Müller, d'après M. Greuze, et dont je lui fais aussi présent.

### OCTOBRE 1776.

Le 7. J'ay dîné chez M. le chevalier de la Tour d'Aigue, en bonne compagnie.

M. le comte de Döhnhof, étant revenu des eaux, m'est venu voir sur-le-champ.

M. le comte de Bosse, seigneur saxon, m'est venu voir, m'apportant une lettre de M. Huber, à Leipzig; mais je n'y étois pas.

Le 15. J'allai à l'hôtel d'Aligre voir les tableaux, desseins et estampes qui y doivent être vendus.

Le 18. M. Verhelst, graveur de l'électeur palatin, a soupé chez nous. Il a pris congé pour retourner à Mannheim. Je l'ay chargé d'un paquet pour M. Köbell, contenant deux desseins de Dietricy, un de mon fils et deux desseins paysages de moi; le tout pour M. Köbell. Dans le même paquet il y a un *Repos de la Vierge* et mon portrait gravé par Müller; l'un et l'autre pour madame Brandt. Je l'ay aussi chargé d'une lettre pour M. Köbell et d'une pour madame Brandt. M. Verhelst, homme très-aimable, doit m'envoyer un ducat d'Augsbourg et un double florin du Palatinat. Je lui paye l'un et l'autre d'avance.

Le 29. M. Müller, de Stuttgard, pensionnaire du duc de Wurtemberg et mon élève, a soupé chez nous en prenant congé pour s'en retourner en Allemagne, ayant été mandé par le duc, son maître, après six ans de séjour à Paris. Nous avions invité à ce souper MM. Weisbrodt, Kimli, Baader, Pariseau, Kruthofer et Aumont. Tout le monde y étoit très-joyeux. Après le souper, vers les onze heures et demie, M. Müller embrassa un chacun, la larme à l'œil, et me remercia encore en particulier de ce que j'avois fait pour lui et me pria de lui conserver mon amitié; il fit la même prière à madame Wille, et partit pour se mettre à la diligence allant à Mannheim, par curiosité pour y voir le nouvel opéra allemand : *Die Pfalzgrafen*, qui y doit être représenté le 4 du mois prochain. M. Müller emporte toute mon estime, étant aussi honnête et poli qu'il est habile dans la gravure; il est bien fait, très-grand de sa personne. Quelques jours auparavant, je lui ai encore fait

présent de plusieurs estampes de moi, qui lui manquoient. Je lui ai donné une lettre pour M. Guibal, premier peintre du duc de Wurtemberg, dans laquelle je lui rends justice de toutes manières, etc., comme aussi une lettre de recommandation pour M. Köbell, peintre de l'électeur palatin.

Le 30. M. de Pigage, directeur des bâtiments de l'électeur palatin, m'est venu voir en me montrant le volume de la galerie de Dusseldorf, qui a été gravée en petit chez M. de Mechel, à Basle.

M. Desvignes, ce bon fermier qui nous sauva de la famine lors de notre voyage à Port-Royal, au commencement de septembre dernier, nous est venu voir avec sa femme. J'ay donné à souper avec plaisir à ces braves gens, ce dont ils m'ont paru fort flattés.

## NOVEMBRE 1776.

Mon neveu de Villepec, avec sa femme, étant venus à Paris, ont dîné chez nous.

Le 10. J'allai voir le célèbre cabinet de feu M. Randon de Boisset[1] en y menant M. le comte de Döhnhof, qui étoit venu me prendre dans son équipage. Ce cabinet est un des plus admirables et des plus choisis de l'Europe.

Le 12. M. le comte de Döhnhof vint avec M. de Wetterquist chez nous, et celui-cy se trouva tout à coup si mal, qu'il perdit connoissance, mais il revint heureusement par les eaux spiritueuses et nos soins.

Répondu à M. Schmuzer. Je lui dis que le courrier

[1] Le Catalogue de ce splendide cabinet parut quelque temps après, et la vente commença le jeudi 27 février 1777, comme l'indique le Catalogue rédigé par Remy et Juliot.

impérial lui remettra un paquet de livres formant les œuvres littéraires de M. Cochin[1], que celui-cy envoye en présent à l'Académie impériale de Vienne. La lettre que M. Cochin écrit à cette Académie est dans la mienne. Je lui dis en outre que j'ay vingt-six épreuves de sa planche d'après Rubens, dont je lui tiendrai compte; que j'ay remis à Aliamet les vingt-quatre épreuves qui lui étoient destinées, de même qu'une à MM. de Blumendorf, Baader, Guttenberg, et que j'ay reçu celle avant la lettre pour ma curiosité. Je lui ai dit mon sentiment sur deux paysages gravés par Conti[2] son élève.

### DÉCEMBRE 1776.

M. Meyer ......... qui a demeuré quarante ans en Russie.

Le 10. J'ay envoyé notre fils Louis-Frédéric, pour la première fois, à l'Académie royale, y dessiner d'après le modèle; et sa place y est des meilleures : elle doit l'être en vertu des priviléges qu'ont les fils d'académiciens. La sienne est la troisième; il n'y a que le fils de M. Vernet[3] et celui de M. Belle[4] qui sont avant lui.

---

[1] Voici le titre de cet ouvrage, devenu rare aujourd'hui et plein de précieux renseignements : *Œuvres diverses de M. Cochin, secrétaire de l'Académie royale de peinture et sculpture, ou Recueil de quelques pièces concernant les arts.* A Paris, chez Ch.-Ant. Jombert. MDCCLXXI. 3 vol. in-12.

[2] Sans doute Charles Conti, peintre et graveur, né en 1740 ou 1742, et mort en 1795. Conti fut membre de l'Académie royale de Vienne.

[3] C'est Carle Vernet, le fils de Joseph, le père d'Horace. Né à Bordeaux, le 14 août 1758, il mourut à Paris en 1837.

[4] Augustin-Louis Belle, fils de Clément-Marie-Anne Belle, né en 1722 et mort en 1806. Louis naquit en 1757 et peignit un grand nombre de tableaux. Gabet nous dit que ses principaux sont : *Tobie recevant la bénédiction de son père*, le *Mariage de Ruth et de Booz*, *Thésée retrouvant les armes de son père*, *Périclès et Anaxagoras*, etc.

Je suis fort content de la première académie que Frédéric a dessinée à l'Académie royale, d'après nature.

M. Scheffer, jeune et aimable voyageur de Stuttgard, m'est venu voir plusieurs fois.

M. le comte Henry de Reuss, XLIII° du nom, m'est venu voir plusieurs fois. Il a eu de moi plusieurs estampes et deux desseins, que j'avois dessinés au crayon rouge et bistre dans les carrières de Ménilmontant en 1760, et dont je n'avois jamais voulu me défaire. Enfin il m'a promis en revanche des monnoies très-rares frappées par ses ancêtres; car sa maison a droit de frapper monnoies de toutes espèces. J'ay été obligé d'écrire au bas de ces desseins qu'il les tient de mon amitié.

M. le comte Bosse, seigneur saxon des plus aimables, m'est venu voir. Je l'ai chargé du livre que M. de Montcula m'avoit remis pour M. de Murr, à Nuremberg.

M. le baron de Thümmel, actuellement à Tours avec M. son frère et madame sa belle-sœur, m'ayant fait demander six épreuves des *Bons Amis*, que je lui ay dédiés, je les ay remis aujourd'hui en le priant de les accepter de ma part.

Par M. le comte Henry XLIII de Reuss, j'envoye un petit rouleau contenant mon *Repos de la Vierge*, une épreuve à MM. Bause avec une lettre, une à M. Reichauf avec une lettre; deux, dont une avant la lettre, accompagnée d'une lettre écrite à M. Crayen, une à M. Huber, une à M. Weiss.

### JANVIER 1777.

Le 1ᵉʳ. Grand concours chez nous, par rapport au jour de l'an.

*Soit que Wille ait interrompu quelques années son Journal, soit qu'un volume ait été égaré, nous allons passer de suite au mois de juillet* 1785. *Pendant cet espace de six ans Wille grava la* Mort de Marc-Antoine (1778); *le* Sapeur des gardes suisses (1779); *la* Tante de Gérard Dow (1780); *les* Délices maternelles (1781); *le* Philosophe du temps passé (1782). *Ces pièces sont assez connues pour qu'il soit inutile d'en donner une description détaillée; nous renvoyons d'ailleurs au Catalogue de l'œuvre de J.-G. Wille, par M. Charles le Blanc, que nous avons déjà eu l'occasion de citer plusieurs fois.*

### JUILLET 1785.

L<small>E</small> 10. Répondu à madame la comtesse de Bentinck, née comtesse d'Altenbourg, actuellement à sa terre de Doorwerth, dans la Gueldre. Dans sa lettre charmante, elle m'invitoit de l'aller voir de la manière la plus amicale. Ma réponse devoit être touchante et respectueuse.

Répondu à M. Weisbrodt, au même château de Doorwerth, dont cet ami m'avoit fait la plus belle description, en m'invitant également à m'y rendre, et dont je ne pouvois être que très-sensible.

L<small>E</small> 16. Mon ancien ami M. V. Meyer, négociant de Hambourg, et madame son épouse, ont dîné chez nous. Notre fils, M. Ozou et M. Baador y étoient aussi.

L<small>E</small> 18. M. et madame Meyer ont pris congé de nous. Ce sont d'aimables gens que j'aime bien. J'ay fait présent de plusieurs desseins à M. Meyer, qui a une bonne collection de maîtres anciens et modernes.

L<small>E</small> 20. Ma femme, notre fils et notre neveu Coutouli

et sa fille sont allés à Thiais, pour voir l'enfant de notre fils, qui y est en sevrage, et même le retirer d'entre les mains de la femme qui lui donne ses soins, pour le placer ailleurs s'il y a moyen.

Le 27. Répondu à notre ami M. Weisbrodt, qui est toujours avec madame la comtesse de Bentinck, au château de Doorwerth, dans la Gueldre hollandoise.

Deux gentilshommes, frères, et Russes de nation, me sont venus voir, m'apportant des lettres de recommandation de M. Müller, mon ancien élève, aujourd'hui professeur de l'Académie ducale de Stuttgard. Ces messieurs y ont fait leurs études et paroissent fort aimables.

### AOUST 1785.

Le 2. Le nommé Baptiste, qui a servi chez nous en qualité de domestique pendant deux mois, en est sorti. C'étoit un brave garçon; mais notre ancien domestique, Joseph Menet, ayant désiré fortement, après s'être remarié à Montmartre, de rentrer chez nous, en promettant d'être sobre, je n'ay pu le lui refuser, et il est effectivement rentré aujourd'hui 3 d'aoust, commençant ses travaux comme à l'ordinaire.

Répondu deux fois sur deux lettres de monseigneur l'évêque de Callinique, concernant mes médailles et monnoies, avec amples explications.

MM. Hesse, de Berlin, que j'ay connus à Paris et qui, après avoir fait le voyage d'Italie, sont revenus dans ce pays, me sont venu voir. Ils m'ont fait présent d'une lorgnette de flint-glass faite par Toland, en Angleterre. Ils ont acquis des connoissances dans leur voyage.

Le 23. J'allai à l'assemblée de l'Académie royale, où

il fut décidé qu'il n'y auroit point de premier prix de peinture, les jeunes gens qui avoient travaillé pour l'obtenir n'ayant pas assez bien fait; mais qu'il y auroit premier et second prix pour les jeunes sculpteurs.

La fête de saint Louis, l'ouverture du salon des ouvrages des membres de notre Académie s'est faite au Louvre comme à l'ordinaire. Je n'ay rien exposé cette fois-cy, mais mon fils a exposé six petits tableaux, dont trois m'appartiennent[1].

Le 30. J'allai à l'assemblée générale de l'Académie royale, où les prix furent adjugés aux jeunes gens comme il est dit cy-dessus. De plus, un peintre de portrait, né à Stockholm, nommé M. Wertmüller[2], descendant d'une célèbre famille de Zurich et neveu de M. le chevalier Roslin, y fut agréé sur plusieurs portraits qu'il avoit exposés aux yeux de l'Académie.

Répondu à M. Bause, à Leipzig. Il étoit inquiet de deux planches de sa façon qu'il avoit confiées à M. Royer, de Berlin, pour être imprimées icy; mais, selon le témoignage de M. Huber, mon élève, celui-cy les a reçues de M. Royer et fait partir à l'adresse de M. Schulze, à Dresde. Je lui ay donné avis de tout cecy pour lui mettre un peu de baume dans le sang. Je lui fais compliment sur ce qu'il m'avoit mandé des progrès que fait mademoiselle sa fille dans le paysage, n'étant âgée que de quinze ans.

---

[1] Voici le titre des tableaux exposés par Wille fils : les *Étrennes de Julie*, le *Déjeuner*, le *Bouquet*, les *Délices maternelles*, *Cléopâtre*, une *Tête de vieillard*. Les nombreuses critiques parues cette année-là sont généralement fort peu favorables à cet artiste.

[2] Adolphe-Ulric Wertmüller. Les portraits qu'il avait présentés étaient ceux de Bachelier et de Caffiery.

Notre sœur, veuve Braconier, est venue chez nous y passer quelque temps.

### SEPTEMBRE 1783.

M. Samoïlowitz, médecin chirurgien russe, de plusieurs académies, a pris congé de moi pour s'en retourner en Russie. Il m'a fait présent de son *Mémoire sur la peste*, et autres ouvrages qu'il a fait imprimer tant icy qu'à Strasbourg. Dieu nous préserve d'avoir jamais besoin de ses remèdes !

Le 1er. La nommée Thérèse est entrée chez nous ce jour en qualité de cuisinière, à quarante écus par an ; elle est d'un âge avancé, mais on la dit bonne fille. Elle a demeuré neuf ans chez M. Basan.

M. Desfriches, négociant à Orléans, nous est venu voir. Je revois toujours avec plaisir mes anciens amis.

Le 8. J'ay livré les monnoies d'or à M. Ameilhon, bibliothécaire de la ville, contre quittance, selon les désirs de monseigneur l'évêque de Callinique, qui me les a fait payer d'après notre convention.

Le 9. Répondu à monseigneur l'évêque de Callinique. Je lui dis que tout est arrangé et que M. Ameilhon est en possession, selon qu'il me l'avoit ordonné, des monnoies d'or que celui-cy doit déposer dans la bibliothèque de la ville de Paris, que j'allois m'occuper actuellement de procurer les plus grandes pièces des souverains ou monarques de l'Europe, que monseigneur désire avoir pour la même destination. Monseigneur m'a contremandé quelque temps après de lui faire cette dernière acquisition.

Répondu sur deux lettres de M. Schulze, mon élève,

actuellement graveur de l'électeur de Saxe, à Dresde, et cy-devant son pensionnaire icy. Je lui fais compliment sur la bonne réception qu'on lui a faite à Dresde, et, comme il me mande que les estampes qu'il avoit emportées de moi pour mademoiselle Pastre avoient été remises à celle-cy, qui les lui avoit voulu payer; s'il devoit accepter la somme qui est, sauf erreur, cent trente-huit livres, je lui dis que oui, et qu'il pourroit me l'envoyer avec quelques quarante livres qu'il me doit lui-même, par lettre de change à prendre chez M. Grégori, à Dresde. — Mademoiselle Pastre m'a fait payer à part, depuis ma dite lettre.

Le 12. M. Weisbrodt, notre bon ami, m'ayant fait adresser de Hambourg, par mer, une caisse contenant ses hardes et quelques livres, et comme cette caisse m'a été expédiée par M. Payenneville, de Rouen, par terre, il me mande qu'ayant pris un acquit-à-caution par rapport aux livres, qu'il l'avoit envoyé à une des personnes de sa maison, actuellement à Paris, et qui devoit me voir pour cet effet; et moi, ayant attendu aux environs de douze jours sans voir personne, j'ay fait retirer cette caisse de la douane où elle étoit restée, et actuellement elle est à la chambre syndicale par rapport aux livres qui y doivent être visités. Enfin, j'ay pris la résolution d'écrire à M. Payenneville pour me plaindre du retard qu'occasionne son acquit-à-caution, qui doit être visé et déchargé à la chambre; car je voudrois être en possession de ladite caisse.

Deux jours après, la personne est venue m'apporter cet acquit, qui a servi à retirer la caisse, que j'ay fait porter, selon les intentions de M. Weisbrodt, chez M. Zentner, qui en sera le gardien jusqu'au retour de M. Weisbrodt.

Le 16 et le 19. Répondu à M. Weisbrodt. Je lui raconte tout ce qui s'est passé par rapport à sa caisse. Cette réponse est restée chez moi plusieurs jours, parce que M. Daudet désiroit y joindre une petite lettre; mais, ne l'ayant pas faite, je l'ay envoyée, par M. Daudet même, à la poste le 23 de ce mois.

Le 21. Répondu à monseigneur l'évêque de Callinique, qui m'avoit demandé une quittance de l'argent qu'il m'a donné, selon notre marché, pour mes monnoies et médailles d'or, et que j'ay remises à M. Ameilhon, bibliothécaire de la ville, selon les ordres de mon dit seigneur évêque. Je lui ay donc envoyé ladite quittance. M. Ameilhon m'a également donné quittance de la remise desdites monnoies d'or. Monseigneur l'évêque de Callinique ayant renoncé à la recherche des grandes monnoies d'or des souverains par sa lettre, je lui mande, en conséquence, que je ne m'en occuperai pas.

Le 24. M. de Tenspolde, jeune gentilhomme voyageur de Munster, en Westphalie, m'est venu simplement voir, afin, comme il disoit, de pouvoir se vanter dans son pays d'avoir fait connoissance avec moi. Au reste, il me paroît fort honnête et instruit.

Le 29. Écrit une lettre à M. Klauber, oncle de M. Klauber, mon élève et pensionnaire, en faveur de celui-cy et pour l'engager à trouver bon que mon élève, qui va faire le voyage d'Augsbourg, revienne à Paris. Cette lettre est entre les mains de notre pensionnaire, qui doit partir sous peu de jours.

Comme M. Klauber a un cabriolet à lui, il avoit fait insérer dans les *Affiches* que, si quelque voyageur vouloit en profiter pour aller à frais communs avec lui, il pou-

voit se présenter. Un Anglois s'est présenté et a fait son marché avec lui jusqu'à Strasbourg.

L'Anglois, nommé M. Graetfleed, et qui me paroît fort brave homme, a soupé chez nous, et cela par rapport à M. Klauber. Nous avions invité à notre souper plusieurs amis; le tout s'est passé joyeusement, au contentement de toute la compagnie, et nous nous séparâmes après minuit.

M. Descamps [1], directeur de l'Académie de Rouen pour

---

[1] Jean-Baptiste Descamps naquit à Dunkerque, le 14 juin 1714, de Pierre-Frédéric Descamps et de Marie-Catherine de Cuyper. Il apprit les premiers éléments de dessin de son oncle, Louis de Cuyper, paysagiste; mais son père, voyant qu'il négligeait tous ses autres travaux pour étudier exclusivement le dessin, résolut de le renvoyer à Ypres continuer ses humanités chez les jésuites. Il y passa deux ans. Mais à peine avait-il un moment de liberté et un peu d'argent, qu'il prenait des leçons d'un peintre médiocre qui se trouvait dans cette ville. Descamps apprit que son père avait l'intention de venir le chercher pour le faire entrer dans une fabrique; il part aussitôt pour Anvers, chez un ami de sa famille, et lui demande d'implorer en sa faveur la clémence de son père, et celui-ci finit par céder. Descamps redoubla d'efforts, et obtint un prix de peinture dans l'école d'Auvers, la seconde année qu'il y travailla. Tout fier de ce succès, et convaincu d'être bien reçu chez lui, Descamps retourna dans son pays; il entra chez un peintre peu connu, mais cependant assez capable, qui se nommait Bernard. Sous sa conduite et avec son aide, Descamps fit son premier tableau : c'était une vue de la grande place de Dunkerque. Il voulut partir pour Rome en 1737, ses parents ne purent se décider à le laisser aller; il renonça donc à ce projet et vint à Paris l'année suivante; il exécuta, à son arrivée, une *Guinguette flamande* et une *Fête de village*. Ces tableaux furent longtemps chez Lalive de Jully. Dulin vit ces tableaux, et vint offrir à leur auteur de le prendre comme élève; Descamps accepta, et c'est à partir de cette époque qu'il commença à retirer quelque profit de ses œuvres. De l'atelier de Dulin, il passa dans celui de Largillière, et là encore il fit un certain nombre de portraits qui attirèrent sur lui l'attention du public. Vers 1740, Descamps retourna à Rouen; il avait bien l'idée d'aller retrouver Carle Vanloo en Angleterre, mais l'air natal, et surtout quelques commandes, le retinrent. La famille de Cany lui confia le soin de faire quatre tableaux dans lesquels il devait conserver le souvenir des hauts faits de cette maison. En 1749, Louis XV étant venu au Havre, on chargea Descamps de faire six dessins où seraient reproduits les principaux événements arrivés pendant le séjour du roi dans cette ville. C'est l'année suivante (1750) que cet artiste obtint l'autorisation de fonder une école gratuite de dessin, peinture, sculpture et gravure, et il en fut naturelle-

la partie du dessein, auteur de la *Vie des peintres fla-
mands, allemands et hollandois*, et mon ancien ami, étant
arrivé, nous est venu voir sur-le-champ; malheureuse-
ment je n'y étois pas, mais il reviendra.

M. le comte de Respani, de Malines, étant arrivé à
Paris, m'a fait l'honneur de me venir voir sur-le-champ.
Il m'a bien voulu apporter une médaille d'argent nou-
vellement frappée, représentant le grand-duc de Russie,
et une, très-ancienne, de l'électeur de Saxe, qui combat-
tit contre l'empereur Charles V. — C'est un excellent
seigneur, M. le comte, que j'aime et respecte de tout
mon cœur.

OCTOBRE 1783.

Le 1er. M. Klauber, après avoir déjeuné avec son ca-
marade de voyage chez nous, s'est mis avec lui dans sa
voiture de poste, devant notre porte, et est parti accom-
pagné par M. Preisler, également notre pensionnaire,
M. Huber, son compatriote, et notre ami M. Ozou. Ils ont
conduit M. Klauber, tous à cheval, à six lieues d'icy, et
là, ils ont versé des larmes en se séparant. — J'ay donné

ment nommé directeur. C'était une bonne œuvre qu'il faisait, et il donnait en
même temps à la ville de Rouen une institution qui ne tarda pas à être imi-
tée par les autres grandes villes. Malgré les occupations que lui donnaient
ces travaux et cette école de dessin, Descamps trouva encore le moyen de
faire une *Histoire des peintres flamands, allemands et hollandais*, qui
jouit encore aujourd'hui de quelque estime. Après avoir encore exécuté de
nombreux tableaux, après avoir vu prospérer son utile institution, Descamps
mourut le 31 juillet 1791. La ville de Rouen, sa patrie adoptive, faisait ce
jour-là une perte irréparable; elle perdait un citoyen dévoué et un savant ar-
tiste. Descamps est aussi l'auteur d'une brochure devenue rare, et portant
pour titre : « *Sur l'utilité des établissements des écoles gratuites de des-
sein en faveur des métiers*, discours qui a remporté le prix au jugement de
l'Académie françoise, par M. J.-B. Descamps. Paris, 1767; » in-8° de qua-
rante-huit pages.

à M. Klauber, outre une lettre à M. son oncle, une à M. Eberts, à Strasbourg, et, comme il doit passer par une partie de la Suisse pour voir, vers le lac de Constance, une de ses sœurs, religieuse d'un couvent de ces quartiers, une lettre à mon ancien élève, M. de Mechel, à Basle, et une à M. Salomon Gessner, à Zurich, avec lequel je suis depuis longtemps en correspondance, pour y voir cet auteur célèbre qui a fait tant d'honneur à la littérature allemande. J'avoue sincèrement que nous étions tous pénétrés du départ de M. Klauber, parfaitement grand et bel homme, mais dont les qualités du cœur et de l'âme sont admirables et aussi parfaites qu'il est possible. Je souhaite de tout mon cœur que son voyage soit des plus heureux : il le fait principalement pour contenter sa mère, le sénateur son frère, son oncle et toute sa famille, qui est des plus considérées à Augsbourg. Au mois de janvier prochain, il doit être de retour chez nous.

Le 4. M. Guibal, premier peintre du duc de Wurtemberg, m'est venu voir, me priant d'assister à la lecture qu'il devoit faire à l'assemblée de l'Académie royale, ce jour-là, de l'*Éloge* du Poussin, éloge qui, cette année, a remporté le prix proposé par l'Académie des sciences, belles-lettres et arts de Rouen ; et, comme j'ay beaucoup connu M. Guibal dans ma jeunesse, je lui ay promis de m'y rendre. — Il y a lu son éloge avec grands applaudissements. Il y fut embrassé par ceux qui le connoissoient, ainsi que par moi ; il doit faire imprimer son *Eloge*[1] avant que de retourner à Stuttgard.

---

[1] L'éloge de Nicolas Poussin par Guibal parut sous ce titre : *Éloge de Nicolas Poussin, peintre ordinaire du roi. Discours qui a remporté le prix à l'Académie royale de Rouen le 6 août 1773*, etc. 1783. In-8° de 56

M. le comte de Respani, ainsi que son parent, M. le comte de Bergeck, ont été à notre assemblée ce jour-là.

Le 9. M. le comte de Respani a pris congé de moi. Je lui ay fait présent de plusieurs estampes de moi et autres; cela l'a flatté singulièrement. Il m'a promis, de son propre mouvement, de m'envoyer une monnoie de toutes celles qu'on frappe dans les Pays-Bas autrichiens; c'est toujours un très-aimable seigneur que j'estime beaucoup.

Le 12. Ma femme, notre fils et madame Braconier, notre sœur, avons été voir à Thiais le fils de notre fils chez sa sevreuse, et qui se porte au mieux, étant, outre cela, un fort joli enfant. Nous avons dîné chez notre belle-sœur Deforge, et sommes revenus le soir en bonne santé.

Le 16. Notre ami M. Descamps, après avoir soupé plusieurs fois chez nous, a pris congé pour s'en retourner à Rouen. Je lui ay donné l'acquit-à-caution à remettre à M. Payenneville, resté entre mes mains depuis du temps sans avoir été réclamé. Cet acquit concernoit l'envoy de la caisse que M. Payenneville m'avoit adressée pour être remise à M. Weisbrodt.

Nous avions été invités par lettre, de la part de M. de la Fosse pour voir, chez M. Réveillon, faubourg Saint-Antoine, l'expérience aérostatique de MM. de Montgolfier. Je me suis transporté avec mon fils. La foule étoit immense, et la garde double : ceux qui n'avoient point de lettres d'invitation à montrer y furent refusés; mais je trouvai assez de protection pour faire entrer MM. Preisler

pages. Cette notice, que Wille semble trouver excellente, contient une singulière bévue : Guibal prétend que Nicolas Poussin, né en 1594, mourut en 1695, ce qui le ferait mourir âgé de cent un ans.

et Soiron [1], mes élèves, et M. Huber. Le globe d'expérience, en forme de vase, avoit soixante-seize pieds de haut et quarante-six de diamètre. On le fit monter en l'air quatre fois, aux acclamations de plus de deux mille personnes qui étoient dans le jardin; deux hommes y furent enlevés avec la machine pour fournir constamment le gaz convenable.

### NOVEMBRE 1785.

Le 3. Répondu à M. Soiron, à Genève. Je le remercie des huit bouteilles de vin suisse et des deux de kirschwasser de Morat, qui est excellent. Je lui dis en outre que son fils, mon élève, désire avoir de ses nouvelles sur plusieurs lettres, et je le prie de ne pas le laisser tout à fait manquer d'argent, etc.

Le 5. Répondu à deux lettres de M. Descamps. Par la première, je lui mande que les deux exemplaires de sa *Vie des peintres* qu'il m'avoit adressés avoient été remis, l'un à M. Baader, l'autre à M. Guibal, selon qu'il m'en avoit prié; par la seconde, il m'avoit demandé une livre d'écorce d'orme pyramidal, que j'ay achetée et envoyée aux adresses qu'il m'avoit indiquées.

M. Eberts nous a envoyé un petit tonneau de choucroute de Strasbourg.

Le 19. Répondu à M. Descamps, à Rouen. Je lui dis que les deux livres d'orme pyramidal qu'il m'avoit demandées étoient à la diligence de Rouen en ce moment; que M. Legillon m'étoit venu voir pour m'apporter les

---

[1] Cet élève de Wille n'a pas dû graver un grand nombre d'estampes: car son nom n'est conservé dans aucune biographie. Serait-ce F.-D Soiron, qui a gravé au pointillé, vers 1790, quelques estampes en Angleterre?

douze livres que j'avois déboursées, mais lui ayant fait voir vingt-quatre livres de plus par sa nouvelle commission dont il va satisfaire. Je lui dis aussi que mon fils étoit bien content de ce qu'il l'avoit proposé à l'Académie de Rouen pour en être membre. Lesdites trente-six livres m'ont été rendues par M. Legillon, de la part de M. Descamps.

Le 23. M. Haumont nous est venu voir en revenant de Guise en Picardie, sa patrie, où il a vendu le reste de son bien pour quarante-six mille six cent trente-huit livres, comme il nous a dit. Je fus bien aise de le revoir après plusieurs mois d'absence.

J'allai avec M. Baader voir le cabinet d'histoire naturelle de feu M. Carlin Bertinazzi, célèbre Arlequin de la Comédie-Italienne, qui doit être vendu actuellement. Je me suis noté quelques médailles d'argent, qui me feroient plaisir, et j'ay donné ma commission.

Répondu à M. de Buri, conseiller de la régence et du consistoire à Giessen, qui m'avoit demandé quelques-unes de mes estampes, que j'ay fait rouler et que j'ay adressées à M. Merck, à Darmstadt. Je dis à M. de Buri d'en remettre le prix, soixante-six livres, à . . . . . . à Hohensolms. Je lui ay ajouté, comme curiosité de Paris, les estampes représentant la machine aérostatique[1] lancée en l'air au champ de Mars, et celle lancée à Versailles. Je le prie de remettre également les mêmes estampes à M. le professeur Böhm.

Écrit à M. Böhm, premier professeur de mathéma-

---

[1] L'invention des ballons préoccupa vivement Wille, comme on le verra dans les pages qui vont suivre; mais il paraît que la préoccupation fut générale, car on publia à cette occasion une quantité étonnante d'estampes, et le cabinet des estampes de la Bibliothèque impériale possède quatre volumes in-folio remplis de gravures relatives aux aérostats.

tique et de philosophie à l'université de Giessen, à qui je devois une réponse depuis du temps. Je le remercie de quelques plaisirs qu'il m'avoit faits, et l'informe que M. de Buri lui remettra deux estampes de ma part. Ma lettre est dans celle que j'adresse à M. de Buri.

Écrit à M. le conseiller des guerres Merck, à Darmstadt, en lui donnant avis que je lui adresse un rouleau d'estampes, dont il devra en ôter deux qui sont les mêmes que j'envoye aux deux messieurs susdits, en le priant d'envoyer, par occasion, le rouleau d'estampes à M. de Buri, à Giessen, avec la lettre qui est dans celle à M. Merck.

### DÉCEMBRE 1783.

Le 2. Répondu à M. Descamps, à Rouen, qui m'avoit demandé une livre d'orme pyramidal de M. Banau pour M. de Couronne, lieutenant général criminel au bailliage, et secrétaire perpétuel de l'Académie royale des sciences, belles-lettres et arts de Rouen, dont je lui annonce le départ par les voitures publiques de Rouen. Je lui écris peu de choses sur sa dernière, parce que je suis pressé de voir, aux Tuileries, l'élévation d'un ballon construit par MM. Robert et Charles.

Après avoir été avec M. Baader au cabinet de feu M. Sénac, y voir les médailles qui y doivent être vendues après-demain, je me suis rendu avec lui vers les Tuileries pour y voir l'élévation du globe aérostatique construit par les frères Robert et Charles, dont j'avois vu les préparatifs, hier dimanche, de bien près. D'abord, vers midi et demi, on tira trois coups de canon (de trois pièces placées sur la terrasse), ensuite deux coups; dans ce moment un petit globe, avant-coureur du grand,

s'éleva à une hauteur si prodigieuse, qu'on le perdit enfin de vue, et les yeux m'en pleurèrent de fatigue. Sa direction étoit entre le couchant et le nord. A une heure trois quarts, encore trois coups de canon, et peu après le globe de vingt-six pieds de diamètre s'éleva de la manière la plus majestueuse, et un des frères Robert et Charles étant suspendus dans une espèce de vaisseau superbement orné, au bas du globe. Ils partirent en saluant trois cent mille spectateurs, tant dans les Tuileries que des deux bords de la Seine, avec leurs banderoles blanches et rouges (dont une des blanches tomba des mains d'un des voyageurs aériens). Le globe s'éleva constamment, mais pas si haut que le petit dont il prit la même direction. Je le considérai des terrasses des Tuileries, jusqu'au moment qu'il devint obscur vers l'horizon. Ce globe étoit rempli d'air inflammable, dont les dépenses avoient coûté dix mille livres; mais nos constructeurs et hardis voyageurs avoient reçu, tant par souscriptions à quatre louis par personne qu'à trois livres le billet par la suite, environ cent cinquante mille livres; c'est beaucoup, mais j'ay presque envie de le croire, vu la prodigieuse quantité de monde qui étoit dans les Tuileries. Ma femme a vu l'élévation très-parfaitement de nos fenêtres, ce qui m'a fait grand plaisir. J'espère que demain nous saurons quelque chose du voyage le plus hardi qui aura jamais été entrepris depuis que le monde est monde. Quelle invention! J'en suis tout étourdi. Je fais des réflexions à perte de vue. En revenant avec M. Baader au logis, mon neveu Coutouli et M. Ozou y étoient; celui-cy avoit vu le tout accompagné par mon élève, M. Preisler. Mon élève, M. Soiron, avoit été voir cette merveille en son particulier. Nous dînâmes chez nous et ne parlâmes que de ce que

nous avions vu et n'en parlâmes qu'avec feu, comme de raison. — Cependant la première invention, selon moi, doit appartenir à MM. de Montgolfier, malgré que le procédé des uns et des autres soit différent.

M. Büttner, peintre d'histoire de Hesse-Cassel, qui a du talent et que j'ay connu à Paris, et qui, après avoir été quatre ans en Italie, depuis ce temps et après avoir fait le voyage de là par toute l'Allemagne, est revenu à Paris pour y passer l'hiver, me vint voir; je l'ay revu avec plaisir.

Le 9. M. Fuessli, peintre de paysages à la gouache, qui a passé presque toute l'année avec madame la marquise d'Avraincourt, dans son château près de Cambray, m'est venu voir; il y doit retourner pour enseigner le dessein à ses enfants. Il se loue extrèmement de cette dame ainsi que du marquis et de toute cette maison. C'est un bien bon garçon.

Le 12. J'allai avec mon fils à la nouvelle halle pour y voir toutes les dispositions qu'on y fait pour la fête publique, qui doit avoir lieu dimanche prochain, par rapport à la publication de la paix; le tout nous parut prendre bonne forme. De là nous allâmes à la Grève, pour y voir ce qu'on y fait pour le feu d'artifice qu'on doit tirer le même jour, mais dont les dispositions ne nous parurent pas bien merveilleuses.

Répondu à M. Weisbrodt, qui, du château de Dorwert, est retourné, avec madame la comtesse de Bentinck, à Hambourg. Je lui mande mille choses, mais sans nulle conséquence, comme ballons aérostatiques, etc.

Le 13. Répondu à monseigneur l'évêque de Callinique. Je lui parle entre autres de l'homme qui, le 7 janvier

prochain, doit marcher, pour notre consolation et plaisir, sur l'eau avec des pantoufles élastiques, sans se mouiller les pieds[1].

Le 14. Les fêtes de la ville pour la paix. Ce jour, ma femme, mon fils, MM. Preisler, Soiron, Baader, etc., avons dîné chez M. Ozou, et, le soir, avons vu, après avoir allumé nos lampions sur nos fenêtres, de là le feu d'artifice par-dessus les maisons qui nous sont opposées; M. Ozou et son frère, et le sieur Baader, soupèrent chez nous.

---

[1] Tous les journaux du temps sont pleins du récit de cette expérience, ou plutôt du projet de cette expérience. Voici ce qu'on lit dans le *Journal de Paris*, à la date du 8 décembre 1783 : « Messieurs, je viens vous proposer une découverte qui est le fruit de vingt ans de travaux et de dépenses. Je me flatte d'avoir trouvé l'infaillible moyen de marcher à pied sec sur la surface des eaux. Je propose de passer et repasser la Seine sans mouiller mes souliers, et d'en faire des expériences multipliées le 1ᵉʳ janvier 1784, au-dessous du pont Neuf, à Paris, mais sous la condition qu'au bout de la première traversée je trouverai deux cents louis sur la rive opposée, pour payer mon voyage. Je n'emploierai d'autre artifice qu'une paire de sabots élastiques, distants l'un de l'autre de la grandeur d'un pas ordinaire et fixés par une barre comme deux boulets ramés. Chaque sabot, long d'un pied, aura sept pouces de hauteur sur pareille largeur; c'est avec cette chaussure que je puis traverser cinquante fois par heure la plus large rivière. Comme je ne doute pas que la curiosité ne fournisse le nombre de souscripteurs convenable pour former la somme que je demande, je vous prie de vouloir bien vous charger du dépôt des sommes. Ma proposition est de traverser la rivière de Seine, entre le pont Neuf et le pont Royal, à fleur d'eau, et avec assez de vitesse pour qu'un cheval, qui partira en même temps que moi, au grand trot, d'une extrémité du pont Neuf, n'arrive pas avant moi à la rive opposée. Je n'ai pas besoin de prévenir que, si à l'époque du 1ᵉʳ janvier la rivière est pleine de glaces, l'expérience sera remise. Il ne serait pas étonnant que mes pieds ne se mouillassent point dans un passage où il n'y aurait point d'eau. — D., horloger à Lyon. » L'expérience n'eut naturellement pas lieu, et les souscripteurs en furent pour leurs frais. On peut voir une description détaillée d'une estampe représentant la mise à exécution de ce projet avorté, dans la *Revue universelle des arts*, tome IV, pages 544-547, numéro de mars 1857.

Le 16. Répondu à M. Soiron, à Genève. Je lui mande que le quartier de trois cents livres, échu le 26 de novembre passé, de la pension de son fils, mon élève, m'avoit été payé sur sa lettre de change; mais je lui mande que nous avions avancé à son cher fils, depuis plusieurs mois, pour ses besoins, trente et une livres dix sols.

Le 19. Répondu à M. de Buschmann, secrétaire ordinaire de Leurs Altesses Royales, demeurant à la cour de Bruxelles. Je lui dis que j'ay trouvé un exemplaire, premières épreuves, des costumes; que la première partie du texte de la description de la Suisse étoit entre mes mains; que je possédois déjà quatre fois, doubles, les premières livraisons des estampes du troisième volume. Je lui donne avis de l'ouvrage de M. Houel [1]; — des petites batailles chinoises, par M. Helmann; des costumes des souverains, chevaliers d'ordres, etc. Je le prie de me répondre si Son Altesse Royale désire

---

[1] Jean Houel, né à Rouen en 1735, mourut à Paris en 1813. Mariette lui consacre une petite note, dans son *Abecedario*; la voici : « Jean Houel est de Rouen, et a appris les élémens du dessein chez Descamps; depuis, étant venu à Paris, il s'est perfectionné sous Casanova. Il s'est fait connoître, et Dazincourt l'a reçu chez lui, et il a fait nombre de desseins qui ont fait parler de lui. M. le duc de Choiseul l'a fait venir à Chantelou, où il a peint des veues de ce château, et cela n'a pas peu contribué à lui ménager un logement dans le palais de l'Académie de France, à Rome, où il ne pouvoit pas avoir de place en qualité de pensionnaire; c'étoit, je pense, en 1769. Il a trouvé à Rome des Anglois qui lui ont fait faire le voyage de Naples, et d'autres qui tout de suite l'ont conduit en Silésie; et, dans ces contrées, il a fait, à ce que j'entends, quantité d'études qui servoient à améliorer sa manière, qui est agréable, et qui rend assez parfaitement les effets de la nature, car c'est au genre de paysage qu'il s'est consacré. En 1770, il m'a envoyé de Rome un morceau de sa façon, peint à gouazze, qui a reçu des éloges de tous ceux à qui je l'ai fait voir. Outre son talent de peintre, Houel a aussi gravé à l'eau-forte quelques jolies planches; il a aussi employé un genre de gravure au lavis qu'il a su habilement manier. »

de ces ouvrages, afin que je prenne mes dimensions.

Le 20. Répondu à M. Klauber, notre pensionnaire, qui est actuellement à Augsbourg, sa patrie. Comme il doit revenir nous joindre à la fin de février prochain, je lui donne la commission de m'apporter plusieurs objets de l'Allemagne.

M. Preisler m'a remis une petite lettre, que j'ay mise dans la mienne.

J'ay acheté la médaille qui vient d'être frappée en l'honneur des deux frères de Montgolfier, pour avoir rendu l'air navigable. Ils sont représentés tous deux d'un côté; au revers est le globe aérostatique qui fut lancé au Champ de Mars, le 27 aoust 1783. Ma médaille est en argent, je n'en achète jamais en cuivre.

Le 29. M. Guttenberg l'aîné m'a fait venir et m'a remis un ducat de Liége, dont je lui suis bien obligé, et quelque temps après un de la ville impériale d'Aix-la-Chapelle.

Le 30. Répondu à M. le chevalier de Fornier, chevalier d'honneur au bureau de finances de la généralité de Montpellier, à Narbonne. Je lui envoye, selon qu'il l'a désiré, une liste avec les prix de quelques-unes de mes estampes, avec et avant la lettre.

Le 31. Répondu à M. Descamps, à Rouen. Sa lettre étoit du 8, mais elle ne me fut remise que hier au soir, par un jeune homme se disant son élève. Il désiroit quatre livres d'écorce d'orme pyramidal, dont ledit me remit deux louis, prix des quatre livres. Je les ay achetées, emballées et fait mettre à la diligence de Rouen aujour-

d'huy et à son adresse, le tout selon la volonté de ce cher ami.

### JANVIER 1784.

Le 1ᵉʳ. Beaucoup de personnes sont venues nous souhaiter la bonne année. Mon fils m'a présenté trois belles têtes de femme bien dessinées au crayon rouge, et il en a offert autant à sa chère mère. Tout cela m'a fait plaisir. Madame Coutouli, notre nièce, nous a présenté un temple chinois de sucrerie.

M. Preisler, notre pensionnaire, a donné à ma femme un nécessaire de nacre de perle, garni de toutes les petites pièces d'utilité, il est de vermeil.

Beaucoup d'oranges! beaucoup d'oranges! beaucoup d'almanachs!

Le 8. Répondu à M. Weisbrodt.

Répondu à madame la comtesse de Bentinck, à Hambourg. Je lui dis entre autres qu'on lui demande tous les détails de la maladie de la personne pour laquelle elle s'intéresse, pour lui prescrire les remèdes convenables. La lettre à M. Weisbrodt est dans celle de madame la comtesse.

Le 15. Répondu à monseigneur l'évêque de Callinique, à Sens. Je lui parle globe, ballon, air inflammable, et des villenies dont nos rues sont actuellement si surchargées, que de mémoire d'homme on n'a rien vu de pareil. C'est M. Deliens qui, partant pour Sens, se chargera de cette lettre.

Le 18. Nous avons tous dîné chez le neveu Coutouli.

Le 20. Répondu à M. Soiron, à Genève. Je le remercie

des souhaits qu'il nous a faits pour la nouvelle année, et je lui marque les diverses petites sommes que j'ay avancées, d'après ses ordres, à son fils, notre pensionnaire.

Le 21. Nous vint voir M. Bartsch, de Vienne[1]. Il est garde du cabinet d'estampes de l'empereur. Une lettre de M. Schmuzer, qu'il me remit, contenoit une petite monnoie obsidionale qui m'a fait plaisir, et pour laquelle je lui avois écrit plusieurs fois. Cette pièce est à peu près carrée; d'un côté il y a pour inscription : *Turck blegert Wien*, 1529; cela veut dire : Le Turc assiége Vienne (le mot *blegert* est ancien et mauvais; en bon allemand, il faudroit *belagert*). M. Bartsch me paroît avoir de l'esprit et de la vivacité. Il a dessiné dans l'Académie de M. Schmuzer.

M. Meyer, de Hambourg, où il est chanoine, qui a ramassé, dans ses voyages d'Allemagne et d'Italie, une très-jolie collection de desseins de tous les artistes avec lesquels il a fait connoissance, m'a prié de lui en faire un aussi; en conséquence, il l'a eu de moi, selon ses désirs, comme il m'en a paru : il est à la plume au bistre et coloré de diverses couleurs; c'est un paysage avec trois figures. Tous ses desseins sont de même grandeur.

### FÉVRIER 1784.

Le 7. Écrit à madame la comtesse de Bentinck, à Hambourg, en lui annonçant que j'avois remis à M. le chanoine Meyer, actuellement ici, un petit rouleau contenant l'estampe que je lui avois promise par ma réponse

---

[1] L'auteur du *Peintre-graveur*, publié à Vienne en vingt et un volumes in-8°. 1803-1821.

du 8 du mois passé, et trois autres qui ont paru depuis, dont deux représentent aussi l'élévation de MM. Charles et Robert, et la troisième le célèbre ballon lancé en dernier lieu à Lyon. Je la prie de les accepter de moi, comme production de Paris. M. Meyer se charge également de ma lettre à madame la comtesse, étant résolu de partir la semaine prochaine pour Hambourg, sa patrie.

Le 8. Répondu à madame la veuve Schäfer, ma sœur, à Hohen-Solms, près de Giessen. Je lui dis que je l'avois prévenue que les gens du prince héréditaire de Hesse-Darmstadt s'étoient chargés d'une lettre de ma part à M. de Buri, conseiller de régence à Giessen, et que je croyois que celui-cy auroit arrangé son affaire selon ses désirs et les miens. La lettre que j'écris à ma sœur est dans une enveloppe avec l'adresse à M. Kayser, secrétaire de S. E. M. le comte de Solms, à Hohen-Solms, comme elle me l'avoit demandé.

Le 11. M. Meyer, chanoine de Hambourg, dont je connois beaucoup les deux frères, et qui a passé quelques jours à Paris, et ayant mangé chez nous plusieurs fois, a pris congé de nous. Il est très-bel homme et extrêmement aimable; il va directement à Hambourg. Je l'ay chargé d'une lettre pour M. son frère V. Meyer, de même une seconde pour madame Meyer sa belle-sœur, car je devois réponse à l'un et à l'autre. Il emporte également un petit rouleau d'estampes et une lettre de moi à madame la comtesse de Bentinck.

Le 25. Ce jour nous prîmes une voiture, ma femme et moi (M. Baader et M. de Luzi étoient avec nous), et allâmes, comme tout Paris, voir l'expérience du globe de M. Blanchard, qui devoit, au Champ de Mars, gou-

verner sa machine en l'air, par de nouveaux moyens et à sa volonté; mais ses ailes lui ayant été brisées par la rage d'un jeune homme qui, l'épée à la main, voulut monter dans le char de M. Blanchard malgré lui, il fallut arrêter le jeune homme d'abord, mais le but de M. Blanchard étoit impossible d'après cet accident; cependant il fit partir son globe, et monta suspendu au bas de son char à une hauteur prodigieuse, d'abord sur Passy, après retourna d'où il étoit parti, et tomba ensuite sans accident près de la verrerie de Sèvres. Après cela nous retournâmes au logis.

La rivière étoit si prodigieusement gonflée ces jours-cy, que nous fûmes obligés pendant quatre jours de sortir et revenir dans ma maison (entre les rues Gît-le-Cœur et Pavée) en bateau. Cela sera peut-être la fin des misères d'un hiver des plus affreux que j'aye jamais vu.

M. Frankenberg, Hessois, a pris congé de moi, en partant pour l'Angleterre, après avoir vu l'Allemagne, l'Italie et la France.

La Seine étoit si prodigieusement gonflée, qu'elle passa sur le quai des Augustins, entre les rues Pavée et Gît-le-Cœur; si bien que pendant trois jours de suite, nous étions obligés d'aller en bateau pour sortir et rentrer dans notre maison. Cet hiver a été cruel et aussi froid qu'en 1709.

## MARS 1784.

LE 14. Répondu à M. Soiron, à Genève. Je lui dis que j'ay touché, d'après sa lettre de change, la semaine passée, la pension de son fils, et ce que je lui avois avancé pendant les trois derniers mois. Je lui mande en outre que nous avions encore avancé depuis dix-huit livres à

son fils, et qu'il devoit avoir reçu une épreuve d'une planche qu'il grave actuellement.

M. le comte de Diebach, de Fribourg, chambellan de l'empereur, m'est venu voir.

Le lendemain, M. le comte de Diebach m'est venu voir de nouveau avec un prélat autrichien qui est expert, à ce qu'on dit, en physique.

Un jeune graveur suédois est venu me montrer son ouvrage; il n'est pas fortement avancé, mais il m'a dit qu'il imprimoit assez bien. C'est du moins savoir quelque chose.

Le 15. Répondu à mademoiselle Pastre, chez M. le comte de Callenberg, à Museau, dans la haute Lusace. Je la plains des terribles malheurs qui lui sont arrivés en courant dans un traîneau. Je lui dis que les estampes qu'elle a reçues cy-devant m'avoient été payées de sa part par madame la comtesse de Golowkin, et qu'elle doit recevoir celles qu'elle m'avoit demandées de nouveau par M. Crayen, à Leipzig.

Le 16. Répondu à M. Röhde, conseiller de M. le comte de Callenberg, à Museau, en haute Lusace. Je lui fais mon compliment, tant sur son mariage que sur la naissance d'un fils.

AVRIL 1784.

Le 8. M. Klauber, notre pensionnaire, est revenu d'Augsbourg, sa patrie, où il étoit allé l'automne passé, pour y voir ses parents; il a été absent six mois et quelques jours; heureusement il est revenu en bonne santé. Il a apporté en présent à ma femme un étui d'argent garni d'or, et nous a donné du kirschwasser très-vieux

et excellent de Salsbourg. Nous avons reçu avec grand plaisir ce brave homme, qui est très-honnête et du meilleur caractère, et qui compte rester encore du temps avec nous.

LE 11. Écrit à M. Descamps, à Rouen. Je le prie de me céder, s'il y a moyen, un exemplaire imprimé à part des portraits qu'il a fait graver (dont la plus grande partie par M. Ficquet) pour sa *Vie des peintres*, et dont je lui offre un bon prix.

LE 18. Répondu à M. de Nicolaï, secrétaire du cabinet du grand-duc de Russie et son bibliothécaire; de même qu'à M. Viollier, son peintre.

Il m'est venu voir un médecin très-honnête et ayant fait ses études à Giessen; il m'apporta des compliments du célèbre professeur, M. Böhm, et de M. de Buri, conseiller de la régence.

LE 19. Répondu à M. Descamps. Je lui dis que j'accepte son offre avec reconnoissance; je lui demande de plus un exemplaire de sa *Vie des peintres;* je lui promets de faire faire des burins pour son élève.

Écrit à MM. les frères Franck, à Strasbourg. Je leur envoye un passe-port des fermiers généraux, qui ordonne au commis du bureau de Strasbourg de laisser passer mon bœuf fumé, venu de Hambourg, qu'ils avoient jugé à propos d'arrêter, on ne sait pourquoi, apparemment pour s'en régaler eux-mêmes.

LE 20. Répondu à M. C.-F. Prévost, à Bruxelles. Je lui envoye six lettres de change, faisant ensemble pour la somme de dix mille livres, qu'il m'avoit envoyées pour les faire accepter par deux banquiers d'icy, et c'est ce que j'ay fait. Je le remercie en outre de m'avoir fait passer la

petite somme, contre ma quittance, que S. A. R. le duc de Saxe-Teschen me devoit, et de ce qu'il me devoit lui même, en un billet sur Amiens de deux cent quatre vingts livres, signé l'Escot; je l'ay donné à M. Jeaufret qui veut bien me le faire payer, comme ayant beaucoup de connoissances dans ladite ville. Ce billet est payable la fin de ce mois.

M. Soiron, notre élève pensionnaire, a été des plus malades, d'une inflammation de bas-ventre. Il fallut médecin, chirurgien et apothicaire, et, après douze jours de souffrances, rien à manger, mais saignées, sangsues, cataplasmes, etc., et nos grands soins, il a été rétabli, mais qu'il est foible !

M. Haumont m'a fait présent d'une médaille de Henri III. Je lui en donnerai quelques autres à la place.

Écrit une longue lettre à M. Soiron, de la maladie et du rétablissement de son fils.

## MAY 1784.

Répondu à M. Weisbrodt, à Hambourg. Je l'exhorte de continuer à m'avoir des médailles.

Répondu à M. Schopenhauer l'aîné, à Dantzig. Je lui dis que ce qu'il m'a demandé est parti pour le Havre, à l'adresse de MM. Grégoire et fils.

Le 9. J'ay acheté une médaille de Jacques II, roi d'Angleterre, dont le revers représente le duc de Montmouth et Archibald, auxquels on a coupé les têtes. Elle est bien conservée et m'a coûté vingt-deux livres.

Le 12. Ma femme a tenu sur les fonts du baptême le premier enfant de Joseph, notre domestique, avec M. Klauber, un de nos pensionnaires. Cette cérémonie

s'est passée dans l'église de Montmartre, car la femme de Joseph y demeure. L'enfant a reçu le nom de Louis-Ignace Joseph.

Le 13. Notre bœuf fumé de Hambourg nous arrive en ce moment.

Le 15. J'ay envoyé, par M. Pariseau, qui va à Rouen y voir son frère, un paquet d'instruments de graveurs que M. Descamps m'avoit demandés. J'ay accompagné ledit paquet d'une lettre dans laquelle, entre autres, je prie M. Descamps de m'envoyer le plus tôt possible l'exemplaire de sa *Vie des peintres*.

Le 18. Répondu à madame la comtesse de Bentinck, à Hambourg. Je la remercie du bœuf fumé excellent de son pays qu'elle m'a envoyé, et je lui dis en avoir distribué une partie aux personnes désignées. Je la remercie aussi pour les quatre différents almanachs curieux qu'elle m'a fait parvenir. De plus, je lui envoye la consultation par écrit faite par mon neveu Coutouli, sur une maladie de femme qu'elle désiroit avoir.

Répondu à M. Weisbrodt, chez madame la comtesse de Bentinck. Je le remercie du joli ducat de Brunswick qu'il m'a envoyé, et je l'exhorte de me procurer encore des pièces curieuses, et que nous attendons son retour.

Le 20. Répondu à M. Soiron. Je le remercie des deux bouteilles de kirschwasser que son fils m'a remises de sa part. Je lui dis qu'il se porte parfaitement bien et qu'il va partir pour Genève jeudi prochain, par la diligence de Dijon. Je lui envoye aussi le compte de tout l'argent que je lui ay avancé d'après ses ordres.

Le 27. M. Soiron fils, mon élève pensionnaire, sur la

demande de son père et d'après nos conseils, est parti pour Genève y respirer son air natal, pour le rétablissement parfait de sa santé après sa terrible maladie.

Quelques jours après, j'écrivis de nouveau à son père pour lui donner avis que j'avois encore, le jour avant son départ, avancé six louis à son fils.

Le 31. Nous avons été, ma femme, mon fils, MM. Preisler et Baader, dîner près de la grille de Chaillot; de là nous avons été, d'après un billet signé par M. Bajon, voir sa chartreuse, et au retour de là nous avons été au spectacle des Variétés-Amusantes.

### JUIN 1784.

Le 1er. M. Guttenberg m'a gravé l'inscription de ma nouvelle planche, les *Soins maternels*.

Le 5. Répondu à M. Weisbrodt, actuellement à Doorwerth en Gueldre, avec madame la comtesse de Bentinck.

Le 7. J'allai voir mon imprimeur, qui commença ce jour l'impression de ma nouvelle planche, les *Soins maternels*.

Le 17. Jour de l'octave de la fête de Dieu. J'allai de grand matin voir ce que les jeunes artistes avoient, selon l'usage, exposé à la place Dauphine. Après cela nous partîmes en deux remises pour Choisy, ma femme, mon fils, M. et madame Guttenberg, MM. Baader, Klauber et Preisler. Nous y fîmes venir de Thyais, notre petit-fils avec sa sévreuse, pour dîner avec nous. M. Baader avoit apporté, pour lui faire présent, un petit violon qui lui fit plus de plaisir que s'il lui avoit donné dix mille écus;

il en joua toute la journée et nous divertissoit beaucoup. Bref, il faut avouer que c'est un très-joli enfant, d'un très-bon caractère. Le soir, nous revînmes à Paris en très-bonne santé, bien contents d'avoir vu notre petit-fils aussi gentil.

Le 21. Il y a icy une faute de date, puisque ma réponse que j'ay faite à M. O. Cahill, lieutenant au régiment de Walsh, est datée du 14. Ce monsieur m'avoit prié, par lettre datée de Rastadt, d'en faire retirer une qu'il savoit icy à la poste, et qui, n'étant point affranchie, ne pouvoit lui parvenir, et que nous pouvions faire rayer le nom de Rastadt et mettre celui de Strasbourg sur ladite lettre; cela fut fait. Je lui ay répondu de plus, sur sa demande, que je n'avois jamais souhaité de savoir faire des siéges et des batailles, et que certainement je ne m'exercerois jamais dans cette espèce de gravure; qu'il y avoit des gens qui en faisoient leur talent, mais que je n'en connoissois pas, et que je n'étois en aucune communication avec eux, par conséquent nullement en état de lui être secourable dans son entreprise. J'ay envoyé également ma réponse à Strasbourg.

M. le baron de Wessenberg, grand prévost du chapitre de Spire, m'est venu voir; il est chevalier de Malte, et l'homme le plus vif possible. Il m'étoit déjà venu voir il y a quatre ans; depuis, il a voyagé dans toute la Grèce, habité Constantinople, vu l'Asie et l'Égypte. Il est très-instruit et intéressant; il va faire imprimer le journal de ses voyages.

Le 24. Remis à M. Lefebvre, d'Amsterdam, banquier, rue Saint-Denis, cour de l'Ancien-Grand-Cerf, deux caisses pour les expédier à Pétersbourg, dont l'une contient des estampes pour Son Altesse Impériale monseigneur le

grand-duc, et l'autre contient sous glace, dans une bordure richement sculptée et dorée, l'estampe que je viens de terminer et que madame la grande-duchesse de Russie m'avoit prié de lui dédier. Son titre est les *Soins maternels*. En même temps, j'ay écrit une lettre à Son Altesse Impériale, que M. Viollier, son peintre, a été prié de ma part de lui présenter lorsqu'il lui présentera mon estampe, accompagnée d'un portefeuille contenant vingt-quatre épreuves pour la même princesse.

Le 26. Écrit à M. Viollier. Je lui envoye la note ou facture de ce que j'ay dépensé cette fois-cy en achat d'estampes pour monseigneur le grand-duc. Je le prie d'accepter six épreuves de la susdite planche pour lui.

Écrit à M. de Nicolaï, secrétaire du cabinet de Son Altesse Impériale; je lui offre aussi six épreuves du portefeuille, car il y en a douze au delà des vingt-quatre pour madame la grande-duchesse.

Le 27. Écrit à Son Altesse Impériale madame la grande-duchesse[1], concernant la dédicace que j'ay eu l'honneur de lui faire de ma nouvelle estampe; cette lettre est dans celle de M. Viollier.

Toutes ces lettres, je dois aussi les remettre à M. Lefebvre, banquier, qui les fera partir.

MM. les barons de Holst frères, gentilshommes danois, venant de Vienne, me sont venus voir, m'apportant des livres et lettres de mon ami M. Weiss, à Leipzig, où ils venoient de faire leurs études. Ils sont fort aimables: l'un est officier de marine, et ayant déjà fait plusieurs

---

[1] Cette princesse m'a prié elle-même de lui faire une dédicace, lorsqu'elle désira me voir pendant son séjour à Paris.

(*Note de Wille.*)

voyages aux Grandes-Indes, et l'autre est officier des troupes de terre danoises.

Le 27. Répondu à M. Soiron. Je le félicite de ce que son fils, mon élève, est arrivé en bonne santé dans la maison paternelle, après avoir été si malade chez nous. Je lui accuse aussi réception et remboursement de l'argent que j'avois avancé à son fils.

M. Wüst, dont j'ay connu le père, qui étoit, étant encore jeune, voyageur à Paris; son fils, dont il est question, ayant fait ses études à Hall, en Saxe, vient directement de Zurich, sa patrie, et m'est venu voir tout de suite.

M. Arens, jeune architecte de Hambourg, m'a apporté des lettres de recommandation de M. Meyer l'aîné, de la même ville; il compte rester deux ans icy, et, après, aller en Italie.

### JUILLET 1784.

Le 4. MM. Carpentier frères [1], l'un architecte, l'autre désirant être graveur, m'ayant été adressés par M. Descamps, ont pris congé de moi, surtout le graveur, pour retourner à Rouen, leur patrie. Je l'ay chargé d'un paquet de livres que M. Descamps m'avoit demandés (quarante-deux livres; je dois vingt et une livres huit sols, donc il me revient vingt livres douze sols), et d'un rouleau aussi pour cet ami, contenant quatre épreuves de mes dernières estampes. J'ay donné quelque peu d'instruction concernant la gravure à ce jeune homme; je l'ay aussi chargé d'une lettre pour M. Descamps.

[1] Nous n'avons trouvé aucun détail biographique sur ces artistes : ne seraient-ils pas parents de l'historien de l'art le Carpentier, qui était de Rouen, comme eux?

Mon neveu de Villepesle nous est venu voir.

Le 11. C'étoit un dimanche destiné pour l'ascension de la machine aérostatique faite par M. l'abbé Miollan et M. Janinet[1], graveur. Cette machine, la plus grande de toutes celles qui avoient déjà été lancées en l'air, devoit partir du jardin du Luxembourg, où elle avoit été transportée le jour d'auparavant. Comme il faisoit un temps admirable, je proposai à ma femme de la mener au Luxembourg même, moyennant la somme de trois livres par personne, pour y voir de près l'élévation de ce ballon, qui avoit cent dix pieds de haut, et devoit être monté par les deux auteurs, le marquis d'Arlande et un mécanicien; mais elle ne voulut point consentir à être dans une foule de monde aussi considérable que celle qui devoit y être. Nous allâmes donc au nouveau boulevard, chez un jardinier de notre connoissance; là, nous étions très-commodément à l'ombre, mais aussi le mieux du monde pour voir le départ de la machine. Il y avoit dans cette partie également un peuple infini : MM. Preisler, Baader, Guttenberg, madame Guttenberg et son frère, étoient de notre bande. La machine devoit partir à midi précis; mais les pauvres auteurs, apparemment faute de science, n'ayant pu parvenir à remplir leur ballon d'air inflammable, y mirent, au contraire, le feu, qui le consomma entièrement, et nous ne vîmes, de notre place, qu'une fumée épaisse. Cela arriva vers les deux heures. L'abbé Miollan et l'ami Janinet, voyant que tout étoit perdu, jugèrent prudent de prendre la fuite; cependant, sous la protection de la garde, dont bien leur en prit, car de ce moment les spectateurs arrachèrent la barrière,

[1] François Janinet, peintre et graveur, naquit à Paris en 1752, et mourut dans la même ville en 1813. Il gravait en couleur avec un certain talent, et les premières épreuves de ses estampes sont fort recherchées.

composée de planches et de charpentes, et les jetèrent dans le feu *ballonique*, et toutes les chaises qui leur avoient servi par-dessus, si bien que ce feu étoit un feu d'enfer; la garde même, quoique nombreuse, n'a pas osé s'opposer à la fureur de ce peuple. J'ay vu moi-même ce feu à notre retour, et qui a brûlé, selon le rapport de plusieurs de notre connoissance, plus de vingt-quatre heures.

Le lendemain et toute cette semaine, on n'a vendu et chanté que des chansons satiriques sur MM. Miollan et Janinet; de même plusieurs estampes parurent, pour les rendre aussi ridicules que faire se pouvoit.

Le 17. J'allay voir M. Pierre, pour une affaire qui n'a pas réussi, ou dont je ne me souciois pas de faire des poursuites.

Le 19. Répondu à M. Quirin Mark [1], graveur à Vienne. Je lui fais sentir qu'il feroit bien de s'attacher à des tableaux intéressants et finis, pour son bien et sa réputation. Je lui fais également sentir que je ne pourrois me charger de lui débiter de ses estampes, et je lui mande que j'avois distribué les trois épreuves de son estampe d'après Rubens, selon sa volonté.

Le 21. M. de Bachelbel, fils de l'envoyé du duc de Deux-Ponts en France, m'est venu voir. C'est un jeune homme fort aimable; il vient de finir ses études à Giessen et à Göttingen. J'ay beaucoup connu son père, fort brave homme, à Paris, où il a résidé nombre d'années de la part de son prince.

Écrit à M. Agnès, à Lille. Je le fais tout doucement

---

[1] Quirin Mark, dessinateur et graveur, naquit vers 1755, et mourut en 1811; il avait été élu membre de l'Académie de Vienne en 1794.

souvenir qu'il m'étoit encore parent, selon mon livre de compte, avec quelques reproches que je lui fais de ne m'avoir pas honoré de sa visite, étant à Paris en dernier lieu.

Le 22. Répondu à M. Desfriches, à Orléans. Je lui accuse la réception de deux et demi quartauts de vinaigre qu'il m'a envoyés, dont je le remercie, et je lui marque de l'avoir payé vingt-deux livres à M. Pluvinet fils, rue des Lombards, selon sa volonté. Je lui promets, en outre, sur son invitation pressante, de l'aller voir. Ce pauvre ami a été fort malade depuis peu.

Le 27. J'ay mis au jour les *Soins maternels* [1], le pendant des *Délices maternelles* [2].

Le 29. Répondu à M. Descamps, à Rouen. Je lui donne avis que son vernis, contenu dans une bouteille, et la bouteille dans une boëte, lui parviendra par le coche, qui part demain d'icy.

Le 31. J'allay à l'assemblée de l'Académie royale, où M. Robert [3] fut élu conseiller, M. Wertmüller, peintre

[1] N° 59 du Catalogue de J.-G. Wille, par Ch. Leblanc.
[2] N° 58 du même Catalogue.
[3] Hubert Robert naquit à Paris en 1733. Il fut d'abord destiné à l'état ecclésiastique; mais son goût pour le dessin était tellement violent, qu'il ne put se résoudre à suivre une autre voie. Sa famille ne voulut pas s'opposer à sa vocation, et le laissa partir pour Rome, où il passa douze ans à dessiner tous les sites les plus agréables et les plus riches de l'Italie. Robert se lia, à Rome, avec Honoré Fragonard et l'abbé de Saint-Non : ce dernier s'attacha à graver toutes les productions de Robert, et nous a conservé ainsi un grand nombre d'œuvres dont, sans lui, il ne resterait plus aucune trace. En 1766, H. Robert vint à Paris, et, sur l'invitation de ses amis, il se présenta à l'Académie. Il y fut reçu le 26 juillet de cette année, sur « un tableau représentant le port de Ripetta, dans Rome, sur le bord du Tibre, où il paraît un peu du Vatican, une très-belle terrasse, la rotonde du Panthéon, placée derrière, et un très-beau ciel. » Catherine II lui fit plusieurs fois des propositions pour le faire venir à Saint-Pétersbourg ; mais Robert refusa toujours.

de portraits du roi de Suède, reçu, et M. Taunay [1], peintre de paysage, agréé; mais le tableau, que M. ....., peintre d'histoire, avoit fait pour sa réception, refusé.

### AOUST 1784.

Le 1er. Ma femme, moi et notre fils, allâmes en voiture chez Bancelin, y dîner. Après, nous allâmes à la foire Saint-Laurent, y voir en divers endroits les figures de Curtius, les animaux rares, etc., et ensuite au spectacle chez Nicolet, où nous eûmes beaucoup de plaisir.

Le 2. J'ay envoyé, par la diligence de Flandre, un rouleau contenant deux épreuves de ma nouvelle estampe,

---

Il se contenta d'envoyer à l'impératrice des ouvrages qui lui furent très-bien payés. En 1791, H. Robert perdit toutes ses places de conseiller de l'Académie, de garde des tableaux du roi et de dessinateur de tous les jardins royaux; il fut même emprisonné pendant dix mois. Il se consola en travaillant, et trouva moyen de faire encore, dans sa captivité, une quantité prodigieuse de dessins que se partageaient ses compagnons d'infortune; et, outre cela, cinquante-trois tableaux. Jusqu'à son dernier jour, Hubert Robert dessina avec ardeur; ses nombreux travaux n'ont plus la même habileté ni la même liberté de pinceau, mais on y retrouve toujours la même fermeté d'exécution. Robert mourut dans son atelier, où il était occupé à peindre, le 15 avril 1808.

Les quelques eaux-fortes gravées par Hubert Robert sont spirituellement touchées. On peut seulement leur reprocher d'être trop peu variées : toujours une ruine, un monument garni de feuillage, une figure pour indiquer la proportion, et c'est toujours la même chose; le travail est fin, la lumière bien distribuée, et le dessin correct. L'abbé de Saint-Non a dû certainement donner les premières leçons de gravure à Robert; il a dû même retoucher quelques-unes de ses planches, car la manière de graver de ces deux artistes se ressemble singulièrement. Les *Soirées de Rome*, suite de dix planches dessinées et gravées par Hubert Robert, sont dédiées à madame Lecomte, des Académies de Saint-Luc de Rome, des sciences et arts de Bologne, Florence, etc. Le portrait de Hubert Robert a été gravé par Miger.

[1] Nicolas-Antoine Taunay, né à Paris le 11 février 1755, mort dans la même ville le 20 mars 1830, était élève de Brenet et de Casanova; il fut membre de l'Institut.

dont une, avant la lettre, à M. le comte de Respani, mon ami et bon patron, demeurant à Malines. Je lui ay écrit le même jour par rapport à cet envoy, en le priant de vouloir bien accepter ce don gratuit.

J'ay envoyé les mêmes estampes en même nombre à M. le baron de Joursanvault, à Beaune, en présent; et le même jour je lui ay écrit pour le prier de les accepter, etc.

LE 6. Écrit de nouveau à M. Weisbrodt, au château de Doorwerth. Ma lettre adressée à M. Nyhoff, procureur à Arnheim, en Gueldre, comme à l'ordinaire. Je me plains du silence de Weisbrodt.

Répondu à mon neveu Desforges, à Villepesle, qui m'avoit mandé qu'il me rendroit la moitié de mon argent à la fin de cette année, dont je le laisse le maître de le faire.

LE 9. Mon fils m'a livré le tableau, composé de quatre figures, que je lui avois commandé, et représentant le *maréchal des logis* délivrant, par son courage, une jeune fille que deux brigands avoient presque dépouillée et liée à un arbre. Ce tableau est beau et bon, et je me propose de le graver aussi bien qu'il me sera possible. J'en fus si content, qu'outre le payement de seize cents livres que je lui ai fait, je lui fis présent d'un cachet d'or que j'avois acheté et fait graver à son chiffre exprès.

LE 11. Nous avons été, ma femme et mon fils, de même que MM. Baader, Klauber, Preisler, à la foire Saint-Laurent, aux Variétés amusantes, pour y voir les *Ombres*, dont une scène de feu Carlin, Arlequin, nous a fait quelque plaisir, nous faisant souvenir, par la représentation, de ce célèbre acteur; mais le *Sculpteur* ou la

*Femme comme il y en a peu* fait encore plus de plaisir.

Le 12. Ayant été invités, ma femme, notre fils et moi, à dîner chez M. de Sandoz-Rollin, à sa maison de campagne, à Belleville, nous y fûmes traités au mieux dans son jardin. Après le dîner, comme nous avions un carrosse de remise, nous allâmes à la foire Saint-Laurent, chez Audinot, pour y voir entre autres les *Quatre Fils Aymon*, pantomime du plus grand genre et d'un effet admirable. Il fit d'autant plus de plaisir à madame Wille, qu'elle ne l'avoit pas encore vu.

MM. Usteri fils et Wyss, de Zurich, ont pris congé de nous.

Le 17. Ayant résolu, car il faisoit assez beau, de partir pour Montcerf, pour y dessiner les ruines du château de Becoiseau, qu'on m'avoit vanté plusieurs fois, je partis effectivement, d'abord avec les voitures publiques et très-commodes de Corbeil, ayant avec moi MM. Guttenberg, Klauber et Preisler. Arrivés dans cette ville, nous y trouvâmes mon neveu de Villepesle, qui voulut nous envoyer, en partant à cheval avant nous, son cabriolet pour nous mener chez lui ; mais nous aimâmes mieux y aller à pied, en faisant partir nos bagages par un jeune homme de Corbeil. Ensuite, étant arrivés, mon neveu nous donna un dîner splendide, nous obligea de rester à souper de même et coucher dans sa maison. Le lendemain, de grand matin, son cabriolet, avec deux chevaux et le conducteur, étant prêt, et après avoir déjeuné, nous partîmes, fort satisfaits de sa réception, pour Montcerf. Nous avions sept bonnes lieues à faire. Nous passâmes par Brie-Comte-Robert et par Tournan avant que d'arriver à la forêt de Cressy. Nous passâmes une grande partie de la forêt de Cressy et arrivâmes près de Montcerf vers

les onze heures. Becoiseau se trouva à notre droite, et, sans songer que nous avions faim, nous descendîmes et parcourûmes ses ruines de toutes parts, qui sont excellentes à faire nombre de desseins. Après cela, nous entrâmes dans Montcerf, situé sur la hauteur, et le traversâmes à pied. Comme les voyageurs se montrent rarement dans ce pays, qui est une espèce de sauvagerie, sans aucune grande route, les habitants accoururent, moitié consternés, moitié admirant notre accoutrement parisien, qui les frappa; mais tous nous saluèrent assez honnêtement. Nous allâmes loger à la *Chasse royale*, seul cabaret de l'endroit : il y avoit, chose remarquable, des lits dans deux chambres, mais des lits faits de joncs de marais et des oreillers remplis de sable et de coquilles d'œufs. Les vitres, aux croisées, manquoient en grande partie; mais notre hôte, qui portoit une culotte plus fendue par derrière que par devant, y colla du papier brouillard avec de la fiente de vache nouvellement pondue, et cela étoit aussi utile qu'agréable à la vue. Les portes des chambres, où il y en avoit de vermiculées, furent fermées chaque soirée en dedans, et par nos soins, avec des espèces de chaises et nos cannes de voyage fichées obliquement, selon les règles de la prudence et de la mécanique; mais il n'y avoit rien à risquer, nous étions chez de bonnes gens, et si bonnes gens, que, dès la première soirée, ils nous avoient fait cuire des choux au lard, qui me firent vomir à la seconde fourchettée que j'eus l'imprudence de porter à ma bouche. Par la suite, nous fûmes mieux; mais, comme nous n'étions pas accoutumés à la cuisine de Montcerf, nous mîmes la main à la pâte nous-mêmes. M. Klauber alloit traire les vaches pour une soupe au lait. M. Preisler avoit le département des pommes de terre, qu'il avoit contre son intention, mais propre-

ment réduites en marmelade, y compris leur enveloppe ; pour moi, je m'étois chargé de faire bouillir les haricots dans un chaudron, qu'un Auvergnat raccommoda préalablement en ma présence; mais les haricots, sur un feu trop violent et n'ayant pas assez d'eau, s'attachèrent au fond si bien, que, craignant pour mon honneur en fait de cuisine, je courus de tous côtés, cherchant quelque instrument pour les détacher, et, ayant trouvé dans la cour une espèce de pelle de bois destinée, selon les apparences, à charger du fumier dans l'occasion (car notre hôte se mêloit un peu d'être laboureur), cette pelle donc me fut d'un grand secours. Bref, je ne fis rien qui vaille. Pendant tout ce temps, où chacun devoit avoir son occupation, M. Guttenberg fumoit sa pipe. Tout bien considéré, pendant les huit jours que nous passâmes à Montcerf, il ne nous manqua rien, excepté ce que nous désirions. Mais, je le répète, nous étions chez de bonnes gens : notre hôtesse, quoiqu'elle eût un visage plissé comme du parchemin qui auroit été trop près du feu, ne faisoit pas moins encore des enfants; et, quoiqu'elle fît des enfants, n'en portoit pas moins des souliers de cuir bouilli à talons d'acier et plats, les fêtes solennelles; c'étoient ses souliers de noce... Elle les tenoit précieusement enveloppés, depuis trente-six ans, dans un tablier de peau, qu'elle avoit hérité de son père. Cette femme, bonne comme elle l'étoit, nous montra, les larmes aux yeux, encore plusieurs effets qu'elle avoit de la succession de son père, qu'elle respectoit, comme manches sans tranchants et tranchants cassés en deux, des alènes rouillées, mais trempées dans du suif de bélier, pour leur plus grande conservation, le tout, par précaution, enveloppé dans un linge trempé dans du vinaigre, pour écarter les rats et les souris, dont il y avoit abondance chez

elle. Le plus curieux de tout étoient six paires de formes pour servir à faire des souliers quarrés; elles étoient pendues au plancher et si enfumées, que nous pensâmes d'abord que c'étoient des morceaux de lard. Cette femme, par une distinction particulière pour moi, et quoique très-attachée à ses formes, me proposa de les acheter, au prix modique de quinze francs la paire, vu leur rareté actuelle et leur solidité reconnue. Elle ajoutoit qu'à Paris, où elle n'avoit jamais été, et où il devoit se trouver nombre de curieux d'antiquités, je pourrois certainement faire un profit très-considérable en ne vendant la paire de forme que quinze ou vingt louis argent comptant de la main à la main. J'embrassai cette bonne femme de sa bonne volonté, de sa loyauté et de son amour pour moi. La préférence qu'elle voulut bien avoir pour moi me toucha grandement, et je l'assurai qu'à mon retour à Paris je ferois mettre un article concernant ses formes dans les affiches, et, d'après cela, elle seule devoit avoir honneur et profit, comme de raison. Mais, le temps étant devenu, par intervalle, très-mauvais, nous résolûmes de retourner chez nous; mais comment et par quel moyen? Après bien du mouvement, nous trouvâmes le sellier du village, qui avoit un cheval et une charrette; c'étoit un drôle bien madré. Il vit que nous avions besoin de lui, et en profita, par la raison que nul autre ne nous mèneroit. Nous fûmes donc sur de la paille et cahotés à merveille jusqu'à Paris, où nous arrivâmes entre minuit et une heure, ayant fait quinze lieues dans cette journée, la plupart du temps plus à pied qu'en charrette, et n'ayant rapporté, pour ma part, que cinq desseins, dont quatre faits dans les ruines de Becoiseau. Tout ce qui me fit plaisir étoit que ma femme n'étoit pas encore couchée, car, comme c'étoit la veille de la Saint-

Louis, sa fête, elle avoit eu du monde à souper ; elle fut surprise et enchantée de me revoir ; nous nous embrassâmes tendrement. Heureusement, pour gens pas mal affamés, nous trouvâmes encore quelques restes du repas, que nos deux pensionnaires, MM. Klauber et Preisler, mangèrent avec moi avec bien du plaisir. M. Guttenberg nous avoit quittés à la porte, pour coucher chez lui, avec sa femme, comme de raison.

Le 28. J'allay à l'assemblée de notre Académie pour les jugements des grands prix. Les jeunes peintres avoient généralement mieux fait que les années précédentes; surtout celui de Drouais le fils [1] étoit plutôt l'ouvrage d'un peintre consommé que d'un jeune homme, aussi eut-il toutes les voix, excepté une seule, dont je plains celui qui pouvoit l'avoir donnée. Il y eut encore un grand prix de peinture en réserve de l'année passée, de même qu'un second, en tout six prix, dont trois grands et trois petits. Au sortir de nous autres de l'assemblée, les tambours battirent aux champs, de l'ordonnance de tous les élèves de l'Académie, pour nous marquer qu'ils étoient très-contents de nos jugements. Ensuite ils se transportèrent en foule dans la galerie d'Apollon, mirent des couronnes de laurier sur la tête des gagnants, les élevèrent sur leurs épaules et les portèrent ainsi, à la clarté des flambeaux, dans les divers quartiers de la ville, avec une allégresse admirable. J'avois oublié de marquer que ces jeunes artistes avoient jonché notre passage de fleurs et de feuillages. Cette action, de leur invention,

---

[1] Germain-Jean Drouais naquit le 25 novembre 1763 ; il était fils de Hubert Drouais, peintre de portraits, qui jouissait d'une certaine réputation. On trouve une longue notice sur Germain Drouais dans « le *Pausanias français*, ou description du Salon de 1806, publié par un observateur impartial (Chaussard). » Paris, 1806; in-8°, à la page 337.

étoit la première de cette espèce que nous ayons vue et remarquée avec plaisir.

<center>SEPTEMBRE 1784.</center>

Le 9. A mon retour de Montcerf, du mois passé, je vis à la Queux, village à ma droite, une grande tour ruinée, qui me parut digne d'être dessinée, et, comme elle plut également à ceux qui m'accompagnoient, nous résolûmes qu'aux premiers beaux jours nous y ferions un voyage éxprès, et c'est aujourd'huy que nous partons, par un carrosse du bureau, près de la porte Saint-Antoine et par le plus beau temps possible.

A onze heures, nous sommes arrivés, MM. Guttenberg, Klauber, Preisler et moi, à la Queux; nous logeâmes à l'auberge de Saint-Nicolas, qui est près de la grande route de Paris à Tournan. Notre hôte, d'après nos prières, nous donna une de ses filles pour nous conduire près de la tour en question, située au delà du village, vers la campagne. En y arrivant, je m'écriai : Voilà qui est admirable ! En effet, cette tour et ses accessoires pittoresques nous plurent infiniment à tous, et, dès l'après-dînée, chacun y fit un dessein, malgré une chaleur presque insupportable; mais le lendemain, qui étoit un vendredi, un brouillard général et épais couvrit toute la contrée jusqu'à midy; cela nous empêcha d'opérer selon notre fantaisie. Bref, nous restâmes dans cet endroit jusqu'au dimanche 12 de septembre, et la même voiture, très-commode, y vint vers midy pour nous ramener à Paris, où nous arrivâmes en bonne santé. Je n'ay cependant apporté que quatre desseins au crayon rouge et au bistre. Ma femme et mon fils me revirent avec autant de plaisir que je les revoyois.

Pendant mon absence, M. de Sandoz, mon ancien et bon ami, est venu deux fois pour prendre congé de moi avant son départ pour Madrid, où il se rend en qualité d'envoyé plénipotentiaire du roi de Prusse. Je fus très-fâché de ce qu'il ne m'avoit pas trouvé, d'autant plus que nous vivions dans une parfaite amitié depuis bien du temps. Il avoit amené avec lui M. Lionel, son successeur, pour me le présenter (celui-cy m'est venu voir quelques jours après). M. de Sandoz, outre son talent en fait de politique, dessinoit très-bien le paysage et même les animaux, et mieux peut-être qu'aucun amateur de l'Europe. Il m'a laissé un paysage peuplé fait au bistre avec une grande hardiesse, par sa propre main, que je garderai toujours pour me souvenir de lui.

Je viens de commencer une nouvelle planche, d'après un tableau de mon fils, représentant le *maréchal des logis* délivrant une fille, dans une forêt, des mains de deux brigands.

## OCTOBRE 1784.

Comme j'ay enfin résolu de vendre tous les tableaux qui composent mon cabinet, de même que les desseins que je possède en portefeuille, au nombre d'environ quatre cents pièces, M. Basan, destiné à en faire la vente, est venu tous ces jours-cy pour prendre notes des uns et des autres, notes nécessaires pour composer le catalogue qui sera imprimé tout de suite, car la vente doit avoir lieu au 1er décembre prochain. La défaite de toutes ces curiosités m'a fait quelque peine; mais enfin j'en ay joui depuis nombre d'années, et il faut s'en consoler. Je garde cependant tous les desseins de grands maîtres encadrés dans mon cabinet de travail [1].

[1] Le Catalogue de cette vente est très-rare aujourd'hui, et nous avons eu

Le 27. A paru le catalogue imprimé de mon cabinet, c'est-à-dire des tableaux et desseins destinés à être vendus le 6 du mois de décembre prochain.

Pendant ce mois-cy, mon fils s'est occupé à nettoyer et vernir tous les tableaux destinés à être vendus.

Le 31. Répondu à M. Weisbrodt, qui, avec madame la comtesse de Bentinck, est retourné de Doorwerth à Hambourg, dont nous avons tous été bien fâchés. Je le remercie d'avance de ce qu'il m'envoye par le consul de France résidant à Rostock, et lui marque mon inquiétude de ma revanche. Je lui fais la description un peu grotesque d'un voyage que j'ay fait à Montcerf. Je lui envoye aussi, d'après sa demande, la note de ce que j'avois avancé pour lui depuis le mois de septembre 1783.

### NOVEMBRE 1784.

Le 3. Écrit à M. G. Winckler, à Leipzig. Je lui annonce que je ferai vendre mon cabinet de tableaux et de desseins le 6 décembre prochain. Je lui envoye quelques articles des plus curieux coupés dans le catalogue imprimé, dans ma lettre pour son instruction; car, de lui envoyer par la poste le catalogue entier, auroit été pour lui, quoique amateur zélé, trop coûteux.

Le 6. Un jeune graveur de Stuttgardt, nommé M. Heideloff[1], et élève de mon élève M. Müller, m'est venu voir.

toutes les peines du monde à nous en procurer un exemplaire. Il est anonyme; l'initiale seule de Wille s'y trouve, et c'est en grande partie, sans doute, ce qui a empêché de le conserver. Il comprend deux cent vingt-trois numéros, parmi lesquels on remarque des œuvres fort précieuses. Il est inutile d'en donner le détail ici, ou d'en citer quelques-unes, car l'exact Wille ne manque pas de faire mention, dans son journal, de ses moindres acquisitions.

[1] Serait-il question ici de Victor-Pierre Heideloff, peintre, né à Stuttgard

Il étoit déjà venu plusieurs fois sans me trouver. Il grave le paysage dont il m'a montré plusieurs différentes épreuves. Il a du chemin à faire.

M. de Lagau, consul de France à Rostock, m'a remis une boëte de la part de madame la comtesse de Bentinck et de M. Weisbrodt, à Hambourg. Cette boëte contenoit de superbes médailles d'argent et quelques monnoies d'or, celles-cy au nombre de ..... et celles-là au nombre de .....

Le 24. Répondu à M. Schmuzer. Comme il m'avoit envoyé dans sa dernière lettre un ancien ducat de Mayence, je lui envoye, dans ma réponse, remise à M. de Blumendorf, un de Hollande, pour payement du sien, comme de raison.

### DÉCEMBRE 1784.

Le 3. J'ay acheté un tableau nouvellement fait par mon fils et de lui-même. C'est un vieillard qui fait l'aumône à des vieillards qui sont devant sa porte. Ce tableau m'a plu.

Ayant résolu de vendre tous les tableaux, au nombre de près de cent, de mon cabinet, de même que les desseins en porte-feuille, au nombre de plus de quatre cents, le tout de bons maîtres tant anciens que modernes, et ayant commis pour cela M. Basan, mon ancien ami, il a composé et fait imprimer le catalogue du tout, qui a été distribué pendant un mois aux amateurs et connoisseurs. La vente se devant faire à l'hôtel de Bullion, le 6 de décembre, M. Basan a fait transporter tous les objets

en 1757, et mort en 1816? Si c'est de cet artiste qu'il s'agit, il aurait été artiste décorateur, et nous ne voyons pas que Nagler parle de ses gravures.

le 2, le 3 et le 4 de ce mois, pour les arranger dans la grande salle dudit hôtel, afin que le public pût les y voir le 5, qui est un dimanche.

Je garde tous mes desseins superbes de grands maîtres tant anciens que modernes, qui sont encadrés dans mon cabinet. Je crois cela bien juste!

Le 5. Je me rendis de grand matin à l'hôtel Bullion, pour y voir pour la dernière fois mes tableaux et mes desseins. Le tout y étoit distribué contre les murs avec beaucoup de goût et d'intelligence, et faisoit un effet merveilleux. J'avoue que cette vue me causa quelque peine; je désirois presque que le tout fût encore chez moi, ou du moins une partie, c'est-à-dire les pièces tant en peinture qu'en desseins que j'avois estimées et chéries le plus; mais enfin il n'y avoit pas à reculer. Lorsque l'affluence des curieux, amateurs et artistes, commença à faire foule, je décampai seul; mon fils, qui m'a été fort utile dans cette affaire en me vernissant singulièrement mes tableaux avant la vente, y étoit aussi venu, mais il y resta encore après moi.

Le 6. Ma vente a commencé; elle doit durer quatre jours.

J'ay de plus mis dans ma vente deux tables de granit oriental superbe et deux tables très-curieuses de marbre de Saxe, composé par la nature de cornes d'Ammon.

J'ay aussi ajouté une partie de mes porcelaines, figures et poterie.

Le 15. Répondu à M. Soiron, à Genève. Je le remercie des deux bouteilles de kirsch-wasser qu'il m'avoit envoyées.

Le 17. Répondu à M. le docteur Wolckmann, à Leip-

zig. Je l'exhorte à ne pas s'impatienter, que je ferai sa commission, mais vraisemblablement pas cette année.

L<small>E</small> 19. M. Klauber, notre pensionnaire, m'a fait présent de trois médailles et une monnoie d'argent; il me pria de les accepter pour mes étrennes. Il est bien honnête homme!

L<small>E</small> 30. M. Röntgen, célèbre ébéniste de Neuwied, et mon ancien ami, m'est venu voir; il m'a apporté un petit tableau que mon ami Zick, de Coblentz, m'envoye, représentant un aveugle qui joue d'une petite trompette pendant que son petit garçon tend le chapeau pour recevoir quelques aumônes. Ce tableau est spirituellement fait. M. Zick m'a aussi écrit par l'occasion de M. Röntgen. Celui-cy a passé l'hiver dernier à Pétersbourg, où il a vendu toute sa belle ébénisterie à l'impératrice pour vingt mille roubles, et cette princesse en fut si contente, qu'elle lui fit présent de cinq mille roubles de plus, avec une tabatière d'or.

Écrit une lettre à monseigneur l'évêque de Callinique, pour lui souhaiter, selon l'usage, la nouvelle année et ce qu'on peut dire en pareil cas.

## JANVIER 1785.

Grand concours chez nous le premier de ce mois, et force oranges en dons sur nos cheminées. MM. Klauber et Preisler, nos pensionnaires, nous ont présenté quatre salières en argent à la mode. Notre fils m'a présenté pour mes étrennes deux beaux desseins, fièrement faits à la plume. L'un représente des ivrognes en colère; l'autre, des joueurs habillés selon l'ancien costume, et qui sont furieux l'un contre l'autre.

Plusieurs voyageurs de Zurich et de Leipzig me sont venus voir. Le premier est M. Landolt; le second, M. le chanoine de Neckermann (celui-cy est de Coblentz). Celui de Leipzig est M. Mathey.

M. Diemar, de Berlin, mais établi à Londres et mon ancien ami, est venu avec sa femme à Paris. Je fus bien charmé de le revoir et d'embrasser sa femme, qui paroît avoir un bon caractère. Il m'a fait présent de plusieurs estampes dont M. Bartolozzi[1] lui a gravé les planches; et moi je lui ai fait présent en revanche des miennes. Ils ont soupé plusieurs fois chez nous.

Écrit à M. Wolckmann, à Leipzig. Je lui dis que les cartes et livres qu'il m'avoit prié de lui acheter étoient partis pour Strasbourg, à l'adresse de M. Treutell, libraire, comme il l'avoit désiré.

Le 21. Répondu à M. Weisbrodt, à Hambourg. Je le prie de me dire où nous en sommes avec le dernier envoy des médailles que j'ay eu de lui. Je lui en marque mon extrême contentement, car elles sont excellentes et très à ma fantaisie.

Écrit à madame la comtesse de Bentinck une lettre de

---

[1] François Bartolozzi naquit à Florence en 1730. Il apprit le dessin, dans cette ville, de Hugfort Ferretti, et la gravure, à Venise, de Joseph Wagner. Il fit, dans ces deux villes, un certain nombre de planches à l'eau-forte qui lui étaient commandées par les marchands; mais bientôt il se rendit à Londres, où l'attendait une grande réputation : c'était en 1784. Bartolozzi avait beaucoup de facilité, et son talent se pliait volontiers à des sujets absolument différents; il gravait avec la même promptitude un portrait ou un sujet, et on doit reconnaître qu'il savait assez bien traduire le tableau qu'il copiait. Les œuvres de Bartolozzi ont, pendant fort longtemps, été vivement recherchées des amateurs, et on en voyait quelquefois passer en vente des collections fort considérables qui arrivaient à de grands prix; mais cette vogue ne devait avoir qu'un temps; aujourd'hui le mépris le plus complet a remplacé cet enthousiasme, et les gravures de cet artiste sont à peine mentionnées dans les catalogues. Bartolozzi mourut à Lisbonne en 1813.

remerciment, par rapport à quatre superbes médailles d'argent dont elle m'avoit fait présent. En écrivant cette lettre, il m'en vient une d'elle, par laquelle elle désiroit que je lui fasse faire quatre grands cuivres destinés à être gravés. Je l'assure donc par un post-scriptum que je les avois commandés : car cela étoit vrai.

Le 25. Au soir, M. de Laage, de Bellefay, fermier général des plus aimables et amateur zélé, me vint prendre dans sa voiture, me mena chez lui pour me faire voir sa collection d'estampes, toutes avant la lettre et bien encadrées. Je fus enchanté tant par rapport à la beauté des épreuves que par leur rareté, et de plus de la grande politesse du possesseur.

Le 26. M. Jacques, graveur et marchand d'estampes de Rouen, m'apporta une lettre par laquelle il réclamoit un dessein que j'avois promis à M. Ribart fils, pour du crayon noir qu'il m'avoit envoyé de sa part. J'ay donc remis à M. Jacques un dessein de ceux que j'ay fais l'année passée dans les ruines du château de Becoiseau, près de Montcerf.

### FÉVRIER 1785.

Le 1ᵉʳ. J'ay répondu à M. Nicolaï, secrétaire du cabinet et bibliothécaire de S. A. S. le grand-duc de Russie, à Pétersbourg. Je le remercie des trois derniers volumes de ses poésies allemandes, qui sont charmantes, qu'il m'a envoyés en présent. Je lui demande aussi si madame la grande-duchesse avoit été contente de l'estampe que je lui ay dédiée, etc.

Le 2. Nous avons donné un bon repas à M. et madame

Basan; M. et madame Poignant, MM. Daudet et Baader, de même que notre fils, y étoient, comme aussi M. Basan le fils et ceux de notre maison. Nous étions en tout douze personnes très-joyeuses et de bonne humeur. Tous ont également soupé le soir, et nous sommes restés ensemble jusqu'à minuit.

Le 3. M. et madame Diemar sont venus prendre congé de nous pour s'en retourner en Angleterre; mais ils sont restés ce soir pour souper avec nous. Ce sont de très-braves gens que nous aimons.

Le 4. M. Grognard, négociant de Lyon et venant de Pétersbourg, m'apporta et me remit une superbe médaille d'or de la plus grande espèce, dont S. A. S. madame la grande-duchesse l'avoit chargé pour me témoigner son contentement de la dédicace qu'elle avoit désiré que je lui fisse des *Soins maternels*, ma nouvelle estampe, qui lui étoit arrivée l'automne passé. Ce témoignage et la munificence de cette aimable et excellente princesse m'a touché très-sincèrement et je n'en perdrai jamais le souvenir. Cette médaille représente d'un côté le buste de l'impératrice et au revers la statue équestre de l'empereur Pierre le Grand, sur le célèbre rocher qui forme son piédestal; monument que cette grande impératrice a fait ériger.

Le 12. Répondu à M. Jacques Soiron, graveur à Genève, au bas de la rue Chevelue-aux-Étuves. Je le remercie des quatre bouteilles de kirsch-wasser qu'il nous a envoyées, et je lui mande que M. son fils, mon ancien élève, devoit recevoir, par l'entremise de M. Preisler, une épreuve des *Soins maternels*, que je le prie d'accepter.

Le 14. Répondu à M. Ch. Fr. Prévost, à Bruxelles. Je le préviens que le tort est réparé et que j'ay actuellement les épreuves avant la lettre, qu'il désiroit avec ardeur, entre mes mains; que je les garderai jusqu'à ce que je puisse avoir encore quelque chose de nouveau et convenable pour lui, à moins qu'il ne me les demande plus tôt.

Le 19. Madame la comtesse de Bentinck m'ayant écrit de Hambourg pour avoir douze planches de cuivre pour la gravure, chacune de trois pieds sur deux; cette mesure me paroissant énorme, je ne fis faire que quatre cuivres de cette mesure, qui ont coûté quatre cent sept livres cinq sols, en attendant, d'après mes observations faites à madame la comtesse, de nouveaux ordres d'elle sur cette partie. Ces quatre cuivres, je les ai fait partir par la diligence, à l'adresse de MM. Franck frères, à Strasbourg, qui ont ordre de moi de les faire passer sans délai à MM. Schram et Karstens, à Hambourg. (La caisse a coûté dix-huit livres huit sols, donc madame la comtesse me doit quatre cent vingt-trois livres treize sols de mes déboursés [1].) Si cette dame ne m'avoit tant pressé je me serois servi des voituriers ordinaires, vu la moindre dépense. Je fais toutes ces observations dans ma réponse d'aujourd'hui à cette dame, qui veut que l'affaire soit secrète pour M. Weisbrodt. Il n'y a que sa deuxième lettre qui m'instruit que lesdites planches sont destinées à être gravées par M. Weisbrodt, et qu'elle veut le surprendre par ses soins à lui inconnus. (Sur cecy je pense qu'il ne sera pas des plus contents; car il désire fortement de quitter, pour revenir à Paris, la ville de Ham-

---

[1] Cette somme m'a été remboursée par une lettre de change.
(*Note de Wille.*)

bourg.) J'observe encore à madame la comtesse que ces quatre planches seroient suffisantes à occuper M. Weisbrodt pendant huit ou dix ans, très-complétement. Je la prie en outre de faire ma paix avec cet ami, s'il se fâche contre moi de ce que je me suis prêté au secret qu'elle m'avoit recommandé. J'ay mis dans la caisse une épreuve de ma dernière estampe, que je la prie d'accepter; une seconde s'y trouve pour M. Weisbrodt.

Écrit à MM. Franck, à Strasbourg, pour leur instruction par rapport à la caisse contenant les susdits cuivres.

## MARS 1785.

LE 4. Répondu à M. de Sandoz-Rollin, envoyé plénipotentiaire du roy de Prusse, à la cour de Madrid. Je le remercie d'abord de m'avoir fait une si excellente description de son voyage en Espagne, et je lui conte ensuite que mon cabinet de tableaux et de desseins, qu'il connoissoit si bien, avoit été vendu; que j'avois reçu une superbe médaille d'or de S. A. I. la grande-duchesse de Russie, etc. Je le prie de me conserver toujours son amitié; car nous avons été liés nombre d'années à Paris. Je le remercie aussi du beau paysage qu'il m'a laissé pour un souvenir.

M. le comte de Calemberg, seigneur saxon, m'a fait l'honneur de me venir voir. Il me paroît avoir de l'esprit.

Un architecte saxon, venant de Rome, m'a remis une lettre de M. Hackert, et la *Ville de Rome*, grande estampe gravée d'après le tableau de ce peintre, par un de ses frères. L'architecte en question se nomme M. Döhn.

LE 26. Répondu à M. Weisbrodt, mon ami, à Hambourg. Il m'avoit envoyé une note de divers ducats qu'il

possédoit, disoit-il, au nombre de vingt-deux: je lui en marque onze et le prie en outre de m'en acquérir quelques-uns, selon sa fantaisie, dans une vente de quinze cents pièces qu'on doit faire publiquement à Hambourg, et dont le Catalogue, que M. Meyer, selon la lettre de celui-cy, me dit avoir envoyé, ne m'est pas parvenu. Je prie en outre M. Weisbrodt de me procurer un ducat d'un électeur de Cologne. Je lui parle aussi de la belle médaille que S. A. I. la grande-duchesse de Russie m'avoit envoyée; de même que des cuivres que madame la comtesse de Bentinck m'avoit demandés et que je lui avois expédiés, et dont l'objet et leur destination devoient actuellement lui être très-connus.

Le 27. Premier jour de Pâques, pendant que nous étions à souper, le canon commença à ronfler sur la Grève. Nous nous écriâmes tous : *Vive la reine!* elle est accouchée! C'étoit vrai; mais quel enfant a-t-elle eu, un fils ou une fille? Je disois : C'est un prince; M. Guttenberg, qui soupoit avec nous, disoit comme moi. Mon fils et M. Klauber parièrent contre nous que c'étoit une princesse, l'argent fut posé sur la table. Alors, j'envoyai notre domestique au corps-de-garde du pont pour y prendre langue, et il revint nous apprendre que c'étoit un prince; cela nous fit beaucoup de plaisir, et nous deux ramassâmes notre argent. Il y eut en même temps sur la Grève un feu d'artifice, que nous vîmes de nos fenêtres.

Le 28. De grand matin, nous sûmes que le prince nouveau-né avoit été nommé par le roi, duc de Normandie, et qu'il se portoit aussi bien que son auguste mère. Le canon ronfla partout; la joye étoit universelle. Le soir, il y eut feu d'artifice sur la Grève et illumination générale.

Le 30. M. Isembert, secrétaire de madame la comtesse de Bourbon-Buisset, et la belle-mère de mon fils ont été retirer notre petit-fils, le fils de notre fils, d'entre les mains d'honnêtes gens de Thyais, chez qui il a été plusieurs années, d'abord en sevrage et après pour le mener un peu plus loin. M. Isembert le mena à son arrivée chez nous, cela nous fit le plus grand plaisir. C'est un joli enfant.

### AVRIL 1785.

Le 2. Notre fils est venu dîner avec son fils chez nous; il y parut pour la première fois en culotte et habillé selon l'usage, en matelot. C'est un gentil garçon, qui aura, selon nous, bien de l'esprit. Je lui ay mis de l'argent dans sa poche, qui est, je crois, le premier qu'il a possédé en propriété. Ce don étoit un louis d'or, un demi-louis, un écu de six livres, un de trois livres et de suite toutes les monnoies jusqu'au liard. Cela l'a bien réjoui et nous aussi.

Le 6. M. le chanoine de Neckermann et M. Landolt, de Zurich (qui m'avoient été recommandés par M. Lavater), ont pris congé de nous. Ils s'en vont à Rome, Naples, etc. Je leur donnai une lettre de recommandation pour mon ancien ami, M Hackert, peintre de paysage et célèbre dans l'Italie.

Notre fils, avec son fils, a dîné encore chez nous. Cet enfant est toujours charmant. Mon fils m'a promis de faire quelques petits changements ou augmentations dans le tableau que je grave d'après lui.

Le 20. M. Müller, graveur du duc de Wurtemberg, membre de l'Académie royale de Paris et mon ancien

élève, m'est venu voir. M. le comte d'Angiviller, notre directeur général, l'a fait venir à Paris pour graver le portrait du roi en pied, d'après le tableau de M. Duplessis[1]. J'ay reçu M. Müller avec plaisir. Depuis il a soupé chez nous.

Notre fils a été si fortement enrhumé, qu'il n'a pu venir, comme à son ordinaire, souper chez nous; mais, Dieu merci, il est mieux actuellement, ayant déjà dîné, accompagné de son fils, plusieurs fois chez nous.

Ma femme ayant été aussi malade, principalement d'un terrible catharre, depuis plus de deux mois, commence, grâce au ciel, à être mieux.

Le 28. Répondu sur plusieurs lettres de M. Viollier, peintre de LL. AA. II. de toutes les Russies, à Pétersbourg. Je lui dis entre autres que le portrait de M. de

---

[1] Joseph Siffred Duplessis naquit à Carpentras, en 1725, d'un père qui, après avoir exercé pendant quelque temps la chirurgie, s'était livré à la peinture. Ce fut probablement chez son père que prit naissance le goût de Duplessis pour les arts, et, dans tous les cas, ce fut chez lui qu'il en apprit les premiers éléments; il passa, de là, chez le frère Imbert, peintre assez habile, qui résidait, à cette époque, à la Chartreuse de Villeneuve-lez-Avignon. Duplessis passa là quatre ans, puis il partit pour Rome (1745), où il entra dans l'atelier de Subleyras, et où il s'adonna à tous les genres, le portrait, l'histoire et le paysage. Son goût personnel l'aurait volontiers entraîné du côté du paysage; mais il lui fallait gagner de l'argent, et les portraits seuls pouvaient lui en rapporter. C'est donc le besoin qui décida de sa carrière; mais, une fois bien résolu à se livrer au genre du portrait, Duplessis s'y attacha spécialement et y réussit fort heureusement. L'Académie de peinture le reçut dans son sein le 30 juillet 1774, sur le portrait d'Allegrain, et il promit celui de Vien, qu'il fournit au mois d'août 1785. Ses portraits sont peints avec facilité, et la physionomie de ses personnages est généralement vraie; ils pèchent quelquefois un peu par la couleur, mais ce n'est pas la partie importante du portraitiste. La Révolution l'avait ruiné, et, quand le calme revint, il fut nommé directeur des galeries de Versailles. Duplessis mourut d'une attaque de paralysie, le 1er avril 1802. Il parut, en 1775, une brochure de M. Nodille de Rosny, portant pour titre : « *Épître à Duplessis, sur le portrait du roi exposé cette année au Salon du Louvre.* » In-8° de six pages. C'est une critique rimée assez insignifiante.

Nicolaï qu'il a dessiné, et qu'il m'avoit envoyé pour le faire graver, étoit pour cet effet actuellement entre les mains de M. Guttenberg l'aîné[1].

LE 29. J'ay écrit une lettre de remercîment à S. A. I. madame la grande-duchesse de Russie, pour lui marquer ma gratitude et sensibilité de ce qu'elle m'avoit envoyé une si superbe médaille d'or, en reconnoissance de la dédicace de ma dernière estampe, qu'elle avoit désirée de moi.

LE 30. Je me rendis à l'assemblée de notre Académie royale, parce que M. Klauber, mon élève-pensionnaire, y devoit présenter, pour être agréé, le portrait de Carle Vanloo, qu'il a gravé d'après le tableau fait pour la réception de M. Lesueur[2] et appartenant à l'Académie. C'étoit M. Pierre, premier peintre du roi, qui présenta l'ouvrage de M. Klauber à la compagnie, qui, après l'avoir examiné, l'agréa à sa satisfaction et à la mienne. M. Klauber, en entrant dans l'assemblée, se présenta très-bien, étant bel homme, grand et bien fait, avec un extérieur rempli de candeur; il se tira en faisant ses diverses cérémonies et révérences au mieux, et chacun disoit : Voilà un bel homme qui paroît bien honnête. Il doit faire un second portrait, et j'ay donné ma parole à l'Académie qu'il le feroit incessamment. Cet événement heureux a rempli de joye et grand contentement ma femme et mon fils, comme toute ma maison et plusieurs

---

[1] M. de Nicolaï est représenté de trois quarts à droite, dans un médaillon rond, et est gravé assez finement par Guttemberg, d'après le miniaturiste Viollier. Cet artiste, que l'on appelle aussi Jean Voille, peignit, en 1789, le portrait du grand-duc Paul, que I.-S. Klauber grava en 1797.

[2] Pierre Lesueur fut reçu à l'Académie, le 30 septembre 1747, sur les portraits de Carle Vanloo et de Robert Tournières; celui de Tournières est au Musée de Versailles, et celui de Vanloo à l'École des beaux arts.

amis, parce que M. Klauber mérite la distinction qu'il a reçue à l'Académie par son talent, comme il mérite d'être estimé de chacun par ses mœurs. Il doit faire pour sa réception le portrait de M. Allegrain[1], sculpteur, dont il a déjà le tableau.

M. Massard[2], graveur, et M. Vestier[3], peintre, furent également agréés ce même jour. M. Vestier avoit exposé plusieurs portraits, entre autres celui de sa fille, grand comme nature, d'une très-belle exécution et bien fait dans toutes ses parties; principalement les vêtements de satin étoient traités d'une manière excellente.

Comme M. le chevalier de Valory, amateur honoraire de l'Académie, étoit décédé à l'âge de quatre vingt-sept ans et sa place étant par là vacante, quatre seigneurs s'étant présentés pour l'obtenir, le plus grand nombre des voix fut pour M. le baron d'Andon, qui l'emporta sur ses concurrents.

## MAY 1785.

Le 16. Ayant su que M. et madame Guttenberg avoient été volés le jour précédent, qui étoit le premier jour de

---

[1] Allegrain est représenté à mi-corps, assis aux côtés d'une statue dont on ne voit que les jambes. On lit au bas : « Christophe-Gabriel Allegrain, sculpteur du roi, recteur en son Académie de peinture et de sculpture, né à Paris. — Peint par Duplessis, pour sa réception, 1774. — et gravé par I.-S. Klauber, pour sa réception à l'Académie de Paris, 1787. »

[2] Jean Massard naquit à Bellesme, dans le Perche, vers 1740, et mourut en 1822. Il grava le portrait de M. de Livry, l'évêque de Callinique, dont parle si souvent Wille; la *Famille de Charles I*, d'après Van Dick; le *Lever de la mariée*, d'après Baudouin; la *Cruche cassée*, d'après Greuze; et une grande quantité d'autres planches qui, quoique assez froidement traitées, ne manquent pas d'une certaine habileté.

[3] Antoine Vestier fut reçu à l'Académie, le 30 septembre 1786, sur les portraits de Doyen et de Brenet, qui sont aujourd'hui tous deux à l'École des beaux-arts.

la Pentecôte, je courus chez eux pour les consoler efficacement. L'argent comptant, une épée d'argent, un gobelet, des bas de soye, etc., tout étoit emporté et l'avoit été en plein jour, pendant qu'ils étoient à la promenade.

Une médaille d'argent que j'avois prêtée à M. Guttenberg fut également volée. Quel coquin de voleur!

Le 21. Répondu à madame la comtesse de Bentinck, sur deux de ses lettres. Je lui dis avoir été payé des déboursés que j'avois fait pour elle; — que le présent qu'elle destine à ma femme devoit m'être adressé, et que, s'il étoit arrêté à la douane, un fermier général m'avoit promis de me le faire ravoir aussitôt qu'il sauroit ce que c'étoit.

Le 22. Répondu à M. Weisbrodt. Je me plains de sa dernière courte lettre, et lui apprends que, de nouveau, j'avois payé son terme; que M. Klauber, mon élève, avoit été agréé à l'Académie royale; que M. et madame Guttenberg avoient eu le malheur d'être volés, et que M. Müller avoit été appelé de Stuttgard pour graver icy et en pied le portrait du roi, dont il avoit commencé le dessein depuis peu.

Le 28. J'allai à l'assemblée de l'Académie, où M. Lebarbier l'aîné[1] présenta, pour la seconde fois, son tableau de réception, et cette fois-cy il fut reçu. M. Stouff[2], sculpteur, présenta également pour sa réception une figure, la *Mort d'Abel*, qui fut reconnue si belle, qu'il fut reçu d'une voix unanime.

---

[1] Il s'appelait Jean-Jacques-François le Barbier, et son tableau de réception représentait *Jupiter endormi sur le mont Ida*.

[2] Jean-Baptiste Stouff fut membre de l'Institut, et mourut en 1819.

## JUIN 1785.

Le 4. Répondu à M. le baron de Sandoz-Rollin, ministre plénipotentiaire du roi de Prusse, à la cour de Madrid. Par sa lettre du 11 avril passé, il m'avoit demandé un dessein de ma main, comme aussi du papier à dessiner pour son usage. Je devois, comme je le fais, remettre le tout à M. le chevalier Heredia, chez M. le comte d'Arenda, pour lui être envoyé par le courrier d'Espagne. Je lui ay mis, au lieu d'un dessein, deux enclavés dans le papier à dessiner, que j'ay roulé sur un bâton pour être mieux conservé. Je donne donc avis à M. de Sandoz que j'ay fait sa commission, et je lui marque aussi la réception de M. Klauber à l'Académie. Je lui parle des arts et de la sensibilité de ma femme, et de notre fils, de son souvenir. Je lui fais la description de plusieurs tableaux de celui-cy, comme il l'avoit désiré.

J'ay acheté une médaille d'argent chez un orfévre, représentant Clémentine, femme du roi Jacques, et faite par Hamerani à Rome, 1719.

M. de Haller, le plus jeune des fils du très-célèbre M. de Haller, de Berne, m'est venu voir, et me porta des lettres de M. Fuetter, excellent graveur en pierres de la même ville. Ce M. de Haller est aimable, grand et de la plus superbe figure du monde.

Madame de la Roche, femme savante de l'Allemagne et auteur, entre autres d'un journal fort approuvé, écrit en allemand, concernant l'éducation des filles, intitulé : *Pomena*, m'est venue voir. Cette dame est singulièrement instruite, sa conversation est des plus intéressantes et m'a fait le plus grand plaisir.

D'après l'invitation faite par M. Basan, nous avons été, en remise, dans sa maison de campagne de Bagneux, où nous avons dîné, ma femme, MM. Baader, Preisler et moi. Après cela, nous nous sommes rendus à Sceaux y voir jouer les eaux.

Un jeune graveur de Brunswick, nommé M. Schrö-der[1], m'est venu voir, me montrant de ses ouvrages. Il a de l'éloquence.

M. Sinzenich[2], graveur de Mannheim, m'est aussi venu voir.

### JUILLET 1785.

LE 17. Ma femme, MM. Preisler, Baader et moi, avons été dans une remise à Bagneux, dîner chez M. Basan, qui nous avoit invité, dans sa maison de campagne. Il y avoit grande compagnie. Vers le soir, nous allâmes à Sceaux y voir jouer les eaux, et revînmes à Paris vers la nuit.

Un gentilhomme portugais, M. Feyre, m'a apporté de Madrid, de la part de M. de Sandoz-Rollin, ministre plénipotentiaire du roy de Prusse, un paquet d'excellents crayons noirs du pays qu'il habite; cela m'a fait bien du plaisir.

---

[1] Carle Schröder, né à Brunswick vers 1766, gravait au burin, à l'eau-forte et au lavis. On recherche encore aujourd'hui quelques-unes de ses estampes, telles que la *Jeune Salzbourgeoise*, d'après Ant. Pesne, et *Judith tenant la tête d'Holopherne*, d'après Rubens.

[2] Henri Sinzenich naquit à Mannheim en 1752. Il apprit les premiers éléments de l'art dans sa patrie, et alla, en 1775, à Londres, pour étudier dans l'atelier de Bartolozzi. L'électeur, qui l'avait envoyé dans ce pays, le rappela en 1779, et lui donna le titre de graveur de la cour. Son œuvre est assez considérable, et contient un certain nombre de pièces importantes. H. Sinzenich mourut en 1812.

## AOUST 1785.

Le 2. Répondu à M. Weisbrodt, qui est toujours à Hambourg avec madame la comtesse de Bentinck. Je l'exhorte enfin de revenir nous voir, lui qui est le meilleur de nos amis. Il y avoit dans la lettre un joli quart de ducat du feu roi de Prusse, qui m'a fait plaisir. Je lui mande que j'avois de nouveau payé son terme, c'est-à-dire, celui de la Saint-Jean dernier.

Un jeune graveur, nommé M. Schröder, de Brunswick, m'est venu voir; il a de l'éloquence beaucoup et raisonne assez bien; il me paroît bien joli et très-bon garçon.

MM. les barons d'Altembourg et de Sonnenberg me sont venus voir. Le premier est un jeune homme fort aimable, grand et bien fait, mais il marche avec une béquille; un accident, chute négligée, étant plus jeune, lui ayant causé des playes à la jambe, qui ne profita point et resta plus courte que l'autre. Il vint donc icy pour se faire traiter, et ce traitement a réussi pour ce qui est des playes, mais sa jambe restera plus courte, selon les apparences. M. de Sonnenberg, âgé d'environ cinquante ans, l'a accompagné par amitié, pour avoir un soin particulier de lui. Il m'a fait souvenir qu'il m'étoit venu voir il y a dix-huit ans. C'est un homme d'une grande politesse et de beaucoup d'esprit. Ils sont l'un et l'autre de Bernbourg.

M. Desfriches, négociant d'Orléans, mon ancien ami et bon dessinateur de paysage, m'est venu voir, cela m'a fait plaisir. Il est venu icy par amour pour les arts et y voir l'exposition actuelle de l'Académie, au salon.

Le 24. J'allay à l'assemblée de l'Académie royale. Les

morceaux du concours pour les prix des jeunes peintres
et sculpteurs y étoient exposés.

Le 25. Jour de Saint-Louis, le salon où sont exposés
les divers ouvrages des membres de l'Académie royale
a été ouvert au public. Cette année, je n'ay rien exposé,
mais mon fils y a deux tableaux : *Les dernières volontés
d'une épouse chérie* et le *Maréchal des logis* qui délivre
une jeune villageoise des mains de deux brigands.

Le 27. J'allay de nouveau à l'assemblée de l'Académie,
dans laquelle nous adjugeâmes deux premiers prix de
peinture et un second prix; un premier et un second de
sculpture.

M. l'abbé d'Owexer, d'Augsbourg, a soupé chez nous
avec M. Starckmann, médecin du prince-évêque d'Augs-
bourg. Ce médecin, qui m'est venu voir plusieurs fois,
me paroît un bien excellent et habile homme.

Le 28. M. Baader ayant résolu de faire un voyage à
Eichstädt, sa patrie, avec M. l'abbé d'Owexer d'Augs-
bourg (qui m'a honoré de sa visite aujourd'hui), je l'ay
chargé d'un petit rouleau contenant deux estampes : les
*Soins maternels* et le *Concert de famille*, pour M. Éberts,
à Strasbourg, pour lequel il a aussi une lettre de recom-
mandation. M. Baader doit partir demain matin.

Le 29. J'ay soupé chez M. l'abbé d'Owexer avec plu-
sieurs personnes qui y étoient invitées. M. le docteur
Starckmann, premier médecin du prince-évêque d'Eichs-
tädt, y étoit aussi bien que M. Baader. A minuit, M. Baa-
der revint avec nous pour prendre congé de ma femme,
qui le reçut très-mal, disant qu'il l'avoit apparemment
gardée pour la bonne bouche. Enfin, ce pauvre chrétien
se mit à genoux devant elle, sans qu'il pût obtenir son

pardon. Cependant ma femme (qui paroissoit plus fâchée qu'elle n'étoit en effet) l'a laissé partir le cœur navré. Comment, madame, s'écrioit-il, depuis vingt-cinq ans que j'ay l'honneur d'être reçu à votre table, à laquelle je me suis conduit par ma voracité d'une manière digne de mon appétit, vous ne daignez pas me pardonner une faute qui me paroît bien mince, puisque j'ay soupé hors de votre maison avant de vous rendre mes devoirs? Enfin il est monté en voiture, entre une et deux heures, avec M. l'abbé d'Owexer qui est très-riche, et qui le mènera jusqu'à Augsbourg, sans qu'il lui en coûte un liard. De là il arrivera dans une journée à Eichstädt, sa patrie. M. Baader compte être de retour à Paris avant l'hiver prochain.

### SEPTEMBRE 1785.

Le 2. M. le docteur Starckmann, qui a dîné et soupé plusieurs fois chez nous, est parti pour retourner d'icy directement à Eichstädt. Ce médecin, qui pouvoit avoir cinquante-quatre ans, me parut avoir beaucoup de science et me plut infiniment, tant par ses raisonnements solides que par sa politesse et son bon cœur. Il avoit fait les voyages de la basse Allemagne, de la Hollande et de Paris pour son plaisir, et pour se dissiper un peu de ses occupations immenses et constantes de la cour et de la ville. Il a prescrit un médicament pour ma femme qui pourra lui faire le plus grand bien, selon le sentiment même des gens de l'art de ce pays-cy. Je lui ay fait présent de plusieurs de mes estampes, qu'il a reçues avec reconnoissance. Ce docteur, en outre, a un avantage bien digne de lui : c'est qu'il est extrêmement riche; il le mérite, car il est très-charitable.

M. Müller, de Stuttgard, mon ancien élève, que la cour avoit fait venir de l'Allemagne pour graver le portrait du roi en pied, ayant fini son dessein, est venu prendre congé de nous. Il s'en retourne chez lui par la Flandre, la Hollande et par Dusseldorf, pour y voir là, comme partout ailleurs, ce qu'il y a de curieux. Il va même jusqu'à Arholsen, pour y voir notre ami l'habile peintre Tichsbein, au service du prince de Waldeck. De là il se propose d'aller à Cassel, pour satisfaire son envie d'y voir ce qu'il y a de curieux en tout genre, et retourner ensuite à la cour de Wurtemberg, sa patrie. Il est professeur de l'académie du duc, avec mille florins de pension annuelle. M. Müller a soupé souvent chez nous.

J'allay avec M. Klauber, notre pensionnaire, à la Comédie-Italienne y voir principalement *Richard Cœur-de-Lion*, par M. Sedaine, qui m'a plu singulièrement.

Le 3. J'allay à l'assemblée de l'Académie royale, où M. Vien fut fait chancelier à la place de feu M. Pigalle[1]; en conséquence M. Belle[2] eut la place de recteur, M. Taraval[3] celle de professeur, et M. Voiriot[4] celle de conseiller. Et, quoique je n'eusse point fait de démarches pour cette dernière place, il y eut deux voix publiques

---

[1] Jean-Baptiste Pigalle naquit à Paris en 1714, et mourut le 20 août 1785; il fut reçu à l'Académie, le 30 juillet 1744, sur *Mercure se chaussant des ailes*.

[2] Clément-Louis-Marianne Belle avait été reçu académicien le 28 novembre 1761, sur le tableau d'*Ulysse reconnu par sa nourrice Euryclée*.

[3] Hugues Taraval, peintre d'histoire, né à Paris en 1728, mort dans la même ville en 1785, avait été reçu membre de l'Académie, le 29 juillet 1769, sur le plafond de la galerie d'Apollon, le *Triomphe de Bacchus*.

[4] Guillaume Voiriot fut reçu à l'Académie, le 28 juillet 1759, sur les portraits de J.-B.-M. Pierre et de Nattier.

pour moi. Comme il y avoit aussi une place d'amateur vacante par la mort du chevalier de Breteuil, plusieurs seigneurs se sont présentés, mais les voix ont été pour M. le comte de Barrois.

Du 16 au 17. Mourut, âgé de plus de quatre ans, le fils de mon fils à la suite de la rougeole. C'est à Choisy-le-Roy qu'arriva ce malheur. On l'avoit transporté là pour y être dans un meilleur air qu'à Paris. Nous l'avons pleuré singulièrement. C'étoit un enfant excellent, beau de figure et d'un esprit précoce de toute manière. Enfin Dieu l'a voulu ainsi !

M. Byrne, graveur anglois, qui a travaillé icy et pour moi, il y a une quinzaine d'années, étant revenu à Paris, m'a surpris agréablement en me rendant visite tout aussitôt. Quelques jours après il a soupé chez nous, et prit congé en même temps pour retourner dans sa patrie. Il m'a fait présent de l'estampe, avant la lettre, de la *Mort du capitaine Cook*[1], dont il a fait le paysage et Bartolozzi les figures. De plus j'ay reçu de lui, en pur don, un canif anglois à deux lames, qui est d'un travail excellent. Je lui ay fait en revanche présent de plusieurs de mes estampes.

M. Hurter, revenant d'Angleterre, où il a travaillé plusieurs années en émail, m'est venu voir. Il retourne à Schaffhouse, sa patrie. Je l'ay connu autrefois à Paris.

Le fils du célèbre peintre italien, M....., établi en Angleterre, m'est venu voir. Il me paroît fort joli garçon, mais malheureusement il ne sait pas un mot de françois.

---

[1] Cette estampe est gravée d'après John Weber. Le tableau ou le dessin ne devaient rien valoir, et la gravure n'est pas préférable ; elle est froide et métallique.

M. Preisler, notre pensionnaire, me voulant donner, près du jardin de M. Guttenberg, le spectacle de l'ascension de son célèbre ballon de papier, dont il faisoit grand bruit, me donna celui de son anéantissement. Ce ballon, revêche à ses désirs, ne s'éleva pas à un pied de terre, et fut réduit en cendres dans la minute par une flamme intérieure trop considérable. Les polissons accourus de la campagne achevèrent de le détruire, lorsqu'il rouloit tout en feu sur le grand chemin. Voilà une belle expérience! Il étoit déjà nuit lorsque cela arriva. M. Preisler avoit attiré nombre de spectateurs, et cet accident lui causa d'autant plus de chagrin.

LE 24. J'allay à l'assemblée de l'Académie royale. Un peintre d'histoire, soi-disant, avoit présenté de ses ouvrages, et n'eut pas une pauvre petite voix au scrutin pour lui. J'ay connu, il y a bien trente-cinq ans, ce peintre lorsqu'il revenoit de Rome.

Un autre peintre, de ceux qu'on nomme peintres de genre, et nommé M. Bilcoq[1], ayant présenté de ses tableaux remplis de mérite, fut agréé; cependant, s'il avoit eu deux voix de moins, il étoit refusé.

Dans cette même séance, M. Voiriot prit place en qualité de conseiller. M. Lecomte[2], sculpteur, fut fait adjoint à professeur; de même de M. Vincent[3], peintre. La mort de M. Pigalle causa tous ces avancements.

---

[1] Louis-Marc-Antoine Bilcoq fut reçu académicien, le 27 juin 1789, sur un tableau représentant l'intérieur du cabinet d'un alchimiste.

[2] Félix Lecomte fut reçu académicien, le 22 juillet 1771, sur une statue en marbre représentant Œdipe enfant, détaché par un berger de l'arbre où il avait été lié.

[3] François-André Vincent, né à Paris le 30 décembre 1746, reçu à l'Académie le 27 avril 1782, mourut le 3 août 1816. Miger devait prononcer un discours à l'enterrement de Vincent; une indisposition l'en empêcha, et

Le 30. J'ay donné congé à Joseph Menet, notre domestique, principalement pour cause d'ivrognerie, négligence et autre conduite répréhensible; mais je lui dois la justice qu'il étoit fidèle.

M. E. Bellier de la Chavignerie a bien voulu nous communiquer ce discours, dont il possède l'original :
« Le peintre célèbre auquel nous rendons aujourd'hui les derniers devoirs vient se placer, dans cette enceinte sacrée, auprès du Virgile français, avec lequel il a une gloire commune. En effet, messieurs, que de charmants tableaux dans les poésies de l'un; et, dans les tableaux de l'autre, que de génie poétique! La nature les avait créés tous deux ce qu'ils ont été, de grands hommes. Si l'un, dans sa jeunesse, s'est montré, dans l'Université de Paris, avec la plus grande distinction, l'autre, à la fleur de l'âge, a brillé avec un éclat étonnant dans l'école de M. Vien, dans cette école régénératrice des arts, pour l'honneur de la France.

« M. Vincent, après y avoir étudié les grands principes, et s'y être attaché à prendre la nature pour guide, et à la tenir toujours par la main, pour ainsi dire, a remporté le premier prix de peinture à l'âge de vingt ans. Dans son séjour à Rome, il s'est occupé à méditer les ouvrages des grands hommes et à ne peindre qu'à l'inspection de leurs tableaux, et, pour ainsi dire, sous leurs yeux et sous leurs auspices. Aussi, dès son retour en France, M. Vincent a-t-il été accueilli par nombre de vrais connaisseurs, à peine un lustre s'était écoulé depuis que l'Académie royale l'avait couronné élève, lorsqu'elle le proclama académicien.

« M. Vincent, alors forcé, par sa réputation et à la sollicitation comme au désir d'un grand nombre d'amateurs (entre autres M. de Vandœuvre, qui lui a donné, à son arrivée à Paris, un atelier chez lui, est devenu son élève et un de ses plus intimes amis), ouvrit une école où de suite beaucoup d'élèves ont afflué de toutes parts, même de chez l'étranger.

« Mais ce qui distinguera particulièrement M. Vincent; et ce qui d'abord lui a fait le plus grand honneur, c'est non-seulement son talent personnel, mais son ardeur pour l'avancement de ses élèves. Sa manière d'enseigner était admirable : comme il sentait fortement, il s'exprimait de même, et avec une facilité, une netteté inconcevables. Le don de la parole lui avait été accordé avec le génie de la peinture; aussi son école n'a-t-elle pas tardé à être connue pour une de celles où les progrès étaient le plus rapides, et peu de concours pour les grands prix se sont passés sans qu'il y ait eu une couronne pour un de ses élèves; et c'est une gloire dont le maître a encore joui cette année, à la fin de sa carrière.

« Mais, messieurs, si le maître avait un tel zèle pour ses élèves, quel n'a pas été leur amour pour lui! avec quel transport ont-ils fêté le jour anniversaire du demi-siècle depuis lequel M. Vincent avait commencé à embras-

Nous fûmes voir M. Guinot, médecin, pour ordonner quelques remèdes à ma femme, qui se trouvoit incommodée depuis du temps.

Ma femme, depuis du temps, étoit traînante, et enfin une maladie s'étant déclarée, nous avons fait venir M. Guinot, médecin de la Faculté, pour lui ordonner les médicaments nécessaires, et même pendant plusieurs jours, le docteur est venu deux fois par jour.

### OCTOBRE 1785.

Le 1ᵉʳ. J'assistai à l'assemblée de l'Académie royale. M. le comte d'Angiviller, directeur général, distribua ce jour tous les prix en médailles, tant d'or que d'argent, qui avoient été remportés par les jeunes artistes. Le nombre étoit grand; car depuis environ six ans il n'y en avoit pas eu de distribués.

ser les arts! O jour mémorable pour l'habile peintre, pour l'homme aimable, pour le parent affectueux, pour l'ami tendre, pour M. Vincent! Messieurs, c'est, en peu de mots, vous l'avoir défini; mais, messieurs, dans ce séjour où vient se perdre et s'anéantir le souvenir de toutes jouissances terrestres, me sera-t-il permis et me pardonnerez-vous de vous rappeler cette réunion d'élèves, d'artistes de tout genre, d'amateurs et de gens de lettres qui tous, pour célébrer cette cinquantième année et fêter M. Vincent, ont été inspirés par le cœur? Voyez-le, messieurs, entouré d'élèves qui, par leurs hommages, lui disoient : « Nous sommes votre ouvrage! » Et ce maître, attendri, et glorieux de leurs progrès, leur donnait à prendre quelque fleuron sur la couronne dont sa tête était ceinte depuis longtemps. Mais pardon, messieurs, c'est mêler trop de roses à des cyprès.

« Depuis cet heureux jour, messieurs, jour que la nature avait réservé pour le triomphe de cet estimable maître, M. Vincent n'a joui que d'une faible santé. Cette faiblesse pourtant n'a pas pris sur la vigueur de son âme; il a conservé, jusqu'au dernier moment, tous les ressorts de son cœur et de son esprit. Mais, devenu depuis longtemps mûr pour l'immortalité, et enfin épuisé par une maladie si longue, qu'il semblait que la mort même se refusait à nous l'enlever, il a, avec une tranquille résignation aux ordres de la Divinité, mis l'éternité entre lui et nous, et nous n'avons plus de lui que le souvenir de ses talents et les regrets de sa personne. »

Le 5..... Fremin, de ....., près de Meaux, est entré chez nous en qualité de domestique. Il est gros et gras, et âgé de trente-six ans et demi. Il aura, comme ses prédécesseurs, cent vingt livres par an, et il est habillé à mes dépens. S'il eût su m'accommoder les cheveux, il auroit eu cent cinquante livres. Je l'exhorte de l'apprendre.

Notre neveu Coutouli vient, outre le médecin, deux fois par jour, pour panser le bras de ma femme, sur lequel il a posé.....

Nous avons aussi pris une garde, pour que ma femme soit bien et exactement soignée la nuit comme le jour.

Le 9. Répondu sur deux lettres de M. le baron de Sandoz-Rollin, ministre plénipotentiaire de S. M. le roy de Prusse, près de la cour de Madrid. Je lui marque la mort de notre petit-fils et la maladie de ma femme, laquelle il estime beaucoup. Je lui mande entre autres que M. le baron de Dreyer, envoyé du roy de Danemark auprès de Sa Majesté Catholique, s'étoit chargé d'un rouleau pour lui remettre, contenant du papier à dessiner; le catalogue des ouvrages exposés cette fois-cy au Salon; une estampe représentant une partie des tableaux qui y sont[1] et une brochure critique, par madame[2] (soi-disant telle), des mieux raisonnées. (Les autres critiques, remplies de sottises, d'inepties, ignorances et grossièretés, ne méritant pas d'être lues par un homme d'esprit.)

Je lui dis aussi que mon fils espéroit faire, l'année

---

[1] Cette planche est gravée par Martini, et on lit au bas : « Coup d'œil exact de l'arrangement des peintures au salon du Louvre, en 1785. Gravée de mémoire et terminée durant le temps de l'exposition. A Paris, chez Bornet, peintre en miniature, rue Guénégaud, 24. »

[2] Sans doute la brochure qui porte pour titre : *Avis important d'une femme sur le salon de 1785*, par madame E. A. R. T. L. A. D. C. S., dédiée aux femmes, 1785, in-8° de trente-neuf pages.

prochaine, le voyage de Francfort-sur-l'Oder, pour y dessiner le local de l'endroit où le bon et malheureux prince de Brunswick a péri, et faire le tableau de cet événement déplorable. — Je demande à M. Sandoz des lettres de recommandation pour mon fils, s'il persiste dans son dessein.

Je lui mande aussi que Louis Gillet, maréchal de logis, que mon fils a peint délivrant une fille des mains de deux brigands, et qui se trouve actuellement aux Invalides, avoit reçu du gouverneur de cette maison, après avoir vu cette représentation au Salon, une pension de deux cents livres, dont ce brave maréchal de logis avoit été si enchanté, qu'il étoit allé chez mon fils le remercier comme le mobile de sa fortune actuelle. Il est vrai que sans ce tableau, qui toucha le gouverneur sensiblement par l'action représentée, le brave étoit confondu dans la foule des vieux guerriers de la maison et oublié à jamais.

M. Zentner[1], jeune graveur de Darmstadt, a pris congé de nous. Il est allé à Brunswick pour y graver des paysages d'après M. Weitsch, habile peintre de ce pays.

Ma très-chère femme est tombée dangereusement malade. Nous avons fait venir le médecin, et mon neveu Coutouli lui donne tous ses soins. Je suis bien inquiet de tout cela.

M. Baader est revenu d'Eichstädt, sa patrie. Il est plus gros et gras qu'avant son départ, quoiqu'il ne l'étoit pas mal. Il m'a apporté quelques monnoies et médailles du pays, entre autres une médaille que le premier mé-

---

[1] J. L. C. Zentner, dessinateur et graveur; Nagler nous apprend qu'il grava une série d'estampes sous ce titre : « Collection choisie de paysages ou spécimen de chacun des meilleurs maîtres, gravé par L. Zentner, d'après ses propres dessins, 1791, grand in-folio. »

decin du prince-évêque, M. Starkmann, m'envoye. Elle est de l'empereur Léopold, avec l'inscription : « *Vermehrer des Reichs,* » allusion sur le nombre de forteresses prises sur les Turcs en Hongrie. Feu mon père avoit également cette médaille, qu'il me montroit lorsque j'étois encore enfant, et je m'en suis toujours souvenu.

Le caractère de mon aimable femme est admirable. Elle supporte son mal avec beaucoup de courage et de résignation.

La maladie de ma pauvre femme empire considérablement. J'en suis au désespoir. Je fais tout ce qui dépend de moi. Elle a une bonne garde, de plus la cuisinière (outre la nôtre) de mon fils. M. Joseph Berger quittant sa maison pour veiller, assisté de notre domestique, jour et nuit auprès d'elle. Enfin rien ne manque pour la soulager dans sa cruelle misère.

Le 29. Ce jour, 29 d'octobre 1785, a été le jour le plus fatal et le plus malheureux de ma vie. — Ma femme, la plus excellente femme possible, s'est endormie avec la ferme confiance en la bonté de son Créateur. — Dieu! que de larmes me coûte cette séparation! que ne suis-je avec elle, avec cette femme aimable, honnête et vertueuse, qui m'aima sincèrement et sans détour. Que les trente-huit ans que j'ay passés heureusement avec elle se sont promptement écoulés! Elle avoit, selon mon calcul, environ soixante-trois ans; mais, étant forte et bien faite, il n'y a qu'environ un an qu'elle se plaignoit d'oppression à la poitrine, et depuis ce temps une hydropisie s'est insensiblement déclarée sans que nous nous en doutions.

## NOVEMBRE 1785.

Les deux frères, MM. Winckler, de Leipzig, accompagnés d'un neveu de M. Mertz, M. Merckel, de Nuremberg, me sont venus voir. Le père des premiers étoit icy mon ami dans sa jeunesse, et, depuis son retour à Leipzig, nous avons constamment été en correspondance; c'est un des plus grands amateurs possibles. L'oncle du second, également amateur, a été de ma connoissance icy il y a nombre d'années. J'ay vu ces aimables jeunes gens avec plaisir, autant que ma triste situation me le permettoit.

Le 14. Écrit à M. Weisbrodt. Je lui mande la mort de ma chère et vertueuse femme. Je suis sûr qu'il en sera bien affligé, car il l'estimoit comme sa propre mère. Je lui dis aussi que Zentner étoit allé à Brunswick, et que M. Arend, jeune architecte de Hambourg, avoit pris sa place dans son appartement, comme garde, mais autant qu'il plairoit à M. Weisbrodt de le laisser en possession. Je lui dis aussi que j'ay payé son terme et deux ans de sa capitation; de plus, que M. Baader étoit de retour d'Eichstädt, sa patrie.

Le 20. Écrit à M. l'évêque de Callinique, à Sens. Je lui apprends, les larmes aux yeux, la mort de ma chère femme qu'il estimoit lui-même, depuis le moment de notre connoissance, et cette connoissance date de bien loin. Je suis sûr qu'il la regrettera et me plaindra sincèrement.

J'ay écrit à M. Schmuzer, graveur de l'empereur et directeur des académies impériales, que sa bonne et vertueuse maîtresse (M. Schmuzer a été mon élève), ma pauvre femme, étoit morte, et que cette mort m'avoit

presque jeté dans le désespoir. Aussi quelle séparation! Hélas! je suis bien sûr que M. Schmuzer, qui a un cœur excellent, plaindra ma chère défunte, comme il me plaindra sensiblement. J'ay mis dans sa lettre une à M. Frister, marchand d'estampes de Vienne, en lui envoyant la note de ce qu'il me doit, et en l'exhortant de m'envoyer le montant par les raisons que je lui marque.

*Wille n'a pas continué son Journal pendant les onze premiers mois de 1786; il en explique plus loin la cause au mois de février 1787.*

### DÉCEMBRE 1786.

Le 11. A commencé le vente publique que j'ay fait faire de la plus grande partie de ma collection d'estampes. Elle s'est faite à l'hôtel de Bullion, par M. Basan, qui avoit composé et fait imprimer le catalogue[1], et qui fut distribué au public amateur. Sur bien des estampes j'ay perdu; sur d'autres j'ay gagné, comme il arrive ordinairement.

### JANVIER 1787.

J'ay reçu, par les soins de M. Crayen, à Leipzig, mais recueillies par M. Dufour, de la même ville, un certain nombre de monnoies d'or et d'argent, dont je lui rendrai compte.

Également j'ay reçu un paquet de monnoies et médailles, dont celles frappées sur la mort du roi de Prusse et sur l'avénement de son successeur au trône, en argent. Cet envoy étoit de M. Crayen même, et dont

[1] Nous n'avons pu parvenir à trouver ce catalogue, qui, comme l'autre, est probablement anonyme.

je lui ay déjà remboursé une partie de la dépense; mais je prie ces messieurs de ne plus rien m'envoyer que je n'aurois pas demandé, car la plupart des pièces de leur collection ou m'étoient indifférentes, ou je les possédois déjà.

### FÉVRIER 1787.

Le 24. Ce jour je présentai à l'assemblée de l'Académie royale, pour y être reçu comme membre ordinaire, le sieur I.-S. Klauber[1], natif d'Augsbourg, mon élève et pensionnaire. Il y fut reçu sur son second portrait, qui est celui de M. Allegrain. Cette présentation étoit la première que je faisois depuis que j'étois conseiller de l'Académie.

Depuis le mois de décembre 1785, je n'ay presque rien écrit dans ce Journal, ayant toujours eu la tristesse dans le cœur à cause de la perte de ma très-chère femme, que je ne saurois jamais oublier.

Et nous voilà au mois de mars de 1787.

### MARS 1787.

M. Winkelmann faisoit ses études à Francfort-sur-l'Oder lorsque le prince de Brunswick s'y noya, et comme mon fils peint actuellement cet événement, et que M. Winkelmann a des amis dans ladite ville, il m'a fait venir, d'après mes prières, les desseins de l'uniforme et appartenances de ce malheureux homme. J'ay

---

[1] Ignace-Sébastien Klauber, né en 1754, fut d'abord élève de son père, Jean-Baptiste Klauber, vint ensuite à Paris, retourna à Augsbourg et à Nuremberg, et finit par aller à Saint-Pétersbourg, où il mourut en 1820. I.-S. Klauber gravait le plus habituellement des portraits.

remis le tout à mon fils, qui est enchanté de l'exactitude de ces desseins, qui doivent lui être très-utiles.

Le 7. M. Arbaur, négociant de Francfort, actuellement icy, s'est chargé, par l'entremise de M. Klauber, son ami, de faire passer à M. le professeur Böhm, à Giessen, la somme de quatre-vingt-seize livres que j'ay payée. En conséquence, j'ay écrit ce jour à M. le professeur en le priant de recevoir ladite somme, et de la remettre à la personne que je lui ay nommée.

Le 8. Répondu à M. Frédéric Colonius, ministre à Hohen-Solms, près de Giessen.

Le 10. Est parti, pour s'en retourner à Custrin, M. Winkelmann.

Le 22. Répondu sur deux lettres à M. le baron de Sandoz-Rollin, chambellan de S. M. le roy de Prusse et son ministre plénipotentiaire près de Sa Majesté Catholique à Madrid. Je lui dis que l'eau-forte du trait, d'après son dessein, est faite par M. Pariseau, et qu'il m'a promis de ne pas quitter son travail jusqu'à parfaite finition. Je lui mande aussi que ni le chocolat, ni les estampes ne me sont parvenues; que les pinceaux qu'il a désirés sont chez moi prêts à lui être envoyés; mais l'occasion me manque. Je le remercie des soins qu'il s'est donnés pour les objets nécessaires à mon fils pour son tableau; mais que je me les étois déjà procurés par un autre canal.

Après avoir été, M. Guttenberg et moi, voir les travaux du nouveau pont, dont on creuse actuellement les fondements vis-à-vis la place de Louis XV. Nous allâmes voir le simulacre du feu roy de Prusse, que des Berlinois font voir au Palais-Royal, revêtu de pied en cap de ses propres habits qu'il portoit ordinairement.

J'ay reçu les estampes que M. Sandoz m'envoye de Madrid. Celles du sieur Carmona¹ sont mauvaises; les autres, faites apparemment par des jeunes gens, ne sont que copiées d'après M. Bartolozzi, etc.

Le 31. Il y eut assemblée à l'Académie royale. M. Klauber, mon élève, ayant été reçu membre il y a un mois, et d'après la confirmation du roy, y prêta le serment et prit place parmi les académiciens ordinaires. M. de Valenciennes², peintre de paysages, y a présenté trois de ses tableaux, vues d'Italie, qui étoient très-bien; aussi fut-il agréé sans avoir aucune voix contraire. Après cela je présentai M. Denon³, gentilhomme de la chambre du

---

[1] Emmanuel Salvador Carmona, dessinateur et graveur au burin, naquit à Madrid vers 1740; il vint de bonne heure à Paris et il entra dans l'atelier de Charles Dupuis; il y fit des progrès rapides, et fut reçu, le 5 octobre 1761, membre de l'Académie royale, sur les portraits de Boucher et de Collin de Vermont. E. S. Carmona mourut dans sa ville natale, en 1807.

[2] Pierre Henri Valenciennes naquit à Toulouse en 1750, et fut envoyé fort jeune à Paris, dans l'atelier de Doyen. Il commença par faire des tableaux d'histoire; mais son goût pour le paysage l'emporta bientôt, et il partit pour l'Italie. Après avoir exécuté d'importants travaux, guidé par les tableaux qui l'entouraient, Valenciennes songea à revenir en France, et sitôt son retour, il fut reçu académicien, — le 28 juillet 1787, — sur un paysage sur le devant duquel on voit Cicéron faisant abattre les arbres qui cachent le tombeau d'Archimède. Ce retour subit aux paysages historiques fit une certaine sensation dans l'art à une époque où le paysage existait à peine. Non-seulement par ses tableaux, mais aussi par un volume intitulé: *Traité de perspective et de l'art du paysage*, 1800, in-4°, Valenciennes fit à peu près dans la peinture de paysage ce qu'avait fait Vien dans la peinture historique; c'était une vraie restauration; il ne fut pas de l'Institut, et mourut à Paris, membre de l'académie de Toulouse, le 16 février 1819.

[3] Dominique Vivant Denon naquit à Châlons-sur-Saône le 4 janvier 1747, et vint à Paris, accompagné de l'abbé Buisson, qui devait lui servir de précepteur, tandis qu'il étudierait le droit; mais son goût pour les arts se fit bientôt voir, et, une fois décidé à embrasser cette carrière, il s'y donna tout entier. Denon publia un grand nombre d'ouvrages, et fit une immense quantité de gravures et de lithographies; il maniait l'eau-forte avec habileté et a lithographié les dessins des grands maîtres qu'il possédait. V. Denon avait rapporté de ses voyages une grande quantité d'objets d'art,

roy, à l'assemblée, qui l'agréa en qualité de graveur, ayant présenté plusieurs de ses gravures à l'eau-forte, faites de diverses manières avec goût et esprit. L'un et l'autre firent leurs remercîments à l'assemblée. Le même jour, nous jugeâmes les figures peintes et modelées par les jeunes artistes, pour être admis aux concours des grands prix. Les peintres avoient mieux fait que les sculpteurs, aussi sept furent nommés au scrutin; mais nous ne jugeâmes pas à propos d'aller aux voix par rapport aux sculpteurs. Il leur fut seulement ordonné de recommencer leur travail. Les jeunes peintres admis sont : Fabre[1], Thévenin[2], Meynier[3], Tardieu[4], Girodet[5], Garnier[6], et Mérimée[7].

et il avait formé une des collections d'estampes les plus considérables de l'époque. Après sa mort, arrivée le 27 avril 1825, tous ces trésors furent disséminés, et une grande partie passa dans les cabinets royaux. En relation avec tous les artistes de son temps, en rapport avec les cours étrangères, Denon trouva facilement moyen de réunir ces richesses, aujourd'hui disséminées dans toute l'Europe. Denon a gravé bien souvent son propre portrait; il s'est représenté tantôt rieur, tantôt sérieux, mais chaque fois il a su se donner une figure enjouée et spirituelle qui s'accorde bien avec le récit de ses biographes, qui le disaient galant et fort recherché dans le monde.

[1] François-Xavier Fabre, peintre d'histoire, naquit à Montpellier en 1766, et laissa en mourant toutes ses collections à sa ville natale.

[2] Charles Thévenin, peintre, né à Paris en 1760, mourut, en 1836, conservateur du cabinet des estampes de la Bibliothèque royale.

[3] Charles Meynier, peintre d'histoire, né à Paris en 1768, fut nommé membre de l'Institut en 1815, chevalier de la Légion d'honneur en 1822, et mourut en 1832.

[4] Jean-Charles Tardieu, dit Cochin, était né à Paris en 1765; il était fils du graveur Jean-Nicolas Tardieu et élève de J.-B. Regnault.

[5] Anne-Louis Girodet Trioson, né en 1767, mort en 1824.

[6] Étienne-Barthelemy Garnier, né à Paris en 1759, devint membre de l'Institut en 1816.

[7] J.-F.-L. Mérimée, peintre d'histoire, publia, en 1830, un livre curieux dont voici le titre : *De la peinture à l'huile ou des procédés matériels employés dans ce genre de peinture depuis Hubert et Jean van Eyck jusqu'à nos jours*. Paris, in-8°. Il mourut en 1836.

## AVRIL 1787.

Le 1er. Aujourd'hui j'allai voir à l'hôtel de Bullion l'exposition d'une collection de desseins, qui y doit être vendue. Mon fils m'y trouva, et nous revînmes ensemble au logis.

Le 4. M. Bourgeois, secrétaire du bureau des consignations d'Amiens, est arrivé chez moi avec son fils qui doit être mon élève, et qui me paroît joli garçon.

Le lendemain, ils ont déjeuné chez moi, comme je n'ay point de placé actuellement à lui donner dans ma maison, nous l'avons logé à l'hôtel d'Auvergne, à côté de notre porte, où il sera bien.

Le 8. J'ay retouché, chez M. Dennel[1], l'estampe qu'il grave d'après un tableau de mon fils.

Le 10. Comme depuis peu nous avions reçu M. de la Reinière à l'Académie, en qualité d'honoraire, il a trouvé bon et convenable de donner successivement à dîner à tous ceux qui ont voix et le droit d'élire; je fus donc invité aujourd'hui et me rendis en son hôtel. Le repas étoit magnifique. Plusieurs convives s'y trouvèrent, entre autres M. le maréchal de Stainville, M. le duc de Laval, M. le baron de Wurmser, lieutenant général; M. l'abbé Barthélemy, garde des médailles du roy, etc. Après le repas et la visite des magnifiques appartements de M. de la Reinière, je revins avec M. Voiriot, aussi

---

[1] A.-F. Dennel a gravé, à notre connaissance, deux estampes d'après P.-A. Wille : *Dédicace d'un poëme épique* et l'*Essai du corset*. C'est, sans aucun doute, d'une de ces deux pièces que J.-G. Wille veut parler ici, car on reconnaît dans l'une et dans l'autre la main du brillant graveur.

conseiller de l'Académie, en nous promenant par les Tuileries.

Ce jour, M. Bourgeois et son fils devoient dîner chez moi (chose convenue avant que je n'eusse reçu l'invitation de M. de la Reinière), et, comme je ne pouvois pas y être, je priai MM. Klauber et Preisler de leur faire les honneurs, et cela fut fait.

Le 12. Madame la marquise de Roncherolles m'ayant averti que, si j'avois quelque chose à envoyer à M. de Sandoz, à Madrid, elle s'en chargeroit, je lui ay envoyé une petite boëte contenant les pinceaux que M. de Sandoz m'avoit demandés, et dont je lui ay parlé dans la dernière réponse que je lui ay faite.

Le 19. Écrit à M. le baron de Sandoz-Rollin. Cette lettre, de même qu'un petit rouleau contenant l'eau-forte d'après son dessein, par Pariseau, et deux estampes qui m'ont été dédiées, par M. de Mouchy[1], sera envoyée demain matin chez madame la marquise de Roncherolles, qui m'avoit averti qu'elle avoit une occasion pour Madrid, et qu'elle se chargeroit volontiers de tout ce que je pourrois avoir pour M. de Sandoz.

Dans ladite lettre je dis mon sentiment sur les estampes de M. Carmona et autres, dont M. de Sandoz m'avoit fait envoy.

Je crois que M. le vicomte de Gand, qui me vint voir quelques jours après, se sera chargé des deux objets, puisqu'il part pour Madrid et qu'il est de la connoissance de madame la marquise, et ami de M. de Sandoz.

Le 28. J'allai à l'assemblée de l'Académie, où M. Du-

---

[1] Martin de Mouchy, né à Paris en 1746, était élève de Saint-Aubin ; il gravait au burin avec finesse, et ses estampes traduisaient bien les peintures qu'elles vouloient rendre.

creux[1], peintre de portraits, avoit exposé ses ouvrages tant au pastel que peints à l'huile; mais, par le scrutin, il se trouva refusé. C'étoit malheureux, d'autant plus que c'étoit pour la troisième fois qu'il se présentoit pour être agréé.

De même M. Moreau[2], peintre de paysages, et frère du dessinateur graveur, qui avoit exposé plusieurs tableaux de ses ouvrages, eut le même sort et ne fut point agréé, n'ayant pas le nombre suffisant de voix en sa faveur.

LE 29. J'ay envoyé à la diligence de Strasbourg, à l'adresse de M. Eberts, un petit paquet en toile cirée contenant la vie et le catalogue des ouvrages de feu mon ami Schmidt, que M. Crayen, à Leipzig, a composés, et qu'il m'avoit envoyés manuscrits pour y mettre mes remarques, comme ayant vécu familièrement avec ce célèbre graveur, pendant son long séjour à Paris. Je prie M. Eberts d'envoyer ledit manuscrit à M. P.-Jac. Cornill, à Francfort sur-le-Mein, avec ordre à celui-cy de l'expédier sûrement à M. A. Crayen, à Leipzig.

LE 30. Écrit à M. A. Crayen, à Leipzig, par rapport à l'envoy de son manuscrit. Je lui nomme les ducats des évêques de Westphalie que je désire, de même que des électeurs de Cologne et de Trèves. A propos des quatre bouteilles de vin de Tokay qu'il m'a promises, je lui dis qu'il faut les faire déclarer à la barrière de Paris, et que je payerai volontiers les entrées.

---

[1] Joseph Ducreux est né à Nancy en 1737, et mort à Paris en 1802; il fut chargé de peindre le portrait de la jeune archiduchesse d'Autriche Marie-Antoinette, et on en fut si satisfait, que la princesse le nomma son premier peintre, et que l'académie de Vienne le reçut immédiatement dans son sein. Il était élève de Maurice Quentin de La Tour, le pastelliste, et il se plut fort à faire son propre portrait. Il s'est représenté en joueur ruiné, en bâilleur, en dormeur et en rieur, et sa peinture est plutôt originale que bonne; c'était un peu comme son caractère.

[2] Louis-G. Moreau mourut en 1806; il était élève de de Machy.

MAY 1787.

Le 14. Répondu à M. Schülze, graveur de l'électeur de Saxe, à Dresde. Je lui dis que sa proposition ne pouvoit pas me convenir, parce que je n'achetois plus de tableaux. De plus je lui promets une épreuve de ma dernière planche, avant la lettre, qu'il m'avoit demandée gratis, quoique M. Lebrun, pour qui il en avoit fini une à Dresde, ne m'en eût pas donné, malgré l'ordre de M. Schülze.

Le 20. Pendant quelque temps je ne me portai pas trop bien et j'avois des étourdissements considérables; malgré cela, comme j'avois été invité, de même que mon fils et sa femme, par M. Isembert, officier du roy à Versailles, à y aller, et que ses deux fils, dont l'aîné, secrétaire de madame la comtesse de Narbonne, devoient nous y accompagner (celui-ci avoit eu soin de prendre une très-bonne voiture). Nous partîmes ce jour-là, qui étoit un dimanche, par le temps le plus admirable qu'on pouvoit désirer, et nous arrivâmes vers les dix heures dans cette résidence royale, où nous fûmes reçus par M. et madame Isembert de la manière la plus amicale possible. Après avoir déjeuné, M. Isembert nous mena voir monter la garde des troupes françoises et suisses; ensuite nous allâmes au château, à la chapelle, et de là, traversant le parc pour nous rendre au petit Trianon, autrement la Petite-Vienne, que la reine a fait construire, et dont le jardin à l'angloise est des plus curieux, nous vîmes monseigneur le Dauphin. De là M. Isembert père nous mena (avec les dames et M. Baader, qui s'étoit aussi rendu à Versailles) chez le suisse de la porte de

. . . . ., où il avoit fait préparer un excellent dîner. Vers les sept heures, nous retournâmes à Versailles, ventre plein, et partîmes tout de suite pour Paris où nous arrivâmes vers les dix heures passées, fort satisfaits de notre excursion.

Ces jours-cy, M. Guttenberg est parti pour l'Angleterre; depuis longtemps il avoit envie de voir Londres. Je lui ay donné une lettre de recommandation pour M. Byrne. M. Guttenberg est plus heureux que moi de pouvoir s'absenter ainsi. Depuis nombre d'années j'ay désiré faire cette excursion, sans jamais pouvoir l'effectuer. Il faut se soumettre à sa destinée lorsqu'il n'y a pas moyen de la changer à volonté.

Le 24. M. Kientzel, négociant de Schmideberg, en Silésie, venant de Madrid et ayant été chargé par M. le baron de Sandoz, envoyé de Sa Majesté Prussienne, de six livres de chocolat qu'il m'avoit destinées en présent, me les remit. M. Kientzel m'a conté avoir essuyé bien des tracasseries et des embarras dans les divers bureaux de France, par rapport à ce chocolat. J'en suis très-fâché, car il me paroît un brave et honnête homme. Je l'avois invité à dîner; mais, le 2 juin, il vint prendre congé, s'excusant de ne pouvoir profiter de mon offre, faute de temps.

Le 31. M. Nicolet m'ayant invité, de même que mon fils et sa femme, à son spectacle sur les boulevards, M. Isembert fut de la partie, pour y voir principalement les huit sauteurs catalans, dont un fait le paillasse et est supérieur aux autres, quoique tous fassent des prodiges en divers jeux et des sauts étonnants et neufs pour nous qui étions accoutumés à nos sauteurs connus de tout

Paris. M. Nicolet nous avoit placés dans une des loges d'honneur.

### JUIN 1787.

Le 1er. M. le comte de Rechteren, ambassadeur de Hollande à la cour de Madrid, venant d'Espagne par Paris, m'est venu voir avec madame son épouse, qu'il m'a dit avoir épousée en Espagne, et qui est belle et jeune. Il m'a apporté des compliments de M. le baron de Sandoz, avec lequel je suis lié depuis nombre d'années. Ce seigneur, parlant presque toute les langues de l'Europe, m'a paru très-honnête, franc et familier. Nous avons conversé longuement ensemble, comme si nous nous étions fréquentés depuis nombre d'années. Il expliquoit ordinairement à sa jeune comtesse en espagnol ce que nous disions en françois ou en allemand. Comme il ne fait le voyage en Hollande que par congé, il m'a assuré qu'à son retour, l'année prochaine, il me reviendroit voir.

Tous ces jours-cy j'ay été incommodé, mais ayant pris des précautions je compte me délibérer incessamment.

Madame Guttenberg me mande, par un billet que son mari lui avoit écrit, qu'il étoit heureusement arrivé à Londres.

M. Webber, cet ancien ami, qui a fait le tour du monde avec le célèbre capitaine Cook en qualité de dessinateur, engagé pour cela par l'amirauté d'Angleterre, étant arrivé de Londres, me vint voir tout de suite; aussitôt qu'il se fut fait connoître, étant changé en bien, nous nous embrassâmes cordialement.

M. Guttenberg étant revenu de Londres fort content de sa promenade, m'est venu voir tout de suite. Il m'a apporté plusieurs estampes dont M. Webber l'avoit

chargé, et que ce peintre a gravées lui-même à l'eau-forte, d'après des desseins qu'il avoit faits dans le voyage autour du monde avec le capitaine Cook. Il étoit présent lorsque ce célèbre navigateur fut tué à l'isle de Sandwich. Ces estampes ont été lavées de bistre par madame Prestel, qui se trouve actuellement à Londres, mais son mari est resté à Francfort. J'ay été bien aise de revoir M. Guttenberg.

Plusieurs aspirants pour être reçus et agréés à l'Académie me sont venus voir successivement, me priant de voir leurs ouvrages et de leur accorder ma voix.

M. Röntgen, le plus célèbre ébéniste de l'Europe, étant arrivé de Neuwied, m'est venu voir; et je l'ay reçu avec plaisir.

LE 24. Jour de la Saint-Jean, ma fête, j'ay eu des bouquets nombreux; mes deux pensionnaires, MM. Klauber et Preisler, m'ont formé un jardin fruitier complet sur mes fenêtres. Mon fils m'a donné un dessein de même que M. Pariseau. M. Isembert m'a présenté un gobelet de cristal, sur lequel il a gravé mon chiffre et les mots latins : *Artium decus*, bien flatteurs pour moi. Le soir nous étions douze à table, et de très-bonne humeur.

Répondu à M. Viollier, pour ce qui concerne LL. AA. II. monseigneur et madame la grande-duchesse.

LE 28. M. Webber, après avoir soupé plusieurs fois chez moi, est venu prendre congé; il va à Berne y voir ses parents. Il m'a promis, ce cher ami, qu'à son retour à Londres il m'enverroit un des desseins qu'il a faits dans le havre de quelques-unes des isles dont ils ont fait la découverte dans le voyage autour du monde, qui a duré quatre ans et trois mois. Il m'a fait des récits incroyables de ce voyage.

Le 30. J'ay été à l'assemblée de l'Académie royale, où cinq aspirants avoient exposé leurs ouvrages, et, après avoir examiné le tout, je résolus d'accorder ma voix à chacun d'eux, et j'ai tenu ce que j'avois résolu. M. Peyron, agréé et peintre d'histoire, y fut reçu, cependant il eut quatre voix contre lui. M. Monsiau[1] fut agréé sur un tableau historique, malgré cinq ou six voix contraires. M. Bertault[2], peintre de batailles, eut dix-huit voix pour lui, mais, comme ce nombre ne suffisoit pas, il fut refusé; cela me surprit, car il y avoit bien du mérite dans ses ouvrages. M. Tornel[3], peintre de paysages, n'eut que onze voix, et fut par conséquent refusé aussi; mais M. de Lespinasse[4], chevalier de Saint-Louis, n'eut qu'une seule voix contre lui à son agréément, et, comme il fut proposé que si l'Académie désiroit accepter pour sa réception sa grande *Vue de Paris* il en seroit très-flatté, sur cela il y eut un scrutin et il eut toutes les voix complétement pour lui; il fut donc introduit de nouveau.

Écrit à M. Prévost, à Bruxelles, pour lui demander si je dois lui envoyer, dans les circonstances actuelles, les estampes que je possède pour lui.

---

[1] Nicolas-André Monsiau, né en 1754, mort en 1837, était élève de Peyron. Voici quelques-uns de ses tableaux qui sont encore aujourd'hui les plus connus: *Molière lisant le Tartufe chez Ninon de Lenclos*, *M. de Belzunce donnant des secours aux pestiférés de Marseille*, et *l'Établissement de l'ordre de Saint-Bruno à Paris*.

[2] On trouve bien peu de détails sur cet artiste dans les biographies; elles se contentent toutes de dire la même chose que Wille, qu'il était peintre de batailles.

[3] Cet artiste n'est pas même mentionné par Nagler dans son *Kunst-Lexicon*.

[4] Louis-Nicolas de Lespinasse. La *Vue de Paris*, qu'il donnait à l'Académie comme morceau de réception, était prise d'une maison située rue des Boulangers.

## AOUST 1787.

Le 4. M. Jean-Georges Preisler[1], fils de mon ancien camarade, et mon élève, ayant achevé la gravure d'après le tableau que M. Vien a fait pour sa réception à l'Académie, j'eus le plaisir de le présenter à l'assemblée pour y être agréé, et il le fut, à quelques voix près, avec applaudissement. Voilà le quatrième de mes élèves membre de l'Académie royale. Peu de graveurs peuvent avoir fourni ce nombre.

Le 5. Répondu à M. le baron de Sandoz-Rollin, envoyé du roy de Prusse à Madrid. Je le plains sincèrement de ce que la fièvre le tourmente. Je lui mande que M. Pariseau prétend finir incessamment la planche de son *Combat de taureaux*. J'ajoute que M. Preisler a été agréé à l'Académie; je dis cela parce que M. de Sandoz est aussi ami des artistes, comme il est artiste lui-même. Je le remercie du chocolat qu'il m'avoit envoyé.

J'ay retouché une épreuve pour ce cher M. Dennel, de la seconde planche qu'il grave d'après un tableau de mon fils.

Le 12. Écrit à mon cousin J. W. Wille, à Giessen. Je lui ay dit qu'il recevroit douze pièces, que M. Arbaur, de Francfort, lui feroit tenir; je le prie de les remettre à mon frère Louis.

---

[1] Jean-Georges Preisler est un graveur encore plus froid que son père et l'estampe dont il est ici question est fort peu remarquable. On lit au bas : « *Dédale et Icare*, d'après le tableau original de cinq pieds onze pouces de haut sur quatre pieds de large, peint par M. J. M. Vien, chevalier de l'ordre du roi, chancelier et recteur de l'Académie royale de peinture et sculpture de Paris, pour sa réception en 1754, gravé par J.-G. Preisler fils, pensionnaire du roi de Danemark, pour sa réception à la même Académie, en 1787. »

Ces jours-cy m'est venue voir une dame allemande, qui me disoit connoître ma famille, en me donnant réellement quelques indices, mais elle-même ne voulut pas se faire connoître. Je la soupçonne cependant d'être de la maison des comtes de H.... S.... Elle a un esprit infini, parle beaucoup et très-bien l'allemand et le françois; je ne sais que penser d'elle, car elle étoit aussi simplement vêtue qu'une bourgeoise et marchoit à pied.

Le 16. Cette même dame est revenue chez moi, me disant qu'elle prenoit congé, mais qu'elle seroit curieuse de voir mes curiosités; je lui en montrai plusieurs.

M. Cochin m'ayant prié de me trouver ce jour chez M. Née[1] avec MM. Tardieu[2], Lempereur et Saint-Aubin, pour y estimer l'ouvrage fait sur plusieurs grandes planches les unes plus avancées que les autres; c'est ce que nous avons fait et signé. Ces planches, commandées par M. le chevalier de Mouratgea, ne lui doivent pas servir actuellement; son sentiment est de les faire recommencer d'une forme plus petite; d'après cela il paroît juste qu'il paye à MM. Cochin et Née l'ouvrage déjà fait sur les grandes planches.

Le 20. Répondu à M. Schmuzer, à Vienne. Je lui mande que, comme il me recommande M. F. A. Schrämbl, je n'ay pas hésité à entrer en correspondance avec lui, et que le premier envoy que ce marchand a demandé est parti aujourd'hui. Je le prie aussi de me dire quelque chose par rapport à M. Frister, qui ne songe guère aux obligations qu'il a contractées vis à-vis de moi.

Répondu sur plusieurs lettres à mon filleul J. G. Wille,

---

[1] Denis Née est élève de J. Ph. Lebas; il naquit vers 1732.
[2] Sans doute Pierre-François Tardieu, né à Paris vers 1720, qui grava, pour la galerie du comte de Brühl, le *Jugement de Paris*, d'après Rubens.

*auf der Oberbieber Muhle zu Königsberg, in Hessen, nahe bey Giessen*[1]. Elle ne contient que compliments et choses indifférentes. Il y a une lettre dans la sienne, que je le prie de remettre à mon frère Louis.

M. Desfriches, d'Orléans, ami de quarante ans, m'est venu voir avec M. Paupe, amateur d'icy.

M. l'abbé Poissoneau, ancienne connoissance, venu de Lyon, m'a rendu visite. Il est âgé de quatre-vingt-cinq ans et se porte bien.

M. Dufour, fils du riche négociant de Leipzig, m'a apporté des lettres de recommandation de M. Crayen de la même ville, et mon ancien ami.

Le 24. Ce jour je présentai à l'Académie royale, pour y être reçu, M. Jean-Georges Preisler, mon élève, précédemment agréé. Le scrutin fini il eut toutes les voix, excepté une, pour lui; il en fit ses remercîments et révérences selon l'usage à l'assemblée et sortit; l'usage est aussi qu'il faut attendre la confirmation du roy avant que prendre sa place; mais comme M. le comte d'Angiviller, directeur général, étoit présent, il le fit rappeler (ayant prévenu le roy) pour prêter le serment usité et prendre place parmi les académiciens. Tout cela me fit plaisir. Voilà le quatrième de mes élèves complétement membre de l'Académie.

Au sortir de l'assemblée, je m'arrêtai quelque temps au salon pour y voir ce que l'Académie exposoit cette année, en fait de peinture, sculpture et gravure, etc...

Le 25. Se fit l'ouverture du salon de notre Académie, ou l'exposition des ouvrages des membres de l'Académie, visibles pendant un mois entier. Mon fils Wille a exposé la *Mort du duc de Brunswick*, qui lui fait honneur.

[1] Au moulin d'Oberbieb, à Konigsberg, en Hesse, près de Giessen.

Le 26. Après avoir retouché une estampe à M. Daulet, j'allay en faire autant chez M. Dennel.

Le 28. J'allay à l'assemblée de l'Académie royale, pour y donner ma voix aux élèves qui avoient concouru pour les grands prix. Le nommé Fabre eut le premier prix de peinture, Garnier le second, Corneille le premier de sculpture et Vanledte le second.

SEPTEMBRE 1787.

Le 1er. Je fus de nouveau à l'Académie royale; l'assemblée comme à l'ordinaire.

M. Dufour, fils d'un riche négociant de Leipzig, m'est venu voir, ayant des lettres de recommandation de M. Crayen, de la même ville. Il est très-joli garçon, parlant le françois aussi bien que l'allemand.

Ces jours-cy me vint voir M. Smith[1], célèbre graveur de Londres, avec quelques autres Anglois qui furent ses interprètes, car M. Smith ne parle pas françois; cela n'empêcha pas qu'il me parût très-galant homme. Il me flatta beaucoup par rapport à mon talent, et désira en bonnes épreuves avant la lettre l'*Agar*, les *Musiciens ambulants* et son pendant, mais je ne pus lui donner que l'*Agar* parfaite avant la lettre et une belle épreuve seulement des *Offres réciproques* avec la lettre. M. Smith voulut me les payer tout ce que je désirerois, mais je le forçai de les prendre de moi en présent, à condition qu'il m'enverroit quelque chose de sa main. Cela le flatta tant, que, non-seulement il me le promit, mais il me pria avec instance de dîner chez lui avec d'autres Anglois au

---

[1] Jean-Raphaël Smith, né à Londres vers 1740, gravait fort habilement en manière noire; il a beaucoup travaillé pour Boydell, et est mort à Londres, en 1811, graveur de la cour du prince de Galles.

nombre de sept; ne pouvant pas les refuser absolument, je me rendis à l'hôtel de Saxe. Après le dîner je leur souhaitai un bon voyage, car ils partoient le lendemain pour Londres.

Je me suis fait faire une petite veste en peau de chevreuil. Elle est très-bien faite, et rien n'est plus excellent en hiver contre les vents qui vous saisissent quelquefois et vous causent des rhumes. Il y a plusieurs personnes qui en portent pour la même raison. Elle m'a coûté quarante-deux livres, et je suis bien aise de l'avoir.

LE 13. Madame la comtesse d'Angiviller, femme de M. le comte d'Angiviller[1], notre directeur général, m'ayant fait l'honneur de m'inviter à dîner, je me rendis en son hôtel avec d'autres officiers de notre Académie également invités, et là nous fûmes reçus le plus honnêtement du monde par madame la comtesse, qui a infiniment d'esprit. Nous étions, si je ne me trompe, au moins trente-six à trente-huit à table. Le repas étoit d'une magnificence extraordinaire, servi dans une argenterie immense et des plus superbes. Rien ne manquoit. Madame la comtesse fit les honneurs de la table de la manière la plus gracieuse, ayant soin d'un chacun et parlant avec bonté à tous ceux qui y étoient. Bref, nous fûmes tous, comme il me parut, des plus contents; du moins je l'étois singulièrement en mon particulier.

LE 17. Écrit à M. le baron de Sandoz-Rollin, à Madrid. Je lui mande que la planche, d'après son dessein, étoit finie, et que j'avois remis au graveur l'inscription qu'il m'avoit envoyée; que je le priois de m'indiquer une oc-

[1] Après avoir eu une des premières positions du royaume, le comte Charles-Claude Labillarderie d'Angiviller mourut dans un couvent de moines, en 1810.

casion pour Madrid, afin qu'aussitôt l'impression faite je pusse lui expédier un rouleau d'estampes. Je lui dis aussi que mes deux élèves, après six années de séjour chez moi et après avoir été reçus à l'Académie royale, alloient partir et retourner dans leur patrie; que notre salon au Louvre étoit ouvert et que le concours étoit prodigieux.

Le 20. M. Boydell[1], ce célèbre marchand d'estampes de Londres, m'étant venu voir il y a quelques jours avec M. Basan, celui-cy m'invita ledit jour à dîner avec M. Boydell, sa nièce, sa fille, M. Nicol, son mari, libraire de Londres, M. Midy, négociant de Rouen, et plusieurs autres. Le repas étoit excellent, et nous étions tous de la meilleure humeur du monde. C'étoit dommage que madame Nicol ne sût pas le françois, cela n'empêcha pas qu'elle ne me fît mille caresses.

Le 29. J'ay rendu visite à M. Boydell, de Londres, marchand d'estampes et alderman de ladite ville.

M. Verhelst, neveu de M. Klauber, m'a fait présent de deux médailles d'argent, apparemment en considération de ce que je l'ay un peu conduit dans la gravure.

Ce jour je donnai ma voix, étant à l'assemblée de l'Académie royale, à M. le baron de Breteuil, ministre, qui étoit un des concurrents pour la place d'amateur honoraire, vacante par la mort de M. de Montulé. Tous les officiers de l'Académie ayant agi de même, ce ministre fut en conséquence agréé d'une manière unanime.

[1] Jean Boydell naquit à Londres vers 1730, et mourut dans la même ville en 1804. C'était un des principaux marchands d'estampes de l'Europe, et il a publié, en 1779, le Catalogue de son fonds sous ce titre : « Catalogue raisonné d'un recueil d'estampes d'après les plus beaux tableaux qui soient en Angleterre, avec les prix de chaque pièce. A Londres, chez Jean Boydell, graveur et marchand d'estampes, 1779, in-4°. »

Le 30. La femme de mon fils, M. Isembert et moi allâmes à Vincennes et montâmes dans ce célèbre donjon, et vîmes les endroits qui servirent cy-devant à y mettre les prisonniers d'État. Tout cela a un air bien triste.

### OCTOBRE 1787.

M. Preisler, mon élève, est revenu du voyage qu'il a fait à Londres.

Un peintre de Vienne, en Autriche, nommé M. Höckel, m'est venu voir; il a sa jeune femme avec lui; elle peint en miniature, et lui en huile, portraits, histoire, etc., à ce qu'il m'a dit.

Le 14. MM. Klauber et Preisler m'ont donné un repas magnifique aux Tuileries. Ils avoient invité mon fils et sa femme, MM. Baader, Isembert et plusieurs de mes amis et des leurs; nous étions exactement vingt tant hommes que femmes. Rien ne manquoit sur la table. Les mets et les vins les plus rares y furent servis. Nous restâmes là jusqu'à neuf heures du soir, et tous en très-bonne humeur. C'étoit leur repas d'adieu, car ils doivent partir au premier jour pour retourner chez eux.

MM. Klauber et Preisler ont acheté une très-bonne voiture qui leur a coûté mille livres, et qui doit les conduire en Allemagne.

M. Preisler m'a donné l'estampe qu'il a gravée pour sa réception à l'Académie. Il l'a fait très-proprement encadrer, et m'a présenté de plus quelques épreuves en feuilles. Cela m'a fait plaisir.

M. Klauber m'a aussi présenté tout encadré le portrait de G. Netscher[1], qui est la dernière estampe qu'il

[1] Ce portrait, qui fait partie de la galerie du Palais-Royal, est gravé avec

a gravée chez moi. Il a fait cette gravure pour M. Cuchet, et elle paroîtra dans un des cahiers prochains.

J'ay fait présent à l'un et à l'autre de ces deux chers élèves de plusieurs estampes de moi qui pouvoient leur manquer, et cela leur a fait beaucoup de plaisir comme il m'a paru. J'en ay aussi donné quelques-unes à M. Verhelst, neveu de M. Klauber, qui retourne avec son oncle à Augsbourg. C'est dommage qu'on ne l'ait pas laissé plus longtemps icy, car il avoit de bonnes dispositions pour la gravure et étoit très-joli garçon de figure et de conduite.

Le 20. Mes deux élèves et pensionnaires MM. Klauber et Preisler, après avoir demeuré chez moi à peu près six années, ont pris congé de moi à huit heures du soir, en versant des larmes en m'embrassant, et ne pouvant presque proférer une parole. Il m'arriva la même chose, car je les aimois autant qu'ils m'aimoient et certainement ils m'aimoient beaucoup, car ils m'en ont donné des preuves pendant ce nombre d'années qu'ils ont reçu de mes instructions. Ils étoient des plus polis et en même temps des plus respectueux de tous les élèves que j'ay eus. Ils étoient même très-serviables en tout ce qui me concernoit, mais je n'en ay jamais mésusé. Ils montèrent dans leur propre voiture avec le jeune M. Verhelst. Il étoit à peu près neuf heures et ils partirent avec quatre chevaux de poste vers l'Allemagne, accompagnés de plusieurs de leurs amis à cheval jusqu'à la première station.

Suivent les lettres que j'ay écrites en faveur de MM. Klauber et Preisler, sous diverses dates :

finisse, et rend bien la manière de peindre fine et libre de Gaspard Netscher.

Le 10. Comme j'avois préparé plusieurs lettres, la plupart de recommandation à quelques amis en Allemagne, j'en ay donné une en réponse à M. Preisler le père, qui m'avoit écrit une lettre de remercîment par rapport à son fils; cette lettre, je l'ay remise à M. Preisler. Elle est datée du 10 octobre; et une autre à M. Weisbrodt, à Hambourg, car c'est par cette ville que doit passer M. Preisler pour aller à Copenhague.

Le 12. Une lettre à MM. Klauber et Preisler à remettre à M. Müller, mon ancien élève, à Stuttgard.

Le 14. A M. Preisler une lettre de recommandation adressée à M. Rode, directeur de l'Académie de Berlin. Je lui envoye une estampe de moi, dont M. Preisler s'est aussi chargé.

Donné une lettre et quelques estampes de moi à M. Preisler à remettre à M. Nicolaï, célèbre imprimeur et littérateur à Berlin.

Une lettre que M. Preisler remettra à M. Schülze, graveur de l'électeur de Saxe à Dresde.

Le 15. Une lettre en réponse à une lettre de M. Mathias Rode, négociant à Lubeck, que je remercie des discours académiques de M. le comte de Herzberg, qu'il m'avoit envoyés. Cette lettre sera remise par M. Preisler à M. Rode.

Le 16. Chargé d'une lettre MM. Klauber et Preisler pour M. Kobell, peintre de l'électeur palatin à Mannheim, à qui je recommande mes deux élèves et confrères académiques. — Ils sont aussi chargés de deux estampes de moi pour M. Kobell.

Le 17. Une lettre que j'ay donnée à M. Preisler pour M. Bause, graveur à Leipzig.

J'ay remis une lettre à M. Preisler pour mon ancien ami M. Huber, professeur de langue françoise à Leipzig, et célèbre traducteur de plusieurs ouvrages de l'allemand en françois.

Le 20. J'ay écrit la lettre suivante en faveur de MM. Klauber et Preisler, et ils doivent la remettre à monseigneur le baron de Dalberg, élu coadjuteur de l'archevêque et électorat de Mayence.

« Monseigneur,

« A votre dernier voyage à Paris j'eus l'honneur de vous prédire ce qui a été accompli et devoit s'accomplir selon la justice. Ma mission de prophète est finie par là, mais l'événement me rend glorieux et fait le bonheur de ma vieillesse, comme il le fera de tout un peuple.

« Les deux porteurs de cette lettre sont MM. Klauber et Preisler mes chers élèves, mais actuellement graveurs du roy et membres de notre Académie royale de peinture et de sculpture : preuve de l'excellence de leurs talents.

« J'ose, monseigneur, vous les recommander en vous priant de me considérer comme celui qui se fait un véritable devoir d'être avec le plus profond respect,

« de monseigneur
« le . . . . . . . »

Je connois très-particulièrement M. le baron de Dalberg; il est venu plusieurs fois à Paris et a passé souvent des heures avec moi. Il est très-bel homme, aimable et fort instruit. C'est à lui que j'ay dédié la *Petite Écolière*.

Le 21. J'ay écrit une lettre à M. Eberts, à Strasbourg,

concernant deux caisses, chargées ce jour par les voitures de ladite ville et appartenant à MM. Klauber et Preisler.

Le 22. Répondu à MM. les conseillers municipaux de la ville d'Amiens. La lettre que ces messieurs m'avoient écrite concernoit mon élève Bourgeois, de ladite ville. Ma réponse est en sa faveur avec justice, et j'espère que la ville aura des bontés pour lui en soulageant plus noblement M. son père, par rapport aux dépenses de son fils pour son avancement dans son art.

Le même jour que ladite lettre est partie, j'ay reçu de M. Bourgeois, père de mon élève, un pâté considérable, façon d'Amiens.

Le 24. Écrit à mon ancien ami M. Descamps, à Rouen. Je le préviens que je lui adresse une petite caisse contenant les deux portraits que M. Klauber a faits pour sa réception à l'Académie royale, et l'estampe historique gravée par M. Preisler, également pour sa réception à la même Académie; toutes trois proprement encadrées; elles sont destinées pour la salle de l'Académie de Rouen, et M. Descamps s'est chargé de faire recevoir l'un et l'autre membres de cette Académie.

Le 25. Répondu à M. Frister, marchand d'estampes à Vienne, en Autriche, duquel je n'ay pas lieu d'être trop content.

Le 30. Répondu à M. de Nicolaï, secrétaire du cabinet et bibliothécaire de S. A. I. monseigneur le grand-duc de Russie. Je lui offre son portrait que j'ay fait graver, et je pense que M. Viollier ne s'opposera pas à mon intention. Je me mets donc à sa place. M. de Nicolaï m'a demandé si le présent que me destine Son Altesse Im-

périale étoit entre mes mains, et je réponds qu'il ne m'étoit pas encore arrivé, comme cela est très-vrai. Je verrai ce qui arrivera de tout cela.

### NOVEMBRE 1787.

Le 5. Ce jour j'allay à l'assemblée de l'Académie royale, en laquelle il ne se passa presque rien.

Le 11. M'est venu voir un peintre de Krems, en Autriche. Il se nomme M. Guttenbrum, et vient en dernier lieu de Turin. Il m'a dit avoir passé nombre d'années à Rome et ailleurs. Il a remis au roy, à la reine et à madame Élisabeth des lettres que la princesse de Piémont avoit écrites en sa faveur. Il m'a dit qu'il a déjà commencé le portrait de madame Élisabeth. Au reste il est bien équipé et me paroît joli garçon; je ne connois pas encore son mérite, mais j'irai le voir; il est élève du célèbre chevalier Mengs.

Ces jours-cy j'ay été voir les portes des barrières hors des faubourgs Saint-Martin et Saint-Denis, que bâtit M. Ledoux[1], architecte de ma connoissance; M. Baader étoit avec moi. Ces bâtiments sont des plus solides, mais d'un style singulier par l'emploi des formes moitié étrusques, etc.

J'ay été voir ces jours-cy plusieurs expositions de tableaux et autres objets, qui doivent être vendus publiquement.

Le 18. Je me rendis à l'exposition des tableaux, estampes, médailles, dont la collection est considérable,

---

[1] Claude-Nicolas Ledoux, né à Dosmans, département de la Marne, en 1736, mort à Paris en 1806. Ledoux bâtit encore les barrières du Trône, de Charonne, d'Italie et de la Vilette.

et autres objets délaissés par feu M. de Boullongne, conseiller d'État, et qui doivent être vendus demain et jours suivants. Je tâcherai de me procurer quelques articles des médailles d'or et d'argent, s'il y a moyen, pour en augmenter ma petite collection.

Le 21. J'allay moi-même chez de M. de Rougemont, banquier et agent du roy de Prusse, pour lui remettre une boëte en toile cirée, contenant une planche que j'ay fait graver par M. Pariseau, pour et d'après le dessein de M. le baron de Sandoz-Rollin, représentant un combat de taureaux à Madrid, item trente-neuf épreuves de ladite planche, dont huit avant la lettre, en priant M. de Rougemont que, selon les intentions de M. de Sandoz, il eût pour agréable de lui envoyer ladite boëte sans retard à Neufchâtel, où il se trouve actuellement par congé du roy de Prusse, son souverain.

Après avoir quitté M. de Rougemont, je me rendis à l'hôtel de feu M. de Boullongne, où je choisis plusieurs articles de médailles, dont je donnai la commission à M. de Lalande pour me les acquérir, et je chargeai M. Haumont de me les apporter le soir; d'autant plus que selon notre convention nous devons partager quelques lots entre nous deux.

Le soir du même jour, M. Haumont est venu me remettre ce qu'il a eu pour nous, et nous partagerons nos médailles amicalement, je l'espère.

Le 22. J'allay de nouveau aux médailles, en notant quelques lots que je voudrois avoir et en donnant encore ma commission à M. de Lalande qui fait la vente, et en m'arrangeant avec M. Haumont qui sera présent, pour plusieurs articles à partager entre nous.

Comme j'avois reçu un billet d'entrée au musée qui

se tient dans une des salles des Cordeliers, je m'y suis rendu; on y a fait lecture de pièces de différents genres; il y avoit de très-beau monde et la salle étoit complétement remplie.

Le 24. J'allay à l'assemblée de notre Académie, où il ne se passa rien de nouveau ce jour-là.

Le 25. Répondu sur deux lettres que M. le baron de Sandoz-Rollin m'avoit écrites de Neufchâtel. Je lui donne avis qu'une petite caisse contenant la planche que M. Pariseau a gravée d'après son desscin, de même que trente-neuf épreuves de cette planche, dont huit avant la lettre, étoit entre les mains de M. de Rougemont pour lui être expédiée à Neufchâtel, comme il l'avoit désiré. De plus je lui mande que j'ay proposé de sa part à M. Pariseau de graver le pendant de ladite planche, et qu'il m'a répondu qu'il se chargeroit plus volontiers de graver ses trois desseins qui doivent faire suite que d'un seul, parce que cela lui feroit variété d'occupation. Je lui dis que mon fils, au lieu d'une description qu'il avoit désiré de son tableau de la *Mort du duc Léopold de Brunswick*, comptoit faire un croquis, ce qui vaudroit encore mieux qu'une description. J'instruis aussi M. de Sandoz que, d'après sa volonté, j'ay distribué les épreuves représentant un combat de taureaux à toutes les personnes qu'il m'avoit indiquées.

### DÉCEMBRE 1787.

Le 1er. Je fus à l'assemblée de l'Académie royale; là l'Académie nomma quatre commissaires pour examiner et faire le rapport des ouvrages de peinture et de sculpture envoyés de Rome par les jeunes artistes pension-

naires du roy. Je fus un des quatre commissaires nommés, et le lendemain, 2 du mois, qui étoit un dimanche, nous nous rassemblâmes à onze heures du matin; MM. les directeurs professeurs du mois, les secrétaires s'y trouvèrent, et, après que le secrétaire eût écrit nos observations, nous signâmes nos noms, et chacun alla de son côté.

Le 5. Ayant acheté, en société avec M. Haumont, dans la vente des médailles délaissées par M. de Boullongne, plusieurs articles de monnoies et médailles d'argent et d'or, nous les avons partagées aujourd'hui, et chacun a mis à part ce qui lui convenoit. Les pièces indifférentes et de nulle importance iront tout uniment chez l'orfévre, qui en fera ce qu'il voudra, en nous les payant, comme de raison.

Le 6. Après avoir été chez M. Chotinsky pour avoir une lettre de change sur MM. Tourton et Ravel, selon l'instruction de M. Viollier, de Pétersbourg, en remboursement de mes avances pour Leurs Altesses Impériales; et là, ayant touché mon argent, je me rendis avec M. Bander chez M. et madame Seidelmeyer, de Vienne, où nous étions invités à dîner. Je fus très-bien reçu par ces braves gens. Tout était préparé à l'allemande et de bon goût, même plusieurs mets m'étoient inconnus. Le bon cœur et la politesse que ce monsieur et cette dame me firent sentir, et qu'ils me prodiguèrent, me firent grand plaisir. Le tout se passa dans la joye, et nous avons beaucoup ri.

J'ay donné à souper à M. l'abbé Heiss, de Vienne, qui a ramené, par ordre de l'empereur, une colonie de bénédictines en France, et à M. et madame Seidelmeyer, de la même ville. Tous de bonnes et braves gens.

M. l'abbé Heiss a pris congé de moi. Il m'a promis

de me procurer quelques monnoies ou médailles rares.

Mon fils s'étant fortement blessé à la jambe, en sortant de nuit du Palais-Royal, contre une barrière de bois pourri, je vais chez lui tous les soirs pour le voir, car je l'aime et je souffre pour lui.

J'ay encore, indépendamment des médailles achetées en société avec M. Haumont, acheté plusieurs autres en différents endroits, provenant de la vente de M. de Boullongne.

Le 12. M. Arbauer, négociant de Francfort-sur-le-Mein, ayant été chargé par MM. Bethmann, célèbres banquiers de la même ville, de me remettre une petite boête contenant une bague magnifique de brillants que S. A. I. monseigneur le grand-duc de Russie m'envoye en présent (et elle étoit accompagnée d'une lettre de la part de ce prince, écrite par M. Violfier), le tout m'a été remis ledit jour par ou de la part de M. Arbauer à son arrivée à Paris.

J'allay à la Comédie-Françoise avec M. de Torcy, pour y voir la première représentation d'un drame en cinq actes, traduit de l'anglois par M. Imbert. Au commencement du troisième acte, cette pièce tomba à plat. Jamais tumulte et tapage ne furent plus grands, des cris et des sifflements continuels chassèrent les acteurs du théâtre.

Ces jours-cy j'allay à la Comédie-Françoise avec M. Isembert, dans la loge à l'année de M. le comte de Narbonne-Frizlar, pour y voir le jeu du nouvel acteur Talma.

Le 27. J'allay voir M. Ledoux, architecte, qui me montra plusieurs desseins de bâtiments qu'il a résolu, sur la demande de S. A. I. le grand-duc de Russie, d'envoyer à ce prince qui aime généralement tous les arts. Je dinai

chez M. Ledoux, et me rendis le soir à l'assemblée de notre Académie, où les embrassades pour la nouvelle année ne finissoient pas.

Donné avis à MM. Bethmann, par écrit, pour leur annoncer la réception de la bague dont S. A. I. le grand-duc m'a gratifié, et qui leur avoit été confiée pour me la faire passer, et je les remercie de leurs soins à cet égard.

Le 28. J'ay reçu un paquet de lettres datées d'Augsbourg, que MM. Klauber et Preisler m'avoient adressées, dont une grande lettre pour M. Descamps, à Rouen, que je lui ay fait passer ce jour, accompagnée d'une autre que j'écris à cet ancien ami. Les lettres des susdits messieurs, mes anciens élèves, contenoient la description de leur voyage et aventures d'icy à Augsbourg.

M. le baron Vietinghof, aimable gentilhomme livonien, m'est venu voir. Il vient d'Italie, et paroît avoir beaucoup de connoissances dans les arts.

### JANVIER 1788.

Le 1ᵉʳ. Grand concours chez moi de plusieurs amis ou gens qui m'aiment ou qui paroissent m'aimer. Toutefois je pense que le nombre des derniers est bien moindre que des premiers, ayant constamment tâché de rendre plutôt service que de nuire à qui que ce soit.

Le 3. Ce jour l'Académie royale a coutume de se rendre en corps chez notre directeur général, M. le comte d'Angiviller, pour lui souhaiter la bonne année; je m'y rendis pour faire nombre, étant conseiller de l'Académie.

Depuis que mon fils s'est blessé je me suis rendu tous les soirs chez lui pour le voir et y jouer au loto, tant avec lui qu'avec d'autres personnes qui s'y trouvent.

Ces jours-cy ayant été invité par M. Lelièvre à plusieurs reprises, je me rendis, pour cet effet, chez lui et fus très-bien reçu.

Mon fils, dont la blessure à la jambe ne guérissoit pas, donna congé à son chirurgien, en le payant cependant, et prit celui qui lui avoit fait sa première culotte, c'est-à-dire le sieur de la Haye, tailleur, qui lui appliqua un emplâtre, dont il sentit sur-le champ quelque soulagement, et dont la vertu étoit telle, qu'au bout de douze jours il fut guéri. La composition de cet emplâtre avoit été donnée à ce tailleur par un vieux baron allemand, et il avoit fait avec elle des cures étonnantes.

Le 13. Mon fils est venu déjà deux fois chez moi depuis sa guérison pour y dîner; mais ce jour-cy non-seulement il a dîné chez moi avec sa femme, mais aussi ils y soupèrent. Je suis bien charmé que ce bon fils se trouve quitte de sa souffrance, et de notre inquiétude à l'égard de cette blessure, qui étoit considérable.

M. le baron de Vietinghof et M. Heisch, conseiller du roy de Pologne, me sont venus voir avec M. .....

Le 17. Un jeune étudiant en médecine et chirurgie de Neufchâtel, en Suisse, nommé M. Lichtenhan, fils du médecin de la dite ville, me vint voir. Il m'avoit été préalablement recommandé par M. le baron de Sandoz-Rollin; il me parut fort aimable, montrant grande envie de faire de profondes études dans son art, à quoi je l'ay fortement encouragé.

Le 18. Reçu une petite boëte de M. Clémens, à Co-

penhague, contenant plusieurs estampes faites par lui, dont un *Socrate*, qui est très-bien.

Répondu à M. le baron de Sandoz-Rollin, chambellan du roy de Prusse et son envoyé à la cour de Madrid, mais actuellement à Neufchâtel, en Suisse. Je lui demande des nouvelles de la planche et des estampes que je lui ay envoyées. Et comme il avoit désiré un petit dessein du tableau de mon fils, représentant la mort du duc Léopold de Brunswick, je le lui envoye dans ma lettre. Il est fidèlement fait par mon fils. Je lui parle aussi de la blessure que mon fils s'étoit faite à la jambe, et qu'il avoit été guéri, non par un chirurgien malin ou ignorant, mais par notre ancien tailleur. Je conte tout cela à M. de Sandoz, parce qu'il estime mon fils. Je lui mande de plus que le jeune M. Lichtenhan, qu'il m'avoit recommandé par sa dernière, m'étoit venu voir, et que j'étois fort content de lui.

Le 19. Répondu à M. Klauber, actuellement dans sa famille à Augsbourg. Je dis à ce cher et ancien élève et aujourd'hui mon confrère académique, la raison de mon silence par rapport à sa première lettre, qui m'annonçoit son arrivée chez lui, accompagné de MM. Preisler et Verhelst. Cette raison étoit que je n'avois pas reçu de nouvelles sur les lettres que ces messieurs m'avoient adressées pour M. Descamps, à Rouen, mais que préalablement celui-cy m'avoit mandé que l'un et l'autre avoient été reçus membres de l'Académie de Rouen. Je lui dis aussi que j'avois envoyé dans une caisse leurs estampes encadrées, destinées pour l'Académie de Rouen; de plus que mon ancien élève, M. Bervic, s'étoit marié avantageusement; que j'avois remis ses lettres à mon fils et à M. Baader. Au reste, je l'encourage, puisqu'il

m'en marque quelque envie, de revenir dans ce pays-cy.

Le 24. Une lettre donnée à M. Allais, architecte, pour M. Descamps, à Rouen. Je l'ay également chargé de cinq estampes que M. Descamps m'avoient demandées.

Le 30. Ayant reçu de Hollande une lettre pour M. Klauber, je la lui envoye par la poste à Augsbourg, ne sachant pas si elle est importante ou non.

Ce jour, j'ay remis ma lettre adressée à S. A. I. monseigneur le grand-duc de Russie (dont la copie est cy-après) à M. Baader, qui s'est chargé de la remettre à M. de Chotenski, ancien conseiller d'ambassade de Russie, qui aura la bonté de la faire partir pour Pétersbourg par le courrier qui est actuellement icy, ou autrement avec les lettres de sa cour. J'en ajoute une que M. Ledoux m'a envoyée pour M. Viollier, et j'en remets également une à celui-cy, en réponse à une autre qu'il m'a écrite, en date du 28 octobre de l'année passée. (Mais lesdites lettres n'ont été remises à M. Chotenski que le 2 février.) Je lui marque mon contentement par rapport à son amitié, et de ce qu'il a été satisfait de l'ouvrage de M. Guttenberg; et que, si M. Ledoux me remet les desseins qu'il a promis à S. A. I. monseigneur le grand-duc, je les ferai partir par la voye de terre comme il l'a désiré.

Lettre datée du 18 janvier 1788, que j'ay écrite à S. A. I. monseigneur le grand-duc de Russie, pour le remercier de la belle bague de brillants qu'il m'a envoyée en présent.

« 18 janvier 1788.

« Monseigneur,

« Votre Altesse Impériale a bien voulu me mettre au

nombre de ceux qu'elle rend heureux sans cesse. Elle m'a fait la grâce de me faire remettre depuis peu une bague magnifique. Cet ornement précieux et chéri ennoblira la main la plus proche de mon cœur! Aussi, monseigneur, touché de ce sentiment délicieux, j'ose prier Votre Altesse Impériale d'en agréer mes justes remercîments et de me permettre d'ajouter que, rempli de gratitude envers elle, je me fais avec plaisir la loi absolue de continuer, selon ses ordres gracieux, à rassembler, le plus soigneusement possible, ce que la gravure produira, à Paris, de nouveau, de notable et digne d'augmenter sa belle et nombreuse collection, ainsi que celle de S. A. I. madame la grande-duchesse, dont j'ambitionne également la gracieuse approbation pour mes foibles services.

« Je suis, avec le plus profond respect,
« Monseigneur,
« De Votre Altesse. . . . . »

### FÉVRIER 1788.

Le 4. Répondu à M. Auguste Mauser, à Leipzig, qui m'avoit proposé de m'envoyer l'œuvre du graveur Geiser, estimé sept louis, pour deux ou trois paysages dessinés par moi; mais je lui propose à mon tour de vendre cet œuvre ledit prix et de n'employer que quatre louis à acheter pour moi des pièces obsidionales, dont je lui nomme les siéges pendant lesquels elles ont été frappées; et il aura encore quelques paysages gravés selon ses désirs.

Reçu, le lendemain du mardy gras, un pâté de M. de Saulier, chevalier de Saint-Louis, à Nevers. Ce pâté n'a pas la vertu de ceux qu'on fabrique à Amiens.

Le 7. J'ay dîné chez mon fils en société de M. le comte de Marensac, etc. Nous y avons mangé une dinde aux truffes excellente et de notre chroucroute, ou *sauerkraut*, selon son véritable nom germanique. Nous y bûmes également du bon vin, et, le soir, nous allâmes à la foire, au spectacle du sieur Nicolet.

Le 12. Écrit une lettre de remercîment à M. de Saulier, chevalier de Saint-Louis, à Nevers, d'un pâté de gibier de sa chasse, qu'il m'avoit envoyé.

Le 14. Écrit à M. Gams, aumônier de l'ambassade de Suède, pour lui demander s'il a eu des nouvelles de M. Winkelmann, parent de M. Necker, à qui j'avois avancé de l'argent et que madame Necker avoit promis de me rendre. Je prie donc M. Gams de faire souvenir cette dame de sa promesse, d'autant plus que le sieur Winkelmann est parti d'icy il y a plus d'un an. La somme se monte à cent soixante-dix-huit livres.

Le 15. Répondu à M. Preisler, mon ancien élève, qui m'avoit marqué qu'il étoit heureusement arrivé à Copenhague, au sein de sa famille, le 7 janvier passé. Il me remercie beaucoup, de même que son père, camarade de ma jeunesse, de l'instruction que je lui ay donnée concernant son art, et de tous les soins que je lui ay prodigués. Ma réponse est très-ample, moitié badine, moitié sérieuse; je lui dis aussi que M. Bervic étoit marié et que mon fils s'étoit fortement blessé la jambe, mais qu'il avoit été parfaitement guéri, non par son chirurgien, mais par le tailleur qui lui a fait sa première culotte.

Le 23. J'allay à l'assemblée de l'Académie royale où il fut fait mention de la mort de M. de la Tour[1], arrivée

[1] Maurice-Quentin de Latour naquit à Saint-Quentin le 5 septembre 1704.

à Saint-Quentin, sa patrie, au commencement de ce mois-cy. Il étoit âgé de quatre-vingt-quatre ans. Où est le temps où nous allions voir M. Parrocel[1] aux Gobelins, y boire une bouteille avec d'autres amis de notre société de ce temps, il y a aux environs de quarante-cinq ans et plus? Très-peu de mes amis de ce temps-là existent, je ne vois presque que M. Cochin; M. Preisler n'est pas à Paris.

Sa famille le destinait à une carrière plus lucrative que la peinture; mais sa vocation était si réelle, que son père consentit facilement à le laisser aller à son penchant. Il reçut les premières leçons de dessin à Saint-Quentin, alla ensuite à Amiens, espérant y trouver un maître plus habile, et il partit plus tard pour Cambrai, où il commença à faire quelques portraits. A dater de ce jour, son nom commence à être connu. Il quitte Cambrai pour aller à Londres. Mais l'Angleterre ne lui convient nullement; il arrive à Paris; il avait alors vingt-trois ans. Au centre de tous les talents, au centre de toutes les ambitions, Latour songea aussi à la gloire: travailler souvent, fréquenter le monde utile, telles furent ses deux grandes occupations; et cette manière d'agir lui réussit. Le peintre Louis de Boullongne s'intéressa à Latour, et lui donna quelques conseils. La mort lui enleva bientôt ce protecteur; mais Latour était lancé; son nom jouissait d'une grande réputation, et se présenter à l'Académie, qui le reçut avec enthousiasme, fut son premier soin. Il donna, pour morceau de réception, les portraits de Restout et de Dumont le Romain, qui sont aujourd'hui au musée du Louvre. Depuis cette époque (1746), chaque exposition reçut quelques nouveaux chefs-d'œuvre de sa façon, et les critiques du temps sont pleines d'éloges pour le grand pastelliste. Diderot nous dit que « ses pastels sont toujours comme il sait les faire. Parmi ceux qu'il a exposés cette année, le portrait du vieux Crébillon à la romaine, la tête nue, et celui de M. Laideguive, notaire, ajouteront beaucoup à sa réputation. » (Salon de 1761.) L'abbé Desfontaines (1745) s'exprime ainsi : « Le prodigieux Latour est toujours le roi du pastel. Quelle expression! quelle nature! qu'il a bien rendu M. le procureur général et M. Duval! Dans ces tableaux, le peintre s'est élevé au-dessus de lui-même; c'est Latour vaincu par Latour. » Et nous pourrions citer bien d'autres critiques toujours aussi élogieuses, mais pas plus instructives. Nous nous contenterons de renvoyer aux notices fort étendues de MM. Champfleury, Desmazes, Dréolle de Nodon, et à la curieuse, quoique sévère biographie de Latour par Mariette, que nous avons publiée jadis dans les *Archives du nord de la France et du midi de la Belgique*.

[1] Charles Parrocel, peintre de batailles, né à Paris en 1689, mort dans la même ville le 24 mai 1752, fut chargé de peindre les conquêtes de Louis XV, et les tableaux furent exécutés en tapisserie des Gobelins.

Le 24. Ce jour j'ay donné un repas à M. Bervic et à sa jeune et aimable épouse. Je l'ay fait avec plaisir, d'autant plus que M. Bervic est un de ceux de mes élèves qui m'ont fait le plus d'honneur, et qu'il est d'un caractère franc et sans détour. Il est instruit et son esprit est solide. Je souhaite à ce jeune couple toute sorte de bonheurs, car ils le méritent. Mon fils et sa femme, de même que MM. Isembert, Daudet et Artaria, de Vienne, ont assisté à notre dîner qui s'est passé, comme il m'a paru, selon le contentement d'un chacun; voilà ce que je désirois.

Le 29. J'ay été avec mon fils au spectacle du sieur Nicolet, à la foire, y voir le *Héros américain*, qui fut très-bien joué.

Ces jours passés, M. Baader, qui a été bien reçu dans ma maison pendant vingt-cinq ans, m'a quitté net et de mauvaise humeur de ce que je ne l'avois pas invité au repas que j'ay donné à M. et madame Bervic. Je devois agir ainsi, puisque depuis du temps, lorsque je l'invitois à dîner ou souper, il me disoit qu'il ne pouvoit pas, quoique depuis qu'il est à Paris il soupât au moins journellement chez moi, dont il m'a payé d'ingratitude. Quelle monnoie !

## MARS 1788.

Le 1ᵉʳ. Je me suis trouvé à l'assemblée de l'Académie royale, où nous avons mis à part les esquisses des jeunes artistes jugés en état de concourir pour les grands prix; lesquelles esquisses doivent être par eux exécutées selon l'idée que chacun a représentée d'après le thème prescrit. Les jeunes peintres avoient généralement mieux fait que les jeunes sculpteurs.

Nous apprîmes aussi, ce jour-là, la triste nouvelle de la mort du jeune Drouais, qui avoit déjà donné, par d'excellents tableaux, des espérances bien fondées qu'il feroit quelque jour bien de l'honneur par son talent à la nation et à notre Académie. C'est la petite vérole qui l'a emporté âgé, à ce que je pense, d'environ vingt-deux ans. Quel dommage! il étoit gentil garçon et sage, et jouissoit de vingt à vingt-cinq mille livres de rente de son patrimoine.

M. le baron de Barozzi, de Francfort, m'est venu voir, et, comme il a fait ses études à Giessen, ma patrie, il m'a apporté des compliments de mon cousin Wille, de M. le conseiller de la régence de Buri, et de M. le professeur Böhm, avec lesquels je suis en correspondance. Il m'en a apporté aussi de M. le baron de Dalberg, actuellement coadjuteur à l'électorat de Mayence, et qui demeure dans sa future résidence.

LE 28. Répondu à M. Klauber, à Augsbourg. Je lui mande que les estampes de sa façon qu'il m'avoit demandées, je les avois achetées la somme de vingt-sept livres, en ajoutant les vingt-cinq épreuves de son *Écolier de Harlem*, pris pour son compte chez M. Basan; je les ay roulés et fait partir par la diligence, à l'adresse de M. Eberts, à Strasbourg, auquel j'avois écrit, en le priant de les faire promptement passer à Augsbourg.

LE 29. J'étois à l'assemblée de notre Académie royale, dans laquelle M. Van Spaendonck[1] fut élu conseiller à la place vacante par la mort de M. de la Tour. M. Giroust[2],

[1] Gérard van Spaendonck naquit à Tilbourg, en Hollande, en 1746, et mourut le 11 mai 1822; il était élève d'un peintre de fleurs d'Anvers, nommé Herreyns, et fut reçu membre de l'Académie royale de peinture et de sculpture le 18 août 1781.

[2] Jean-Antoine-Théodore Giroust naquit à Paris vers 1760, et mourut en

peintre d'histoire, présenta son tableau de réception et fut reçu. M. Giraud[1], sculpteur, présenta une belle figure, et fut agréé unanimement, n'ayant eu qu'une seule voix contre lui, et que j'aurois été fâché de lui avoir donnée.

### AVRIL 1788.

Le 1ᵉʳ. A la dernière assemblée de l'Académie, cinq officiers furent nommés, outre le secrétaire, pour former un comité, dont chaque membre devoit proposer un sujet tiré de l'*Histoire romaine* par M. Rollin, pour être (selon la pluralité des voix) ordonné aux élèves qui avoient été choisis samedy passé d'en faire les esquisses, en concurrence du grand prix de peinture. Ces officiers étoient MM. Vien, Gois[2], Boizot[3], Lagrénée le jeune[4] et moi. Le problème que je présentai pour la peinture à notre assemblée, qui étoit fixée à sept heures du matin, et que j'avois écrit, étoit la *Gloire et récompense de Marcius*, tome Iᵉʳ, livre IIIᵉ, page 175 de l'in-4°, l'an de Rome 491. Mes confrères l'applaudirent beaucoup et il fut couché sur les registres par M. Renou[5], notre secré-

---

1822. Son morceau de réception fut un tableau représentant Œdipe à Colonne.

[1] Jean-Baptiste Giraud était d'Aire; il y était né en 1752.

[2] Étienne-Pierre-Adrien Gois, né à Paris en 1731, mourut en 1823; il avait été reçu académicien le 23 février 1770, sur le buste en marbre de Louis XV.

[3] Antoine Boizot, peintre et graveur, mourut en 1782, avec le titre de peintre du roi. Il avait été reçu à l'Académie le 25 mai 1737, sur le tableau d'*Apollon et Leucothée*.

[4] Jean-Jacques Lagrénée, né en 1740, mort en 1821, était élève de son frère, et le suivit en Italie et en Russie; il peignit, pour morceau de réception, le plafond de l'*Hiver*, dans la galerie d'Apollon, au Louvre.

[5] Antoine Renou était, comme le dit Wille, le secrétaire de l'Académie de peinture, et, en même temps, il en était membre. Un goût irrésistible pour la peinture lui fit embrasser la carrière des arts, et ses premiers maîtres

taire, de même que celui que j'avois fait par rapport aux jeunes sculpteurs, et qui étoit la *Mort de Brutus*, tome Ier, livre IIe, chapitre 1er de l'édition in-4°, l'an de Rome 245.

Après cela nous avons signé la délibération. Les jeunes sculpteurs cependant ne recevront leur problème que lorsque les peintres auront fini leurs tableaux.

LE 5. J'allay à l'assemblée de notre Académie, où M. le secrétaire lut la confirmation donnée, selon les règles, par le roy, de l'élection que la compagnie avoit précédemment faite de M. Van Spaendonck, pour la place de conseiller vacante par la mort de M. de la Tour, de même que la confirmation d'une place d'académicien à M. Giroust, peintre d'histoire, que nous avions reçu à la dernière assemblée. M. Van Spaendonck prit en conséquence sa place à côté et au-dessous de moi, et M. Giroust prêta, selon l'usage, le serment accoutumé et prit sa place parmi les académiciens.

LE 6. J'allay chez M. Haumont m'amuser, en considérant nombre de ses monnoies et médailles. Il m'en a même cédé plusieurs qu'il avoit doubles, et qui me font plaisir.

M. Bouillard[1], graveur, et M. Dumont[2], peintre, dé-

furent Pierre et Vien. Renou avait concouru déjà une fois, et avait remporté le second prix de peinture; il se proposait de recommencer lorsque le roi Stanislas le fit venir pour être son premier peintre (1760). A la mort de ce souverain, Renou revint en France, et se fit recevoir à l'Académie, le 24 février 1776, sur le plafond de la galerie d'Apollon représentant *Castor ou l'Étoile du matin*. Né à Paris en 1731, A. Renou mourut dans la même ville en décembre 1806.

[1] Jacques Bouillard, né en 1744, mort à Paris en 1806, grava la *Sainte Famille*, d'après Annibal Carrache, le *Songe de Poliphile*, d'après Lesueur, *Sainte Cécile*, d'après Mignard, et un portrait de Napoléon en 1806.

[2] François Dumont, né à Lunéville vers 1751, fit, pour morceau de réception, le portrait en pied de M. Pierre, premier peintre du roi.

sirant se faire agréer à l'Académie royale, me sont venus voir plusieurs fois, pour me prier de leur accorder ma voix.

Le 19. M. Martini[1], graveur, est venu prendre congé de moi, pour quelques mois qu'il va passer à Londres.

Le 26. MM. Dumont, peintre en miniature, et M. Bouillard, graveur, ayant préalablement fait les démarches convenables auprès de ceux qui ont voix à l'Académie, et ayant exposé aux yeux de l'assemblée de leurs ouvrages, ils furent, après le scrutin qui leur étoit favorable, introduits dans l'assemblée pour y faire leurs révérences de remerciment. M. Dumont avoit été présenté par M. Duplessis, et M. Bouillard qui devoit l'être par M. Cochin le fut cependant par moi; car M. Cochin m'écrivit dans la matinée que, ne pouvant pas venir ce jour-là à l'Académie, il me prioit de faire cette présentation pour lui et à sa place, et je l'ay fait avec plaisir.

Le 27. J'allay voir M. Guttenberg qui, depuis plusieurs jours, souffre horriblement aux mâchoires vers les deux oreilles.

Un peintre de paysages qui a du mérite, nommé M. Bruandet[2], m'est venu voir, me priant de venir chez

[1] Né à Parme en 1739, Pierre-Antoine Martini vint fort jeune à Paris, et grava un grand nombre de planches d'après Téniers, dans l'atelier de Lebas; il passa en Angleterre, comme le dit ici Wille, et grava, à Londres, une curieuse vue d'une exposition faite dans cette ville en 1787 : *The exhibition of the royal Academy*, 1787. — *H. Ramberg del.* — *P.-A. Martini, parm. fecit Londini*, 1787. *Publishd as the act directs July 1*, 1787, *the proprietor n° 7, Saint-Georges, Row Oxford Road*. Martini grava encore deux autres planches sur les expositions de peinture. Nous avons déjà parlé de la première à la page 131 de ce volume; voici ce qu'on lit au bas de la seconde : *Lauda-conatum.* — *Exposition au Salon du Louvre en* 1787. — *P.-A. Martini parm. faciebat.* Martini mourut en 1800.

[2] Lazare Bruandet, né en 1754, est un de nos bons paysagistes de la fin

lui pour y voir de ses tableaux, et je m'y rendis avec mon fils. Comme M. Bruandet nous demandoit nos sentiments, nous les avons dits avec plaisir le plus sincèrement du monde, et il a paru en faire quelque cas. De là nous allâmes voir les ouvrages de M. Guttenbrum, peintre de Vienne.

M. Regnault[1], académicien, peintre d'histoire très-habile, me vint voir et me présenta un de ses élèves qui, désirant se mettre dans la gravure, me pria de lui permettre d'être mon disciple. Je l'ay promis à M. Regnault comme à M. Grégy, qui est le nom du jeune homme, avec d'autant plus de plaisir que je voyois que son maître s'intéressoit beaucoup à lui et que le jeune homme, qui est Parisien, me plut également. Il doit entrer chez moi le 1" de may.

Le 28. Madame Basan, femme de mon ancien ami, étant morte hier au matin, a été enterrée aujourd'hui. Il ne m'a pas été possible d'assister à son enterrement à cause de mon furieux mal de tête, qui me tourmente depuis près de deux mois.

## MAY 1788.

Le 3. Je me rendis dans la salle d'assemblée de notre

---

du dix-huitième siècle; il fut l'élève d'abord d'un Allemand nommé Keser, puis d'un peintre français, Jean-Philippe Sarrazin, tous deux assés peu connus, mais qui surent lui donner les premières leçons de dessin et de peinture. Bruandet mourut en 1803. On peut lire, sur cet artiste, une intéressante monographie de M. Ch. Asselineau : « *Notice sur Lazare Bruandet*. Paris, Dumoulin, 1855. »

[1] Jean-Baptiste Regnault, né en 1754, reçu membre de l'Académie le 25 octobre 1783, fut un des émules les plus sérieux de L. David. L'*Education d'Achille*, tableau qu'il donna pour morceau de réception, est un de ceux dont le souvenir s'est le plus conservé. Regnault mourut, en 1829, membre de l'Institut.

Académie, vers les neuf heures du matin, pour assister à la reddition des comptes de l'année et l'imposition de la capitation des divers membres, comme commissaire nommé par la dernière assemblée en ma qualité de conseiller. Nous étions neuf commissaires ainsi nommés. Après notre opération nous eûmes un excellent repas chez M. Pierre, premier peintre du roy et directeur de l'Académie; ce repas fini, vers les cinq heures, nous nous rendîmes à l'assemblée de notre Académie.

Le 5. Ce jour, M. Grégy, de Paris, est entré chez moi en qualité d'élève, à la recommandation de M. Regnault, peintre du roy, chez qui il a dessiné depuis du temps.

M. Basan m'ayant prié de lui faire un plaisir, je l'ay fait de bon cœur.

M. Baccarit, sculpteur, aspirant pour être agréé à l'Académie, m'est venu voir pour me prier d'aller chez lui y voir la figure qu'il compte présenter à l'Académie, et savoir mon sentiment.

Depuis le 15 mars j'ay des maux de tête considérables; j'ay fait plusieurs remèdes, mais inutilement; le dernier qui me fut enseigné par M. Balin, chirurgien, étoit de me procurer du bois de frêne, le mettre dans le feu et recevoir le jus qui en sortiroit, excité par la chaleur, dans un vase et de m'en mettre quelques gouttes dans les oreilles. Je le fais actuellement et je verrai son efficacité. Mon domestique Joseph m'a cherché de ce bois à la forêt de Romainville.

Un peintre nommé M....., venant de Russie, où il est établi, m'est venu voir, m'apportant des lettres de mon ami Crayen, négociant à Leipzig.

Le 13. Répondu à M. Klauber, à Augsbourg. Il me mande dans sa lettre qu'il compte revenir à Paris à la

fin du mois prochain. Cela me fait grand plaisir, car il est fort habile et honnête homme. Il se fixera vraisemblablement icy.

Le 20. Répondu à M. Viollier, peintre de Leurs Altesses Impériales, à Pétersbourg; une lettre par M. Ledoux, architecte, est dans la mienne et qu'il m'avoit envoyée quelques jours auparavant. C'est M. de Chotinski, ancien conseiller de l'impératrice, qui est chargé de faire partir ces lettres avec celles qu'il fait passer ordinairement à sa cour.

Le 21. Répondu à M. Clémens, graveur du roy de Danemark, à Copenhague. Je le remercie de son estampe du *Socrate* et de celle de l'*Ossian*, dont il m'a fait présent. J'en ay remis deux exemplaires selon sa volonté à M. Coutouli, et je lui dis que, n'étant pas marchand d'estampes moi-même, les cinq de chacune des deux restantes, je les avois remises à M. Basan, qui lui en tiendroit compte s'il les vendoit et qui devoit par la suite être son correspondant pour cette partie; que mes dépenses pour l'envoy de la boëte contenant lesdites estampes avoient été huit livres huit sous ou neuf livres huit sous, que je ne me souvenois pas bien exactement.

Le 28. Répondu à Schmuzer, à Vienne, qui, d'après ma prière, m'offre de me faire payer par M. Frister si je voulois lui envoyer mes pleins pouvoirs. Je l'ay donc fait, et le prie de poursuivre cette affaire chaudement.

MM. Mosnier et Dumont me sont venus voir et me prier de leur accorder ma voix à l'Académie, pour leur réception.

Le 29. La place Dauphine, où je me rendis, étoit bien garnie des ouvrages de nos jeunes artistes.

Le 31. J'ay accordé ma voix aux deux susdits peintres, dont le premier, pour sa réception, a fait le portrait de M. Bridan[1], sculpteur, et celui de M. Lagrénée, peintre; le second, celui de M. Pierre, en pied. Le premier n'eut qu'une fève noire, et le second trois; au reste amplement reçus.

MM. Mosnier[2] et Dumont sont venus pour me remercier de ma voix, que je leur ay donnée à leur élection à l'Académie.

## JUIN 1788.

Le 6. Écrit à M. Klauber, le priant de m'apporter d'Augsbourg, lorsqu'il viendra à Paris, six petites bouteilles de baume de Schaur, excellent à ce qu'on prétend pour mes maux de tête.

Le 7. Assemblée complète en notre Académie, où MM. Mosnier et Dumont, après avoir prêté le serment d'usage, prirent leur place parmi les académiciens. M. Renou, vice-secrétaire, y lut une traduction en vers, qu'il avoit faite du poëme latin sur la peinture de Dufresnoy, qui fut très-applaudie[3]. Outre les agréés, il y avoit plus de quarante étrangers à l'Académie placés et assis dans le cercle. Tous les étudiants de l'Académie y étoient présents et savoient applaudir aux meilleurs endroits du poëme.

---

[1] Né en 1730, à Ruvière, Charles-Antoine Bridan mourut en 1805. Il fut reçu académicien le 25 janvier 1772, sur le *Martyre de saint Barthélemy*, statue en marbre.

[2] On voit encore aujourd'hui de Jean-Laurent Mosnier, qui ne paraît pas avoir été connu de Nagler, le portrait de Lagrénée, à l'École des beaux-arts.

[3] Ce travail fut imprimé l'année suivante sous ce titre : « L'Art de peindre, traduction libre et en françois du poëme latin de Charles-Alfonse Dufresnoy, avec des remarques par Ant. Renou. — Paris, Didot, 1789; in-8°. »

M. Troll[1], jeune graveur de Wintherthur, élève de M. Zingg, à Dresde, m'est venu voir. Il vient d'Italie; il m'a montré de ses desseins faits d'après nature, dont plusieurs ont quatre pieds de long ou de large, faits avec facilité, même avec quelque intelligence; mais sa gravure est peu de chose.

Quelques jours après, M. Troll m'a prié de lui donner un certificat constatant qu'il seroit nécessaire que ses parents lui fournissent de l'argent pendant quelques années, afin d'être en état de se perfectionner à Paris dans la gravure, but de ses études. Je lui ay donné ce certificat avec plaisir.

M. Preisler, frère aîné de M. J. G. Preisler, mon élève, et fils de mon ancien camarade, graveur du roy de Danemark, m'est venu voir. Il est beau garçon et acteur du théâtre de Copenhague, voyageant avec deux autres acteurs du même théâtre aux dépens du roy leur maître. Ils ont déjà été deux années de suite à Hambourg, pour y voir jouer, pour leur instruction, le célèbre acteur M. Schröder, le Garrick de l'Allemagne. D'icy ils iront, selon les ordres de leur cour, pour voir les spectacles de Mannheim, de Munich et principalement celui de Vienne, qui jouit aujourd'hui d'une grande réputation. En quittant le Théâtre-National de Vienne, ils iront à Prague, de là à Dresde, Leipzig et Berlin; c'est dans cette dernière ville que M. Preisler compte jouer quelquefois sur le théâtre allemand, mais gratis.

Le 16. J'ay donné à dîner à M. Preisler et autres, ses amis.

Le 23. Veille de la Saint-Jean, plusieurs de mes amis

---

[1] Jean-Henri Troll, dessinateur, peintre et graveur, naquit en 1756 et mourut en 1824; il publia chez Bance aîné, à Paris, quatre vues de Suisse.

et anciens élèves sont venus pour me souhaiter ma bonne fête et m'apporter des bouquets, soit des fleurs, soit de leurs productions; mais, comme je m'étois rendu avec mon fils cet après-midi au théâtre d'Audinot, nous ne revînmes au logis que vers les neuf heures. Il y avoit donc nombre de personnes dans ma salle (outre ceux qui étoient décampés après avoir laissé leurs bouquets), qui m'embrassèrent. C'étoient d'abord la femme de mon fils, madame Bervic et son mari, MM. Guttenberg, Daudet, les deux frères Isembert, Pariseau, Preisler l'acteur. Mon fils, qui m'avoit embrassé en arrivant chez moi sur les quatre heures pour aller au spectacle, m'avoit envoyé un biscuit gros comme un tambour, et me présenta à notre retour un beau dessein représentant une de ses élèves. M. Pariseau me donna un dessein historique de sa façon. M. Isembert m'offrit un joli cabaret de cristal pour les liqueurs, M. Haumont une petite monnoie d'or représentant Henry IV; et une belle médaille d'argent m'étoit venue par la poste à point nommé, sans que je puisse deviner de qui elle me vient, quoique je soupçonne que c'est une galanterie de M. Klauber, à Augsbourg. Tout ce monde en question, je l'ay retenu à souper. Ce souper étoit gay, et un chacun me parut joyeux et content; à minuit tout fut fini. M. Tardieu[1], un de mes anciens élèves, m'apporta le portrait de Henry IV, en bordure, qu'il a joliment gravé.

[1] C'est le portrait de Henri IV, pour la galerie du Palais-Royal, gravé d'après le tableau du Louvre, signé : *Fr. Pourbus*, 1610. L'auteur de ce portrait, Pierre-Alexandre Tardieu, est, sans contredit, un des plus habiles graveurs des temps modernes. Né à Paris en 1756, il entra dans l'atelier de J. G. Wille, sitôt qu'il fut en état de travailler, et il ne tarda pas à être un des meilleurs élèves de cet artiste; il a même de beaucoup surpassé son maître dans le portrait du comte d'Arundel. C'est un véritable chef-d'œuvre de gravure, et en tout point supérieur à ses autres productions.

Le 28. La maison sur le quay des Augustins, entre la rue Pavée et Gît-le-Cœur, dans laquelle je demeure depuis 1745, c'est-à-dire que j'ay habitée pendant quarante-trois ans, étant à vendre après le décès de M. Aubert qui la possédoit, par licitation au Châtelet, il y eut bien des concurrents; malgré cela, comme j'avois grand désir de la posséder, après y avoir demeuré si longtemps, je donnai mes pouvoirs à un procureur pour la pousser pour moi aux environs de cinquante-deux mille livres. Il alla même à cinquante-deux mille sept cents livres, où il cessa, et elle fut adjugée à cinquante-six mille livres. J'en suis très-fâché, mais l'affaire est faite. Elle n'avoit coûté, il y a plus de quarante ans, à ce qu'on m'a assuré, que trente-six mille livres.

Ce jour, je donnai ma voix à l'Académie royale pour l'agréement de MM. de Lavallée-Poussin [1], peintre d'histoire, et Legillon, peintre d'animaux et de paysages, d'après les ouvrages qu'ils avoient exposés au jugement de l'Académie. Chacun eut six fèves noires, c'est-à-dire six voix contraires.

### JUILLET 1788.

M. Preisler, après avoir mangé plusieurs fois chez moi, est parti avec les autres comédiens, ses camarades, pour Mannheim, par ordre, pour y voir le jeu des acteurs de cette cour. De là ils doivent aller pour le même objet à Vienne y voir celui du théâtre allemand, aujourd'huy en grande réputation. Je lui ay donné à porter à M. Schmuzer une lettre de recommandation, en le char-

---

[1] Étienne de Lavallée-Poussin naquit à Rouen en 1722, et mourut à Paris en 1803; il était élève de J. B. M. Pierre, et membre de l'Académie des arcades de Rome.

geant d'une belle et grande paire de boucles d'argent pour lui remettre en présent de ma part, pour reconnoître tant soit peu les services qu'il m'a rendus à Vienne dans plus d'une occasion.

M. de Merval, officier aux gardes suisses, m'a apporté une lettre que M. le baron de Sandoz m'a écrite en sa faveur. Cet officier est un jeune homme fort aimable.

M. Boichot[1], sculpteur, et M. Forty[2], peintre, me sont venus voir l'un après l'autre, parce qu'ils ont résolu de présenter de leurs ouvrages à notre Académie pour y être agréés à la fin de ce mois. Ils m'ont invité à aller voir auparavant leurs pièces faites pour cet effet.

Le 19. Répondu à M. le baron de Sandoz-Rollin sur une lettre qu'il m'a écrite après son retour à Madrid, dont je le félicite. Je lui mande que les commissions par rapport aux épreuves du *Combat de taureaux* étoient en partie faites, et, comme il m'offre un présent de vin de Xérès ou de Malaga, je le prie de m'en envoyer un peu de l'un et de l'autre pour sentir la différence. Je lui dis aussi quelque chose, d'après sa demande, de la nouvelle planche que je grave actuellement.

Le 26. Ce jour nous avons agréé à l'Académie MM. Forty, peintre d'histoire, et Boichot, sculpteur. L'un et l'autre ont été bien près d'être refusés.

M. Gois[3], sculpteur, professeur de l'Académie, y sou-

---

[1] Jean Boichot, né à Châlons sur-Saône en 1738, mort à Paris en 1814, travailla aux bas-reliefs de l'arc de triomphe du Carrousel.

[2] Nagler cite un artiste de ce nom qui a gravé des planches d'orfévrerie; mais il ne nomme pas celui dont il est ici question.

[3] Étienne-Pierre-Adrien Gois naquit en 1731 et mourut en 1823. On connaît de lui à Paris, sa patrie, une statue du chancelier de l'Hospital, dans le palais des Tuileries; une autre du président Molé, à l'Institut; *Saint*

mit en même temps un modèle de cheval écorché (qu'il avoit fait avec soins et principes à l'école vétérinaire à Charenton, sous les yeux de M. Vincent, célèbre anatomiste de cette école) à l'examen de l'assemblée.

### AOUST 1788.

Le 2. Assemblée à l'Académie. Les commissaires nommés à la précédente assemblée, pour l'examen du modèle de cheval écorché de M. Gois, y firent un rapport par écrit très-honorable pour M. Gois.

En même temps plaintes de négligence et de mauvaise volonté des quatre modèles dans leur service y furent portées; d'après cela il fut résolu de leur donner congé à tous; et cela fut rédigé par écrit pour leur être lu en présence de M. Vien, chancelier de l'Académie.

M. Saint-Martin [1], peintre de paysages, m'est venu voir, me priant d'aller voir de ses tableaux qu'il désire présenter à l'Académie. Il m'a dit être élève de M. Leprince, qui étoit mon ami.

Le 8. M. Klauber, graveur du roy, mon ancien élève, vient d'arriver d'Augsbourg, sa patrie, chez moi, dans son équipage. J'ay été bien charmé de le revoir et de le loger jusqu'à ce qu'il ait trouvé un appartement pour s'y loger. C'est un bien excellent caractère. Il a mieux aimé quitter ses parents que d'épouser une fille qu'ils lui destinoient et qui, quoique des plus riches, lui déplut sou-

---

Vincent, dans le chœur de Saint-Germain-l'Auxerrois, et la *Guérison du paralytique*, bas-relief du musée des Petits-Augustins. Il fut, en 1816, nommé académicien libre.

[1] Alexandre Pau de Saint-Martin naquit à Mortagne; il était élève de Leprince et de Vernet. Il exposa, en 1800, une vue du parc de Saint-Cloud; en 1802, une vue de Falaise; en 1804, un paysage pris aux environs de Caen, etc.

verainement; et je pense qu'il a bien fait; il est riche lui-même.

Voici la quarante-quatrième année que j'occupe plusieurs appartements dans une maison quay des Augustins, entre les rues Pavée et Git-le-Cœur, et je comptois y rester pour toujours; mais, madame Aubert, à qui appartenoit cette maison, étant morte, ses héritiers la mirent en vente. Elle avoit coûté, il y a quarante-deux ans, trente-six mille livres sans les lots et ventes; mais, comme tout depuis ce temps a augmenté et que je voulois l'acquérir, j'avois donné ordre à mon procureur de la pousser pour moi au Châtelet, à la somme de cinquante-deux ou cinquante-trois mille livres; mais une veuve de la rue Saint-Louis l'a eue pour une somme plus forte. J'en suis très-fâché, mais tout ce qui me désole est que cette bonne femme, très-dévote à ce qu'on prétend, me demanda simplement sept cents livres de loyer en augmentation de ce que je payois à feu madame Aubert, et, comme je n'étois pas d'humeur à consentir à sa demande, elle daigna me faire donner mon congé très-joliment par huissier, pour le 1er du mois d'avril de l'année prochaine. Où dois-je aller, où trouver à me loger à ma fantaisie dans une telle circonstance?

Le 14. MM. de Dithmer et Manhey, de Ratisbonne, qui ont beaucoup voyagé, me sont venus voir, m'apportant une lettre que m'a écrite M. Preisler, acteur et frère de mon ancien élève, datée de Mannheim, et par laquelle il me remercie de ce je pouvois avoir fait pour lui à Paris, et me recommande ses deux amis porteurs de sa lettre.

Le 16. Écrit à M. Descamps, à Rouen. Je le prie de s'informer d'un capitaine de navire marchand parti de

Hambourg pour Rouen. Il est encore dans le port; il avoit été chargé, par mon ami M. Lienau, d'un paquet de livres allemands, que M. Nicolaï, de Berlin, lui avoit envoyés, avec ordre de le remettre à M. Midy, à Rouen, qui me l'expédieroit, mais que M. Midy, à ce que m'écrit M. Lienau, avoit refusé de s'en charger. D'après cela, au cas que le capitaine, dont j'envoye la reconnoissance à M. Descamps, s'y trouve, je le prie de retirer ledit paquet d'entre ses mains et de me l'envoyer.

Le 25. Répondu à madame la comtesse régnante de Hohen-Solms. Je lui représente que la demande qu'elle me fait ne pourroit absolument se remplir de ma part, à l'égard de la personne pour laquelle elle s'intéresse.

Répondu sur plusieurs lettres de mon parent J.-Wilhem Wille, à Giessen.

J'assistai à l'assemblée de l'Académie royale. Nous examinâmes les tableaux et les bas-reliefs exposés pour le concours du grand prix de jeunes gens.

Le 30. Mon fils est parti par la diligence pour Amiens, y voir M. le chanoine Roussel.

Nous avons jugé les grands prix, à l'Académie : le premier, de peinture, au sieur Garnier; le second, au sieur Girodet; le premier, de sculpture, au sieur Dumont, et le second, au sieur Gois.

## SEPTEMBRE 1788.

Le 1er. Madame Isembert, de Versailles, et autres, ont dîné chez moi.

Le 7. Répondu à mon fils, qui m'a écrit d'Amiens une lettre très-plaisante, et remplie de quelques observa-

tions. Il me mande qu'il se porte au mieux chez M. le chanoine Roussel. Voilà le bon de son voyage!

Le 11. Répondu à mon fils toujours à Amiens, où comme il me le mande, il est honoré et estimé de beaucoup de personnes du premier rang, où il a été invité en cérémonie par le maire et les conseillers municipaux à un splendide dîner à l'hôtel de ville. Je lui en fais mes compliments et lui conseille d'y rester encore, puisque le séjour de cette ville lui fait du bien à sa santé. Sa femme soupe presque tous les soirs chez moi.

Le 13. M. Rheinwald, attaché au grand-duc de Russie, étant venu à Paris par ordre de son maître, m'a apporté une lettre de recommandation de M. Nicolaï, bibliothécaire et secrétaire de Son Altesse Impériale. Il me paroît être brave homme et fort sociable.

Répondu à M. Descamps, mon ancien ami, à Rouen; je le remercie des soins qu'il se donne pour découvrir un paquet de livres dont M. Lienau, de Hambourg, avoit chargé un capitaine de navire pour Rouen, sans avis ou adresse à qui que ce soit en cette ville; de là le capitaine obligé de récrire à M. Lienau, et celui-cy à moi, et moi à M. Descamps, qui a trouvé moyen de m'envoyer ledit paquet avec l'acquit-à-caution, que je renvoye, après les formalités requises, à M. Descamps. Ces livres me venoient de Berlin, de la part de M. Nicolaï, qui m'en fait présent; c'est sa *Reisebeschreibung durch Deutschland und die Schweiz*, en huit volumes.

Le 18. Répondu à mon fils, qui est toujours à Amiens; il m'a fait la description de la réception très-honorable et très-distinguée qu'il avoit reçue au repas à l'hôtel de ville; qu'à table il avoit eu la première place et à côté

du maire de la ville; qu'il n'y avoit eu que deux santés portées, celle de M. Wille le père et celle de M. Wille le fils; que cela l'avoit pénétré de reconnoissance, si bien qu'il avoit prié MM. les échevins d'engager M. le maire à permettre qu'il dessinât son portrait pour être posé à l'hôtel de ville, et que cela avoit été accordé de très-bonne grâce; que pour le lendemain M. le maire l'avoit invité à dîner chez lui, où il avoit commencé son portrait; enfin il me mande qu'il se porte au mieux à Amiens, et cela me fait plus de plaisir que le reste, qui cependant me flatte singulièrement. — Mon fils me mande de plus qu'il avoit saisi, à table, l'occasion de parler pour mon élève Bourgeois (qui est d'Amiens, et auquel la ville donne une petite pension pour aider son père à le soutenir à Paris), en représentant à ces messieurs que sa pension étoit un peu trop modique; bref, il a obtenu sur-le-champ une augmentation d'un quart en sus. Cette action fait honneur au bon cœur de mon fils.

Le 27. Ce jour j'allay à l'assemblée de notre Académie, où un sculpteur, M. Bocquet, présenta son morceau de réception, et fut reçu. M. Saint-Martin, peintre de paysages, M. Moreau l'aîné, aussi peintre de paysages, M. Lucas, sculpteur, et M. Geoffroy[1], graveur en pierres fines, avoient exposé leurs ouvrages pour être agréés; malheureusement pour eux, ils furent refusés les uns après les autres. Plusieurs, à quelques défauts près, avoient cependant du mérite; qui est-ce qui pourroit être complétement parfait?

Le 28. Répondu à la lettre de mon fils, résidant encore à Amiens chez M. le chanoine Roussel, dont il m'a

[1] Cet artiste seroit-il le même qu'un nommé L. Geoffroy, graveur d'architecture, qui fut nommé, en 1804, membre de l'Institut?

dit avoir dessiné le portrait comme aussi celui de plusieurs personnes de considération. Je l'exhorte d'en faire encore, quoique je fusse très-charmé de le revoir. Dans ma réponse précédente je l'avois dissuadé de faire, dans cette saison, le voyage de Boulogne pour y voir la mer, comme c'étoit son dessein, et il me paroît qu'il ne le fera pas cette année.

### OCTOBRE 1788.

Le 4. J'allay à l'assemblée de notre Académie, principalement pour y juger les ouvrages des jeunes gens qui avoient concouru pour le prix fondé par M. de la Tour[1]. C'étoit une tête exprimant la crainte. Ce prix, selon la pluralité des voix tirées au scrutin, fut remporté par le fils de M. Pajou[2], professeur de l'Académie.

Le 6. Répondu à mon fils, toujours à Amiens, où il reçoit honneur et profit. Je lui dis cependant que sa femme et moi désirons qu'il revienne bientôt, et que c'étoit à peu près assez d'être absent. La lettre qu'il m'avoit écrite étoit des plus plaisantes, par rapport à une visite qu'il avoit faite à un plombier qui vouloit lui vendre un éperon gothique et une cruche, les disant antiques, et pesant environ cent vingt livres.

[1] M. Quentin de Latour était fort généreux; il avait, outre ce prix dont parle ici Wille, abandonné, à Saint-Quentin, une somme de quatre-vingt-dix mille cent soixante-quatorze livres trois sols six deniers, pour venir en aide aux malheureux, aux femmes enceintes, et pour fonder une école gratuite de dessin : les statuts de cette école furent imprimés à Saint-Quentin, en 1783, chez F. T. Hautoy, libraire et imprimeur du roi.

[2] Augustin Pajou, né à Paris en 1730, mort le 8 mai 1809, était élève de Lemoyne. Son fils, — celui dont il est ici question, — se nommait Jacques-Augustin; il naquit à Paris vers 1766, et mourut en 1820. Il était élève de Vincent.

Mademoiselle Reichenbach, de Stuttgard, qui étoit venue icy pour se perfectionner dans la peinture de portraits, m'a fait l'honneur de prendre congé de moi, étant obligée de retourner dans sa patrie. C'est une bonne enfant, qui a bien profité icy dans son talent.

Le 7. J'ay reçu le catalogue, supérieurement imprimé, de l'œuvre de mon ancien ami Schmidt. Il a été composé par M. Crayen, négociant à Leipzig, qui m'a fait l'honneur, à mon insu, de me le dédier, apparemment en reconnoissance de ce que j'avois rectifié différentes fautes sur son manuscrit, ainsi que des renseignements que je lui avois donnés sur la vie de M. Schmidt. Ce que je pouvois faire, étant venus tous deux ensemble à Paris, et ayant été constamment amis et bons camarades, et même en correspondance jusqu'à la fin de la vie de ce brave homme, savant et très-célèbre graveur, dont je regrette sincèrement la perte.

Le 11. Mon fils, après une absence de six semaines, est revenu en parfaite santé, ce dont j'ay été bien joyeux, et l'ay embrassé de très-bon cœur.

Quoique je ne marque souvent dans ce Journal que ce qui me concerne et non les événements de la ville, je ne dois par conséquent nullement oublier que, revenant le 26 septembre, vers le soir, du Palais-Royal m'en retourner chez moi, sur le quay des Augustins, et arrivant sur le pont Neuf, je vis un peuple immense et un tumulte affreux, entremêlés de soldats donnant à droite et à gauche des coups de baïonnette, et dont je fus aussi enveloppé; mais, m'en étant garanti heureusement, je m'avançai jusque vis-à-vis la statue de Henry IV, où de nouveau le danger devint encore plus grand pour moi. Les bourrades et les coups de baïonnette contre

ceux qui se défendoient à coups de cannes, de bâtons et des mains, y faisoient bien du ravage. Je m'esquivai cependant avec une peine incroyable, en m'élançant dans l'intervalle de deux baraques d'orangères, qui, quoique bouchées par d'autres personnes en aussi grand danger que moi, furent en ce moment critique mon salut. Le tout étoit parce qu'on vouloit interdire au peuple les feux de joye qu'il vouloit faire dans la place Dauphine, pour marquer son contentement de ce que deux ministres de la cour, qu'il n'aimoit pas, avoient été congédiés. Le lendemain au soir, le peuple ayant été maltraité la veille par les soldats de la ville prit sa revanche; ses attroupements étoient des plus considérables par la ville; il prit d'assaut plusieurs corps de garde en désarmant ceux qui y étoient. Il mit le feu, que nous vîmes de nos fenêtres, au corps de garde situé sur le pont Neuf, à côté de la statue de Henry IV, lequel fut entièrement réduit en cendres vers une heure du matin; mais, lorsque je me levai, les restes en fumoient encore, et il n'existoit que la place de ce petit bâtiment.

Mon fils s'est malheureusement blessé les deux jambes contre un banc de pierre, en sortant de nuit du spectacle d'Audinot, il s'est même foulé la main en tombant au delà du banc.

### NOVEMBRE 1788.

Le 5. M. de Longuerue, chevalier de Saint-Louis et maire de la ville d'Amiens, m'a fait l'honneur de venir chez moi; mais il est parti le lendemain pour Versailles pour l'ouverture de l'assemblée des notables, dont il avoit été nommé membre. Il me paroît un bien excellent homme, qui a fait tous les honneurs et amitiés possibles

à mon fils lorsqu'il étoit à Amiens, en dernier lieu.

Le 11. J'allay à l'assemblée de l'Académie royale, où on lut une lettre de plainte, écrite par M. de Saint-Aubin contre M. Delaunay (tous deux graveurs agréés), l'accusant de lui avoir copié le portrait de M. Necker[1]. L'Académie a décidé d'envoyer une copie de ladite lettre à M. Delaunay, et que celui-cy en devoit faire sa réponse adressée à l'Académie.

M. César, jeune homme de Berlin, m'est venu voir, m'apportant des lettres et quelque argent de mon ami M. Crayen, à Leipzig. J'ay connu, icy à Paris, le père de ce jeune homme il y a plus de trente ans. Il étoit dans ce temps attaché au prince Henry, frère du feu roy de Prusse, et faisoit bonne figure dans ce pays-cy.

Le dernier samedy de ce mois de novembre j'étois à l'assemblée de l'Académie, où M. Delaunay produisit sa défense avec des lettres justificatives, contre les plaintes de M. de Saint-Aubin, par rapport à la copie faite par le premier d'après le portrait de M. Necker du dernier. Mon sentiment, comme celui de plusieurs autres, étoit de les mettre hors de cour et de procès. Cela prévalut, il vaut mieux douceur que rigueur.

Pendant la blessure à la jambe de mon fils, je dînois tous les dimanches et fêtes chez lui, et chaque jour de la semaine je passois une partie de la soirée chez lui.

Un jeune graveur suisse, venant d'Augsbourg, est

[1] Ces portraits ont effectivement une certaine analogie; mais il est bien impossible que deux gravures, faites d'après le même tableau par des artistes d'un talent à peu près semblable, ne se ressemblent pas quelque peu. On lit au bas du portrait de Necker, gravé par Delaunay : « Peint par J. S. Duplessis, de l'Académie royale de peinture et de sculpture. — Gravé par M. Delaunay, de la même Académie, membre de celle des beaux-arts de Danemarck. — A Paris, chez Depeuille, rue Saint-Denis, n° 416, et au pavillon du Palais-Royal, près le bassin. »

venu chez moi; je l'ay mené chez M. Klauber, qui, selon mon exhortation, lui cherchera de l'ouvrage.

### DÉCEMBRE 1788.

Le 4. Ce jour mon fils est venu dîner chez moi, sa jambe étant à peu près guérie; il a résolu de venir plutôt dîner quelquefois que de venir souper, d'autant plus que les rues dans cette saison sont très-dangereuses; il y a nombre de brigands; j'ay consenti très-volontiers à sa résolution, quoique j'aime beaucoup sa compagnie le soir.

Je suis, au reste, charmé de ce que la terrible blessure de mon fils va si bien actuellement.

Le 12. Répondu, par *nego*, à M. Eberts, à Strasbourg, qui vouloit m'emprunter une somme considérable.

M. le chevalier de Damery, avec lequel j'étois très-lié autrefois, me vint voir, me proposant un tableau pour s'acquitter des cent vingt livres que je lui ay prêtées il y a une dizaine d'années. Il me l'envoya le lendemain, mais je le renvoyai. Ce bon M. de Damery a eu bien des malheurs, sans cela il m'auroit payé depuis longtemps; il est très-honnête homme.

Le 16. Ce jour je dînai chez mon fils, qui donnoit un bon repas à M. de Longuerue, chevalier de Saint-Louis, maire de la ville d'Amiens, et l'un des notables que le roy avoit appelés auprès de lui. Mon fils avoit également invité M. Klauber et M. Isembert, qui s'y trouvèrent. Nous étions tous des plus contents, et l'eussions été davantage si mon fils n'avoit pas été horriblement enrhumé. M. de Longuerue est un homme des plus aimables, raisonnant bien et juste, qui a défendu la cause du

tiers état de son mieux. Il devoit repartir le surlendemain
pour retourner dans ses foyers. Nous restâmes tous en-
semble jusqu'à huit heures du soir; alors j'embrassai
ce digne et ancien militaire en lui souhaitant un bon
voyage.

La nuit du 16 au 17 le thermomètre a été à treize de-
grés au-dessous de la glace. Le froid depuis plus de trois
semaines est terrible. Le 16, il a neigé toute la journée.
Les rues sont presque impraticables.

LE 19. M. Eberts, à Strasbourg, m'a envoyé une liste
de douze tableaux, le sujet et la grandeur de chaque ta-
bleau avec les noms des maîtres, qui sont tous modernes.
M. Eberts met le prix des douze ensemble au prix doux
et encourageant de cent cinquante louis d'or seulement;
mais comme de tels tableaux se donnent presque pour
rien dans ce pays-cy, je lui conseille de s'adresser à M. de
Mechel, à Basle, qui, par ses fréquents voyages en Alle-
magne, pourroit y connoître des amateurs pour s'accom-
moder de tels tableaux, supposé encore qu'ils fussent
bien joyeux de leur prix. Je renvoye aussi à M. Eberts,
dans ma lettre, sa note des tableaux écrite à la main.

LE 20. L'aimable comte de Diesbach, gendre de M. le
comte d'Affry, colonel des gardes suisses, m'est venu
voir, venant d'un voyage fait en Allemagne, à Vienne, etc.
Il y a longtemps que nous nous connoissons; il a un frère
au service de l'empereur, etc.

LE 24. Le Parlement ayant nommé d'office M. Lempe-
reur et moi pour arbitrer les gravures, dont M. de Mou-
radjea a porté plainte au Parlement contre M. Cochin,
prétendant avoir été lésé par rapport au prix des di-
verses planches commencées et non achevées; et après

avoir été assignés, M. Lempereur et moi, le secrétaire de M. de Mouradjea nous est venu chercher en voiture, pour nous mener chez M. de Villier de la Berge, conseiller au Parlement, devant qui, lecture de la contestation faite, nous avons prêté le serment d'usage en pareil cas.

Le 30. Il y avoit assemblée générale à notre Académie. Il ne s'y passa rien d'intéressant, excepté des embrassades de part et d'autre.

Ces jours-cy le froid étoit à plus de dix-huit degrés au-dessous de zéro. De mémoire d'homme cela n'étoit arrivé.

## JANVIER 1789.

Le 1er. Ce jour nombre de personnes sont venues me souhaiter la bonne année, etc. Mon fils m'a fait présent, pour mes étrennes, d'un petit tableau de deux figures, à peu près dans le style de Téniers, quoique dans un costume de pauvres gens de notre temps. Ce petit tableau est d'ailleurs fort bien.

M. Klauber m'a fait présent d'une médaille d'argent, représentant à cheval le célèbre duc Bernard de Saxe-Weimar, qui commandoit une armée particulière pendant la guerre de Trente-Ans d'Allemagne. Cette médaille fut frappée à l'occasion de la prise de Brisach par ce prince; cette ville est représentée sur le revers.

Le 3. Tous les membres de notre Académie royale se rassemblèrent chez M. Pierre, premier peintre du roy, qui, à notre tête, nous mena comme de coutume chez M. le comte d'Angiviller, notre directeur général, pour lui souhaiter la bonne année, etc.

Le 4. M. le comte de Marensac, étant de retour de son

voyage d'Auvergne, m'a fait l'honneur de me venir voir et de dîner chez moi, comme aussi la femme de mon fils, M. Isembert, etc.

Le 6. Répondu à M. l'abbé de Mahieu de Saint-Just, chanoine de Crépy-en-Valois. Il me parle dans sa lettre de l'origine de sa contestation (par rapport à son portrait gravé par le sieur Letellier [1]) avec ledit artiste dont l'affaire est au Châtelet, et, comme je suis nommé juge de la gravure, et que sur trois assignations il n'a pas comparu, il me prie de faire surseoir cette affaire, vu son éloignement. Je lui réponds que cela n'est pas de ma mission, en outre que je ne connois pas autrement M. Letellier qu'à son occasion et nullement son procureur. Je conseille donc à M. Mahieu d'écrire à ces messieurs ce qu'il pourroit trouver de raisonnable, même de chercher à se tirer de cette affaire d'une manière amicale, que je disois cela pour l'amour de la paix dont j'étois amateur.

Le 10. J'étois à l'assemblée de notre Académie, où M. le secrétaire lut nombre de lettres écrites par les directeurs des Académies de province, à l'occasion de la nouvelle année. L'on disputa après par rapport à la pièce de réception que M. Moreau sera obligé de faire. La décision a été remise à la première assemblée.

Le 11. J'allay avec mon fils chez madame Grenier, ma nouvelle hôtesse, pour m'arranger avec elle par rapport au loyer des appartements que j'occupe depuis près de quarante-quatre ans, et que cette bonne dame voulut d'abord me renchérir seulement de neuf cents livres,

[1] Charles-François Letellier, né à Paris vers 1750, mourut en 1800. Le portrait mentionné ici doit être de la plus grande rareté, car il nous a été impossible, malgré toutes nos recherches, d'en rencontrer une seule épreuve

c'est-à-dire presque du double de ce que je payois cy-devant. Enfin je fus obligé de lui promettre seize cents livres de loyer par an. Ça s'appelle martyriser le monde fort joliment! Que le bon Dieu lui pardonne, car il faut prier pour ceux qui nous font du mal.

Le 12. Répondu à mon cousin J.-W. Wille, traiteur à Giessen. Il m'a mandé la mort de mon frère Jean Conrad, qui étoit le seul qui me restoit. De plus, comme il m'avoit mandé qu'un de mes neveux alloit se marier, je lui marque ma joye à cette occasion, comme je lui avois marqué ma douleur sur la mort de mon frère, qui n'a jamais été marié.

Voilà donc enfin le dégel, qui arrive par un vent sud-ouest. Il étoit temps; pourvu que cela continue!

Les glaçons de la rivière de Seine ne se sont mis en mouvement qu'aujourd'huy 20 janvier.

Le 18. Il faut que je m'avoue à moi-même une faute et un mensonge que j'ay faits et bien contre l'ordinaire. M. Basan m'avoit donné une réponse écrite à une lettre de M. Huber, qui accompagnoit son catalogue. Cette réponse étoit du 9 avril de l'année passée; et, comme je devois également répondre à M. Huber, M. Basan m'engagea à écrire ce que j'aurois à dire sur la partie blanche de sa lettre. Je serrai donc cette lettre dans l'intention de remplir ma tâche le plus tôt possible; mais, l'ayant oublié et n'ayant écrit qu'aujourd'huy, j'ay eu la malice de dater ma partie de lettre du 12 avril de l'année passée. M. Huber croira par là que ça pourroit être la faute de la poste, et je me trouve hors de blâme d'avoir tardé si longtemps à lui répondre. Je remercie donc M. Huber, cet ancien ami, de m'avoir envoyé le catalogue imprimé de sa propre collection d'estampes, et aussi de ce qu'il

a fait une mention si honorable et amicale de moi et de mon foible talent. Il dit entre autres choses que je suis natif de Grosenlinden, près de Giessen; cela étant faux, je lui mande qu'il falloit imprimer : de la paroisse de Kœnigsberg, près de Giessen. Au reste son catalogue est immense; il y parle d'une manière instructive des peintres des diverses écoles d'après lesquels on a gravé, et des graveurs de toutes les nations dont il y a des estampes dans sa collection, et il en parle en excellent connoisseur. Le reste de ma lettre n'est que badinage.

Le 20. Répondu à M. de Saulieu, chevau-léger de la garde du roy, chevalier de Saint-Louis, à Nevers. Je cherche à le consoler de la perte de son enfant, dont il m'a parlé, et je le remercie de m'avoir envoyé un lièvre, quatre perdrix et un immense dindon, dont une partie destinée pour mon fils, à qui j'en ay déjà fait part.

Le 27. M. Daudet m'a envoyé dix bouteilles de vin de Bordeaux, rouge, dont je lui dois des remercîments.

Je me suis donné un gilet d'écar'ate, supérieurement brodé en diverses couleurs, selon la mode d'aujourd'huy.

Le 29. Répondu à madame la comtesse régnante de Solms, née comtesse de Dohna, à Hohen-Solms, près de Giessen. Elle m'avoit écrit par rapport à ma belle-sœur, mais je ne consens presque à rien.

Écrit à mon cousin J.-W. Wille, traiteur à Giessen. Je lui dis ce qu'il doit faire par rapport à ma sœur, de Hohen-Solms, dont la proposition ne me plaît pas trop. Je le prie aussi d'embrasser pour moi mon neveu Wilhem Wille et sa jeune épouse, auxquels je souhaite mille bonheurs.

Le 31. J'assistai à l'assemblée de notre Académie. M. Monsiau[1], peintre d'histoire, agréé, avoit exposé l'esquisse du tableau pour sa réception, mais il fut refusé à la pluralité des voix. Il étoit aussi question de M. Moreau, et, après quelques disputes, il fut décidé qu'il feroit pour sa réception un autre dessein que celui qu'il comptoit donner.

### FÉVRIER 1789.

Le 7. Répondu à M. Schmuzer, à Vienne. Je lui mande que M. Crépy m'a payé les cent trente-deux livres qu'il lui devoit, et qu'il pourra les retenir sur la somme qu'il doit toucher pour moi à Vienne de M. Frister.

Le 8. J'allay chez M. Ledoux, par rapport aux desseins d'architecture que j'ay négociés depuis plusieurs années pour S. A. I. monseigneur le grand duc de Russie, et qui sont finis actuellement. De là j'allay voir l'exposition d'un bon nombre de tableaux de M. Lebrun, qui seront vendus cette semaine.

A l'exposition d'une collection de desseins chez M. Paillet, j'avois prié M. Daudet d'en acquérir un de Carlo d'Urbino, de Crema pour moi, ce qu'il a fait; il est très beau et me coûte cent cinquante-deux livres un sol.

Le 22. Invités à déjeuner chez M. Isembert, mon fils, sa femme, M. Klauber et moi, nous nous sommes mis à

---

[1] Nicolas-André Monsiau, né en 1734, fut un peintre plus fécond qu'habile. Sa manière de peindre était flasque et désagréable; ses personnages ressemblaient à des gens de théâtre : en un mot, c'était un mauvais imitateur de l'école de David. Les desseins qu'il destinait à l'illustration des livres étaient d'une froideur désespérante. Il est mort en 1837.

table à midy. Ce déjeuner dinatoire étoit excellent. Nous étions tous très-joyeux.

Le 24. Répondu à madame la comtesse régnante de Hohen-Solms. Les propositions qu'elle m'avoit faites ne m'ont pas convenu, et je lui en marque les raisons.

Le 28. Ce jour je fus à l'assemblée de notre Académie, où il ne se passa rien de remarquable. On nous distribua cependant une brochure imprimée que le corps de la ville y avoit envoyé, sous le titre : « *Arrêts de messieurs les prévôts des marchands et échevins, sur un réquisitoire du procureur du roy et de la ville de Paris, au sujet d'un imprimé...* etc. » Le tout roule sur la nomination des députés de la ville aux états généraux.

## MARS 1789.

Notre ami M. C. Guttenberg étant fort malade, j'ay envoyé plusieurs fois chez lui pour avoir de ses nouvelles.

Le 7. Les esquisses des jeunes gens, peintres et sculpteurs, pour être admis pour les grands prix ayant été exposées aux yeux de notre Académie, plusieurs furent rejetées. M. le secrétaire nous prévient qu'à la première assemblée on devoit passer par le corridor à droite du grand escalier pour nous rendre dans nos salles, parce que l'on doit commencer à découvrir le haut du salon pour l'éclairer par cette partie. Cela fera à merveille lorsque l'Académie y fera l'exposition de ses productions aux yeux du public.

M. Monsiau, agréé, a présenté une autre esquisse pour modèle de son tableau de réception, et qui fut bien reçue cette fois-cy.

M. le comte de Diesbach, revenu à Paris pour faire visite à M. le comte d'Affry, son beau-père, m'est venu voir plusieurs fois. Il y a longtemps que je connois cet aimable gentilhomme suisse.

M. Hasberg, chanoine de Hambourg, m'a rendu visite, m'apportant des lettres de recommandation de mon ancien ami M. Lienau.

Le 28. M. Ledoux, architecte du roy, m'a enfin remis les desseins d'architecture, si longtemps désirés par S. A. I. monseigneur le grand duc de toutes les Russies. Ils sont au nombre de deux cent soixante-treize, que je ferai partir sans délai pour Pétersbourg.

J'étois à l'assemblée de notre Académie, où M. Sue[1] le fils fut reçu, en survivance de M. son père, en qualité de professeur d'anatomie. Après cela on élut par le scrutin les jeunes peintres et sculpteurs qui avoient exposé leurs académies peintes ou modelées, pour être admis au concours des grands prix. De plus M. Delaunay, graveur, agréé depuis longtemps, avoit exposé un de ses portraits de réception, croyant être reçu sur ce seul portrait, en attendant le pendant, mais cela ne réussit point comme étant contraire aux statuts de l'Académie.

## AVRIL 1789.

Le 1ᵉʳ. J'apprends aujourd'huy que M. C. Guttenberg

---

[1] Il existe trois portraits de Sue le père : le premier est gravé par Lebeau, d'après Binet ; les deux autres sont gravés par N. Pruneau, d'après A. Pujos, et on lit au bas : « *Jean-Joseph Sue*, professeur et démonstrateur aux écoles royales de chirurgie ; de l'Académie royale de peinture et sculpture, conseiller du comité perpétuel de l'Académie royale de chirurgie ; de la Société royale de Londres, censeur royal et chirurgien-major de l'hôpital de la Charité. »

va un peu mieux; sa maladie étoit des plus terribles; j'ay été le voir plusieurs fois avec mon fils et nous désespérions presque de lui.

Le 4. J'allay à l'assemblée de l'Académie, et, au sortir de là, j'allay voir M. Pierre, premier peintre du roy et notre directeur, pour m'informer si la blessure de sa jambe alloit mieux, et je fus très-bien reçu par lui.

Le 5. Après avoir déjeuné chez mon fils, qui est fort enrhumé, j'allay seul voir si M. Guttenberg alloit un peu mieux, et tout alloit pour le moment mieux que jamais, quoiqu'il n'ait pas encore quitté le lit.

Le 6. Répondu à mon cousin J.-W. Wille, traiteur à Giessen. Je le prie de s'informer auprès de mon neveu Bender, à Kœnigsberg, près de Giessen, d'une affaire concernant madame Scheffer, à Hohen-Solms.

M. Fortin[1], jeune sculpteur, cy-devant pensionnaire du roi à Rome, m'ayant prié d'aller voir la figure qu'il fait et qu'il destine à exposer aux yeux de l'Académie pour y être agréé, je me suis rendu chez lui. J'ay examiné son travail, et lui ay fait quelques observations. Il y a du très-bon dans cette figure, représentant un chasseur assis, etc.

Le 12. J'allay chez M. Pierre, où je vis panser la blessure de sa jambe, dont la guérison n'étoit pas fort avancée; et l'après-dîner je me rendis chez M. Guttenberg, qui alloit un peu mieux. Mais préalablement et dans la matinée, après l'invitation que m'avoit faite M. Van

---

[1] Augustin-Félix Fortin était aussi peintre; mais il est beaucoup plus connu comme sculpteur, et on peut voir l'indication d'un grand nombre de ses travaux dans le *Dictionnaire des artistes*, par Gabet, page 269. Fortin mourut du choléra en 1832.

Spaendonck le jeune, j'avois été chez lui y voir les deux tableaux de fleurs qu'il destine pour son agrément à l'Académie. Je les ay vus avec plaisir, et je lui ay promis ma voix au scrutin.

Le 15. Me vint voir M. Moreau[1], mon ancien ami, me prier, son dessein de réception étant fini, de l'aller voir chez lui, me priant en même temps d'être son parrain samedy prochain, c'est-à-dire de le présenter à l'Académie; c'est ce que je lui ay promis avec le plus grand plaisir, car il est doublement des plus habiles, tant pour le dessein que pour la gravure.

Le 16. M. Descarsin, peintre de portraits, me vint voir pour me prier de l'aller voir et examiner ses ouvrages, car il compte se présenter aussi samedy prochain à l'Académie, mais je ne crois pas que je puisse me rendre chez lui, vu l'éloignement, car j'ai très-mal aux reins depuis quelque temps.

Le 19. Après avoir déjeuné chez mon fils, j'allay voir le dessein de M. Moreau, qu'il destine pour sa réception à l'Académie. Ce dessein est parfaitement beau et supérieur au premier qu'il avoit présenté cy-devant. J'en ay fait mes compliments sincères à M. Moreau.

De là j'allay voir M. Pierre, dont la blessure à la jambe va mieux, et qui compte nous présider samedy prochain à l'Académie. De là j'allay joindre mon fils au Palais-Royal, et, après que nous eûmes dîné chez moi, je visitai M. Guttenberg, qui paroît actuellement hors d'affaire de sa terrible maladie.

[1] Il a été publié, dans les *Archives de l'art français*, tome I, page 185, une curieuse notice sur Moreau le jeune; elle est faite par sa fille, madame Vernet, et l'original existe au cabinet des estampes de la Bibliothèque impériale.

Le 22. Je devois aller à l'assemblée du tiers état tenue aux Cordeliers, mais un grand mal de reins me retint malgré moi d'y assister, ce dont j'ay été très-fâché, car j'aurois désiré y voter et y faire quelques motions que j'avois dans l'esprit; mais mon fils y alla, et fut nommé un des douze commissaires pour la rédaction des cahiers par l'assemblée, si bien qu'il fut obligé de parler et d'écrire pendant plus de douze heures, et ne revint chez lui que le lendemain, à quatre heures du matin, pour se reposer de ses fatigues.

Le 25. J'allay à notre assemblée académique, où il y avoit cinq opérations à faire : trois aspirants à agréer et un à recevoir; celui-cy étoit M. Moreau, dessinateur et graveur, qui avoit exposé un excellent dessein, et c'étoit moi qu'il avoit prié d'être son parrain; je le présentai donc à l'assemblée avec bien du plaisir, et il y fut reçu complétement, à l'exception de deux voix. Le second étoit M. Fortin, jeune sculpteur revenu depuis peu de Rome, et dont la figure qu'il avoit exposée étoit si bien, qu'il fut agréé à la pluralité des voix. M. Descarsin avoit exposé un grand portrait en pied et un buste, qui étoit le sien, mais il fut refusé, n'ayant pas assez de voix en sa faveur. Le quatrième étoit M. Van Spaendonck le jeune. Il avoit exposé deux très-beaux tableaux de fleurs, et fut présenté, par M. son frère, à l'assemblée. Il n'eut qu'une seule voix contre lui, et fut ainsi agréé d'une manière très-honorable pour les deux frères. Ils sont Hollandois de nation et des plus habiles dans leur genre, aussi bien que dans leur conduite. Le cinquième, M. Martin [1], agréé, avoit exposé l'esquisse de son tableau de

---

[1] Né à Montpellier en 1737, et mort en 1801, Martin s'attacha plus au commerce des tableaux qu'à la peinture. L'échec que Wille constate ici fut peut-être la cause de cette désertion.

réception, mais il eut le malheur d'être refusé par les voix du scrutin.

Ainsi voilà trois heureux et deux qui ne le sont nullement pour le présent.

Le 27. J'allay voir, accompagné de M. Daudet, le pauvre M. Guttenberg, qui, de nouveau, est tombé malade, ce dont je suis bien fâché.

## MAY 1789.

Le 11. J'ay répondu à M. Schmuzer, à Vienne, en lui envoyant un billet sur M. de Blumendorf de cent trente-deux livres d'une ancienne dette, que j'ay trouvé moyen de faire payer, et due depuis plusieurs années à M. Schmuzer. J'ay mis aussi dans ma lettre une à M. J. Frister, dans laquelle je dis à celui-cy que j'ay été complétement payé sur les lettres de change qu'il m'avoit envoyées, et que, par conséquent, il ne me devoit plus rien à la date de ma lettre.

Le 18. Répondu à madame la comtesse de Hohen-Solms. Je lui dis que, vers le mois de septembre prochain, je donnerai mes ordres pour que ses désirs soient en quelque sorte remplis par rapport à madame Scheffer.

Le 19. Ce jour, j'allay à l'enterrement de M. Pierre, chevalier de l'ordre du roi, son premier peintre, directeur de notre Académie, etc. Il étoit fort riche, avoit soixante-seize ans, et il y en avoit environ quarante-six que je le connoissois. J'apprends, aujourd'hui 20, que M. Vien a été nommé, par le roi, son premier peintre, à la place de M. Pierre.

Le 20. Ayant jugé à propos de donner congé à mon

domestique, Joseph Wasse, j'arrêtai un autre, nommé Jean-Baptiste.

LE 30. Ce jour, je fus à l'assemblée de notre Académie, où M. le comte d'Angiviller, notre directeur, s'étoit aussi rendu. Nous y nommâmes, et cela d'une voix unanime, à la place vacante par la mort de M. Pierre, M. Vien, premier peintre déjà nommé par le roi. M. Moreau y prit sa place parmi les académiciens, après avoir fait le serment accoutumé. M. Legillon, peintre de paysages, ayant présenté son tableau pour sa réception, y fut reçu, de même que M. Van Spaendonck le jeune, sur son tableau de fleurs, et M. Chaudet[1], jeune sculpteur revenu de Rome, fut agréé.

## JUIN 1789.

LE 6. J'allay à l'assemblée de l'Académie, où MM. Legillon et Van Spaendonck le jeune prirent place parmi les académiciens. M. le secrétaire lut une dissertation de feu M. le comte de Caylus.

LE 11. Répondu à mon cousin J.-W. Wille, traiteur à Giessen. Je le charge de mander à mon neveu Bender, à Kœnigsberg, que je lui tiendrai parole pour la fin de septembre prochain.

LE 13. Répondu à madame la comtesse de Hohen-

---

[1] Antoine-Denis Chaudet, né à Paris en 1763, mourut en 1810; il était élève de Stouff, et remporta, en 1784, le premier grand prix de sculpture, sur un bas relief, *Joseph vendu par ses frères*. Chaudet avait été nommé membre de l'Institut en 1805; sa femme, Jeanne-Élisabeth Gabiou, était aussi artiste, et elle a exposé, de 1800 à 1817, un grand nombre de portraits et de tableaux de genre : c'était une artiste d'un talent facile et honorable.

Solms, en lui faisant sentir que sa proposition ne me plait pas.

M. de Neydiser, de Vienne, m'a apporté une lettre de la part de M. Schmuzer. Ce gentilhomme a déjà beaucoup voyagé.

Le 27. Ce jour, j'allay à l'assemblée de l'Académie royale. MM. Julien [1] et Monsiau y avoient exposé leurs tableaux historiques pour être reçus, de même que M. Bilcoq, peintre de genre, le sien pour sa réception, ces messieurs étant déjà agréés. M. Cassin, peintre de marine, y avoit mis aux yeux de l'assemblée plusieurs de ses tableaux pour y être agréé. Par rapport aux deux premiers, on résolut de ne pas aller aux voix; de cette manière, ils resteront agréés et seront à même de faire d'autres tableaux. Il n'y eut donc que M. Bilcoq qui fut reçu; mais, l'assemblée étant peu contente de l'ouvrage de M. Cassin, elle lui fit demander s'il désiroit risquer le scrutin, et, lui ayant répondu que non, la séance finit par la lecture des statuts, que fit M. le secrétaire.

Après ladite séance, M. Mouchy [2] me pria d'aller avec lui dans son atelier, qui est dans la cour du Louvre, pour y voir sa statue de marbre, qu'il vient de finir et qui re-

---

[1] Simon-Julien de Parme, né en 1736, le 23 avril, sur les bords du lac Majeur, dans un village nommé Cavigliano, près de Locarno, ville de Suisse, mort en 1800, était élève de Dandré-Bardon, à Marseille, et de C. Vanloo, à Paris. On peut lire un curieux mémoire écrit par lui-même, racontant toute son existence, dans les *Nouvelles des arts*, par C. Landon, 1801, tome I$^{er}$, pages 114-148.

[2] Louis-Philippe Mouchy, né à Paris en 1734, mourut en 1801. Il fut élève de Pigalle, et fit, fort jeune, le voyage d'Italie; sitôt son retour (1766), il fut agréé à l'Académie, et fut reçu académicien le 25 juin 1768, sur la statue en marbre d'un berger assis. Mouchy fit pour le roi trois statues, dans la collection des grands hommes; ce sont : Sully, le duc de Montauzier et Luxembourg; en 1776, il avait été nommé professeur à l'école de peinture et de sculpture.

présente le Silence sous la figure d'un jeune homme. Cette figure, commandée par le roi, est très-belle et fera honneur à M. Mouchy à la prochaine exposition. M. Voiriot, conseiller, y vint avec nous et en fut également fort content. Il ne faut que l'occasion pour faire voir ce que peut produire véritablement un habile homme.

### JUILLET 1789.

Le 12, qui étoit un dimanche, me trouvant au jardin du Palais-Royal, l'on y apprit la nouvelle de la démission et du départ de M. Necker. La consternation y étoit générale, et on y parla de cet événement avec douleur, et prendre les armes y paroissoit déjà un cri de guerre.

Le lundi 13. Je fus réveillé de très-grand matin par le tambour, et dans le moment je vis paroître, venant de la place Saint-Michel, sur le quay des Augustins, une multitude, en trois divisions, armée de fusils, de fourches, de haches, de sabres, de bâtons; le tout fut mis en ordre devant ma maison par quelques soldats. La confusion fut grande; un des bourgeois tira même un coup de fusil contre notre maison, mais ses propres camarades le blâmèrent et lui arrachèrent le fusil. Vers le soir et toute la nuit on sonna le tocsin dans toutes les églises.

Le 14. Ce jour fut le plus terrible que j'aye jamais vu. En bon citoyen, je sortis de grand matin avec une cocarde verte et blanche à mon chapeau, comme il avoit été ordonné par la ville, mais on m'avertit, comme ceux qui en avoient de cette couleur, de la mettre bas et d'en prendre une de couleur rouge et bleue. Me trouvant devant la Maison de Ville, dont la place étoit remplie d'un monde innombrable, presque tous en armes, dont les

gardes françoises faisoient partie, j'entendis crier : *Aux invalides!* Dans le moment des milliers d'hommes partirent armés de diverses armes, et, deux heures après, ils revinrent avec des pièces d'artillerie et nombre de fusils, qu'on avoit pris dans cette demeure des vieux militaires. Toutes les voitures qui prétendoient sortir de Paris furent arrêtées et menées à l'Hôtel de Ville pour y être visitées, et aucune n'eut la permission de sortir: la qualité du possesseur ne donnoit aucun privilége. Mais l'après-midi de cette journée fut réellement héroïque et terrible. La résolution de prendre la Bastille fut arrêtée, et cette ancienne forteresse, qui n'avoit jamais été prise, le fut en deux heures de temps par la jeunesse bourgeoise, entremêlée de soldats avec de l'artillerie. M. Delaunay, gouverneur de cette forteresse, fit tirer à mitraille sur la multitude armée, et ayant, à ce qu'on prétend, arboré deux fois le drapeau blanc en signe de paix, mais ayant fait faire feu de nouveau, cela indigna tellement les Parisiens, qu'ils donnèrent l'assaut avec une telle fureur aux ponts-levis, qu'ils entrèrent en foule, se saisirent du gouverneur et du sous-gouverneur; le premier fut presque haché en pièces et traîné, comme le second, moitié mort sur la place de Grève, où on leur trancha la tête. En même temps, le peuple se saisit du prévôt des marchands, le traîna dans la place (l'ayant accusé de trahison), où, après lui avoir tiré un coup de pistolet dans le corps, on lui trancha la tête sur le pavé. Ces têtes, le peuple les mit sur des piques et les promena ainsi partout, et c'est au jardin du Palais-Royal que je les vis. J'y vis aussi un des prisonniers délivrés de la Bastille, que la bourgeoisie armée y promenoit en triomphe; c'étoit le comte d'Esterhazi, enfermé dans cette forteresse depuis trente ans. C'étoit un bel homme. Le

lendemain, 15 du mois, on commença le démolition de ce château redoutable avec une ardeur incroyable, l'ayant vue moi-même en allant de ce côté. L'artillerie prise tant aux Invalides qu'à la Bastille et ailleurs fut placée à toutes les avenues et dans les places, de même que sur les ponts, avec de forts détachements de la jeune bourgeoisie entremêlés de gardes françoises; et, dans plusieurs quartiers, les rues furent dépavées. La nuit d'après cette journée personne n'osa se coucher; on frappoit partout aux portes, en criant : Aux armes! aux armes! Le lendemain fut un peu plus tranquille, mais les dispositions militaires continuèrent; et, lorsque le roy vint à Paris (ce fut le vendredy 16) porter à l'Hôtel de Ville la parole de paix, il y avoit bien près de deux cent mille hommes sous les armes.

Le 18. Ce jour j'allay à l'Hôtel de Ville avec MM. Daudet et Bervic; un grand nombre de motions y furent prononcées sur les circonstances actuelles, principalement sur les moyens de procurer de quoi vivre aux habitants du faubourg Saint-Antoine et autres, qui avoient si courageusement soumis la Bastille au pouvoir de la ville. On est actuellement après à abattre et démolir cette terrible forteresse; j'ay été déjà deux fois pour en voir les progrès, c'est-à-dire autour de la place.

Je suis bien fâché de ce que mon fils n'a pas pu voir tout ce qui s'est passé, car il est malade, même au lit, d'une terrible fluxion à la tête. Cela nous chagrine tous deux, mais je pense qu'incessamment il sera soulagé; il a mis un soldat pour faire le service à sa place.

La ville de Paris fait actuellement démolir la Bastille: j'y ay déjà été deux fois pour voir le progrès de ce travail, qui va bon train, mais qui durera encore bien du

temps, vu l'épaisseur considérable des murs, qui ont, à ce que dit un imprimé, quarante pieds d'épaisseur. Chose presque incroyable. — Cela n'est pas vrai, ayant été depuis dedans et partout moi-même.

Le 20. Écrit à M. le baron de Sandoz-Rollin, envoyé du roy de Prusse à la cour de Madrid. Je me plains de ce qu'il ne m'a pas répondu depuis un an. Je le prie de me procurer les armes et titres du roy de Prusse, que je dois mettre au bas de ma nouvelle planche. C'étoit lui qui, à mon insu, m'avoit procuré la permission de ce prince de lui en faire la dédicace.

Le 21. Répondu sur deux lettres de M. de Lippert, *Kurpfalz Bayerscher Oberlandes Regierungs-Rath*, à Munich. Je le remercie d'abord d'une médaille qu'il m'avoit envoyée par M. Dennel, et je lui apprends que aucun graveur d'icy n'entreprendra la gravure des médailles de Schega, comme pas assez connues dans ce pays-cy. Je lui apprends aussi quelque chose de ce qui est arrivé à Paris la semaine passée, dont cependant il doit déjà être instruit bien plus amplement. Je lui promets une épreuve lorsque ma nouvelle planche sera au jour.

Le 22. Répondu sur plusieurs lettres de mon cousin J. W. Wille, traiteur à Giessen. Je lui fais (comme il est très-curieux) une petite description historique de tout ce qui s'est passé chez nous depuis une dizaine de jours, aux yeux de tout le monde, et que l'histoire ne manquera pas de rapporter avec étonnement et d'inscrire dans les fastes de la ville de Paris.

Ce même jour, étant sorti sur le soir avec M. Daudet pour aller vers la place de Grève, nous apprîmes que le

sieur Foulon, financier, qui avoit été contrôleur général peu de jours, y avoit été pendu par le peuple, qui lui avoit ensuite coupé la tête et traînoit son corps dans les rues, précédé de sa tête au bout d'une pique, et que la marche alloit vers le Palais-Royal; nous y allâmes, mais le peuple, après y avoir été, avoit pris le chemin du faubourg Saint-Martin, pour aller au-devant de M. Berthier de Sauvigny, intendant de Paris, qu'on ramenoit de Compiègne sous l'escorte de huit cents hommes, et lui présenter la tête de son beau-père. Nous revînmes donc vers le pont Notre-Dame, où la foule, qui attendoit ce prisonnier, étoit si considérable, qu'il étoit impossible de parvenir à la Maison de Ville. Comme il étoit presque nuit, je quittai M. Daudet pour aller voir mon fils, que je trouvai mieux, et où je trouvai aussi madame Isembert, venue de Versailles, et je la vis avec plaisir.

Le 23. J'apprends en ce moment que l'intendant de Paris a eu le même sort que le sieur Foulon, son beau-père. La nuit passée, son cadavre a été traîné à la clarté des flambeaux dans les rues de Paris.

Le 24. M. Daudet nous ayant procuré des billets pour voir l'intérieur de la Bastille, qu'on abat à force, nous y fûmes; le dedans fait horreur à voir.

Le 25. Je devois présenter à l'assemblée le sieur Avril[1] (d'après les prières qu'il m'avoit faites), pour en être agréé. Il avoit exposé une estampe d'après un tableau de M. Menageot; mais, comme son ouvrage ne reçut pas

[1] Jean-Jacques Avril, né à Paris, selon Nagler, en 1744, et, selon Huber, en 1756, fut un graveur assez froid, qui s'attacha à la reproduction des tableaux de ses contemporains. Cette planche, qu'il proposait ici à l'Académie, représentait l'*Étude qui veut arrêter le Temps*. J. J. Avril mourut en 1823.

d'abord les applaudissements qu'il auroit désirés, ses amis lui conseillèrent de retirer son estampe; c'est ce qu'il fit très-sagement. Un peintre de portraits retira également son grand tableau, représentant le roy de Prusse, aujourd'huy régnant, à cheval. Un peintre d'histoire fit de même, et il n'y eut que M. Fontaine[1], peintre de perspectives, Flamand de nation, qui fut agréé. S'il lui avoit manqué une voix il étoit perdu.

LE 29. J'allay avec M. Guttenberg dans la Bastille, pour y voir les travaux de la démolition, qui vont grand train.

LE 30. Répondu à mon neveu et filleul. Il me donne avis qu'il a fait baptiser son premier-né, et qu'il a jugé à propos que je fusse un des parrains, dont un autre de nos parents avoit fait l'office à ma place. Je l'en remercie convenablement dans ma réponse et je lui parle morale. Cette lettre est adressée à mon cousin Wille, à Giessen, avec prière à celui-cy de la lui faire parvenir; car ce neveu demeure à l'Obermühle, sur la rivière de Bieber, paroisse de Kœnigsberg, près de Giessen.

AOUST 1789.

LE 1er. J'allay à l'assemblée de notre Académie, où nous adjugeâmes le prix de deux cents livres, fondé par feu M. de Latour, à un jeune homme nommé M. Eraty, qui avoit le plus de voix par rapport à sa demi-figure peinte de grandeur naturelle, selon les ordres du fondateur.

LE 5. J'allay voir, vers le soir, devant la Maison de

---

[1] Pierre-François-Louis Fontaine exécuta l'arc de triomphe du Carrousel, et remporta, pour ce travail, le grand prix d'architecture en 1810.

Ville, les dix-sept pièces de canon, dont il y en a trois de très-gros calibre, que la ville a fait prendre au prince de Condé, à l'Isle-Adam; mais les vingt-sept pièces qu'elle a fait chercher à Gentilly, et qui étoient au prince de Conty, je ne les ay pas vues.

Le 10. M. Vöglin, négociant de Francfort, a bien voulu se charger de cent ducats à remettre à mon cousin M. Wille, à Giessen, et de lui envoyer également deux étuis, dont l'un pour mademoiselle sa fille, l'autre pour ma filleule Bender, à Kœnigsberg, qui est ma petite-nièce. J'ay répondu au père par rapport à ma sœur de Solms. Cette réponse est dans une enveloppe à l'adresse de M. Wille, à Giessen. M. Vöglin a bien voulu aussi se charger de cette lettre. Il part cette nuit.

Le 12. Comme j'avois été nommé par l'Académie, dans notre dernière assemblée, un des juges pour la révision de tous les ouvrages que les divers membres se proposent d'exposer au Salon prochain, je m'y rendis et fus fort surpris de voir un nombre des élèves de l'Académie sous les armes dans le vestibule, au haut de l'escalier et à la porte d'entrée du salon d'Apollon, où nous devions nous assembler. J'ignorois qu'ils avoient demandé et obtenu de M. le marquis de la Fayette la permission d'être les gardes du Salon, depuis le moment de cette assemblée jusqu'à la fin de l'exposition. Lorsque je passai devant cette jeunesse, elle me présenta les armes, comme à tous les officiers de l'Académie. Ils avoient réellement bonne mine et tournure militaire.

Le 13. M. Mérigot, mon voisin, capitaine en second de notre district, m'ayant envoyé un billet d'entrée à l'église des Cordeliers, pour y voir la bénédiction de nos

drapeaux des compagnies bourgeoises de notre district, je m'y rendis de bonne heure; mais j'aurois désiré, quoique très-curieux de cette nouveauté, être hors de l'église : la foule étoit, outre les compagnies sous les armes, immense, et la chaleur si grande, qu'on étouffoit. Enfin je trouvai moyen, avant que le *Te Deum* fût fini, de décamper et de respirer un air plus agréable.

Le 24. Nous avons agréé, avec applaudissement, à l'Académie royale, M. Vernet le fils et M. Gauffier[1], tous deux peintres d'histoire.

Le 28. Est entré chez moi en qualité de pensionnaire et d'élève M. Coclers[2], fils de M. Coclers, peintre hollandois et marchand de tableaux, qui m'a remis pour les premiers trois mois, payés d'avance, trois cents livres, la pension étant de douze cents par an.

Le 29. A l'assemblée de notre Académie nous avons eu bien du travail cette fois-cy; M. de Lavallée-Poussin, peintre d'histoire, y fut reçu. M. Deseine[3], sculpteur, ayant présenté sa figure de marbre représentant *Scévola la main dans le brasier*, y fut refusé au scrutin; cela causa des murmures et des disputes. Une loi assez nouvelle, et sévère, porte qu'un agréé dont on refuseroit le morceau qu'il présenteroit pour sa réception seroit

---

[1] Louis Gauffier, né à la Rochelle en 1761, mourut en 1801. Il remporta, avec Drouais, le premier grand prix de peinture en 1785, et passa la plus grande partie de sa vie en Italie.

[2] Né à Maestricht en 1740, Louis-Bernard Coclers mourut à Luick en 1817. Il travailla en France, en Italie et en Hollande, et grava les portraits de sa femme, Marie-Lambertine Coclers, du graveur Pierre-Paul Antoine Robert, et du peintre van Ostade.

[3] Louis-Pierre Deseine, né à Paris en 1750, mourut en 1822. Il avait remporté le grand prix de sculpture en 1780, et était statuaire du prince de Condé. Deseine est l'auteur des bas-reliefs de la chapelle du Calvaire, à l'église Saint-Roch.

rayé et l'agréement nul ; enfin l'on convint de voir par le scrutin si cette loi devoit être suspendue ou non : elle reste suspendue jusqu'à nouvel ordre. Après cette opération M. Giraud, sculpteur (jouissant de quatre-vingt mille livres de rente), venoit à son tour. Sa figure, très-belle, représentoit *Achille blessé*, et il fut très-bien reçu par le scrutin. Enfin M. Delaunay, graveur, fut également reçu. Les deux portraits, en ovale et simples bustes, étoient celui de M. de Troye, et l'autre . . . . .[1].

Un peintre de genre, M. Trinquesse[2], devoit exposer de ses ouvrages pour être agréé, et il m'avoit même fait sa visite en conséquence; mais il ne parut pas; il avoit déjà été refusé deux fois, et peut-être pour ne pas l'être une troisième fois il avoit, à ce que l'on disoit, retiré son ouvrage. Après cela, nous prîmes en considération les prix peints par les élèves en concurrence pour le voyage de Rome. Il y avoit cette fois un grand et un petit prix de réserve, par conséquent deux grands et deux petits prix.

Le premier grand prix fut adjugé au sieur Girodet;
Le second grand prix, au sieur Meynier;
Le premier petit prix, au sieur Girard;
Le second petit prix, au sieur Thévenin.

Tous ces tableaux, pour les prix adjugés, étoient très-bien, et généralement mieux que les années précédentes.

---

[1] Celui de Sébastien Leclerc, le fils.
[2] L. Trinquesse peignit un certain nombre de tableaux à la glorification de cet amour frivole que le dix-huitième siècle trouvait si fort à son gré. C'est un émule de Freudeberg, de Lawrence et de ces quelques artistes dont les œuvres séduisantes sont payées aujourd'hui, dans les ventes publiques, au poids de l'or. Le cabinet des estampes de la Bibliothèque impériale possède un joli dessin de Trinquesse : c'est une femme debout, retroussant un peu sa longue robe; il est au crayon rouge, et est plein de cette noblesse élégante que savaient si bien prendre les courtisanes de l'époque. C'est une contre-épreuve, à n'en pas douter, mais elle est pleine d'intérêt.

Donc il y aura deux élèves cette fois qui iront, cette année, en Italie la médaille d'or dans leur poche, et les deux autres auront de bonnes espérances pour l'année prochaine.

Le 30. Mon neveu Deforge m'a envoyé un lièvre, qu'il aura certainement tué sur ses terres, puisque actuellement la chasse est libre et permise partout.

### SEPTEMBRE 1789.

Ceux qui avoient été reçus membres de l'Académie, ainsi que les jeunes gens qui avoient gagné les prix en dernier lieu, me sont venus voir pour me remercier de ma voix, que je leur avois véritablement accordée.

Le 5. M. Auzou, qui, depuis plusieurs années, me devoit de l'argent, que je comptois perdu, me vint voir m'apportant quatre louis, et il me fit deux billets pour le reste; je lui ay donné quittance à la suite de celles que d'autres créanciers lui avoient faites. Il a cherché à nous contenter tous ensemble, parce que, selon ce qu'il me compta, ayant été élu lieutenant dans son district, un homme s'étoit levé et avoit dit qu'il étoit sous les degrés de la justice par ses créanciers, et par cette raison il n'étoit pas habile à posséder un tel grade. D'après cela il étoit résolu de payer un chacun, pour le prouver et ne pas avoir l'affront d'être exclu d'un pareil grade. Par là il étoit donc obligé à agir fort honnêtement cette fois-cy.

Le 6. Aujourd'huy, j'allay voir mon fils dans la matinée, et je le trouvai avec plaisir dans l'uniforme de la

soldatesque bourgeoise de notre ville de Paris, qui lui fait au mieux et dans lequel il a bonne mine. Nous sommes allés ensemble au district des Cordeliers, où je suis entré sous sa protection. De là nous nous sommes rendus au Salon, et du Salon chez lui, où j'ay dîné en société de M. Isembert, et où nous avons mangé des macaronis de la meilleure manière. Après cela, mon fils est allé à l'Opéra, et moi chez moi, pour écrire des lettres pour la cour de Russie.

Le 7. Non-seulement j'ay écrit ce jour à M. Viollier, à Pétersbourg, mais aussi à M. de Nicolaï, bibliothécaire et secrétaire du cabinet de S. A. I. le grand-duc de Russie. Je prie celui-ci de recevoir de ma part l'*Art de peindre*, traduit en françois par M. Renou, notre secrétaire adjoint, qui a ajouté au texte de très-bonnes remarques. M. Viollier, lorsque la caisse sera arrivée à Pétersbourg, est prié de lui remettre ledit poëme.

Le 12. A l'assemblée de notre Académie, M. Lavallée-Poussin, peintre d'histoire, que nous agréâmes en dernier lieu, y prit sa place en qualité d'académicien. M. le secrétaire y lut un imprimé anonyme et satyrique ayant rapport à M. le comte d'Angiviller, notre directeur général. Nous et tous les membres de l'Académie signèrent un écrit qui constatoit que tous désapprouvoient cette pièce, et qu'aucun de nous n'y avoit part. Ce désaveu fut remis à M. de la Borde, frère de madame la comtesse d'Angiviller, qui, pour cet effet, fut introduit au milieu de l'assemblée. Un peintre d'histoire ayant exposé son esquisse des tableaux qu'il comptoit faire pour sa réception, ne fut pas agréé. Les bas-reliefs des jeunes élèves qui avoient, au nombre de six, travaillé pour le grand prix étoient exposés. Le sieur Gi-

rard remporta le grand prix, et le sieur Bridan[1], fils d'un de nos professeurs, le petit. J'embrassai, comme d'autres, ces jeunes gens au sortir de l'assemblée. A toutes les portes, nos jeunes élèves, faisant les sentinelles, nous présentèrent les armes; dans la cour ils étoient rangés en haie et on battoit aux champs à notre passage.

Le 13. Ce jour, je dînai chez mon fils; M. Isembert y étoit aussi. Nous mangeâmes d'excellent macaroni et un barbillon de Seine parfait. Après le dîner, mon fils alla à la Comédie-Françoise, où il a ses entrées gratis, et M. Isembert et moi, nous y allâmes aussi ensemble, mais pour notre argent. J'y fus principalement pour voir jouer les *Deux Pages;* cette pièce, où le feu roy de Prusse est le principal personnage, fut très-bien jouée par le sieur . . . ., qui le représentoit comme je me le suis toujours figuré. L'acteur fut très-applaudi. La pièce même est tirée d'une comédie allemande qui a eu beaucoup de succès en Allemagne, mais elle est un peu différemment accommodée pour le théâtre françois.

Le 15. Je reçus une lettre que madame Pajou[2] avoit adressée à ma femme, la croyant apparemment en vie.

---

[1] Pierre-Charles Bridan, né à Paris le 10 novembre 1766, fils de Charles-Antoine Bridan, né à Ruvière, en Bourgogne, en 1735, et mort en 1805, exposa, en 1808, un buste en marbre du Titien; en 1812, une statue du général Wallongue; en 1817, une statue de Duguesclin, pour la décoration du pont Louis XVI. On lui décerna, en 1819, le grand prix de sculpture proposé par le roi Louis XVIII.

[2] C'est la femme d'Augustin Pajou, né à Paris en 1730, et mort en 1809. Il était élève de Lemoine, et fut un des sculpteurs les plus féconds de son temps. Il fit les statues de Pascal, de Turenne, de Bossuet, de Buffon et de Descartes. C'est lui qui exécuta les sculptures de la grande salle de spectacle de Versailles. Pajou eut un fils, Jacques-Augustin Pajou, qui, né à Paris en 1766, mourut en 1820; celui-ci était peintre d'histoire, et élève de Vincent.

pour l'inviter à envoyer ses bijoux, comme d'autres femmes d'artistes, pour en faire du tout un don patriotique à la nation, par rapport aux circonstances actuelles. J'ay répondu à madame Pajou que je me trouvois assez malheureux de ce que ma très-chère défunte n'avoit pas vécu en ce temps-cy, qu'elle auroit certainement, généreuse comme elle étoit, rempli, même prévenu ses désirs.

Le 17. Le sieur Girard, sculpteur, à qui nous adjugeâmes, samedy passé, le grand prix, et le sieur Bridan, qui eut le petit, me sont venus voir aujourd'huy, pour me remercier de ma voix, que j'avois accordée à l'un et à l'autre. Le sieur Girard est élève de M. Moitte, agréé de notre Académie; celui-cy est fils de feu M. Moitte[1], académicien, que j'ay beaucoup connu et qui étoit graveur comme moi.

Le 18. J'ay donné à mon élève Bourgeois un certificat, tant par rapport à l'avancement de son talent que de sa bonne conduite. Ce certificat doit lui servir auprès de ses parents et aussi auprès de la municipalité d'Amiens, car il y est allé pour tâcher d'avoir une augmentation de sa pension.

---

[1] Pierre-Étienne Moitte était, en effet, graveur; il était né à Paris en 1722, et mourut dans la même ville en 1780. Il avait été reçu académicien le 22 juin 1771, sur le portrait gravé, d'après M. Q. de la Tour, de Restout, l'ancien directeur de l'Académie. Il eut six enfants, qui furent tous six artistes: Angélique, sa fille aînée, gravait le paysage; Élisabeth-Mélanie, la cadette, a gravé en manière de crayon; F. A. Moitte, un de ses fils, né en 1748, grava avec assez de talent la *Jeune Nourrice* et la *Petite Mère*, d'après Greuze; enfin, celui dont il est ici question était sculpteur : il s'appelait Jean-Guillaume, était né à Paris en 1747, et y mourut en 1810. Après avoir été élève de Pigal, il passa dans l'atelier de Lemoyne, et remporta le grand prix de sculpture en 1768. J. G. Moitte fit partie de l'Institut, et fut chevalier de la Légion d'honneur.

Le 20. Ce jour, j'ay dîné chez mon fils, qui commence à se mieux porter. M. le comte de Marensac et M. Isembert y dînèrent aussi. Toute la matinée, lui, M. Isembert et M. de Torcy, son élève, ne firent autre chose que l'exercice avec leurs fusils, qui ne laissent pas que d'être très-lourds. Mon fils me montra sa giberne, ses guêtres, son sabre et tout l'équipage militaire à son usage. Le tout fort propre.

Le 22. Mon fils a monté la garde, équipé de toutes pièces militaires, pour la première fois, rue Saint-André-des-Arts, et l'a soutenue avec honneur et constance pendant les vingt-quatre heures. Cela m'a fait le plus grand plaisir en m'assurant qu'il va mieux, pour ce qui concerne sa santé.

Ces jours-cy, d'après l'invitation de madame Pajou, j'ay envoyé chez elle, pour ma contribution patriotique, douze médailles très-belles, en argent, et douze ducats des mieux conservés, en or, dont quatre doubles et quatre simples, et selon sa quittance et le rapport de mon domestique, cela lui avoit fait plaisir. Madame Pajou doit joindre mon offrande à d'autres faites par les élèves de notre Académie royale, et à ce qu'auroient contribué les membres célibataires et veufs; je suis malheureusement du nombre des derniers.

Le 26. A l'assemblée de notre Académie, M. Delaunay, graveur reçu, prêta le serment d'usage et prit place parmi les académiciens. M. Beauvarlet, élève de M. Pajou, y fut reçu, de même que M. Lemonnier[1], peintre d'his-

---

[1] Charles Lemonnier, peintre d'histoire, était de Rouen, et il donna à l'Académie, comme morceau de réception, la *Mort d'Antoine*, qui se trouve aujourd'hui au musée de Rouen. Il mourut en 1825.

toire. M. Chaise¹, peintre d'histoire, fut agréé, comme aussi M. Milot², sculpteur. Ensuite les élèves de l'Académie demandèrent audience, par députation, qui leur fut accordée. Ils entrèrent, au nombre de cinq, avec le respect et la dignité convenables. L'un tenoit et lut debout les articles de leurs réclamations, pendant qu'on fit asseoir les autres sur des chaises placées derrière le secrétaire. Ces articles étoient qu'ils désiroient que leur ancien camarade, M. Drouais, mort à Rome, fût inscrit comme académicien et que ses tableaux fussent exposés au Salon ; 2° que tous les protégés et privilégiés, même fils d'académiciens, qui prenoient place parmi les médaillistes, pour dessiner d'après le modèle, fussent exclus par la suite; en troisième lieu, qu'il fût permis aux élèves de dessiner, le dernier samedy du mois, d'après l'antique. Les deux premiers articles furent accordés; mais pas encore le dernier.

### OCTOBRE 1789.

LE 3. Nous reçûmes à l'Académie royale, en qualité d'académicien, M. Monsiau, peintre d'histoire. Ce jour, il y eut des disputes entre M. Vien, premier peintre du roy, directeur de l'Académie, et M. David, par rapport au tableau du jeune Drouais, son ancien élève, qu'il désiroit d'être inscrit comme agréé, et que les tableaux,

---

¹ M. Chaise demeurait rue l'Évêque, butte Saint-Roch ; il exposa, en 1791, une *Jeune Fille faisant une offrande au dieu Pan*, la *Prudence endormie*, les *Bergers d'Arcadie*, les *Filles de Pelias demandant à Médée le rajeunissement de leur père*, et une *Fête à Bacchus*.

² M. Milot demeurait rue de la Savonnerie, près l'Apport-Paris, et exposa, en 1791, une figure en plâtre d'un *Soldat blessé*, un *Buste d'homme* et un groupe en terre cuite, *Atalante et Hippomène*. Chery trouvait ce groupe indécent et mauvais.

que les jeunes élèves avoient apportés fussent exposés au Salon. M. David, ne pouvant réussir, disputa fortement avec M. Renou, notre secrétaire; mais celui-ci lui répondit aussi très-sérieusement.

Le 4. Je dînai chez mon fils, avec plaisir. Madame Wille me contoit qu'elle avoit assisté, d'après l'invitation, dans la galerie d'Apollon, à l'assemblée des dames artistes ou épouses d'artistes, pour y rassembler les dons volontaires de chacune, pour être offerts à la nation de leur part; qu'elles avoient été au nombre de cent trente-trois. — Madame Wille avoit envoyé son don la veille à madame Pajou, trésorière. Cette assemblée s'est tenue le 30 du mois passé [1].

Répondu à M. Coclers père. Je lui rends compte de l'argent qu'il m'avoit laissé ou envoyé pour les dépenses

[1] Si c'était la femme du sculpteur Pajou qui écrivait aux femmes d'artistes pour faire appel à leur générosité, c'était la femme d'un autre sculpteur, madame Moitte, qui avait donné l'idée de ce dévouement; elle publia, à ce sujet, une brochure intitulée l'*Ame des Romaines dans les dames françoises;* nous allons en donner quelques extraits : «... Comme il seroit beau, dit-elle, d'accourir en foule offrir à la France nos hommages, et lui apporter le baume restaurateur et salutaire pour effacer ses innombrables blessures! L'histoire romaine nous fournit un trait qu'il seroit honorable d'imiter. Dans une urgente nécessité de cette ville fameuse, les dames, à l'envi, s'empressèrent de porter au Trésor tous leurs bijoux les plus précieux..... J'invite toutes nos dames à se procurer cette gloire insigne; quittons, de grâce, pour un instant, nos amusements folâtres et nos précieuses parures; hâtons-nous de marcher sur les traces de celles qui ont eu l'avantage de naître avant nous pour nous frayer la route qui conduit au temple du patriotisme..... Je suis peu fortunée, mais je donnerai tout ce que j'ai avec la joie la plus parfaite..... Ah! que Dieu veuille exaucer mon humble et ardente prière, et qu'il permette que ma lettre produise l'heureux effet que je désire; je serai au comble de la satisfaction, et je me nommerai. » Cette lettre fut bientôt suivie d'un supplément toujours dans le même sens, qui portait ce titre : *Suite de l'âme des Romaines dans les femmes françoises, par madame Moitte, auteur du projet des dons offerts par les femmes d'artistes célèbres à l'Assemblée nationale.* S. d. (1789), in-8°.

nécessaires que j'avois faites pour M. son fils, mon élève, et de celui que j'avois été obligé d'avancer encore.

Le 5. Ce jour, qui étoit un lundy, on sonna de grand matin le tocsin à l'Hôtel de Ville, et dans le moment mon domestique, qui devoit m'acheter une provision de bois, revint sans l'avoir fait, me disant qu'il y avoit beaucoup de rumeur et qu'on fermoit les boutiques partout. Effectivement on sut dans le moment que les dames de la halle et des marchés avoient forcé la garde de l'Hôtel de Ville (qui sans doute n'avoit pas la permission de tirer sur elles), y étoient entrées en demandant avec menaces, à ce qu'on dit, du pain et de faire venir le roy à Paris : que le conseil de la commune leur avoit tout promis. Ce qui étoit très-sage dans ce moment. Enfin, vers les trois heures de l'après-midi, regardant par mes fenêtres, je vis des drapeaux et une nombreuse soldatesque devant la statue de Henry IV; les tambours battoient l'alarme. Curieux de savoir ce que cela dénotoit, je me rendis promptement sur le pont Neuf : en y arrivant, je vis arrêter par nos soldats bourgeois trois fiacres, à qui ils prirent leurs chevaux et les attachèrent à deux des pièces d'artillerie qui se trouvoient derrière la statue, et à un chariot de munition. Tout cela fut fait avec activité. On se mit en marche de la place Dauphine, qui étoit remplie de notre milice bourgeoise; une partie marcha, avec ses drapeaux flottants, vers le quay de la Monnoie, l'autre vers la Samaritaine, où elle fit halte. Je savois déjà que toutes partoient pour Versailles. Dans ce moment, M. le marquis de la Fayette, accompagné de ses aides de camp et au milieu de la cavalerie de Paris, vint de la place de Grève. Les grenadiers soldés, avec leurs canons, le suivoient immédiatement, de même que les autres

troupes. Il pleuvoit furieusement; malgré cela je courus avec une vitesse extrême, en devançant cette marche, pour gagner les Tuileries et la voir de la terrasse à mon aise, et, quoique les places y étoient déjà prises, j'eus le bonheur d'en trouver une des plus commodes. Enfin l'armée parisienne arriva, et je vis complétement sa marche et sa contenance, qui étoient fières et imposantes, et dura jusqu'à la nuit. Aussi il y avoit plus de vingt mille hommes tous en uniforme et bien armés et pourvus d'une bonne artillerie. Le curieux de tout cela étoit qu'un nombre considérable de femmes et filles de la Halle et des marchés s'étoit fourré, par-cy par-là, entre les rangs des compagnies, en observant l'ordre et le pas des soldats. Elles étoient armées de couteaux de chasse, de sabres et autres instruments offensifs. Une très-grande quantité d'ouvriers des faubourgs, en vestes, ayant la plupart des tabliers de cuir devant eux, ou vêtus de redingotes délabrées, s'étoient joints également à la soldatesque. Ils avoient pour armes des lances, des fourches à fumier, des haches ou des sabres, et même des bûches de bois pourvues de la moitié d'une lame d'épée; la résolution de ces gens me parut extrême. Enfin, cette armée étant passée et ayant été jointe par les bataillons (au Cours-la-Reine) qui étoient venus par les boulevards, je décampai mouillé comme un chat qu'on auroit trempé dans la rivière; malgré cela je me rendis encore au Palais-Royal, où trente groupes raisonnoient à perte de vue sur les démarches de la ville, mais je n'y restai pas longtemps; je revins au logis vers les huit heures et ayant la tête pleine de réflexions.

Ce jour, nous fûmes instruits de grand matin que plus de quatre à cinq mille femmes et hommes avoient devancé nos troupes, et tous armés comme celles et

ceux dont je viens de parler. Ces femmes surtout s'étoient présentées librement dans l'Assemblée nationale, en y faisant les mêmes demandes que leurs commères avoient déjà faites dans la matinée à l'Hôtel de Ville de Paris; elles y eurent également des promesses qui les satisfirent. En attendant, des coups de fusil se firent entendre au château, où cette avant-garde voulut pénétrer de force, et que les gardes du corps à cheval et au nombre de six cents, à ce qu'on assure, cherchoient à repousser; mais ils eurent le dessous et plusieurs furent égorgés jusque dans les appartements du château, où la désolation devoit être des plus grandes. Pendant que cette scène tragique se passoit, les troupes nationales parisiennes étant arrivées vers minuit, elles rétablirent l'ordre autant qu'il étoit possible dans un moment aussi terrible. Elles prirent d'abord sous leur protection les gardes du corps, dont la plupart étoient absolument dispersés, et cela fait, selon moi, un honneur infini à nos troupes. Il y avoit, depuis quelque temps, quelques centaines de dragons ainsi que le régiment de Flandre, infanterie, à Versailles, qui, loin de s'opposer aux troupes parisiennes, se joignirent à elles et furent bien reçus[1]. — Vers les deux heures de ce jour

[1] Une curieuse planche fut publiée à cette époque au sujet de ces événements; elle est dessinée et gravée par Ph. Caresme, et on lit au bas l'explication suivante, qui ne laisse pas d'être assez catégorique : « Reine Audu est l'héroïne de ces journées; le 5 octobre 1789, sur les dix heures du matin, elle se met à la tête de huit cents femmes aussi déterminées qu'elle; elles partirent des Champs-Élysées, arrivèrent à Versailles. Elle fit surveiller les malveillants contre l'Assemblée nationale, fit prêter serment aux dragons et au régiment de Flandres, arrêta les quatre voitures du *tyran* qui devaient le conduire à Metz, et, malgré la résistance opiniâtre de ses gardes du corps, pénétra, elle douzième, dans l'appartement du *tyran*, lui fit sanctionner la Déclaration des droits de l'homme, et, après s'être assurée qu'il reviendrait faire son séjour à Paris, elle monta avec sa troupe sur les canons de sa section et rentra en triomphe à Paris. Pour récompense, les in-

on promena déjà deux têtes de gardes du corps, sur des lances, au Palais-Royal et dans les rues de Paris, pour faire voir aux habitants que leurs concitoyennes principalement avoient triomphé et vaincu tous les obstacles. Je ne les ay pas vues, ces têtes, ni voulu voir, car un tel spectacle fait toujours frémir. — Nous fûmes instruits cet après-midi que le roy avoit pris la résolution de se rendre à Paris pour y demeurer, avec la reine, monseigneur le Dauphin et toute la famille royale, et qu'il devoit arriver vers le soir. Je fus curieux, quoiqu'il plût, de voir son arrivée. Je me rendis, accompagné de M. Baader, qui avoit dîné chez moi, près de Saint-Roch, rue Saint-Honoré, où il y avoit déjà un monde innombrable, aussi curieux que nous, pour y voir cette entrée unique et remarquable. Enfin, vers les cinq heures, l'avant-garde, composée des dames de la halle et des marchés entremêlées d'hommes et habitants des faubourgs, portant tous fièrement leurs sabres, haches, fourches et lances au bout desquelles ils avoient fiché, pour la plupart, des pains de quatre livres, arrivèrent étant crottés depuis le bas jusqu'à la tête. Les femmes portoient des rubans bleus et rouges en bandoulières et des branches en forme de bouquets, liées avec des rubans de la même couleur. Elles s'en procurèrent souvent en arrachant les cocardes des spectateurs; il s'en fallut même très-peu que la mienne, qui étoit ample, n'eût la destinée d'orner les épaules d'une de ces amazones; pour celle de

---

trigants la firent mettre en prison au Châtelet et à la Conciergerie pendant près d'un an, d'où elle ne fût jamais sortie sans les secours de la société populaire des Cordeliers et les soins du citoyen Chenance, son défenseur officieux. Reine Audu a été honorée d'une épée par la Commune de Paris, qui l'a employée dans l'administration des subsistances, où elle réside présentement.» — Se vend à Paris, chez Duplessis, peintre-graveur, rue de la Calandre, en face la rue Éloi, n° 11.

M. Baader, aucune n'en désira la possession, tant elle étoit chétive. Cette troupe fut suivie par nos troupes soldée et bourgeoise, avec leur artillerie et chariots de munitions. Tantôt passoit un bataillon entremêlé d'hommes et de femmes, tantôt un autre conduisant par intervalle quarante-deux chariots chargés de sacs de blé trouvés à Versailles, qu'on disoit au nombre de six mille; cela parut faire le plus grand plaisir, car depuis du temps nous étions presque sans pain. Le régiment de Flandre et les dragons passèrent également devant. M. de la Fayette, commandant général, précédé et suivi de notre cavalerie, fut applaudi par des claquements de mains. Partout les soldats, dans leur marche, crièrent en tirant des coups de fusils en l'air : *Vive la nation!* Les gardes du corps, qui s'étoient mis sous la protection de nos troupes, marchèrent parmi eux, sans que personne ne leur dit aucune dureté; au contraire, ils furent plaints par plusieurs personnes dans leur malheur. M. Bailly, maire de la ville, passa à pied, accompagné par plusieurs députés de la Commune, vers les six heures et demie, allant au-devant du roy et de la famille royale pour les recevoir et complimenter au nom de la ville. Cette cérémonie devoit avoir lieu, disoit-on, vers la porte de la Conférence. Nombre de députés de l'Assemblée nationale, ayant accompagné le roy, arrivèrent successivement dans leurs voitures, escortés par notre soldatesque, dont la marche continuoit toujours et sans interruption. Les équipages du roy et de la cour étoient très-nombreux aussi. Enfin, il n'étoit pas loin de huit heures, lorsque le roy, la reine et la famille royale passèrent devant nous, accompagnés et fortement escortés, comme on doit bien le penser, par les meilleures troupes et les cris de : *Vive le roy, la reine et la nation!* retentissant

des deux côtés de la rue. Le roy fut ainsi conduit avec la reine, le Dauphin et la famille royale, à la Maison de Ville. Et nous, mouillés comme nous étions et lorsque la foule se fut un peu dissipée, nous gagnâmes par les Tuileries et le Pont-Royal ma maison, quay des Augustins. Mon fils étoit bien fâché de n'avoir pu voir tout cela, étant de garde à la Monnoie, où il y avoit ce jour un fort détachement de la milice nationale parisienne. Mes deux pensionnaires, M 1. Klauber et Coclers, également dans nos troupes, étoient avec les huit à neuf cents hommes qui gardoient ce jour et la nuit l'Arsenal par précaution.

Le 8. Répondu à M. de Lippert, *Oberlandes Regierungsrath* à Munich. Je lui dis derechef qu'aucun libraire de Paris ne se chargeroit de son entreprise, et, comme il m'avoit dit qu'il étoit prêt de m'envoyer quatre médailles et un ducat rare, je lui mande de les faire passer par Strasbourg. Le reste de ma réponse n'est composé que de politesses.

Le 9. Ayant appris que mon fils étoit ce jour de garde auprès du roy, de la reine et du Dauphin aux Tuileries, j'y allay vers les sept heures du matin; mais il n'y avoit pas moyen d'entrer dans le château. Cependant, ses vingt-quatre heures de garde finissant ce jour, il me vint voir vêtu en uniforme, le sabre et la baïonnette à côté, et je trouvai qu'il avoit bonne tournure dans son équipage militaire. Le même jour, j'allay le voir au corps de garde, rue Saint-André, et je trouvai que malgré tant de fatigue il se portoit bien.

Le 11. MM. Daudet et Klauber vinrent avec moi pour faire nos visites d'usage à M. Chereau et à madame sa

fille, qui a épousé M. Martin de l'Agenois, notaire. En sortant, M. Klauber nous quitta. M. Daudet et moi allâmes aux Tuileries; mais, comme il y avoit défense que personne n'entrât dans le château, je m'adressai, d'après les conseils de M. Daudet, à un soldat suisse qui étoit de garde à l'entrée, lui demandant en allemand la permission d'y passer avec mon camarade; tout de suite il nous ouvrit la porte avec politesse, et je l'en remerciai en *landsmann*.

Le 18. Je dînai chez mon fils. MM. Isembert et Persinet, architecte, y étoient aussi. Après le dîner, mon fils alla à l'Opéra, et madame Wille, lesdits messieurs et moi allâmes en voiture vers les boulevards.

Le 20. M. Isembert ayant eu deux billets d'entrée dans la salle de l'Assemblée nationale, actuellement à l'archevêché de Paris, m'en envoya un et me vint prendre entre sept et huit heures du matin, pour nous y rendre. Heureusement nous arrivâmes assez tôt pour avoir dans la tribune d'excellentes places, exactement vis-à-vis la tribune des orateurs. Cependant, comme depuis quelque temps je n'entends pas dans un certain éloignement les paroles distinctement de ceux qui parlent, je n'ai pas compris la moitié de ce que disoient les orateurs, mais M. Isembert m'instruisit de ce que je n'avois pas bien compris. Au reste, je fus très-ravi d'avoir assisté et d'avoir vu cette assemblée respectable et nombreuse, où je voyois avec émotion les députés choisis et dignes de représenter une grande et célèbre nation. Nous quittâmes nos places vers les deux heures et demie, et M. Isembert dîna chez moi.

Le 22. Ce jour, après avoir dîné, me parut fatal, car

une fièvre terrible me surprit et je fus obligé de vomir sans cesse; enfin, contre mon habitude, je fus obligé de me mettre au lit, malgré ma répugnance. Mon fils, l'ayant su, fit venir, le vendredy, qui étoit le lendemain, M. le Brun, premier médecin du prince de Conty, qui m'a fait boire sans cesse, et n'ayant absolument rien mangé pendant onze jours. Je suis mieux, mais j'ay eu des chaleurs si considérables et des sueurs si abondantes, qu'il fallut me changer de chemise à chaque moment; cela cependant fut heureux pour moi. Au bout de dix-huit jours, je fus purgé, mais il restoit encore du levain. Je commençois à me lever à peine, qu'un vent coulis m'ayant frappé à la hanche droite me causa une espèce de rhumatisme très-incommode accompagné de rhume; mais je n'en fus nullement inquiet, mon bon tempérament m'ayant toujours été secourable. Il est à remarquer que M. le Brun est le premier médecin dont je me sois servi depuis près de soixante ans; mais c'est un homme à qui je dois la justice de dire qu'il est aimable et rempli de talent. Depuis quelques jours mon bon fils a dîné plusieurs fois avec moi en mangeant des huîtres, ordonnées par mon médecin, et un poulet rôti. Je dois aussi rendre justice à Baptiste, mon domestique, qui m'a veillé et soigné au mieux, en bon garçon qui me paroît attaché.

### NOVEMBRE 1789.

Le 15. Enfin, aujourd'huy 15 novembre, qui est un dimanche, je me suis hasardé à aller chez mon fils, vers les onze heures du matin, dont il fut fort surpris, de même que sa femme; ils m'ont gardé à dîner chez eux, c'est ce que j'ay fait avec plaisir, d'autant plus qu'ils ne savent quelle chère me faire faire.

Le 19. Répondu à M. Crayen, à Leipzig. Je lui promets de faire mon possible pour lui procurer les pièces qu'il désire.

Le 20. Répondu à M. Coclers, père de mon élève. Je lui rends compte de l'emploi de l'argent qu'il m'avoit envoyé pour les besoins de son fils.

Mon médecin m'ordonne de me purger, pour la troisième fois, dans deux jours. Tout cela m'ennuye bien singulièrement, car je désire fortement m'occuper d'autre chose que de me rôtir les jambes devant le feu de ma cheminée, et d'autant que c'étoit hier exactement un mois que la vilaine fièvre me surprit si malicieusement et sans m'avoir prévenu le moins du monde.

Le 22. Je fus purgé pour la troisième fois, et c'en est assez!

Le 23. Mon fils, qui m'aime bien, a dîné avec moi. Nous avons, entre autres, mangé des huîtres. Je crois même que c'étoit, depuis que je me lève, la troisième fois qu'il dînoit avec moi.

J'ay reçu, par le coche de Strasbourg, plusieurs médailles d'argent et un joli ducat en or. C'est M. de Lippert, de Munich, qui me les envoye. Elles sont toutes gravées par le célèbre Schega.

Le 24. Écrit à M. Weisbrodt, à Hambourg. Je lui parle de ma maladie, etc.

M. le Brun, premier médecin de monseigneur le prince de Conty, m'est venu voir. Il m'a bien traité pendant ma maladie, et, comme je me crois hors d'affaire, je lui ay baillé soixante-douze livres pour ses honoraires, dont il a paru fort content et nous nous sommes séparés les meilleurs amis du monde. C'est la première fois que je

me suis servi d'un médecin, n'en ayant jamais eu besoin.

Le 29, qui étoit un dimanche, je me hasardai, vers les onze heures, d'aller voir mon fils et sa femme. Je fis ce pas avec plaisir, n'étant pas encore d'une force d'Hercule. Mais je fus bien reçu, étant même obligé d'y dîner en compagnie de deux autres personnes, et cela, je pense, n'a pas mal augmenté mes forces délabrées.

Mon ancien ami, M. Descamps, ayant chargé d'une lettre de recommandation un jeune homme de ses élèves, nommé M. Carpentier, qui se destine à la gravure, et qui me montra ce qu'il avoit fait, me priant de lui donner des conseils. C'est ce que je lui ay promis, d'autant plus que je suis un peu Normand aussi, étant membre de l'Académie de Rouen.

### DÉCEMBRE 1789.

Le 1ᵉʳ. Ce jour, M. Coclers, père de mon élève, arriva inopinément chez moi, ayant fait son chemin en voiture de poste, le jour et la nuit, depuis Amsterdam jusqu'icy. La raison de ce voyage est que le sieur Marin, célèbre fabricateur de faux billets de caisse d'escompte, et qui s'est tué en prison, lui devoit, à ce que M. Coclers m'a conté, pas mal d'argent, pour des tableaux qu'il lui avoit vendus et dont il va réclamer le payement. Comme nous avions déjà dîné et qu'il pouvoit avoir le ventre creux, nous trouvâmes quelque moyen d'y mettre encore quelque ordre.

Le 2. Écrit à M. Ledoux, architecte du roy, pour lui annoncer que ses desseins pour S. A. I. le grand-duc, et que je fis partir pour Pétersbourg le printemps passé,

y étoient arrivés; que ce prince en étoit content, mais qu'il désiroit savoir de quelle manière il pouvoit récompenser cet artiste. J'attends réponse de M. Ledoux.

Répondu à M. Ledoux. Je le prie de s'expliquer mieux qu'il n'a fait dans la réponse qu'il m'a faite.

Le 3. J'ay signé pour le sieur Carpentier, jeune graveur (mais déjà très-grand) de Rouen, le billet qui lui donne la permission de dessiner à l'Académie royale.

Le 8. Mon fils, sa femme, M. Coclers père et M. Isembert ont dîné chez moi.

Le 13. Mon fils et sa femme ont encore mangé chez moi. Les huîtres étoient excellentes cette fois-cy. Je commence à avoir un peu meilleur appétit depuis ma maladie, aussi avois-je été préalablement avec mon fils pour voir quelque chose rue Saint-Honoré.

Le 20. M. Coclers, père de mon élève, après avoir dîné et soupé chez moi, prit congé, car il est parti le lendemain pour retourner à Amsterdam.

Le 27. Voilà la troisième lettre qui m'est venue pour remettre à M. Coclers, qui cependant est parti pour la Hollande; je renvoye donc celle-cy comme les précédentes à son adresse sur le *Colveniers Burg Wal* n° 10, à Amsterdam. M. son fils a mis une lettre à son cher père, sous l'enveloppe de celle que je renvoye, et dans laquelle j'ay ajouté quelques mots.

Le dernier jour de cette année je fus à l'assemblée de notre Académie. C'est en ce moment que tout le monde s'embrasse selon l'usage.

## JANVIER 1790.

Le 1er. Beaucoup de personnes, qui ont quelque amitié pour moi, me sont venues voir pour me souhaiter la bonne année; quelques-unes m'apportèrent des oranges, des dragées ou des bougies. M. Klauber, mon ancien élève, actuellement mon camarade et mon ami, toujours sensible et généreux, m'a offert douze pots de confiture de gelée de pomme de Rouen très-précieuses, dont je lui ay bien des obligations. Ce jour, j'eus le plaisir de voir, pour l'objet en question, chez moi, neuf ou dix de mes élèves tant anciens, qu'actuellement encore sous ma discipline. Il paroît par là qu'ils ne me haïssent nullement.

Le 5. Ce jour, je me rendis à l'assemblée de l'Académie royale, où il ne se passa rien d'essentiel, sinon que notre secrétaire y lut nombre de lettres de félicitations tant des académies de province que de plusieurs de nos membres absents.

J'allay voir madame Wille, femme de mon fils, qui est malade au lit, mais qui ne veut absolument pas voir de médecin.

M. Isembert, notre bon ami, m'a envoyé deux bouteilles d'excellent vin de liqueur, pour mes étrennes.

Ces jours-cy, Dieu merci, madame Wille est venue dîner chez moi, preuve qu'elle est rétablie; son mari et plusieurs amis étoient du dîner. Nous mangeâmes des huitres avec joye et plaisir.

Le 17. M. Klauber, mon ami, se présenta chez moi, la première fois, avec son bonnet de grenadier, et il faut avouer que c'est le plus beau de son corps. Je le juge

ainsi, car je le vis vers les onze heures à la parade et à la tête des autres, sur la place de la Comédie-Françoise, où il fut remarqué de tout le monde. Mon fils, qui a refusé de n'être ni lieutenant ni grenadier, n'y étoit pas; mais mon élève Coclers y étoit comme fusilier; mais, voyant pour la première fois la compagnie de chasseurs, ajoutée au bataillon, il lui plut de s'engager dans ce corps; car souvent il fait ce qu'il ne devroit pas faire, et ce qu'il devroit faire il ne le fait pas. Il est jeune!

Le 30. A l'Académie royale, nous avons nommé aux places vacantes. M. Pajou, sculpteur, et M. Vanloo, de Prusse, peintre, ont été nommés adjoints à recteur: M. Ménageot, directeur à Rome, et M. Julien[1], sculpteur, aux places de professeurs. M. Miger, graveur, a lu une réclamation des académiciens, il l'a posée sur la table devant le secrétaire; mais personne ne fit nulle observation. Ça sera vraisemblablement pour une autre fois.

[1] Pierre Julien, né à Saint-Paulien, près du Puy (Haute-Loire), fit ses premières études chez un sculpteur du Puy, nommé Samuel; en sortant de cette école, un de ses oncles le plaça chez Pérache, sculpteur et architecte de Lyon, et P. Julien remporta un prix à l'Académie de cette ville. Voyant les grandes dispositions de son élève, et comprenant que les ressources de Paris lui étaient indispensables, Pérache le fit venir dans la capitale, et le mit dans l'atelier d'un autre Lyonnais, Guillaume Coustou; Julien y resta dix ans, occupé à travailler, et ne songeant nullement à concourir pour le grand prix de sculpture. Ce ne fut qu'en 1765 qu'il se présenta, et cette année même il l'obtint. En 1768, Julien partit pour Rome; il y exécuta deux copies en marbre de l'*Apollon* et du *Gladiateur*, qui furent longtemps au musée de Versailles. Julien fut agréé à l'Académie en 1778, et reçu le 27 mars 1779, sur un *Gladiateur mourant*, aujourd'hui dans le parc de Saint-Cloud. Ce fut dans cette année 1779 que l'on vit pour la première fois, au Salon, des œuvres de Julien. Il y avait envoyé son *Gladiateur*, un bas-relief représentant des nymphes coupant les ailes de l'Amour endormi, et une *Tête de femme*. P. Julien mourut en 1804, trois mois après avoir exécuté la statue du Poussin.

## FÉVRIER 1790.

Le 5. J'allay à une assemblée extraordinaire convoquée pour les seuls officiers. Nous prîmes en considération les prétentions que la classe des académiciens nous avoit présentées par écrit, et qui n'étoient qu'un abrégé des premières. Il y eut bien des pourparlers; mais la résolution fut prise que nous nous tiendrions à la réponse que nous avions faite à la première requête.

Le 6. Assemblée générale de tout le corps de l'Académie. Le secrétaire lut d'abord nos arrêtés précédents, dont MM. les académiciens n'étoient nullement contents. Ils demandèrent la permission de lire une nouvelle motion, dont le contenu causa bien des disputes. Nous prétendions qu'ils devoient s'expliquer plus nettement et par écrit sur leurs prétentions. MM. David, Giraud et Moreau parlèrent le plus et avec beaucoup de feu. M. Lebarbier fit une motion très-longue et paisiblement, quoique interrompu souvent par plusieurs de nos officiers. Enfin la chaleur de la dispute fut grande. Cependant nous ne pouvions accorder, selon nos statuts, leur demande, qui étoit l'égalité de tous les membres du corps en général.

Le 7. Mon ami, M. Daudet, m'avoit invité à dîner chez lui, je m'y rendis avec mon domestique. Le repas fut magnifique. Il y avoit belle et bonne compagnie. M. Daudet, qui m'aime d'ancienne date, me fit toutes sortes d'amitiés. Je revins chez moi en belle humeur, comme ayant passé mon après-midy très-agréablement.

Le 8. Répondu à M. Weisbrodt (toujours chez madame la comtesse de Bentinck, à Hambourg). Sa lettre étoit

remplie d'amitié pour moi, et ma réponse en est également remplie pour lui. C'est un ancien et bon ami que je ne pourrois oublier. Je l'invite sans cesse à revenir à Paris, et je pense que cela pourroit arriver en temps et lieu pour ma satisfaction particulière.

Les deux frères Agasse, fabricateurs de faux billets, ayant été exécutés en place de Grève, furent transportés, accompagnés d'un détachement de la garde nationale, chez un de leurs parents, rue Pavée-Saint-André, pour y être posés dans des cercueils et être enterrés honorablement le lendemain dans le cimetière de Saint-André. Toute la rue étoit remplie de monde, et chacun plaignoit le sort de ces jeunes gens, dont l'égarement avoit causé la perte. Ils étoient d'une très-bonne famille. On dit qu'on avoit fait tout au monde pour obtenir leur pardon; mais inutilement.

Le 9. Je vis de mes fenêtres plusieurs détachements de différents bataillons, grenadiers, fusiliers, etc., de la garde nationale, se rendre par notre quay dans la rue Pavée, pour servir au convoy et enterrement des malheureux jeunes Agasse[1]. Un monde innombrable s'assembla devant notre maison pour y voir passer ce convoy, qui parut vers les onze heures sortant de la rue Pavée sur le quay et montant vers le pont Neuf, pour traverser la rue Dauphine et se rendre par ce détour à l'église Saint-André. Ce convoy étoit précédé par un très-grand détachement de grenadiers et autres soldats nationaux, de même que des pauvres de la paroisse portant des flambeaux; venoient ensuite les deux cercueils

---

[1] Il y eut bien des reproductions de cet événement mémorable, et l'estampe qui nous parait la plus exacte et la mieux réussie est celle que grava Berthault, d'après Prieur.

portés comme à l'ordinaire, et suivis tant par les parents des défunts que d'un nombre considérable de leurs amis et autres personnes de tout rang et de tout état en habit de deuil: la marche étoit fermée par des détachements de troupes très-nombreux; après cela les spectateurs se sont dissipés. De l'église, qui avoit été tendue en blanc, ces deux frères malheureux furent portés et enterrés dans le cimetière de la paroisse. M. Klauber, en sa qualité de grenadier du bataillon des Cordeliers, étoit de cette triste et lugubre cérémonie, qui faisoit verser des larmes.

LE 12. Je me rendis aux Cordeliers, qui est le lieu d'assemblée de mon district, et, là, je prêtai mon serment civique entre les mains du président, selon le devoir de chaque citoyen qui est animé de l'ordre prescrit.

LE 14. J'allay chez mon fils, mais il avoit été commandé pour accompagner le drapeau de son bataillon à la cathédrale, où les soixante drapeaux des soixante bataillons devoient se trouver pour la cérémonie du *Te Deum*, chanté en musique, par rapport au contenu du superbe discours que le roy avoit prononcé la semaine passée à l'Assemblée nationale. Cette Assemblée, de même que la ville, ont assisté à ce *Te Deum*. Il me fut impossible de pénétrer par aucun endroit, pour voir seulement la marche des députés. La garde nationale étoit posée depuis le Manége, lieu des séances de l'Assemblée, jusqu'à Notre-Dame, et le concours des spectateurs étoit si prodigieux, que je renonçai à être du nombre, et j'allay au château des Tuileries pour y voir monter la garde chez le roy; mais cela se fait et se voit journellement, au lieu que la cérémonie de ce jour à

Notre-Dame, et la splendeur qui en est analogue et inséparable, se voit bien rarement. Personne ne l'a vue mieux que mon fils, puisqu'il se trouvoit à son poste, qui étoit dans l'église même. Ce soir, illumination par toute la ville.

Le 17. J'allay chez M. Arnould, procureur, par rapport à la caisse d'estampes que le sieur Lefébure, d'Amsterdam, s'étoit chargé d'envoyer à S. A. I. le grand-duc à Pétersbourg, il y a près de deux ans, mais qu'il avoit gardée dans son magasin à Paris, et qui étoit sur le point d'être vendue après la banqueroute dudit sieur, si, heureusement, je n'avois pas trouvé, et comme par hasard, moyen d'en être instruit l'automne passé. Opposition de ma part à la vente de cette caisse et de son contenu. M. Arnould m'a assuré que j'aurai le tout au premier moment. Quelle affaire ennuyeuse! et quel joli commissionnaire que ce M. Lefébure! Mon fils, pendant ma maladie, a fait bien des courses pour cette caisse.

Le 19. Je sortis pour voir passer du Châtelet vers Notre-Dame, dans un tombereau, pour y faire amende honorable, le marquis de Favras; mais il étoit déjà parti de ce dernier endroit pour la Grève, où il devoit être, comme il le fut, exécuté comme conspirateur contre l'État. Je retournai donc sur mes pas, n'ayant nulle envie de me fourrer parmi un peuple innombrable de curieux qui bouchoit les passages partout[1].

Le 20. MM. les barons de Groll, de Riga, avec leur gouverneur, M. Starck, Saxon, me sont venus voir. Ce

---

[1] Les représentations de l'interrogatoire du marquis de Favras et de son exécution sont nombreuses, et Ph. Caresme est encore l'auteur de la plus curieuse estampe.

sont deux frères des plus aimables; ils venaient de l'université de Göttingue, où ils avoient fait leurs études.

Le 21. J'allay au spectacle de Monsieur pour la première fois.

Le 22. J'allay, l'avant-midy, au couvent des Grands-Augustins, où se trouve le sixième département, et où l'on paye le quart de ses revenus d'une année, selon le décret de l'Assemblée nationale, sanctionné par le roy. J'ay donc payé également le mien, de même que deux et demi pour cent de mon argenterie et bijoux d'or, aussi selon le même décret, étant bien aise de garder, dans mon âge avancé, ce que je possède dans cette partie. Je fus reçu le plus poliment du monde; le chef du bureau, aussitôt qu'il vit mon nom sur ma déclaration, me dit : « Ah ! monsieur, vous êtes un homme célèbre, » et bien des choses flatteuses. Je lui répondis qu'avant tout j'avois toujours recherché la réputation d'honnête homme, etc. Il m'a donné quittance du tout; car, au lieu de payer en trois payements, j'ay payé à la fois le tout complétement.

Le 27. Ce jour je me rendis à l'assemblée de l'Académie royale, où M. Vien, notre directeur, lut d'abord un écrit qu'il avoit composé, tendant à tranquilliser les académiciens qui demandent absolument d'autres statuts plus analogues à la manière d'être d'aujourd'huy. Ces messieurs avoient préparé leurs demandes et avoient résolu de les lire devant l'assemblée; mais, d'après les propositions de M. Vien et celle de nommer de part et d'autre des commissaires pour l'arrangement de nos différends, ils ne firent rien et consentirent à s'y conformer. Ils demandèrent copie dudit écrit, qui, après

quelques difficultés, leur fut délivré par le secrétaire. Après la séance levée, il y eut encore un parlage infini, qui dégénéra, par-cy par-là, en dispute sur cette affaire. Pour moi, je désire de tout mon cœur que la paix soit rétablie entre nous et MM. les académiciens, et cela pour plus d'une raison.

MARS 1790.

Le 6. Je me rendis à l'assemblée de l'Académie royale, où, à peine étions-nous assis, qu'une députation de MM. les agréés demanda audience; elle fut introduite au nombre de six, M. Robin[1] à leur tête, qui eut la permission de lire un mémoire au nom de tous. Ce mémoire me parut avoir de bons raisonnements, et réclamoit le droit qu'il croyoit avoir de faire corps et cause commune avec les académiciens. Après que cette députation se fut retirée, il y eut pas mal de disputes, tant par rapport à elle que par rapport aux réclamations de MM. les académiciens. A la fin l'on convint que chaque parti nommeroit six commissaires par le scrutin. Nous avons donc nommé MM. Pajou, Bachelier[2], Berruer[3], Vincent, Cochin et le duc de Chabot. MM. les académiciens nommèrent également au scrutin : MM. Berthelemi, Miger, Houdon[4], Lebarbier,

[1] Robin est auteur d'une brochure intitulée : *De la peinture à fresque*, par Robin, de l'ancienne Académie de peinture. S. l. ni d., in-8°.
[2] Jean-Jacques Bachelier, né en 1724, mourut en 1805; il fut directeur de la manufacture de porcelaine de Sèvres, et fonda une école gratuite de dessin.
[3] Diderot (*Essais sur la peinture*, p. 380) donne de grands éloges à *Cleobis et Biton*, bas-relief de Berruer, exposé en 1765.
[4] Il parut récemment sur Houdon une notice de MM. Delerot et Legrelle et une autre dans la *Revue universelle des arts*. Voir livr. juin-septembre 1855.

Jollain[1] et David, dont chacun doit faire ses observations.

Le 7. Une division (c'est la seconde, selon l'ordre des six divisions) de la garde nationale, d'environ cinq mille hommes, dont notre district fait partie, s'est rendue aux Champs-Élysées pour passer en revue devant notre général, M. de la Fayette, par le plus beau temps possible. Avant que de s'y rendre, le bataillon de notre district s'étoit rassemblé sur la place de la Comédie-Françoise, dès les neuf heures du matin, et nous y allâmes M. Daudet et moi, pour voir ces troupes sous les armes; nous y trouvâmes mon fils en sa qualité de caporal, comme un des gardes du drapeau, M. Klauber en grenadier, M. Coclers, mon élève, parmi les chasseurs. Ces troupes partirent pour les Champs-Élysées, et nous aussi, et nous y vîmes toutes les manœuvres avec plaisir. A notre retour, je donnai un joli dîner que j'avois fait préparer et auquel étoient invités et se trouvèrent : MM. les deux aimables frères barons de Groll, M. Starck, leur gouverneur, M. Fögelin, négociant de Francfort, galant homme, M. Isembert, M. Daudet, mon fils et sa femme, et moi, comme de raison, et mes deux pensionnaires MM. Klauber et Coclers. Nous étions tous de la meilleure humeur du monde, et il me parut que chacun étoit content de la réception qu'il reçut chez moi. Mon fils, M. Isembert et mes deux pensionnaires étoient en habit militaire.

Le 25. J'ay remis moi-même à M. de Chotinski, ancien conseiller d'ambassade de Russie, une lettre à l'adresse de M. Viollier, peintre de Leurs Altesses Impé-

---

[1] Nicolas-René Jollain fut reçu à l'Académie de peinture le 31 juillet 1773, sur le *Samaritain*, qui se trouve aujourd'hui à Saint-Nicolas-du-Chardonnet

riales, avec prière de la faire passer avec le paquet de sa cour à Pétersbourg. Ma lettre en contient une à moi, écrite par M. Ledoux, dans laquelle il me marquoit sa façon de penser par rapport aux récompenses qu'il espéroit du grand-duc, pour la collection de desseins qu'il lui avoit envoyée. Je lui parle aussi du bonheur que j'avois eu de recouvrer la caisse d'estampes que j'avois confiée à M. Lefébure, d'Amsterdam, pour l'expédier à Pétersbourg en 1788, et que nous crûmes tous perdue. Elle étoit restée dans le magasin de ce banquier, qui a fait banqueroute; sans ma vigilance, même un peu tardive, cette caisse et son contenu auroient été vendus au profit des créanciers, comme effet non réclamé. Mais quelles courses et peines pour l'obtenir!

Le 26. Répondu à M. I. B. Coclers, à Amsterdam. Je lui envoye le compte de ce qui est entre mes mains en espèces à lui appartenant et de ce qu'il me doit. Je lui réponds aussi par rapport à sa demande si je pouvois lui fournir mon œuvre, avant la lettre, — *Nego*. — Pour celle avec la lettre, premières et parfaites épreuves. — Oui, mais chères. Je lui mande aussi que son fils, mon élève pensionnaire, doit graver au burin, selon mes principes et non selon d'autres, et que d'après cela et autres considérations, s'il lui plaisoit de retirer ce cher fils auprès de lui, il pouvoit être sûr que je n'y mettrois aucun empêchement.

Le 27. Espèce de révolte de nos jeunes étudiants de l'Académie, qui prétendoient que nous avions mal jugé la figure, entre autres, d'un de leurs camarades, qu'il avoit peinte pour mettre au grand prix. Il y eut encore quelques disputes par rapport aux prétentions de MM. les académiciens.

AVRIL 1790.

Le 10. A notre Académie pourparlers et disputes entre les officiers et simples académiciens. Les commissaires, au nombre de six, de part et d'autre, sont nommés, dont l'assemblée se fera chez M. Vien, notre directeur, mardy au soir, pour aviser au moyen d'aplanir et ajuster tout ce qui fait obstacle au rapprochement de nos idées sur les statuts à refaire de notre Académie.

Le 17. J'allay à notre district des Cordeliers, curieux de voir et d'entendre M. Linguet, devenu membre depuis son retour de Bruxelles. Il y parla beaucoup et bien selon sa réputation d'avocat exercé; je l'écoutai avec attention, il n'est nullement ami de la maison d'Autriche.
M. de l'Étagne, inventeur du bataillon des vieillards, dans le costume militaire de son invention, y parla aussi à plusieurs reprises. Tout cela m'amusa singulièrement.

Le 18. J'allay avec mon fils chez M. Rheinwald, secrétaire de S. A. I. le grand-duc de Russie, pour lui dire que le mannequin que j'ay fait faire par M. Huot, et qu'il a ordre de payer, étoit fini, et qu'il pouvoit le faire partir pour Pétersbourg au premier jour. Cette commission finie, nous allâmes chez M. Huot, rue des Vieux-Augustins, auquel je donnai un écrit pour M. Rheinwald, afin qu'il pût toucher, en lui livrant le mannequin, son payement. Ce mannequin, que j'ay examiné plusieurs fois, est extrêmement bien fait, et M. Viollier devra en être très-content lorsqu'il le recevra.

Le 22. Répondu à M. Coclers, à Amsterdam, qui est courroucé contre son fils, mon élève, et le vouloit faire

revenir pour le retirer des compagnies équivoques dont personne n'est fort content. Cependant le fils m'a prié d'adoucir son père, promettant de se mieux ranger par la suite, et comme effectivement il se comporte mieux; depuis qu'il aide à M. Vanleen, c'est-à-dire depuis trois semaines, je ne suis pas mécontent de lui. J'exhorte aussi son père de ne pas lui retrancher, comme il avoit résolu, l'argent que je lui donne de sa part, chaque dimanche, et je lui dis le pourquoi.

Le 24. J'allay ce jour et le suivant à notre district des Cordeliers, où plusieurs députations envoyées par d'autres districts se sont présentées pour adhérer aux résolutions du nôtre, par des discours et des lectures de leurs arrêtés, ayant principalement pour objet que le Châtelet ne devoit pas se mêler de connoître des crimes de lèse-nation, etc. M. Danton, président du district, remercia avec éloquence, fermeté et politesse les députés en général, etc.

Le 27. M. Schmuzer, mon ancien élève et ami, m'a envoyé une petite monnoie d'or frappée à l'occasion de l'hommage prêté par les États d'Autriche à leur nouveau souverain, Léopold II.

Le 28. Écrit à M. Weisbrodt, d'après les prières de M. Daudet, afin que notre ami de Hambourg ne s'impatiente pas par rapport à l'envoy de la planche, du dessein, etc., qu'il doit recevoir pour graver à l'eau-forte ladite planche d'après ledit dessein. Je l'avertis aussi que je lui envoye par la même voiture un ébarboir excellent que j'avois fait faire à Londres, et je remercie cet excellent ami des quatre jolis desseins coloriés qu'il m'avoit envoyés (et faits par lui) quelques jours auparavant; d'avoir écrit à M. Viollier par rapport à la caisse avec les

estampes en question, et que M. Rheinwald a fait chercher chez moi; cela doit être marqué dans mon livre contenant ce que je dépense pour S. A. I. monseigneur le grand-duc.

### MAY 1790.

Le 1ᵉʳ. J'allay à l'assemblée de notre Académie royale, où il n'y eut rien de nouveau. Le secrétaire inscrivit seulement sur les registres la mort de M. Cochin, chevalier de Saint-Michel, dessinateur et graveur du roy, décédé deux jours auparavant, âgé de soixante-quinze ans et quelques mois. C'étoit à peu près un des derniers de mes amis de jeunesse; notre connoissance datoit de 1738, par conséquent il y a cinquante-deux ans. Il demeuroit aux galeries du Louvre; c'étoit un très-habile homme dans son genre et fin, etc. Il étoit ancien secrétaire de notre Académie et garde des desseins du roy. — J'appris à l'assemblée que son logement, qui étoit double, avoit été partagé; que la moitié avoit été obtenue avec la charge de garde des desseins par M. Vincent, adjoint à professeur et habile peintre d'histoire, et l'autre moitié par M. Dumont, que nous avons reçu depuis peu membre de l'Académie, et qui fait de petits portraits en miniature. C'étoit la reine qui s'étoit intéressée pour celui-cy. — Au sortir de l'Académie, j'allay à notre district.

Le 2. Ce jour mon fils, sa femme, M. Isembert et M. Maréchal, député à l'Assemblée nationale, dînèrent chez moi. M. Maréchal, homme d'esprit, très-instruit, parle bien, aussi nous n'avons cessé de raisonner et de parler politique. Mon fils, après le dîner, partit pour

l'Opéra, et sa femme, M. Isembert, M. Maréchal et moi, nous sommes allés au théâtre de Monsieur, où nous trouvâmes de quoi rire complétement.

Le 9. J'allay passer la soirée à l'assemblée de notre district aux Cordeliers, où il n'y eut cependant rien de très-remarquable.

Le 13. Jour de l'Ascension. Après avoir dîné, madame Wille, M. Isembert et moi, allâmes voir les travailleurs de la Bastille, constamment occupés à déraciner jusqu'au fondement les restes de ce château horrible, qui a été fatal à nombre de personnes de tout âge et de tout état. Mon fils étoit, selon sa manière d'être, parti pour l'Opéra.

Le 18. J'allay à l'assemblée de notre district, où il fut question d'une confédération générale avec les quatre-vingt-trois départements du royaume.

Le 20. Mourut M. Carl Guttenberg, bon graveur et beaucoup de mes amis; je fus sa première connoissance lorsqu'il arriva à Paris. Il étoit natif de Nuremberg. Il avoit de l'esprit, étoit instruit, et son caractère étoit ferme et décidé; si je ne me trompe, il avoit quarante-neuf ans. Il laisse une veuve[1] très-bonne femme. Comme il étoit protestant, il fut enterré, le 21, dans leur cimetière, et nombre d'artistes furent à son enterrement. M. Gams, aumônier de l'ambassade de Suède, prononça l'oraison funèbre en françois, car le nombre des assistants françois étoit plus grand que celui des allemands. L'ouvrage le plus considérable qu'il a fait est la *Suppression des couvents par Joseph II*. Je le regretterai toujours,

---

[1] Sa veuve a épousé M. Klauber.

(*Note de Wille.*)

car il m'étoit fort attaché. Son frère Henry, plus jeune que lui, a aussi du talent; il est actuellement à Rome.

Le 21. Répondu à M. Jeaurat, de l'Académie royale des sciences, qui m'avoit écrit en faveur de son frère, peintre, reçu depuis longues années à notre Académie, et qui désireroit avoir une des places de conseiller vacantes actuellement. Je donne conseil et je console.

Le 24. Ce jour, qui étoit la seconde fête de la Pentecôte, nous allâmes voir le cabinet d'histoire naturelle de M. Vaillant. Nous étions une petite compagnie composée de mon fils, de sa femme, de M. Isembert, de M. Baader, de M. Coclers, mon élève, et de moi. J'étois d'autant plus curieux de voir cette collection d'animaux et d'oiseaux d'Afrique, que j'avois lu l'histoire du voyage que M. Vaillant (écrit par lui-même) avoit fait dans cette partie du monde très-peu connue, et qu'il avoit poussé plus loin qu'aucun voyageur avant lui. Parmi les animaux, le plus rare et le moins connu en Europe, qu'il avoit tué et dont il a apporté la peau, que nous y vîmes, est la girafe, qui a seize pieds dix pouces de haut; cet animal n'est point vorace. M. Vaillant en donnera la figure par la gravure. Les oiseaux qu'il a apportés de ce pays sont très-nombreux et dont une grande partie étoit inconnue cy-devant; il y en a de superbes. M. Vaillant et madame sa femme nous ont très-bien reçus; ce sont d'aimables gens.

Le 25. Répondu enfin à M. le baron de Sandoz, à Madrid. Je lui dis les raisons de mon long silence, qui doivent lui paroître valables. De plus, je lui mande que je n'avois pas été chez M. le comte de Golze pour avoir les armes du roy de Prusse, pour mettre au bas de ma

nouvelle estampe, comme il me l'avoit conseillé. Je lui envoye des épreuves desdites armes, telles qu'on les voit sur les monnoies, et cela doit suffire, selon moi. Le titre du roy sera très-bref et simple, comme il se trouve déjà dans une certaine dédicace dont j'avois pris l'inscription. De plus je demande à M. de Sandoz la personne (mon estampe étant prête à être envoyée) à laquelle je devrois l'adresser, etc.

Le 26. Répondu sur plusieurs lettres à M. Schmuzer, qui pensoit avoir perdu mon amitié, dont je le désabuse. Je lui dis de plus qu'il ne doit pas compter sur nos marchands actuels pour leur vendre sa nouvelle planche, que les principaux, qui étoient MM. Basan et Chereau, avoient quitté le commerce. Je remercie en outre M. Schmuzer de m'avoir envoyé le ducat frappé à l'occasion de l'hommage rendu par les États d'Autriche à leur nouveau souverain, Léopold II.

Le 27. Répondu à mon cousin J. W. Wille, à Giessen, qui me donne souvent des nouvelles concernant notre nombreuse famille chez lui et dans le pays, et dont je lui fais souvent des demandes par curiosité. Je ne connois personnellement aucun de tous ces parents, excepté je me souviens de ma sœur, qui étoit bien jeune quand je la vis pour la dernière fois. Je prie mon cousin de dire à cette sœur que ses lettres n'ont nul agrément pour moi, et qu'elle feroit bien d'employer son papier et sa peine à autre chose.

Le 29. Assemblée à l'Académie.

### JUIN 1790.

Le 7. A l'assemblée de notre Académie, le secrétaire

fit lecture des statuts, article par article, qui devoient être substitués aux anciens, et qui avoient été rédigés par les commissaires nommés de la part des officiers comme de la part des académiciens. Plusieurs des articles n'ont pas plu généralement à tout le monde. Il y aura certainement quelques amendements, et cela avec raison.

Le 8. M. Lienau, négociant à Bordeaux, et frère de M. V. Lienau, mon ancien ami, m'est venu voir et par là m'a fait grand plaisir; il repart demain pour Bordeaux.

Le 10. La petite fête de Dieu. Je vis d'abord la procession de Saint-Cosme, et dont le saint Sacrement étoit escorté par un détachement de vétérans volontaires dans leurs costumes et armés de leurs lances. Cela me parut très-respectable. C'étoit au moment où cette procession entroit dans l'église des Cordeliers. — Après cela je désirai voir la procession de Saint-Germain-l'Auxerrois, où le roy et la reine devoient assister avec la famille royale; mais il me fut impossible de pénétrer dans aucune rue par où cette procession devoit passer, et me mettre sous la protection de mon fils, posté en qualité de bas officier dans la rue de l'Arbre-Sec, tant la foule du peuple étoit immense, et comme je ne me soucie plus de me fourrer dans des prises aussi dangereuses, je m'acheminai vers le Palais-Royal, et étant là à considérer des tapisseries très-gothiques qui me font même plaisir à voir, j'entendis les trompettes et je vis arriver la garde nationale à cheval, suivie de sa musique militaire et d'un détachement de grenadiers. Le tout devançoit, accompagnoit et suivoit les députés en corps de l'Assemblée nationale, se rendant à la procession du roy. Cette con-

templation me satisfit infiniment. — Après cela je vis sur le quay de la galerie du Louvre, le roy, la reine, etc., à mon aise.

Un de ces jours-cy, un fripon qui, il y a plusieurs années, m'avoit déjà arraché six louis, se disant alors lieutenant de hussards qui avoit eu le malheur de tuer son capitaine en duel, m'a trompé de nouveau sous un autre masque, se faisant passer pour un négociant qui avoit perdu toute sa marchandise dans le canal de Bristol, par le naufrage du vaisseau qui en étoit chargé. Il me présenta une lettre de recommandation de M. Bartolozzi, de Londres, et bien des passe-ports, certificats, etc. Le drôle ne me parut pas absolument inconnu; cependant n'étant pas certain de mon fait, et me voulant promptement défaire de lui, je lui donnai un petit écu. J'en fus fâché après, car il méritoit plutôt des coups de pied au cul, par la raison que je trouvai après que la lettre signée Bartolozzi étoit fausse, donc ses autres papiers pouvoient l'être aussi. C'est la seule fois qu'un fripon de son espèce m'a attrapé une seconde fois; car j'en ay éconduit plusieurs d'une rude manière, qui, ayant trouvé ma générosité bonne une première fois, s'étoient présentés sous d'autres formes et avec d'autres prétextes une seconde fois, s'imaginant que je ne les connoîtrois pas et dont ils se trompèrent très-fort, etc.

Le 12. Assemblée extraordinairement convoquée par rapport aux nouveaux statuts, selon que les avoient passés, article par article, les commissaires, et dont le secrétaire fit la lecture tout au long. Il y eut du tapage, etc.

Le 23. Nouvelle convocation et assemblée extraordinaire. Disputes sans fin. Ce qui avoit été posé par l'assemblée précédente sur les trois premiers articles fut

annulé, et doit être discuté de nouveau samedy prochain. Les graveurs prétendent, comme de raison, soutenir leurs droits. Il seroit ennuyeux de rapporter actuellement ce qui s'est passé à leur sujet.

Le 24. Aujourd'hui fête de la Saint-Jean, qui est la mienne, quoique je ne me donne pas pour bien saint. J'eus donc des bouquets et des embrassades, comme j'en ay eu hier au soir; et hier au soir aussi ay-je donné un petit souper bien gentil à plusieurs amis, outre mon fils et sa femme. Mon fils vint en uniforme, car il étoit de garde ce jour-là.

J'ay donné à dîner à M. de Véli, médecin, qui a guéri mon fils, à son respectable père et à MM. Föglin, négociant de Francfort, Isembert, Baader, mon fils et sa femme, comme de raison, et mes pensionnaires. Tout le monde étoit bien joyeux.

### JUILLET 1790.

Le 2. Mon fils vint dîner au logis, et m'apprit qu'il avoit la qualité d'électeur pour l'élection des députés militaires, qui doivent être présents à la fête et au serment civique que la France va prêter sur l'autel de la confédération nationale, au Champ de Mars, le 14 de ce mois.

Le 3. Il me fut impossible de me rendre à notre assemblée, où effectivement il n'y avoit rien à faire.

Ce jour, mon fils s'est rendu avec les autres électeurs des troupes de Paris, au nombre, si je ne me trompe, de deux mille huit cents, à Notre-Dame, où le scrutin lui fut encore favorable pour être un des députés. Cela me fit grand plaisir, car mon fils l'avoit toujours désiré. J'appris cela par d'autres, vers le soir.

Le 4. J'allay faire compliment à mon fils sur la susdite dignité, et je l'embrassai de bon cœur. Après cela nous allâmes déjeuner ensemble au café rue de l'Ancienne-Comédie; de là nous nous rendîmes à la place des Victoires pour voir si l'on étoit occupé à ôter les esclaves de Louis XIV, effectivement on étoit après; les attributs, casques, boucliers, épées, lances, etc., étoient déjà par terre. Ainsi sera accompli le décret de l'Assemblée nationale. Après le dîner, mon fils alla à l'Hôtel de Ville pour y faire vérifier ses pouvoirs en sa qualité de député au Champ de Mars, pour la grande et unique fête de la nation, et moi pour voir les travaux et préparatifs immenses que fait faire la ville au Champ de Mars: je pris avec moi mon domestique Baptiste pour y aller. Chemin faisant, je trouvai M. Huber, qui vint avec nous. Quel aspect admirable! douze mille ouvriers payés par la ville, et peut-être autant de bourgeois hommes et femmes volontaires, étoient occupés à remuer la terre de toutes manières. Je courus donc partout, je considérai avec étonnement ce rempart intérieur élevé en amphithéâtre pour y placer les spectateurs; je me rendis auprès des travaux, déjà avancés, de l'autel de la nation, où chacun (principalement les bourgeois) travailloit avec ardeur à son élévation. Mais icy mon plaisir fut à peu près troublé. La foule des travailleurs représentoit une fourmilière, on ne savoit où se réfugier, et, dans ce désordre, un imprudent me poussa la roue de sa brouette contre ma jambe droite, dont je fus blessé. Après cet accident, je retournai chez moi pour avoir soin de cette blessure, qui me retiendra certainement, et malgré moi, plusieurs jours au logis.

Le 8. Comme je reste au logis, par prudence et pour

ne pas fatiguer ma jambe blessée dimanche passé au Champ de Mars, je m'amuse, les après-midy, à voir passer, tant sur le pont Neuf, le quay des Orfévres, que devant ma maison, les nombreux bataillons de citoyens et de citoyennes qui se rendent, précédés de tambours, au Champ de Mars, pour y travailler gratis et de cœur, afin que le tout soit fini pour le 14. Aujourd'huy même plus de quinze cents paysans des environs de Paris ont passé, conduits par leur ardeur et marchant en ordre selon le tact du tambour, devant ma porte, se rendant, avec leurs pelles sur l'épaule, au Champ de Mars. Il y a journellement à ces travaux au moins quinze mille ouvriers payés et pour le moins aussi quatre-vingt mille citoyens et citoyennes qui travaillent certainement avec ardeur et pour le plaisir d'avancer la besogne. Voilà, sans doute, le patriotisme en action! Mes deux élèves y ont déjà été plusieurs fois remuer la terre. Mon domestique[1] y a été hier l'après-midy, et aujourd'hui ma cuisinière y fait valoir la vigueur de ses bras décharnés.

Le 10. Répondu à mon cousin Wille, à Giessen. Je lui dis mon sentiment, un peu net et peut-être un peu cru, par rapport à une de nos parentes.

Le 12. J'avois demandé à notre district des Cordeliers deux députés des soldats nationaux, venus pour la fédération de mercredy prochain, pour les loger chez moi pendant leur séjour à Paris, cela me procura des éloges de la part de mon district; mais, après quatre jours d'attente, je ne vis personne. Cependant, aujourd'huy, 12 de ce mois, ils vinrent chez moi me remercier de ma bonne

---

[1] Celui-cy a été également blessé à la jambe gauche. Voilà donc l'ardeur du maître et du domestique joliment récompensée.

(*Note de Wille.*)

volonté en m'assurant qu'ils avoient effectivement reçu depuis quatre jours l'ordre à l'Hôtel de Ville de se loger, d'après mes désirs, chez moi, mais qu'ayant trouvé un de leurs amis, habitant de Paris, qui les avoit tant priés de prendre leur gîte chez lui, qu'il leur avoit été impossible de ne pas l'accepter. C'étoient des gens très-honnêtes. Ils étoient du département du Rhône et de Loir.

Le 14. Ce jour, à jamais mémorable de la grande fédération de tous les habitants du royaume de France, je me levai à trois heures du matin pour me rendre au Champ de Mars et participer à cette fête, peut-être la plus unique qui fut jamais. Mais le ciel étoit obscurci; les nuages rouloient du couchant à l'orient et dénotoient une journée désagréable; je me désistai donc de ma résolution, et comme M. Jeauffret, demeurant rue de la Féronnerie, m'avoit invité il y avoit trois jours d'aller chez lui pour y voir la marche de toutes les troupes qui, des boulevards, lieu du rassemblement, devoient passer devant sa maison en se rendant au Champ de Mars, je m'y rendis et vis de son premier le tout le plus commodément possible. Mais quel temps! la pluie, par intervalle, étoit si terrible, que nos troupes de Paris et celles des provinces marchoient, jusqu'à moitié jambes, dans l'eau qui inondait les rues. Malgré cela, elles étoient joyeuses, alertes et contentes, elles croisoient leurs sabres en l'air en criant : *Vive la nation!* et chantant des chansons analogues à la liberté conquise depuis un an. Lorsque ces troupes étoient obligées, de temps en temps, de faire halte, c'étoit alors que des fenêtres, complétement garnies de spectateurs, on leur descendoit, liées avec des ficelles, des bouteilles de vin qui furent reçues et bues

dans le moment; des morceaux de pain, même des pains de quatre livres, furent jetés par les fenêtres et reçus sur les pointes des sabres, déchirés et mangés dans un instant. Les dames dégarnirent leur tête des rubans aux trois couleurs, les jetant parmi les soldats, qui se les disputoient et les coupoient avec leurs sabres par morceaux, car chacun désiroit en avoir. Les remercîments ne furent pas épargnés. Cette marche de nos soldats, parmi lesquels mon fils, en sa qualité de député, se trouvoit, a duré plus de quatre heures. Les drapeaux divers distinguoient nos bataillons de Paris. Quatre-vingt-trois étendards désignoient, par leurs inscriptions, les quatre-vingt-trois départements du royaume, et la musique militaire animoit nos frères d'armes et les spectateurs également. Il faisoit déjà tard : M. Jeaufret voulut me faire dîner chez lui, mais je l'en remerciai, étant bien aise de me rendre chez moi, et, en passant le pont Neuf, j'entendis le ronflement du canon qui annonçoit le moment du serment que prononçoit la nation d'être fidèle à la constitution, aux lois et au roy, et le roy juroit également à la nation de protéger la constitution et les lois, etc. Quel dommage que le mauvais temps ait été si contraire à la cérémonie d'une fête aussi unique que mémorable! Tout cela n'a pas empêché, assure-t-on, que près de quatre cent mille hommes et femmes, n'aient été présents au Champ de Mars, et je les ay vus, vers le soir, de retour, extrêmement crottés et trempés jusqu'aux os; cependant je remarquai que tous étoient contents et fiers d'avoir été témoins de tout ce qui s'étoit passé au Champ de Mars, etc.

Le 18. J'allay voir mon fils qui, en qualité de bas officier, étoit à son poste, rue de l'Ancienne-Comédie-Fran-

çoise, et, comme il ne pouvoit, empêché par son devoir, m'accompagner au Champ de Mars (où M. de la Fayette devoit faire une revue, et où toutes les troupes nationales des départements, venues pour la confédération, s'étoient rendues), pour y voir un fameux aérostat qui devoit s'élever de dessus l'autel de la patrie, placé au milieu de cette place immense, et faire l'admiration de ceux de nos frères des provinces qui n'avoient jamais eu occasion d'en voir, je m'y rendis seul. Il faisoit le plus beau temps possible; le globe parut vers une heure et demie: il marchoit lentement, tenu par des cordes, à une élévation de dix à douze pieds de terre, mais encore très-éloigné de l'autel; il creva, et l'explosion brûla beaucoup de monde, et on disoit qu'il y avoit eu des tués. Heureusement je me trouvois éloigné. Je revins au logis par une chaleur excessive; l'on m'y attendoit pour dîner avec mon fils (dont le service de ce jour étoit fini), sa femme, M. Daudet, etc., mais préalablement je jugeai à propos de changer de chemise.

LE 19. C'étoit le jour destiné à donner une fête amicale, par le bataillon de notre district des Cordeliers, aux soldats venus des provinces pour la confédération et qui étoient logés sur notre district. Comme je me suis trouvé à cette fête, je dois en dire un mot pour m'en souvenir. Cette fête fut célébrée au Wauxhall d'été. Personne ne pouvoit y entrer sans billet. On y dansa avec les femmes ou filles des officiers ou soldats de notre bataillon. Les tables, au nombre de cinq, étoient dressées dans le jardin, où près de mille soldats citoyens, mêlés des provinces et de notre bataillon, étoient assis, mangeant et buvant en criant : *Vive la nation!* etc. J'étois assis entre mon fils et son camarade d'armes, du département du

Mont-d'Or, qui étoit très-brave homme; la joye assaisonnoit ce repas; tout le monde étoit content. Il n'y eut point de dames au repas, mais après elles vinrent au jardin, et celles qui avoient envie de danser le firent; les autres, surtout celles d'un âge avancé, ne furent que spectatrices. La nuit close, le jardin fut illuminé.

Le 22. J'allay voir les dispositions qui subsistent encore de la fête que le bataillon de . . . . . avoit donnée aux soldats nos frères, venus pour la confédération et le serment civique, et qui logeoient sur son district. Je dis, j'allay les voir sur les fondemens de la Bastille, où il étoit écrit : *Icy l'on danse*, les restes de la fête..... Il y avoit un peuple immense[1].....

Un de mes élèves, M. Colibert[2], me vint voir. Il a été

---

[1] Nous avons trouvé une description manuscrite contemporaine de cette salle de bal, et nous la transcrivons ici. — « Les ruines de la Bastille, rééfifiées jusqu'à un même niveau, présentoient une vaste terrasse sablée et entourée d'un rang d'arbres apportés tout feuillus du bois de Vincennes probablement, au nombre de quatre-vingt-trois, portant chacun le nom d'un département écrit dans un médaillon. Les tours en saillie, pareillement entourées d'arbres, formoient chacune un cabinet de verdure couvert en tonnelle treillagée et palissée, aussi bien qu'une charmille d'appui tout autour; au milieu, un gradin circulaire couvert par une banne ou tente portée par un haut mât surmonté du pavillon national. La musique étoit sur les gradins, et les tonnelles servoient de guinguettes ou de cafés. Du côté de l'ancienne entrée, réservée pour sortir, le fond du fossé étoit occupé par des danses aux chansons. De petites boutiques de foire garnissoient une partie du fossé opposé, qui servoit d'entrée; et, au-dessus de la porte donnant en face du boulevard, on lisoit en transparant l'inscription simple, mais frappante par le contraste des souvenirs : *Ici on danse*. On dansait encore ailleurs. » Un grand nombre de gravures ont représenté cette salle de bal, élevée sur *les ruines de cet affreux monument du despotisme*, et celle de Swebach Desfontaines est certainement la plus curieuse et la plus pittoresque; elle est gravée en couleur par Lecœur.

[2] Nicolas Colibert naquit à Paris vers 1750, et passa une grande partie de sa vie en Angleterre. On connaît de lui : le *Retour de la chasse*, d'après Casanova; *Village près de la Haye*, d'après Van Goyen; et une *Campagne d'Allemagne*, d'après F. Kobell.

absent depuis huit ans. Je ne le connoissois plus, tant il étoit changé en bien. Je ne sais s'il a changé aussi en bien dans son talent; c'est cela que je verrai peut-être. Il m'a dit qu'il avoit travaillé plusieurs années à Londres, deux ans à Pétersbourg, un an à Berlin, qu'il avoit quitté pour voir icy la grande fête fédérative, mais qu'il étoit arrivé quatre jours trop tard.

Le 23. Répondu à mon neveu Desforges. Je lui mande que mon procureur m'avoit assuré qu'il n'étoit nullement nécessaire que je fasse mettre opposition par rapport à l'argent que je lui ay prêté et qui est hypothéqué sur sa terre de Lugny, qu'il vient de vendre, parce que mon neveu me rendra mon argent en la recevant de l'acquéreur de sa terre, lorsque celui-ci lui comptera la somme convenue; il n'y avoit alors autre chose à faire que d'anéantir l'hypothèque, et tout seroit fini entre honnêtes gens.

Le 30. Sur invitation de notre section, je me rendis, comme les autres citoyens, à l'église de Saint-André-des-Arts, pour y présenter, aux officiers assemblés, mes quittances de ma capitation et de mon don patriotique; cela fait, je fus inscrit comme citoyen actif et on me donna un billet imprimé où mon nom fut inscrit à l'effet de me servir et me rendre habile d'assister à toutes assemblées, tant pour l'élection du maire de Paris que des autres officiers pour la municipalité. Mon fils y étoit également et reconnu de même capable de voter aux assemblées d'élection. Il portoit à la boutonnière la médaille donnée aux députés de fédération par la municipalité, attachée à un ruban des trois couleurs. Cela fait très-bien.

AOUST 1790.

Le 2. Ce jour destiné à l'élection du maire de Paris, je me rendis de grand matin à l'église de Saint-André-des-Arts, où notre section du Théâtre-François étoit assemblée; mais il étoit plus que midi et il n'y avoit guère que trois cents serments de reçus et mon billet étoit numéroté sept cent quatre-vingt-un, et celui de mon fils, si je ne me trompe, portoit sept cent quatre-vingt-quatre. Alors je lui dis : « Allons dîner, notre tour viendra vers le soir. » Après le dîner, vers les trois heures, nous retournâmes et fûmes fort étonnés qu'on fût déjà dans les huit cents; mais nous fûmes admis comme bien d'autres qui étoient dans le même cas. Nous prêtâmes alors le serment de donner nos voix à celui qui nous paroîtroit le plus digne. J'écrivis donc sur le bulletin du scrutin : *M. Bailly, maire actuel*. Mon fils fit de même en tout, ainsi que beaucoup de mes amis et connoissances. Aussi M. Bailly a eu partout la majorité des voix et est par là continué maire de notre ville.

Assemblée extraordinaire dans notre Académie, et comme elle n'étoit pas académique proprement dite, il fallut élire par le scrutin un président et deux secrétaires. M. Vien.....

Le 14. Je devois être un des juges et M. Bervic devoit l'être également, par rapport à deux planches non achevées représentant deux vues de Rouen, que feu M. Cochin et M. Hecquet, avocat, faisoient graver en société. Cette société étant rompue par la mort de M. Cochin, les héritiers de celui-ci sont en dispute avec M. Hecquet, qui veut avoir l'argent avec l'intérêt. MM. Bervic, Hecquet, Bel, avocat des héritiers, Basan et un autre s'étoient

rendus chez moi pour l'arrangement de cette affaire, mais rien ne put être décidé[1].

Le 15. Répondu à M. le baron de Sandoz-Rollin, actuellement à Neufchâtel, en Suisse. Je lui marque ma joye, d'après l'annonce qu'il m'a écrite, que le roy, son maître, accepte avec plaisir la dédicace de ma nouvelle planche. Je dois donc bien des obligations à M. de Sandoz, etc.

Le 18. Encore une assemblée extraordinaire de l'Académie royale de peinture, sculpture et gravure, où il y avoit, par rapport aux statuts à faire, beaucoup de sentiments divers et peu d'articles de décrétés.

Le 20. M'est venu voir M. Buschmann, secrétaire du duc et de la duchesse de Saxe-Teschen. Il me paroit homme de beaucoup d'esprit, et très-galant homme; sa conversation est excellente et instructive.

Le 22. M. Buschmann a dîné chez moi, et tous ceux qui étoient à ma table furent enchantés de lui.

Ces jours passés j'ay dîné chez M. Tessari.

Le 24. Nous avons adjugé le prix de trois cents livres, fondé par feu M. de la Tour, au fils de M. Pajou, comme ayant eu la majorité des voix sur les six ou sept concurrents. C'étoit une demi-figure nue et peinte de grandeur naturelle, exposée aux yeux de l'Académie assemblée.

Le 25. Écrit à M. Simon Schropp, à Augsbourg. Je lui demande la raison de son éternel silence, et cela pour plus d'une raison.

[1] Ces deux planches ne furent probablement jamais terminées, car on n'en trouve de mention nulle part, et il nous a été impossible, malgré nos recherches, d'en rencontrer une seule épreuve.

Le 27. Écrit à M. Vincent Lienau, à Hambourg. Je le remercie des soins qu'il prend des livres qu'on lui remet pour moi et qu'il a soin de m'envoyer. Je lui promets une épreuve de ma nouvelle planche.

Écrit à M. C. Weisbrodt, chez madame la comtesse de Bentinck, à Hambourg. Je me plains, au nom de M. Daudet et du mien, de ce qu'il nous laisse sans réponse sur plusieurs de nos lettres, et sans nous donner avis de la réception de la caisse contenant un dessein et une planche et autres effets, partie d'icy depuis plus de trois mois; je le prie instamment de nous tirer d'inquiétude sur cette partie. Comme il est possible que nos lettres, quoique arrivées à Hambourg, ne soient pas parvenues entre ses mains, j'ay écrit exprès à M. V. Lienau pour le remercier des soins qu'il prend de m'envoyer de temps à autre ce qu'on lui adresse pour moi, et j'ay joint à la lettre de celui-cy ma lettre à M. Weisbrodt. M. Lienau est mon ancien ami, il doit connoître M. Weisbrodt, et lui fera certainement rendre ma lettre.

Le 28. Nous avons adjugé, à l'Académie, le grand prix au sieur Reattu [1]; le second au sieur Tardieu; le grand prix de sculpture, au sieur Lemot [2]; le petit, au sieur Pioche.

Le 31. Assemblée générale pour la continuation de la

---

[1] Jacques Reattu, né à Arles, était élève de J. B. Regnault. Il est auteur de la décoration du théâtre de Marseille, en 1829, et du plafond qui représente Apollon et les Muses qui versent des fleurs sur le Temps; il fit encore l'histoire de saint Paul dans le chœur de l'église, à Beaucaire.

[2] François-Frédéric Lemot, statuaire, naquit à Lyon le 4 novembre 1773, et mourut à Paris le 6 mai 1827; il fut chargé de la statue équestre de Henri IV, qui est aujourd'hui sur le pont Neuf, et de celle de Louis XIV, qui est à Lyon. Lemot fut membre de l'Institut, professeur à l'École des beaux arts, membre de l'Académie de Lyon, officier de la Légion d'honneur, chevalier de Saint-Michel, et baron; il publia, en 1817, une notice historique sur la ville et le château de Clisson; in-4°.

rédaction de nos nouveaux statuts. Lecture d'une lettre de M. Camus, président du comité des finances de l'Assemblée nationale, à M. Pajou, notre trésorier, pour savoir quels sont les pensions, les honoraires des membres de l'Académie et les revenus pour son entretien. M. Pajou avoit écrit une lettre, ou projet de lettre, qui fut lue et à peu près approuvée, qui devoit être la réponse à celle de M. Camus. Ensuite on lut également, article par article, ce qui formoit les revenus et les dépenses que l'Académie est obligée de faire annuellement. — La rédaction de l'article 3 fut mise sur le tapis. Plusieurs membres avoient préparé des mémoires en conséquence qui furent lus, mais le sens d'aucuns ne pouvoit être adopté simplement.

### SEPTEMBRE 1790.

Le 4. Nous avons été de nouveau assemblés à l'Académie pour la rédaction des nouveaux statuts. Il y a eu dispute, etc., et beaucoup de motions, etc. Il y aura dorénavant douze conseillers au lieu de huit qu'il y avoit.

Le 6. Nouvelle assemblée à l'Académie royale par rapport aux statuts. Motions et lectures furent faites. Nous avons presque à l'unanimité décrété qu'il y auroit seize associés libres, pris parmi les savants et gens de lettres admis parmi nous. Madame Guyard[1], peintre, a beaucoup parlé, de même que M. Moreau, graveur, et une lecture faite par M. Miger, graveur, ont rapproché les sentiments concernant cette admission. De plus nous

---

[1] Madame Guyard, née Adélaïde Labille des Vertus, fut reçue à l'Académie le 31 mai 1783, sur le portrait de M. Pajou, qui se voit encore aujourd'hui dans la salle des Pastels, au musée du Louvre. Le 30 juillet 1785, elle présenta le portrait d'Amédée Vanloo. Madame Guyard, devenue veuve, épousa l'académicien Vincent, et mourut en 1805.

avons nommé au scrutin cinq commissaires qui doivent s'assembler pour rédiger un mémoire demandé par l'Assemblée nationale, afin qu'elle puisse être instruite quels membres de notre Académie seroient dignes de pensions. Ces commissaires sont : M. Pajou, sculpteur, trésorier de l'Académie; M. Vincent, secrétaire de nos délibérations; M. Miger, graveur; M. Lebarbier, peintre, également secrétaire délibérant; M. Renou, peintre, secrétaire académique. On doit aussi répondre à la lettre de M. Camus, président du comité des finances à l'Assemblée nationale.

M. Coclers, le père, est arrivé d'Amsterdam chez moi; il m'avoit préalablement adressé une caisse contenant deux tableaux, dont un représente une Vénus endormie qui est très-beau, mais dont nous ne pouvons pas encore indiquer le nom du maître.

Le comité des finances de l'Assemblée nationale nous ayant demandé quelles étoient les dépenses de notre Académie, le tout a été rédigé et présenté par quelques-uns des nôtres, qui ont été bien reçus.

Depuis le 4 de septembre nous avons trois fois assemblée par semaine, les lundy, jeudy et samedy, tant pour la rédaction de nos statuts que d'autres affaires qui nous occupent, et donnent occasion à beaucoup de motions et de disputes, même quelquefois assez violentes. Nous avons élu par le scrutin M. Lebarbier et M. Vincent, secrétaires, après avoir nommé, aussi par le scrutin et unanimement, M. Vien pour notre président.

M. Coclers père vient d'arriver d'Amsterdam, et me vint voir tout botté encore; il soupa ce jour chez moi.

Madame Guyard, MM. Moreau, Regnault, Miger et quelques autres membres ayant beaucoup résisté aux sentiments de M. Vien, notre président, qui, se trouvant

par là offensé, se retira de l'assemblée et fut suivi par la majeure partie des officiers, il n'y eut que moi, MM. Boizot, Suvée[1], etc., qui restèrent; mais, comme d'après la demande de M. Vien lui-même, nous avions nommé par le scrutin, dans une précédente assemblée, M. Pajou, son suppléant, celui-cy prit aussitôt sa place. Par là notre assemblée resta légale et compétente, et nos rédactions furent continuées. — *Je marquerai par la suite les raisons de cette espèce de schisme.* — Enfin il fut résolu dans une de nos assemblées de présenter une adresse à l'Assemblée nationale[2]; elle fut rédigée de diverses manières, et enfin, après bien des observations, mise au net par nos secrétaires. Une députation devoit la porter à l'Assemblée nationale, et notre président, selon les vœux de l'assemblée, choisit huit ou neuf académiciens dont il me nomma le premier; après, M. Lempereur, M. Vanloo, M. Jolain, M. Guérin[3]. M. Pajou, comme président, et MM. Lebarbier et Vincent, comme secrétaires, étoient de droit. C'étoit M. Vincent qui fut chargé de porter la parole.

Après notre séparation, très-désagréable, puisque aucun de ceux qui nous avoient quittés, excepté ceux déjà nommés, n'étoient revenus, nous continuâmes nos opérations. Cependant lundy, 20 de septembre, l'on nous dit

[1] Joseph-Benoît Suvée fut reçu à l'Académie le 29 janvier 1780, sur le tableau allégorique de *La liberté rendue aux arts sous le règne de Louis XVI, par les soins de M. le comte d'Angiviller.* Né à Bruges en 1743, il mourut à Rome en 1807.

[2] Ne serait-ce pas ce projet de statuts qui fut imprimé sous ce titre: *Adresse et projets de statuts et de règlements pour l'Académie centrale de peinture, sculpture, gravure et architecture présentés à l'Assemblée nationale par la majorité des membres de l'Académie royale de peinture et de sculpture en assemblée délibérante.* Paris, Valade, 1790, in-8°.

[3] François Guérin fut reçu à l'Académie le 28 septembre 1765, sur un petit tableau de genre représentant un marché.

à l'assemblée que M. Vien, notre président, ne se portoit pas bien; là dessus, madame Guyard proposa qu'il seroit convenable d'envoyer chez lui deux des nôtres, pour s'informer, de la part de l'Académie assemblée, non-seulement de sa santé, mais aussi de l'inviter à y reparoître, si elle étoit assez bonne pour cela. La motion de madame Guyard fut approuvée, et M. Pajou nomma M. Vanloo et moi seulement; mais je représentai qu'il seroit convenable d'en nommer encore deux; cela fut fait, et M. Jolain et M. Guérin furent nommés pour nous accompagner. Nous allâmes donc sur-le-champ chez M. Vien, qui nous reçut honorablement et parut très-sensible à l'attention de l'assemblée; il nous promit aussi de s'y rendre au premier jour. Et de tout cela nous fîmes aussitôt notre rapport, après notre mission, à l'assemblée, qui en parut très-contente.

Le 23. M. Vincent, un de nos secrétaires, nous lut, lorsque l'assemblée délibérante fut placée, une lettre (en réponse à notre adresse) de l'Assemblée nationale, qui nous assuroit que notre Académie seroit soutenue et protégée par la nation à l'égal des autres académies, etc.

Après cela arriva M. Vien, notre président (à qui M. Pajou céda la place); c'étoit pour nous exprimer ses sensibles remercîments de l'attention que l'Académie avoit eue de lui envoyer une députation chargée de s'informer de l'état de sa santé. Enfin l'Académie le pria de reprendre sa place de président comme à l'ordinaire; mais il fit un discours dans lequel il cherchoit à prouver son impossibilité pour le moment, quoique ami de la paix sans réserve. — Cependant, par plusieurs passages du discours de M. Vien, M. Moreau se crut être attaqué personnellement. Il se leva et parla avec tant de respect pour

M. Vien et tant d'énergie pour sa propre défense, que M. Vien lui donna la main; ils s'embrassèrent tous deux sincèrement la larme à l'œil. Cette paix fit plaisir à beaucoup de monde, principalement à moi, car j'étois le témoin le plus près de la scène, étant assis entre les deux célèbres contractants, que j'estime. Cependant M. Vien prit congé de nous. C'est alors que madame Guyard, assise à côté de moi, fit un discours très-bien motivé sur l'admission des femmes artistes à l'Académie, et prouva que le nombre indéterminé devroit être le seul admissible. (Sous l'ancien régime le nombre de quatre femmes artistes seulement pouvoit être admis.) La motion de madame Guyard fut décrétée par la pluralité au scrutin. Autre motion de madame Guyard (soutenue par M. Vincent). C'étoit que, comme aucune femme, quelque talent qu'elle pût avoir, ne pouvoit cependant jamais parvenir à être professeur dans les écoles, ni avoir de gouvernement quelconque dans l'Académie, il seroit cependant juste que telle ou telle, par de bonnes et valables raisons, fût récompensée par une distinction académique et honorifique seulement, et qu'il n'y en avoit d'autres que celle d'être admise parmi et au nombre des conseillers. Cet article, malgré l'opposition de M. Lebarbier, fut approuvé et passa au scrutin, tout aussi bien que le premier.

Depuis, et dans une autre session, nous avons résolus d'admettre toutes autres femmes artistes au nombre d'académiciennes, comme dans la gravure, etc.

M. Coclers a dîné plusieurs fois chez moi depuis son arrivée.

Depuis quelques jours je n'ay pas marqué les jours de nos assemblées (qui sont de trois fois par semaine) pour la confection de nos nouveaux statuts.

L'Assemblée nationale, à laquelle nous avons déjà

eu recours, nous a répondu bien favorablement.

On eut envie dans une de nos dernières assemblées de statuer que les graveurs qui se présenteroient pour être agréés devroient en même temps faire voir avec leur estampe des académies dessinées depuis peu aux écoles sous les yeux d'un professeur. Cette proposition me choqua; je m'y opposai avec vivacité; je dis mes raisons et je fus soutenu par d'autres graveurs et même par M. Pajou, notre président, et la proposition fut rejetée. Je prétendois que personne ne fût humilié; que les artistes ayant des talents divers devroient être traités les uns comme les autres et sans nulle distinction; que tous devoient ajouter à leurs ouvrages, soit peinture, sculpture, gravure, etc., des desseins d'après nature et académique de leur façon (même jusqu'aux peintres de fleurs); tout fut consenti.

Nous avons appelé tous les agréés aux assemblées et nous leur avons accordé voix délibérative dans tous les cas. Cela fait que mon fils assiste journellement.

### OCTOBRE 1790.

Le 2. Nous étions convenus, dans notre dernière assemblée, que, vu qu'il étoit important, pour bien des raisons, de terminer le plus tôt possible la rédaction de nos nouveaux statuts, de nous assembler tous les jours sans interruption. Je me suis donc rendu journellement et restant depuis quatre à cinq heures jusqu'à neuf heures du soir. Il y a constamment propositions, disputes, réclamations. Le scrutin seul donne sa décision.

Les 3, 4 et 5. Nous avons reçu plusieurs fois des lettres adressées, ou à l'assemblée de l'Académie, ou à notre président; mais, comme quelques-unes étoient anonymes,

d'autres seulement marquées d'une lettre initiale, il fut résolu de ne lire ni les unes ni les autres : elles furent brûlées sur-le-champ.

L<small>E</small> 7. M. Coclers ayant résolu de retirer son fils de chez moi (par des raisons pas tout à fait honorables pour ce jeune homme), et de l'envoyer dans la maison paternelle à Amsterdam, cet élève a donc pris congé de moi en m'embrassant plusieurs fois. J'aurois désiré qu'il eût un peu plus profité de mes leçons; mais enfin il part avec la diligence, d'abord pour Liége, où M. son père doit le joindre dans quelques jours d'icy.

M. Coclers père m'a fait présent d'un petit tableau à gouache fort joli, fait par un artiste allemand, nommé Rauschner, que je ne connois pas, mais qui cherche, comme je le vois, la manière du célèbre Wagner. J'ay fait présent également à M. Coclers de quelque chose de moi, qui a paru lui faire plaisir.

J'ay donné avant-hier à mon élève M. Bourgeois, sur sa demande, un certificat qui doit lui servir de passeport, chemin faisant vers Amiens, sa patrie, où il se rend pour voir ses père et mère. Il doit y rester un mois.

L<small>E</small> 8. Répondu à M. Sandoz-Rollin, à Neufchâtel, en Suisse. Je lui apprends que mon estampe, qui m'a occupé jusqu'icy, s'imprime actuellement, et que je comptois être en état de la faire partir pour Berlin avant la fin de ce mois; que je serois charmé s'il pouvoit avant ce temps m'honorer encore d'une réponse.

L<small>E</small> 10. J'allay, après que nous eûmes déjeuné, mon fils et moi, avec lui chez un monsieur nommé M. Camicas, qui m'avoit instamment prié de lui dire mon sentiment sur une collection de tableaux qu'il avoit apportée d'Espagne, et qu'il cherchoit à vendre icy aussi avan-

tageusement qu'il lui seroit possible. Mais, mon Dieu! quelle collection! si on avoit ramassé exprès de la croûterie, on n'auroit pas mieux réussi. C'étoit également le sentiment de mon fils.

Outre mon fils et sa femme, MM. Isembert et le docteur de Vély ont dîné chez moi. J'aime ce médecin pour bien des raisons, dont la première est qu'il a guéri mon fils; de plus, il a de l'esprit.

Le 11. Nos discussions à l'assemblée délibérante ont roulé sur l'organisation de l'école. Les élèves devront dessiner d'après l'antique, le modèle nu; ils devront être instruits dans l'anatomie, l'architecture pittoresque, la perspective, les costumes, l'histoire, etc.

Ce jour le sieur Robe, imprimeur, a commencé l'impression de ma nouvelle planche : le *Maréchal de logis*, que j'ay eu la permission de dédier à S. M. le roy de Prusse. J'allay donc chez mon imprimeur pour y voir si l'impression venoit bien, et je la trouvai fort bien.

Le 12. Répondu à plusieurs lettres de mon cousin Wille, à Giessen, auquel je n'avois rien d'essentiel à dire; cependant ma lettre se trouvoit remplie de beaucoup de riens.

Depuis le 12 octobre, il me fut impossible de me rendre journellement à nos assemblées délibérantes, un mal de gorge m'en ayant empêché. Cependant le vendredy, 15 de ce mois, je m'y rendis et je fus sensible à l'intérêt que me marquèrent mes amis de me revoir; mais je ne restai pas à l'assemblée, par la raison que je sentis encore un peu de mal à la gorge.

Le 18. En qualité de citoyen actif, je me rendis à la section du Théâtre-François, l'assemblée convoquée et se tenant en notre ancienne salle aux Cordeliers, où j'écri-

vis, devant le président, comme tout le monde, les noms de cinquante-deux citoyens, que je croyois dignes d'être les électeurs de nos juges. — Je m'y rendis encore le lendemain pour y voir le dépouillement de deux mille six cents fois cinquante-deux noms écrits. Ouvrage immense qui durera plusieurs jours sans désemparer, selon les décrets de l'Assemblée nationale.

Je viens d'acheter huit voyes de bois à brûler pendant cet hiver. J'espère, une grande partie de l'hiver, je pourrai me chauffer.

Le 20. Ce jour, mercredy, étant arrivé à notre assemblée délibérante, on m'apprit que le jour précédent j'avois été élu un des députés qui devoient se rendre, à six heures du soir, au comité des pensions de l'Assemblée nationale. Nous y allâmes, M. Pajou, notre président, M. Lebarbier, notre secrétaire, MM. Lempereur, Miger, David, de Wailly[1], Monnet[2] et moi. Nous fûmes introduits et reçus avec beaucoup de considération et de politesse, étant obligés de nous asseoir, et notre secrétaire lut à haute voix nos demandes et répondit aux questions que le président, M. Camus, nous fit. Nous retournâmes à notre assemblée et rendîmes compte de notre réception.

Le 21. J'ay encore été nommé, mais la veille, à être un des députés qui devoient se rendre ce jour à l'audience du comité des finances, place Vendôme, où nous allâmes à midi, qui étoit l'heure indiquée, et nous fûmes introduits une heure après et reçus avec autant de considération que nous l'avions été au comité des pensions.

---

[1] Charles de Wailly, architecte, né en 1729 à Paris, et mort le 2 novembre 1798, était élève de Blondel.

[2] Charles Monnet était peintre d'histoire et de portraits; il naquit à Paris vers 1730, et travaillait encore dans la même ville en 1808.

Notre secrétaire, M. Vincent (M. Lebarbier, premier secrétaire, étant absent), lut à haute voix nos demandes qui furent écoutées par les assesseurs du comité avec attention, et laissées sur le bureau. Nous eûmes une réponse favorable. Nous rendîmes compte du tout dans l'assemblée du soir, qui continua à mettre au net encore plusieurs règlements de nos statuts, et nous fûmes avertis que le lendemain nous devions aller de nouveau à un autre comité (de constitution) de l'Assemblée nationale. Voicy les noms de ceux qui composèrent cette députation : M. Pajou, sculpteur, notre président; M. Vincent, peintre, notre secrétaire; MM. Lempereur, graveur; Boizot, sculpteur; Miger, graveur; Moreau, graveur; Monnet, peintre; de Wailly, architecte; et moi, J. G. Wille.

Le 22. Nous fûmes, de la part de notre Académie, en députation au comité de constitution, place Vendôme, à huit heures du soir, où M. Vincent, un de nos secrétaires, fit la lecture de notre cahier. Nous étions, à un membre près, les mêmes que les jours précédents; mais M. Moreau et M. Moitte le remplacèrent. Le lendemain au soir, nous fîmes notre rapport de la réception que nous avions eue la veille à notre Académie délibérante, et continuâmes, comme à l'ordinaire, à nous occuper de notre constitution et de nos règlements.

Mon fils m'a fait présent d'une estampe représentant le *Christ au tombeau*, d'après Van-Dyck. Elle est avant la lettre [1].

Le 24. Je fus avec mon fils à notre section. On y étoit au dépouillement et classification des noms que les volants avoient donnés à tel ou tel citoyen pour être élec-

---

[1] C'est probablement la rare estampe gravée par Lucas Vorsterman; le tableau original se trouve au musée du Louvre.

teur. Mon fils avoit cinquante-neuf voix, et moi quarante; quoique ces nombres ne soyent pas suffisants pour être électeur, ils sont cependant très-honorables; car il y en avoit beaucoup qui n'avoient qu'une ou deux, trois ou quatre voix seulement. Après cela, il y eut bien des motions par rapport au renvoi des ministres, et quatre rédacteurs furent nommés pour faire un travail par écrit, contenant le vœu de la section à cet égard et le présenter au roy même.

L'après-dînée, au lieu d'aller à la section, je fus au Théâtre de Monsieur, avec la femme de mon fils et M. Isembert; mon fils étant allé à l'Opéra, malgré un très-mauvais temps.

Le 25. J'allay pour la seconde fois porter, à notre section, les noms de cinquante et un citoyens que je croirois dignes d'être électeurs et que je copiai, selon la loi, dans la salle de l'assemblée, sur une feuille imprimée, avec les mêmes numéros et qu'on fournit à chaque citoyen. Cela m'empêcha de me rendre à notre Académie.

Le 28. A notre assemblée délibérante, les conseillers de l'Académie, d'après la pluralité des voix, furent abolis, mais ils devoient dorénavant avoir le titre de professeurs de même que les fonctions, c'est-à-dire professeurs de paysages, de peinture familière, de gravure et de portraits, dont chacun, pendant trois mois et une fois par semaine, devoit se rendre à l'Académie, pour donner ses avis aux jeunes artistes, qui auroient embrassé l'un ou l'autre genre et qui seroient venus, pour cet effet, les consulter en leur exposant leurs ouvrages. Du reste, il fut aussi décidé que, comme tout étoit actuellement fini, M. Vincent et M. Miger devoient faire la rédaction de tous les articles

de nos statuts et les mettre en ordre, article par article, selon la place qu'ils devoient nécessairement occuper.

Le 30. On m'apprit à notre section que j'avois eu au second dépouillement du scrutin cinquante-deux voix et mon fils soixante-deux. Le même jour j'écrivis, pour la troisième fois, dans la salle de notre section, cinquante noms de personnes que je croyois dignes de devenir électeurs.

Ce jour je me rendis à notre assemblée académique, où tous ceux qui s'étoient séparés de nous se trouvèrent. Il s'y passa peu de chose, mais nous nous fîmes force politesses et il ne fut nullement question de nos sentiments différents ou de nos divisions actuelles qui ne dureront pas éternellement, comme de raison.

### NOVEMBRE 1790.

Le 11. Mon imprimeur m'a rendu toute l'impression que je lui ay fait faire de ma nouvelle planche représentant le Maréchal des logis, planche que j'avois commencée en 1784, et dont le travail fut quelquefois interrompu par des malheurs et accidents imprévus, et indépendamment de cela m'a coûté un travail immense, surtout le paysage, tout gravé au burin, m'a emporté un temps très-infini, si bien que je me propose de n'en jamais faire un second. Il faut des bornes à tout.

Le 12. Comme S. M. le roy de Prusse avoit bien voulu me permettre de lui dédier ma nouvelle estampe, le *Maréchal des logis*, je fis faire par M. Jeaufret une superbe bordure sculptée et dorée, pour y mettre ladite estampe couverte d'une glace. De plus j'ay fait faire une seconde bordure, égale à la première, mais un peu moins riche en sculpture : celle-cy est destinée pour

M. le comte de Herzberg, auquel je ferai l'envoy directement, et c'est aujourd'huy que j'ay fait encaisser ces bordures avec le plus grand soin, de même qu'un portefeuille vert et proprement fait, contenant douze belles épreuves de cette estampe destinées pour le monarque et six pour M. le comte de Herzberg, son premier ministre. J'ay ajouté deux estampes de la même planche, l'une pour mon ancien ami M. B. Rode, peintre du roy, et l'autre pour le littérateur et célèbre imprimeur M. Nicolaï. Je demanderai excuse de cette liberté à M. le comte, mais ces messieurs sont très-connus de lui.

La caisse contenant les effets dont il est question de l'autre part, je l'ay envoyée aujourd'huy pour la faire emballer et plomber; je l'adresse à M. Eberts, à Strasbourg, lequel je prierai de la faire passer à M. le comte de Herzberg, directement à Berlin, le tout à mes dépens. Cette caisse doit partir demain avec le coche de Strasbourg. Elle est marquée M. D. H. B.

Le 13. La susdite caisse, contenant mes estampes, n'est pas partie avec le coche, mais avec la diligence à l'adresse de M. Eberts, à Strasbourg, auquel je viens d'écrire de l'envoyer promptement, sûrement et directement à M. le ministre du roy, comte de Herzberg, à Berlin, et de mettre sur mon compte tous les frais du voyage, lesquels je lui rembourserai aussitôt qu'il en sera instruit, et qu'il m'en fera la demande.

Ce jour, vers les trois heures et demie, j'appris que M. Charles de Lameth et M. de Castries, fils du maréchal de ce nom, et tous deux députés à l'Assemblée nationale, s'étoient battus en duel, et que le premier, bon patriote, avoit été dangereusement blessé au bras gauche par son adversaire; que le peuple, furieux de cette catastrophe et

pour venger M. de Lameth, étoit après à saccager, rue
de Varennes, l'hôtel de M. de Castries; et je voyois de
mes fenêtres les bataillons de nos gardes nationales en
marche, même avec de l'artillerie, vers le pont Royal.
J'accourus vitement vers ledit quartier, mais, par pru-
dence, je restai vers le pont Royal, où il y avoit un monde
immense, plaignant M. de Lameth et faisant des impré-
cations contre M. de Castries. Aucun aristocrate, s'il y
en avoit, n'osoit ouvrir la bouche. De là, j'allay aux Tui-
leries, où il y avoit également un monde infini et une
garde nombreuse et honnête, pour y maintenir l'ordre,
si nécessaire en pareille occasion. Au Palais-Royal, où
j'allay ensuite, quoique déjà nuit, le nombre des ci-
toyens étoit aussi considérable que je ne l'ay jamais vu.
Tous parloient avec véhémence contre l'atrocité commise
par M. de Castries envers M. de Lameth, très-estimé du
public. L'on apprit icy que le dedans de l'hôtel de M. de
Castries avoit été absolument saccagé par les patriotes,
que rien n'étoit resté en entier; mais que les gardes na-
tionales par leur prudence et sans vexer personne y
avoient rétabli l'ordre. On disoit que M. de Lameth étoit
très-mal, que sa blessure étoit dangereuse.

Le 14. Étant au café du Caveau, au Palais-Royal, avec
mon fils, où nous déjeunâmes, je lus le bulletin qui y
étoit affiché et concernoit l'état de la blessure de M. de
Lameth, portant qu'elle alloit assez bien. Cela parut con-
solant et faire plaisir à un nombre infini de personnes
qui, d'ordinaire, fréquentent ce café, et dont la plupart
parloient avec vivacité du terrible duel d'hier et dé-
siroient une loi positive contre cet usage barbare,
digne des Goths et des Vandales et indigne d'une nation
civilisée. On y disoit que le dégât que le peuple avoit fait

hier, dans sa fureur, dans l'hôtel de Castries, pouvoit bien aller à six cent mille livres; que rien n'avoit été épargné, excepté le portrait du roy qui fut respecté; cela seul est très-louable.

M. Fuessli, bon peintre de paysage à la gouache, et mon ancien ami, étant de retour de Zurich, sa patrie, m'est venu voir et m'a fait grand plaisir. Il m'a appris la mort de M. Usteri, mon ami depuis nombre d'années, et auquel j'ay dédié dans le temps la *Liseuse* qui est le pendant de la *Dévideuse*. Il y a de cela, si je ne me trompe, aux environs d'une trentaine d'années. Enfin ce cher M. Usteri me vint voir avec son fils, joli garçon, plusieurs fois l'été passé, dans un voyage qu'il avoit fait à Paris pour affaires.

LE 15. Notre Académie centrale ayant été convoquée, un de nos secrétaires nous lut la rédaction des articles de nos statuts, que nous avions successivement décrétés et approuvés. Il y eut cependant encore bien des observations de faites et même des discours violents. Demain le reste, s'il y a moyen!

Notre Académie doit dorénavant porter le titre : Académie centrale de peinture, sculpture, gravure et architecture. Nous verrons si l'Assemblée nationale l'approuvera de même que nos statuts et règlements.

LE 16. Répondu sur plusieurs lettres de M. Schmuzer, qui m'avoit adressé neuf estampes d'une planche qu'il a nouvellement gravée, dont, selon ses ordres, j'ay donné une épreuve à M. Basan, une à mon fils, une à M. Baader, une pour moi, et, comme MM. Basan frères doivent se charger uniquement de la vente desdites estampes de M. Schmuzer, je leur en ay donné également une et je leur ay remis trois épreuves dont ils rendront compte.

Je marque à M. Schmuzer que ces messieurs doivent lui écrire et faire venir une centaine d'épreuves. Je lui dis aussi la raison qui m'avoit obligé à retarder ma réponse jusqu'à ce jour. Il avoit destiné une épreuve pour M. Chevillet; mais je lui apprends sa mort, et que l'épreuve étoit restée chez moi. M. Baader a ajouté une petite lettre à la mienne.

Le 17. J'allay à notre Académie centrale, où il y eut bien des disputes et sentiments divers sur plusieurs articles de nos règlements et trop longs à retracer icy.

Ce jour j'ay eu l'honneur d'écrire une lettre à Son Excellence M. le comte de Herzberg, ministre actuel d'État et de cabinet, ayant le département des affaires étrangères, chevalier de l'ordre de l'Aigle noir, à Berlin. Je donne avis à ce seigneur du départ de la caisse contenant tout ce que j'ay déjà décrit cy-devant; mais je le prie de faire mettre devant les yeux de Sa Majesté les objets que j'ay eus la permission de lui destiner. J'expose, en peu de mots, à M. le comte l'historique de toute l'affaire, et je le sollicite d'accepter également mon estampe embordurée avec six épreuves en feuilles, pour les distribuer à ses amis, car je lui dis : « Votre Excellence doit en avoir de dignes d'elle. » Je lui demande de plus excuse d'avoir ajouté dans le portefeuille une épreuve pour mon ancien ami M. B. Rode, et une pour M. Nicolaï, qui m'envoye constamment son célèbre journal : *Allegemeine Deutsche Bibliothek*. J'espère qu'il me le pardonnera, car ces messieurs sont fort connus de lui.

Le 19. Écrit à mon ancien ami M. Rode, peintre du roy de Prusse, à Berlin, et directeur de l'académie des arts de cette ville. Je lui donne avis, après avoir parlé de bien des choses, qu'il doit recevoir une épreuve de

ma nouvelle estampe, ainsi que M. Nicolaï, que contient la caisse adressée à M. le comte de Herzberg, et je le prie de l'accepter pour l'amour de moi; je le prie de le dire aussi à M. Nicolaï, en lui présentant mes compliments le plus amicalement possible, qu'il m'étoit impossible aujourd'huy d'écrire également à lui-même.

J'ay envoyé aujourd'huy à plusieurs rédacteurs de journaux ma nouvelle estampe, pour la faire annoncer dans leurs écrits, dont trois par le moyen de mon fils et une par celui de M. Isembert. Je ne m'en suis pas mêlé autrement.

Ce jour, M. Jeaufret, doreur, qui m'avoit fait cinq bordures dorées, dont deux magnifiques, a compté avec moi; mais, ayant pris de ma nouvelle estampe en payement, qu'il me revenait encore onze livres de sa part qu'il m'a payées; je puis donc dire qu'il m'a étrenné.

Le 20. Nous avons voté à notre assemblée délibérante toutes pensions et dépenses quelconques concernant notre Académie, ses officiers et attachés à son service, etc.

Le 21. Le *Supplément des affiches de Paris*[1], page

---

[1] Nous extrayons du journal dont parle Wille le passage relatif à cette estampe : « Le *Maréchal des logis*, estampe gravée d'après le tableau de M. Wille, peintre du roi, par M. Wille, son père, graveur du roi, conseiller de l'Académie de peinture, sculpture et gravure, dédiée à Sa Majesté Frédéric-Guillaume II, roi de Prusse, électeur de Brandebourg, etc., etc. Prix: vingt-quatre livres avec la lettre, et quarante-huit livres sans la lettre. Chez M. Wille le père, quai des Augustins, n° 35. On lit au bas le trait historique de Louis Gillet, qui, traversant un bois, arracha une fille aux violences de deux voleurs; trait connu de tout le monde. — Il est bien beau et bien rare de voir tant de talents réunis dans une même famille..... Nous en avons néanmoins des exemples. M. Piccini a mis en musique un ouvrage (le *Faux lord*) de M. son fils; M. Desaugiers va nous offrir la même réunion à l'Opéra; ici, M. Wille grave le tableau de M. Wille le fils, et cet accord de talents n'en devient que plus intéressant. Le nom de ce fameux gra-

3,662, a annoncé ma nouvelle estampe le *Maréchal des logis*, de la manière la plus honorable pour moi et mon fils. Deux autres journaux en ont aussi parlé très-avantageusement, et j'en dois être content.

Le 22. Nous avons fait, en notre assemblée délibérante, quelques statuts et règlements pour l'Académie de France, à Rome. Entre autres, nous avons voté pour chaque élève peintre, sculpteur, graveur et architecte (ayant gagné la médaille d'or, c'est-à-dire le prix qui leur procure l'avantage d'être entretenus pendant quatre ans à Rome, aux frais du gouvernement, dans le palais de France), six cents livres pour son voyage et autant pour son retour; comme aussi six cents livres en argent pour chaque année de ce séjour. Cependant, au bout de ce terme, il sera payé à chaque jeune peintre et sculpteur douze cents livres, pour les mettre en état de voyager dans plusieurs parties d'Italie, pour voir les chefs-d'œuvre qui y sont conservés. Il y aura aussi un peintre de genre entretenu à Rome, avec les mêmes avantages. Chaque année ces jeunes artistes seront obligés d'envoyer de leurs productions à notre Académie; et, à la fin de leur temps, le peintre enverra un tableau historique de sa composition, le sculpteur une figure de marbre aussi de sa composition, et le graveur une planche gravée, dont il pourra choisir le tableau historique qui sera le plus de son goût. C'est d'après ma décision que la grandeur de la planche fut déterminée, c'est-à-dire pour être imprimée sur la moitié du papier grand aigle; car cette grandeur même a du rapport avec celles que nous

veur suffit pour faire l'éloge de ces ouvrages : nous nous contenterons de dire que l'estampe que nous annonçons offre une situation déchirante, un dessin correct, de l'expression dans les têtes, et un burin ferme et vigoureux. »

possédons déjà à l'Académie. C'étoit aussi, comme je disois, afin de les empêcher qu'ils ne présentent des planches en forme de vignettes. Généralement ces diverses productions des jeunes artistes doivent de droit appartenir à notre Académie centrale. On a laissé aux architectes, qui doivent faire une section de notre Académie, la liberté d'exiger de leurs élèves, pensionnaires à Rome, ce qu'ils jugeront utile et convenable. Nous faisons de notre mieux pour les progrès absolus des arts, de leur gloire et les avantages de la nation.

Le 24. Écrit à M. J. B. Coclers, le père, peintre et négociant en tableaux sur le *Colvenirsburg Wal*, n° 10, à Amsterdam. Je lui fais voir que, lorsque nous avons compté ensemble, pendant son séjour à Paris, que je m'étois trompé de cent livres nettes, en calculant avec trop de précipitation. Je lui fais toutes les additions et je lui rends le tout aussi clair et net qu'il est possible. Je pense qu'il en sera bien convaincu.

Le 27. J'allay à l'assemblée académique, où tous ceux qui se sont séparés de nous (j'espère pour peu de temps) prirent leur place. Il ne se passa rien digne de remarque.

Le 28. Le soir de ce jour, est partie par la diligence une boëte emballée, contenant une épreuve de mon estampe, le *Maréchal des logis*, encadrée en bordure dorée, et six en feuilles; le tout destiné pour M. le baron de Sandoz-Rollin, chambellan du roy de Prusse et son envoyé plénipotentiaire auprès du roy d'Espagne, mais actuellement à Neufchâtel, en Suisse, sa patrie. J'ay affranchi ladite caisse jusqu'à Genève; de là M. de Sandoz la recevra sous peu.

J'ay écrit à M. de Sandoz. Je lui donne avis du départ de ladite boëte ou caisse, et je le prie d'accepter ce qu'elle contient. Je lui fais des remercîments pour ce qu'il a bien voulu faire pour moi; comme aussi des remercîments d'avance pour le vin d'Espagne qu'il m'a mandé être en chemin pour moi, et dont il me régale. Je lui mande mon inquiétude sur une nouvelle que j'ay vue aujourd'huy dans le *Moniteur*, concernant M. le comte de Herzberg.

Le 29. Je me suis rendu en notre assemblée délibérante, où, après diverses lectures, on a élu au scrutin quatre membres pour accompagner M. Pajou, notre président, et nos deux secrétaires MM. Le Barbier et Vincent, qui doivent présenter nos statuts et règlements nouveaux au comité de constitution, la semaine prochaine. Ces quatre membres sont MM. Moreau, graveur, Miger, graveur, qui avoit composé la préface de nos statuts, Regnault, peintre, et Robin, aussi peintre. Comme j'avois déjà été trois fois un des députés aux divers comités, j'exhortai plusieurs de mes amis de ne pas me nommer; malgré cela j'avois encore sept voix pour moi, pendant que d'autres braves gens n'en avoient pas ou bien une ou deux. De cette manière je fus heureusement dispensé de faire encore une fois cette démarche. Les quatre susdits artistes ont de l'esprit et de la voix à bien parler. Cela est de conséquence dans notre affaire actuelle.

Le 30. J'allay au spectacle de Monsieur, qui est encore à la foire Saint-Germain, pour y voir jouer le drame de *Socrate* qui m'a plu, et le *Capitaine Cook à l'isle des Amis*, opéra françois; cette pièce est peu de chose, la musique cependant est bonne. Je me suis tenu pendant quatre heures debout, quoiqu'aux premières; sans cela

les hauts bonnets des dames m'auroient empêché de bien voir.

Depuis bien du temps, je devois une réponse à M. Preisler, à Copenhague, qui a été mon élève. La lettre qu'il m'avoit écrite n'étoit remplie que de compliments entremêlés d'excuses d'un bout à l'autre; or, comme je n'aime pas les lettres de ce genre, je lui en ay fait une qui ne contient que des charges, des plaisanteries et de l'ironie; je lui demande, très-indirectement, l'argent qu'il me doit, mais de manière à lui faire sentir que je serois flatté de le recevoir.

M. Klauber m'a donné une lettre qu'il avoit écrite à son ancien camarade, et je l'ay mise dans la mienne.

M. Daudet, pour m'éviter la peine, m'a mis les fils sur le *Petit Hussard*, peint par Rigaud, afin que mon fils aussi, pour m'épargner la peine, me fasse le simple trait sur papier; car j'ay envie de graver ce tableau qui m'appartient.

M. Frauenholz, de Nuremberg, m'est venu voir. C'est lui qui est l'entrepreneur de la gravure des pierres antiques appartenant au roy de Prusse, et qui ont autrefois appartenu au célèbre amateur et antiquaire le baron de Stosch.

### DÉCEMBRE 1790.

L<span>E</span> 4. Il y avoit assemblée académique, mais le mauvais temps m'empêcha d'y aller.

L<span>E</span> 5. J'assistay à notre assemblée délibérante, où il n'y eut que quelques lectures et peu de discussions.

L<span>E</span> 6. M. Auguste Mauser, à Annaberg, en Saxe, qui a déjà eu quelques desseins de moi, m'avoit écrit qu'il

en désiroit encore plusieurs que j'aurois dessinés d'après nature et au bistre; et, comme MM. les frères Basan avoient un petit envoy d'estampes à faire à ce jeune amateur, j'ay saisi cette occasion pour lui en envoyer deux. L'un des deux je l'avois fait en 1761, au mont Saint-Michel, près de Vernon, en Normandie. Il représentoit principalement, outre quelques figures, des rochers très-singuliers. L'autre, je l'avois dessiné en 1766, aux environs de Paris, dans un marais avec cabane de jardinier et où une servante cherche de l'eau dans un puits ruiné. J'ay donc envoyé ces deux desseins à MM. Basan, avec une petite lettre pour M. Mauser, que ces messieurs lui enverront aussi. Comme notre amateur me paye lesdits desseins, j'en ay ajouté deux petits de peu d'importance, que je lui offre en présent.

Le 10. Ce jour j'allay, avec mon neveu Deforge, à qui j'avois prêté quelque argent, chez M. Chavet, notaire, afin de lui donner la quittance, faite légalement par celui-cy, de l'argent que mon neveu m'a remboursé; quittance que j'ay signée, comme de raison.

J'allay successivement et plusieurs fois à notre assemblée délibérative; mais, comme il ne s'est rien passé de remarquable, je ne trouve pas qu'il soit bien nécessaire que je note la moindre chose pour mon souvenir.

C'est actuellement la quarante-sixième année que je demeure dans la même maison, quay des Augustins: mais, comme je paye annuellement seize cents livres de loyer presque inutilement, j'avois loué un bel appartement vis-à-vis le pont Neuf. Enfin je regrettois de sortir d'icy, et j'aimai mieux payer un terme du nouvel appartement et rester où je suis depuis si longtemps. Il fallut boire ma sottise.

Le 26. M. Frauenholz, de Nuremberg, a mangé chez moi en compagnie de mon fils, de sa femme, de M. Klauber, de M. Fuessli et de M. Falckeisen[1], jeune graveur de Basle, qui aura quelque jour bien du talent; il part après-demain pour sa ville natale, mais après quelques mois d'absence il reviendra; il me remit il y a quelque temps deux médailles d'argent de la part de son père, cela m'a fait plaisir, apparemment par reconnoissance de ce que j'ay donné quelquefois des avis à son fils.

M. le lieutenant Seiz, de Coblentz, et son camarade, après avoir fait leurs études à Stuttgardt, sont arrivés à Paris et m'ont apporté des lettres de recommandation de M. Müller. Le premier est pour l'architecture, le second pour les ponts et chaussées. Ils m'ont paru de jolis jeunes gens.

Le 31. J'allay à notre assemblée académique y faire des embrassades, car c'est là la principale occupation à la fin de l'année. Cependant M. Miger, graveur, académicien, ayant gravé le portrait de M. Vien[2], notre directeur, et cela à l'insu de tout le monde, il l'avoit dédié à l'Académie même, et le présenta d'abord encadré à M. Vien et puis après une épreuve à chaque membre. Il y eut des applaudissements. M. Le Barbier et avant lui M. Pajou firent des motions tendantes que l'Académie devoit acquérir la planche dudit portrait. MM. Moreau et Vincent en parlèrent aussi, et les applaudissements se firent de nouveau entendre. Après cette résolution una-

---

[1] Théodore Falckeisen naquit à Bâle en 1765, et mourut en 1814; il était élève de Holzhab, de Mechel et de Guttemberg. On connaît de lui le *Cauchemar*, d'après Fuesli, et la *Mort du général Wolf*, d'après Benjamin West.

[2] N° 289 du Cat. de l'œuvre de Miger, par E. B. de la Chavignerie. Cette planche est aujourd'hui à la calcographie du Louvre.

nime, M. Lempereur et moi furent nommés commissaires pour faire estimation de ladite planche.

### JANVIER 1791.

Le 1ᵉʳ. Ce jour, pour la première fois, je n'étois pas visible, car le nombre de ceux que j'aime et qui peuvent avoir de l'amitié pour moi est ordinairement assez considérable, sans songer que plusieurs autres simplement de connoissance me viennent voir ce jour également; mais, quoique sensible à la visite de tous, l'expérience m'a très-bien appris que cela me devenoit un peu fatigant. C'est pour cela que je convins avec mon fils que nous irions de grand matin au café du Caveau, au Palais-Royal, pour y déjeuner et passer ainsi notre temps dans un certain repos, et cela fut exécuté.

Le 4. M. de Sandoz-Rollin, envoyé extraordinaire du roy de Prusse auprès du roy d'Espagne, mais actuellement en Suisse, m'ayant expédié en présent six bouteilles de vin rare d'Espagne dans une caisse que je fus obligé de retirer de la douane, mais dont deux bouteilles étoient complétement cassées et le vin perdu, à qui pouvois-je avoir recours? le coquin de voiturier pouvoit le savoir, mais il étoit venu se faire payer d'avance sans me livrer la marchandise. Mon domestique voulut savoir des commis de la douane où pouvoit être le voiturier, mais on lui répondit : cherche! En tout cas la perte est pour moi; cela est fort consolant.

Par erreur, dans nos calculs entre M. B. Coclers et moi, il me revenoit cent livres. Je l'avois écrit à M. Coclers, qui en est convenu et m'a fait payer cette somme par M. Daudet, contre quittance. Je l'ay aussi écrit à

M. Coclers, à Amsterdam, en répondant à la lettre qu'il m'avoit écrite audit sujet.

Le 8. La veille au soir, M. Lempereur étant venu chez moi pour convenir entre nous du prix de la planche représentant le portrait de M. Vien, qu'a gravé M. Miger, et dont l'Académie nous avoit chargés, en qualité de commissaires, de lui en faire notre rapport d'estimation, nous convînmes donc que ladite planche pouvoit valoir la somme de seize cents livres. Nous mîmes chez moi notre estimation par écrit avec les raisons qui nous déterminoient à y mettre ce prix. Et, lorsque la séance fut formée, nous présentâmes notre écrit en priant le secrétaire d'en faire la lecture; cela fut fait et notre estimation approuvée par l'assemblée. D'après cela M. Pajou, notre trésorier, doit satisfaire M. Miger.

J'étois convenu avec M. Daudet que nous irions voir ensemble M. le curé de Saint-Paul, que je connoissois du temps qu'il étoit encore abbé, étant enfant de mon quartier; mais, ayant rencontré M. Daudet sur le pont Neuf, qui alloit chez moi pour me dire que notre visite projetée devenoit inutile, d'autant plus que M. le curé de Saint-Paul étoit parti de Paris, apparemment, disoit-il, pour ne pas faire demain son serment civique, je fus autant étonné que fâché d'une telle nouvelle.

Le 9. J'allay prendre mon fils chez lui de bon matin et nous allâmes déjeuner au nouveau café du Caveau, du Palais-Royal, comme à l'ordinaire. De là, comme nous étions curieux de voir faire, dans quelques églises, le serment civique à des prêtres, selon la loi, nous allâmes à Saint-Roch, où il y avoit déjà un monde immense et des gardes nationales très-nombreuses pour le maintien du bon ordre. Le monde impatient crioit que les prêtres

devoient monter en chaire pour y faire leur serment, afin d'être vus et entendus d'un chacun. Enfin un bon ecclésiastique monta en chaire en priant l'assemblée de se tranquilliser, qu'ils n'étoient qu'un petit nombre de prêtres dont elle auroit lieu d'être contente. Après lui un membre de la municipalité, portant l'écharpe aux trois couleurs, monta également en chaire : il fit un discours et de plus instruisit le peuple que, selon le décret de l'Assemblée nationale, le serment des prêtres devoit se faire à la porte du chœur; cela fut fait, après la lecture que fit un membre de la municipalité, à haute voix, des décrets concernant le serment civique des prêtres; il n'y eut cependant qu'environ douze ecclésiastiques qui firent le serment prescrit par la loi. Mais le curé de cette paroisse ne daigna pas s'y soumettre, il y en eut murmure et mécontentement de reste et par toute l'église, et autant qu'il y eut de claquements de mains lorsque les bons prêtres firent leur serment.

Le 10. Me vint voir M. Miger, pour me remercier du prix que j'avois mis, pour ma part, à sa planche acquise par notre Académie et dont il parut très-content, et il alla de ce pas, avec mademoiselle sa fille[1], que j'embrassai très-cordialement, chez M. Pajou, notre trésorier, pour lui remettre ladite planche et empocher la somme de seize cents livres net, comme de raison.

Tous ces jours-cy je n'ay pas été à nos assemblées délibérantes ni à l'assemblée académique, car il faisoit

---

[1] Georgette Miger naquit à Paris le 21 août 1777, de Jeannette Griois et du graveur Miger; elle épousa M. Grandcher, et il existe dans la famille un superbe buste en marbre de cette femme, pour laquelle Miger avait écrit ses Mémoires.

trop mauvais, et je n'étois nullement curieux de m'enrhumer.

M. Fögelin, étant arrivé de Francfort, m'a apporté, comme je l'en avois prié, un ducat au coin de cette ville impériale et une monnoie d'or de celles qui ont été frappées par rapport au couronnement de Léopold II, et jetées au peuple le jour de cette cérémonie.

### FÉVRIER 1791.

M. Frauenholz, marchand de Nuremberg, a pris congé de moi pour s'en retourner chez lui. J'ay acheté plusieurs bonnes estampes de lui pour ma curiosité; il en a eu aussi de mon fonds.

LE 6. M. le baron de Blooms, ambassadeur du roy de Danemark, m'a envoyé par son secrétaire le dix-septième cahier de la *Flora danica*, qu'il avoit reçu de Copenhague, et que Sa Majesté Danoise me fait remettre à proportion qu'ils paroissent au jour.

LE 8. Ce jour, j'ay répondu à M. le baron de Sandoz-Rollin, envoyé plénipotentiaire du roy de Prusse à la cour de Madrid, mais actuellement à Neufchâtel, en Suisse, sur deux de ses lettres. Je lui accuse l'arrivée des six bouteilles de vin précieux dont il m'a fait présent, mais dont deux se trouvent cassées dans la caisse. Je l'instruis aussi que j'avois appris de mon correspondant de Strasbourg que M. le comte de Herzberg lui avoit accusé la réception de la caisse contenant les bordures avec l'estampe sous verre que j'avois eu l'honneur de dédier à Sa Majesté Prussienne; — comme, de plus, qu'il n'y avoit pas moyen de trouver icy, et pour son entreprise, un jeune artiste dessinant et gravant très-bien le paysage;

mais que j'avois chargé M. Falckeisen, depuis peu mon
élève, et natif de Bâle, qui alloit voir ses parents, de se
donner du mouvement pour découvrir quelqu'un d'u-
tile, soit à Bâle, ou même à Stuttgardt, et que, s'il réus-
sissoit, de l'engager à envoyer préalablement à M. de
Sandoz de ses ouvrages de l'un et l'autre genre.

Le 14. Ce jour, M. Klauber, qui est resté avec moi aux
environs de dix ans, s'est marié avec madame la veuve
Guttenberg, en l'église paroissiale de Saint-Cosme. Comme
cet ancien et honnête pensionnaire de ma maison m'a-
voit invité au repas qu'il avoit commandé à la Râpée,
je m'y rendis avec mon fils et sa femme, également priés
à la fête, dans une remise qu'on m'avoit envoyée. Une
vingtaine d'amis ou autres des nouveaux mariés s'y trou-
vèrent. Le dîner fût très-bon, et tout le monde parut gay
et content; aussi il n'y avoit que gens raisonnables tant
François qu'Allemands.

Vers les sept heures et demie je quittai avec mon fils, sa
femme et M. Baader, après avoir embrassé nos mariés de
très-bon cœur (comme nous avions fait en arrivant), et nous
montâmes en voiture, et, comme le chemin de l'auberge
jusqu'à la barrière est connu pour être très-mauvais, un
domestique de la maison nous éclaira jusque-là; malgré
cela notre voiture s'embourba si bien, que des commis
de la barrière se mirent à pousser à la roue et nous déga-
gèrent. Nous arrivâmes chez nous fort contents de notre
journée et des honnêtetés que nous avions reçues de nos
nouveaux mariés. Il arriva une drôle de chose à Baptiste,
mon domestique, qui, dans l'obscurité de la nuit, se
promenoit dans le jardin de l'auberge; un gros dogue
lui sauta avec les pattes sur les épaules pour, par amitié,
lui lécher le visage; mais il lui avoit presque cassé le

nez avec son museau. Quelle amitié de la part de ce chien !

M. Moreau m'est venu voir plusieurs fois pour me prier d'arranger son différend avec M. le chevalier de Mouradgea, par rapport au payement que celui-cy doit lui faire pour la direction de la gravure qu'il fait faire de la retouche de plusieurs épreuves. Je ferai donc cette affaire le mieux possible.

Au lieu de me rendre, comme je me l'étois proposé, à une assemblée extraordinaire de notre Académie, je fus entraîné par une foule immense de monde qui alloit vers les Tuileries. Arrivé là, je vis un peuple innombrable dont une partie assiégeoit la grille de la porte par où l'on entre dans le château. C'étoient principalement des dames qui prétendoient absolument parler au roy, en exigeant de lui d'ordonner à ses tantes, arrêtées par la commune d'Arnay-le-Duc, dans leur voyage de Rome; mais le monarque ne voulut pas les admettre. Le tumulte devant cette porte fermée étoit des plus grands, et les cris ne finissoient pas. La garde nationale s'y rendit successivement au nombre, à ce qu'il me parut, d'environ cinq à six mille, pour y mettre ordre comme de raison. Je sortis vers les sept heures et demie du soir. Partout, aux environs du château, il y avoit de forts détachements de nos soldats qui, en ce moment, ne laissoient plus entrer personne.

Le 25. Ce jour me vint voir M. de Thauvenay, arrivant de Hambourg, où il s'est marié. Il me lut une lettre de madame la comtesse de Bentinck, qui désiroit avoir quelques planches de cuivre pour la gravure. Mais, comme M. de Thauvenay devoit partir sous trois jours pour retourner à Hambourg, il n'y avoit pas moyen de les commander

pour qu'il les emportât. Je lui offris donc de lui en céder quelques-unes de celles que j'avois en réserve chez moi; cela lui fit beaucoup de plaisir. Il les fit donc chercher le lendemain. J'ajoutai un rouleau contenant de mon *Maréchal des logis* une épreuve avant la lettre pour mon ami M. Weisbrodt, et trois autres avec la lettre, dont une pour madame la comtesse de Bentinck, une pour M. V. Meyer et une pour M. Lienau, qui sont de mes amis. J'ay écrit une lettre à M. Weisbrodt dans laquelle je me plains de son silence sur plusieurs de mes lettres. Je lui parle également de la grande impatience qu'a M. Daudet de recevoir de ses nouvelles. Le reste de ma lettre n'est que plaisanterie.

Le 26. J'allay à l'assemblée académique, où il y eut quelques disputes.

Le 27. J'ay dîné chez mon fils.

Le 28. M. de Thauvenay me vint voir, me paya les planches cédées à madame la comtesse de Bentinck, et se chargea avec le plus grand plaisir de la lettre que j'ay écrite à M. Weisbrodt. M. de Thauvenay m'a paru le plus galant homme possible et de beaucoup d'esprit. Il est de la famille de Brienne. Il prit congé de moi et part demain.

M. le chevalier de Mouradgea, de Haussen, qui fait faire l'ouvrage, dont les premiers volumes sont déjà connus, de l'*Histoire de l'empire ottoman*, me fit demander la semaine passée quel jour il pourroit me venir voir. Je lui indiquai aujourd'huy, et il vint effectivement. Son objet étoit d'arranger le différend qu'il y a entre lui et M. Moreau, par rapport au payement des retouches que M. Moreau avoit faites d'un nombre d'épreuves dont les

planches étoient entre les mains de différents graveurs, travail qu'il prétendoit lui être payé à tant par cent du prix de la gravure, et dont M. de Mouradgea ne vouloit consentir que la moitié. Bref, il prétendoit ne devoir à M. Moreau que huit cent cinq livres onze sols, et celui-ci exigeoit six cent soixante-six livres de plus. Comme j'avois été prié par M. Moreau, mon ancien ami et confrère, de faire pour le mieux, et qu'il passeroit par tout ce que je pourrois faire de juste en sa faveur, je devois donc entrer en discussion par rapport à cette affaire avec M. de Mouradgea; mais, après beaucoup de paroles, de raisons pour et contre, je ne me voyois que peu avancé. Mais, lorsque le chevalier me reprocha, à la vérité honnêtement, que j'employois des sophismes, alors je lui conseillai, honnêtement également, qu'il feroit peut-être mieux de se transporter, avec M. Moreau, chez le juge de paix où chacun pourroit plaider sa cause. Alors il devint plus traitable et offrit mille livres; je lui représentai que je n'avois pas le pouvoir d'accepter deux cents livres au lieu de six cent soixante-six et qu'il devoit aller plus haut; il offrit onze cents livres; je lui dis que, s'il vouloit mettre les cinquante louis net, je tâcherois alors de les faire agréer par M. Moreau. Il fit quelques réflexions et me répondit : « Oui, monsieur, mais c'est à votre considération, et demain je vous enverrai cette somme par mon secrétaire. » Et nous nous quittâmes très-amicalement. Il m'invita même de l'aller voir et qu'il me montreroit toutes ses curiosités.

MARS 1791.

Le 1er. Selon la promesse que M. le chevalier de Mouradgea m'avoit faite, il m'envoya ce jour, par son secré-

taire, les douze cents livres dont je donnai quittance, en insérant que je remettrois cette somme dans le jour à M. Moreau. J'écrivis à celui-cy de venir chez moi pour recevoir son argent (en assignats). Il y vint vers le soir, me remercia beaucoup des soins que je m'étois donné de le tirer d'embarras et parut content de la somme, quoique incomplète selon ses prétentions. Le secrétaire de M. de Mouradgea avoit été chez lui pour approuver ma quittance et mettre sa signature. Je suis bien aise d'avoir arrangé cette affaire à la satisfaction des deux parties.

Le 6. J'ay donné un repas aux nouveaux mariés M. et madame Klauber; mon fils et sa femme y étoient ainsi que MM. Baader, Daudet, Moreau, de Mersan et Föglin, négociant de Francfort. Il m'a paru que tout le monde étoit content de la réception et du dîner.

Le 14. Ce jour, je me rendis à notre assemblée délibérante, où il fut résolu de proposer également, comme pour les peintres et sculpteurs, à l'Assemblée nationale, d'accorder un prix d'encouragement pour un graveur de notre Académie, et choisi par elle tous les cinq ans au scrutin, à cause de la longueur du travail, surtout que la planche doit être historique et d'une grandeur considérable.

Le 16. J'ay répondu bien brièvement à mon cousin Wille, à Giessen, et M. Föglin, à qui ma lettre a été remise de même que ma nouvelle estampe, s'est chargé de lui envoyer de Francfort l'un et l'autre objet. Je prie mon cousin de remettre dix-huit livres à une personne que je lui ay nommée.

Le 17. Je vis de ma fenêtre un détachement très-

nombreux, avec la musique militaire, de nos gardes nationales, venant de Notre-Dame et menant comme en triomphe l'évêque de Lidda, qui y avoit été proclamé ce jour évêque de Paris. Il est Alsacien et natif de Colmar, et député à l'Assemblée nationale.

Le soir de ce jour, tout Paris étoit illuminé pour la convalescence de notre excellent roy, qui mérite d'être aimé de tous les citoyens !

Le 18. M. Fuetter, de Berne, mon ancien ami, qui, étant le directeur de la monnoie de cette république, a voyagé par ordre et aux dépens de l'État par toute l'Allemagne et l'Angleterre, pour y examiner les diverses manières de fabriquer les monnoies, de même que les machines qu'on y employe, afin de pouvoir, d'après ses observations, perfectionner celles de la monnoie de Berne; cet ami est resté avec moi pendant deux heures, me contant mille choses après mille demandes. Lundy prochain, il verra la monnoie de Paris, la parole lui en a été donnée.

M. Fuetter, de Berne, a dîné chez moi; mon fils et sa femme, de même que plusieurs de nos amis, étoient de ce dîner.

## AVRIL 1791.

J'ay reçu une médaille d'or de la part du roy de Prusse, par rapport à la dédicace que j'avois eu la permission de faire à ce monarque de mon *Maréchal des logis*. M. le comte de Herzberg, qui m'a écrit une lettre en réponse à la mienne, avoit ajouté une médaille d'argent et la patente qui me déclare membre de l'Académie royale des beaux-arts de Berlin. Incessamment je remercierai ce

seigneur en le priant de faire agréer au roy de Prusse ma gratitude, etc.

Le 26. Répondu à M. Mauser, à Annaberg, en Saxe. Je lui dis que j'avois été payé de sa part; je lui envoye dans ma lettre un petit dessein colorié de moi.

Le 28. M. Fuetter, qui, pendant son séjour icy, m'a visité plusieurs fois, vient de prendre congé de moi. Il retourne directement à Berne; il a beaucoup d'esprit et avec cela il est très-honnête et estimable.

Depuis la mort de ma chère femme, j'avois conservé, très-inutilement, les quinze chambres en trois étages, que je possédois pendant qu'elle vivoit. Je devois donc abandonner une partie de cette habitation absolument superflue, d'autant plus que je ne vis actuellement qu'avec mes deux domestiques, et, comme depuis du temps mon fils avoit envie de déménager de la cour du Commerce, je lui cède le second étage pour son logement et les deux chambres du quatrième pour son atelier ou cabinet de travail, et de la place pour ses élèves. Je me hâte actuellement de déménager et de m'établir au troisième, car c'est à la Saint-Jean prochaine que mon fils doit prendre possession de sa partie. Mais que d'embarras! Voilà les maçons, les menuisiers, les serruriers, les vitriers, les peintres en bâtiment, et quelle saloperie! En vérité je ne sais quelquefois pas où me coucher; tout est en désordre.

## MAY 1791.

Le 1$^{er}$. Ce jour, selon le décret de l'Assemblée nationale, les barrières de Paris furent détruites, et toutes espèces de marchandises entroient librement dans Paris.

C'est dommage qu'il fasse un temps déplorable, et que la pluie ne cesse pas.

Le 2. Pour voir si beaucoup de vin et de bois allait entrer en ville, j'allay vers les six heures du soir hors la porte Saint-Bernard, car c'est là qu'est le grand dépôt de cette sorte de marchandise; mais il me fut impossible de pénétrer bien avant tant il y avait de voitures et de monde occupé à les charger et à les faire partir avec tant de promptitude, qu'elles s'accrochoient les unes les autres, et celles-cy furent suivies et pressées par d'autres encore sans songer à celles qui vinrent de front, si bien que, voyant que le tumulte et l'embarras augmentoient au lieu de diminuer, je me retirai avec peine de ce mauvais pas où je me trouvois très-mal à propos, n'ayant d'autre prétexte que celui de ma curiosité, et qui, tout bien considéré, n'a pas une valeur admissible en tous points.

Le 4. Plus je fais travailler les ouvriers, plus on découvre de défauts à réparer. Tout cela m'empêche de poursuivre mes occupations ordinaires, mais en revanche m'ennuye furieusement.

Le 8. A cause du dérangement de tout dans mes appartements par les ouvriers, j'allay pour y dîner chez mon fils, qui cependant avoit été avec moi au Palais-Royal, d'abord chez un boursier qui m'avoit fait un gilet piqué de peau de daim fort propre et bien fait, et, après que je l'eus payé, nous allâmes, selon notre habitude, au café du Caveau et déjeunâmes, mon fils avec du chocolat et moi avec du café, qui est excellent dans cet endroit patriotique.

Vers le soir de ce même dimanche, me trouvant dans la cour du Palais-Royal, un attroupement considérable

de monde entra et augmentoit toujours; il avoit poursuivi un brigand qui, ayant trouvé une voiture ou cabriolet avec son attelage, mais sans garde, près des Thuileries, s'étoit mis dedans sans façon et étoit parti comme un éclair, en donnant à droite et à gauche des coups violents à tous ceux qui se mirent en devoir de l'arrêter. On assuroit même qu'il avoit renversé un homme dans la rue Saint Honoré, qui étoit le chemin qu'il avoit choisi pour fuir et profiter de son vol.

Le 9. Répondu à la lettre de M. le comte de Herzberg, ministre d'État du roy de Prusse. Je le prie de faire agréer à Sa Majesté ma gratitude et mes remercîments de la médaille d'or qu'il m'avoit fait remettre vers le milieu du mois passé. Je lui dis que je mettrai cette médaille en bonne compagnie, à la suite des bijoux superbes et des médailles d'or magnifiques que je possède de la part de plusieurs princes et souverains, comme des marques de leur munificence à mon égard, et que je montrerai cette collection, etc., qu'indépendamment je remercie ce seigneur de m'avoir fait remettre la patente qui me constitue membre de l'Académie royale des beaux-arts de Berlin. Cette patente étoit accompagnée d'une médaille d'argent dont Son Excellence me fait présent, et dont je le remercie en l'assurant qu'elle seroit mise dans ma collection.

« Monsieur,

« Je sens avec une reconnoissance parfaite que Votre Excellence a bien voulu me favoriser en mettant, d'après mes prières, sous les yeux du roy l'ouvrage que Sa Majesté m'avoit très-gracieusement permis de lui dédier, puisqu'elle a eu la bonté de me gratifier d'une médaille

d'or. D'après ce résultat il est de mon devoir de prier de nouveau Votre Excellence de vouloir bien faire connoître au monarque ma sensibilité, ma gratitude et mes très-humbles remercîments. Cette médaille sera en bonne compagnie : je la mettrai à la suite des superbes bijoux et médailles d'or magnifiques que je possède de la part de plusieurs princes et souverains, comme des marques de leur munificence à mon égard, et cette brillante collection, je la montre peut-être par un peu de vanité aux amateurs et connoisseurs de choses remarquables, riches et belles.

« Indépendamment de tout cela, je me permets de supplier Votre Excellence de recevoir des remercîments fondés sur d'autres motifs. La patente qu'elle m'a fait remettre, et qui me constitue membre de l'Académie royale des beaux-arts de Berlin, ne pouvoit que me faire un plaisir infini et d'autant plus, que c'est la septième Académie qui m'a fait l'honneur de m'admettre sans aucune sollicitation préalable de ma part. Cette patente étoit accompagnée d'une médaille d'argent uniquement destinée par Votre Excellence aux personnes les plus intelligentes, soit dans l'éducation, soit par rapport au produit net des vers à soie. Heureux si d'après une telle destination je pouvois l'avoir méritée! Cependant, en qualité d'ardent amateur, je connoissois l'existence de cette médaille, je la désirois et même j'avois prié quelques amis en Allemagne de me la procurer, fût-ce au triple de sa valeur, pour avoir le plaisir de la mettre dans ma collection curieuse et bien choisie de monnoies et médailles d'or et d'argent, tant antiques que gothiques ou modernes, que ma fortune m'a heureusement et successivement permis de rassembler et dont les dernières pièces à peu près que j'ay trouvé moyen d'y mettre sont

les médailles d'argent sur la mort du grand Frédéric, et quelques-unes sur l'avénement au trône de son digne successeur.

« Je sais que Votre Excellence fait cas d'une franchise sincère et véritable; mais me pardonnera-t-elle la longueur excessive de cette lettre?

« Je suis avec le plus profond respect,
« Monsieur le comte,
« De Votre Excellence,
« Le très-humble, etc.,
« J.-G. WILLE.
« Paris, le 9 may 1791. »

Voilà le 25 du mois de may, et les ouvriers ne finissent pas encore.

Ces jours-cy, j'ay été plusieurs fois dans l'église de Saint-Thomas-du-Louvre y voir les arrangements que font faire les protestants de la réforme de Calvin, et qui doit leur servir, selon les décrets, pour l'exercice de leur culte. Tout cela est au mieux, même excellent pour plus d'une raison.

Le 28. Ce jour, vers le soir, j'allay aux Champs-Élysées pour y voir faire l'exercice à feu à un bataillon de nos troupes non soldées. Quatre canons tirèrent continuellement. Tout alla au mieux, il y avoit bien dix mille spectateurs, car il faisoit un temps superbe.

Le 29, qui étoit un dimanche, après avoir déjeuné au Caveau du Palais-Royal avec mon fils, nous allâmes ensemble pour voir monter la garde chez le roy au château des Thuileries, où nous vîmes arrêter sous le vestibule un voleur habillé magnifiquement; l'agrippement

d'une montre lui avoit mal réussi. Il avoit beau crier qu'il étoit bon citoyen, qu'on lui faisoit tort, etc., il ne fut pas moins traîné avec violence en lieu de sûreté.

Le 30. Ce jour, mon fils, Pierre-Alexandre Wille, fut nommé et élu, par une majorité de voix absolue et presque complète, commandant du bataillon des Cordeliers. Cette élection honorable lui fut annoncée le soir fort tard par une députation et autres personnes qui le complimentèrent.

Le 31. J'allay de bon matin chez mon fils, pour le féliciter sur sa nouvelle dignité militaire, et je l'embrassai de bon cœur. Plusieurs officiers et militaires de son bataillon étoient déjà chez lui; et, lorsque le monde se fut à peu près retiré, mon fils me pria de l'accompagner rue des Vieilles-Thuileries, chez M. Leduc, écuyer de réputation, pour y prendre des leçons afin d'être en état de bien monter à cheval lorsqu'il seroit de garde chez le roy. Cela fut fait, et nous revînmes par une très-grande chaleur. Je dînai chez mon fils.

JUIN 1791.

Le 1er. J'allay voir mon fils qui étoit déjà de retour du manége, et, comme il étoit fête, nous allâmes, selon notre habitude, au café du Caveau du Palais-Royal, pour y prendre, lui son chocolat et moi mon café. Chemin faisant, plusieurs de notre connoissance, étant déjà instruits, faisoient leurs salamalecs et compliments à mon fils de ce qu'il avoit été nommé chef du bataillon de notre section. Cela me fit pour le moins autant de plaisir qu'à lui, car il est modeste et très-honnête. Dans la cour du

château des Thuileries, nous vîmes monter la garde et allâmes après nous promener au jardin; mais bientôt le temps du dîner s'approcha, par cette raison nous prîmes par le quay des Théatins, où, devant l'église de ce nom, un peuple immense étoit rassemblé. La raison étoit que des prêtres non assermentés selon la loi avoient cependant la permission d'y dire leurs messes, et cela étoit bien; mais on disoit qu'ils avoient commencé aussi à faire communier plusieurs personnes, et, comme cela paroissoit contre la loi, le peuple avoit chassé les prêtres et cassé l'autel. Cela me parut un peu fort. Je dînai chez mon fils; M. Baader y étoit.

Le 2. Je vis chez mon fils, où je dînai encore ce jour et le lendemain, son épée de commandant avec la dragonne d'or, son hausse col, ses épaulettes de crépines d'or magnifiques, etc., que sa femme, accompagnée par M. Montigaud, son bon voisin et ancien capitaine, venoit d'acheter. Selon l'usage, les dames poissardes avoient remis le bouquet de fleurs diverses entre les mains de mon fils pour en toucher le pourboire.

Le 3. J'ay encore dîné chez mon fils, avec plusieurs autres personnes.

M. Coclers et mademoiselle sa sœur sont venus me prendre en voiture vers le soir; ils m'ont mené à la Râpée, où nous avons mangé d'excellentes écrevisses. Nous sommes revenus la nuit par le plus beau temps possible.

Répondu sur plusieurs lettres de mon cousin J. W. Wille. Je lui fais sentir que mon mécontentement de la conduite bête des gens de Hohen-Solms est extrême. *Ich bitte meinen vetter, einem dieser lente zwölf livres zu geben welche ich zu ersetzen verspreche, wann hr. Föglin*

*Künftigen herbst von Franckfurt hiezher kommen wird*[1].

J'ay écrit un peu durement mon sentiment sur une feuille à part, que je prie mon cousin de faire lire à ceux que ça regarde. Je lui parle aussi du grade militaire qu'a actuellement mon fils.

LE 4. N'est-il pas terrible que les ouvriers ne finissent pas encore? Je dois cependant faire place à mon fils et lui remettre l'appartement du second.

LE 5. Ce jour (qui étoit le dimanche) étoit destiné pour que mon fils fût proclamé et installé commandant du bataillon des Cordeliers. Ce bataillon, selon les ordres qu'il avoit reçus, s'étant assemblé sur la place du Théâtre-François, où je me rendis aussi vers les neuf heures, mon fils y étoit avec son fils en simple soldat national, mais sans giberne; il étoit entouré d'officiers et soldats et m'embrassa aussitôt qu'il me vit. Vers les dix heures et demie le bataillon se mit en marche, se rendit sur le quay des Théatins, et là, étant sous les armes, on le fit sortir de son rang et on lui attacha les épaulettes d'or, le hausse-col, etc., et M. Carl, commandant du bataillon de Henry IV, faisant l'office de chef de division, cria à haute voix : « De par M. le maire, la municipalité et M. le commandant général, vous recevrez M. Wille pour commandant de votre bataillon, et lui obéirez en tout ce qui concerne le service militaire. »

Après cette cérémonie, il fut mené vers tous les officiers pour les embrassades réciproques, et, toujours honorablement accompagné, il fit un autre tour en passant dans tous les rangs comme pour faire l'inspection de

---

[1] Je prie mon cousin de donner à un de ces gens douze livres; je m'engage à les rembourser l'automne prochain, lorsque M. Föglin, de Francfort, viendra ici.

l'état du bataillon qu'il commandoit dès ce moment. J'étois spectateur dans la foule, et, lorsque quelqu'un demanda par hasard : Qui est ce nouveau commandant? J'eus l'orgueil, bien pardonnable, de dire que c'étoit mon fils, et je prodiguai les renseignements nécessaires; alors j'eus des coups de chapeau et des compliments qui me firent beaucoup de plaisir. Enfin le bataillon se mit en marche, mon fils à la tête, l'épée nue à la main et nullement neuf dans le commandement. Il passa de nouveau sur la place du Théâtre François; de là, tout le bataillon, les grenadiers en tête, transporta son drapeau au logis de mon fils, cour du Commerce, et tous les officiers généralement, y étant montés, embrassèrent de nouveau mon fils et me firent le même honneur; ils acceptèrent en même temps du vin et des biscuits.

Ayant trouvé, comme spectatrice, sur le quay des Théatins, la femme de mon fils avec plusieurs demoiselles, je leur donnai le bras pour les ramener au logis. Ce jour je dînai encore chez mon fils, et ce jour fut une véritable fête pour moi.

Le 10. M. Meyer, homme de lettres de Hanovre, m'est venu voir. Il a parcouru l'Allemagne, où il a, à son rapport, connu beaucoup de mes amis.

J'ay été obligé, malgré moi, de rester au logis pendant ces fêtes de la Pentecôte, par rapport à une incommodité qui m'est venue tout à coup aux jambes et que M. le docteur de Veli, notre ami, a inspectée en m'assurant que c'étoit une excellente chose pour ma santé; d'après cela je fus tranquille, et je le priai de dîner chez moi la première de ces fêtes, et il tint parole. Mon fils, sa femme, M. Daudet et M. Haumont dînèrent également chez moi, et tout le monde parut content.

Le 18. M. de Veli, notre médecin, qui me panse, a dîné chez moi, de même que mon fils qui descendoit sa garde de chez le roy. Sa femme y vint aussi.

Le 19. M. de Veli, mon docteur, mon fils, sa femme et M. Daudet ont dîné chez moi.

C'est une chose ennuyeusement terrible que je ne puisse faire finir les ouvrages que les ouvriers ont commencés dans mes chambres au troisième.

Le 21. Ayant envoyé de bon matin mon domestique en ville, il revint (il étoit près de huit heures) tout essoufflé, me disant : « Monsieur, il y a une terrible nouvelle ! Le roy, avec toute sa famille, est parti cette nuit, vers les deux heures du matin. » En même temps j'entends beaucoup de bruit sur nos quays; je regarde par la fenêtre et je vois tout en mouvement; les uns courant pour chercher leurs armes, les autres vers les Thuilleries, pour s'informer du vrai de tout ce qui se débitoit, lorsque trois coups des plus gros canons posés derrière la statue équestre de Henry IV annoncèrent à tout Paris cet événement déplorable, et le toscin dans toutes les églises se fit entendre; d'après cela en moins de rien toute la ville étoit en armes, et par ces précautions admirables, les arrêtés de la municipalité et les décrets de l'Assemblée nationale, la tranquillité la plus parfaite fut maintenue. Ce jour, mon fils, en sa qualité de commandant du bataillon des Cordeliers, eut des fatigues incroyables, et moi j'étois au désespoir de me tenir au logis par rapport à un mal aux jambes.

Le 23, qui étoit la Fête-Dieu, c'étoit à mon tour à rendre le pain bénit en l'église de Saint-André, ma paroisse, et comme je n'avois personne sous la main chez

moi qui pût entreprendre cet office, je fus prier M. Berger de permettre que mademoiselle Berger, sa fille, me rendît ce service, et il m'accorda ma demande avec le plus grand plaisir, et même madame Berger fit faire le pain bénit et arrangea le tout pour la présentation à l'église, avec les accessoires. Toute la cérémonie étant finie, M. Berger avec mademoiselle sa fille vint au logis pour y dîner, comme je les en avois priés. Mon fils et sa femme y vinrent aussi, de même que M. de Marensac, chevalier de Saint-Louis; je fis, avant le dîner, à mademoiselle Berger un petit présent de deux médailles d'argent accompagnées d'un petit compliment en forme de remerciment du petit service qu'elle m'avoit rendu avec tant de grâce et de bonne volonté.

Ce jour, nous fûmes informés que le roy avec sa famille avoit été arrêté à Varennes (le 22 juin, vers les deux heures du matin) par les gardes nationales du district de Clermont, département de la Meuse, et qu'on devoit le ramener à Paris.

LE 24. Depuis que notre garde nationale, par rapport aux circonstances, est jour et nuit sur pied et que les fusils sont chargés, il s'en trouve qui les déchargent par leurs fenêtres avec toute l'imprudence possible, preuve le malheur qui arrive en ce moment devant ma demeure : un des coups de fusil dont il est question fut tiré d'une fenêtre de l'autre côté de la rivière (de la rue Saint-Louis), et la balle atteignit et fracassa d'une manière épouvantable le bas du visage d'un pauvre porteur d'eau assis tranquillement avec quelques camarades auprès des tonneaux de la mère Dupain. On le porta rempli de sang sous la porte cochère de M. Hireau, mon voisin; un chirurgien le pansa; la garde arriva; on le

mit en chaise à porteurs et on le porta à l'Hôtel-Dieu. Il y avoit un monde infini sur le quay, et chacun plaignoit sincèrement ce pauvre jeune homme.

Hier et aujourd'huy, jour de ma fête, beaucoup de monde m'a apporté des bouquets et me l'a souhaitée bonne, comme cela se pratique ordinairement; à cela près, je voudrois être guéri pour pouvoir sortir.

Le 25. Le roy, qui, avec sa famille, avoit été arrêté à Varennes, a été ramené aujourd'huy à Paris. Je n'ay rien vu de tout cela, excepté une nombreuse soldatesque et un peuple immense qui passaient sous mes fenêtres et sur le quay des Orfévres, pour aller au-devant de lui. Il m'étoit impossible de sortir à cause de mon incommodité aux pieds. J'en fus des plus fâchés.

### JUILLET 1791.

Le 2. Ce jour, mon fils eut un nombre de voix suffisant, même considérable, pour être nommé un des électeurs de la ville de Paris, ce dont je ne fus instruit que le lendemain.

Le 3. M. Berger, aussi électeur, vint me voir de bon matin pour m'apprendre ladite nomination, et vers midy mon fils me confirma son élection à être électeur, dont je lui fis mes sincères compliments, en l'embrassant cordialement et paternellement.

Le 5. J'ay couché pour la première fois, en suite de mon déménagement du second au troisième, dans mon grand et bon lit ordinaire. Ce troisième, je l'ay fait meubler, tapisser et arranger le mieux et le plus proprement qu'il m'étoit possible. J'avois fait blanchir, peindre et

mettre en couleur préalablement tout ce qui en étoit susceptible. Mon cabinet, qui sera actuellement ma chambre à coucher, est garni partout de bons et beaux desseins. Ma salle montre un mélange de tableaux, de desseins et d'estampes de grands maîtres, le tout bien conditionné. Le passage contiendra mon œuvre. L'antichambre sera parée de diverses choses.

Le 11. Il m'a été impossible de voir, quoique je l'eusse bien désiré, l'entrée triomphale et l'apothéose de Voltaire[1]. Les honneurs décernés, la justice rendue aux cendres de ce grand homme dont le génie étoit si universel, doivent inspirer à ceux qui osent courir une pa-

[1] Une planche curieuse représente cette procession, et on lit au-dessous une explication qu'il nous a paru utile de placer ici; la voici : « *Ordre du cortége pour la translation des mânes de Voltaire le lundi* 11 *juillet* 1791. — Un détachement de cavalerie avec ses trompettes et son guidon ; un corps de sapeurs et de forts de la Halle; le bataillon des élèves militaires; corps de tambours; la députation des colléges; corps de grenadiers et de forts de la Halle; députation des clubs des Amis de la constitution; députation des gardes nationaux des départements; députation des clubs fraternels; cortége du quatre-vingt-troisième modèle de la Bastille; les citoyens du faubourg Saint-Antoine, portant des bannières sur lesquelles étoient les portraits de Rousseau, Franklin, Desille, Mirabeau, et une pierre de la Bastille sur laquelle étoit le procès-verbal de l'assemblée des électeurs de 1789; grand corps de musique; la statue de Voltaire, dans un fauteuil porté par des hommes vêtus à l'antique; elle étoit entourée de jeunes élèves des académies, vêtus en costume romain, élevant dans les airs des trophées à sa gloire; une édition des *Œuvres de Voltaire*, formant corps de bibliothèque, portée par des hommes vêtus à l'antique; la famille de Voltaire et les gens de lettres; le char portant le sarcophage de Voltaire traîné par douze chevaux blancs, placés quatre de front, caparaçonnés de draperies bleues parsemées d'étoiles d'or, conduits par des hommes vêtus à l'antique; le procureur général syndic du département; la députation du Corps législatif; les ministres; le département; la municipalité; le conseil général de la commune; le district de Saint-Denis et du Bourg-la-Reine; les tribunaux et les juges de paix; les bataillons de vétérans; le corps de cavalerie fermant la marche. — Mis au jour le 26 juillet 1791, à Paris, chez Janet, marchand d'estampes, rue Saint-Jacques, au coin de celle des Mathurins. — Il tient fabrique de papiers peints. »

reille carrière de faire des efforts pour mériter quelque jour tout ce qu'il a mérité, et tout ce que la nation, surtout Paris, a fait pour lui avec tant de magnificence, de noblesse et de justice. Il m'auroit été facile, si mes blessures aux jambes m'avoient permis de sortir, de me mettre sous la protection du commandant du bataillon des Cordeliers, qui commandoit sur la place de la Comédie-Nationale, car cet officier est mon fils et m'aime bien.

Le 14. Ce jour est le jour anniversaire du serment civique fait par la nation au Champ de Mars. Il y sera renouvelé aujourd'huy par le département de Paris, une députation de l'Assemblée nationale et nos militaires sous les armes.

Le 17. Ce jour a été un jour de malheur au champ de la Fédération. Mon fils a été presque toute la nuit à la tête de son bataillon; il étoit de toute nécessité que la tranquillité de Paris fût conservée.

Mon fils est venu avec sa femme et tout l'attirail de son ménage, prendre possession dans la maison où je demeure depuis plus de quarante-cinq ans, du second appartement que je lui ay cédé, mais les ouvriers y travaillent encore, car il le fait arranger le plus proprement possible; en attendant qu'il puisse se loger complétement, je garde chez moi le drapeau de son bataillon, et lui et sa femme et leur domestique sont obligés de coucher au quatrième. Ils soupent ou dînent souvent chez moi.

Me voilà tout à fait installé au troisième, où je me suis arrangé agréablement, honnêtement et des plus proprement. Le tout est orné de tableaux, desseins et estampes.

Le 31. Ce jour je sortis pour la première fois avec

mon fils, qui avoit son uniforme de commandant, et nous allâmes déjeuner au Caveau du Palais-Royal. C'étoit un plaisir pour moi de prendre l'air, après avoir été obligé de garder la chambre plusieurs mois, par rapport aux blessures de mes jambes, que notre cher ami M. le docteur de Veli m'a parfaitement guéries, et pour récompense je lui ay fait accepter trois de mes bonnes estampes encadrées; il m'a paru que cela lui faisait grand plaisir.

### AOUST 1791.

Le 2. Ce jour, mon fils étoit de garde chez le roy, et comme il devoit fournir le drapeau, partie de son bataillon vint avec les deux pièces de canon le chercher chez moi puisque j'en suis encore le gardien; et le jeudy de la même semaine il avoit le commandement à la Maison de Ville. Il faut avouer que son grade lui donne bien des occupations.

Le 6. Je me rendis pour la première fois depuis mes maux de jambe à l'assemblée de notre Académie, pour le jugement du prix de peinture institué par feu M. de la Tour, pour les progrès des jeunes gens. J'y fus aussi nommé par le sort, avec cinq autres officiers et six académiciens, pour la révision des productions qui doivent être exposées au prochain salon du Louvre.

Le 11. M. Fögelin, négociant de Francfort et mon ami, m'est venu voir; il m'a apporté un double ducat, de ceux qui ont été jetés au peuple au couronnement de l'empereur Léopold. Je lui ay donné aussi sept écus de six livres, dont je lui ay confié le transport, le priant de les employer selon mes idées, ce dont je suis assuré

qu'il s'acquittera parfaitement, car il est des plus obligeants.

Le 13. Comme j'avois été nommé un des commissaires pour l'examen des ouvrages qui doivent être exposés au prochain Salon, je me rendis dans la galerie d'Apollon où se trouvoit la plupart des productions. Nous n'avons rejeté que deux petits tableaux faits par un sculpteur[1].

J'ay écrit une lettre en réponse à plusieurs de mon cousin Wille, traiteur à Giessen. C'est mon ami M. Fögelin qui s'en est chargé; il la mettra à la poste aussitôt qu'il sera arrivé à Francfort.

Toutes les fêtes et dimanches je vais avec mon fils au café du Caveau, du Palais-Royal, pour y déjeuner, et comme il est ordinairement en uniforme de commandant, partout les sentinelles à leurs postes lui présentent les armes, et, comme il a le don de les saluer d'une manière grave et honnête, je ne laisse pas que d'en rire sous cape, quoique le tout me fasse plaisir.

Le 21. Ce jour, après notre dîner, M. Daudet vint avec moi au Palais-Royal, pour y voir le mât avec le drapeau et le bonnet de la liberté, érigé par les patriotes, que la foule entouroit; mais nous vîmes aussi qu'on donnoit la chasse aux aristocrates qui n'avoient pas la cocarde nationale à leur chapeau.

Le 22. Depuis longtemps je devois écrire en réponse à M. de Lippert, *Oberlandes Regierungs Rath*, à Munich,

[1] Le jury n'était pas, à cette époque, aussi sévère qu'aujourd'hui; on n'entendait pas probablement autant d'imprécations contre ses membres, et la cause en était bien simple : tout le monde n'aspirait pas à exposer, et n'envoyait au Salon que lorsqu'il était sûr ou à peu près sûr d'être admis; un refus aurait été alors beaucoup plus sensible encore à un artiste qu'aujourd'hui.

et lui mander que j'avois déjà, le printemps passé, remis un rouleau contenant les estampes qu'il avoit dessinées pour les médailles qu'il m'avoit envoyées, à M. Klauber qui l'avoit embarqué dans une de ses caisses parties pour Augsbourg; mais M. Klauber, vu la grossesse de sa femme, avoit été obligé de retarder son voyage; que cependant il alloit partir le 6 du mois prochain, et qu'alors il recevroit non-seulement ledit rouleau, mais aussi ma réponse de ce jour, dont M. Klauber s'étoit aussi très-volontiers chargé.

Nous avons adjugé à l'Académie royale les prix aux jeunes peintres et sculpteurs, pour la pension et le séjour de Rome. Un jeune homme de dix-neuf ans, qui n'avoit pas encore concouru, a remporté le premier prix de peinture, et il le méritoit. Le fils de M. Bridan, sculpteur, a eu le premier prix. Un prix de réserve a été accordé à un jeune peintre, mais qui avoit déjà eu l'année passée un second ou petit prix.

Mon fils étant un des électeurs du département de Paris, pour la nomination des députés à la future législation, j'allay à l'évêché, lieu de l'assemblée, pour y voir par curiosité l'affluence qu'il pourroit y avoir ce jour, où il faisoit très-beau; enfin j'y vis arriver mon fils pour s'y rendre, et comme il commandoit ce jour à l'Hôtel de Ville, il se trouvoit en uniforme; je courus au-devant de lui pour lui parler, et lorsqu'il fut entré à l'assemblée, il y eut plusieurs honnêtes gens qui demandèrent qui étoit ce jeune commandant qui leur paroissoit fort aimable; je dis que c'étoit mon fils, ils m'en firent compliment.

J'ay écrit une lettre que M. Klauber doit remettre à M. Müller, à son passage par Stuttgardt, accompagnée d'un rouleau contenant une épreuve de ma nouvelle es-

tampe. Sur le même rouleau il y a aussi une semblable épreuve que M. Klauber m'a promis de remettre à M. Eberts, à Strasbourg.

Comme M. Martini doit partir avec M. et madame Klauber pour l'Allemagne et de là passer à Parme, sa patrie, pour y passer l'hiver au sein de sa famille, et comme il doit, en qualité d'artiste et de curieux, voir surtout à Munich ce qui sera digne de remarque, il m'a prié de lui donner une lettre de recommandation pour ladite ville. Je lui en ay écrit une pour M. de Lippert, conseiller de l'Oberland, et qui, je pense, recevra bien mon ami.

### SEPTEMBRE 1791.

Le 5. L'Assemblée nationale ayant annoncé la liberté au roy, et, le lendemain, 4 du mois, les Thuilleries étant de nouveau ouvertes pour le public, j'y allay aussi, et jamais il n'y eut tant de monde dans ce jardin.

Le 6. J'allay, accompagné par M. Baader, qui depuis peu étoit revenu de la campagne, voir M. Daudet, pour voir par moi-même comment alloient les blessures qu'il avoit eues en tombant la nuit dans le quartier des Halles, le visage sur un tas d'ordures dans lequel il y avoit des verres cassés, dont il avoit eu le visage et une main très-meurtris; par bonheur le tout étoit presque guéri. Lorsque j'appris l'accident de ce bon ami, j'en fus pénétré, car je l'ay toujours aimé et estimé depuis un grand nombre d'années; aussi m'a-t-il également et constamment aimé; il m'en a donné plus d'une preuve.

Le 11. Je quittai mon fils au café du pont Saint-Michel, où nous avions déjeuné avec M. Baader, et nous deux allâmes rue de Varennes pour voir l'immense collection

de bustes et statues antiques et modernes dans l'hôtel et le jardin de M. d'Orsay, et qui doivent être vendus. Quel dommage qu'une telle dispersion ! Le possesseur, qui a épousé une princesse de Hohenlohe, est depuis plusieurs années en Allemagne.

Le 14. Ce jour, M. et madame Klauber sont sur leur départ, avec M. Martini; j'ay donné à dîner à ces braves personnes. Mon fils, sa femme, MM. Daudet et Baader furent aussi de la partie. J'ay chargé MM. Klauber et Martini d'une estampe du *Maréchal des logis*, avant la lettre, pour M. Guérin et d'une avec la lettre pour M. Eberts, tous deux à Strasbourg, et d'une avant la lettre pour M. Müller, à Stuttgardt; celle-cy est accompagnée d'une lettre. — Ces amis susdits sont partis de Paris lundy, 19 septembre.

Le 17. Comme le roy venoit d'accepter la constitution, on faisoit partout des dispositions pour une fête nationale. J'allay donc ce jour voir les travailleurs pour cet effet aux Champs-Élysées, de même qu'aux Thuileries, et partout on étoit extrêmement occupé, car le tout devoit être fait et fini en deux jours pour être exécuté le troisième, qui étoit le dimanche, 18 de ce mois.

Le 18. Mon fils étant parti de très-grand matin pour rassembler son bataillon et se mettre à sa tête, pour le conduire au champ de la Fédération, où un total de vingt mille hommes devoit se trouver sous les armes pour la cérémonie d'une fête civique de la ville de Paris, à l'occasion de l'acceptation de la constitution par le roy; sur les huit heures du matin du même jour, je me mis en chemin, seul de ma personne, par le plus beau temps du monde, pour me rendre (parmi une foule de monde

qui avoit le même but que moi), de bonne heure au champ de la Fédération, y trouver une bonne place et voir à mon aise une cérémonie qui devoit inspirer de la joye et du respect. Étant arrivé sur la place devant les Invalides, j'y trouvai mon fils avec son bataillon, et nous jasâmes longtemps ensemble, accompagnés des capitaines et autres officiers sous son commandement. D'autres bataillons vinrent s'y joindre, et, tous y étant rassemblés, ils se mirent en marche pour occuper leurs places, principalement devant l'autel de la patrie, selon l'ordre déjà prescrit pour la position de chaque bataillon. En attendant, pour abréger, je traversai le Gros-Caillou, et, étant arrivé sur le Champ de Mars, je montai les marches de l'autel de la patrie, je considérai les bas-reliefs peints sur toutes les faces et analogues à la liberté et à l'honneur de la nation. L'autel et cette place immense étoient couverts d'un peuple innombrable. Cependant, après avoir couru sur tous les points, je songeai sérieusement à m'établir d'une manière fixe et commode pour voir à mon aise la cérémonie qui devoit avoir lieu vers une ou deux heures. Ce fut donc vis-à-vis de l'escalier qui regarde Paris, par où devoit monter le maire de la ville, etc., à l'autel, que je m'établis sur le talus, à côté des chaises, bancs et tentes destinés pour ceux qui en avoient le droit par rapport à leurs emplois civils; j'y louai une chaise, moyennant six sols, laquelle me fut fort utile. En attendant, les bataillons arrivèrent et prirent leurs places sur les alignements tout tracés. Je vis mon fils, qui heureusement se trouvoit à la tête de son monde exactement vis-à-vis de l'autel, d'où il pouvoit voir le tout aussi bien que possible; mais il ne pouvoit pas me voir, à cause de la foule immense dans laquelle je me trouvois mêlé. Enfin le maire, avec la municipa-

lité, le département, les députés, les juridictions, les électeurs, etc., arrivèrent successivement et prirent les places qui pouvoient leur appartenir selon leur importance ou dignité. C'est alors que l'artillerie nombreuse, placée, tant sur la hauteur de Chaillot, à côté des Bons-Hommes, qu'au bord de la Seine, commença à faire ses décharges avec une vivacité admirable, et ce fut en ce moment que le maire avec son nombreux cortége monta les marches de l'autel, sur lequel il posa le livre de la loi. Le serment y fut prononcé d'être fidèle à la nation, à la loi et au roy, et chacun de tous les assistants leva la main. Une hymne en françois fut chantée, accompagnée de la musique militaire de la garde nationale. Toute cette cérémonie, où il y avoit pour le moins cent cinquante mille spectateurs, fut terminée avec un ordre et une décence excellents et sans aucun accident. Il étoit alors trois heures et plus. Les bataillons, ainsi que la cavalerie, défilèrent alors successivement vers la ville. J'arrivai au logis un moment avant le bataillon des Cordeliers, mon fils à sa tête; le drapeau fut porté dans son appartement, et nous nous mîmes à table. La femme de mon fils, toujours remplie de courage, avoit également fait à pied le chemin au champ de la Fédération; mais elle me parut bien fatiguée à son retour, et moi je ne l'étois nullement.

Le même jour de la cérémonie dont je viens de parler, j'allay, sur les six heures du soir, sur le pont Neuf, y voir les travaux qu'on faisoit à la hâte au front des maisons de la place Dauphine, vis-à-vis la statue de Henry IV, pour une illumination très-étendue. J'y restai, jasant avec plusieurs particuliers, jusqu'à sept heures, moment déterminé pour faire tonner toute l'artillerie de Paris, consistant en deux cents pièces de canon à peu près; celle derrière la statue de Henry IV fit son effet à merveille.

De là, regardant autour de moi, je vis avec plaisir qu'on commençoit à illuminer partout; le château des Thuilleries l'étoit déjà, j'y passai par le grand portail qui conduit au milieu du jardin; c'est là que je trouvai M. de Veli, notre médecin, qui étoit de garde au château, en qualité de capitaine de la garde nationale. Le château, la grande allée, par de là le pont Tournant, des Champs-Élysées jusqu'à l'Étoile, le tout étoit illuminé; il y faisoit presque aussi clair qu'en plein jour. Je me promenai un temps considérable avec M. de Veli, qui me conduisoit, car il fallut enfin gagner son logis, jusqu'à la porte vis-à-vis le pont Royal; la foule de monde étoit, à cette porte comme au grand portail, si immense, que chacun pensoit y être étouffé, car jamais l'on ne vit, à une telle heure, tant de monde au jardin des Thuilleries. Enfin j'arrivai, éclairé par des millions de lampions, chez moi sur le quay des Augustins, où mon logis, devant les fenêtres, étoit déjà éclairé par les soins de mes domestiques. En sortant de chez moi, cet après-midy, pour aller vers les Thuilleries, je n'avois dans ma poche qu'un écu de six livres, un de trois livres et de la petite monnoie; mais l'écu de six livres m'avoit été volé dans la presse épouvantable qu'il y avoit aux divers passages, soit en entrant, soit en sortant des Thuilleries.

Le 22. J'ay écrit une lettre à monseigneur le prince d'Isenbourg, lieutenant général de cavalerie de l'électeur palatin. Je le fais souvenir qu'il me doit quarante louis d'or pour deux tableaux de Dietrich, que je lui ay cédés par complaisance il y a bien des années et qu'il n'a jamais songé à me payer, quoiqu'il m'ait dit dans le temps : *Nein, hohl mich der teufel, ich will sie nicht betrügen*[1]

---

[1] Non; que le diable m'emporte, si je veux vous tromper!

C'est M. Kimli, chargé d'affaires de la cour palatine, qui a bien voulu mettre ma susdite lettre avec les lettres qu'il envoye à sa cour.

Le 24. Jour où notre assemblée académique devoit se rassembler, je sortis de bonne heure pour examiner préalablement tant soit peu les ouvrages exposés par tous les artistes de Paris, soit qu'ils fussent de notre Académie ou non. Enfin le nombre des tableaux, pièces de sculpture, estampes, modèles d'architecture, desseins, étoit des plus considérables par leur nombre encore plus que par l'excellence de la généralité; mais ce mélange du bon et du médiocre m'amusoit encore beaucoup.

Le 25. J'allay au *Te Deum*, qui fut chanté ce dimanche, dans l'église métropolitaine de Paris, en actions de grâce de l'acceptation de la constitution par le roy. Je comptois y voir mon fils, qui avoit, en qualité d'électeur, comme tous ses confrères, sa place bien commode et déterminée; mais la foule considérable qu'il y avoit dans l'église m'en empêcha. J'y vis prendre au collet un maladroit voleur de portefeuilles; c'étoit un jeune homme grand et bien fait, vêtu en petit maître des plus élégants, et paroissant à l'extérieur bien honnête. Qu'il étoit donc blême, sot et bête lorsqu'il fut poussé d'une manière prompte et violente vers le corps de garde de la place, où il resta cependant fort peu de temps! il fut mené plus loin en lieu de sûreté.

Le 26. Vers le soir, je me rendis aux Thuilleries, que le roy fit illuminer ainsi que les Champs-Élysées jusqu'aux barrières de Chaillot. Aucune illumination de toutes celles que j'ay vues de ma vie n'a surpassé celle-cy, et j'en ay

beaucoup vu. Le roy donnoit cette illumination au peuple françois pour marque de son propre contentement de ce que la constitution avoit été achevée. A voir la quantité des spectateurs dans ce quartier, on auroit cru que tout Paris s'y trouvoit. Toute la ville fut également illuminée. Cette fête doit avoir coûté une somme très-considérable au roy, qui le même jour a fait distribuer cinquante mille livres aux pauvres de Paris. L'une et l'autre de ces actions ont singulièrement plu aux citoyens, comme de raison. En revenant des Thuilleries il étoit déjà un peu tard, et, passant devant le collége des Quatre-Nations, un soldat national d'un certain âge, marchant à ma rencontre, tomba à plat sur le pavé. Il fut ramassé promptement, son visage étoit presque fracassé. Nous le menâmes au corps de garde qui est au passage du collége, vers la rue de Seine. Ce pauvre homme disoit qu'il étoit de garde, mais moi je pensois qu'il étoit plus ivre que de garde.

Ce jour le roy avoit résolu d'aller à la Comédie-Nationale, accompagné de la reine et du prince royal, et comme le théâtre est situé dans notre section et que mon fils est commandant du bataillon de cette section, il s'y rendit donc avec un fort détachement pour y maintenir l'ordre convenable en pareille occasion. J'y allay aussi par curiosité, et je vis que mon fils avoit formé un très-grand cercle par ses soldats sur la place du théâtre; cela étoit fort prudent; au moyen de quoi il n'y eut ni désordre ni confusion, lorsque le roy avec sa famille et son cortége s'y rendit. Il y avoit beaucoup de spectateurs et les cris : *Vivent le roy et la reine!* retentissoient partout. Je vis le tout à mon aise à côté d'un soldat national du cercle qui a été mon élève, bon enfant nommé M. Colibert. Un moment après, j'allay trouver

mon fils au milieu des officiers; il me proposa, ainsi qu'à son aide-major, d'aller boire de la bière, et cela fut exécuté ponctuellement. Après cela je revins au logis, où M. Baader soupa et prit congé pour aller encore pendant quelques jours à la campagne.

Le 30. Ce jour, selon le décret même de l'Assemblée nationale, étoit destiné pour mettre fin à ses immenses travaux concernant la constitution de l'État que le roy avoit acceptée quelque temps auparavant, et comme Sa Majesté devoit clore par un discours cette assemblée, je me rendis d'abord aux Thuilleries où il y avoit un monde immense, et après m'y être promené seul pendant quelque temps, j'allay sur la place du Carrousel, où je vis passer le roy, peu accompagné, pour se rendre à l'Assemblée. Il étoit trois heures, et je revins chez moi presque trempé, car il faisoit très-chaud et le temps étoit des plus beaux.

### OCTOBRE 1791.

Le 1er. J'ay été assigné à me rendre au tribunal du premier arrondissement du département de Paris pour examiner et dire, après que j'eus prêté le serment, ce que pouvoient être les planches saisies sur des gens soupçonnés de malversation et dans l'intention de fabriquer de faux assignats. Il y avoit deux planches de cuivre vernissées : sur l'une étoit le portrait du roy déjà fait à la pointe et quelques lettres tracées, sur l'autre les deux premières lignes de l'inscription commencée. L'une paraissoit être destinée aux assignats de trois cents livres, l'autre pour les deux cents livres. Aucune de ces planches n'étoit donc ni finie ni mordue. La fausseté étoit cer-

taine, et, d'après ma déclaration, le procès-verbal fut écrit et amplement détaillé. M. Duvivier, graveur général des monnoies de France, étoit également assigné pour le même objet, et je fus instruit après que son dire et sa déposition avoient été à peu près conformes à ma déposition. Les gens sur lesquels lesdites planches avoient été saisies étoient prisonniers à la Conciergerie. On disoit qu'un procureur de province en étoit le chef.

Le temps du commandement de mon fils étoit fini au commencement de ce mois, mais par une majorité de voix plus qu'absolue il fut nommé de nouveau commandant du bataillon des Cordeliers; cela lui fit un honneur infini. Mais que de fatigues dans un tel poste!

Le Salon du Louvre fut ouvert au commencement d'octobre pour le public, et, d'après l'ordre de notre nouveau régime, tous les artistes de Paris indistinctement eurent le droit d'y exposer leurs ouvrages. Cy-devant il n'y avoit que ceux qui étoient membres de l'Académie royale qui jouissoient seuls de ce privilége [1]. J'allay donc

---

[1] Chéry, auteur de l'*Explication critique et impartiale du Salon de 1791*, annonce ainsi au public la liberté à chacun d'exposer ses œuvres : « Dans un empire où les hommes sont libres, les arts doivent l'être aussi. Ce sont eux qui éclairent les hommes, qui agrandissent leur âme, et qui leur font aimer la liberté. L'Assemblée nationale, pénétrée de ces principes, vient de briser les chaînes qui les tenoient captifs et resserrés. Il n'est plus d'entraves qui retiennent le génie. Le vrai talent peut se montrer; et le faux talent, que la faveur et l'intrigue soutenoient, va se cacher et disparoître.

« Tous les artistes ont droit indistinctement d'exposer leurs ouvrages au Sallon. On a bien dû s'attendre que beaucoup de personnes abuseroient de cette liberté, en y exposant des ouvrages indignes de paroître au grand jour; mais aussi on a dû s'attendre que le public se feroit justice de leur audace. Au reste, les mauvais ouvrages font ressortir les bons, comme les ombres font ressortir un tableau. »

Si l'exposition était libre pour tout le monde, les critiques n'usèrent d'aucune réserve dans leurs jugements. On lit, en effet, dans *Sallon de peinture*, 1791, à la page 18, à propos de Jean-François Hüe : « M. Hüe, ne vous y trompez pas, vous ne faites plus de progrès : vos tableaux sentent la

voir cette exposition et je jugeai qu'il y avoit aux environs de mille objets, tableaux, sculptures, desseins, gravures, architectures, etc. J'y vis du sublime, du beau et bon, du médiocre, du mauvais et de la croûterie. Enfin le concours est prodigieux, et chacun promulgue son sentiment. Vous entendez raisonner de véritables connoisseurs, des demi-connoisseurs, des gens mordants, des critiques inexorables, des envieux, des ignorants et des bêtes. Les gens absolument sages et justes dans leurs décisions sont cependant rares.

Le 5. J'assistay à notre assemblée de l'Académie royale. Il ne s'y passa rien d'important.

Le 10. Ayant entendu dire qu'on abattoit les prisons de la Tournelle, autrefois le séjour terrible des gens condamnés aux galères, j'y allay et vis presque le tout détruit; mais je considérai avec douleur des cachots effroyables, voûtés sous terre, que les ouvriers avoient de la peine à détruire en ce moment. La force et la solidité de ces repaires étroits et infects me parurent considérables. Je m'en allay le cœur serré. Que de malheureux doivent avoir gémi dans de tels trous infâmes! On avoit aussi commencé à détruire la porte Saint-Bernard, bâtie

---

palette et la pratique; vos teintes sont sales, et vous ne peignez pas d'après nature: étudiez-la. Prenez les moments du jour les plus agréables; que vos arbres ne soient pas à plat comme des fillons; qu'ils fassent la boule; que l'air tourne à l'entour. N'imitez pas non plus les médiocres productions de Claude Lorrain: rien n'est plus facile à imiter que les défauts d'un grand maître: mais imitez-le dans cette fraîcheur aérienne qu'il a su rendre à tous les objets qui s'offroient à sa vue; c'est sa grâce harmonieuse et finie qu'il faut imiter. Rappelez-vous les chefs-d'œuvre de Vernet et ses avis; vous êtes encore bien loin de cet homme immortel, quoique vous ayez la noble audace de continuer les ports de France laissés par ce grand homme; peignez-les avec soin sur les lieux, et d'après nature; n'allez pas si vite que vous le faites, et croyez que nous ne ferons pas grâce à celui qui montre tant d'amour-propre. . . . . . . »

en arc de triomphe du temps de Louis XIV[1]. Il y avoit sur cette porte des bas-reliefs inventés par la flatterie et pour plaire à l'orgueil de ce roy despote qui en étoit très-avide; mais les arts fleurissoient en France pendant tout son règne, et cela doit excuser en quelque sorte ce monarque sur son orgueil qu'on lui reproche aujourd'hui amèrement.

Comme j'aime la construction en architecture, et comme il faisoit très-beau tous ces jours passés, j'allois souvent, vers le soir, pour considérer les travaux du pont de Louis XVI[2], vis-à-vis la statue de Louis XV. Ce pont, dont la construction me paroît solide, est presque fini.

Le 26. Ce jour mon fils m'a dit en déjeunant chez moi : « C'est aujourd'huy que je remets mon emploi de commandant, tous les officiers de mon bataillon s'assembleront d'après les lettres d'invitation que je leur ay déjà écrites. Il est assez honorable pour moi d'avoir été nommé pour la seconde fois; ma santé et mes propres affaires demandent absolument que je donne congé. » Je n'avois rien à répondre à sa résolution. Effectivement, s'étant rendu à l'assemblée des officiers qu'il avoit convoqués, il leur prononça un discours, les remercia de l'honneur qu'ils avoient bien voulu lui faire de l'avoir

[1] La porte Saint-Bernard était située quai de la Tournelle. Elle avait été bâtie vers la fin du douzième siècle; elle fut reconstruite en 1606, et, vers 1674, elle fut démolie et de nouveau réédifiée, sur les dessins de Blondel, en forme d'arc de triomphe, en l'honneur de Louis XIV; elle fut appelée Saint-Bernard, à cause du couvent des Bernardins, situé à quelques pas de là.

[2] Le pont de la Concorde fut construit, d'après les dessins de M. de Peyronnet, avec une partie des pierres provenant de la Bastille. Nommé d'abord pont Louis XVI, il prit bientôt le nom de pont de la Révolution, et, plus tard enfin, celui de la Concorde, qui lui est resté. On y avait placé, en 1828, douze statues des grands hommes, qui furent depuis transportées dans la cour d'honneur du château de Versailles.

choisi deux fois pour les commander, de l'amitié qu'ils lui avoient constamment portée ainsi que tout le bataillon, de la confiance qu'ils avoient eue dans ses lumières en obéissant avec plaisir à ses ordres dans toutes sortes d'occasions, qu'il en étoit pénétré et des plus sensible, mais qu'avec douleur il se voyoit obligé de leur remettre le commandement du bataillon, par la seule raison que sa santé s'opposoit à ce qu'il s'en chargeât plus longtemps; qu'ils avoient parmi eux un très-grand nombre très-dignes d'occuper le poste qu'il se voyoit obligé de quitter à regret, mais il les prioit instamment de lui continuer leur amitié. (Tout ce que je viens de noter icy n'est que l'à peu près de ce que plusieurs m'ont conté.) Et, lorsque mon fils eut dit tout ce qu'il avoit résolu de dire, les officiers répondirent : « Monsieur le commandant, dans toute autre occasion nous aurions admiré votre discours; mais en ce moment nous ne pouvons faire autre chose que de vous prier instamment de ne pas abandonner le poste que vous avez occupé avec cette douceur, ce discernement et cette intelligence qui n'appartiennent qu'à vous et dont nous avons été constamment enchantés ainsi que tout le bataillon, » etc. Mon fils résistoit, mais MM. les officiers le prirent par les mains, l'embrassèrent, lui firent toutes sortes de caresses en le priant de rester en place. Son sous-commandant s'offrit que lorsqu'il ne voudroit quelquefois pas faire la garde pénible chez le roy, qu'il la feroit et y commanderoit à sa place avec plaisir. Enfin, après tant de prières, d'offres et d'honnêtetés, il a accepté de nouveau le commandement du bataillon des Cordeliers, autrement du Théâtre-François. Mon fils m'apprit cet événement, dont je ne pouvois que lui faire mes compliments tant en qualité de son père qu'en qualité de son ami.

J'ay eu mal aux yeux, et pour m'en délivrer j'ay été chercher chez les pères de l'Oratoire d'une eau qui a de la réputation pour ce mal et qu'ils donnent gratis. J'en ay fait usage en me baignant les yeux soir et matin, dont je me trouve soulagé.

### NOVEMBRE 1791.

Le 3. J'ay écrit à M. Weisbrodt, à Hambourg. Ma lettre contient les assurances de mon ancienne amitié pour lui, une autre partie contient des plaisanteries. La suite lui apprend ce qui concerne mon fils actuellement; je le lui marque d'autant plus volontiers qu'ils étoient toujours bons amis. J'exhorte M. Weisbrodt à ne pas m'oublier totalement et à réjouir également M. Daudet, notre ami commun, qui languit positivement après ses nouvelles, surtout par rapport à l'ouvrage qu'il lui a confié.

Le 8. D'après une convocation extraordinaire et générale, même des agréés, je me suis rendu à l'assemblée de notre Académie. L'objet étoit d'entendre lire la pétition que la députation de notre Académie avoit prononcée à l'Assemblée nationale et de nous réunir tous à l'ancienne amitié, qui, depuis la Révolution, ne subsistoit pas complétement parmi nous. La pétition fut lue; une partie de nous désiroit l'impression, une autre non. La dispute commença, et même devint violente; enfin on eut recours au scrutin, qui se trouva nettement égal. M. le directeur, par une voix de réserve qu'il a de droit ou d'usage, l'ajouta; donc la pétition sera imprimée et distribuée à tous les membres ainsi qu'aux agréés. Après cela, les agréés firent la question de savoir si de ce mo-

ment ils pouvoient assister régulièrement aux assemblées de l'Académie? Et c'est icy qu'une grande dispute eut lieu; les agréés furent soutenus par plusieurs académiciens. Cette dispute n'étoit certainement pas propre à nous réunir d'amitié. D'abord on ne voulut accorder aux agréés que la permission de s'y trouver tous les trois mois: point d'adhésion de leur part; l'on proposa deux mois; non plus. Enfin on permit qu'ils seroient admis une fois par mois, dont ils furent contents. Le tout fut enregistré par le secrétaire, et les membres et les agréés signèrent indistinctement ce qui étoit inscrit surtout à l'avantage de MM. les agréés. Il étoit déjà très-tard lorsque la séance finit, et je revins au logis avec mon fils, qui étoit au nombre des agréés, sur les huit heures du soir, par un froid assez glacial.

Le 14. Pendant bien du temps l'appétit me manqua totalement, et, pour y remédier, M. de Veli, notre docteur, me composa une médecine que je prends pour faire partir la bile et qui me fait du bien. Tout cela m'est désagréable et me chiffonne pas mal; mais que ne fait-on pas pour être mieux lorsqu'on est mal?

Ce jour, je me suis rendu à notre section, dont l'assemblée se tient dans une des salles des Cordeliers, pour y donner, en qualité de citoyen actif, ma voix pour l'élection d'un nouveau maire de Paris, et je l'ay donnée à M. Péthion de Villeneuve, député à l'Assemblée constituante et patriote intègre. Mon fils étoit avec moi et a donné également sa voix à ce brave ex-député, comme bien d'autres citoyens.

Le 16. J'apprends en ce moment que M. Péthion a eu, des dix mille six cents trente-deux votants de Paris, six mille sept cent huit voix pour lui, donc treize cent

quatre-vingt-onze au-dessus de la majorité. M. de la Fayette, cy-devant commandant général de l'armée parisienne, a eu en sa faveur trois mille cent trente-deux voix. Voilà donc M. Péthion dans une fonction très-éminente; les honnêtes gens sont persuadés qu'il remplira parfaitement sa place.

Une crampe me prit cette nuit, je fus obligé de me lever, le meilleur remède à ce mal; mais ma lampe de nuit étoit éteinte et en cherchant mes pantoufles je me heurtai le nez contre une petite table avec tant de violence que j'eus tout le visage en sang. Heureusement je trouvai une chandelle que j'allumai, et cherchai à étancher le sang qui couloit abondamment. Ma cuisinière me disoit le lendemain, en me grondant : « Comment, monsieur, vous avez deux domestiques! que ne sonniez-vous pas pour avoir de la lumière? » Elle avoit raison, mais j'aime que chacun repose tranquillement.

Je me suis procuré la grande estampe (épreuve des plus superbes possible), gravée d'après Rubens, par C. Galle, et représentant *Judith coupant la tête à Holopherne*[1]. Je la fais encadrer. Elle me coûte cent quarante-quatre livres.

---

[1] Le cabinet des estampes de la Bibliothèque impériale possède une épreuve de cette planche, retouchée à la plume peut-être bien par Rubens. Ce qui nous autorise à faire cette attribution, c'est une note de Mariette, qui se trouve dans le même œuvre, à la tête d'une Vie de saint Ignace, et nous allons la reproduire : les retouches, dans tous les cas, sont d'une main qui paraît avoir bien des points de ressemblance. Voici cette note : « Cet exemplaire de la *Vie de saint Ignace* est unique : non-seulement les épreuves en sont toutes des premières, mais elles ont été tirées avant qu'on eût fait sur les planches une infinité de corrections tout à fait essentielles, et dans lesquelles on a suivi exactement celles qui sont tracées à la plume sur les épreuves dont est composé cet exemplaire. C'est une singularité et à laquelle ajoute un nouveau prix l'assurance où je suis que ces corrections, et même quelques mots écrits en flamand sur les marges des estampes, sont de la main de Rubens, dans le temps de son séjour à Rome. Ces changements

De même j'ay eu la célèbre estampe (et l'épreuve aussi superbe comme je n'en avois jamais vu), gravée par Suyderhoef, représentant les *Quatre bourguemestres d'Amsterdam*[1]. Elle me coûte cent vingt livres et sera enca-

sont faits avec discernement, et font disparaître des fautes énormes qu'avoit laissées dans ses desseins quelque peintre médiocre, auquel on s'étoit premièrement adressé, et dont on reconnut trop tard l'insuffisance et le peu de capacité. Ce fut là, sans doute, le motif qui fit retirer l'ouvrage d'entre ses mains malhabiles, et qui le fit entrer dans celles de Rubens. Il restoit quelques desseins à faire; celui-ci s'en chargea, et, pour ne point perdre ce qui étoit déjà gravé, et qui l'étoit assez bien, il eut la patience d'en faire la révision, et d'en bannir, comme on l'a déjà remarqué, les fautes les plus grossières et les plus révoltantes. Les desseins qu'il fournit montèrent au nombre de dix-neuf ou de vingt, si l'on peut s'en rapporter à celui qui anciennement a possédé mon exemplaire, et qui a écrit au crayon la première syllabe du nom de Rubens (Rub.) sur toutes les planches dont il supposoit que ce grand peintre étoit l'inventeur. Je dis *supposoit*, car je ne puis le dissimuler, quelques-unes de celles qui sont ainsi marquées me laissent des scrupules: elles ne me paroissent pas tout à fait dignes du peintre auquel on les attribue. Je puis pourtant me tromper; celui qui a fait l'annotation étoit plus près du temps que vivoit Rubens, et son témoignage acquiert, ce semble, d'autant plus de force que l'on ne voit pas qu'il se soit mépris par rapport aux planches dont je puis montrer, dans ma collection, des desseins de Rubens bien authentiques. Parmi ces desseins, il s'en trouva un qui représente la cérémonie de la canonisation de saint Ignace, dont il y a une estampe très-bien gravée, qui devroit terminer la suite des sujets de la vie du saint, ainsi qu'elle le termine, en effet, dans mon exemplaire des premières épreuves. Je ne l'y ai cependant jamais rencontré dans les exemplaires d'impression ordinaire, et, comme le morceau est très-rare, et que les deux seules épreuves qui m'en sont passées par les mains étoient toutes deux sans lettres, c'est-à-dire sans une inscription latine qui, mise au pied de la planche, en devoit donner le sujet, ainsi qu'il a été observé à l'égard de toutes les autres, j'en infère que la planche, avant que d'être entièrement terminée, se sera égarée, et qu'elle n'aura pas été rendue publique. Il y en a une autre dans l'exemplaire que j'examine; c'est la..... relativement aux anciens chiffres, qui dans la suite ont été reformés. — Celle-ci a été supprimée, et avec raison; le dessein en étoit si mauvais qu'il eût été impossible de l'améliorer; un autre du même sujet, qui fait le soixante-dixième, dans les éditions qui se rencontrent ordinairement, lui a été substitué, ce qui a dû se faire après que Rubens eût fait sa révision; car il n'a eu aucune part à la nouvelle planche. »

[1] Une épreuve avant les noms du peintre (Th. Kayser) et du graveur fut

drée. Mon ami, M. Daudet, m'a aidé à négocier lesdites
estampes.

### DÉCEMBRE 1792.

Depuis plus de quinze jours je ne suis pas sorti de
mon logis à cause de ma blessure au visage, qui va au
mieux quoique je n'aye rien mis dessus. Je tâche de
guérir en presque toute occasion sans droguerie.

L<small>E</small> 6. Répondu à M. Klauber, qui, avec madame son
épouse, étoit heureusement arrivé à Augsbourg, selon
le contenu de sa lettre; la mienne consiste en compli-
ments, badinages, etc. Mais je le prie de me procurer un
dessein de H. Roos, et je lui indique la route qu'il auroit
à prendre pour y réussir.

L<small>E</small> 8. J'ay écrit à M. Baader, toujours à Viarmes, chez
M. de Travalé. Je lui demande s'il désire que je lui en-
voye une lettre que M. Klauber m'a envoyée pour lui,
ou s'il compte bientôt revenir à Paris. Au reste je lui
fais des charges, comme il le mérite par son caractère
très-plaisant et très-charge.

L<small>E</small> 15. Tous les officiers des soixante bataillons de
l'armée parisienne ont été rangés devant l'Hôtel de Ville,
au nombre d'environ quinze cents, et là, après le dis-
cours que M. Péthion, maire de Paris, leur a adressé,
ils ont tous prêté le serment. Après cette cérémonie mi-
litaire ils ont été présentés au roy, ensuite à l'Assemblée
nationale, où ils ont été reçus avec de grands applaudis-
sements. Je marque cecy parce que mon fils y étoit, en

---

achetée en 1812, par la Bibliothèque impériale, six cents francs; elle est,
aujourd'hui, exposée sous le n° 112.

sa qualité de commandant du bataillon du Théâtre-Français.

Vers la fin de ce mois, M. Baader est revenu de la campagne gros et gras comme un cy-devant moine, mais plus chargé et plus loustic.

Je me suis blessé la main gauche, et pour guérir j'employe mon remède ordinaire et qui me réussit presque toujours. Et quoi? Rien.

Le 31. Je me suis rendu à notre assemblée académique où je n'avois pas été depuis deux mois, et où rien de beaucoup de remarque ne fut mis sur le tapis. Je n'avois affaire que de distribuer les étrennes comme à l'ordinaire.

Le soir du même jour, mon fils, sa femme et quelques amis soupèrent gayement chez moi et se retirèrent vers les onze heures; mais, avant que de se coucher, madame Wille fit une chute et se blessa tout près de l'œil gauche, et d'une manière alarmante. Cependant dans ce malheur le bonheur étoit que le globe de l'œil n'étoit nullement offensé; mais le sang extravasé et le gonflement me parurent le lendemain très-considérables. Tout cela me fit de la peine, mais nous remarquâmes avec certitude qu'il n'y avoit nul danger. Ce malheur appartenoit encore à l'année passée, puisqu'il arriva avant minuit.

### JANVIER 1792.

Le 1er. Beaucoup de personnes sont venues pour me souhaiter la bonne année, mais je n'étois visible que pour mes amis journaliers et ordinaires. Comme mon fils étoit obligé ce jour de mener une députation, tant officiers que soldats de son bataillon, en cérémonie chez

le chef de division et chez M. le maire de Paris, nous ne pûmes, selon notre coutume, nous rendre au Palais-Royal pour y déjeuner au café du Caveau.

Le 4. Répondu à M. Auguste Mauser, à Annaberg, en Saxe. Je lui marque que les quatre desseins paysages de ma main et quelques estampes qu'il m'avoit demandés, étoient partis roulés, sur un bâton, la veille du jour de l'an. Je lui ay détaillé le prix du tout.

Le 5. J'allay à l'assemblée de l'Académie royale, en laquelle la distribution des médailles se fit à ceux des jeunes gens qui les avoient remportées, soit pour les desseins ou les bas-reliefs d'après nature, soit à ceux qui les avoient gagnées en composant des tableaux ou des bas-reliefs historiques; dont la grande médaille en or comporte le voyage de Rome aux dépens du roy ou de l'État. Depuis cinq ans aucun prix n'avoit été distribué. Le nombre des médailles d'argent étoit, si je ne me trompe, quatre-vingt-quinze, tant grandes que petites; celui des médailles en or étoit de vingt-cinq, aussi tant en grandes qu'en petites. Tous les jeunes gens, écoliers de l'Académie, étoient présents à la distribution, mais plusieurs gagnants étoient absents.

Le 23 et le 24. Il y eut dans plusieurs quartiers de Paris des soulèvements. Le peuple vouloit avoir absolument le sucre à un prix raisonnable, et non à cinquante sols la livre. Il fallut envoyer main-forte contre les mutins pour les dissiper. Les détachements et patrouilles des gardes nationales pour cet effet étoient très-considérables. Mon fils, en sa qualité de commandant, passa presque toute une nuit à notre corps de garde avec une force de quatre-vingts hommes, prêt à marcher où il seroit nécessaire et urgent.

## FÉVRIER 1792.

Le 5. Lorsque M. Daudet, entre autres, eut dîné chez nous, nous allâmes au Théâtre-François pour y voir la *Correspondance épistolaire* qui nous a beaucoup amusés, d'autant plus qu'un peintre y joue un rôle considérable et plaisant. C'étoit M. Dazaincourt qui le jouait au mieux.

Le 12. J'allay avec mon fils, après que nous eûmes déjeuné au Caveau du Palais-Royal, voir à l'hôtel de Bullion l'exposition d'une collection considérable de tableaux et autres curiosités, appartenant à M. Landgraf, joaillier. Il y avoit de belles choses; je vis entre autres un petit tableau ovale de trois figures, peint par A. Ostade, qui me plut singulièrement de même qu'à mon fils : je pris de ce moment la résolution de l'acquérir, supposé qu'il ne fût pas trop cher; et, comme je ne me soucie pas d'y paroître, j'en chargeai M. Daudet, qui est mon fidèle confident, et qui y étoit venu en voiture à cause d'un mauvais mal au talon, et qui nous mena, de même que M. Guibert, ami de mon fils, chez moi pour y dîner. — Le lendemain, 13 du mois, M. Daudet vint lorsque je soupois avec M. Baader, et m'apporta le tableau désiré. Cette surprise me fut des plus agréables, car M. Daudet a toujours de l'amitié pour moi. Ce tableau m'a été adjugé moyennant dix-sept cent soixante-dix livres un sol, que j'ay payées le lendemain; mais je compte le graver, s'il plaît à Dieu.

Mon fils, étant, en sa qualité de commandant, de garde chez la reine, l'accompagna selon l'usage à la messe, et chemin faisant elle lui parla par plusieurs reprises avec

beaucoup de grâces et bonté, selon le rapport que me fit mon fils.

M. Brenet[1], peintre, professeur de notre Académie, vient de mourir. C'étoit un parfait honnête homme et qui m'aimoit beaucoup.

Le 26. Ce jour, qui étoit le dimanche, je donnai à dîner à M. Fögelin, négociant de Francfort, très-brave et honnête homme, de même qu'à M. Kimli, agent de l'électeur palatin et peintre de son cabinet, mon ancien ami. MM. Daudet, Haumont, Baader, Bourgeau, y étoient aussi, de même, comme de raison, que mon fils et sa femme. Tous ces convives étoient joyeux et me parurent très-contents; il n'y avoit que moi qui sentois une douleur à la hanche gauche, causée apparemment par le temps humide après un froid extrême pendant plus de huit jours; mais je pense que ça ne sera rien, car le beau temps se prépare et mettra certainement ordre à cette petite incommodité.

## MARS 1792.

Le 2. Répondu à mon cousin J. W. Wille, traiteur à Giessen, qui m'avoit chargé de lui acheter une bonne montre d'argent, ce que j'ay fait. Je lui mande donc qu'il doit la recevoir par M. Fögelin, de Francfort, qui a bien voulu se charger de la lui faire parvenir.

Le 3. Répondu à M. Mieg, à Bâle. Je lui dis que nous

[1] Nicolas-Guy Brenet fut le premier maître du baron Gérard. Sa vente se fit le 16 avril 1792, et le Catalogue, rédigé par J. Folliot et E. Delalande, contient un grand nombre d'œuvres de cet artiste. Brenet avait été reçu à l'Académie le 25 février 1769, sur le tableau de *Thésée recevant des mains de sa mère les armes de son père, qui devaient servir à le faire reconnaître;* ce tableau est aujourd'hui au musée du Louvre.

sommes quittes de part et d'autre, et que je recevrai bien M. de Mechel[1], mon ancien élève, si la fantaisie le mène de Londres à Paris.

Le 4. Répondu à M. Simon Schropp, à Augsbourg.

Le 9. Mon domestique m'annonça un monsieur qui ne vouloit pas dire son nom. Il entra chez moi me disant : « Monsieur Wille, me connoissez-vous encore? — Non, monsieur! — Je suis Meyer, de Bordeaux, » dit-il en m'embrassant. Ce cher ami, il y avoit douze ans que je ne l'avois vu. Il me conta qu'il avoit épousé une Américaine et qu'il la menoit actuellement à Hambourg, pour

---

[1] Chrétien de Mechel naquit à Bâle en 1737, et fut, dès son enfance, destiné à l'état ecclésiastique. Ses parents lui firent donc donner une éducation assez complète: mais son goût pour les arts se montra de bonne heure, et il abandonna son premier projet pour se livrer entièrement à l'étude du dessin. Ses parents l'envoyèrent d'abord à Nuremberg, puis à Augsbourg, pour y apprendre la gravure; enfin, il passa de là à Paris, où il entra dans l'atelier de Wille, et où il grava, d'après Heilman, une estampe allégorique sur le troisième jubilé centenaire de la fondation de l'Université de Bâle, célébré en 1760. Après être resté quelque temps à Paris, il retourna à Bâle, où il se maria ; et, en 1766, il fit le voyage d'Italie, qu'il avait toujours désiré faire; il se lia, à Rome, avec Vinckelmann, et fut reçu membre de l'Académie ducale de Florence. A peine rentré dans sa patrie, de Mechel établit un grand magasin d'estampes, de dessins et de tableaux, et il occupait un grand nombre d'artistes sous ses ordres. Il grava ou plutôt surveilla la gravure des *Médailles de Hedlinger*, de l'*Œuvre d'Holbein*, et de la *Galerie de Dusseldorf*; il fut chargé, par l'empereur Joseph II, du classement de sa collection de tableaux, et il en publia, en 1784, le Catalogue, sous ce titre : « Catalogue des tableaux de la galerie impériale et royale de Vienne, composé par Chrétien de Mechel, membre de diverses Académies, d'après l'arrangement qu'il a fait de cette galerie, en 1781, par ordre de Sa Majesté l'empereur. A Bâle, chez l'auteur, 1784. » Ch. de Mechel mourut en 1818. Son portrait a été gravé ; il est représenté de trois quarts ; sa physionomie est hautaine, et sa bouche impérieuse. On lit au bas : « Chrétien de Mechel, graveur et membre de diverses académies, élu sénateur de la république de Bâle en 1787. — Peint à Bâle par Ant. Hickel, peintre de la cour impériale et royale, en 1785. — Gravé et publié pour manifester sa reconnaissance envers un parent chéri, par son cousin Jean-Jacques de Mechel. »

lui faire connoître sa famille. Nous restâmes longtemps ensemble et parlâmes beaucoup.

Le 11. J'avois prévenu M. Daudet que j'avois une excellente occasion pour Hambourg, qu'il devoit s'en servir en écrivant à M. Weisbrodt et me remettre sa lettre, et c'est ce qu'il a fait aujourd'huy dimanche, en dînant chez moi.

Le 12. Ce jour, j'écris une lettre fort plaisante à M. Weisbrodt et qui le fera rire, car, pour le style et le langage, elle est écrite comme on écrivoit du temps de saint Louis, et c'est dans ce langage que je lui fais des reproches sur sa négligence à répondre à plusieurs de mes lettres. Cette lettre a bien fait rire mon fils, sa femme et plusieurs amis, et comme M. Meyer m'avoit promis de remettre ces deux lettres en main propre à M. Weisbrodt aussitôt qu'il seroit à Hambourg, il les a fait chercher aujourd'huy. Je le charge aussi d'une pièce de deux sols faite nouvellement avec le métal des cloches et une également de deux sols en cuivre rouge, appelée de Confiance. Ce sont MM. Monneron qui les ont fait frapper; ces pièces sont fort jolies.

M. J. J. Huber, d'Augsbourg, mon élève, vint avec un clerc de notaire m'apporter son contrat de mariage pour le signer, ce que j'ay fait avec plaisir. Il m'avoit invité et prié d'assister à cette opération, mais je m'excusai, n'étant pas complétement bien portant; en outre, le froid étoit excessif et trop pour me faire sortir ces jours-cy.

Le 18. Ce jour, j'allay au château des Thuilleries pour y voir la nouvelle garde du roy, assez richement habillée et parmi laquelle il y a de beaux hommes. Elle est sans

drapeaux et sans canons; c'est la garde nationale seule qui les possède; elle a de même le droit au château. La musique de cette nouvelle garde me parut fort bonne.

Ces jours passés mourut M. Brenet, peintre d'histoire et professeur de l'Académie royale. C'étoit un fort honnête et excellent homme, qui m'aimoit beaucoup. C'est pour ces raisons que je marque icy ce triste événement. — *Je vois que j'avois déjà marqué cecy, mais ça ne fait rien.*

Le 22. Madame la veuve Chevillet me rendit une planche que feu M. son mari avoit commencée pour moi il y a nombre d'années, et il restoit quelques sommes à payer encore de ce travail, ce dont je satisfis madame Chevillet si généreusement qu'elle m'en parut des plus contentes.

Le 23. Ce jour fut enterré M. de Launay l'aîné, graveur du roy et membre de notre Académie. J'en suis très fâché, il étoit habile homme et de ma connoissance depuis très-longtemps. Il a même gravé pour moi deux beaux paysages d'après des tableaux du célèbre Dietricy, qui m'appartenoient.

J'allay voir mon fils qui étoit de garde, en sa qualité de commandant, à l'Hôtel de Ville, et ayant trouvé M. Manury, lieutenant de son bataillon, sur la place et qui m'accompagna, ayant à parler à mon fils, vers sa chambre; mais nous le trouvâmes lorsqu'il donnoit le mot d'ordre. Après cela mon fils et M. Manury me menèrent à l'assemblée de la municipalité; cela me fit plaisir, car il y eut bien des disputes et discours remplis de feu et de véhémence. J'y restai jusques après neuf heures du soir. Mon monde peu accoutumé à ce retard fut inquiet; deux fois mon domestique avoit été aux Thuilleries et au Palais-Royal pour m'y chercher, et même ailleurs. Enfin,

quand j'arrivai au logis, on parut content; mais on me gronda un peu.

Le 24. Répondu à M. Frauenholz, marchand d'estampes à Nuremberg. Il m'avoit demandé la permission de faire graver mon portrait. Je lui réponds là-dessus que personne ne pourroit empêcher quelqu'un de mettre au jour par la gravure le portrait de quelqu'un. De plus il me demandoit la description ou le catalogue bien complet et raisonné de mon œuvre, sans oublier la moindre chose de tout ce que je pouvois avoir gravé depuis ma jeunesse, et marquer surtout quelles étoient les pièces les plus rares, etc. Je réponds que je n'ay jamais fait imprimer de catalogue pour mon usage, qu'un tel travail à composer m'avoit toujours paru d'un ennui mortel; que cependant on m'avoit envoyé de Leipzig un catalogue en françois, qu'un amateur avoit fait et dont je devois revoir le manuscrit, et qu'après cela il devoit être imprimé; qu'alors il pourroit aisément le traduire en allemand si la fantaisie lui en prenoit. Ça n'étoit pas tout : il me demande l'histoire de ma vie depuis ma naissance jusqu'à ce moment, bien circonstanciée jusqu'aux moindres événements de tout ce que j'aurois fait, de tout ce qui me seroit arrivé; le nom de mon pays, le nom de mon père, sa profession, le nom de ma mère, le nom de . . . . . Je suis étonné de ce qu'il ne m'ait pas demandé les noms de mon boucher, de mon boulanger, de mon tailleur et de mon cordonnier. Je lui ay répondu que ma vanité et mon orgueil n'étoient pas encore assez mûrs pour la lecture imprimée de ma propre histoire, et que je n'étois et ne serois jamais disposé à me donner ce ridicule de gayeté de cœur; que cependant, après que je ne serois plus, si on avoit envie de faire mon histoire,

on trouveroit de quoi dans mes journaux, que j'ay écrits toujours avec négligence, mais avec vérité, depuis plus de quarante ans. Pour ce qui concernoit ma jeunesse, j'avois résolu de l'écrire en particulier, etc.[1].

## AVRIL 1792.

Le 2. Ce jour mon fils m'apprit qu'il avoit été nommé, contre sa volonté, chef de la légion dont son bataillon fait partie, et cela d'une voix unanime des commandants des neuf autres bataillons de cette légion; il ne manquoit qu'une seule voix au scrutin, qui étoit la sienne; il l'avoit donnée à un autre commandant. Je lui en fais mon compliment, car cet événement ne peut que lui faire beaucoup d'honneur. Mon fils, en revenant de l'assemblée de l'état-major dont il est question, m'apprit qu'il couroit un bruit que le roy de Suède avoit été assassiné. Cet événement fut confirmé le soir par les papiers publics.

Le 10, qui étoit la dernière feste de Pâques, mon fils ayant fait mettre sous les armes son bataillon sur la place du Théâtre-François, pour y recevoir sous le drapeau les nouveaux capitaines, lieutenants, etc., de la compagnie des chasseurs, je m'y rendis et je fus fort content de la manière dont il se tiroit d'affaire. Après cela, le drapeau fut reporté par le bataillon au logis de mon fils, et M. Canaple, commandant en second, nous proposa de faire un tour aux Thuilleries; après notre retour, nous le priâmes de dîner chez nous, ce qu'il accepta. M. Daudet, que nous rencontrâmes en revenant, dîna aussi chez moi,

---

[1] Ces journaux et ces mémoires sur sa jeunesse, c'est précisément ce que nous publions aujourd'hui.

de même que M. Guibert, ami de mon fils, et nous y fûmes joyeux et contents, quoique j'eusse un mal de tête furieux.

Le 14. Je me rendis à l'assemblée de notre Académie, où l'on avoit exposé les ouvrages des pensionnaires qui sont à Rome (car ils sont obligés d'envoyer annuellement à l'Académie ce qu'ils ont fait de mieux, et elle, par des commissaires nommés pour l'examen des pièces, leur envoye des observations). Le tableau qui eut le plus de succès aux yeux de tous étoit un *Endymion*[1] plus fort que nature, d'un effet, comme pièce de nuit, tout extraordinaire et neuf. Il est d'un pensionnaire à qui j'ay donné ma voix lorsqu'il eut le grand prix, et se nomme le sieur Girodet. Ce jeune peintre ira loin, j'en suis comme certain.

Le 15. Les soldats suisses de Château-Vieux, délivrés par l'Assemblée nationale des galères de Brest, firent leur marche à peu près triomphale pour célébrer leur libération, en grande cérémonie jusqu'au champ de la Fédération, accompagnés de ceux qui les protégeoient, ce dont cependant un nombre considérable des citoyens de Paris n'étoit nullement content, de crainte de quelques tumultes; aussi tous les soldats citoyens se trouvèrent en force suffisante à leurs corps de garde, prêts à agir en cas de besoin; mais le tout s'est passé tranquillement. Je ne l'ay pas vu cette marche, n'ayant pas voulu m'exposer dans aucune foule, presque toujours dangereuse, principalement pour les vols qui se commettent. Je me suis cependant promené, accompagné par M. Baa-

---

[1] Ce tableau bien célèbre de Girodet a été gravé plusieurs fois, et les reproductions les plus exactes sont de G. Chatillon et de Sixdeniers.

der, dans bien des quartiers, et à la fin nous vîmes monter une forte garde chez le roy.

Le 20. Ce jour le roy s'est rendu à l'Assemblée nationale, et lui a proposé de déclarer la guerre au roy de Hongrie et de Bohême, et l'Assemblée l'a décrétée le même jour, et dans la nuit du même jour le roy a sanctionné le décret.

Nous avons été informés que le roy de Suède avoit été assassiné, par un gentilhomme suédois, d'un coup de pistolet; il n'est pas mort sur-le-champ, mais il en mourut le 29 du mois passé.

Le 24. Mon fils étant de garde à l'Assemblée nationale, je l'allay trouver vers le soir, et il m'y fit entrer et bien placer. Il y eut des motions et des dons patriotiques présentés par des particuliers ou en société à l'Assemblée pour les frais de la guerre, et ils furent acceptés avec de grands applaudissements. Je sortis de là à neuf heures; il pleuvoit fort, et je revins au logis joliment mouillé.

## MAY 1792.

Mauvaise nouvelle : nos troupes ont été repoussées devant Tournay, avec perte de part et d'autre. L'entreprise sur Mons a également manqué. Il y a eu du désordre, mais tout sera, on l'espère, bien rétabli.

Le 3. Mon fils ayant été invité, comme tous les chefs de légion, à dîner chez M. le général de l'armée parisienne, en compagnie de M. Péthion, maire de la ville, M. de la Rochefoucauld, président du département, et autres, m'a dit que tout étoit au mieux, mais que les

malheurs arrivés à l'armée de Rochambeau avoient produit quelques airs de tristesse dans la compagnie.

Depuis plusieurs années je n'avois été enrhumé, et je le fus ces jours-cy; mais une bouteille de sirop des dames de Chaillot m'a promptement délivré de cette vilainie.

Je me trouvois aux Thuilleries la veille que l'Assemblée nationale congédia la garde du roy. La garde nationale de Paris étoit ce jour et les suivants pour le moins de quatre mille et constamment en patrouille, tant dans les Thuilleries qu'à l'extérieur et autour du château. Il y avoit en outre un monde innombrable partout : il étoit presque impossible d'avancer ou de reculer.

Le lendemain il n'y avoit pas un seul garde du roy au château; tous les postes étoient occupés par la garde nationale et les Suisses, et les casernes par la gendarmerie. Cependant on doit créer une nouvelle garde du roy, et toujours selon la loi.

### JUIN 1792.

Le 3, qui étoit un dimanche, je me rendis sur le pont de Louis XVI, pour y voir passer tout ce qui étoit ordonné pour la cérémonie funéraire au champ de la Fédération, en mémoire de la fermeté et de la mort dans son poste du maire d'Étampes[1].

Le 17. Ayant entendu dire que l'on plantoit l'arbre

---

[1] Le maire d'Étampes, Simoneau, fut tué de deux balles, pour avoir refusé une taxe sur le pain que le peuple demandait. Les estampes parues du temps, à cette occasion, nous apprennent que le cortége traversa tout Paris : il partit de la place de la Bastille pour se rendre au champ de la Fédération, et passa, comme nous le dit Wille, par le pont de Louis XVI.

de la liberté devant le corps de garde du pont au Change, je m'y rendis vers le soir. J'y vis l'arbre d'une hauteur immense (et un peuple innombrable attiré par cette nouveauté), orné de rubans, de cocardes, etc., des trois couleurs. Tout à coup un jeune homme grimpa avec beaucoup d'agilité vers le milieu de cet arbre, et je pensois, comme beaucoup d'autres spectateurs, qu'il y alloit attacher encore quelques signes nationaux; mais non, il commença par arracher les rubans existants. On lui crie, on l'exhorte de descendre. Tout fut inutile; on le menace de coups de fusil; enfin on pose une échelle contre l'arbre, on y monte, on le frappe, on le tire par les jambes, ses souliers sont arrachés, et lorsqu'il est descendu par ces moyens à la hauteur d'un étage, il tomba par terre, et fut meurtri de cette chute et des coups qu'il reçut du peuple et des gardes. Le tumulte étoit trèsgrand; les gendarmes à cheval arrivèrent en ce moment de la Grève, et s'emparèrent de ce garnement pour le mener au Palais de Justice. Le peuple suivit en foule en criant : *A la lanterne!* Quel fou! Beaucoup de gens pensoient qu'il avoit été payé par des malveillants pour faire cette sottise, ou qu'il étoit l'associé d'une bande de coquins qui comptoit faire ses orges dans la foule qui, par l'affluence, devoit devenir très-grande.

Le 19. Ce jour, une immense quantité de volumes de titres de noblesse fut brûlée, d'après un décret de l'Assemblée nationale, à la place Vendôme, devant la statue de Louis XIV. J'y allay vers le soir et vis encore la cendre tout ardente; il y avoit beaucoup de monde à l'entour qui s'y chauffoit les pieds et les mains, car il faisoit un vent du nord très-froid, et je m'y chauffai comme les autres. Il y eut bien des paroles satiriques ou ironiques

de lâchées sur ces cendres et sur la fumée qui en sortoit encore en ce moment.

L 20. Ce jour sera mémorable dans l'histoire. Mon fils monta chez moi de grand matin et en uniforme de commandant de bataillon. J'en fus étonné, mais il me dit qu'il avoit reçu, dès les quatre heures, l'ordre de rassembler un détachement considérable, avec le canon, de son bataillon pour se rendre vers le château des Thuilleries; que tous les commandants de l'armée parisienne avoient le même ordre; qu'une insurrection étoit prête à éclater; que les habitants, principalement des faubourgs Saint-Antoine et Saint-Marcel, avoient résolu de se rendre ce jour en armes à l'Assemblée nationale et chez le roy, pour y faire des pétitions et obliger le roy à sanctionner les décrets de l'Assemblée sur la déportation des prêtres réfractaires et le rassemblement d'une armée de vingt mille hommes près de la capitale, sur lesquels il avoit mis son *veto*. Je fis prendre, comme malgré lui, une tasse de chocolat à mon fils, qui n'aspiroit qu'à se rendre promptement à son poste; en ce moment son détachement vint déjà et prit chez lui le drapeau du bataillon; il se mit à sa tête et partit. Quelque temps après, mon domestique m'apprit qu'il avoit vu rue Saint-Honoré la marche militaire des citoyens des faubourgs avec dix-sept pièces de canon et des armes de divers genres et formes singulières, s'acheminant vers les Thuilleries. Je restai tranquille jusqu'après mon dîner; mais, sur les trois heures, je me rendis aux Thuilleries par le pont Royal; j'y cherchai mon fils, car le jardin étoit rempli d'un peuple innombrable; mais le capitaine Moulin, de son bataillon, m'aperçut et me mena auprès de mon fils, qui étoit avec ses officiers à la tête de sa troupe. Il

étoit posté à droite en entrant au jardin par le pont, sur la terrasse qui règne tout au long du château. Il me reçut presque mal, me disant que je ferois bien de me retirer, qu'il étoit possible qu'il y eût du danger. Je n'étois pas accoutumé à ce langage de sa part; mais son amitié pour moi l'excusoit complétement. Je lui promis donc de me retirer par le pont Tournant; mais je ne tins pas parole. Je me promène dans la foule, j'observe, je fais mille réflexions. Le château étoit rempli partout, sur la terrasse, dans les appartements et jusque sur les toits du pavillon Royal, par les habitants des faubourgs les armes à la main. Ils crioient continuellement, réclamant, demandant leur volonté avec menace. Enfin, voyant qu'il n'y avoit nul danger et que les gens armés commençoient à vider le château et à s'en retourner par bandes, je retournai auprès de mon fils, qui me reçut mieux que la première fois. Il étoit près de huit heures; je lui demandai s'il avoit envie de manger quelque chose, que je pourrois le lui procurer; il me répondit que non, quoiqu'il n'eût rien pris de la journée. Je restai donc dans la foule et vis-à-vis du poste de mon fils, et c'est là que je vis à mon aise les habitants qui se retirèrent. Ils étoient habillés bien diversement, et cela ne surprit personne; mais la diversité de leurs armes étoit remarquable : les uns portoient des piques à simple, double et triple pointe, dont plusieurs étoient taillées en forme de flèche le long du tranchant de la pique; d'autres avoient des haches, des sabres, des faux, des fourches, des bâtons avec des lames d'épée au bout ou bien des tranchants de cordonniers, ou instruments de menuisiers. Beaucoup de femmes ou d'enfants parmi les hommes à mine sévère avoient le sabre ou autres armes à la main et marchoient dans les rangs. Les cris *Vive la*

*nation!* etc., étoient sans fin. Il commençoit à être tard, et je quittai les Thuilleries; mais, comme on me disoit que les habitants avoient mené dix-sept pièces de canon au Carrousel, j'y allay pour les voir, mais ils étoient déjà partis. Cependant, malgré la foule, je trouvai moyen de me fourrer dans la grande cour par la porte Royale; mais il me fut impossible d'avancer plus en avant. Je restai donc derrière cette porte, et exactement, et par le plus grand hasard, derrière M. Péthion, maire de Paris, qui venoit du château et à qui il n'étoit pas possible de sortir par cette porte à cause de la foule des habitants armés, qui quittoit le château en ce moment. On prétend que les citoyens armés des faubourgs étoient au nombre de quarante à cinquante mille. Enfin je revins au logis vers les dix heures, la tête remplie de réflexions de tout ce que j'avois vu. Mon fils revint après moi avec son drapeau, fatigué et le ventre vide, n'ayant pris de la journée que la tasse de chocolat que je lui fis prendre de grand matin. L'on m'assura que le roy, entouré de la foule armée, avoit mis le bonnet rouge, qui est celui de la liberté.

Un mal d'yeux m'a fait rester au logis pendant plusieurs jours, et je m'en ressens encore.

### JUILLET 1792.

L<span>E</span> 13. Ayant vu de mes fenêtres qu'une foule immense d'habitants de tout âge et sexe passoit sur le quay des Orfévres, criant *Vive M. Péthion!* et entroit dans son hôtel. Il est à remarquer que M. Péthion, maire de Paris, avoit été suspendu par le département à cause de l'affaire du 20 du mois passé, et que l'Assemblée natio-

nale venoit de le réintégrer dans sa charge de premier
magistrat. En ce moment, j'étois prêt à sortir; je cours
vers la mairie, j'entre avec la foule, qui répétoit ses cris
de joye. On eut bien de la peine à faire régner un peu
de silence. M. Péthion parut à la fenêtre, remerciant le
peuple de son amour pour lui, etc. Il en étoit si sensi-
blement pénétré, qu'il versa des larmes et ne put ache-
ver, se trouvant mal, et moi je sortis de là également la
larme à l'œil.

En sortant de chez M. Péthion, j'allay à la place de la
Maison-Commune et y vis arriver par bandes les fédérés
des départements, qui devoient assister le lendemain au
champ de Fédération, et y renouveler le serment d'être
fidèles à la nation, les lois et le roy. La plupart de ces
nouveaux venus portoient des bonnets rouges; ils crioient
constamment, tout fatigués qu'ils paroissoient : *Vive la
nation!* en entrant dans la Maison de Ville pour y faire
légaliser leurs papiers.

Le 14. Ce jour, destiné à la fédération, en mémoire de
la première, étoit de nouveau très-remarquable. Il faisoit
le plus beau temps possible. Mon fils me dit seulement
le bonjour, et partit avec le détachement de son batail-
lon de très-grand matin. Je me rendis avec mon domes-
tique, vers les onze heures, sur le pont de Louis XVI,
actuellement nommé le pont de la Liberté; là je vis passer
successivement, venant du boulevard Saint-Antoine, lieu
du rassemblement, toute la cérémonie. Les détachements
d'infanterie et de cavalerie étoient innombrables, et toute
l'Assemblée nationale, le département, la municipalité,
les juges, etc. On y portoit les tables de la loi, les figures
de la Liberté furent portées par des gens habillés à l'an-
tique; mais la marche étoit souvent interrompue et alloit

lentement. Enfin il étoit près de six heures lorsque je vis paroître mon fils à la tête de son détachement, il me salua de même que ses sous-officiers. Alors je retournai au logis un peu affamé. J'oubliois que le modèle de la colonne de la Liberté, qui doit être érigée sur la place où étoit la Bastille, fut aussi porté en cérémonie.

Le 18. Ce jour, M. de Longueil[1], graveur, principale-

---

[1] Joseph de Longueil naquit en 1735 à Givet, ville de Hainaut, et vint à Lille de fort bonne heure. Il apprit dans cette ville les premiers éléments du dessin ; mais bientôt les ressources de la province lui furent insuffisantes ; il se dirigea vers Paris, et entra dans l'atelier d'Aliamet, graveur du roi. On voyait souvent chez cet artiste J. D. Guérin, géomètre et charpentier du roi et de la ville de Paris. Guérin avait une fille que de Longueil épousa bientôt : un travail assidu et une grande facilité d'exécution attirèrent bientôt l'attention sur lui, et les commandes se succédèrent promptement. Le 16 septembre 1776, Louis XVI lui donna le titre de graveur du roi, avec tous les avantages qui y étaient attachés.

J. de Longueil résolut de voyager, et il visita l'Italie, l'Allemagne et les Pays-Bas. Partout il reçut des marques d'estime : l'Académie impériale de Vienne le nomma un de ses membres le 30 novembre 1780, et la Société d'Émulation de Liége l'accueillit également dans son sein ; il avait été nommé, l'année précédente, graveur particulier du prince de Condé. Nous empruntons à une notice sur cet artiste, par M. Arthur Dinaux, le récit de la mort de Longueil : « On conçoit, dit M. Dinaux, qu'un artiste pour ainsi dire gentilhomme, et décoré des titres de graveur du roi et du prince de Condé, dût, à l'époque de la Révolution française, attirer l'attention des hommes qui dirigeaient alors les affaires ; aussi devint-il une victime anticipée des exécutions révolutionnaires. Le 2 juillet 1792, de Longueil dînait chez un ami, et la joie et la franchise avaient présidé au repas : à peine se levait-on de table, qu'on vint le prévenir que, pendant son absence, une visite domiciliaire venait d'être faite chez lui ; qu'on le cherchait pour l'arrêter, et que peut-être bientôt on allait venir l'enlever du lieu même où il se trouvait. On sait quelle était la justice expéditive de cette époque, et tout était à craindre de la part des dénonciateurs du graveur du roi. Une personne présente avait son carrosse à la porte ; elle l'offrit généreusement à de Longueil pour fuir au plus vite. Celui-ci s'y précipite : on baisse les stores, la voiture vole ; mais, lorsqu'elle fut arrivée à destination, et qu'on ouvrit la portière pour en faire descendre l'artiste, qui s'exilait forcément, on n'y trouva plus qu'un cadavre. La révolution causée sur de Longueil par une nouvelle alarmante,

ment pour la vignette, fut enterré. Il avoit été mon élève il y a quarante-deux ans ou environ. Sa disposition pour la gravure étoit égale à celle qu'il avoit pour la débauche. Il étoit bel homme, gros et gras, de bon cœur et très-honnête en compagnie lorsqu'il étoit dans son bon sens; mais, quand il avoit bu, il devenoit querelleur, se fiant sur sa force; il mettoit aisément l'épée à la main,

apprise sans ménagement, à la suite d'un dîner copieux, l'avait tué; frappé comme d'un coup de foudre, il mourut étouffé. »

J'ignore si l'anecdote est vraie; mais la date en est fausse, car Wille devait savoir mieux que personne le jour de la mort de Longueil, et, si nous avons cité ce passage de la Biographie de M. A. Dinaux, c'est uniquement parce que ce genre de mort parait parfaitement s'accorder avec la vie que menait de Longueil.

Comme ses émules, Longueil a toujours plus d'esprit dans ses eaux-fortes que dans ses gravures terminées. La légèreté du travail, la finesse de la pointe, qualités si appréciables chez ces jolis petits-maîtres français du dix-huitième siècle, disparaissent presque complétement lorsqu'ils terminent leurs planches; la lourdeur remplace la vivacité, et l'air niais, la vie et l'esprit. — On voit de lui, d'après Eisen, le *Tableau de la volupté, ou les quatre parties du jour*, vignettes destinées à illustrer un poëme de M. D. B... La vignette qui figure la nuit est composée avec finesse, et elle est en même temps charmante de gravure. C'est un lit à demi fermé; un petit amour s'enfuit avec une torche, après avoir allumé le feu sacré; un autre tient une couronne qui lui a été offerte, et le troisième pénètre dans le lit. C'est un petit chef-d'œuvre complet dans sa petitesse et ravissant dans ses détails.

Longueil est moins heureux lorsqu'il veut copier les maîtres anciens. Le *Triomphe de Neptune*, d'après Rubens, est gravé avec sécheresse, et les types de figures sont complétement dénaturés. Personne n'y reconnaitra jamais une œuvre de Rubens, s'il n'a sous les yeux le nom du grand peintre flamand; et alors même qu'il le lira, il en doutera encore.

On sait combien avaient de vogue, à la fin du dix-huitième siècle, les gravures en couleur : Debucourt, Janinet et quelques autres avaient mis ce genre en honneur. De Longueil voulut aussi tenter cette façon de graver, mais il y réussit assez mal. Les *Dons imprudents*, outre qu'ils reproduisent une composition fade et niaise, sont gravés fort mollement, et la couleur n'ajoute aucun charme au sujet. Soit inhabileté, soit inexpérience, Longueil eut tort, pour sa réputation, d'exécuter cette seule planche, car son talent de graveur de vignettes était assez établi et reconnu pour qu'un genre nouveau ne pût qu'entraver ses travaux et nuire à sa renommée.

dont il résultoit souvent, soit pour lui, soit pour son adversaire, quelque malheur.

Le 20. Je fis porter une caisse contenant des cahiers du *Voyage pittoresque*, et destinée pour Bruxelles; mais elle fut refusée, rien ne passoit plus pour ce pays, donc elle me fut rapportée.

Lorsque M. Péthion, maire de Paris, fut réintégré dans sa place, le peuple se porta en foule dans la cour de la mairie; je me trouvois par hasard dans le quartier, j'y allay aussi. Le nombre des citoyens étoit immense, tous crioient sans cesse : *Vive M. Péthion!* Ce magistrat parut à la fenêtre, et de là il commença un discours, parlant de sa sensibilité en remerciant le peuple de son attachement; mais il ne put achever, ses larmes coulèrent et il se trouva mal. — *J'en ay déjà parlé autre part.*

J'arrive, pour me promener, vers le soir au Palais-Royal, et je vois les boutiques déjà fermées et un peuple nombreux dans le jardin. Je m'informe de la cause, et j'apprends que M. d'Éprémesnil, cy-devant conseiller au parlement et ensuite député à l'Assemblée constituante, avoit été très-maltraité à coups de sabre, déchiré et porté à l'hôtel de la Trésorerie, rue Vivienne, pour du moins le dérober à la fureur extrême du peuple, qui le taxoit d'aristocratie.

Le 24. J'allay voir les enrôlements sur la place du Théâtre-François, par rapport à la déclaration : *Citoyens, la patrie est en danger.* Mon fils y étoit. Grand nombre prit parti.

Le 30. Je voyois de mes fenêtres, vers les onze heures avant-midy, beaucoup de troupes marchant, tambours battant et flammes déployées, sur le quay des Orfévres.

vers le pont Neuf. Je m'y rends avec vitesse pour savoir ce que c'étoit. Il y avoit déjà un monde infini. J'avois à mon chapeau une cocarde de rubans tricolores, comme bien d'autres; mais deux soldats de notre garde nationale me dirent (cependant avec politesse) : « Monsieur, il faut ôter votre cocarde, de crainte qu'on ne vous l'arrache de force. » Je répondis que ma cocarde étoit nationale, et que, s'il y avoit une loi nouvelle sur cette partie, elle m'étoit inconnue. Dans ce moment, mon domestique parut par hasard devant moi, et je lui ordonnai d'aller sur le pont Neuf et de m'en acheter une de laine et de forme ronde, comme les soldats mêmes la portent. Il revint bientôt, et celle qu'il m'apportoit fut sur-le-champ attachée à mon chapeau, et l'ancienne fourrée dans ma poche. Je vis de plus que ce qui m'étoit arrivé arriva également à tous ceux qui avoient à leurs chapeaux des cocardes ornées comme étoit celle que je venois de quitter. Enfin les troupes que j'avois vues de mes fenêtres avoient fait halte sur le quay; c'étoient de nos troupes nationales qui avoient été au-devant des troupes venues de Marseille; actuellement celles-cy parurent tambours battant, le drapeau déployé, sur lequel étoient ces mots : *Marseille, la liberté ou la mort.* Au milieu il y avoit un fort sur un rocher et au bas du drapeau des canons et des mortiers. Tous ces soldats avoient bonne mine et la démarche fière; ils portoient leurs havresacs bien gonflés sur le dos; leurs vêtements et leurs armes étoient en bon ordre. Ils avoient au milieu d'eux deux pièces de canon, deux caissons, et à leur suite trois voitures chargées de valises, de coffres, de sacs, etc. Chaque voiture étoit attelée de trois chevaux.

M. Coclers, marchand de tableaux et desseins d'Amsterdam, m'excitoit sans relache à lui vendre mes deux

superbes académies dessinées par le célèbre Raphaël Mengs [1]; j'eus donc la bêtise de le faire moyennant trente louis; mais, comme je regrettois sans cesse ces beaux desseins, je le priai de me les rendre et que lui rendrois son argent et quatre-vingts livres au delà. Il me les rendit sans ce profit, à condition que je payerois un repas au Gros-Caillou. Nous nous y rendîmes, M. Coclers, mademoiselle sa sœur, mon fils et sa femme, MM. Daudet et Bourgeois, et moi. La matelote étoit excellente et tout le reste très-bon. Je fus quitte avec trente-six livres, et tous étoient fort contents. Mes académies occupent actuellement leur ancienne place.

Quelquefois, vers le soir, je me promenois sur les diverses places où des théâtres pour les enrôlements libres des citoyens étoient érigés; me trouvant donc un soir devant la Maison de Ville, où il y avoit un de ces théâtres et des plus fréquentés (car la foule de ceux qui prirent parti pour le camp de Soissons étoit très-grande), je vis entre autres un compagnon serrurier qui descendit l'escalier du théâtre, ayant le papier de son engagement dans la main, et trouvant devant lui un maçon et un autre compagnon serrurier qui venoit de travailler en ville et ayant son sac de cuir à outils sur les reins, l'enrôlé leur dit : « Mes amis, me voilà soldat de la patrie. — C'est fort bien fait; quand partez-vous pour Soissons ? — Demain; mais vous devriez en faire autant. — Non, nous ne pouvons pas quitter nos maîtres. — Vous ne pouvez pas les quitter lorsque la patrie est en danger ! Allez, vous n'êtes pas dignes d'être de mes amis ni

---

[1] Antoine-Raphaël Mengs, né le 12 mars 1728 à Aussig, petite ville du cercle de Leütméritz, en Bohème, mourut à Rome le 29 juin 1779 : il était élève de son père, Ismaël Mengs, et publia quelques ouvrages sur l'esthétique, qui jouissent encore aujourd'hui d'une certaine estime.

d'être François; vous êtes des lâches! oui, des lâches! oui! — Non pas, s'il vous plaît! » En ce moment ils montent l'escalier du théâtre, font leur engagement dans les formes, et vont au cabaret en criant : *Vive la nation!*

Me trouvant un soir sur la place Dauphine, où il y avoit un théâtre pour les enrôlements, je vis un jeune paysan très-grand, arrivant en ce moment à Paris pour y gagner sa vie d'une manière ou d'autre. Il étoit pas mal crotté, habillé en toile délabrée, et portoit des sabots fendus par le bout. Tout le bien qu'il possédoit reposoit sur ses reins dans un sac à peu près vide; car sa gonflure étoit conforme à la grosseur d'une citrouille de la plus petite espèce. Il avoit un bâton à la main et la bouche béante. Longtemps ce pauvre garçon regarda fixe devant lui, et, par timidité, n'osoit parler, dans la foule des spectateurs, à personne. Alors quelqu'un lui dit : « Vous venez de la campagne, mon ami? — Oui, monsieur, en ôtant son feutre troué. — Et qu'allez-vous faire à Paris? — Hélas! monsieur, je sommes venu pour y gagner un peu d'argent, car je n'avons pas l' sou. — Eh bien, mon ami, montez cet escalier, présentez-vous devant ces messieurs en écharpe qui sont sous cette tente, ils vous engageront; vous aurez un bon habit, un sabre, un fusil et de l'argent. — Ah! oui-da, ça sera donc un bounheur pour moi, qui suis pauvre et sans l' sou. — Oui, allez, montez, croyez-moi, ça sera un bonheur pour vous. » Il monte, le chapeau à la main, s'engage, et déjà se tient droit en paroissant un autre homme. Cependant il demanda quel travail il auroit à faire; on lui dit : « Demain, vous allez partir pour Soissons. — Mais je ne connoissons pas le chemin! — D'autres vous le montreront. — A la bounheur! »

AOUST 1792.

Depuis l'affaire du 20 juillet, le château et le jardin des Thuilleries étoient interdits aux citoyens; mais, quelques jours après, l'Assemblée législative décréta que la terrasse seule, qui règne tout au long du bâtiment de l'Assemblée, seroit une promenade libre pour les citoyens. J'y allai vers le soir et trouvai que la foule et la presse étoient si grandes, qu'il n'y avoit presque pas moyen ni d'avancer ni de reculer; mais personne ne mit le pied dans le jardin même. Il y avoit sur cette terrasse des orateurs et des chanteurs montés sur des tables et des chaises, qui amusèrent le peuple de diverses manières.

Le 9. Il y avoit des rassemblements considérables de citoyens dans les jardins et places publiques. La nuit venue, l'on sonna le tocsin dans diverses églises. L'alarme fut battue. Je ne me suis un peu couché que vers les trois heures du matin. Mon fils étoit, par ordre, avec son bataillon, sur le pont Saint-Michel.

Le 10. Ce jour sera bien mémorable à jamais[1].

Le 11. J'allai avec mon fils vers la place des Victoires, et nous y vîmes la statue de Louis XIV[2] par terre, renversée par le peuple. Ce jour, il y avoit exactement cent ans qu'elle avoit été érigée.

La statue de Louis XIV, également de bronze, mais à

---

[1] C'est le jour de la prise des Tuileries.
[2] Cette statue était de Martin van der Bogaert, plus connu sous le nom de Desjardins. Le piédestal était terminé, aux quatre coins, par des statues d'esclaves, et les inscriptions qui étaient au-dessous des bas-reliefs étaient de François-Séraphin Regnier des Marais, secrétaire perpétuel de l'Académie française.

cheval, sur la place Vendôme [1], étoit à bas: de même que celle de Louis XV [2], sur la place de Louis XV, devant le pont Tournant des Thuilleries.

[1] François Girardon avait été chargé d'exécuter un modèle pour cette statue, et c'est en 1686 que les travaux avaient été commencés. Ne trouvant pas le modèle qu'il avait proposé assez grandiose, le roi en fit faire un second en 1699, et la statue fut fondue cette année même par Balthazar Keller : le piédestal était de Coysevox, et les cartels et ornements de bronze, de Guillaume Coustou. Le roi est à cheval, faisant un signe de la main droite, comme pour donner un ordre; il est vêtu à la romaine, et la longue perruque de l'époque contraste singulièrement avec la tunique justeaucorps et les sandales; le cheval est presque nu, une simple couverture le sépare du monarque. Si l'on en croit la gravure de Pierre Lepautre, — gravure presque officielle, puisqu'on lit au bas : *Permis de graver et debiter; deffences d'imiter et de contrefaire. Fait à Paris, le 6 aoust 1699.* M$^{re}$ le Voyer-d'Argenson, — le cheval serait trop grand pour la statue, et le piédestal trop lourd pour la place qui l'environne.

[2] La statue du roi, ordonnée par la ville de Paris en 1748, et modelée par Bouchardon, fut fondue d'un seul jet en 1760, et placée en 1763, un an après la mort de son auteur. Les quatre bas-reliefs qui accompagnaient le piédestal étaient de Pigalle, qui fut désigné par Bouchardon pour son successeur, comme nous l'apprend la lettre suivante, publiée par M. Carnandet, dans sa *Notice historique sur la vie et les œuvres de Bouchardon*, p. 55.

« L'ouvrage important que j'ay entrepris pour la ville de Paris, et que j'ay actuellement entre les mains, ne cesse de m'occuper, même dans l'état de souffrances et d'infirmité auquel m'ont réduit des travaux peut-être audessus de mes forces. Plus j'approche du terme où il plaira à Dieu de m'appeler à lui, plus cet ouvrage me devient cher, et me fait penser aux moyens de lui donner son entière perfection; supposé que, lors de mon décès, il ne fût pas tout à fait terminé, dans ce cas, je supplie très-humblement M. le prévost des marchands et MM. du bureau de la ville de Paris de vouloir bien permettre que je leur présente M. Pigalle, sculpteur du roy et professeur de son Académie royale de peinture et sculpture, dont l'habileté est suffisamment connue, et que je les prie de l'admettre et d'agréer le choix que je fais de luy pour l'achèvement de mon ouvrage, assuré que je suis de sa grande capacité et de l'accord de sa manière avec la mienne. J'espère que ces messieurs ne me refuseront pas cette dernière marque de leur confiance. Je le leur demande sans aucune vue d'intérêt, et avec l'instance de quelqu'un qui est aussi véritablement jaloux de sa réputation qu'il l'est de la perfection de l'ouvrage même, et je compte assez sur l'amitié de mon cher et illustre confrère pour oser me promettre qu'il fera pour moy ce qu'en pareille occasion il ne doit pas douter que j'eusse fait pour lui, s'il m'en avoit jugé digne; qu'il se chargera volontiers de terminer ce qui pourroit manquer à

Le 12. Je vis de mes fenêtres la chute de la statue à cheval de Henry IV[1]. Il s'éleva une poussière aussi considérable que la fumée d'un coup de canon.

Le 16. En me promenant vers le pont Royal, je vis emmener une vingtaine de chevaux, dont il y en avoit de fort beaux, saisis chez le marquis de Nesle, dont l'hôtel est vis-à-vis ledit pont.

Je considérai aussi les coups de canon dans les murs du château des Thuilleries.

Deux jours auparavant, j'avois vu emmener par nos soldats environ cent quatre-vingts soldats suisses. Ils étoient le reste du régiment qui, pendant l'attaque du château des Thuilleries, s'étoit retiré aux Feuillants. Ils étoient seulement en vestes, conduits sous les bras par nos nationaux armés et accompagnés par des municipaux en écharpe. Le peuple, quoique très-courroucé

---

mon ouvrage au jour de mon décès. Je lui en réitère ma prière, et je souhaite, s'il s'y rend, ainsi que je l'espère, qu'il s'entende sur cela avec mes héritiers, et que les modèles et desseins que j'ay déjà préparés pour cette fin d'ouvrage, et qu'il estimera lui être nécessaires, lui soint remis, sous le bon plaisir de la ville, afin qu'il puisse mieux juger de mes intentions, et, en les remplissant autant qu'il le trouvera à propos, qu'il travaille pour ma gloire et pour la sienne ; car, quoique je sois très-convaincu qu'il ne seroit pas difficile de faire mieux, je crois devoir déclarer que, dans l'état auquel j'ai amené l'ouvrage, il seroit dangereux d'y rien changer, tant par rapport à l'ordonnance générale que pour la disposition générale de chaque figure; aussi est-ce par cette considération, et parce que je connois le goût et la manière d'opérer de M. Pigalle, que j'ay principalement jeté les yeux sur lui, et que, sans vouloir faire tort à aucun de mes confrères, dont je respecte les talents, j'ose assurer de la réussite de l'ouvrage la ville, du moment que la conduite lui en aura été confiée. »

[1] La statue de Henri IV était du sculpteur Dupré, le cheval était de Jean de Bologne, et Cosme II en avait fait présent à Marie de Médicis; les ornements et les bas-reliefs étaient de Pierre Francheville, sculpteur de Cambrai. Commencé en 1614, ce monument ne fut terminé qu'en 1635. Cette statue a été remplacée aujourd'hui par une autre statue équestre de Henri IV; celle-ci est moderne, elle est de Lemot.

contre les Suisses, ne les insultoit en aucune façon et respectoit par là les autorités. Ce reste des Suisses fut mené au Palais-Bourbon, en qualité de prisonniers.

Le 20. Passant par la cour du Palais de Justice, je remarquai que la couronne royale qui étoit sur la principale porte de cette superbe grille qui ferme ladite cour avoit été abattue.

Le 21. Écrit à MM. Meyer et Weisbrodt, tous deux à Hambourg. Je me plains amèrement de ne pas recevoir de leurs nouvelles, surtout du dernier, à qui j'ay écrit plusieurs fois.

Le 22. Je vis sur la place de Grève, devant la Maison Commune, la statue équestre du connétable de Montmorency[1], qu'un détachement de Paris avoit été chercher à Chantilly. Elle est de bronze, bien plus petite que nos statues que nous avions à Paris. Elle étoit de mauvais goût, surtout le cheval. Le connétable avoit les cheveux courts, de grandes moustaches et une barbe à la Henry IV. Il étoit armé et cuirassé, selon le costume de son temps; il avoit une longue épée dans la main droite. Tout cela, quoique mal exécuté, m'a fait plaisir à voir, en comparant l'armement d'un militaire du temps où vécut ce connétable au temps où nous vivons.

Le 24. J'ay vu aux Thuilleries l'érection d'une grande pyramide noirâtre[2], avec des inscriptions aux quatre faces; elle étoit posée dans le grand bassin rond, vis-à-vis la principale porte du château, et en mémoire de ceux qui avoient perdu la vie à l'attaque du château, le

[1] Cette statue a été gravée au dix-septième siècle par Jean Picart.
[2] Une jolie gravure de Helman, d'après Monnet, nous a conservé le souvenir de cette triste solennité.

10 août. Quelques jours auparavant, il y avoit à l'entrée de la grande allée, pour le même objet, un obélisque: mais, étant reconnu trop maigre et sans effet, on l'abattit aussitôt. La cérémonie, toute militaire et lugubre, eut lieu le 25, vers la nuit; mais je ne l'ay presque pas vue; la foule des spectateurs étoit trop considérable pour moi; je quittai et me rendis tranquillement chez moi.

Le 29. Je me rendis à l'assemblée de notre Académie; c'étoit pour y voir et examiner les tableaux et bas-reliefs de nos jeunes artistes, qui ont travaillé en concours pour les prix et le voyage de Rome.

### SEPTEMBRE 1792.

Le 1er. Je fus à l'assemblée générale de notre Académie. Quatre prix furent adjugés, dont deux pour les peintres et deux pour les sculpteurs qui avoient le mieux mérité, et qui en conséquence doivent faire le voyage de Rome. J'ay rencontré juste par ma voix au scrutin des quatre heureux en cette partie.

Le 3. Selon la loi, j'allai avec mon fils au comité de surveillance de notre section du Théâtre-François, dite de Marseille. Mon fils y déposa son fusil avec la baïonnette, un habit et une veste de volontaire national, le tout en très-bon état et propre à armer et vêtir un de ceux qui marcheront aux frontières; de plus, une giberne oubliée chez lui du temps qu'il étoit commandant de notre bataillon; et moi, je déposai mon fusil avec la baïonnette. Nous eûmes certificat de ce fait. Au sortir de là, nous parcourûmes, avec M. de Presle, divers quartiers de la ville, et nous nous trouvâmes enfin rue Saint-

Antoine, près des prisons de la Force, où il y avoit un peuple innombrable qui étoit là pour voir les prisonniers tués ou qu'on y tuoit encore; mais heureusement je n'ay rien vu de tout cela; je n'ay vu qu'un soldat sortant de la Force, mené comme en triomphe par le peuple, qui l'avoit reconnu innocent. En revenant, nous vîmes sur le pont au Change mener également deux prisonniers venant de la Conciergerie, où ils avoient été jugés dignes de vivre. Je n'ay rien vu de plus dans ces journées terribles.

Le 7. Le perruquier de mon fils m'accommoda les cheveux pour la première fois, car Baptiste Loppinet, mon domestique, excellent garçon, alloit partir avec le bataillon de notre section pour la frontière. Je l'ay équipé en partie et je lui ay mis de l'argent, d'un mouvement de mon cœur, dans sa poche; il m'y parut très-sensible et avoit les larmes aux yeux. Je l'assurai également que sa place chez moi ne seroit pas remplie pendant son absence, et que ses gages, après son retour, lui seroient payés comme s'il n'avoit pas cessé de me servir.

Le 8. Je vis passer une vingtaine de beaux chevaux qu'on avoit saisis à Chantilly.

Me trouvant sur le pont au Change, je vis passer toute la section des Lombards, hommes et femmes. On les estima au nombre de six mille. Elle alloit à l'Assemblée nationale pour y faire le serment civique.

Le 9. Ce jour, le bataillon de notre section partit de Paris, avec son artillerie et autres bagages, pour la frontière. B. Loppinet, mon domestique, caporal dans une des compagnies, étoit vêtu et armé à merveille.

Le 13. M. de Coste, député à l'Assemblée nationale, et madame de Ponsy ont soupé chez nous.

Le 16. Je vis dans la cour du Palais de Justice grand nombre de chevaux saisis chez quelques émigrés, et destinés pour notre cavalerie.

Je me trouvai sur la place de la Maison Commune, où il y avoit un monde très-nombreux, curieux de connoître quelle pouvoit être la destination d'un très-grand chariot arrêté par la garde nationale et chargé de mèches et matières combustibles (comme cela parut en le déchargeant), et dont plusieurs en avoient dans les mains et me les montrèrent. Le voiturier, ne pouvant produire des lettres de voiture, faisoit devant la municipalité des réponses vagues ou bêtes même, comme étant imbécile. Tout cela commençoit à m'ennuyer, et je quittai la place pour me promener vers les Thuilleries, et, étant sur la place du Carrousel (il faisoit presque nuit), j'y vis beaucoup de peuple, comme aussi sur les masures des maisons brûlées le 10 du mois passé, et dont les maçons, étant occupés à démolir ce qui existoit encore, avoient fait la découverte d'une cave contenant, à ce qu'on assuroit, plusieurs milliers de bouteilles de vin très-rare et des plus fins en tout genre. On disoit que le tout avoit appartenu à M. de la Borde, valet de chambre du roy. Enfin chaque individu du peuple, voulant avoir de ce vin, se glisse dans la cave, qui s'emplit de buveurs à l'infini, et dont les premiers furent écrasés par les derniers venus. L'ivrognerie hors de la cave étoit également très-grande. On vendit même de ce vin à qui en voulut. On buvoit partout outre mesure; enfin je vis le moment où l'on commençoit à se disputer, à se battre; mais moi, en homme paisible peu amateur de scènes aussi turbulentes

que désagréables, je me retirai sans l'envie de voir le résultat final de ces orgies plus que simplement bachiques. Aussi il faisoit nuit et ma vue courte m'avertissoit que je devois me rendre au logis.

Le 19. M. Daudet me vint prendre vers l'après-midy pour me mener à la place Royale, pour y voir le grand nombre d'artillerie qui étoit déposée et qui étoit venue de divers endroits du royaume et destinée pour le camp de Paris. Je la vis avec plaisir, cette artillerie, car j'ay toujours été curieux de considérer toutes les machines de guerre destinées également pour la défense, comme aussi pour l'attaque. En passant par la place de Grève, nous y vîmes une compagnie de housards de la liberté. Cette nouvelle troupe est joliment vêtue et armée à la légère. Elle paroît remplie d'ardeur, de courage et de bonne volonté.

Le 22. Jean-Baptiste Loppinet, mon domestique, qui étoit allé, en qualité de caporal volontaire, bien équipé par nous, à l'armée de Châlons, y étant tombé malade, revint par la diligence chez moi. Il étoit très-délabré, la fièvre le minoit; je le revis avec plaisir, parce qu'il m'est attaché. Nous le mîmes aussitôt au lit, et nous lui donnerons tous les soins possibles pour le rétablir promptement. Malgré son état pitoyable, il avoit songé à moi: en passant par Épernay, il avoit acheté un grand fromage et une bouteille de vin de Champagne, qu'il tira de son havre-sac, et me présenta l'un et l'autre. C'est être honnête! De plus, comme il avoit encore la plus grande partie de l'argent que je lui avois donné à son départ, il voulut me le rendre, mais je ne l'acceptai pas, et je fus presque obligé de le forcer à le remettre dans sa poche.

Le 23. D'après le commandement de M. Secmen, ca-

pitaine de notre compagnie, je me rendis avec mon fils, ancien commandant de notre bataillon, accompagnés par M. de Presle, ancien lieutenant, sur la place du Théâtre-François, où toute notre section se rassembla, tant en armes que sans armes; c'étoit pour en faire le recensement, qui se fit au jardin du Luxembourg. C'étoit la première fois que je marchois en rang en observant le pas militaire.

OCTOBRE 1792.

J'ay été un peu indisposé pendant plusieurs jours.

Le 4. Je me rendis avec mon fils aux Cordeliers, qui est le lieu de l'assemblée de notre section; c'étoit pour y donner nos voix, selon notre conscience, à tel ou tel citoyen pour être maire de Paris; mais cela n'eut pas lieu ce jour, quoique ordonné par la municipalité. Une autre convocation pour le même objet sera faite sous peu de jours. — Par la suite, j'ay donné ma voix pour être maire de Paris au citoyen Chambon, médecin, qui a la réputation d'un excellent homme et très-propre pour cette place importante.

Le 8. Répondu à M. Schmuzer, graveur, mon ancien élève et directeur de l'Académie impériale de Vienne. Je lui réponds que M. Dunkel avoit effectivement touché l'argent de MM. Basan, pour les estampes qu'il leur avoit envoyées de Vienne. Mais je lui observe qu'il n'étoit nullement avantageux pour lui que j'employasse cet argent, comme il le désiroit, pour lui acheter du papier d'impression, parce qu'il étoit, surtout le grand-aigle, du double de prix de ce qu'il valoit de son temps; qu'en

outre, je n'étois pas sûr si cette marchandise pouvoit actuellement passer librement en Autriche.

Le 14. C'étoit un dimanche, et, comme j'étois resté, à cause du mauvais temps, pendant la semaine chez moi, je sortis ce jour-là vers les onze heures, et, me trouvant par hasard sur la place du Palais de Justice, j'entendis les tambours et la musique militaire. Je savois qu'une grande cérémonie civique et patriotique devoit avoir lieu par rapport à la prise de la Savoie, par le général Montesquiou, et la prise des villes de Spire et de Worms, par le général Custine; que cette fête ou cérémonie devoit avoir son effet sur la place cy-devant nommée la place Louis XV, et actuellement la place de (la Révolution); et, comme je suis pas mal curieux, je traversai promptement le pont au Change et je vis encore une grande partie de la marche militaire des bataillons des sections et autres troupes armées avec leurs drapeaux, flammes et étendards, venant par le quay de la Mégisserie et se rendant d'abord à la Maison Commune, pendant qu'une partie des mêmes troupes bordoit les quays des deux côtés. Il y avoit beaucoup de spectateurs en place; mais moi je circulois et je fus tantôt dans un endroit, tantôt dans un autre, en faisant des réflexions sur ce que je voyois; mais M. Buldet, mon ancien et bon ami, m'ayant aperçu de sa fenêtre dans la foule, m'appela, m'invitant à monter chez lui; j'acceptai son offre avec plaisir, car le pavé étoit extrêmement mouillé et sale. De cette manière, je vis à mon aise de son balcon du premier le retour de la marche complète, qui dura près de deux heures, car il y avoit, selon notre estimation, au moins quarante mille hommes. Il y avoit une députation de la Convention nationale, des magistrats, officiers pu-

blics, etc. C'est cette fois que je vis pour la première fois un bataillon avec des piques, levé depuis peu. Leur uniforme est bleu, et, au lieu de chapeau, ils avoient le casque en tête. Leurs lances, toutes d'une même forme et longues, pouvoient avoir neuf pieds. Au haut de chaque pique ou lance pendoit près du fer une espèce de flamme tricolore. Cette nouveauté me fit plaisir; la nouvelle cavalerie, les gendarmes à pied et cheval, les canons, les fédérés actuellement à Paris, tout marchoit dans un ordre imposant. Enfin, tout étant fini, je remerciai mon ami Buldet de m'avoir hébergé chez lui et du plaisir qu'il m'avoit procuré de m'être trouvé chez lui, où j'avois vu cette marche sans être foulé, mouillé ni crotté. Je me rendis chez moi, où je donnai à manger à mon fils, à sa femme et à M. Daudet, des huîtres de très-bonne qualité.

### NOVEMBRE 1792.

Le 4. J'allai avec mon fils au palais cy-devant Royal, où nous déjeunâmes au café du Caveau. Il nous souvint que ce jour, vers midy, on devoit traîner dans la boue et faire brûler par la main de l'exécuteur de la haute justice l'étendard pris sur les émigrés. Cette exécution devoit se faire sur la place de la Révolution, près du piédestal qui existe seul, où étoit la statue équestre de Louis XV. Nous y allâmes, car il faisoit beau ce jour-là; il y avoit beaucoup de monde que la curiosité avoit également attiré. Nous y vîmes les fagots entremêlés de paille et prêts à recevoir le feu et l'étendard ensuite; mais, comme l'heure indiquée étoit passée depuis du temps, nous résolûmes, sans attendre plus longtemps, de retourner chez nous.

Le 12. Nous allâmes, mon fils et moi, à notre section, pour y faire comme bien d'autres nos serments à la République, car sans cela personne ne pouvoit obtenir la carte de son signalement, carte qu'il faut constamment porter sur soi pour sa propre sûreté. Un décret l'avoit ordonné.

Le 13. Nous retournâmes au comité de notre section pour y présenter nos cartes ou billets, qui prouvoient clairement que nos serments avoient été faits le jour précédent. Cela fut écrit sur un registre avec nos noms et surnoms, nos professions, les lieux de nos naissances et nos âges, le tout signé de nous. Alors les véritables cartes de nos signalements nous furent délivrées. Ces précautions sont pour la sûreté individuelle de chacun.

Le 19 Comme il y avoit ballottage entre deux candidats pour être maire de Paris, nous allâmes, mon fils et moi, à notre section, pour y donner nos voix à celui que nous désirions pour maire par le scrutin secret.

Le 20. Je me rendis à notre assemblée académique, qui avoit été convoquée extraordinairement. Le sujet étoit d'y élire au scrutin relatif un directeur pour l'Académie de France à Rome (M. Ménageot ayant demandé sa démission pour cause de maladie). Il y eut de grands débats sur le mode de cette élection, qui durèrent un temps infini; mais le calme revint, comme de raison. Enfin, comme nous étions soixante-quatre votants, et que le scrutin en premier lieu portoit trente-deux voix pour le citoyen Suvée, peintre, et seize ou dix-sept pour le citoyen Vincent, également peintre (le reste des voix portoit sur différents membres), alors il fallut absolument un nouveau scrutin, lequel donna au citoyen Suvée

la supériorité par laquelle il étoit nommé directeur de l'Académie de Rome. Deux jours après, le citoyen Suvée vint me voir à l'occasion de son élection, et, deux jours encore après, l'Assemblée nationale fit un décret par lequel la place de directeur de l'Académie françoise à Rome fut supprimée; par conséquent le citoyen Suvée doit rester icy.

Le 30. La note du 19, plus haut, n'est pas tout à fait exacte. C'est le 30 que le véritable ballottage entre les deux candidats eut lieu; je fus pour cela à notre section (mon fils avoit affaire ailleurs), quoique je ne me portasse pas bien, et je donnai ma voix selon ma conscience, ne connoissant personnellement aucun des deux que par réputation et le dire d'honnêtes gens.

### DÉCEMBRE 1792.

Le 1$^{er}$. Il me vint de grand matin une lettre du citoyen Renouvin, intendant de M. Travanel, qui me mandoit que, hier vers les six heures du soir, notre ami commun M. Baader s'étant rendu chez lui pour y dîner, s'étant trouvé mal et étant allé à l'office pour se faire donner un bouillon, l'avoit pris, et étoit tombé mort sur la place. Je fus frappé de douleur à cette nouvelle. C'étoit un ami de trente ans. La veille de sa mort, il soupa chez moi; mais depuis quelque temps il se plaignoit de la difficulté qu'il avoit à respirer. S'il n'étoit pas un peintre de la première classe, il étoit du moins très-prompt et laborieux; de plus, très-honnête homme, économe, mais charitable; son humeur extrêmement joyeuse le rendit l'ami de tous ceux qui pouvoient le connoître. Ses plaisanteries étoient incroyables et sans fin; il étoit toujours neuf, mais

souvent satirique, sans cependant vouloir nuire à qui que ce fût. Il étoit autrefois très-leste; mais, étant devenu extrêmement gras, son agilité étoit devenue moins grande. Grand mangeur, mais petit buveur. Il dînoit souvent chez nous et y soupoit presque toujours. Il pouvoit, selon mon calcul, avoir soixante-quatre ans. Il étoit sur son départ, voulant se retirer à Eichstädt, en Franconie, où il étoit né. Il m'étoit très-attaché et je l'aimois. Il avoit été élève de Bergmüller, à Augsbourg, et du chevalier Mengs, à Rome. Il avoit gagné la première médaille à l'Académie de Rome, et également le premier prix à l'Académie royale de Paris pour le dessein.

M. Renouvin, par sa lettre, m'avoit prié de passer chez lui, par rapport à la mort de notre ami, mais je ne pouvois, incommodé comme je l'étois. Cependant je lui répondis que je tâcherois d'envoyer quelque autre ami; c'est pour cet effet que j'écrivis à M. Daudet, l'ami le plus sensible et le plus serviable de toute manière et qui aimoit le défunt depuis nombre d'années, et qui vint tout effrayé me voir vers le soir et s'offrit d'aller chez M. Renouvin, dont je lui donnai l'adresse. Enfin, le citoyen Daudet a obligé le citoyen Renouvin de venir avec un juge de paix et un témoin pour faire poser le scellé chez notre défunt ami. Cette opération a duré jusqu'à onze heures de la nuit.

Le 3. C'est à M. Klauber, à Augsbourg, que j'ay écrit la triste nouvelle de la mort du pauvre Baader, le priant d'en prévenir sa sœur, à Eichstädt, de nous envoyer une procuration dans les formes, afin de pouvoir faire lever le scellé.

Le 7. L'ami Daudet, dans la crainte que la procuration fût mal faite à Eichstädt, s'étant fait faire un mo-

dèle par un homme de loi de sa connoissance et telle qu'il la faudroit icy, me l'apporta; j'approuvai fortement cette précaution. Je l'envoyai promptement avec quelques mots d'écrit à la poste à l'adresse de M. Klauber, avec prière d'en faire un exact usage.

Le 12. Écrit à M. Weisbrodt, à Hambourg. Je lui apprends la mort de l'ami Baader, dont il sera certainement bien fâché. Je le prie, en outre, de ne pas m'oublier totalement, de nous réjouir par quelques réponses, car ses anciens amis sont encore ses amis actuels.

J'ay reçu de M. Klauber réponse sur ma dernière lettre et une procuration de la sœur de Baader; et, quoique j'eusse envoyé un modèle pour la faire d'autant plus exactement, elle se trouvoit très-fautive; elle n'étoit même pas signée des notaires. Madame la sœur du défunt avoit ajouté dans ma lettre une à M. Daudet, que j'avois désigné comme étant disposé à se charger du tout. Cette lettre étoit en françois; c'étoit certainement une traduction. Je l'ay remise à M. Daudet, qui en a été très-touché. Il y avoit aussi dans le paquet une lettre de madame Klauber à M. Kimli, et que je lui ay remise aussitôt.

Le 30. J'ay renvoyé à M. Klauber le même modèle de procuration, que l'ami Daudet avoit fait voir à un homme de loi, qui avoit fait des observations en détail de tout ce qui seroit nécessaire à être observé dans une nouvelle procuration, surtout la signature des notaires, de la sœur susdite, témoins et juges qui doivent constater la vérité du tout.

La veille du jour de l'an, je me rendis à notre assemblée académique, et, quoique depuis du temps je ne fusse sorti de chez moi, parce que je ne me sentois pas

bien, je crus qu'il étoit nécessaire d'y aller un moment, pour, selon l'usage très-ancien, embrasser cordialement d'anciens amis.

Il y a quelque temps que mon fils donnoit à souper à plusieurs amis, et j'en fus également. Il y avoit entre autres M. Judlin, habile peintre en miniature, qui invita la compagnie à un souper chez lui à un jour déterminé; nous avons été chez lui, et il nous a tous festoyés le mieux du monde.

## JANVIER 1793 [1].

Le 1ᵉʳ. Plusieurs amis m'ont fait l'amitié de venir me voir et me souhaiter la bonne année, ce à quoi j'ay été très-sensible. Mon fils m'a présenté pour étrenne une *Tête de jeune fille*, faite et dessinée au crayon rouge sur papier blanc, de la plus grande finesse et perfection. J'en étois charmé, et tous les artistes qui voyoient ce dessein en faisoient l'éloge; ils avoient raison.

Le 12. J'ay mangé chez mon fils des huîtres d'une grande qualité, et en même temps, lui et sa femme m'invitèrent à manger le soir chez eux d'une dinde aux truffes; je consentis très-volontiers; il n'y eut que nous et le citoyen Bourgeot. La volaille susdite étoit d'une grosseur énorme, les truffes de bon goût; je mange cependant peu de cette denrée; madame Wille, qui l'aime à la folie et en mange ordinairement comme quatre, n'en mangea presque pas, et cependant elle fut très-incom-

---

[1] La politique et les événements qui se succèdent rapidement occuperont plus Wille que les questions d'art et les querelles de l'Académie; mais on peut voir, sur l'art à cette époque, le curieux chapitre de MM. Ed. et Jul. de Goncourt, dans l'*Histoire de la société française pendant la Révolution*. Paris, Dentu, 1854; in-8°.

modée de ce genre de racine. Nous y bûmes d'excellents vins fins et rares.

Le 13. J'allay avec mon fils, pour la première fois de cette année, au café du Caveau, pour y déjeuner ensemble. Jusqu'à ce moment je m'étois tenu au logis par prudence, à cause d'un peu d'incommodité que j'avois senti auparavant.

Le 21. Toujours incommodé, je ne suis pas sorti de chez moi, mais je voyois passer tant sur le quay des Orfévres que devant ma maison les bataillons des diverses sections pour se rendre à la place de la Révolution (cy-devant de Louis XV), où Louis XVI fut exécuté avant midi. Les militaires sous les armes ce jour étoient innombrables; je les vis retourner de même en partie sous mes fenêtres vers leurs sections respectives.

Le jeudy d'ensuite je vis et entendis les coups de canon du pont Neuf, pour la cérémonie et le transport du corps du malheureux citoyen Pelletier de Saint-Fargeau, député à la Convention, assassiné au palais de l'Égalité (cy-devant Royal), chez le restaurateur Février, par Pâris, d'un coup de sabre dans le ventre, lequel sabre il portoit, selon les papiers publics, sous sa houppelande, parce que le citoyen Pelletier avoit voté pour la mort de Louis. Le meurtrier a pris la fuite. Enfin le corps de Pelletier a eu les honneurs du Panthéon, comme martyr de la République, et fut porté, selon le dire de ceux qui l'ont vu, à découvert, et la blessure étoit visible. Tous les membres de la Convention, les militaires, etc., y ont assisté; le tout s'est fait avec la pompe la plus grande possible. Pelletier de Saint-Fargeau avoit été cy-devant président au cy-devant Parle-

ment, et jouissoit de plus de cinq cent mille livres de rente, comme plusieurs personnes très-instruites m'ont assuré.

Le 27. Me trouvant avant midy entre les ponts Notre-Dame et au Change, j'y vis passer, venant de la Maison Commune, les différents corps militaires en armes, avec leurs drapeaux, la municipalité, etc. Ils allèrent sur la place de la Fraternité (cy-devant Carrousel) pour y planter l'arbre de la fraternité. Le même jour, plusieurs amis ayant dîné chez moi, entre autres le citoyen Daudet, nous allâmes, vers le soir, pour voir l'arbre en question. Il y avoit un monde considérable qui chantoit et dansoit en rond autour de cet arbre. Les spectateurs n'étoient pas moins nombreux; mais ce qui les dérangeoit souvent de leurs positions c'étoit la quantité de pétards et de fusées qui voltigeoient partout. Enfin, de crainte que nos frisures ne fussent incendiées, nous nous retirâmes le plus prudemment du monde.

### FÉVRIER 1795.

Le 2. Après m'être promené vers le soir aux Thuilleries, je me proposois de me rendre au jardin de l'Égalité; mais, en passant par les arcades du théâtre de la République, je vis un grand peuple assemblé dans la cour du palais et aux environs du nouveau corps de garde. J'en demandai le sujet, et l'on m'instruisit qu'un particulier avoit été assassiné l'avant midy au jardin, et qu'en ce moment on venoit d'emmener un autre extrêmement blessé au même corps de garde. On disoit également que plusieurs des assassins du premier, portant l'habit national, avoient été arrêtés. D'après ces récits, et comme il faisoit déjà tard, je me dispensai volontiers de me pro-

mener sous les arcades qui règnent autour du jardin, et me rendis tranquillement chez moi.

Le 4. Répondu à mon cousin Wille, à Giessen. Il me prie de lui faire faire une montre même plus chère que celle de l'année passée; je lui conseille d'écrire préalablement à M. Föglin pour savoir s'il viendra à Paris, afin qu'il puisse l'emporter. Je lui renvoye une lettre qui étoit dans la sienne, qui mandoit à quelqu'un à Rouen de me remettre de l'argent que devoit payer un quelqu'un de Paris, et que je devois alors envoyer en numéraire à l'auteur de la lettre. Je m'excuse auprès de mon cousin de faire cette opération. Je ne dois me mêler de rien, surtout quand la chose ne paroit pas bien nette.

Le 9. Répondu au citoyen Spohrer, négociant au Havre. Il m'avoit demandé, par sa lettre du 7 de ce mois, si un paquet en toile cirée contenant des imprimés, et expédié par M. V. Lienau, de Hambourg, m'étoit arrivé, et en quel état? Je lui dis que ledit paquet m'étoit venu par la diligence, très-bien conditionné et sans nul dommage. Je le prie, s'il a été obligé de faire quelques dépenses à ce sujet, de me le mander, que je les acquitterai d'après son indication.

Les imprimés dont il est question me viennent de M. Nicolaï, célèbre imprimeur et auteur à Berlin. C'est : *Die Allgemeine deutsche Bibliothek*, qu'il envoye ordinairement à M. Vincent Lienau, à Hambourg, qui est mon ami, et celui-ci les confie à quelque capitaine de vaisseau qui fait route pour le Havre, d'où cet ouvrage m'est ordinairement expédié, soit par la diligence ou autrement.

Le 11. Mon domestique m'annonça deux étrangers

qui désiroient me voir, et lorsqu'ils entrèrent chez moi, l'un courut à moi et m'embrassa en me disant : « Me remettez-vous ? » Je lui répondis que non, et qu'il m'obligeroit s'il vouloit bien se faire connoître. — Il me dit qu'il étoit Kosciuzko. — Je le trouvai bien vieilli. Je l'avois connu autrefois lorsqu'il étoit jeune. Depuis il avoit fait la guerre en Amérique, pour les habitants de ce pays contre les Anglois; et, après son retour en Pologne, sa patrie, il eut le commandement d'abord de quelques troupes de ce pays; mais l'année passée il commandoit l'armée polonoise contre les Russes et combattit vaillamment; mais, n'étant pas en forces égales et obligé de céder, il quitta l'armée et la Pologne pour voyager. Je puis dire que je l'ay revu avec plaisir.

Le 17. Ce jour, j'allay, accompagné de mon fils, voir la collection de tableaux et autres curiosités dont la vente doit commencer à être faite publiquement dès demain[1]. Il y a de très-beaux tableaux, mais une partie m'étoit connue, les ayant vus cy-devant dans d'autres cabinets. Toutefois je les revis avec plaisir, de même que plusieurs qui m'étoient inconnus; mais la foule des spectateurs et spectatrices étoit si grande qu'à peine pouvoit-on respirer. Nous trouvâmes là nombre de gens de notre connoissance, dont quelques-uns étoient artistes, par conséquent réputés connoisseurs; d'autres étoient amateurs ou demi-connoisseurs, d'autres amateurs et connoisseurs,

---

[1] Cette vente était, sans contredit, une des plus belles ventes du dix-huitième siècle. Voici le titre du catalogue : « Catalogue des tableaux précieux des écoles d'Italie, de Flandres, de Hollande et de France; figures, bustes en marbre, etc... .; le tout provenant de feu M. Choiseul-Praslin, par A. D. Paillet. Paris, Paillet et Boileau, M. DCC. XCII. La vente en sera faite publiquement, rue de Lille, cy-devant rue de Bourbon, n° 605, près celle du Bacq, f. s. g. le lundi, 18 février 1793, et jours suivants. »

mais sans argent pour faire, malgré l'envie bien prononcée, quelques acquisitions; d'autres avec le désir d'acquérir et le moyen de se satisfaire; d'autres, enfin, pouvoient être de simples oisifs qui ne cherchaient, selon moi, qu'à tuer le temps. Il y a même à parier qu'il pouvoit y avoir, et sans accuser personne, des gens dans cette foule qui n'avoient pas oublié leurs mains en sortant de chez eux.

J'avois oublié de marquer que cette belle collection avoit été formée par M. de Praslin, cy-devant duc, et ce sont ses héritiers qui font faire cette vente. J'y vis également, avec attention, le bouclier et le casque de Charles IX, deux pièces extrêmement curieuses, chargées de figures et d'ornements selon le goût du temps et précieusement travaillées, le tout de relief et doré ou incrusté d'or et entremêlé de parties émaillées de diverses couleurs. Sur les ornements uniformes, au bord du bouclier, il y avoit de distance à autre la lettre K, qui désignoit le nom du roy : *Karolus*. Ces deux pièces superbes et rares sont d'une conservation admirable.

Le 20. L'année passée je fus obligé, selon la loi, de me rendre au cabinet criminel du palais, pour y examiner des planches destinées à faire de faux assignats. Aujourd'huy, ayant été assigné de nouveau pour le même fait en recollement, je me suis rendu au même cabinet, et l'affaire fut bientôt terminée. Le citoyen Duvivier y vint également pour le même objet. Mon fils y vint aussi, tant pour m'accompagner que par curiosité.

Le 22. Écrit à M. Klauber concernant l'affaire de feu Baader; il est prié, tant par le citoyen Daudet que par moi, de nous procurer une nouvelle procuration, afin que le citoyen Daudet puisse être autorisé à vendre les effets

sur l'État appartenant au feu citoyen Baader. J'envoye à M. Klauber un modèle pour cette procuration, et cela pour éviter les fautes qu'il seroit possible de faire à Eichstädt, comme cela étoit déjà arrivé.

## MARS 1793.

Le 3. Après que M. Daudet eut dîné avec moi dans mon cabinet, je lui contai quelques histoires de ma jeunesse, et, en faisant un trop grand mouvement, le pied me manqua sur le plancher lisse et poli, et me voilà à bas; mais je me trouvai aussi vite debout que ma chute avoit été prompte. M. Daudet parut plus effrayé que moi; je croyois même n'avoir nulle meurtrissure; cependant le coude de mon bras droit me cuisoit; nous fîmes la visite et trouvâmes que la peau, de la largeur d'un écu de trois livres, étoit emportée, et, pour guérir cette blessure, j'appliquai un morceau de papier brouillard mouillé avec la langue dessus et pas autre chose; car j'ay la chair très-bonne, et cela n'aura aucune suite. Cependant la hanche du même côté avoit eu sa part; elle me fit très-mal vers le soir et encore plus le lendemain, heureusement il n'y avoit aucune blessure. Il est enfin convenable que je me mette dans la tête, à l'âge ou je me trouve, de ne plus faire les gambades et tours de vitesse comme je les faisois avec tant de vivacité il y a cinquante à soixante ans. Je tâcherai d'accomplir cette résolution, si je ne l'oublie pas dans l'occasion.

Mon fils, que je n'avois pas vu depuis plusieurs jours, est venu de bon matin m'embrasser cordialement, cela m'a fait le plus grand plaisir.

Le 10. Répondu à mon cousin J. W. Wille, traiteur à Giessen. Je lui dis qu'une montre absolument ouvrage

de Paris, et faite par un des plus habiles à qui j'en avois parlé, lui coûtera deux cent quarante livres avec double boëte. Le tout cependant d'une telle montre ne sera qu'en argent.

Un des jours de la fête de Pâques, après que nous eûmes, mon fils et moi, déjeuné au Caveau du jardin de l'Égalité, nous allâmes nous promener sur la terrasse des Thuilleries du côté de la Convention, où il y avoit beaucoup de monde rassemblé, et où l'on nous dit qu'il y avoit dans la cour des Feuillants deux voitures chargées d'armes trouvées dans le château de Chantilly; nous y allâmes et vîmes que c'étoit vrai; qu'outre quelques vieilles hallebardes très-curieuses le reste ne nous parut composé que de canons de fusils cloués et arrangés par six sur des planches de bois et les uns à côté des autres, comme des tuyaux d'orgue, et dont dans une affaire les décharges devoient devenir très-dangereuses. On assuroit de plus que la poudre et les mèches pour leur service avoient été trouvées en même temps; mais nous ne les vîmes pas.

J'ay commandé la montre d'argent pour mon cousin Wille, à Giessen, qui, par sa lettre, consent à mettre le prix demandé par l'horloger.

Depuis quinze jours je ne me ressens plus de ma chute. La blessure de mon bras, je l'ay guérie moi-même de la manière suivante : je découpai un peu plus grand que la plaie un morceau de papier brouillard, que je mouillai avec la langue, et, l'appliquant ainsi dessus la blessure, entouré et enveloppé d'un linge et de bandes pour que mon emplâtre pût rester stable. Au bout d'une douzaine de jours ce papier tomba, et je fus guéri; mais aussi et heureusement j'ay la chair très-bonne.

## AVRIL 1793.

Le 6. Je fus à l'assemblée de notre Académie, où il fut résolu et constaté sur nos registres une bonne augmentation des honoraires du citoyen Phélipaut, notre concierge, qui le mérite bien pour son exactitude dans son emploi, les peines qu'il se donne d'ailleurs et son honnêteté. J'ay signé cette résolution de notre assemblée avec plaisir; et, selon les apparences, tous mes camarades l'ont signée de même.

Quelques jours après, l'honnête citoyen Phélipaut est venu m'en remercier.

## MAY 1793.

Au commencement de ce mois, en venant de Notre-Dame, je vis arrêter auprès du pont de ce nom plusieurs jeunes gens bien mis et amener par la garde nationale. Je m'informai, et l'on me dit qu'il y avoit eu un rassemblement de plus de trois cents personnes près des ponts et de la Grève, que tous n'étoient que des clercs de notaires, des garçons de marchands, et que leur intention paroissoit être suspecte; que, la force armée étant venue, ils s'étoient dispersés.

Je vois passer presque journellement beaucoup de chevaux venant, à ce qu'on dit, de la campagne; les plus beaux seront certainement destinés pour notre cavalerie et serviront très-utilement au lieu de n'être que chevaux de luxe, et dont la patrie ne tiroit nul avantage. Les chevaux d'une moindre beauté ou bonté traîneront vraisemblablement l'artillerie et autres effets pour le service de nos armees [1].

[1] J.-J. Sue lut, à la date du 5 mai 1793, dans une séance du Lycée des

Le 18. Écrit à M. Klauber. Je lui dis que je me réjouissois du rétablissement de madame Klauber, dont il m'avoit parlé dans sa dernière lettre. Je lui mande en

Arts, un rapport sur les œuvres de David qui mérite d'être reproduit ici : non-seulement il est peu connu, mais il donne sur David de curieux détails, et le talent de cet artiste y est justement apprécié. C'est l'*Esprit des journaux* qui nous le fournit : on lit ce qui suit à la page 275 du tome VIII de l'année 1793 :

« Nommés par le Directoire pour rendre compte des productions du célèbre David, nous allons, en présentant un précis de ses travaux, prouver comment ils le conduisent à l'immortalité.

« David sentit, dans sa jeunesse, qu'il y a, outre des principes certains, sans le secours desquels l'artiste ne marche qu'au hasard, des connaissances accessoires qui ne sont pas moins essentielles à acquérir que les règles mêmes de l'art : telles sont les connaissances de l'histoire, de la fable, de l'anatomie, de l'expression, etc.

« Il se livra à ces études avec une ardeur infatigable, et remporta le premier prix de peinture à l'Académie en 1774. Ce prix lui donna l'avantage d'aller en Italie aux frais du gouvernement, pour y étudier les chefs-d'œuvre des arts ; ce voyage lui étoit d'autant plus utile que ses ouvrages et son prix même se ressentoient du mauvais goût des écoles d'alors, qui se glorifioient pour ainsi dire de défendre d'imiter la nature, en disant qu'on étoit des copistes étroits. Il eut beaucoup de peine à détruire la mauvaise impression de cette première éducation, mais il y parvint à Rome, en consacrant la première année à étudier d'après les bas-reliefs de la colonne Trajane. Ce ne fut qu'en 1777 qu'on s'aperçut des avantages qu'il avoit retirés de l'étude de l'antique. A cette époque commença sa réputation dans le tableau exquis des *Funérailles de Patrocle*. On y comptait cent cinquante à deux cents figures, grandeur de six pouces. Il fut exposé à l'Académie de France, à Rome, ce qui excita les artistes italiens à désirer de faire connoissance avec lui.

« En 1780, son talent se développa entièrement dans un tableau qu'il fit pour la ville de Marseille, représentant *Saint Roch qui guérit les pestiférés*. Ce tableau étoit destiné pour le Lazaret.

« Les Marseillais, ayant entendu parler des éloges sans nombre que ce tableau avoit reçus à Rome, changèrent sa destination première pour le mettre mieux en évidence, et ils le placèrent à la Consigne, à côté des ouvrages de Puget.

« En 1781, David fit pour son agrément, à l'Académie de peinture, *Bélizaire demandant l'aumône*, et ce sujet, si bien rendu par Van Dyck, il eut l'art de le rendre nouveau par le groupe neuf et sentimental du petit enfant qui demande l'aumône et par la manière singulière avec laquelle il serre l'infortuné Bélizaire. On se souvient de l'effet qu'a produit ce tableau au moment qu'il fut agréé de l'Académie. Il fit ensuite un *Christ mourant sur*

outre que M. Daudet et son conseil fussent récompensés
de leur peine et perte de temps très-considérable, par
rapport aux soins et arrangement de la succession de feu

*la croix*, tableau qui lui fut demandé par la ci-devant maréchale de Noailles,
et qu'elle a malheureusement soustrait aux yeux du public pour le mettre
dans un oratoire particulier.

« Il s'aperçut, en 1784, qu'il avoit besoin encore de revoir et de jouir du
spectacle imposant de l'Italie et de ses merveilles. Il y fut entraîné par l'amitié qu'il avoit pour Drouais, son élève, qui venoit de gagner le prix de
cette année, si connu depuis cette époque par son fameux tableau de *Marius*.
Ce jeune artiste, dont le grand talent étoit au-dessus de son âge, est mort à
Rome il y a quelques années. Nous ne pouvons y penser sans jeter encore
des fleurs sur sa tombe et sans répandre des larmes.

« C'est dans ce voyage d'Italie avec Drouais que David composa ce tableau
du *Serment des Horaces*. Ce tableau produisit un si grand effet dans Rome
que, pendant plus de trois semaines, les rues de sa demeure ne désemplissoient pas de curieux de toutes les nations.

« Il revint dans sa patrie en 1786. Il fit pour un de ses amis, alors conseiller au parlement, le tableau de *Socrate buvant la ciguë*, tableau qui est
sans doute un chef-d'œuvre d'expression.

« En 1787, il exécuta un tableau représentant les amours de Pâris et
d'Hélène, et ne s'étoit pas encore exercé dans le genre agréable ; il le composa à la manière grecque et tout à fait antique, et étonna ceux qui doutoient de ses succès dans ce genre. Son amour-propre satisfait, il revint à
son genre naturel, au style tragique et historique.

« En 1789, il travailla à son tableau de *Brutus rentré dans ses foyers*,
après avoir sacrifié deux de ses fils à la liberté de son pays. Ce tableau est
peut-être un des plus profondément et des plus philosophiquement pensés. Il
a eu l'art de mêler le terrible et l'agréable dans l'attitude de Brutus, dans la
douleur concentrée, et surtout dans la sensibilité de la mère et de ses deux
petites filles, qui viennent se réfugier dans son sein, et qui ne peuvent supporter l'horreur qu'elles éprouvent à l'aspect des corps de leurs frères morts
et que des licteurs rapportent sur leurs épaules. Il se délassa souvent à faire
des portraits. Un de ses plus beaux est celui d'un prince polonois, le comte
Potocki ; il est représenté à cheval. Il le fit en Italie ; il en a fait beaucoup
à Paris pour ses amis. On a remarqué, au salon de 1791, le portrait de madame de Soroy, assise d'une manière simple et naturelle, vêtue de blanc et
les bras négligemment croisés ; ce portrait est un de ses meilleurs ; il a toujours eu soin, à la vérité, de ne choisir que de belles têtes de femmes, ne
voulant point prostituer son pinceau dans un genre qu'il ne faisoit que pour
s'amuser ; il fut ensuite chargé, par l'Assemblée constituante, du tableau
représentant le serment du Jeu de Paume, dont l'esquisse a été exposée au
salon de 1791. Le génie brille dans cette composition ; elle est la plus éten-

M. Baader, et je le prie d'en instruire la sœur de ce dernier, comme étant sa seule héritière, etc. Ma lettre est jointe à celle de M. Daudet, par laquelle il rend compte de l'opération et finition de cette pénible affaire.

Le 31. Mon domestique vint me réveiller avant cinq heures, me disant : « L'on bat la générale et le tocsin

due qu'on ait jamais vu. Vous retracerai-je encore le tableau qu'il vient de faire tout nouvellement, et dont le souvenir réveille en nous un sentiment d'attendrissement? Celui de Michel de Pelletier. Il l'a représenté au moment qu'il vient d'expirer, après avoir proféré ses dernières paroles, que tout le monde connoit. On sait l'accueil qu'il a reçu de la Convention et le décret qu'elle a rendu en sa faveur en arrêtant qu'il serait gravé aux frais de la nation et qu'on offriroit à David une somme de quinze mille livres pour le dédommager de ses peines. David demanda que la Convention voulut bien distribuer cette somme aux veuves et orphelins dont les maris et les pères étoient morts pour la défense de la patrie. L'Assemblée constituante avoit décrété une somme de cent mille livres pour l'encouragement des arts, et enjoignit à tous les artistes de se choisir des commissaires pour la répartie. David, du choix de ses confrères, obtint le premier prix, qui étoit de sept mille livres. Quand tous les prix furent répartis, il remarqua que plusieurs jeunes gens n'avoient pu être couronnés ; il renonça à ce prix, si justement mérité, et pria les commissaires-juges de trouver trois autres vainqueurs, de donner trois mille livres au premier et deux mille à chacun des deux autres. Tous ces traits d'une âme généreuse et d'un grand talent se sont tellement imprimés dans le cœur de plusieurs de ses élèves, que déjà quelques-uns marchent sur ses traces dans les capitales les plus célèbres de l'Europe, et que les autres s'efforcent d'imiter les premiers en l'étudiant et le chérissant, non comme leur maître, mais comme leur ami.

« Tels sont les titres de David à la reconnaissance publique ; le Directoire les apprécie ; il sait combien il faut de travail pour effacer jusqu'aux traces mêmes du travail par le feu de la composition et la vérité de l'expression. Combien de temps il faut employer pour faire croire, à l'inspection d'un tableau, que l'objet qu'on offre aux yeux est sorti presque en un instant plein de vie de dessous le burin, le crayon ou le pinceau. A quel point il est difficile de donner à une grande production l'heureux caractère de la facilité. Enfin c'est par tous ces avantages que la peinture marche l'égale de la poésie et de la musique, et qu'elle obtient la faculté de nous émouvoir, de parler à nos âmes et de nous faire éprouver les sentiments qu'elle peint.

« Disons que c'est un beau jour pour le Directoire que celui dans lequel il peut offrir une couronne au digne émule des plus grands maîtres de l'Italie, étant sûr qu'il porte le même jugement que la postérité. »

dans toutes les églises. » Je me lève promptement, ne pouvant nullement deviner la cause. En ce moment mon fils entre chez moi armé de toutes pièces et prêt à partir au rendez-vous du bataillon de notre section, qui étoit au corps de garde, rue des Cordeliers. Je suivis également mon fils : j'étois curieux d'apprendre quelque chose; les rues étoient remplies de monde, le grand nombre étoit en armes; je quittai notre corps de garde, n'y ayant rien appris, et je marchai vers le pont Neuf, où il y avoit des rassemblements et groupes de curieux très-nombreux, mais personne ne pouvoit deviner la cause de tout ce qui se voyoit. Cependant l'esprit du public me parut très-bon et confiant. Enfin je retournai chez moi fort tranquillement; mais, quelque temps après, on tira du pont Neuf, que je vois de mes fenêtres, les trois coups de canon d'alarme, et les bataillons marchèrent des diverses sections vers le château de la Convention. Les patrouilles dans les rues étoient fortes et nombreuses. Je ne sortis que vers le soir; j'allay vers les Thuilleries, mais personne n'eut la permission d'approcher; le nombre des citoyens armés, ayant leur artillerie à la tête des bataillons, étoit immense. Le tout se passa fort tranquillement ce jour et le jour suivant.

### JUIN 1795.

Le 1ᵉʳ. Je vis force patrouilles partout, le jour comme la nuit.

Le 2. La générale fut battue de grand matin. Toute la force armée de Paris étoit sur pied avec son artillerie et drapeaux flottants. Le château des Thuilleries étoit entouré partout, et partout il y avoit des postes dans d'au-

tres parties; le pont Royal en étoit garni d'un bout à l'autre, et ce fut là où je m'arrêtai fort longtemps. Enfin le tout se passa, Dieu merci! aussi tranquillement que le 31 de may. Mon fils vint enfin me trouver, extrêmement fatigué d'avoir patrouillé pendant deux nuits de suite.

Me trouvant un des dimanches ensuite dans la rue de la Harpe, nous y vîmes enfiler la route d'Orléans par une trentaine de pièces de canon neuves, le tout destiné, disoit-on, pour la Vendée, et cela étoit aisé à croire.

Ce mois, mais je ne me souviens pas du jour, j'ay écrit ou répondu à M. Klauber en faveur de M. Daudet. Je prie M. Klauber d'envoyer ma lettre à M. Scheis, car elle est arrangée en conséquence. J'ay aussi répondu à madame Klauber avec plaisir. Mes lettres sont parties avec celles de M. Daudet, qui mérite bien d'être récompensé de ses soins et peines qu'il a eus par rapport à l'héritage de feu M. Baader.

## JUILLET 1793.

Le 6. D'après une convocation générale, je me rendis avec mon fils, vers les dix heures, à notre section, dont le rassemblement étoit dans le jardin des Cordeliers, et c'étoit pour porter en masse et processionnellement, sans armes, notre adhésion complète à la Convention de la nouvelle constitution qu'elle nous a donnée. Nous nous mîmes en marche vers midy, les tambours et canonniers en avant. Je donnai avec plaisir le bras à mademoiselle Berger. Il y avoit grand nombre de femmes. Nous fûmes introduits un quart d'heure après notre arrivée. Notre président prononça un discours devant la Convention nationale, et le président de celle-cy répondit avec di-

gnité. Nous étions tous assis pendant ce temps. Je revins au logis tout trempé; la chaleur étoit excessive.

Le 13. Vers le soir, en revenant des Thuilleries, je vis un grand rassemblement de monde vers le pont Neuf. Je m'informai, et j'appris en frémissant que Marat, député à la Convention nationale, venoit d'être assassiné par une femme; que cette femme étoit venue exprès de Caen pour commettre ce forfait, mais qu'elle avoit été arrêtée[1].

Le 15. Je me rendis avec mon fils, et d'après une convocation extraordinaire du directeur, à l'assemblée de notre Académie. Après nous allâmes voir la grande galerie du Muséum (elle a quatorze cents pieds de longueur), que l'on arrange actuellement. Le nombre des tableaux des plus grands maîtres, déjà placés, est très-considérable. Il n'y a que les membres de l'Académie qui puissent y aller librement actuellement; d'autres personnes doivent obtenir une permission expresse. S'il en étoit autrement, la foule seroit grande, et les commissaires, inspecteurs et ouvriers seroient absolument dérangés dans leurs travaux, qui doivent être faits avec soin et intelligence. Cette galerie nationale sera une des plus superbes de l'Europe.

[1] La plus belle représentation de la mort de Marat a été peinte par Louis David. Marat, étendu dans une baignoire de bois, tient de la main gauche un papier sur lequel on lit : *Du 13 juillet 1793, Marie-Anne-Charlotte Corday au citoyen Marat. Il suffit que je sois bien malheureuse pour avoir droit à votre bienveillance.* A côté de la baignoire, sur un billot portant cette inscription : A Marat, David, *l'an* II, sont un encrier, une plume et une feuille sur laquelle sont écrits les mots suivants : *Vous donnerez cet assignat à cette mère de cinq enfants dont le mari est mort pour la défense de la patrie.* Marat tient de la main droite, étendue par terre, une plume, et on voit à côté le couteau qui vient de le tuer. Cette composition, d'une grande simplicité, mais aussi d'une grande noblesse, a été gravée d'une façon fort remarquable par Morel, graveur souvent moins habile.

Le même jour, vers le soir, j'allay voir dans l'église des Cordeliers le corps de l'infortuné et malheureux Marat, si indignement assassiné. Il étoit moitié couché enveloppé de draps, moitié assis sur une élévation; la partie supérieure de son corps étoit découverte, et la playe visible et bien triste à voir. La presse étoit étouffante; car chacun voulut voir un homme qui s'étoit rendu célèbre par ses écrits; il l'étoit trop par sa mort.

Le 24. M. Schmuzer m'ayant écrit de Vienne qu'il me prioit de prendre l'argent qu'il avoit entre les mains de M. Dunkel et de l'envoyer à M. Eberts, à Strasbourg, je lui réponds amicalement qu'il m'est impossible de me mêler de l'envoy de son argent hors d'icy. Je lui conseille d'attendre jusqu'après la paix. M. Eberts me mande qu'il a également refusé par lettre à M. Schmuzer de se charger de cette même affaire. Cela est très-bien, car je pense qu'il ne faut jamais agir contre les lois.

Passant dans la rue de la Barillerie, je vis courir beaucoup de monde vers la cour du palais, j'y courus également, et une belle voiture entourée d'une garde nombreuse se rendit près des prisons de la Conciergerie. Un aide de camp descendit de cette voiture et fut mis en prison. Tout le monde disoit que c'étoit l'aide de camp du général Custine, qui lui-même est à l'Abbaye. Allant de là sur le pont Neuf, je vis venir une garde considérable ayant plusieurs municipaux à leur tête: elle menoit environ quarante à cinquante hommes tous bien vêtus, même plusieurs femmes, le tout, à ce qu'il parut, pour être aux arrêts soit à l'Abbaye, soit au château du Luxembourg. C'étoit une capture faite au palais de l'Egalité. Dans la rue de l'Arbre-Sec je rencontrai encore une compagnie du même genre, fortement es-

cortée par une garde nationale et ayant un municipal à sa tête, et venant également du palais de l'Égalité et prenant le chemin de ceux que j'avois vus sur le pont Neuf. Ce jour, vers le midy, ledit palais avoit été cerné et entouré de toutes parts par la garde nationale, pour y chercher et arrêter tous ceux qui paroissoient suspects. Vers les sept à huit heures du soir tout étoit fini, et je vis défiler les troupes avec leur artillerie vers leurs sections respectives. L'on disoit qu'il y avoit plus de dix mille hommes sous les armes pour cette expédition.

Le 28. J'allay au jardin du Luxembourg y voir l'autel érigé dans la grande allée en mémoire du malheureux député Marat, que la fille Corday, de Caen, avoit assassiné. Le cœur de ce martyr de la liberté devoit être porté à ce monument, qui étoit de forme antique et très-étendu; au-dessus et aux arbres étoient attachés en croix de larges draps tricolores. Aux quatre coins de l'autre il y avoit autant de candélabres, dont les flammes l'éclairoient parfaitement. J'avois trouvé une très-bonne place pour y voir la cérémonie qui devoit avoir lieu; mais un vent très-froid du nord me souffloit au dos avec tant de violence, que je cédai cette place à un jeune homme qui étoit dans la foule par derrière et par terre, qui ne pouvoit rien voir et qui me parut digne de l'occuper; il m'en remercia beaucoup. Je me retirai donc chez moi de crainte d'être enrhumé.

Le 30. J'allay sur les anciens boulevards pour y voir, exactement derrière la Comédie-Italienne, le commencement de la construction d'un arc de triomphe, qui doit être prêt pour la grande fête du 10 août prochain.

## AOUST 1793.

Le 4. Mon fils et moi nous passâmes dans la matinée par la rue de l'Arbre-Sec, où nous fûmes obligé de montrer nos cartes civiques pour avoir la permission de passer outre. Ce jour, toute cette section étoit en armes et postée dans toutes les rues. Dans notre section du Théâtre-François tout étoit parfaitement tranquille.

Le 6. Avertis par le bruit des tambours et la proclamation de nous rendre chez notre capitaine, pour présenter et faire montre de nos cartes civiques, qui furent inscrites sur les registres de la compagnie. Le citoyen Berger vint nous y trouver et nous mena moi et mon fils au jardin des cy-devant Cordeliers, pour y voir la construction sous les arbres du tombeau de Marat, que personne n'a encore eu la permission d'approcher, pour ne pas déranger les ouvriers; mais le citoyen Berger peut faire entrer dans l'enceinte qui lui plaît sans que la garde s'y oppose, étant un de ceux du comité qui sont à la tête de bien des affaires de notre section.

Le 8. Les députés des divers départements arrivent en foule pour assister à la fête fédérative, civique et fraternelle, qui doit avoir lieu après-demain 10 de ce mois. Le nombre de ces braves étoit ces derniers jours si grand, que plusieurs avoient de la peine à trouver du logement, surtout ceux qui n'avoient jamais été à Paris; deux de ces derniers, députés des Pyrénées-Orientales, arrivèrent en voiture et de nuit près de chez nous, et ne sachant ou plutôt ne trouvant nulle part à se loger, je les fis chercher par mon domestique; je leur donnai à souper, et après, le coucher, étant très-fatigués, dans un lit de

Thérèse. Ils me parurent touchés de ma façon d'agir envers eux, et me remercièrent beaucoup. Ils avoient de l'esprit et raisonnèrent amplement avec moi pendant notre petit repas; il y avoit trois semaines qu'ils étoient en voyage.

Le 10. Je sortis de bon matin, accompagné de mon domestique, et me rendis sur la place des Invalides; c'est là que nous vîmes la figure colossale d'Hercule, haute de vingt-quatre pieds, debout sur un rocher plus haut encore. Cet Hercule avoit le pied gauche posé sur la gorge de la contre-révolution, figurée moitié femme et moitié serpent, cherchant à s'accrocher aux faisceaux des départements sur lesquels Hercule étoit appuyé du bras gauche, tandis qu'il paroissoit frapper d'une massue, qu'il tenoit à la main droite, le monstre qui étoit à ses pieds[1]. — Comme j'étois bien aise de parcourir le champ

---

[1] Outre cet *Hercule*, qui a été bien des fois reproduit, il parut à cette époque une planche dessinée et gravée par Debucourt, et destinée à entourer les Droits de l'homme et du citoyen. Cette estampe, outre son mérite de gravure, est composée avec grande science, et chaque objet y offre un singulier intérêt; voici la description que nous lisons au bas, faite sans doute par l'auteur lui-même; nous ne pourrions en donner une plus exacte :

« Au milieu des débris mutilés des odieux monuments de la tyrannie renversés par le courage du peuple français, les droits sacrés de l'homme et du citoyen, ensevelis depuis tant de siècles, reparoissent dans tout leur éclat. C'est sur cette base impérissable qu'est élevée la République française, couronnée des étoiles de l'immortalité et ayant à ses côtés les statues de la liberté et de l'égalité, ses compagnes inséparables. Elle est assise sur un vaste siège environné d'épis et de ceps, qui indiquent l'heureuse fertilité de son territoire; d'une main elle tient la foudre, pour anéantir les ennemis de son indépendance et de ses lois; de l'autre, elle s'appuie sur le faisceau de l'unité, qu'elle accompagne d'une branche d'olivier, symbole de l'union et de la paix. Sur son front est écrit *sagesse*, sur sa poitrine *pudeur*, sur sa ceinture *tempérance*. A sa droite est un livre qui renferme ses hommages à l'Être suprême; le joug, brisé sous ses pieds, indique ses triomphes sur le despotisme et la nature de son gouvernement, qui ne reconnait pas plus d'esclaves que de maîtres. Une ruche d'abeilles, placée près d'elle au milieu

de la Fédération avant que la foule fût trop grande, nous y allâmes promptement. Devant l'autel de la Fédération il y avoit une colonne d'une hauteur considérable; on y travailloit encore, et je crois qu'une figure représentant la Liberté devoit être posée sur le sommet. Plus haut, vers l'École-Militaire, on travailloit également avec force à un temple circulaire, dont les colonnes étoient figurées de marbre blanc et couronnées, au dehors comme au dedans, de têtes en relief qui devoient représenter les têtes des guerriers morts en combattant pour la liberté. Plus près de l'École-Militaire il y avoit deux thermes à l'égyptienne d'une hauteur énorme, et peints comme étant de porphyre. Je considérai ces deux objets avec plaisir, en m'imaginant être au bord du Nil. Nous allâmes alors vers la rivière, on y étoit occupé encore à la construction de la forteresse; mais mon envie étoit de retourner vers le pont et la place de la Révolution, pour nous procurer quelque place commode pour voir la cérémonie qui y devoit avoir lieu. Nous montâmes sur un théâtre construit avec des planches presque pourries sur des tonneaux fort délabrés, et dont un crieur proposoit à quinze sols la place; nous n'y restâmes que quelques minutes, car on n'y voyoit presque rien de ce que je désirois voir. Nous descendîmes donc promptement et je dis au maître : « Adieu, seigneur, je vous fais présent de trente sols. » Après cela nous fûmes bientôt sur le pont, où, ayant trouvé à nous placer agréablement, nous y vîmes et près de nous la marche très-complétement et avec grand plai-

---

des instruments de l'agriculture et des attributs des sciences et des arts, offre l'emblème du caractère intelligent et laborieux qui distingue le peuple français. De l'autre côté, un génie rend la liberté à des oiseaux qui, emblèmes des peuples dont la République a brisé les fers, s'empressent de faire usage de ce premier des biens pour se réunir autour d'elle. »

sir. Si je n'avois pas mal aux yeux en ce moment, j'en ferois la description pour moi et pour m'en souvenir; mais je dois absolument cesser d'écrire.

Le même jour, 10 août, je sortis vers le soir pour me promener un peu autour des ponts: déjà il faisoit presque nuit, et étant au pont au Change, je vis une foule de monde; je m'approche, et plusieurs coups de canon, en réjouissance de la fête, partent à mes oreilles, dont je me sentis non-seulement étourdi, mais très-sourd. Je reviens au logis, mes domestiques me parlent, mais je ne les comprenois pas. — Ça se passera! me disois-je.

Le citoyen Berger a pris congé de moi, car il doit partir pour Strasbourg et en commission par ordre du ministre de la guerre. Je l'ay exhorté à prendre bien garde, afin de ne pas tomber entre les mains de nos ennemis.

Voilà déjà douze jours, et ma surdité subsiste encore! Comment faire? Les uns disent qu'il faut aller chez Loches, les autres, chez le citoyen Joliot, médecin, qui est de la famille de Crébillon, célèbre tragique. Le citoyen Daudet, mon ami, étant de ce sentiment, comme ayant entendu parler très-avantageusement de lui, principalement pour la guérison de la surdité, et demeurant même dans sa section, je me rendis donc, accompagné de mon fils, chez ce médecin, qui, après m'avoir regardé dans les oreilles, m'y mit du coton trempé dans une liqueur et m'assura qu'il me guériroit. Je le souhaite et l'espère, car l'espérance est une très-belle chose.

J'allay en même temps sur la place de la Bastille, pour y voir la figure colossale représentant la Nature, et qui faisoit de l'eau par les mamelles à la journée du 10 aoust passé, et je la contemplai avec un plaisir singulier. Elle est conforme aux statues des Égyptiens, et la masse en

général est très-bonne. Je voudrois que quelque jour cette figure fût érigée en bronze sur cette même place.

### SEPTEMBRE 1793.

Pendant ces jours-cy, je ne fais qu'aller chez le citoyen Joliot, pour y faire visiter mes oreilles.

### OCTOBRE 1793.

Le 7. J'ay remis, après avoir été requis par la commune des Arts, en son assemblée de ce jour, ma patente de membre de l'Académie des sciences, belles-lettres et arts de Rouen (elle étoit de l'année 1756); de même que ma patente de l'Académie cy-devant royale de peinture de Paris. Toutes deux, je les ay mises sur le bureau, comme il étoit ordonné, avec promesse d'y remettre également celles des académies étrangères.

Le 9. Ayant trouvé quatre de ces patentes, je les ay portées chez mon ami le citoyen Choffard, qui doit aller ce soir à la commune des Arts, le priant de remettre les patentes cy-après dénommées sur le bureau, ce qu'il a promis de faire avec plaisir; car je ne pouvois pas m'y rendre moi-même à cause d'un mal à l'oreille.

La patente que m'envoya l'Académie impériale d'Augsbourg, sans que je l'eusse demandée, et qui me nommoit membre honoraire de cette Académie, étoit d'Augsbourg du 1$^{er}$ may 1756.

La patente que m'envoya l'Académie impériale de Vienne, sans que je l'eusse demandée, étoit signée par le prince de Kaunitz, et qui me nommoit académicien, étoit de 1768.

La patente que le roy de Danemark m'envoya signée de

sa main, et qui me nommoit son graveur avec rang de professeur, sans que je l'eusse sollicitée, étoit datée de Copenhague, 1770.

L'Académie des arts de Berlin m'envoya une patente pour en être membre; elle est datée de Berlin du 28 janvier 1791.

J'ay déjà remis ma patente de notre cy-devant Académie royale de Paris, de même que celle de l'Académie de Rouen, sur le bureau de la commune des Arts, le lundy 7 octobre 1793, pour être anéanties. — Je remettrai de même celles cy-dessus nommées, pour avoir le même sort.

Je cherche actuellement la patente de l'Académie de Dresde, mais je ne l'ay pas encore trouvée, pour la remettre également à la commune des Arts.

J. G. WILLE.

*Quelqu'un ayant probablement demandé à Wille des renseignements sur sa vie, celui-ci écrivit la note suivante, que nous trouvons encore à la bibliothèque impériale :*

« Jean-Georges Wille, graveur, naquit à Königsberg, au landgraviat de Darmstadt, le 5 novembre 1715. Il vint à Paris au mois de juillet 1736, fit un voyage en son pays en 1746, revint promptement, et se maria avec Marie-Louise Deforge en 1747; de ce mariage il eut plusieurs enfants, dont l'aîné, né en 1748, existe. En 1758, Louis XV lui donna des lettres de naturalisation, et le fit agréer, comme son graveur, à l'Académie, alors royale,

de peinture et de sculpture; cela l'empêcha d'accepter des pensions considérables de Dresde et de Vienne, où il fut appelé pour y former des élèves : au lieu de cela, il en a formé d'excellents pour la France. Veuf depuis plusieurs années, il a vécu en philosophe, remplissant avec plaisir les devoirs, autant que possible, d'un bon patriote françois. Il est dans la soixante-dix-huitième année de son âge, et demeurant, depuis 1745, dans la même maison, quay des Augustins, n° 35. — Fait à Paris, le 9 septembre 1793, l'an II de la République françoise.

« J. G. Wille. »

# APPENDICE

# APPENDICE

Nous donnons ici en appendice quelques notes inédites de Bachaumont, qui sont tirées des papiers de la bibliothèque de l'Arsenal. Cet ingénieux critique parle d'artistes que Wille a mentionnés plus ou moins souvent dans le courant de cet ouvrage, et ces notes trouvent ainsi leur place à la suite de notre publication; nous y joindrons encore une petite lettre de madame Geoffrin, relative à un tableau appartenant au comte de Burzinski; Wille parle de ce seigneur à la page 547 du premier volume. Cette lettre est tirée de la bibliothèque Palatine, à Florence.

# LISTE
### DES
## MEILLEURS PEINTRES, SCULPTEURS, GRAVEURS ET ARCHITECTES
#### DES ACADÉMIES ROYALES DE PEINTURE, SCULPTURE ET ARCHITECTURE
#### SUIVANT LEUR RANG A L'ACADÉMIE. 1750

I

M. Coypel, premier peintre du roy, et directeur de l'Académie. Il composa fort bien; son goust de dessein est correct; il mest beaucoup d'expression dans ses testes et dans ses figures, quelquefois un peu trop, surtout dans les yeux. Autrefois on trouvoit son coloris un peu rougeâtre et briqueté, comme estoit quelquefois celuy de son père; mais depuis il a beaucoup acquis du côté de la couleur: son pinceau est fin, léger et spirituel; il règne beaucoup d'esprit et de poésie dans ses tableaux. Il traite également bien l'histoire et le portrait à huille et au pastel. Il n'a point esté en Italie; il est élève de son père, aussy premier peintre du roy. Il écrit bien en prose et en vers; il a fait beaucoup de comédies pleines d'esprit et de mœurs; il les lit volontiers à ses amis, et les lit bien.

II

M. Restout, élève de feu Jouvenet, peint dans le goust de son maître, mais moins grand; il est propre

aux grands sujets, surtout ceux de dévotion. Il compose bien son dessein, n'est pas entièrement correct, mais de grande manière; sa couleur tire trop au jaunâtre, son pinceau est facile et large. Il mest peu d'expression dans ses testes; en général, sa manière est peu finie. Ses tableaux demandent à estre vus de loin, et font de l'effet.

### III

M. Dumont le Romain est un bon peintre d'histoire. Il a esté longtemps à Rome. Il est propre aux grands sujets, surtout aux sérieux; son dessein est un peu court et lourd, mais correct. Il compose bien; peu d'expression; sa couleur tire au brun, son pinceau est un peu lourd, ses femmes et ses testes souvent ignobles.

### IV

M. Carle Vanloo a esté longtemps à Rome; aussy sa manière tient beaucoup des bons peintres italiens, surtout des modernes. Il compose bien, il dessine bien; sa couleur est fraîche et suave, son pinceau coulant, mais quelquefois un peu coullé. Point d'expression dans ses testes; ses testes de femmes se ressemblent presque toujours, et ne sont pas assez nobles. Il y a plusieurs beaux tableaux de luy à Saint-Sulpice et aux Petits-Pères de la place des Victoires; il peint également bien en grand et en petit.

### V

M. Boucher, élève de feu le Moyne, premier peintre du roy. Il a esté longtemps en Italie. Il a tous les talents

qu'un peintre peut avoir; il réussit également en grand et en petit. Il peint bien l'histoire, le paysage, l'architecture, les fruits, les fleurs, les animaux, etc. Il compose bien, il dessine bien. Ses compositions sont toujours riches, abondantes, et de grande manière; sa couleur est agréable et fraîche, son pinceau facile, coulant et léger, sa touche spirituelle; peu d'expression. Ses testes de femmes sont plus jolies que belles, plus coquettes que nobles. Les draperies sont presque toujours trop chargées de plis, ses plis trop cassez, quelquefois un peu lourds, et ne flattant pas assez le nud. Il a fait beauoup de grands tableaux extrêmement riches, d'après lesquels on a exécuté d'excellentes tapisseries à Beauvais. Ces tableaux ne sont pas extrêmement finis, ils sont faits presque au premier coup; mais cela suffit pour des tapisseries. Voyez-les chez M. Oudry.

## VI

M. NATOIRE. Voyez ce qu'on nous a écrit de luy au sujet de ce qu'il a peint aux Enfants-Trouvez.

## VII

M. COLLIN DE VERMONT est un assez bon peintre d'histoire. Il n'a ny grands défauts ny grands talents; il fait également le grand et le petit.

## VIII

M. OUDRY est un excellent peintre d'animaux. Depuis que nous avons perdu le très-excellent M. Des Portes le père, il est le meilleur. Il excelle aussy aux fleurs.

aux fruits, aux oyseaux; en un mot, à tout ce qu'on appelle *choses naturelles*. Il fait bien le paysage et les petites figures qu'il y introduit.

## IX

M. Adam l'aisné, sculpteur, travaille bien le marbre; il finit extrêmement les chairs et les détails. Son goust de dessein est sec, maigre, et ce qu'on appelle mesquin et de petite manière. Ses testes de femmes sont souvent laydes. Il a esté en Italie.

## X

M. le Moyne est ce qu'on peut appeler un très-joly sculpteur. Il compose finement, élégâment, spirituellement; son goust de dessein est de même, et fort svelte. Il cherche la manière du Bernin, mais la sienne est moins grande. Ses femmes sont plus jolies que belles : il est à peu prez en sculpture ce que Boucher est en peinture, un peu maniéré. Il n'a point esté en Italie. Il est élève de son père, qui a esté un assez bon sculpteur, ainsy que son grand-père; il a fait entre autres deux excellents morceaux, la statue équestre du roy, en bronze, qui est à Bordeaux, et le mausolée de madame la marquise de Feuquières, qui est aux Jacobins de la rue Saint-Honoré. Il fait actuellement une statue pedestre du roy, en bronze, pour la ville de Rennes.

## XI

M. Parrocel est un excellent peintre de batailles. Son dessein est grand, fier et terrible, ainsi que son pin-

ceau. Il compose bien; beaucoup d'expression. Sa couleur est bonne; il a trop de feu pour finir ses tableaux, de façon que souvent ce ne sont presque que de belles esquisses quelquefois un peu dures. Sa manière est grande et large, ainsi que son exécution. Il peint actuellement les conquêtes du roy; il demeure aux Gobelins. Il y a actuellement dans l'école de M. Vanloo un jeune homme qui, selon toutes les apparences, sera un jour un grand peintre de batailles; il ira bientôt en Italie.

## XII

M. Bouchardon est ce qu'on peut appeler un très-grand sculpteur, peut-estre égal aux meilleurs Grecs, et fort supérieur aux Romains. Il imite le bel antique, et surtout la nature; mais quelquefois il l'imite peut-estre trop exactement, et ne l'embellit pas assez. Il compose sagement et de grande manière. Son exécution est parfaite, ses chairs sont de la chair; il termine beaucoup ses détails, et ne néglige rien. Il dessine parfaitement, et ayme beaucoup à dessiner; aussy ses desseins sont de la plus grande beauté. Il a esté longtemps en Italie, où il a fait des ouvrages considérables à Rome. Ses principaux ouvrages, à Paris, sont à Saint-Sulpice, exécutez par ses élèves, d'après ses modelles, c'est-à-dire les deux Vierges et les Apôtres; le petit tombeau de madame la duchesse de Lauragais est beau comme le bel antique, aussy pur et aussy sage. Il a fait aussy les deux anges de métail qui portent les deux pupitres; ils sont de toute beauté. Tout le monde connoît sa belle fontaine de la rue de Grenelle, faubourg Saint-Germain. L'architecture est de luy; il possède la théorie de l'architecture, en ayant fait une étude particulière et raisonnée en Italie. Il vient de finir

un *Amour* de grande nature pour le roy. C'est un morceau achevé : peut-estre le jeune homme qui luy a servi de modelle n'avoit pas les jambes assez belles et avoit les pieds un peu plats et trop longs, les bras un peu maigres, surtout le gauche. Il va faire la statue équestre du roy en bronze, qui sera posée vis-à-vis le pont tournant du jardin du palais des Thuilleries.

## XIII

M. Coustou. Élève de son père, qui estoit un bon sculpteur, il ne peut mieux faire que de tâcher de ressembler à son oncle Coustou, qui estoit un très-grand sculpteur : on peut l'espérer. Il a esté longtemps en Italie.

## XIV

M. Pierre. La nature et son goût l'ont fait peintre. Il a tous les talents; comme Boucher, il fait également bien le grand et le petit, le sérieux et le galant. Quelquefois, pour se réjouir, il fait ce qu'on appelle des *bambochades* : elles sont charmantes, et dans le goust de Berghem.

## XV

M. la Datte est un joly sculpteur, facile. Il compose et dessine bien; il est à Turin, où il fait des ouvrages considérables pour le roy de Sardaigne. Il y a de ses ouvrages dans le jardin de feu M. Dufaur, rue Coq-Héron, et dans celuy de M. de la Poplinière, à Passy; entre autres un *Enlèvement de Proserpine*, joly morceau. Je crois que

dans ce même jardin il y a quelques morceaux de M. le Moyne. Il a esté en Italie.

### XVI

M. Pigalle. Excellent sculpteur, connu, entre autres, par un *Mercure* et une *Vénus* que le roy a envoyés au roy de Prusse; le *Mercure* supérieur à la *Vénus*. Il fait actuellement le buste de madame de Pompadour. Il a esté longtemps en Italie.

### XVII

M. Nattier, peintre de portrait. Ordinairement il fait ressembler, et en beau surtout, les femmes; ses habillements sont galants, mais maniérez, et sentent ce qu'on appelle le *mannequin*. Le coloris de ses chairs est souvent fort mauvais, plombé, gris, tirant à l'encre de la Chine, à la brique et au noir. Il veut donner de la force, et il devient dur; il a voulu imiter Santerre, et cela l'a gasté. Il ébauche bien et de bonne couleur, et, quand il vient à finir, il la gaste; elle devient livide, et son travail paroist tout estampé dans ses chairs et indécis comme une teste qu'on regarderoit à travers une gaze noire. Son gendre, M. Tocqué, lui est bien supérieur, surtout dans cette partie. C'est un excellent peintre; il n'est pas assez connu, on ne l'estime pas assez.

### XVIII

M. Lepicié. Bon graveur, il a de l'esprit et des lettres; il écrit assez bien en prose, et fait d'assez jolis vers, qu'il écrit ordinairement au bas de ses estampes;

il est secrétaire de l'Académie, et y loge. *Il faut le voir.* Il est poly, obligeant et communicatif.

### XIX

M. Massé a esté un excellent peintre en miniature. Sa veüe ne lui permet plus de peindre; c'est grand dommage. Il est homme d'esprit; il s'énonce difficilement et obscurément, mais il écrit bien. Il a fait, en dernier lieu, un Mémoire qu'il a lu à l'Académie, qui est excellent. Il faut le lire; je crois qu'il le communiquera avec plaisir. Tous les genres de peinture y sont traitez supérieurement : M. Massé est un excellent connoisseur dans ces matières.

### XX

MM. Roettiers père et fils sont d'excellents graveurs en médailles, ainsi que M. Marteau, qui, de plus, grave en pierres fines. Il excelle au portrait. Il n'est point de l'Académie, mais il mérite d'en être.

### XXI

M. Chardin a les mêmes talents que M. Oudry, excepté le paysage. Il excelle aux petits sujets naïfs, dans le goust flamand. Il compose bien, il dessine bien; son coloris est quelquefois un peu gris. Sa manière de peindre est singulière : il place ses couleurs l'une auprez de l'autre sans presque les mêler, de façon que son ouvrage ressemble un peu à de la mosaïque ou pièces de rapport, comme la tapisserie faite à l'aiguille qu'on appelle *point carré*.

## XXII

M. Tocqué est un excellent peintre de portraits. Il n'est élève de personne, il s'est fait luy-même; cependant sa manière ressemble beaucoup à celle de M. de l'Argilière, et c'est faire son éloge. Il dessine bien et compose bien ses portraits; il les habille bien, et galamment. Il fait tout d'après nature, et l'imite parfaitement: ses étoffes sont belles, vrayes, brillantes, et d'un beau finy. Sa couleur est belle, vraye et fraische; son pinceau est léger et fondu; sa touche est fine, spirituelle et finie: enfin, si quelqu'un a jamais approché de Van Dyck, c'est M. Tocqué. J'avoue que c'est mon peintre favory pour le portrait, parce que je le crois le meilleur.

## XXIII

M. Aved, peintre de portraits. Assez souvent il fait ressembler, mais en laid et en dur. Sa couleur est âcre, et tire au noir et à la brique; son pinceau est lourd, dur, et sec; il ne sçait ny fondre ny finir. Ce qu'il a fait de mieux est le portrait de Rousseau, celuy de l'ambassadeur turc, ceux de Crébillon et de Roy; celuy de Rousseau est gravé.

## XXIV

M. Servandoni, Italien, excellent architecte pour les grandes choses dans le goust grec, et du bel antique dans le goust de Michel-Ange. Excellent peintre d'architecture, de bonne couleur, sa touche est ferme, spirituelle, et de grande manière; son pinceau est gras

et léger. Il invente bien, il compose de même ; il excelle
aux belles *ruines*. Les figures qu'on voit dans ses tableaux
ne sont pas de luy; il les fait faire ordinairement par nos
meilleurs peintres de figures. Il est très-grand décora-
teur, et fort ingénieux : la décoration du feu d'artifice
qu'on fit pour le mariage de l'infante, près le cheval de
bronze, estoit de lui : c'estoit une très-belle chose; elle
est gravée. Il a fait longtemps des décorations de l'Opéra,
et avec beaucoup de succez. Son tableau de réception à
l'Académie est très-beau; il est dans une des salles de
l'Académie.

## XXV

M. Cochin le fils est ce qu'on peut appeler un très-
joly graveur. Il dessine très-joliment, agréablement,
gracieusement, très-finement et très-légèrement. Il a le
génie très-facile, très-élégant et très-abondant ; il in-
vente et compose au mieux. Il ne travaille guères qu'en
petit. Il a beaucoup gravé : presque toutes les fêtes de
Versailles et de Paris, beaucoup de vignettes, de frontis-
pices et d'estampes pour des livres. Il est fils d'un bon
graveur aussy de l'Académie. Il est actuellement en Ita-
lie avec M. de Vandières, pour y dessiner d'après nature.

## XXVI

M. Cars est un très-bon graveur, et notre meilleur
pour l'histoire. Il a excellé à rendre la manière des
peintres d'après lesquels il a gravé. Il a gravé presque
tous les tableaux de feu le Moyne, premier peintre du
roy, parfaitement. Il a presque abandonné la gravure
pour faire le commerce des estampes.

## XXVII

M. Moyreau a beaucoup gravé, d'après les tableaux de Vouvermans, passablement.

## XXVIII

M. Vinache est un fort médiocre sculpteur. Toutes ses testes de femmes sont laydes, et toutes ses testes d'hommes luy ressemblent, et il n'est pas beau; il est cependant employé par le roy. Il fait actuellement pour Bellevue, en marbre, une copie du très-excellent groupe de Sarrasin qui est dans le jardin de Marly; il représente deux enfants qui badinent avec une chèvre. Il est plus propre à copier qu'à produire.

## XXIX

M. Noxotte a esté quelques moments élève de feu M. le Moyne. Il fait le portrait passablement; il promettoit plus qu'il n'a tenu.

## XXX

M. Daullé grave fort bien le portrait, etc.

## XXXI

M. le Bas est un graveur à peu prez dans le goust de Cochin, à la différence qu'il n'invente ny ne dessine guères d'original. Il copie bien, surtout Vouvermans et Téniers; il a beaucoup gravé d'après ces deux pein-

tres. Il ne grave qu'en petit. Il néglige beaucoup la gravure pour le commerce; ce qu'il a fait de mieux sont ses premiers Vouvermans.

## XXXII

M. Antoine le Bel n'a point eu de maître que l'inspection de la nature; ce qu'il fait le mieux, ce sont les *marines*. Il fait le paysage assez bien. Sa touche est un peu lourde; ses figures de même, et un peu dures.

## XXXIII

M. de la Tour, excellent peintre de portraits au pastel, n'a point eu de maître que la nature; il la rend bien, sans manière. Il se donne beaucoup de peine, et ne se contente pas aysément, ce qui nuit à beaucoup de ses portraits. Il ne sçait pas s'arrester à propos : il cherche toujours à faire mieux qu'il n'a fait; d'où il arrive qu'à force de travailler et de tourmenter son ouvrage souvent il le gaste. Il s'en dégoutte, l'efface, et recommence, et souvent ce qu'il fait est moins bien que ce qu'il avoit fait d'abord; de plus, il s'est entêté d'un vernis qu'il croit avoir inventé, et qui très-souvent luy gaste tout ce qu'il a fait. C'est grand dommage; le pastel ne veut pas être tourmenté, trop de travail lui oste sa fleur, et l'ouvrage devient comme estompé.

## XXXIV

M. Portail, garde des tableaux du roy, à Versailles, a les talents les plus aimables et les plus singuliers; il a beaucoup voyagé. Il se destinoit au génie et à l'architec-

ture, il s'est tourné du côté de la mignature. Il dessine également bien la figure, le portrait, l'architecture, le paysage, les fleurs, les fruits, les animaux, les oyseaux, et tout ce qu'on appelle les choses naturelles, le tout d'après la nature, qu'il imite parfaitement et qu'il embellit. Il ne travaille guères qu'en petit; il employe, dans son travail, les crayons de mine de plomb, la pierre noire, la sanguine, la craye, la plume, le pinceau, l'encre de la Chine et les couleurs en détrempe. Ses ouvrages sont dessinez, pointillez, hachez, lavez et peints; de tout ce différent travail, il en résulte les choses les plus aymables : s'il peint des fruits, ils ont cette fleur, cette espèce de duvet qu'on leur oste quand on les manie; il représente le luisant qu'ont les plumes des oyseaux et le caractère du poil des animaux; il ne manque à ses fleurs que l'odeur. Il faut avoir, pour produire de pareilles choses, la plus grande patience, le plus grand talent, la plus grande propreté et la plus grande légèreté de main, et surtout le goust le plus fin et le plus sûr. Ses compositions sont charmantes, élégantes, voluptueuses. Il groupe à merveille; ses fonds sont de la plus grande suavité et vaguesse. Pour former ses principales lumières, ordinairement il laisse paroître le fond de son papier, qui est blanc.

## XXXV

M. LE SUEUR peint assez bien le portrait; son pinceau est un peu lourd.

## XXXVI

M. GUAY est un très-excellent graveur en pierres fines, comme le bel antique. Il dessine bien, finement, élégam-

ment. Il excelle à faire des portraits en bague, et fort ressemblants. Ses ouvrages sont d'un beau finy; il a fait plusieurs morceaux où il y a plusieurs figures de la plus grande beauté. Il est supérieur à Bonier, qui estoit excellent.

## XXXVII

M. Oudry le fils marche sur les traces de son père, et dans le même genre, mais moins spirituel, moins fin et moins léger que son père dans son exécution.

Il y a plusieurs *agreez* qui ne sont pas encore reçus à l'Académie, parmi lesquels il y a d'excellents sujets.

## XXXVIII

M. Adam le cadet, sculpteur. Sa manière est plus grande, plus large, et d'un plus grand goust que celle de son frère aisné; il n'est point maniéré comme luy. Il a fait, entre autres choses, le mausolée de la reine de Pologne, posé en Lorraine, assez bien composé, mais d'une exécution médiocre. Il a esté à Rome.

## XXXIX

M. Falconet est un jeune sculpteur de la plus grande espérance. Il compose bien, et avec esprit; son exécution est bonne et raisonnée, et son dessein correct. Il a de l'expression; elle n'est point outrée, elle est sage et convenable avec décence. On a vu de luy, aux derniers Salons, un modelle d'une Érigone, celuy du génie de la France qui embrasse le buste du roy, et le buste de

M. Falconet, célèbre médecin, qui luy ont fait beaucoup d'honneur.

### XL

M. SALLY. On peut dire de luy à peu prez les mêmes choses que de Falconet. Il est élève de feu Coustou le cadet. Il a esté à Rome, où il s'est distingué dans plusieurs ouvrages; il y a fait plusieurs portraits en buste. Il travaille bien le marbre. Il fait actuellement une statue pédestre du roy pour la ville de Rennes; elle sera de marbre. On voit de luy au Louvre, dans la salle des antiques. une belle copie du nouvel *Antinoüs* jeune, plus beau que l'ancien.

### XLI

M. MIQUEL-ANGE SLODZ, sculpteur, a esté longtemps en Italie. Il y a fait plusieurs ouvrages considérables, qui luy ont attiré la plus grande estime et la plus grande réputation de la part des Italiens mêmes; il y a fait, entre autres, une statue colossalle de saint Bruno en marbre. qui est posée dans Saint-Pierre de Rome, et le mausolée du cardinal d'Auvergne, à Vienne en Dauphiné; c'est un très-grand et beau morceau.

### XLII

M. VERNET, peintre, est à Rome. Il excelle aux marines et aux sujets qui représentent des nuits, des clairs de lune, des incendies. Ses paysages ressemblent un peu à ceux de Salvator Rosa, par la touche. ainsi que les figures qu'il y introduit.

## XLIII

M. Peronveau fait bien le portrait à huille et au pastel, mais mieux au pastel qu'à huille. Il cherche la manière de la fameuse Rosalba, mais il est bien moins grand qu'elle. Sa touche est pleine d'esprit, peut-estre un peu maniérée et s'écartant un peu de la nature. Il faut voir ses portraits d'un peu loin, et surtout ceux à huille: de loin, ils font de l'effet.

## XLIV

M. Hallé est un bon peintre d'histoire. Il a esté long-temps à Rome. Il dessine bien ; son goust de dessein est svelte, peut-estre un peu incorrect. Il colore assez bien ; sa touche est légère et spirituelle : sort de l'Académie.

### A MESSIEURS GRAND ET LA BABHORT, BANQUIERS, RUE MONTMARTRE.

Les six cents livres que madame Geoffrin a reçues en dernier lieu de MM. Grand et Babhort étoient pour le payement d'un tableau appartenant à M. le comte de Burzinski. Madame Geoffrin vient de faire emballer ledit tableau. Elle prie MM. Grand et Babhort de vouloir que cette caisse reste en dépôt chez eux, avec l'adresse de M. le

comte de Burzinski, pour le luy faire tenir où il le jugera
appropos. Comme elle pourroit mourir, elle croit con-
venable que ce dépôt soit chez ces messieurs.

A Paris, ce 30 mai 1772.

FIN DU TOME SECOND ET DERNIER.

# TABLE ALPHABÉTIQUE

### DES NOMS CITÉS [1]

## A

Abau, II, 15, 20.
Abau (madame et mademoiselle), II, 18.
Aberli, I, 115, 123, 125, 138, 443, 449, 554.
Acier, I, 264.
Adam, I, 199.
Aderkas (le baron d'), I, 302, 303.
Affry (le comte d'), I, 443. — II, 194, 201.
Agasse (les frères), II, 238.
Agincourt (Seroux d'), I, 568.
Agnès, I, 518. — II, 95.
Albani (cardinal), I, 142, 232, 269, 378.
Alf, I, 249.
Aliamet, I, 206, 230, 510, 564.
Allais, II, 167.
Allegrain (Ch.-Gab.), II, 119, 156.

Als (Pierre), I, 179, 199, 208, 253, 389, 411.
Altembourg (le baron d'), II, 125.
Alton, I, 401.
Ameilhon, II, 67, 69.
Amélie (l'archiduchesse), I, 170.
Andon (le baron d'), II, 119.
Andreæ, I, 355.
Angard, I, 517.
Angiviller (le comte d'), II, 117, 130, 150, 152, 164, 195, 206, 218.
Anhalt-Dessau (le prince d'), I, 255.
Anquetil, I, 448.
Apelluis, I, 144.
Arbaur, II, 137, 148, 165.
Arbritz, I, 517.
Arend, II, 134.
Arenda (le comte d'), II, 121.
Arens, II, 93.
Arlande (le marquis d'), II, 94.
Arnault (l'abbé), I, 195.

[1] La manière souvent si différente de Wille d'écrire les noms propres nous a quelquefois induit en erreur dans le cours de cette publication; nous avons rectifié, autant que possible, dans la table, ces inexactitudes involontaires et bien difficiles à éviter.

Arnould, II, 240.
Artaria, I, 175. — II, 174.
Aubert (l'abbé), I, 559.
Aubert, joaillier, I, 555. — II, 182.
Audinot, II, 99, 191.
Aumont, I, 306. — II, 60.
Auzou, II, 217.
Aved, I, 203, 514.
Averhoff, I, 580.
Aversberg, I, 528.
Avraincourt (la marquise d'), II, 78.
Avril (J. J.), II, 212.
Azer, I, 209.

## B

Baader, I, 207, 269, 330, 370, 386, 389, 390, 393, 395, 418, 427, 432, 434, 436, 450, 453, 454, 455, 458, 461, 462, 465, 469, 482, 488, 494, 496, 497, 502, 513, 516, 522, 529, 532, 562, 572, 577, 581. — II, 8, 11, 20, 25, 26, 28, 33, 34, 35, 60, 62, 64, 74, 75, 76, 77, 79, 84, 90, 94, 98, 112, 122, 124, 125, 132, 134, 145, 154, 159, 162, 166, 167, 171, 227, 228, 249, 253, 278, 279, 291, 295, 303, 314, 315, 321, 330, 333, 353, 354, 340, 366, 367, 368, 374, 375, 380, 382.
Baccarit, II, 177.
Bachelbel (de), I, 185, 250. — II, 95.
Bachelier (J. J.), II, 242.
Bacherach, I, 231, 232, 254, 235, 236, 237.
Bade-Durlach (le margrave de), I, 193, 379, 487. — II, 34.
Bade-Durlach (la margrave de), I, 138, 150, 154, 161, 162, 172, 182, 328, 342, 346, 353, 354, 356, 379, 487.
Baer (le baron de), I, 413.
Baer (l'abbé), I, 364, 566.

Bailly, II, 228, 261.
Bajon, II, 90.
Baléchou, I, 117, 207, 214, 310, 414, 466. — II, 11.
Balin, II, 177.
Banau, II, 76.
Bancelin, II, 97.
Bandeville (la présidente de), I, 547.
Bareuth (le margrave de), I, 185.
Barozzi (le baron de), II, 172.
Barré, I, 325, 327.
Barri, I, 267.
Barrois (le comte de), II, 127.
Barthélemy (l'abbé), II, 140.
Bartolozzi (François), II, 110, 127, 138, 252.
Bartsch (Adam), II, 85.
Basan, I, 121, 146, 155, 168, 217, 272, 276, 278, 306, 307, 313, 341, 371, 388, 389, 395, 397, 422, 423, 424, 432, 440, 453, 473, 475, 484, 565, 566, 580. — II, 25, 67, 105, 107, 112, 122, 153, 155, 172, 177, 178, 197, 250, 261, 278, 285, 362.
Basseporte (madame), I, 175.
Batanchon, I, 492, 499.
Baudet, I, 564.
Baudisin (le comte de), II, 58, 40, 44.
Baudouin (P. A.), I, 424.
Baugi (de), I, 226.
Baumgarthen (Ferdinand), I, 152.
Baur, I, 405.
Bausch, I, 566, 568.
Bause, I, 329, 345, 374, 380, 420, 458, 444, 445, 455, 459, 479, 485, 493, 522, 555, 561, 565, 570. — II, 2, 6, 9, 10, 49, 65, 66, 156.
Bauvin, I, 525.
Beaumont (le marquis de), I, 152, 155.
Beauvais, I, 256, 277, 280, 316. — II, 21, 25.
Beauvarlet, I, 192, 281. — II, 48, 221.

Becke, I, 156, 142
Becker, I, 300, 570, 576.
Begoüen, II, 34.
Behr (le baron de), I, 139, 140.
Beich, I, 535.
Bel, II, 261.
Bellanger, I, 475.
Belle (Clément L. M.), II, 126.
Belle (Auguste-Louis), II, 62
Belle-Isle (le duc de), I, 114, 130.
Bender (le baron de), I, 438, 442, 444.
Bender (Ernest-Christian), I, 476, 526, 554. — II, 202, 206.
Benel, II, 3, 5, 6.
Benschini, I, 550.
Bentinck (la comtesse de), I, 490. — II, 64, 65, 78, 82, 83, 89, 90, 106, 107, 110, 113, 115, 120, 125, 257, 263, 292, 293.
Berg (le baron de), I, 218.
Bergeck (le comte de), II, 73.
Berger (Joseph), I, 407, 411. — II, 133, 386, 389.
Berger (M.), II, 507, 508.
Berger (mademoiselle), II, 507, 582.
Bergmüller, II, 567.
Bernegau, I, 371.
Bernsdorf (le baron de), I, 191, 411, 448.
Berrier (Nic.-René), I, 120.
Berruer, II, 242.
Bertault, II, 147.
Berthellemy (Jean-Simon), I, 557. — II, 242.
Berthier de Sauvigny, II, 212.
Bertin, I, 135.
Bervic, I, 456, 577. — II, 26, 166, 169, 171, 210, 261.
Besnard-Duplessy, I, 368.
Beson, I, 458.
Bettmann, I, 528. — II, 163, 164.
Beuste (le baron de), I, 352, 555.
Bilcoq (L. M. A.), II, 128, 207.
Binder (le baron de), I, 150.
Bioche, II, 20.

Birckenstock (de), I, 585.
Bischoff, I, 169, 172.
Bissing (de), I, 126, 130, 141, 145, 157, 158, 165, 169, 170, 192, 200, 227, 244, 270, 507, 522, 529, 574.
Blanchard, II, 84, 85.
Bletterie, I, 66, 67.
Blondel-d'Azincourt, I, 254, 564.
Blondel de Gagny, I, 256, 294.
Blooms (le baron de), I, 477, 479, 486, 489. — II, 290.
Blumendorf (de), I, 585. — II, 62, 107, 205.
Boccage (de), I, 567.
Bock (le baron de), I, 566.
Böckel (le baron de), I, 120.
Bocquet, II, 188.
Boehm, I, 296, 553, 554, 446, 527, 581. — II, 75, 87, 157, 172.
Boehmer, I, 290.
Boetius, I, 190, 266.
Boichot (Jean), II, 183.
Boisot, I, 205. — II, 175, 266, 273.
Boissieu (J. J. de), I, 186, 201, 472.
Bond (le comte de), I, 338.
Bosse (le baron de), I, 236, 240. — II, 59, 63.
Botta (le marquis de), I, 527.
Bouchardon (Edme), I, 214, 305, 329. — II, 49.
Boucher, I, 118, 164, 175, 186, 276, 311, 424, 425, 470.
Bougoics, I, 225.
Bouillard, II, 174, 175.
Boulbon (le comte de), I, 138, 140.
Boullongne (Jean de), contrôleur des finances, I, 120, 124, 146. — II, 160, 162, 163.
Bourbon-Buisset (la comtesse), II, 116.
Bourgeois, I, 152, 148, 277, 278, 281, 397, 518. — II, 140, 141, 158, 188, 220, 270, 354, 552, 569.
Bourgouin, I, 125.

Boydell (Jean), II, 155.
Boyer, I, 564.
Braconier (madame), I, 135. — II, 26, 67, 73.
Bradt (J. G.), I, 416.
Brahé (le comte de), II, 51.
Brandebourg-Culmbach (le margrave de), I, 382, 565.
Brandt (J. Chr.), I, 117, 120, 121, 127, 143, 156, 158, 163, 165, 168, 170, 192, 200, 201, 215, 227, 242, 244, 270, 280, 307, 574, 510. — II, 17, 23, 24, 52.
Brecheisen, I, 544.
Bremsen (de), I, 285.
Brenet, II, 334, 357.
Brenner, II, 4.
Breteuil (le chevalier de), II, 127, 153.
Breukelerwaert (le baron de Ray de), I, 416. — II, 48, 50, 51, 54, 57.
Breuvern (de), I, 353.
Briard (Gab.), I, 175, 450.
Briasson, I, 435.
Bridan (Ch.-Ant.), II, 179, 313.
Bridan (P. Ch.), II, 219, 220.
Brinckmann, I, 125, 128, 129, 134, 140, 153.
Broche, I, 221.
Broembsen (le chevalier de), I, 285, 291, 312.
Broglie (le maréchal de), I, 137, 339.
Bromer (de), I, 377.
Brönner, I, 209.
Bruandet (Lazare), II, 175, 176.
Brühl (le comte de), I, 255.
Brunner, I, 130.
Brunswick (le prince de), II, 136.
Buchoz, II, 2.
Buchwald (le baron de), II, 45.
Buldet, I, 170, 214, 475. — II, 363.
Bullinger, I, 122, 127.
Burhardfixsen, I, 579.
Buri (de), II, 75, 76, 84, 87.

Burzinsky (de), I, 547.
Buschmann (de), II, 80, 262.
Büttner, II, 78.
Bylevelt (J.), I, 147.
Byrne, I, 417, 418, 517. — II, 127, 144.

C

Cacault, II, 13.
Calhiornsen, I, 253.
Callenberg (le comte de), II, 86, 114.
Callinique (l'évêque de), Voy. Livry.
Camerlingue (le cardinal), II, 11.
Camicas, II, 270.
Camus, II, 264, 265, 272.
Canaple, II, 539.
Canitz (le baron de), I, 444.
Carl, II, 304.
Carlin Bertinazzi, I, 551.—II, 75, 98.
Carmona (E. S.), II, 138, 141.
Carmontelle, I, 287.
Carpentier, II, 93, 233, 234.
Cars (Laurent), I, 81, 91, 216.
Casanova, I, 117, 120, 176, 192, 200, 203, 234, 250, 515, 546, 550.
Cassin, II, 207.
Castries (de), II, 276, 277.
Cathelin (L. J.), I, 281, 573.
Cavalier, I, 289.
Cayeux (de), I, 419, 421, 422.
Caylus (le comte de), I, 191, 195, 254, 305, 306. — II, 206.
Cellot, II, 30.
Celoni, I, 144, 146.
César, II, 192.
Chaise, II, 222.
Challe, I, 185.
Chambon, II, 362.
Chappe (l'abbé), I, 396.
Chardin (J.-B.-S.), I, 141, 281, 571.
Chariot, I, 408, 544.
Charles, II, 76, 77, 84.
Chatelus, I, 120.

## DES NOMS CITÉS.

Chaudet (Antoine-Denis), II, 206.
Chaufret, I, 425.
Chaulnes (le duc de), I, 481.
Chauvelin (Germain-Louis de), I, 198.
Chavet, II, 285.
Cher au fils, I, 398, 440, 522, 529.
— II, 1, 229, 250.
Chereau (madame), I, 398, 474, 522.
Chevalet, I, 205, 224, 250, 232, 237, 238, 243, 249, 256, 280, 301, 326, 328, 329, 550, 565, 581, 394, 411, 465, 469, 475, 496, 552, 553, 558, 561, 562. — II, 12, 18, 20, 25, 26, 279, 357.
Chevreuse (le d c de). I, 126.
Chodowiecki (Daniel), I, 505, 575.
Choffard, I, 158, 281, 578. — II, 55, 390.
Choiseau, I, 359, 362.
Choiseul (le duc de), I, 424, 473, 503, 504, 505.
Choreck (le comte Rodolphe de), I, 317, 437, 452.
Chetneky (de), II, 162, 167, 178, 243.
Chrétien junior, II, 31.
Claison (Hippolyte de la Tude), I, 206, 263.
Clairval, I, 545.
Clémens (J. F.), I, 560. — II, 165, 178.
Cochin (Ch. Nic.), I, 131, 144, 154, 159, 171, 174, 175, 186, 276, 279, 241, 254, 308, 404, 450, 459, 474, 479, 491, 553, 571. — I, 11, 62, 149, 170, 175, 194, 242, 247, 261.
Cochin (madame, née Horthemel), I, 361.
Cochers (L. B.), II, 215, 223, 229, 232, 233, 234, 236, 243, 244, 245, 249, 265, 268, 270, 282, 287, 288, 351, 352.
Coindet, I, 254, 294, 472.
Colibert (Nicolas), II, 259, 320.

Collin de Vermont, I, 185.
Collin, secretaire du roi, I, 474.
Colonius (Frédéric), II, 537.
Compigne (de), I, 124.
Conti, II, 62.
Conty (le prince d'), II, 214, 252.
Cook (le comte), I, 145, 146.
Coquereau, I, 211, 212, 240.
Corneille, II, 151.
Cornilli (P. Jacque), II, 142.
Coste (de), II, 560.
Courressau, I, 274.
Couronne (de), II, 76.
Coutouli, I, 596, 468, 471, 472, 473, 474, 475, 476, 478, 479, 493, 496, 555, 558, 564, 569, 571, 572, 577. — II, 11, 20, 64, 77, 82, 89, 131, 152, 178.
Cramer, I, 177.
Crayen (Auguste) II, 2, 3, 6, 8, 9, 25, 49, 63, 86, 135, 142, 150, 151, 190, 192, 232.
Crébillon, II, 589.
Créey, II, 199.
Creuze, I, 528.
Creutz (le comte), I, 552.
Croismare (le marquis de), I, 156.
Cronstern (de), I, 514, 546, 549.
Cropp, I, 419.
Crusius, I, 522, 408.
Cuvys (Samuel), ou Creutz, I, 224, 575, 576, 582.
Cuchet, II, 155.
Custine (le général), I, 384.
Czartoriski (le prince Adam), I, 595, 431, 475, 480, 482, 485, 501, 503, 545, 555, 560, 565. — II, 20.

## D

Dalberg (le baron de), I, 265, 435, 437, 439, 440, 447, 452, 508, 519, 520, 521, 529, 531. — II, 14, 15, 19, 157, 172.

Dallwitz (le comte de), I, 420, 486.
Dameri (le chevalier de), I, 134, 168, 171, 173, 192, 203, 205, 251, 255, 266, 285, 304, 307, 308, 310, 311, 326, 399, 432. — II, 193.
Dandré-Bardon, I, 174, 244, 295.
Danton, II, 246.
D'Argenville, I, 519.
Daudet, I, 271, 354, 356, 353, 370, 389, 392, 395, 398, 400, 408, 414, 416, 418, 419, 422, 425, 426, 458, 452, 459, 465, 470, 475, 529, 554, 572.—II, 55, 69, 112, 151, 171, 181, 198, 199, 205, 210, 211, 212, 229, 230, 237, 243, 246, 258, 263, 284, 287, 288, 293, 295, 305, 306, 312, 314, 315, 326, 330, 333, 334, 336, 359, 352, 361, 364, 367, 368, 371, 374, 375, 379, 380, 382, 389.
Daullé (Jean), I, 98, 99, 100, 114, 185, 223.
David, II, 40.
David (Louis), II, 222, 223, 257, 272.
David (le R. P.), I, 207.
Davila, I, 367.
Dazaincourt, II, 335.
Debesse, I, 470, 533, 539, 562, 563, 568, 571. — II, 29.
Deckler, I, 149.
Deforge, I, 494. — II, 98, 217, 260, 285.
— (madame), I, 292, 445, 474, 493, 558. — II, 73.
— (mademoiselle), 478.
Delaire, I, 560.
Delalande, II, 160.
Delaunay, I, 240, 254, 293, 375, 445, 449, 578. — II, 192, 201, 209, 216, 221, 337.
Deliens, II, 82.
Demarces (de), I, 396.
Demidoff (le baron de), I, 549.

Dennel (A. F.), II, 140, 148, 151, 211.
Denon (D. V.), II, 158.
Descamps, I, 152, 165, 167, 170, 171, 174, 177, 206, 240, 255, 261, 420 — II, 70, 73, 74, 75, 76, 81, 87, 89, 93, 96, 158, 164, 166, 167, 185, 186, 187, 255.
Descarsin, II, 203, 204.
Desrine (L. P.), II, 215.
Desfriches, I, 156, 159, 164, 176, 177, 220, 221, 356, 357, 259, 376, 454, 459, 454, 569. — II, 67, 96, 123, 150.
Deshayes, I, 164, 192, 284.
Desmarets, I, 299.
Desnos, I, 242.
Desrochers, I, 305.
Dessemet, I, 568.
Dessin (P.), I, 545.
Desvignes, II, 55, 61.
Deux-Ponts (le duc de), I, 128, 129, 130, 131, 132, 148, 156, 188, 219, 291, 302, 349.
Dewitz (le baron de), I, 271. — II, 44.
Diderot (Denis), I, 91.
Diebach (le comte de) II, 86.
Diemar, I, 4.8, 419, 457. — II, 110, 112.
Die-bach (le comte de), II, 194, 201.
Dieskau (le général de), I, 363.
Dietrich, I, 113, 118, 119, 121, 122, 126, 127, 134, 135, 137, 138, 142, 145, 152, 159, 161, 169, 172, 182, 191, 194, 197, 198, 200, 203, 204, 206, 207, 213, 218, 220, 221, 227, 229, 230, 234, 236, 240, 242, 243, 245, 247, 253, 254, 257, 258, 264, 266, 278, 280, 284, 292, 293, 294, 303, 304, 310, 318, 319, 323, 335, 344, 349, 354, 355, 358, 365, 371, 374, 375, 381, 393, 395, 402, 406, 408, 409, 423, 425, 426, 447, 455, 466, 475, 478, 479, 480, 485,

491, 493, 495, 496, 498, 502, 505, 512, 520, 527, 528, 555, 536, 539, 544, 546, 549, 550. — II, 1, 8, 55, 60, 518.
Dietsch (J. C.), I, 144, 155, 162, 184, 197, 218, 512, 520, 555, 371, 382, 588.
Dietsch (mademoiselle), I, 311, 364, 367, 382, 407, 417.
Diminow (le baron de), I, 502.
Dinglinger, I, 290, 501.
Dittmer, I, 575. — II, 40, 185.
Dixon, II, 52.
Dohna (le comte de), I, 518. — II, 42.
Döhn, II, 114.
Domanök, I, 463.
Dönhoff (le comte de), II, 11, 13, 17, 59, 61.
Donner, I, 457.
Doppelhofen, I, 124.
Dorn (de), I, 259, 275.
Dorner, I, 414, 435, 459.
Doyen (Gab.-Franç.), I, 250, 524.
Drevet, I, 185.
Dreyer (le baron de), II, 151.
Drouais (Germain-Jean), II, 103, 172, 222.
Dubocq, I, 213.
Dubois de la Champré, I, 555.
Ducis, I, 130.
Ducreux, I, 455, 476. — II, 141.
Dufour, I, 120, 361, 362. — II, 135, 150, 151.
Dufresne (de), I, 397, 401.
Dufresnoy (Ch. Alph.), II, 179.
Dulfus, I, 562.
Dumont, acteur, I, 117.
Dumont (François), II, 174, 175, 178, 179, 186, 247.
Dumont (le Romain), I, 174.
Dunkel, II, 362, 384.
Dunker, I, 330, 414, 422, 462, 513, 521, 528, 531, 533, 546, 547, 549, 554, 560. — II, 33, 34.
Duparc (madame), II, 27.
Duplessis, directeur de la fabrique de porcelaines de Sèvres, I, 117.

Duplessis (J. S.), II, 117, 175.
Duplessis, officier général, I, 106, 107, 109.
Duponchel, I, 522.
Durazzo (le comte de), I, 249.
Durfort (de), I, 455.
Duvivier, I, 554. — II, 51, 522, 574.

## E

Ebert, I, 259, 262.
Eberts, I, 115, 118, 119, 152, 154, 140, 141, 147, 148, 152, 156, 163, 164, 169, 177, 178, 181, 185, 184, 188, 190, 195, 194, 199, 202, 203, 204, 205, 206, 207, 209, 213, 214, 215, 216, 217, 221, 222, 227, 256, 259, 244, 245, 255, 258, 259, 261, 265, 268, 271, 272, 281, 282, 284, 287, 288, 299, 301, 305, 307, 311, 320, 321, 341, 371, 372, 375, 400, 415, 417, 428, 462, 477, 485, 499, 508, 511, 513, 514, 519, 520, 528, 532, 555, 544, 548, 549, 561, 567. — II, 5, 8, 14, 50, 42, 47, 72, 74, 124, 142, 157, 172, 193, 194, 276, 314, 315, 384.
Eckhard, I, 128.
Edelsheim (le baron d'), II, 54.
Ehremann, I, 410.
Ehrlen, I, 120.
Ekhard, I, 70.
Ellermann, I, 505, 521, 558.
Elsaser, I, 262, 264, 266.
Elsen, I, 223.
Engell, I, 224.
Epremesnil (d'), II, 350.
Epsdorf (le baron de), I, 250.
Eraty, II, 213.
Erbach (le comte d'), I, 513, 514, 515.
Ermeltraut, I, 158, 239.
Escher, I, 572.

Esler (le baron de), I, 222.
Esperesdieu, I, 265, 271.
Esslinger, I, 134, 143, 167.
Esterhosi (le comte d ), I, 194, 265.
— II, 209.
Etagne (de c), II, 245.
Etigny (c), I, 173, 174.
Ettinger, I, 569.

## F

Faber, I, 246, 247, 250.
Fabian, I, 292.
Fabre (F. X.), II, 139, 151.
Fabroni, I, 554.
Fagel, I, 1.9.
Falbe, I, 312, 313.
Falcker en (Tocad.), II, 286, 291.
Falconet, I, 167.
Farvaques (la comtesse de), I, 516.
Favras (le marquis de), II, 240
Feber, I, 344.
Feig 4, II, 52.
Felaheau (l baron de), I, 253.
Feldmeyr (Gabriel), I, 273.
Ferber, I, 3 6, 317, 318, 525.
Ferrier, I, 525.
Ferrière (o k, II, 51, 52.
Fessard, I, 15 , 163, 171, 269.
Fevre, I, 122
Ficquet, I, 114, 542. — II, 87.
Fich er, I, 120, 137, 181, 207, 208, 302.
Fischer, I, 319.
Fleischmann, I, 150, 152, 153, 156, 161, 162, 172, 182, 328, 342, 355, 356, 540.
Fletcher (le baron de), I, 321, 324, 329.
Fliquat, I, 281, 362, 422.
Flittner, II, 16.
Fögelin, II, 243, 253, 290, 295, 311, 312, 334, 372.
Fontaine (P. F. L.), II, 213.
Fontanel (Abraham), I, 496, 497, 509, 525, 570, 571.

Fontenay (le général de), I, 301. 3.4, 515, 401, 407.
Forell (le baron d ), I, 281.
Forner (le chevalier de), II, 81.
Forster, II, 58.
Fortin (Auguste-Félix), II, 202, 204
Forty, II, 183.
Foubert, I, 579, 409.
Fouillet, I, 559.
Foulon, I, 140  - II, 212.
Fouquet, I, 344, 318, 349, 351.
Fournereau, I, 125, 192, 222, 226, 304.
Fragonard (Honoré), I, 284.
Franck des f.èr s), II, 87, 1 3, 114
ran k (de), I, 205
Franckenstein. Voyez Goll.
Frankenberg, II, 85.
Frauenholz, II, 284, 286, 290, 558.
Fr g , I, 376, 469.
Frémin, I, 152, 148, 170, 184, 186, 195, 205, 214, 262, 269, 569.
Freudeberg, I, 330, 444, 449, 455, 513.
Freund (le baron de), I, 515, 515.
Fr ed, I, 165.
Fries (de), I, 515 — II, 47.
Friess, I, 202, 215.
Frisch, I, 564.
Frster, II, 135, 149, 158, 178, 199, 205.
Froisard, II, 56.
Fuessli, I, 123, 127, 128, 155, 170, 171, 180, 183, 186, 202, 243, 261, 566, 567, 376, 586, 594, 398, 425, 471, 503, 510, 511. — II, 78, 278, 286.
Fuetter, II, 121, 296, 297.
Füger, II, 42, 47, 57.

## G

Gabron, I, 235.
Gagino, I, 291, 544.
Gagny (Gaillard de), I, 193.

Gaignat, I, 390, 398, 399, 400.
Gaillard, I, 114, 185, 202, 280.
Galitzin (le prince), I, 151, 510.
Galoche (Louis), I, 400. — II, 41.
Gams, II, 169, 248.
Gand (le vicomte de), II, 141.
Garnier (E. B.), II, 139, 151, 186.
Garttner, I, 292, 525.
Gaste (madame veuve), I, 485, 531.
— II, 10.
Gastel, I, 452.
Gauffier (L.), II, 215.
Geirsberg (le comte de), I, 124.
Gellert, I, 424, 452.
Geoffroy, II, 188.
Georgio, I, 382, 585, 589, 390, 393.
Gérard, I, 408.
Gericke, II, 49.
Gessner (Salomon), I, 195, 202, 222, 398, 472, 510. — II, 72.
Geyersberg (le comte de), I, 154, 136, 145.
Geyser, II, 5, 6, 8, 168.
Gibsone, I, 425.
Gier, I, 405, 407, 417, 525, 528, 542, 564, 578. — II, 10.
Gietulewicz, I, 521.
Gillet (Louis), II, 132.
Girard, II, 216, 218, 220.
Giraud, I, 533.
Giraud (Jean-Baptiste), II, 175, 216, 237.
Girodet (Anne-Louis), II, 139, 186, 216, 340.
Giroust (J. A. Th.), II, 172, 174.
Girout, I, 157, 187.
Glöber, I, 235, 237, 239.
Gluck (le chevalier), I, 249.
Godefroy (François), II, 4, 5, 27.
Goethe, II, 7.
Gois (E. P. A.), II, 173, 183, 184, 186.
Goldacker (le baron de), I, 259, 262.
Goldelini, I, 249.

Goll de Franckenstein, I, 524, 542, 544, 548, 549, 550, 555, 573, 446.
Golowkin (la comtesse de), II, 86.
Golze (le comte de), II, 249.
Göring, I, 158, 174.
Götz, II, 59.
Gougenot, I, 367.
Courvilie, I, 540.
Gouviller, I, 414.
Graetheed, II, 70.
Grammont (le comte de), II, 1, 15.
Grant, I, 485.
Grand-Jean, I, 379.
Graupner, I, 1.6.
Gravelot, I, 311.
Grebel, I, 125, 130.
Gregoire, II, 88.
Gregori, I, 157, 177, 196. — II, 68.
Gregy, II, 176, 177.
Grenau, I, 246.
Grenier (madame), II, 196.
Grenzinger, I, 597, 404.
Greuze (J. B.), I, 115, 124, 125, 139, 140, 144, 148, 164, 175, 184, 188, 250, 255, 257, 258, 239, 240, 241, 242, 255, 285, 286, 300, 304, 513, 322, 325, 326, 331, 415, 472, 511, 525. — II, 14, 17, 56, 59.
Grew, I, 227.
Gricourt (le), II, 15.
Griesbach, I, 292.
Grill, I, 352.
Grimaldi (l'abbé de), I, 206, 261, 289.
Griman (l'abbé), I, 306.
Grimm, I, 287, 340, 345, 360, 361, 372, 555.
Grimoux, I, 394.
Grognard, II, 112.
Grö el, I, 132, 135, 152.
Göll (le baron de), I, 134, 135, 143, 153, 167. — II, 240, 243.
Grohmann, I, 15.
Groschka (le baron de), I, 117, 452, 435, 437, 439, 447, 452, 494,

495, 497, 498, 507, 508, 517, 520, 550, 542, 569, 571.
Grossmann (C. A.), I, 522, 546. — II, 51.
Grovermann, I, 419.
Gruel (l'abbé), I, 551, 547.
Guay, I, 154.
Gudin, I, 280. — II, 55.
Guérin, II, 266, 267, 515.
Guibal, I, 142. — II, 61, 72, 74.
Guibert, I, 147. — II, 555, 540.
Guimot, II, 130.
Gunkel, I, 555, 556, 581.
Guttemberg, I, 410, 422, 455, 482, 485, 488, 515, 514, 558, 559, 569, 577. — II, 55, 62, 81, 90, 94, 99, 101, 103, 104, 115, 118, 119, 120, 128, 137, 144, 145, 146, 167, 175, 181, 200, 201, 202, 203, 205, 213, 248.
Guttenbrum, II, 159, 176.
Guyard (Adélaïde), II, 264, 265, 267, 268.

# H

Haag (Ph.-Chr.), I, 471.
Haas (mademoiselle), I, 276.
Hacken, I, 441.
Hackert, I, 300, 340, 543, 598, 517, 518, 519. — II, 5, 11, 114, 116.
Hagedorn (le baron de), I, 154, 159, 161, 229, 236, 247, 248, 254, 257, 258, 259, 260, 261, 266, 279, 283, 292, 305, 311, 316, 317, 319, 323, 358, 380, 382, 401, 419, 424, 427, 430, 536. — II, 2, 7, 31, 52.
Halbusch, I, 185, 557.
Hall, I, 442.
Haller, I, 295, 561. — II, 121.
Halm (Mathias), I, 146, 230, 232, 295, 331, 356, 361, 409, 457.
Hamerani, II, 121.

Hamilton, I, 545.
Hammerstein, I, 298.
Hane (le baron de), I, 186, 189.
Hanger, II, 4.
Harach (le comte de), I, 335, 344.
Hardenberg (le baron de), I, 551.
Harpeter, I, 290.
Harscher, I, 288.
Hartlaub, II, 41.
Hartmann, I, 299, 360.
Hasberg, II, 201.
Haugwitz (le baron de), II, 5.
Haumont, I, 380, 421. — II, 1, 4, 29, 40, 75, 88, 160, 162, 165, 174, 181, 305, 334.
Haut, I, 152.
Hauterue, I, 125.
Hayd, I, 358, 360.
Hecquet (R.), I, 280. — II, 261.
Hedlinger, I, 144, 345, 546.
Hegner, II, 52.
Heidegguer, I, 486, 490.
Heideloff, II, 106.
Heilmann (Jean-Gaspard), I, 114, 118, 122, 124, 129, 134, 149, 150, 151, 245, 566, 576. — II, 80.
Heilmann (madame), I, 151.
Heimhaussen (le comte de), I, 592.
Heinecken, I, 171, 415, 421, 456, 486.
Heisch, II, 165.
Heiss (l'abbé), II, 21, 25, 162.
Helfried, I, 379.
Helle (P. C. A.), I, 51, 52, 542.
Hellfried, I, 322, 323, 332.
Hemmert (de), I, 313, 350.
Heredia (le chevalier), II, 121.
Herliberger, I, 118, 448.
Hermand (Robert-Alexandre d'), I, 51.
Hertz, I, 116, 241.
Herzberg (le comte de), I, 177. — II, 156, 276, 279, 280, 285, 290, 296, 299.
Hess, I, 152, 157, 171, 173, 174, 180, 289, 326, 328, 329, 349,

Hesse, II, 65.
Hesse-Cassel (le landgrave de), I, 179, 214, 528, 580.
Hesse-Darmstadt (le prince de), I, 136, 137, 147, 150, 155, 156, 161, 165, 207, 208, 209, 308, 528, 395, 400, 402, 411. — II, 50.
Hesse-Hombourg (le landgrave de), I, 517.
Heurtin, I, 582.
Heyde (von der), I, 457.
Hillner, I, 366.
Himburg, I, 256.
Hin, I, 129, 132, 148, 155, 178, 186.
Hireau, II, 307.
Hiss, I, 236.
Höckel, II, 154.
Hohenlohe (la princesse de), II, 315.
Hohenthal (le baron de), I, 252.
Hohmann, I, 444.
Holst (les barons de), frères, II, 92.
Holstein (le duc de), I, 474.
Holzer, I, 282.
Horst (le baron de), II, 17.
Hotzmann, I, 561.
Houdon, I, 177. — II, 242.
Houel (Jean), II, 80.
Huber, I, 136, 143, 167, 176, 209, 202, 211, 212, 218, 228, 252, 256, 275, 285, 294, 295, 317, 318, 325, 331, 332, 337, 344, 351, 360, 382, 401, 419, 426, 468, 477, 480, 525, 553, 562, 563, 570, 576, 584. — II, 6, 7, 30, 49, 59, 63, 66, 71, 74, 157, 197, 254, 336.
Huber (mademoiselle), 575.
Hubner, I, 247.
Hues (d'), I, 450.
Huet, I, 299.
Huet (madame), I, 262, 265, 286.
Humbert I, 143.
Humitsch, I, 262, 266, 293, 322, 323, 339.

Huot, II, 245.
Huquier, I, 189, 233, 240, 286, 552.
Hurter, II, 127.
Hutin le jeune, I, 119, 257, 286, 310.

i

Imbert, I, 147. — II, 163.
Imhof (le baron d'), II, 38, 40, 44.
Inghem (d'), II, 15.
Ingouf (F. R.), I, 326, 449, 452.
Isembert, II, 116, 143, 144, 146, 154, 165, 171, 181, 195, 196, 199, 212, 218, 219, 221, 230, 234, 235, 243, 247, 248, 249, 255, 271, 274, 280.
Isembourg (le prince d'), I, 372, 428. — II, 318.
Iwanow, I, 460, 461.

J

Jacques, I, 261, 341. — II, 111.
Jacquin, I, 225, 278, 281.
Janinet (François), II, 94, 95.
Jaquemin, I, 518.
Jardin, I, 406.
Jardinier (Claude-Donat), I, 357.
Jaucourt (le comte), I, 540.
Jeaulfret, I, 496. — II, 88, 256, 257, 275, 280.
Jeaurat, de l'Académie des sciences, II, 249.
Jeaurat (Étienne), I, 155, 361, 489.
Jocourt (le chevalier de), I, 128.
Joliot, II, 389, 390.
Jollain, I, 309. — II, 243, 266, 267.
Jombert fils, II, 50.
Joubert, I, 270, 452.
Joullain, I, 233, 238, 462.

Joursanvault (le baron de), II, 44, 49, 50, 98.
Judlin, II, 569.
Julien (Pierre), II, 256.
Julien (Simon), II, 207.
Julienne (la), I, 171, 252, 262, 326, 342, 546, 547, 552, 555.
Jundt, I, 189, 194, 204, 224, 231.
Jungentekl, I, 120.

## K

Kalckhofer, I, 569, 570, 571.
Kamm, I, 490. — II, 1, 3, 10.
Karg (le baron de), II, 59.
Karch (madame), I, 205.
Karsten, II, 113.
Kaufmann, I, 195.
Kaunitz-Rothberg, (le prince de), I, 116, 117, 121, 125, 126, 127, 130, 192, 196, 212, 222, 226, 246, 262, 291, 316, 320, 325, 327, 358, 378, 403, 468, 531. — II, 14, 57.
Kayser, I, 547, 548. — II, 84.
Keith (de), I, 448.
Kennel, I, 171, 177, 190.
Kessel (le baron de), I, 151, 154, 161, 169, 185, 229, 236, 247, 257, 265, 268, 279, 281, 316, 337, 341, 380, 401, 424, 427, 445, 466, 467, 485, 486, 501, 536, 541.
Ketler (le général de), I, 133.
Kientzel, II, 144.
Kirn (G. C.), I, 282, 319, 375, 382.
Kimli, II, 26, 55, 60, 319, 334, 568.
Kinski (la princesse de), I, 568.
Klauber (oncle), II, 69, 70, 71, 72.
Klauber (neveu), II, 69, 81, 86, 88, 90, 98, 99, 100, 103, 104, 109, 115, 118, 119, 120, 121, 126, 136, 137, 138, 141, 146, 153, 154, 155, 156, 157, 158, 164, 166, 167, 172, 177, 179, 181, 184, 193, 195, 199, 229, 230, 235, 239, 243, 284, 286, 291, 295, 313, 314, 315, 330, 367, 568, 574, 575, 378, 382.
Kleber (de), I, 253.
Kedecker, I, 177. — II, 53.
Klein, I, 479, 552.
Kleimberff, I, 452.
Kleiner, I, 157.
Klein-Schmidt, I, 237, 259.
Klengel, I, 491, 498, 535, 536, 546, 557, 559, 566.
Klingstädt (le baron de), I, 501, 502, 516, 524.
Klopstock, I, 191, 411.
Knebel (le baron de), I, 453, 434. — II, 4, 7, 11, 12, 13, 14.
Köbell (Ferdinand), I, 392, 468, 485, 494, 498, 507, 544. — II, 10, 17, 29, 30, 32, 39, 40, 55, 59, 60, 61, 156.
Koch (de), I, 540. — II, 4.
Koechlin (Jean), I, 486. — II, 3.
Kolb, I, 512.
König, I, 303.
Köpfer, I, 173.
Kopfgarten (le baron de), I, 236, 240.
Köpke, I, 482.
Kornmann, I, 122, 154, 156, 353.
Kosciuzko, I, 451, 460, 462. — II, 337.
Kössner, I, 417.
Kraer, I, 119.
Krahe (Jean-Lambert), I, 483, 484.
Kranich, I, 18, 20.
Krause, I, 211, 217, 250, 251, 269.
Krauss (G. M.), I, 211, 230, 300, 334, 337, 378, 391, 408, 432, 435, 437, 447, 451, 486, 495, 498, 507, 508, 519, 520, 542.
Kreuchauff (Franç.-Wilhem), I, 115, 214, 217, 228, 243, 254, 268, 287, 293, 307, 321, 337, 345, 355, 396, 453. — II, 6.

DES NOMS CITÉS.

Kronstern (le baron de), I, 324, 419.
Krubsacius, I, 257, 276.
Krud ner (le ba on de), I, 465, 468, 481, 482, 524.
Krufft (le baron d ), I, 35.
Kruthoffer, I, 365, 390, 438, 448, 450, 468, 481, 485, 492, 494, 519, 544, 567. — II, 10, 20, 40, 60.
Kuhn, I, 18, 19, 20, 21, 22, 23, 24, 25, 26, 27, 28, 235.
Kümbeh, II, 17.
Kunth (G. F.), I, 574.

L

Laage (de), II, 111.
Labhart, I, 485.
La Boissière, I, 292.
La Borde (d ), II, 18.
Laborier, I, 137.
Lacombe (de), I, 491.
La Fayette (le marquis de), II, 214, 224, 228, 243, 258, 328.
La Fosse (de), II, 73.
Lagan (de), II, 107.
Lagrénée (J. J.), II, 173, 179.
La Haye (d ), I, 290, 291. — II, 165.
Laine, I, 415, 417.
Lalive de Jully, I, 200, 435.
Lall mand, I, 254.
Lamberg (le comte de), I, 534.
Lameth (le comte de ), II, 276, 277.
La Monce (de), I, 107, 108, 109.
Lancret (Nicolas), I, 62.
Landerer, II, 21, 23.
Landgraf, II, 333.
Landolt, II, 110, 116.
Lange, II, 53.
Langlois, I, 407.
La Poplinière, I, 175.

La Reinière (de), I, 506. — II, 140, 141.
Largillière (Marguerite-Élisabeth), I, 70, 74, 76.
Largillière (Nicolas de), I, 64, 65, 70, 71.
Larmessin, I, 51, 62, 69.
La Roche (madame de), II, 121.
La Rochefoucauld (de), II, 341.
La Rocque (de), I, 168.
La Rolle, I, 157, 165, 168, 195.
La Tour (de), I, 452, 574. — II, 169, 172, 174, 189, 213, 262, 317.
La Tour-d'Aigue (le chevalier de), I, 182, 235, 285. — II, 59.
Lautz, I, 15, 317.
Lavabre, I, 503.
Laval (le duc de), II, 140.
Lavadé-Poussin, II, 182, 215, 218.
La Vallière (le duc de), I, 582.
Lavy (V.), médailleur, I, 586.
Layen (le comte de la), I, 129, 130, 131.
Le barbier (J. J. F.), II, 120, 237, 242, 265, 266, 268, 272, 273, 283, 286.
Lebas (Jac.-Phil.), I, 144, 460, 529. — II, 2, 22, 35.
Leblan (l'abbé), I, 442.
Le Bossu (l'abbé), I, 473.
Lebrun, marchand de tableaux, I, 2 8, 289, 455, 539, 540, 563, 564. — II, 143.
Lebrun (madame Vigée), I, 568.
Lebrun, medecin, II, 251, 252.
Lechelle (de), I, 196, 197.
Lecat, I, 114.
Le Clerc, I, 186, 188, 219, 220.
Le Clerc (Sébastien), le fils, I, 276.
Lecomte (Felix), II, 128.
Ledoux (Cl.-Nic.), II, 159, 163, 164, 167, 178, 199, 201, 233, 234, 244.
Leduc, II, 302.
Le Febvre, I, 177. — II, 91, 92, 240, 244.

Legillon, II, 74, 75, 182, 206.
Le Hardy de Famars, I, 555.
Lehndorf (le comte de), I, 580.
Leim, I, 33.
Le Jay, II, 20.
Lelièvre, I, 67, 68.
Lelièvre, II, 165.
Le Mesle (Charles), I, 574, 579. — II, 28, 34, 50, 54.
Le Mire (Noël), I, 117, 250, 252, 428, 484.
Lemke, I, 201.
Le Moine, I, 176.
Lemonnier (Ch.), II, 221.
Lemot, II, 263.
Lempereur, I, 265, 278, 445, 452, 554, 578. — II, 149, 194, 195, 266, 272, 273, 287, 288.
Lépicié, I, 155, 450.
Leprince, I, 299, 310. — II, 184.
Leramberg (Louis), II, 41.
Le Seurre de Mussez, I, 559.
Lespinasse (Louis-Nicolas de), II, 147.
Lesueur (Pierre), II, 118.
Lesueur, secrétaire du roi, I, 499.
Letellier (Ch.-Fr.), II, 196.
Le Vacher, I, 246.
Levier, I, 345, 376.
Lhopital (le marquis de), I, 135.
Lichtenberg (C. F.), I, 402, 403.
Lichtenhan, II, 165, 166.
Lichstenstein, I, 567.
Liebenheim (le baron de), I, 285.
Liebetraut, II, 49.
Lienau (Vincent), I, 227, 266, 267, 285, 288, 295, 297, 299, 300, 301, 312, 321, 324, 336, 341, 348, 350, 353, 356, 368, 376, 380, 385, 389, 405, 414, 416, 420, 422, 439, 440, 441, 458, 459, 467, 482, 488, 492, 498, 502, 503, 516, 517, 523, 527, 558, 563, 574, 576, 578, 579. — II, 14, 16, 19, 28, 29, 53, 186, 187, 201, 251, 263, 293, 572.

Lienau frère, I, 356, 437, 533, 538, 542, 543, 545, 555, 558. — II, 251.
Linand, II, 18.
Lindenfels, I, 185.
Lindenner, I, 185, 186, 219, 222, 297.
Linguet, II, 245.
Lionel, II, 105
Lippert (de), I, 376, 384, 385, 592, 396, 397, 401, 405, 406, 411, 433, 436, 447, 455, 459, 460, 463, 469, 481, 514, 552, 553, 554, 575. — II, 5, 8, 15, 43, 211, 229, 232, 312, 514.
Livry, évêque de Callinique, I, 115, 117, 127, 134, 147, 150, 157, 164, 168, 182, 185, 195, 202, 265, 266, 281, 284, 298, 302, 325, 358, 344, 362, 376, 387, 395, 406, 408, 409, 410, 419, 432, 461, 463, 466, 471, 475, 502, 507, 511, 527, 529, 539, 546, 547, 550, 551, 559, 581. — II, 25, 28, 29, 30, 35, 45, 47, 51, 59, 65, 67, 69, 78, 82, 109, 134.
Livry (M. de), premier commis de M. le comte de Saint-Florentin, I, 118, 126, 129, 131, 135, 141, 144, 146, 150, 152, 162, 175, 174, 175, 176, 178, 200, 205, 220, 221, 228, 231, 244, 259, 272, 276, 278, 279, 292, 298, 309, 355, 339, 340, 341, 346, 350, 364, 365, 366, 367, 368, 371, 374, 380, 393, 395, 396, 402, 403, 408, 409, 411, 415, 416, 423, 424, 425, 426, 432, 433, 440, 447, 448, 451, 455, 456, 459, 461, 462, 463, 466, 471, 475, 484, 485, 489, 490, 492, 495, 496.
Lochmann (le brigadier), I, 185, 222.
Loder, I, 144.
Lotenhofer, I, 562.

Longueil (de), I, 187, 196, 199,
224, 229, 269, 273, 280, 333,
539, 540, 541. — II, 548.
Longuerue (de), II, 191, 195.
Looss (le comte de), I, 570, 576.
Losinkoff, I, 172.
Louis XV, I, 570.
Louis XVI, I, 570.
Loutherbourg (J. Ph.), I, 225, 250,
472, 523, 584.
Löwenwold (le baron de), I, 514,
515, 518.
Lubomirska (la princesse), I, 377.
Lucas, II, 188.
Luzi (de), II, 84.
Lynar (le comte de), I, 138, 179,
180, 467.

# M

Maelrondt, I, 213.
Malardot, I, 66.
Mallet, I, 120.
Manglard, I 197.
Manggold, I, 352, 355.
Manhey, II, 185.
Mann, I, 276.
Mansel (mademoiselle), femme de
M. Romanet, I, 444.
Manury, II, 337.
Marat, II, 383, 584, 386.
Marbach, I, 341.
Marcel, I, 304, 524.
Marcenay de Ghuy (N. de), I, 116,
137, 174, 175, 203, 284, 386,
389, 390, 393, 395, 421, 422,
498.
Marchand, I, 529.
Märck, I, 372, 503.
Mark (Quirin), II, 95.
Marckloff, I, 169.
Maréchal (le comte de), II, 247,
248.
Marensac (le comte de), II, 169,
195, 221, 507.

Mariette (P. J.), I, 145, 159, 160,
169, 188, 190, 191, 198, 204,
245, 247, 294, 598, 599, 400.
— II, 5, 15, 25, 41.
Marigni (le marquis de), I, 159,
171, 185, 277, 510, 387.
Marin, II, 255.
Marmontel, I, 228.
Marquet, I, 141.
Marschall (le comte de), I, 482, 509,
514, 526, 554. — II, 9, 17.
Martange (de), I, 168, 169.
Martel, I, 378.
Martin, II, 204.
Martin de l'Agenois, II, 250.
Martinet (mademoiselle), I, 269.
Martini (Pierre-Antoine), II, 175,
314, 315.
Massard (Jean), II, 119.
Massé (J. B.), I, 115, 140, 261,
328, 355, 361, 364.
Masset (madame), I, 335.
Mathey, II, 110.
Matsen, I, 343, 352.
Maurer, I, 332.
Mauser (Auguste), II, 168, 284, 285,
297, 332.
Mechel (de), I, 116, 125, 128, 129,
142, 151, 202, 268, 276, 278,
285, 295, 302, 305, 507, 508,
326, 340, 343, 345, 348, 350,
376, 385, 441, 467, 490, 498,
504, 510, 513, 517, 520, 521,
527, 528, 531, 539, 554, 558.
— II, 52, 61, 72, 194, 335.
Mecklembourg-Strelitz (le duc), II,
28.
Médicus, I, 232, 257, 258, 358.
Meil, I, 289. — II, 12.
Meinhard, I, 285.
Meiss, I, 503, 511.
Melchior (J. P.), I, 331.
Melini (Ch.-Dom.), I, 491, 492.
Menageot, I, 329. — II, 212, 236,
365.
Menard, I, 594.
Mendelsohon, I, 563.

Menet (Joseph), II, 129.
Mengs (Raphaël), I, 121, 142. 179.
194, 195, 196, 202, 207. 554.
— II, 159. 352, 367.
Mentele (Joseph), I, 546.
Mercier (l'abbé), I, 486.
Merck, II, 75, 76.
Merckel, I, 126, 158, 169, 197.
II, 134
Merelle, I, 325.
Merigot, II, 214.
Mérimée (J. F. L.) II, 139.
Merler, I, 564.
Merson (de), II, 295.
Mertens, I, 151, 455.
Merval (de), II, 183.
Merz (G. N. de), I, 126, 138, 169,
181, 197, 202, 213, 215, 217,
218, 221, 256 276, 378 435,
579. — II, 2, 134
Messager, I, 118, 262, 386. 393,
400, 496, 562. — II, 20.
Metav, I, 187, 196, 229, 303, 320.
333.
Metzger (J. R.), I, 485.
Meyer (J. V.), 125, 132, 148.
169, 250, 297, 299. 302. 321,
336, 341, 352, 358, 359, 360,
361, 368, 372, 377, 58 , 418,
421, 433, 440, 441, 454 504,
511, 513, 515, 516, 517, 518,
524, 545, 549, 553, 558, 564,
566, 572, 584. — II, 19, 62,
64, 83, 84, 95, 115, 293, 305,
335, 336, 357.
Meynier (Charle ), II, 139, 216.
Micalef, I, 377.
Michel (dom), I, 353.
Michelet, I, 277.
Midy, II, 155, 186.
Mieck, I, 514.
Mieg, II, 334.
Miger, I. 709. — II, 236, 242,
264, 265, 272, 273, 274, 283,
286, 288, 259.
Milot, II, 222.
Miollan (l'abbé), II, 94, 95.

Mœllinger, I, 152.
Moitte (Jean-Guillaume), II, 220.
275
Motte (Pierre-Étienne), II, 220.
Molliet, I, 541.
Moltke (le comte de), I, 285, 311.
322, 323, 524, 525, 526, 532.
353, 379, 411.
Monaco (l abbé de), I, 133.
Monaco (le comte de) I, 133.
Monaco (le prince de), I, 289.
Monet, I, 424.
Monneron, II, 336.
Monnet (Charles), II, 272, 275.
Monsiau (Nicolas-André), II, 147.
199, 200, 207, 222.
Mon azt (de), I, 153.
Montaigh (le chevalier de), II, 4.
Montgolfier, II, 75, 78, 81.
Montigaud, I , 303.
Montucla (le), II, 2, 63.
Montuié (de), II, 153.
Moreau, II, 55.
Moreau (L. G.), II, 142, 188.
Moreau (le jeune), I, 304, 313, 325.
— II, 196, 199, 203, 204, 206,
237, 264, 265, 267, 275, 283,
286 292, 293, 294, 295.
Möikofer, I, 115, 142, 144, 295,
443, 449.
Mornas (de), I, 425.
Monier, II, 178, 179.
Mouchy (L. Ph.), II, 207, 208.
Mouchy (Martin de), II, 141.
Moulin, I, 136. — II, 544.
Mouratgea (le chevalier de), II, 149,
194, 195, 292, 293, 294, 295.
Mourier, I, 379, 592.
Muller, I, 169, 288, 296, 345, 400,
468, 499, 508, 542, 550, 555.
— II, 14, 16, 34, 41, 42, 45,
47, 49, 56, 57, 58, 59 60, 65,
106, 116, 117, 120, 126, 156.
286, 313, 315.
Murih (le comte de), I, 354, 393.
Muralt, I, 261.
Murr (de), II, 2 63.

## DES NOMS CITÉS.

Mutzenbecker, I, 418.
Mycielski (le comte de), I, 445.

## N

Nad, I, 528.
Nadal, I, 555.
Nainville, I, 446.
Narbonne-Fridar (le comte), II. 163.
Narbonne (la comtesse de), II, 143.
Nassau-Saarbrück (le prince de), I, 130, 137, 158, 162, 209, 313, 314, 317.
Nasson, I, 188.
Natoire, I, 192.
Natter, I, 126.
Naumann, I, 459, 466.
Necker, I, 552. — II, 169, 192, 208.
Neckermann, II, 110, 116.
Née (Denis), II, 149.
Negeli, I, 531.
Nesselrode (le comte de), I, 546.
Neufforge, I, 585.
Neugebauer, I, 363, 364.
Neveu, I, 123, 124.
Neydiser (de), II, 207.
Neyer, I, 520, 521.
Nicol, II, 153.
Nicolas (de), I, 271, 352, 464, 575, 576. — II, 28, 87, 92, 111, 118, 156, 158, 186, 187, 218, 276, 279, 280, 372.
Nicolet, II, 97, 144, 145, 169, 171.
Nilson (Jean-Étienne), I, 565.
Nothnagel, I, 550.
Nüschler, I, 123, 127, 511.
Nyhoff, II, 98.

## O

Odieuvre, I, 69, 70, 74, 80, 105.
Oeser, I, 295, 321, 400. — II, 6.
Oesser, I, 529.

Oets, I, 145, 176, 272, 581.
Oginski (le comte), I, 555.
Ohlefeldt (C. G. de Buirette d'), I, 382.
Olthof (d'), I, 575.
Orelli, II, 29, 50.
Orlofski, I, 450, 451, 460, 462, 480, 485, 545.
Orsay (d'), II, 515.
Oten (vicomte d'), I, 384.
Ott, I, 411, 471.
Overmann, II, 55.
Owexer (l'abbé d'), II, 124, 125.
Ozou, II, 64, 71, 77, 79.

## P

Pachelbel (de), I, 128, 186, 349.
Paderborn, I, 278.
Paignon, I, 342.
Paidet, II, 199.
Paillioux, I, 272.
Pajou (Augustin), II, 189, 221, 236, 242, 262, 264, 265, 266, 267, 269, 272, 273, 285, 286, 288, 289.
Pajou (madame Aug.), II, 219, 220, 221, 223.
Palm (le baron de), I, 193, 200, 479, 480, 489, 572. — II, 54.
Palmeri, II, 1.
Papacher, I, 118, 178, 183, 184, 194, 202, 204, 205, 206, 217, 237, 258, 263, 272, 281, 288, 291, 294, 304, 511.
Papen (de), I, 257, 259.
Pariseau, I, 550, 556, 558, 422, 450, 453, 454, 456, 468, 494, 522, 544, 551, 553, 555, 572, 577. — II, 19, 20, 26, 28, 55, 60, 89, 137, 141, 146, 148, 160, 161, 181.
Parrocel (Charles), II, 170.
Pasch (L.), ., 482, 524.
Pasquier, I, 418.
Pastre (mademoiselle), II, 68, 86.

Paupe, II, 150.
Payenneville, II, 68, 75.
Peglioni (de), I, 384.
Pelée de Saint-Maurice. *Voyez* Saint-Maurice (Pelée de).
Pelletier Saint-Fargeau, II, 570.
Pereyer, I, 145.
Perignon (N.), I, 573.
Persinet, II, 250.
Peters, I, 149, 151, 157, 251, 254, 255, 257, 307, 573, 574. — II, 11.
Péthion, II, 327, 328, 330, 341, 346, 347, 350.
Petit, I, 105.
Peyron, I, 556. — II, 147.
Pfeniger, I, 201.
Pfuster, I, 142.
Picard (B.), I, 464.
Pichler, I, 434, 455, 468, 515, 557.
Piémont (le prince de), II, 25.
Pierre (Jean-Baptiste-Marie), I, 150, 152, 487, 571. — II, 43, 95, 118, 177, 179, 195, 202, 203, 205, 206.
Pigage (de), II, 61.
Pigalle (J. B.), II, 126, 128.
Piles (R. de), I, 464.
Piller (de), I, 146, 157, 177, 194, 196, 222, 229, 257.
Pillon, I, 357.
Pinard (madame), I, 326.
Pioche, II, 263.
Pioret, I, 188.
Plattner, I, 401, 402.
Pluvinet fils, II, 96.
Podewils (le comte de), I, 283.
Pohl, I, 553.
Poignant, II, 112.
Poissonneau (l'abbé), I, 457, 458. — II, 150.
Pollet, I, 177.
Pomier, I, 364.
Poniatowski (le prince), I, 488, 567.
Porte (l'abbé), I, 270.
Poses, I, 511.

Potoski (le comte Joseph), II, 15, 20.
Pouget, I, 497.
Poullain, I, 519.
Praslin (le duc de), I, 559, 574.
Prault, I, 344.
Preisler (J. G.), II, 148, 150, 154, 155, 156, 157, 158, 164, 166, 169, 170, 180, 185, 284.
Preisler, acteur, II, 180, 181, 182.
Preisler (J. M.), I, 81, 91, 104, 275, 367, 368, 405, 411, 434, 479, 491, 533, 560. — II, 11, 71, 73, 77, 79, 81, 82, 90, 94, 98, 99, 100, 103, 104, 109, 112, 122, 128, 141, 146.
Presle (de), II, 358, 362.
Prestel (madame) II, 146.
Prévost, II, 1, 87, 113, 147.
Price, I, 387, 388, 404.
Prinze, I, 201.
Przebentowsky (le comte), I, 426.
Purperat, I, 386.

## Q

Quadal (Martin-Ferdinand), I, 356, 490, 492.

## R

Raben (le baron de), I, 283.
Rachou, I, 502.
Radel, I, 568.
Ragotzki (Georges), II, 13.
Ramler, II, 7, 13.
Randon de Boisset, I, 137, II, 61.
Rapp (le baron de), I, 524.
Rauschner, II, 270.
Rautenfeld, I, 223, 276, 312, 321.
Ravanel, I, 219, 298, 513.
Ravanne (de), I, 554.
Ravel, II, 162.
Razenried (le baron de), I, 526, 552, 541.

Realtu (Jacques), II, 265.
Rechteren (le comte de), II, 145.
Regnault (J. B.), II, 176, 177, 265, 283.
Reich, I, 464, 477.
Reichauf, II, 63.
Reichenbach (mademoiselle), II, 190.
Reifstein, I, 158, 179, 180, 222.
Reimer, I, 210, 211, 212, 240.
Remond, I, 543.
Remy, I, 125, 151, 215, 253, 318.
Renou (Antoine), II, 173, 179, 218, 223, 265.
Renouvin, II, 567.
Resel, I, 119, 127, 155.
Resler, I. 131, 132, 152, 156, 169, 176, 190, 194, 198, 204, 217, 221, 227, 230, 242, 249, 278, 284, 353, 359, 344, 346, 381, 395, 416, 425, 485, 491, 512, 529, 556, 557, 559.
Respani (le comte de), II, 71, 75, 98.
Restout, I, 174, 175, 199.
Reuss (le comte), I, 503. — II, 63.
Reuter (d ), I, 170, 521.
Reveillon, II, 73.
Reventlau (le comte de), I, 422, 432.
Revitzki (le baron de), I, 376, 377.
Rey (le baron de), I, 416. — II, 50, 51, 54.
Rham, I, 353.
Rheinwald, II, 187, 245, 247.
Ribart fils, II, 111.
Ribotte, II, 10.
Richard (le capitaine), I, 141.
Richter, I, 321, 332, 337, 345, 355, 380, 384, 389, 400, 401, 402, 415, 418, 420, 431, 443, 452, 469, 485, 486, 493, 522, 525, 563, 564.
Ridder (de), I, 353.
Riderer, I, 251, 256, 271, 565, 574.
Ridinger, I, 124, 205, 272, 282, 319, 354, 375.
Riederer, I, 153, 172, 217, 219, 224, 304, 388, 442. — II, 2.

Riga (de), I, 521, 420.
Rigail, I, 581.
Rigal, I, 298, 542, 545, 565.
Rigaud (Hyacinthe), I, 71, 72, 75, 82, 90, 106, 107, 109, 185, 185.
Rigaud (Jean), I, 188.
Rihiner, I, 156, 510.
Ripert, I, 292.
Ripert (madame), I, 152.
Risch (le baron de), I, 566.
Ritter, I, 585, 586, 587, 404, 410, 445, 449.
Rivière, I, 511, 556, 551, 566. — II, 12, 20.
Robert, II, 76, 77, 84, 96.
Robin, II, 242, 283.
Rocka (de), I, 116, 145, 150, 196, 201.
Rode (B.), I, 218, 271, 272, 289, 297, 298, 508, 552, 448, 464, 550, 555, 573, 574, 576. — II, 9, 11, 14, 16, 17, 156, 276, 279.
Rode (Mathias), II, 156.
Roëttiers, I, 554, 559.
Rogler, I, 469.
Röhde, II, 86.
Rohr, I, 561, 565.
Roi, II, 1.
Roland, I, 559.
Rollin, II, 173.
Romanet, I, 321, 350, 358, 444, 445, 446,
Ronceray (de), II, 50.
Roncherolles (la marquise de), II, 141.
Röntgen (D.), I, 577, 581. — II, 1, 109, 146.
Roose (Joseph), I, 309, 311, 319.
Ropp (le baron de), I, 489.
Rosen (le baron de), I, 514, 515, 518.
Rosenberg, I, 298.
Roslin, I, 115, 281, 364, 525. — II, 66.
Rosny (de), I, 219.

Rössing, née baronne de Katzen, I, 363.
Rost II 3, 5, 6, 10.
Rotauzi I, 173, 205.
Rougemont (de), II, 160, 161.
Rousseau (Jean-François), I, 513, 517, 520.
Rousset (le chanoine), II, 186, 187, 188.
Royer, II, 66.
Rubempré (le prince de), I, 286.
Rücker, I, 516.
Ruef, I, 321.
Rumohr (le baron de), I, 360.
Rumphe, I, 283.
Russie (le grand-duc de), II, 167.
Ryland, I, 287, 288.

## S

Saint-Aubin (Aug. de), I, 440, 476, 578. — II, 149, 192
Saint-Florentin (le comte de), I, 126, 146.
Saint Just (Mahieu de), II, 196.
Saint-Martin (Alex. Pau de), II, 184, 188.
Saint-Maure (le comte de), I, 252.
Saint-Maurice (Pelée de), I, 252, 362
Saint-Non (l'abbé de), I, 180, 225, 385.
Saint-Pierre (de), I, 129, 131.
Saint-Quentin, I, 205.
Sala (von der), I, 584 — II, 3.
Saldern (d ), I, 283, 332, 350.
Salevert, I, 157.
Salm (le comte de), I, 382, 385, 445.
Sachshammer, I, 130, 134, 137, 162, 177, 181, 209, 314.
Samoilowitz, II, 67.
Sandau (de), I, 472.
Santoz-Rollin, II, 99, 105, 114, 121, 122, 131, 132, 137, 138, 141, 144, 145, 148, 152, 160, 161, 165, 166, 185, 211, 249, 250, 262, 270, 282, 283, 287, 290, 291.
Sanchier (e baron d ), I, 372, 425.
Sartine (de), I, 367, 569.
Saulier (d ), II, 168, 169, 198.
Sautier, I, 81, 91, 104, 275
Savart (Perret), , 500, 502, 508, 527, 529, 539, 547, 552.
Saxe-Cobourg-Saalfeld, I, 530, 546.
Saxe-Teschen ( uc de), I, 380, 385, 410, 447, 455, 468, 476, 492, 541, 585. — II, 88.
Saxe-Weymar (le prince de), II, 4, 7, 11, 12, 13.
Sayde, I, 251.
Schof, I, 573.
Schäfer (madame), II, 40, 84.
Schauenbourg (le comte de), I, 189.
Schell, I, 513. — II, 15.
Scheffer, II, 63.
Scheffer (madame), I, 509. — II, 202.
Schega, I, 299, 360, 377, 406, 435, 437, 447, 455, 459, 463, 469, 555, - II, 211, 232.
Scheidel, I 566
Scheidlin (de), I, 153, 172, 388.
Scheis, II, 382.
Schemah, I, 585.
Schenau, I, 114, 174, 176, 185, 360, 382, 385, 408, 424, 426, 427, 428, 429, 430, 431, 432, 445, 467, 488, 500, 501, 519, 535, 536, 546.
Schimmelmann (le baron de), I, 356, 358, 363, 364, 411.
Schlabrendorf (le baron de), I, 235, 237, 239, 253, 373.
Schlaf, I, 480.
Schlegel, I, 394, 435, 491, 525.
Schlütter, I, 215.
Schmidt (Georges-Frédéric), I, 48, 51, 52, 62, 69, 70, 76, 80, 81, 82, 83, 84, 85, 87, 90, 91, 127, 135, 140, 172, 192, 194, 218,

224, 265, 265, 271, 272, 308,
542, 352, 568, 573, 574, 581,
388, 597, 406, 415, 442, 465,
467, 505, 550, 574, 575, 576,
582. — II, 8, 9, 16, 58, 142,
190.
Schmidt, négociant, I, 305, 321,
334, 345, 357, 562. — II, 49.
Schmidt, peintre saxon, I, 473.
Schmits, I, 484, 485.
Schmuzer, I, 117, 192, 211, 215,
222, 224, 226, 227, 230, 232,
256, 269, 273, 291, 295, 300,
303, 316, 317, 318, 328, 333,
335, 336, 337, 339, 356, 360,
366, 371, 374, 380, 393, 397,
402, 403, 404, 410, 417, 434,
453, 455, 463, 468, 476, 487,
492, 509, 515, 521, 531, 541,
557, 583. — II, 4, 10, 23, 24,
42, 47, 49, 52, 56, 57, 61, 83,
107, 134, 135, 149, 178, 182,
199, 205, 207, 246, 250, 278,
279, 362, 384.
Schomberg (le baron de), I, 384,
427.
Schönfeld (le baron de), II, 44.
Schöninger, I, 404.
Schopenhauer, II, 88.
Schram, II, 113.
Schrämbl (F. A.), II, 149.
Schrattenbach (le comte de), I, 131.
Schreiber, I, 122, 154.
Schröder, I, 523. — II, 122, 125,
180.
Schropp, I, 164, 272, 445, 450. —
II, 43, 51, 262, 355.
Schröter, I, 282, 283, 285, 291,
312.
Schubert, II, 16, 18.
Schuldheis, I, 321, 324, 471.
Schulenbourg (le baron de), I, 167,
331, 343, 346, 351.
Schulze, I, 564, 565. — II, 52, 55,
66, 67, 143, 156.
Schütz, I, 120, 134, 163, 196, 200,
201, 213, 214, 215, 226, 288,

568, 575, 581, 414, 417, 448,
466, 469, 473, 482, 489, 491,
511.
Schuzbach (de), I, 455.
Schwab, I, 117, 118.
Schwarz, I, 551, 555.
Schwarzenberg (les princes de), I,
215.
Schweiger, I, 565.
Seckatz, I, 158, 161, 162, 181,
207, 208, 209, 214, 245, 308,
316, 395, 402, 411.
Seckendorf (le baron de), I, 457,
550, 551, 565. — II, 2.
Seemen, II, 561.
Sedaine, II, 126.
Segla, I, 556.
Seguineau, I, 564.
Seidelmeyer, II, 162.
Seiz, II, 286.
Selle (de), I, 156, 157.
Sénac, II, 76.
Sénéchal, I, 550.
Sergent, I, 575.
Sertz, I, 203, 205.
Sickingen (le baron de), I, 283.
Silbermann, II, 3, 10, 13, 16, 42.
Sillem, I, 227, 258, 259, 298.
Silvain, I, 226.
Silvestre (Louis de), I, 450.
Simon, I, 201.
Sinzenich (H.), II, 122.
Skall, I, 581.
Slodtz, I, 279, 282.
Smith (J. R.), II, 151.
Söhle, I, 321.
Soiron, II, 74, 77, 79, 80, 82, 85,
88, 89, 93, 108, 112.
Solikofer, II, 4.
Solms (le comte de), II, 84.
Solms (la comtesse de), II, 198,
200, 205, 206.
Sonnenberg (baron de), II, 123.
Sonnenfels (de), I, 374, 597, 403,
404, 410, 463, 487. — II, 4.
Soutanel (Ab.), II, 19, 51.

Spaendonck (Gérard Van), II, 172, 174.
Spaendonck le jeune, II, 203, 204, 206.
Spalm, I, 546.
Spener, I, 464.
Spohrer, II, 372.
Stainville (le maréchal de), II, 140.
Stammer (le baron de), I, 551.
Starck, II, 240, 243.
Starckmann, II, 124, 125, 133.
Staremberg (le comte de), I, 116, 146, 157, 196, 316, 319, 366.
Stegner (le baron de), I, 438, 442, 444.
Steiger, I, 298.
Stein (la baronne de), I, 447, 452. — II, 12.
Steinauer (Guillaume), I, 397. — II, 6.
Steinberg (le baron de), I, 296.
Steinbock (le comte de), I, 513.
Steinhauer, I, 378, 380.
Stengel (de), I, 484, 494. — II, 29, 30, 31, 40, 59.
Stetten (de) I, 375.
Stieglitz, I, 125.
Stirzel de Visbourg, I, 352.
Stocker, I, 148.
Stosch (le baron de), I, 157.
Stouff (J. B.), II, 120.
Stragonoff (le baron de), I, 140.
Strahlborn, I, 231, 232, 234, 235, 236, 237, 280.
Strange (Robert), I, 142.
Strecker, I, 137, 147, 165, 188, 193, 205, 207, 209, 214, 215, 216, 219, 220, 236, 237, 243, 255, 261, 282, 298, 299, 302, 308, 315, 351, 373, 395, 402, 410, 411, 469, 498, 499, 509, 513, 526, 547. — II, 15, 30.
Stricks (le baron), I, 139.
Strogonoff (le comte de), I, 511, 572.
Struensée (le comte de), I, 385, 510, 535.

Stürz, I, 116, 119, 385, 386, 388, 389, 390, 391, 406, 411, 421, 433, 474, 479, 493, 496, 569. — II, 4, 14, 32.
Süe (Jean-Joseph), II, 201.
Sulzer, I, 563.
Surugue, I, 272, 420, 464.
Sutter, I, 447.
Suttermeister (madame), I, 541.
Suvée (Joseph-Benoit), II, 266, 365, 366.
Sylingk, I, 297.

T

Talma, II, 163.
Taraval (Hugues), II, 126.
Tardieu, I, 114, 155, 170, 491, 539. — II, 139, 149, 181, 265.
Taunay (Nicolas-Antoine), II, 97.
Tencin (cardinal de), I, 457.
Tenspolde (de), II, 69.
Terray (l'abbé), I, 559.
Terry, II, 17.
Tesdorph, II, 11.
Tessari, II, 262.
Teucher, I, 118.
Texié, I, 389, 390, 392.
Thauvenay (de), II, 292, 293.
Theluson, I, 352, 476.
Théolon (E.), I, 573.
Therbusch (madame), I, 331, 365.
Thevenin (Ch.), II, 139, 216.
Thibaut, I, 270, 274.
Thibi, I, 511.
Thiel (le baron de), I, 255.
Thiele (A.), I, 159.
Thiers (Crozat, baron de), I, 502.
Thilecke, I, 267, 286.
Thom, I, 512.
Thümmel (le baron de), I, 521, 523, 524, 525, 526, 529, 530, 531, 532, 544, 545, 548, 549, 554. — II, 63.
Thym (Lamb.), II, 48, 50, 52, 54, 57.

## DES NOMS CITÉS.

Tiemann, II, 29.
Tiesenhausen (le comte de), I, 393.
Tietz (J. L.), I, 371, 372.
Tilliard, I, 176, 497.
Tischbein, I, 211, 507, 508, 522, 555, 580. — II. 126.
Tocqué, I, 115, 116, 552.
Toland, II, 65.
Tomatis (le comte), I, 501, 503.
Torcy (de), II, 163, 221.
Tornel, II, 147.
Tourton, I, 405. — II, 162.
Trattner, I, 255, 256, 273.
Travalé (de), II, 330.
Travanel, II, 366.
Tremblin, I, 302, 315.
Treutell, II, 110.
Trey, I, 239.
Trinquesse (L.), II, 216.
Troll (Jean-Henri), II, 180.
Troschel (C. L.), II, 8, 49.
Turgot, I, 294, 295.

## U

Ulbricht (Christian), I, 242.
Usteri, fils, I, 114, 122, 124, 127, 128, 132, 135, 141, 148, 164, 170, 171, 176, 180, 182, 184, 186, 188, 190, 191, 193, 199, 200, 202, 205, 213, 214, 219, 221, 236, 243, 249, 252, 262, 269, 279, 282, 292, 296, 300, 301, 303, 304, 305, 524, 552, 369, 437, 569, 570, 572, 582, 583. — II, 29, 99, 278.

## V

Valier, I, 476, 477.
Vaillant, II, 249.
Valade, I, 509.
Valcourt (de), I, 504.
Valdener (le comte de), I, 518, 519.
Valenciennes (P. H. de), II, 138.

Valin (l'abbé de), I, 151, 281, 284, 355.
Vallayer-Coster (Anne), I, 450.
Valois (de), I, 424.
Valory (le chevalier de), II, 119.
Vanasse, I, 254.
Vandergucht, I, 517.
Vangelisti, I, 157, 177, 196, 229, 230, 257, 275, 527, 555.
Vanledte, II, 151.
Vanleen, II, 246.
Vanloo (Carle), I, 189, 192, 216, 296. — II, 118, 236, 266, 267.
Vanloo (M.), I, 534.
Vassé, I, 176.
Vater, I, 116.
Vauberet, I, 397. — II, 25.
Velden (van den), I, 299, 305, 330, 332, 335, 338, 379, 382.
Véli (de), II, 253, 271, 305, 506, 311, 318, 327.
Vence (le comte de), I, 113, 150, 154, 174.
Verhaghen (P. J.), I, 477.
Verhelst, II, 53, 60, 153, 155, 166.
Vernet (Carle), II, 62, 215.
Vernet (Joseph), I, 117, 136, 144, 145, 146, 147, 149, 150, 155, 158, 204, 207, 221, 228, 285, 340, 584.
Vestier (Ant.), II, 119.
Vien, I, 158, 177, 221, 281, 292, 311. — II, 126, 148, 175, 184, 205, 206, 222, 241, 245, 261, 265, 266, 267, 268, 286, 288.
Vietinghof (le baron), II, 164, 165.
Villebec (de), I, 433. — II, 61, 94, 99.
Villier de la Berge (de), II, 195.
Vincent (Fr.-André), II, 128, 184, 242, 247, 265, 266, 267, 268, 273, 274, 283, 286, 365.
Vinkeles (Reuer) I, 446.
Viollier, II, 87, 92, 117, 146, 158, 162, 163, 167, 178, 218, 243, 245, 246.

Vireville (le comte de), I, 555.
Vivarès, I, 225, 238. — II, 53.
Vöglin, II, 214.
Voiriot, II, 126, 128, 140, 208.
Voitus, II, 12.
Voltaire, II, 309.
Vos, II, 4.
Voyer-d'Argenson, I, 399.
Vreech (le baron de), I, 472.

# W

Wächter, I, 116, 117, 121, 122, 124, 126, 127, 130, 132, 138, 145, 150, 157, 158, 178, 192, 196, 200, 201, 212, 215, 222, 226, 227, 244, 246, 259, 270, 275, 280, 290, 304, 305, 318, 320, 333, 339, 353, 358, 360.
Wagner (Jean-Jacob), I, 305, 310, 319, 322, 333, 357, 358, 339, 341, 344, 375, 381, 416, 493, 509, 563, 564, 572. — II, 8, 10, 16, 270.
Wagner (madame), I, 521, 322, 323, 324, 339, 546.
Wailly (Ch. de), II, 272, 273.
Waldeck (le prince de), I, 136, 239. — II, 126.
Wallot, I, 519.
Walter, II, 40.
Wangelheim (le baron de), I, 521, 523.
Wasse (J.), II, 206.
Wasserschleben, I, 115, 118, 120, 121, 122, 154, 165, 178, 194, 206, 226, 282, 288, 353, 354, 368, 373, 390, 405, 411, 416, 420, 422, 448, 473, 474, 479, 553.
Wattelet, I, 152, 317, 359.
Watteville (le comte de), I, 562.
Webb (William), I, 578.
Weber, I, 322, 565, 449, 553, 577 — II, 145, 146.
Weingandt, I, 455.

Weirotter, I, 121, 178, 186, 188, 209, 218, 229, 232, 253, 234, 248, 268, 300, 339, 340, 343, 346, 349, 476, 515. — II, 10, 51.
Weisbrodt (Ch.), I, 363, 490, 565, 572. — II, 4, 5, 18, 21, 33, 34, 42, 47, 57, 60, 64, 65, 68, 69, 73, 78, 82, 88, 89, 90, 98, 106, 107, 110, 113, 114, 115, 120, 123, 154, 156, 232, 237, 246, 263, 293, 326, 356, 357, 368.
Weise, I, 561.
Weiss, I, 124, 134, 135, 136, 143, 167, 174, 189, 194, 203, 209, 215, 220, 228, 243, 259, 262, 292, 321, 344, 378, 381, 392, 395, 401, 403, 426, 477, 481, 525, 553, 576. — II, 6, 8, 49, 63, 92.
Weissenborn, II, 9.
Weitsch, I, 259, 265, 267, 285, 286, 302, 323, 329, 391, 395, 433, 467. — II, 132.
Weittersheim (le baron de), I, 567.
Weltheim (le baron de), I, 580.
Werthern (le comte de), I, 222, 239, 268, 433, 483, 484. — II, 9.
Wertmuller (Ad.-Ulric), II, 66, 96.
Wessenberg (le baron de), II, 91.
West (mademoiselle), I, 516.
Wetterquist (de), II, 61.
Wiedewelt (Jean), I, 388, 389, 406.
Wiedner, I, 322.
Wieland, I, 268, 350, 437, 464.
Wilseck (le comte de), I, 436.
Wincke, I, 288.
Winck, II, 16, 43.
Winckelmann, I, 123, 142, 179, 195, 222, 232, 233, 253, 269, 377, 378, 380, 385. — II, 136, 137, 169.
Winckler (Gottfried), I, 114, 118, 119, 121, 122, 134, 135, 138, 140, 141, 143, 148, 158, 163, 174, 181, 184, 187, 192, 197, 203, 212, 213, 214, 217, 220,

224, 227, 228, 229, 234, 235, 236, 239, 248, 251, 252, 253, 254, 258, 259, 261, 268, 272, 277, 282, 292, 293, 298, 301, 307, 311, 312, 321, 337, 342, 345, 354, 355, 380, 396, 400, 415, 418, 431, 443, 452, 486, 523, 564, 570.— II, 9, 106, 134.
Wirsing, I, 172, 176, 184, 206, 207, 216, 217, 222, 231, 246, 252, 266, 290, 311, 312, 319, 334, 335, 364, 367, 371, 433. — II, 2.
Witeman (Pierre), I, 32, 33, 34, 35.
Witwer, II, 16.
Wodzicki (le comte de), I, 451.
Wolckmana, I, 148, 157, 177, 187, 188, 192, 195, 199, 200, 203, 204, 210, 213, 215, 216, 217, 220, 231, 235, 242, 243, 248, 253, 268, 279, 282, 293, 307, 321, 324, 329. — II, 108, 110.
Wolf, I, 116, 118, 120, 168, 209.
Wolf (Jérôme), I, 3.
Wolf (mademoiselle), I, 181.
Woollett, I, 419.
Wronczinski, I, 451, 475, 581. — II, 20.
Wurmser (le baron de), I, 425. — II, 140.
Wurht, I, 434.
Wüst, II, 93.
Wyss, II, 99.

## Y

Yver (van den), II, 52.

## Z

Zabilo (le comte de), I, 545.
Zagel, I, 356, 565.
Zanetti, I, 550.
Zeis, I, 117.
Zentner, II, 68, 132, 134.
Zick, I, 132, 577. — II, 32, 109.
Ziegler (de), I, 297, 514, 518.
Ziesenis, I, 181.
Zigler, I, 148.
Zimmermann, I, 326, 354, 371, 518, 564.
Zimmermann (Anne-Élisabeth), I, 1.
Zingg, I, 115, 117, 136, 142, 144, 146, 147, 151, 162, 172, 178, 180, 187, 188, 196, 200, 202, 215, 224, 230, 231, 235, 236, 239, 248, 254, 256, 264, 267, 268, 275, 278, 284, 294, 295, 303, 308, 311, 316, 317, 318, 320, 344, 362, 365, 376, 384, 389, 390, 426, 472, 509, 510, 546, 563, 564. — II, 180.
Zinner, I, 120.
Zinzendorf (le comte de), I, 343.
Zocchi, I, 186.
Zoffany (Jean), I, 516, 523.

FIN DE LA TABLE DES NOMS CITÉS.

www.ingramcontent.com/pod-product-compliance
Lightning Source LLC
Chambersburg PA
CBHW051349220526
45469CB00001B/175